Instituto Gallach

HISTORIA DEL ARTE

PRIMERAS CIVILIZACIONES. ANTIGÜEDAD CLÁSICA

Es una obra de

OCEANO
GRUPO EDITORIAL

EQUIPO EDITORIAL

Dirección
Carlos Gispert

Dirección de producción y Subdirección
José Gay

Dirección de edición
José A. Vidal

* * *

Dirección de la obra
Rosa Martínez

Edición
Ana Biosca
José Gárriz
Mª Ángeles López

Edición gráfica y maquetación
Esther Amigó
Mercedes Clarós
Victoria Grasa
Marta Masdeu

Diseño de cubiertas
Andreu Gustá
Jordi Monte

Preimpresión
Daniel Gómez
Didac Puigcerver
Ramón Reñé

Producción
Antonio Corpas
Antonio Surís
Alex Llimona
Antonio Aguirre

Sistemas informáticos
María Teresa Jané
Gonzalo Ruiz

Instituto Gallach

Junto a estas líneas, *Friso de los arqueros* (h. 515 a.C.), realizado en ladrillo esmaltado. Procedente del palacio de Darío I en Susa (Irán), se conserva en el Museo del Louvre de París.

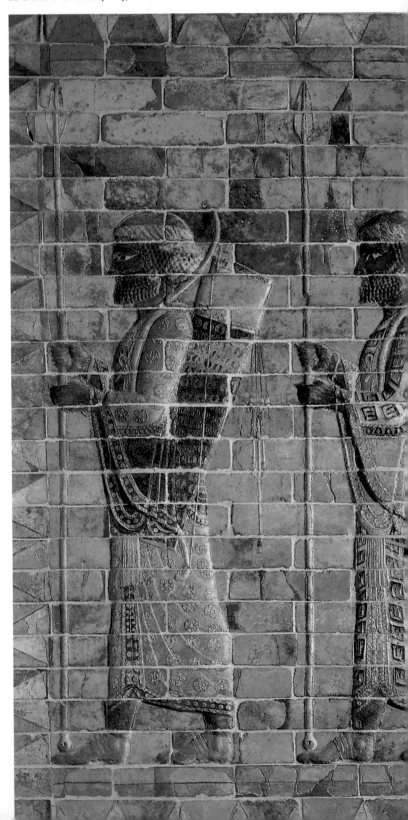

1

PRIMERAS CIVILIZACIONES. ANTIGÜEDAD CLÁSICA

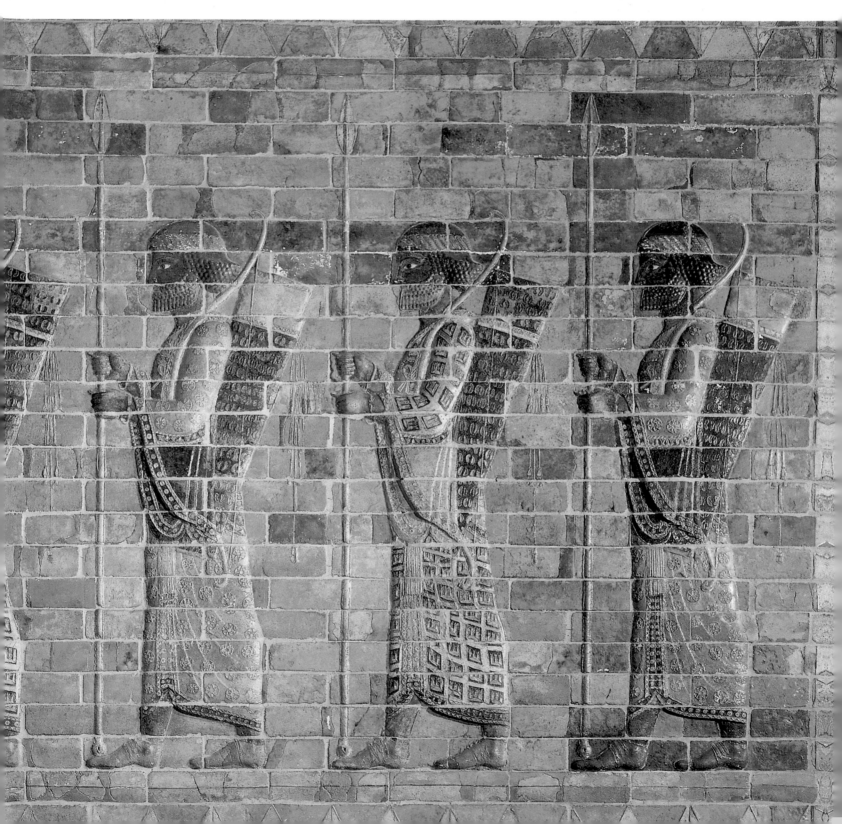

COORDINACIÓN GENERAL

Rosa Martínez
Historiadora, crítica de arte y comisaria
de exposiciones

COLABORACIONES ESPECIALES

Jean-Paul Barbier
Director del Museo Barbier-Mueller de Ginebra

Eduard Carbonell Estellé
Catedrático de Historia del Arte
Director del Museo Nacional de Arte de Cataluña

Vera Carvalho
Historiadora, crítica de arte y comisaria
de exposiciones

Marcello Fagiolo
Profesor de la Escuela de Arquitectura
Universidad de Florencia

Carmen García-Ormaechea Quero
Profesora de Historia del Arte
Directora del Instituto de Investigación Asia
Universidad Complutense de Madrid

Marlene Obrist
Crítica de arte y comisaria de exposiciones

Mª Ángeles Layuno Rosas
Profesora de Historia del Arte
Universidad Nacional de Educación a Distancia

José Lebrero Stals
Crítico de arte y comisario de exposiciones

Es una obra:
Océano-Instituto Gallach

© MMI OCEANO GRUPO EDITORIAL, S.A.
Milanesat, 21-23
EDIFICIO OCEANO
08017 Barcelona (España)
Teléfono: 932 802 020*
Fax: 932 041 073
www.oceano.com

IMPRESO EN ESPAÑA - PRINTED IN SPAIN

ISBN 84-494-0349-9 (Obra completa)
ISBN 84-494-0350-2 (Volumen I)

Depósito legal: B-41544-XLI
9000640010201

Antoni Marí Muñoz
Catedrático de Historia del Arte
Universidad Pompeu Fabra de Barcelona

Josep Maria Montaner Martorell
Profesor de Composición
Escuela Superior de Arquitectura de Barcelona

Katalin Neray
Historiadora de arte
Directora del Museo Ludwig de Budapest

Pere de Palol Salellas
Profesor Emérito de Arqueología Cristiana
Universidad de Barcelona

Umberto Pappalardo
Profesor de Geoarqueología
Universidad de Nápoles

Paola Santucci
Profesora de Historia del Arte
Universidad de Nápoles

Claudia Schellekens
Licenciada en Historia del Arte
Universidad Libre de Amsterdam

Kostas Tsirópoulos
Escritor

COLABORADORES

Coordinación: Alejandro Montiel Mues
Profesor de Historia del Arte
Universidad Politécnica de Valencia

Margarita Bru Romo
Profesora de Historia del Arte
Universidad Complutense de Madrid

Pilar Cabañas Moreno
Miembro del Instituto de Investigación Asia
Universidad Complutense de Madrid

Rosa Comas Montoya
Miembro del Instituto de Investigación Asia
Universidad Complutense de Madrid

Albert Cubeles Bonet
Licenciado en Historia del Arte
Universidad de Barcelona

Mª Victoria Chico Picaza
Profesora de Historia del Arte
Universidad Complutense de Madrid

Raúl Durá Grimalt
Profesor de Historia del Arte
Universidad Politécnica de Valencia

Miguel Ángel Elvira Barba
Profesor de Historia del Arte
Universidad Complutense de Madrid

Eva Fernández del Campo Barbadillo
Miembro del Instituto de Investigación Asia
Universidad Complutense de Madrid

Cristina Godoy Fernández
Profesora de Arqueología
Universidad de Barcelona

Amalia Martínez Muñoz
Profesora de Historia del Arte
Universidad Politécnica de Valencia

Paz Martínez Muñoz
Licenciada en Historia del Arte
Universidad de Barcelona

Clara Massip Bonet
Licenciada en Historia del Arte
Universidad de Barcelona

Francesc Massip Bonet
Profesor de Historia del Arte
Universidad Rovira i Virgili de Tarragona

Jesús Massip Fonollosa
Director Honorario del Museo
de Tortosa

Olga Medrano Irazola
Miembro del Instituto de Investigación Asia
Universidad Complutense de Madrid

Rosario Navarro Sáez
Profesora de Arqueología
Universidad de Barcelona

Arturo Marcelo Pascual Fernández
Licenciado en Ciencias de la Información
Crítico de arte

Gisela Ripoll López
Profesora de Arqueología
Universidad de Barcelona

Mercedes Roca Roumens
Catedrática de Arqueología
Universidad de Barcelona

José Saborit Viguer
Profesor de Historia del Arte
Universidad Politécnica de Valencia

Emma Sánchez Montañés
Profesora de Antropología de América
Universidad Complutense de Madrid

Joan Sanmartí Grego
Profesor de Arqueología e Historia Antigua
Universidad de Barcelona

Rosa María Subirana Rebull
Profesora de Historia del Arte
Universidad de Barcelona

Joan Ramon Triadó Tur
Profesor de Historia del Arte
Universidad de Barcelona

EPÍGRAFES

Mª José Albareda Costa
Pilar Cabañas Moreno
Elena Calvo Llorca
Ana Coll Sabaté
Rosa Comas Montoya
Miguel Ángel Elvira Barba
Eva Fernández del Campo Barbadillo
Dolores Gassós Laviña
Olga Medrano Irazola
Alejandro Montiel Mues
Sylvia Oussedik Mas
Arturo Marcelo Pascual Fernández

ASESOR DE ARQUITECTURA

Javier Monteys Roig
Director de la Escuela Superior
de Arquitectura del Vallés (Barcelona)

DIBUJOS

Marcel Socías Campuzano
Jaume Tutzó Gomila

PRÓLOGO

El arte es, entre las creaciones humanas, el lugar en el que fértilmente se cruzan lo simbólico y lo técnico, lo espiritual y lo material. El estudio de las creaciones artísticas permite entender cómo el ser humano ha intentado plasmar su relación con el mundo, con los conflictos y los miedos provocados por un cosmos que le sobrecogía, con el placer por representar y magnificar la belleza que le rodeaba, con el deseo de construir nuevas percepciones de lo real o de imaginar mundos inexistentes.

Aunque el estudio cronológico y la clasificación tradicional de corrientes y disciplinas puede parecer excesivamente esquemática, el modelo del historicismo clásico es todavía útil a la hora de plantearse la edición de una nueva Historia del Arte. Sobre todo cuando responde a una voluntad de configurar un marco general a partir del cual el lector pueda situar los fenómenos más significativos de las transformaciones estéticas producidas a lo largo de los siglos.

Se ha dicho que la Historia es un invento de la mentalidad decimonónica que se apoyaba en la ilusión del progreso continuado de la humanidad. A finales del siglo xx, la posmodernidad ha puesto en cuestión las ideas positivistas de avance ilimitado que, desde la Ilustración, permitían entender la Historia como un proceso lineal hacia un futuro mejor y que concebían los cambios estéticos como

elementos de avance permanente a la vez que defendían
como universales los valores de la razón occidental. Los estudios
antropológicos y las filosofías de crítica a la modernidad han puesto
en cuestión el etnocentrismo occidental y están anulando la idea
de que el arte creado por otras culturas tiene menos valor.

Conscientes de la dificultad de hacer una síntesis que refleje
la complejidad de las transformaciones estéticas así como
de la imposibilidad de situar dentro de un orden lineal culturas
que se han producido sincrónicamente, los editores de la HISTORIA
DEL ARTE GALLACH hemos apostado por una obra estructurada
en dieciséis volúmenes que sigue los esquemas básicos de la
historiografía convencional pero que intenta renovar sus contenidos
mediante las aportaciones críticas más recientes.

LOS EDITORES

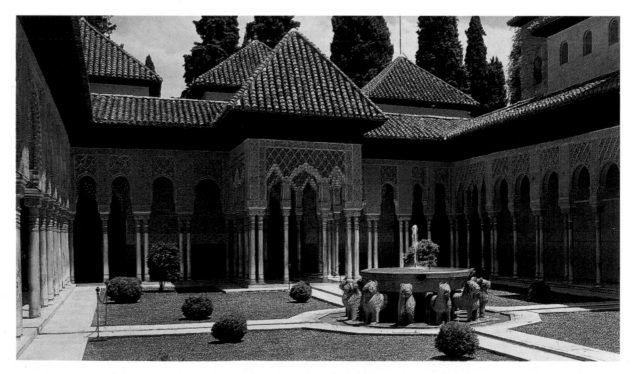

Vista de la fachada este del Patio de los Leones, en el palacio granadino de la Alhambra (España),
obra cumbre de la arquitectura nazarí del siglo XIV.

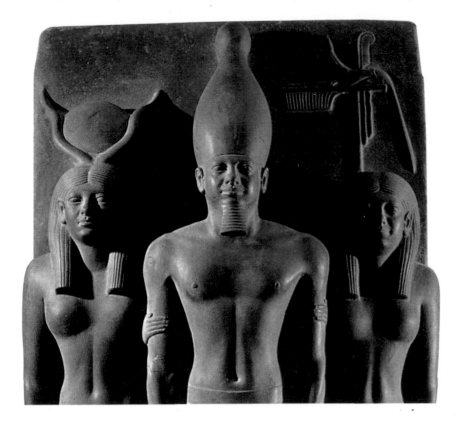

A la izquierda, detalle de la *Tríada de Micerino* (Imperio Antiguo, IV dinastía; granito, 97 cm de altura; Museo Egipcio de El Cairo), procedente del templo de Micerino en Gizeh.

Bajo estas líneas, detalle de la *Venus de Milo* (mármol, 2,02 m de altura, Museo del Louvre, París), símbolo de la perfección ideal alcanzada en el arte griego del período helenístico, datada en la segunda mitad del siglo II a.C.

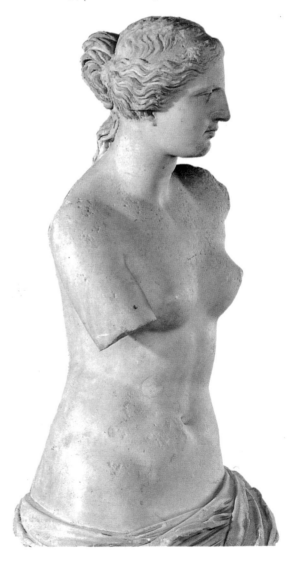

PRESENTACIÓN DE LA OBRA

Desde antes del amanecer histórico hasta el transcurso de nuestros días la humanidad no ha cesado de crear obras de arte. Asombroso e incontable es el catálogo de tesoros artísticos acumulados por el tiempo, que se puede establecer de acuerdo con los criterios más exigentes en materia estética. Por igual y con equivalente valor en el pasado más remoto, en las más lejanas civilizaciones y en los pueblos más primitivos y rudimentarios que en las culturas modernas más desarrolladas y complejas, la producción incesante de obras de arte ha proporcionado y sigue proporcionando un deslumbrante y fascinante acopio de obras maestras que son la muestra palmaria de la fuerza inventiva y creadora del espíritu humano. La extraordinaria capacidad de los artistas para plasmar las inquietudes más profundas de la existencia, tanto personal como colectiva, de materializar en formas visuales sus ideas y sensibilidad ante la vida y el universo, es, sin duda, la prueba de su grandeza.

A la derecha, el Arco de Tito, en Roma, construido a finales del siglo I d.C. en la vía Sacra para comunicar el Coliseo con los foros imperiales.

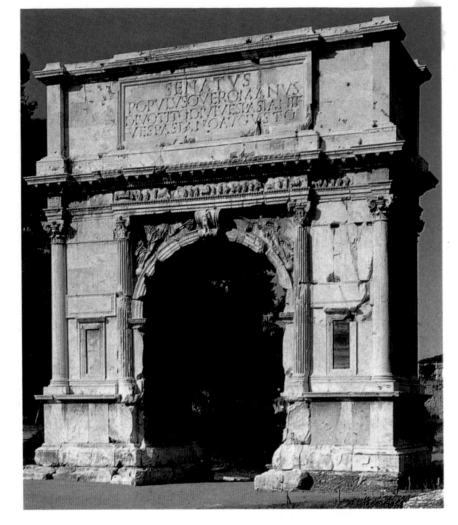

Bajo estas líneas, detalle del mosaico del siglo VI en el que se representa a la emperatriz Teodora y su séquito y que decora uno de los ábsides de la iglesia de San Vital, en Ravena (Italia), obra cumbre de la musivaria bizantina.

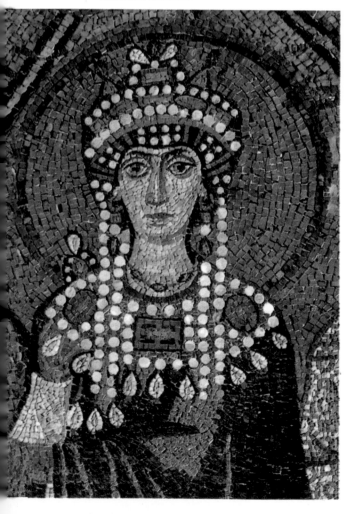

Innumerables son los monumentos arquitectónicos, las esculturas, los relieves, las pinturas, los grabados, las piezas de orfebrería y los más variados objetos artísticos, en distintos géneros y materiales, que nos ha transmitido el pasado y que, todavía en nuestra época, se siguen creando. Las obras de arte, vestigios de desaparecidas y arcaicas civilizaciones rescatadas por los arqueólogos, de distantes culturas descritas por los viajeros, de modernas culturas estudiadas por los historiadores, de recientes movimientos valorados por los críticos de arte y de un sinfín de piezas clasificadas por los museólogos y justipreciadas por los coleccionistas y mecenas, son, sin duda alguna, la demostración de que el obsoleto concepto del progreso, tal como se concebía en el siglo XIX, no sirve cuando se trata de la estimación estética. Las obras maestras del arte, pese a su incuestionable valor histórico y documental, se sitúan por encima de las contingencias y coyunturas históricas, son el testimonio fidedigno de la dimensión poética y noble del ser humano, de la grandeza de su destino a la vez que de sus limitaciones materiales al alejarse de la pura animalidad.

Máxima aspiración de toda la historia del arte es el llegar a ser un museo ideal al mismo tiempo que un compendio o una síntesis de la memoria del pasado. Los dieciséis tomos de la HISTORIA DEL ARTE que el lector tiene en este momento entre sus manos responden a este ineludible dictado. Los libros del INSTITUTO GALLACH, —recuérdense los monumentales volúmenes que con magníficas reproducciones fotográficas fueron editados en los años veinte y treinta de nuestro siglo— siempre han concedido un papel primordial a las imágenes. El arte entra por los ojos aunque resulte imprescindible el texto que, conciso y certero, esclarece conceptualmente la lámina de cuidada impresión. A la percepción visual se añade entonces la palabra escrita que explica el sentido funcional junto con el significado transcendente de la obra de arte. Es entonces cuando, además del carácter didáctico de la historia, el lector advierte que el arte encarna una de las actividades más elevadas de los seres humanos a la vez que constituye uno de los signos más reveladores de la identidad de los pueblos o de una época. Las obras maestras, dechados de arte, son catalizadores estéticos de lo individual y lo colectivo, la máxima expresión concreta y universal a través de la cual se manifiestan los denominadores comunes que unen las diferentes formulaciones del espíritu universal, de trasfondo más profundo que subyace en todos los seres humanos.

Durante miles de años hombres y mujeres han producido una suma ingente de obras artísticas que hoy estimamos como la herencia más valiosa e inalienable que nos ha legado el pasado. Ahora bien, el arte ha tenido en sus orígenes hasta hace apenas dos siglos unas funciones y una significación diferentes a las que actualmente le asignamos. En Occidente hasta la edad contemporánea una obra de arte cumplía un papel social hoy obsoleto y olvidado, contrario al de la moderna efusión esteticista del «Arte por el Arte». La noción de arte, abstracta en sí misma, tal como hoy la entendemos, difícilmente se aplica a la enorme variedad de obras y de objetos artísticos procedentes de lejanas culturas y épocas remotas. Kubler, en su sugerente libro *The Shape of the Time* (1962), traducido al castellano en 1975, opina que «conocer el pasado es una actuación tan asombrosa como conocer las estrellas». Sin duda, de acuerdo con nuestros actuales criterios sobre el arte, causan extrañeza las numerosas obras que,

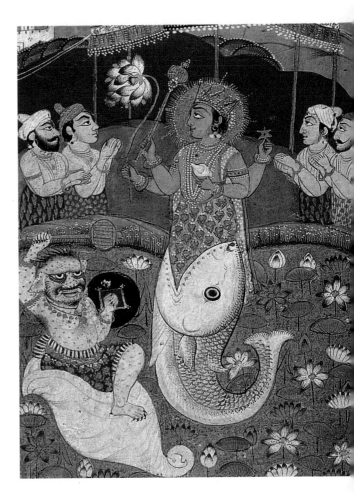

Sobre estas líneas, detalle de una miniatura india del siglo XVIII (Museo Británico, Londres), que representa una escena de la vida de Vishnu.

Abajo, vista del Pabellón de Plata del templo Jisho en Kyoto (Japón), construido por el *shogun* Ashikaja Yoshimasa en 1489.

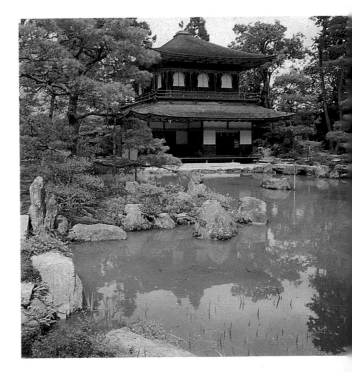

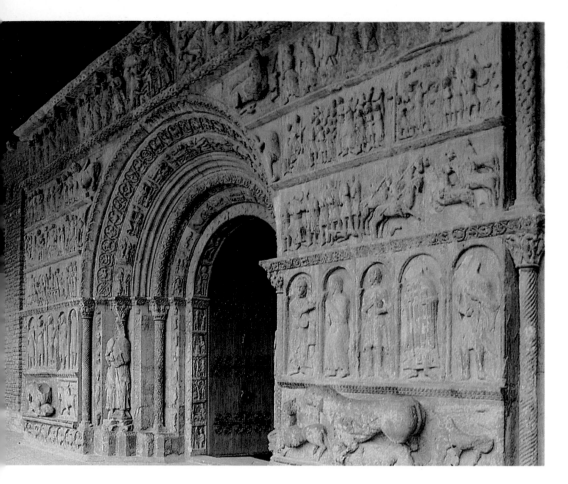

sin fechas ni nombres, han llegado hasta nosotros y que pertenecen a secuencias formales que, a partir de un prototipo o invención principal, organizan producciones en serie compuestas por distintos modelos y sus correspondientes réplicas. Son todo lo contrario de las obras realizadas por los artistas modernos que firman sus producciones y pretenden elevarlas a la máxima categoría de la expresión subjetiva de su personalidad creadora. El operario que en el pasado produjo objetos anónimos, a nuestros ojos es más un artesano que un artista. Empero nuestra sensibilidad es receptible y aprecia las diversas calidades y cualidades que sabemos cumplían funciones rituales o utilitarias ajenas a nuestra mera y simple contemplación estética. También podemos discernir que no todo era una repetición mecánica, pues la cadena invisible que unía las series se rompía de repente, lo que hacía que cambiasen de dirección las secuencias formales. Esta ruptura, como un golpe de timón dado en el proceso de la normalidad, era, en definitiva, lo que hacía posible la creación de nuevos modelos y la aparición de obras excepcionales.

Sobre estas líneas, portada de la iglesia románica del monasterio de Santa María de Ripoll (Girona), obra de mediados del siglo XII.

Abajo, cabeza olmeca esculpida en basalto (h. 1000-800 a.C.; 2,41 m de alto, 25 toneladas de peso), muestra excelente del arte precolombino conservada en el Parque Arqueológico de La Venta, en Villahermosa, Tabasco (México).

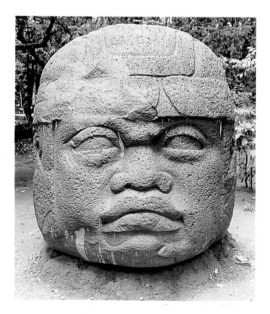

Esto explica que del inmenso depósito arqueológico, por ejemplo de las cerámicas producidas por las culturas prehispánicas que habitaron el territorio de los actuales México y Perú, hoy podamos hacer, dentro de las distintas clasificaciones, una selección de obras que, ya sea por sus formas o por sus figuras, satisfacen plenamente nuestra sensibilidad moderna. De igual manera extendemos nuestro repertorio de preferencias y disfrute de obras pertenecientes a culturas o civilizaciones pretéritas de las cuales tenemos escasas referencias históricas pese a que ignoramos el sentido iconográfico preciso de sus imágenes y su probable utilización ritual en ceremonias de carácter religioso o cívico.

El arte, junto con la religión y la poesía, según Hegel, forma el trío de las manifestaciones fundamentales del espíritu humano. Indudablemente el arte, a causa de su carácter sensible y la concreción de sus formas, es el mejor vehículo para indagar la naturaleza y el mundo interior de los seres sin tener que recurrir a los métodos racionales y científicos. Desde el punto de vista del conocimiento histórico sus obras explican mejor que ninguna otra forma de indagación cuál ha sido el pasado y cuál puede ser el futuro incierto del mundo. Desde sus orígenes en el tiempo el arte pertenece a una manera de exorcizar lo desconocido y, tras vencer con la habilidad técnica las dificultades que ofrecen los materiales, obtener un objeto que, dotado de poderes que nunca posee una herramienta, sirve para alcanzar un estado emocional capaz de comunicar el espíritu con lo transcendente. En los diferentes estadios de la humanidad, el arte ha desempeñado un papel mediador entre el hombre y las fuerzas ciegas de la naturaleza y la omnímoda presencia y potestad de lo divino. Lo absoluto ha regido sus destinos. Las pinturas rupestres, las estatuillas de hueso y marfil y las ornadas armas de caza de la prehistoria, según las pesquisas hipotéticas acerca de la vida de los primeros pobladores de la Tierra, fueron realizadas con fines mágicos. Las estatuas de los pórticos de las iglesias medievales, las pinturas murales románicas y las vidrieras de las catedrales góticas fueron realizadas para instruir en los fundamentos de la fe cristiana a los fieles. Su función era docente, la de una biblia en imágenes para aquellos que no sabían leer. En Egipto el arte pasó por una fase simbólica y en Grecia por una etapa en la cual lo mítico era esencial. La Antigüedad clásica descubrió el sentido de la belleza que Europa, a partir del siglo XV, volvió a recuperar por medio de la «mimesis» o voluntad de imitación del mundo sensible en tanto que medio para conocer la naturaleza y el hombre en su total integridad.

Arriba, vista de los pilares y la bóveda de la girola de la iglesia gótica de Santa María del Mar, obra de Berenguer de Montagut, del siglo XIV, en Barcelona (España).

Bajo estas líneas, cabeza de terracota, procedente de la cultura africana de Ife y conservada en el Museo Barbier-Mueller de Ginebra (Suiza).

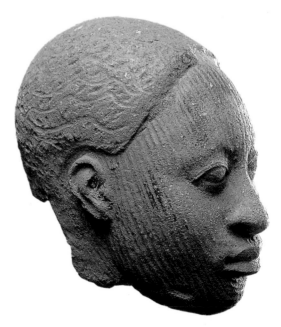

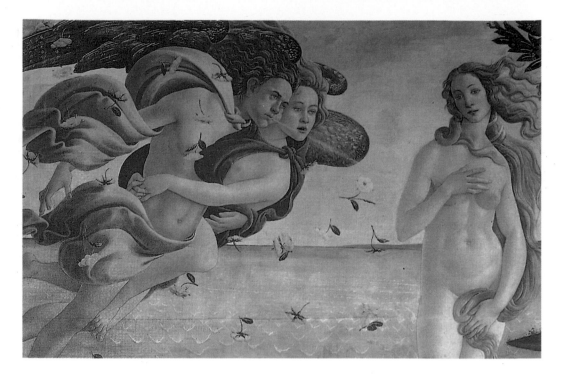

A la derecha, detalle de *El nacimiento de Venus* (temple sobre lienzo, 172,5 x 278,5 cm), obra de Botticelli que se conserva en la Galería de los Uffizi en Florencia (Italia).

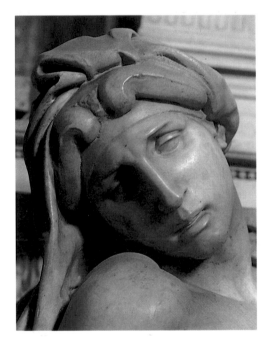

Arriba, detalle de *La Aurora* esculpida por Miguel Ángel para el sarcófago de Lorenzo de Médicis en la Sacristía Nueva de la iglesia de San Lorenzo, en Florencia (Italia).

El largo proceso que llevó al arte desde la magia primitiva hasta la autonomía total culminó, tras el Renacimiento, el barroco y el neoclasicismo, en la edad contemporánea. Primero el romanticismo y luego el realismo supusieron un considerable avance en la concesión al artista del papel de protagonista en tanto que creador libre y soberano de su propio universo estético. A finales del siglo XIX, con la aparición de las vanguardias y del «Arte por el Arte», todas las poéticas fueron posibles. Lo horrible y lo feo alcanzaron categoría estética. Los sentimientos y las emociones individuales del artista sustituyeron las normas y los preceptos anteriores y por su carácter irracional pudieron llegar a encontrar de nuevo las vías del auroral animismo que todavía subsiste en los pueblos primitivos que viven en zonas al margen de nuestra civilización y recuperar así otros valores inherentes al ser humano.

No es cuestión aquí de analizar las distintas fases y las diferentes etapas de la historia del pensamiento artístico hasta llegar a la actual concepción de la creación estética. Tampoco es cuestión de establecer cómo debe ser estructurada la Historia del Arte, la cual, desde su formulación en el siglo XVIII hasta hoy, ha ido ensanchando sus parcelas de estudio de tal manera que hoy abarca extensos territorios tanto teóricos como cronológicos y geográficos. Basta recordar que el camino recorrido fue enorme y que gracias a las consecutivas conquistas de orden intelectivo se fue ampliando el campo de carácter iconológico. Así por ejemplo, en el capítulo que concierne la expresión de

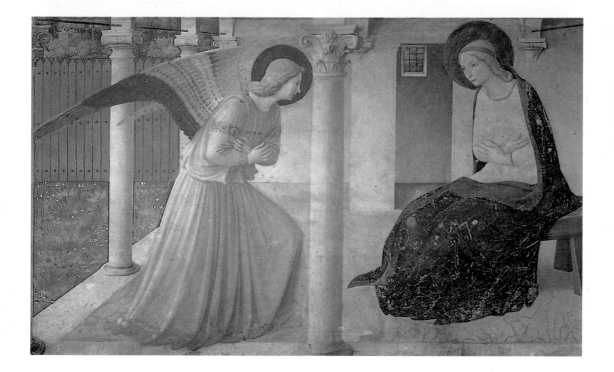

A la izquierda, detalle de la *Anunciación* de fra Angelico (216 x 321 cm), fresco pintado en uno de los muros del convento de San Marcos de Florencia (Italia).

las pasiones y de las acciones humanas hay que tener en cuenta, en el siglo XVII, desde los tratados filosóficos de Descartes hasta las comunicaciones académicas del pintor cortesano de Lebrun. Ya en la Antigüedad, Aristóteles, en su *Poética,* había incluido el estudio de un tema o asunto que, junto con el de las fisionomías, fue esencial para la época barroca, la cual supo instrumentalizar las exploraciones en el alma humana. Los clérigos encargados de persuadir a los fieles pudieron, en sus sermones, glosar las escenas pintadas o esculpidas de acuerdo con las expresiones a veces terroríficas del pecado o la fealdad de los réprobos. Otro tanto sucedió con el énfasis barroco de lo monumental. Las libertades frente a Vitruvio se tradujeron en la magnificencia y el oropel de la decoración arquitectónico-escultórico-pictórica de los edificios y de los conjuntos urbanos. Las monarquías absolutas se beneficiaron propagandísticamente de tal exaltación en el arte de construir. El mundo de las apariencias y de lo ilusorio tenía que triunfar sobre lo estricto de las normas clasicistas. En el siglo XVIII el juicio estético, que culminó en Kant, afirmó el origen subjetivo de la belleza y sentó como principal aserto que el placer de la obra de arte no proporciona ningún conocimiento racional del objeto. El espectador lo que sí recibe es una satisfacción gratificante al contemplar una obra cuya esencia responde al axioma estético del «no sé qué» del arte. El español Padre Feijoo participaba de esta idea de gratuidad y lujo de las creaciones artísticas. Con las nuevas ideas de lo sublime y del poder genesíaco y excepcional del «genio» del artista ro-

Bajo estas líneas, detalle de *La ronda de noche* (1642, 385 x 502 cm, Rijksmuseum de Amsterdam), obra maestra de Rembrandt.

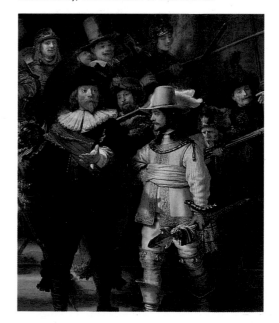

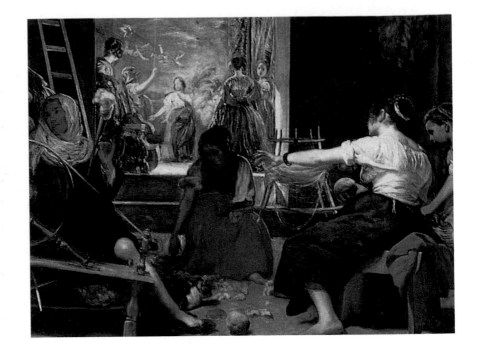

A la derecha, detalle de *Las hilanderas* (1657, óleo sobre lienzo, 220 x 289 cm, Museo del Prado, Madrid) obra de Velázquez.

Bajo estas líneas, detalle de la escultura de Antonio Canova *Amor y Psique* (1783-1793), conservada en el Museo del Louvre (París).

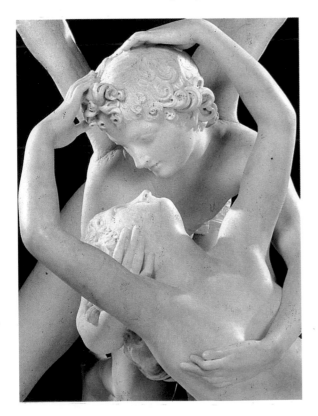

mántico se abrieron nuevas posibilidades para la comprensión de los fenómenos artísticos. Lo pintoresco, lo exótico y otras categorías estéticas rompieron con las viejas normas académicas actuantes desde el Renacimiento. La muerte del arte que preconizaba Hegel no se llevó a cabo. En el siglo XX, con las vanguardias históricas se subvirtieron los conceptos de arte y realidad, llegándose a poner en cuestión los orígenes mismos del acto creativo y el valor material de la obra de arte. Las esculturas negras fueron descubiertas por los cubistas, rompiendo con los modelos admitidos de la figuración clasicista. Los *ready made* u «objetos encontrados» de Marcel Duchamp —la rueda de una bicicleta, un urinario, un portabotellas o una pala de nieve— son irónicos paradigmas de la obra artística. Desde el arte conceptual hasta las últimas tendencias postmodernas, el tema esencial es, al fin de cuentas, el de una actividad humana, la estética, imprescindible e insustituible para los seres humanos que voluntariamente quieren superar su mero estar inertes en medio del mundo que les rodea. El arte fue siempre un querer reproducir, interpretar, modificar o mejorar la realidad.

Tarea prolija, propia de especialistas, es el pasar revista a las diferentes maneras de concebir y de escribir la Historia del Arte. Desde fines del siglo XVIII hasta nuestros días se han estudiado las obras y los artistas de acuerdo a métodos acordes con las ideas propias de cada época y según las tendencias de las distintas escuelas. El análisis de la historiografía artística, al igual que el de la bibliografía sobre la estética y la teoría del arte, va desde la visión so-

ciológica de los problemas hasta la iconología, pasando por la estilística y la función meramente documental de los historiadores denominados positivistas. Nombres como los de Taine, Riegl, Wölfflin, Berenson, Focillon, Panofsky, Francastel, Sedelmayr, Argan, Kubler o Chastel merecen ser recordados dentro de las coordenadas que constituyen el fondo común de teorías y formas de entender la relación arte y tiempo, historia y gustos estéticos. Señalemos solamente la dualidad constante en el estudio de la historia del arte entre sincronía y diacronía, es decir, entre la obra de arte entendida como algo dinámico propio de una época o como algo estático o «eterno», fuera de las contingencias simbólicas y reales de una sociedad concreta.

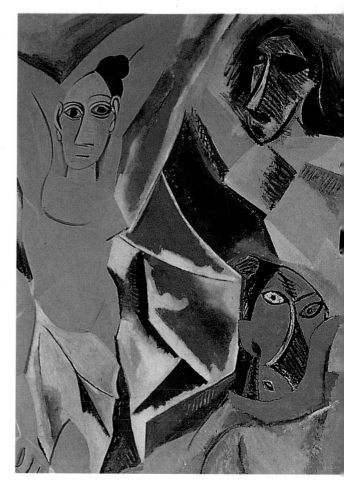

Sobre estas líneas, detalle de *Las señoritas de Aviñó*, (1907, óleo sobre lienzo, 243 x 233 cm), obra de Pablo Picasso conservada en el MOMA de Nueva York.

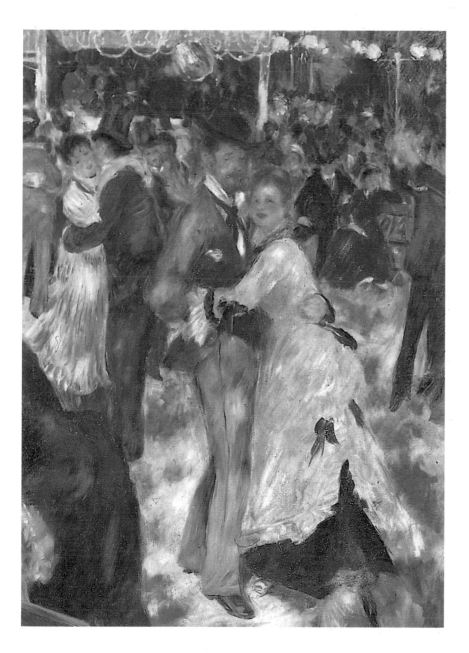

A la izquierda, detalle de *El Moulin de la Galette* (1876, 131 x 171 cm, Museo de Orsay, París), obra de Renoir.

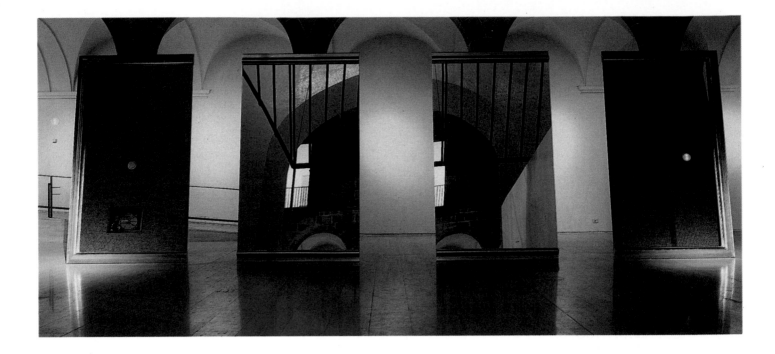

Sobre estas líneas, *La arquitectura en el espejo* (1990, madera y espejo), obra de la corriente *povera* de Michelangelo Pistoletto instalada en el Centro de Arte Santa Mónica de Barcelona.

Retrato de *Marilyn Monroe* (65 x 66,5 cm, original fotográfico serigrafiado, Niedersachsisches Landesmuseum de Hannover, Alemania) de la serie pintada en 1964 por el artista británico del pop Andy Warhol.

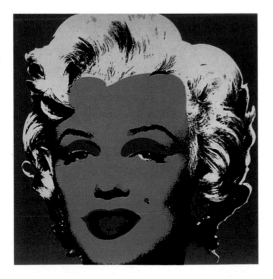

Desde el año 1951 en que André Malraux publicó su libro *Les Voix du Silence* la mirada sobre el arte y en especial los volúmenes dedicados a su historia dieron un giro copernicano. Los adelantos en la impresión de láminas en los años posteriores a la Segunda Guerra Mundial fueron tan extraordinarios que a partir de esa fecha sólo los pequeños manuales de bolsillo son publicados con pequeñas y borrosas ilustraciones. Aparte de la penetración de las ideas de Malraux —el arte como lenguaje mudo e indirecto y la presencia dominadora de las obras— entre los historiadores del arte, incluidos los más positivistas hay que señalar que su obra sirvió de revulsivo literario y visual. La idea de poseer cada uno su propio e individual museo imaginario y la convicción de que para los hombres y las mujeres actuales el arte ha sustituido a la religión, sin duda, pertenece a las evidencias y los axiomas de nuestra época. El arte no ha muerto y, pese a los pronósticos pesimistas de muchos, continúa su brillante trayectoria iniciada en los albores de la humanidad. Con todas sus distintas metamorfosis y sus momentos estelares desde entonces hasta hoy no ha dejado de asombrar y deleitar a todos aquellos que deseosos de imágenes y placer sensible se acercan a su irrenunciable realidad.

Antonio Bonet Correa
Catedrático emérito de Historia del Arte
de la Universidad Complutense de Madrid
Miembro de la Real Academia de Bellas Artes
de San Fernando de Madrid

SUMARIO

Bajo estas líneas, una pintura del Paleolítico superior de la célebre cueva de Lascaux (Francia),
que reproduce un toro y un caballo bicromos.

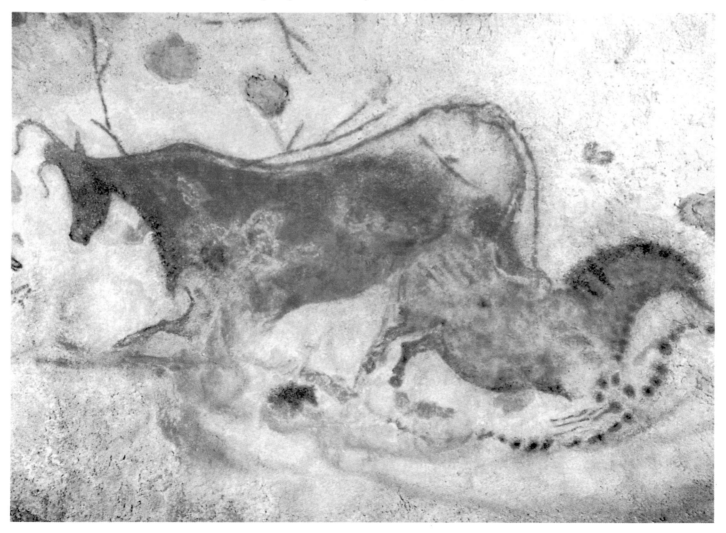

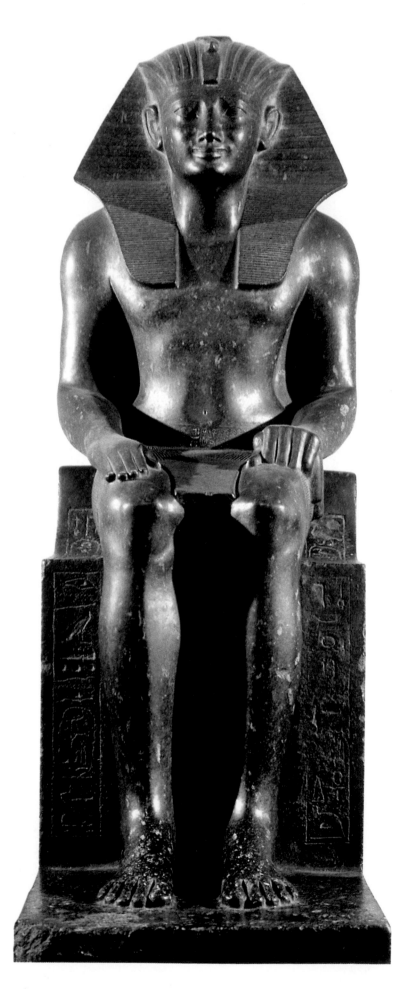

A la izquierda, figura sedente de granito negro del faraón de la XVIII dinastía, Tuthmosis I (Museo Egipcio de Turín, Italia). Esta representación del faraón destaca por su frontalidad y simetría, dos características habituales en la estatuaria egipcia.

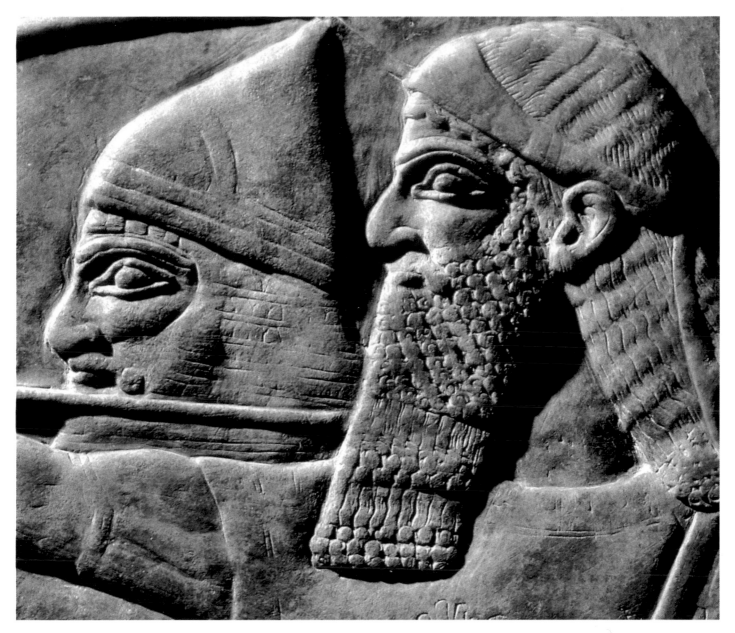

Sobre estas líneas, detalle de un relieve procedente del salón del trono del palacio de Asurnasirpal II, en Nimrud, que se conserva en el Museo Británico de Londres.

Bajo estas líneas, una perspectiva de la pirámide de Chefren
y de la esfinge de Gizeh (Egipto), ambas erigidas durante la IV dinastía.

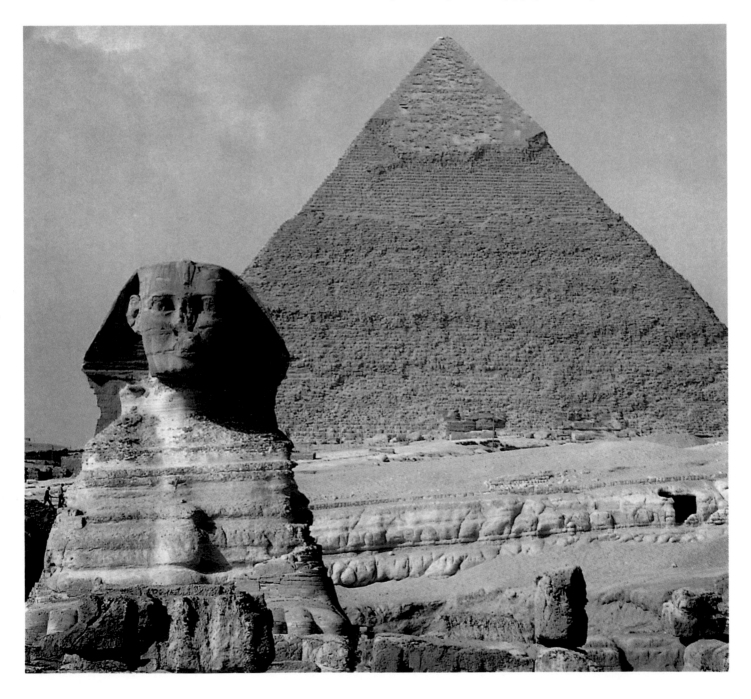

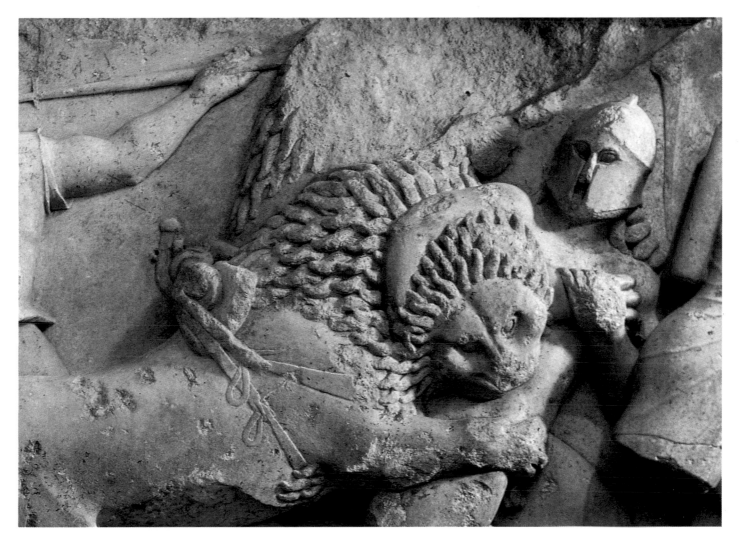

Detalle del friso norte del Tesoro de los Sifnios (h. 525 a.C.), en uno de los templos de Delfos donde se guardaban los tesoros de la Confederación. En este fragmento aparece representado el león de Cibeles mordiendo ferozmente a un gigante.

Bajo estas líneas, el *Mosaico de Alejandro* (Museo Arqueológico Nacional de Nápoles, Italia), hallado en la casa del Fauno de Pompeya (Italia).
Se considera copia de una famosa pintura realizada por Filóxeno de Eretria, pintor de la escuela ática, para el rey Casandro de Macedonia y reproduce
la gran batalla de Isos en la que Alejandro Magno venció a Darío III, rey de los persas.

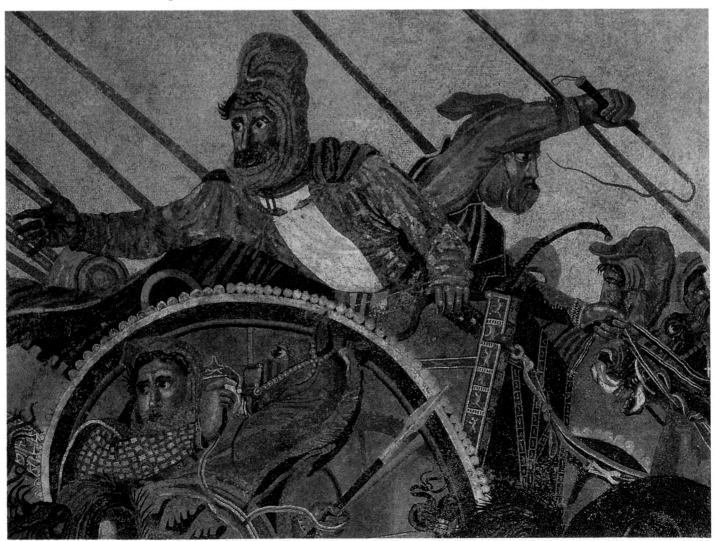

A la izquierda, detalle
de la parte superior de
la fachada sur del arco
de Constantino (Roma),
erigido en el año 316
para conmemorar la
victoria del emperador
sobre Majencio.

ARTE ROMANO

Vista del Canope, una de las construcciones de la villa Adriana, la más
rica y extensa de las quintas imperiales romanas, erigida en el siglo II
durante el imperio de Adriano.

371 ARTE DE LOS PUEBLOS GERMÁNICOS

BIBLIOGRAFÍA

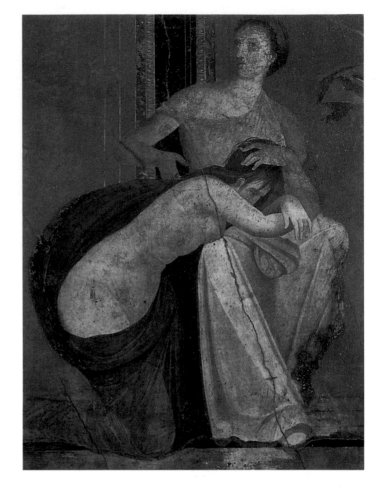

A la derecha, fíbula visigoda (Museo
Arqueológico Nacional, Madrid)
procedente de Alovera, Guadalajara
(España). Está trabajada sobre una base
de bronce tabicada y piedras de vidrio.

Arriba, detalle de las pinturas de la villa de
los Misterios, en Pompeya, que reúne
uno de los conjuntos pictóricos de mayor relieve
de la Antigüedad. Son, probablemente, obra de
un artista del siglo I a.C.

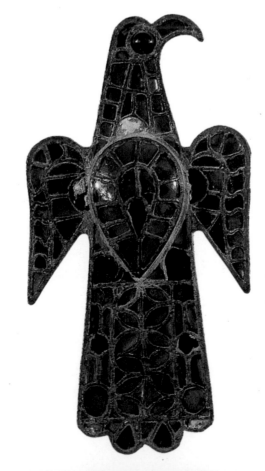

PRIMERAS CIVILIZACIONES

Introducción: **Umberto Pappalardo**
Textos: **Paz Martínez Muñoz**

Bajo estas líneas, figurilla femenina de terracota que procede de Cernavoda, Rumania. Datada en el IV milenio a.C., se conserva en el Museo de Historia de Bucarest (Rumania). Se trata de una figurilla característica del Neolítico europeo, que destaca por haber sido realizada mediante una elaborada técnica, que permitió definir nítidamente el volumen, y por el hecho de presentar una posición sedente y una actitud de meditación.

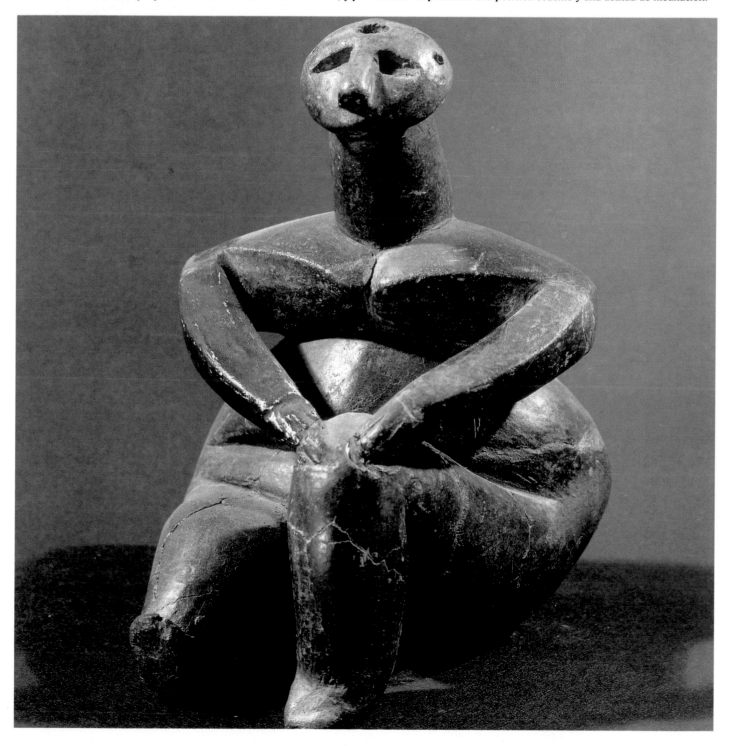

INTRODUCCIÓN

Con el proceso de hominización el hombre aprendió a fabricar herramientas, que utilizaba para la caza. Los primeros útiles eran de piedra, tenían grandes dimensiones y presentaban toscos retoques. Estas herramientas fueron perfeccionándose y, poco a poco, se amplió la tipología del instrumental lítico. Así la forma y el tamaño del utillaje variaba en función de la finalidad que se le quisiera aplicar, ya fuera para herir al animal, descuartizarlo o bien cortar su piel. Posteriormente, se trabajó el hueso, material más blando y maleable, con el cual se realizaban objetos destinados a usos instrumentales, como coser o agujerear. La industria ósea, al igual que la producción artística, alcanzó su máximo desarrollo durante el Magdaleniense, etapa final del Paleolítico superior, a la cual pertenecen las piezas de hueso (de izquierda a derecha, dos azagayas, un punzón y una espátula) reproducidas a la derecha (Instituto de Antropología de Pisa, Italia).

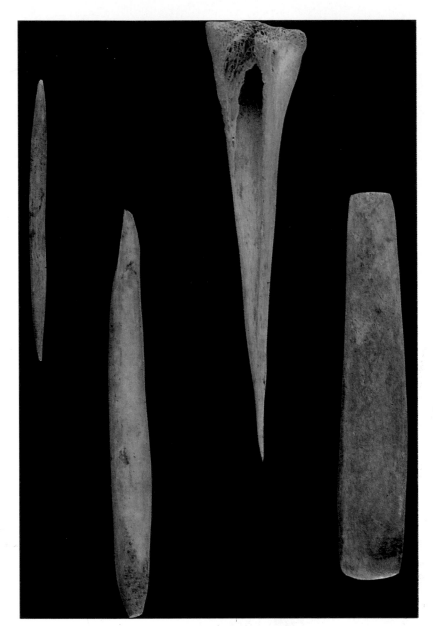

En el Paleolítico superior se realizaron las primeras pinturas rupestres cuyos temas se relacionan con la gran fauna cuaternaria. Este tipo de representaciones pictóricas no tenía una finalidad propiamente decorativa. Las pinturas constituían, por lo general, auténticas escenas de caza, de ahí el que deban vincularse a ritos propiciatorios relacionados con la magia simpática. Para realizar estas manifestaciones pictóricas se aprovechaban en ocasiones determinadas conformaciones rocosas, que servían para definir y resaltar algunos contornos de la figura representada, como en la pintura de la cueva de Covalanas (Cantabria, España), reproducida a la derecha. En ella un cornisamento natural fue utilizado para resaltar la curva dorsal del animal. El vientre, por su parte, aparece netamente figurado por un doble trazo rojo, que pierde definición en la cabeza de la figura, donde se adivina una cornamenta esquemática, seguramente de un ciervo.

Hominización y arte

La prehistoria es la etapa más larga de la historia de la humanidad. Cerca de millón y medio de años le costó al hombre llevar a cabo el proceso evolutivo anatómico que le otorgó su aspecto actual. Hace un millón de años empezaron a fabricarse en la zona oriental del continente africano, y poco después en Eurasia, los primeros útiles de piedra. Los autores de estas industrias fueron el *Homo habilis*, el *Homo erectus* y los presapiens, que se habían desarrollado en África Oriental,

Asia y Europa. Las primeras manifestaciones artísticas fueron realizadas, no obstante, muchísimos milenios más tarde, ya que el origen del arte se remonta a unos 30.000 años a.C. Sin embargo, no habría sido posible ni la fabricación de útiles ni la creación artística, si el proceso evolutivo del hombre no hubiese comportado la liberación de las manos.

Este fue, en efecto, uno de los hechos más sobresalientes del proceso de hominización, ya que con la adopción de la posición erecta las manos adquirieron otro tipo de prioridades aparte de las prensiles. El hombre podía pues fabricar

objetos y, también, pintar, grabar y realizar toscas, pero significativas, esculturas. Puede, pues, decirse que la evolución del hombre se materializó, tanto en la transformación de sus útiles como en las manifestaciones artísticas. Por eso, progresivamente, y a medida que la inteligencia se fue desarrollando, las manos fueron logrando también mayor precisión en la ejecución de los actos. Tuvo así lugar, poco a poco, una evolución tecnológica, de modo que los útiles fabricados fueron cada vez más complejos, adecuándose con mayor precisión a las finalidades a las que estaban destinados.

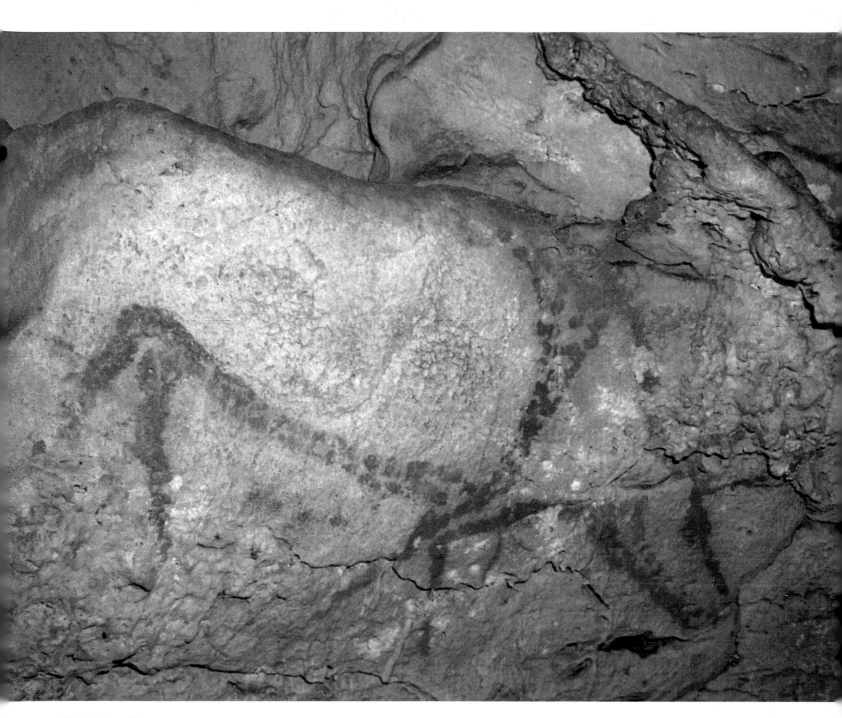

El Paleolítico: naturalismo y magia

Entre fines del último período interglaciar (hace aproximadamente unos 120.000 años) y los inicios de la glaciación Würm (hace unos 85.000 años) el clima en Europa pasó a ser menos riguroso. En el área occidental de Eurasia tuvo lugar un gran incremento de la población humana, representada por el *Homo sapiens neanderthalensis*. Empezó a desarrollarse la vida doméstica y se aplicaron nuevas tecnologías para la fabricación de útiles líticos. Se manifestaron, así mismo, las primeras creencias religiosas. La caza fue el principal medio de subsistencia del hombre, hecho que ha sido corroborado por la infinidad de restos óseos de fauna que se han hallado en el curso de las excavaciones paleolíticas. Además, en este período tuvo lugar una especialización de la caza, tanto en lo que se refiere a las técnicas como a las especies animales capturadas.

Los ritos funerarios aparecieron durante el Paleolítico medio. El hombre de Neanderthal fue el primero que enterró a sus muertos en auténticas sepulturas, aunque éstas eran todavía extremadamente sencillas y carecían de ajuar funerario. Las sepulturas se realizaban, con preferencia, en fosas y los individuos se enterraban en posición fetal, posiblemente para garantizar el retorno al seno de la madre Tierra.

El arte nació hace unos 30.000 años, en la fase final del Paleolítico. Su autor fue el hombre de Cro-Magnon, un individuo parecido al hombre actual, que enterraba a sus muertos junto a ofrendas rituales. Es obvio que creía en la vida después de la muerte. El desarrollo de la producción artística forma parte, por lo tan-

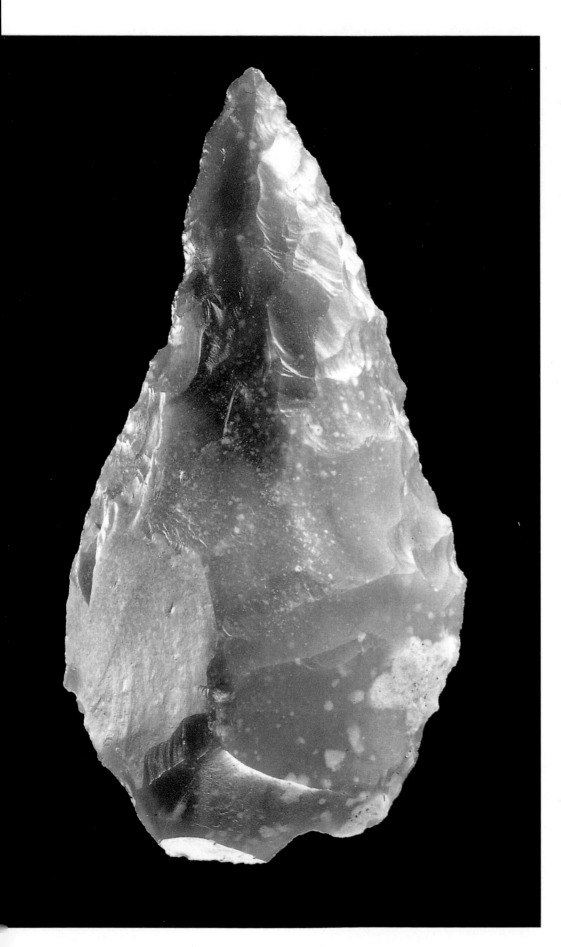

to, del conjunto de las manifestaciones espirituales y metafísicas, como por ejemplo el ya mencionado culto a los muertos, que distingue, sin lugar a dudas, al hombre de los animales. Pero, ¿por qué el hombre empezó en el Paleolítico a producir lo que nosotros en la actualidad denominamos arte?

El concepto de la forma: las manos pintadas

Una de las primeras manifestaciones artísticas del hombre, tanto en el continente europeo como en el americano, fueron las representaciones de manos en las paredes de las cuevas. Se trata de simples contornos o improntas («manos pintadas»), pero que, probablemente, pusieron de manifiesto por primera vez el concepto de la forma y aportaron la idea de que una cosa ficticia puede ser igual a una real.

Las primeras auténticas representaciones artísticas fueron figuras de animales grabadas, repetidamente, sobre fragmentos óseos.

El primer arte monumental apareció en la cueva de Lascaux, en Montignac (Dordoña, Francia). Este conjunto pictórico comprende ciervos, bisontes, caballos, felinos, etcétera. También son muy importantes las pinturas de la cueva de Altamira, en Cantabria (España).

La finalidad mágica del arte

En el Paleolítico la sociedad se componía de cazadores que vivían aisladamente y con una débil cohesión social. Practicaban, además, una economía de subsistencia, es decir, no producían el alimento que consumían. La existencia giraba, por lo tanto, en torno a la obtención de alimentos. Este hecho hace suponer que el arte debía tener también una función esencialmente práctica.

Los primeros utensilios empleados por el hombre del Paleolítico fueron los guijarros o cantos tallados, que evolucionaron lentamente hacia herramientas más perfeccionadas y eficaces, como es el caso de las hachas de mano, también llamadas bifaces. Con el tiempo, estas piezas adquirieron cuidadas formas y su uso fue ampliamente difundido. A la izquierda, bifaz procedente de Arriaga, uno de los yacimientos paleolíticos del valle del Manzanares, que se conserva en el Museo Arqueológico Nacional de Madrid.

Junto a estas líneas, la «venus» paleolítica de Lespugue vista de frente (14,7 cm de altura), que fue hallada en el departamento del Alto Garona (Francia) y se conserva en el Museo del Hombre de París. Se trata de una de las piezas más conocidas del arte mobiliar del Paleolítico superior. Destaca, sobre todo, por la descomposición geométrica que el artista realizó del cuerpo femenino. Esta «venus», tallada en marfil de mamut, fue realizada combinando circunferencias, óvalos y elipses. Sobresale el hecho de que el artista apenas prestase atención a la representación de las piernas y pies, convertidos en un simple muñón con una incisión central.

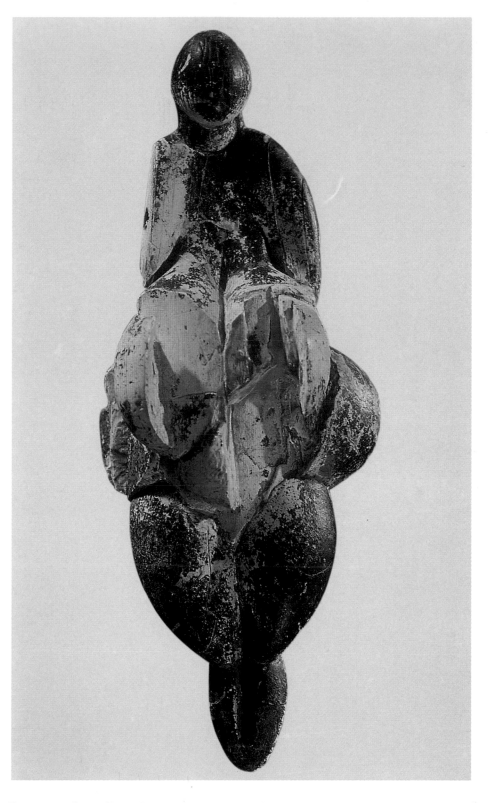

Las representaciones pintadas de animales en las cuevas aparecen en lugares difícilmente accesibles y escondidas en el interior de dichas cavidades. Se debe, pues, excluir la posibilidad de que estas manifestaciones artísticas tuviesen una finalidad puramente decorativa. Estas pinturas constituyen auténticas escenas de caza de carácter naturalístico y tenían la finalidad mágica —por el hecho de que se había representado al animal— de facilitar la captura de la presa. Es decir, en la realidad, el animal vivo habría al mismo tiempo sufrido por efecto de la «magia simpática» la misma herida que el animal pintado. La representación del animal coincide con el objeto (en este caso el animal real); poseer la representación pictórica significaba, pues, poseer también el animal en la realidad.

Así mismo, la frecuente reproducción de las figuras femeninas sensuales y de aspecto maternal, con enormes senos y vientres —las denominadas figuras esteatopígicas, como la conocida *Venus de Willendorf*— expresan un deseo profundo y obsesivo tanto de fertilidad como de protección hacia la madre.

El naturalismo de las formas paleolíticas no esta vinculado, pues, a un principio decorativo, sino a la imitación de la realidad con una finalidad mágica. De este modo, la idea de que el arte es la continuidad de la realidad no desaparecerá nunca totalmente.

El Neolítico: geometrismo y animismo

Durante el Neolítico tuvieron lugar radicales transformaciones en la actividad humana. El hombre vivía en cabañas y en palafitos en los lagos. La comunidad, por su parte, se organizaba en poblados.

Se continuaba trabajando la piedra y el hueso, pero se producía también cerámica. Los instrumentos realizados en piedra eran más elaborados. Esta evolución tecnológica dio nombre al período, pues la palabra «neolítico» significa, precisamente, «piedra nueva». Así, con el paso gradual de una economía paleolítica de

subsistencia, basada en la recolección y la caza, a una economía neolítica de producción, basada en la agricultura y la ganadería, el hombre dejó de ser nómada y se convirtió en sedentario, organizándose en comunidades estructuradas. Durante la transición del Paleolítico al Neolítico tuvo también lugar el primer

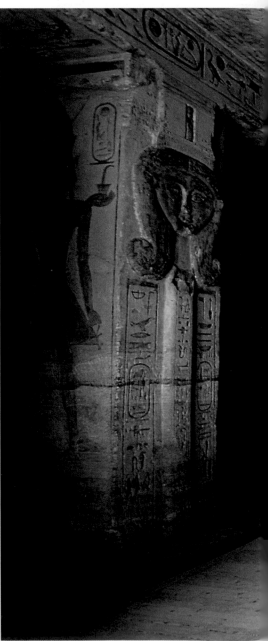

cambio estilístico de la Historia del Arte. Se pasó, en efecto, del naturalismo paleolítico a la abstracción neolítica. Ya no se reproducía la realidad, sino que se creaban signos y símbolos. Una creación típica de esta cultura fueron los menhires, que se creía servían para albergar el espíritu de las divinidades, de los héroes y de los difuntos. No fue por azar que estas piedras se hincaron en el suelo, con gran esfuerzo, en la misma posición vertical que distingue al hombre de los animales. Los retratos de este período presentan los principales rasgos como si fuesen abreviaturas y la figura humana queda reducida a una abstracción geométrica. El hombre se caracteriza casi exclusivamente por la presencia de las armas y la mujer por presentar dos formas circulares en el lugar de los senos. Es el inicio de la diferenciación tipológica.

El arte de construir templos excavados en la roca se desarrolló plenamente durante el reinado de Ramsés II, faraón de la XIX dinastía. De esta etapa data el gran templo funerario consagrado a este soberano y construido en Abu Simbel. Pese al carácter monumental del templo, cuya entrada se encuentra flanqueada a ambos lados por dos impresionantes estatuas de Ramsés II, se trata de un trabajo de gran precisión arquitectónica, como se aprecia claramente en la concepción y el acabado del interior, un aspecto parcial del cual se observa en la fotografía de la derecha. El complejo de Abu Simbel se completa con el templo de la reina Nefertari, esposa de Ramsés II, cuya fachada exterior presenta seis nichos con las estatuas del rey y la reina.

Manifestaciones artísticas de una sociedad agrícola

El geometrismo abstracto del arte neolítico se ha relacionado con las concepciones animistas propias de la sociedad agrícola. El agricultor y el pastor son conscientes de que su suerte depende de las inundaciones periódicas, las epidemias, las cosechas, hechos que no se pueden controlar directamente. La vida está guiada por fuerzas inteligentes, espíritus y demonios, benefactores y malignos. Se practica el animismo y el culto a los muertos. Al mismo tiempo aparecen los ídolos, los objetos funerarios y las tumbas monumentales. Se empieza a diferenciar el arte sacro del arte profano: el primero, hierático y figurativo; el segundo, mundano y decorativo. Si bien el Paleolítico no tiene ya ninguna relación directa con el hombre actual, el Neolítico forma parte todavía de nuestra historia. En el Neolítico se desarrolla la vida urbana y se organiza la colectividad. Las principales comunidades neolíticas surgen a orillas de los grandes ríos como el Éufrates, el Tigris, el Nilo, el Indo y también el Hoang-Ho. Se desarrollan, así, las grandes civilizaciones: la mesopotámica, la egipcia, la india y la china.

En el arte se generaliza el formalismo geométrico-ornamental. Si se exceptúa el arte de Creta y Micenas, este estilo es el que predomina durante la Edad del Bronce y la Edad del Hierro; también el que se desarrolla en el Próximo Oriente y en la Grecia arcaica. Cronológicamente abarca del 5000 al 500 a.C. Incluso la artesanía rural moderna presenta, todavía, ciertos rasgos formales próximos al estilo geométrico del Neolítico.

Por último, del análisis de la producción artística paleolítica y neolítica se deduce que el naturalismo está vinculado a formas de vida anárquicas e individuales, que presentan una cierta carencia de tradiciones y, por consiguiente, de convenciones fijas. Por el contrario, el geometrismo muestra una tendencia a la organización unitaria y presenta una visión del mundo orientada hacia el más allá.

El arte egipcio: la representación del dios-soberano

Las gigantescas construcciones de la civilización egipcia, las pirámides, reflejan también, sin duda, la estructura jerárquica de esta sociedad.

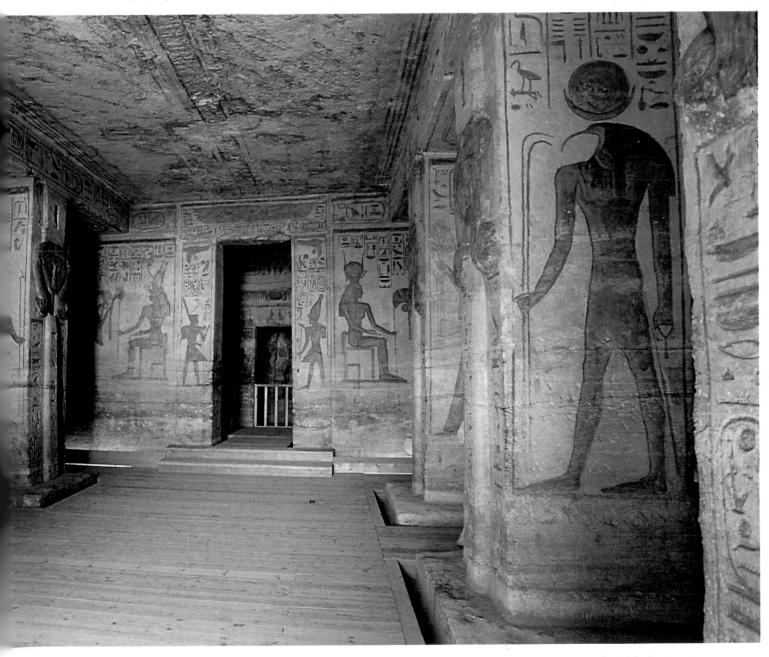

En una civilización donde la figura del soberano coincidía con la de Dios, las características que se otorgaban al arte eran, principalmente, aquellas que glorificaban al soberano, al faraón. La mayor parte de la producción artística se destinaba, por lo tanto, al servicio del templo y también del palacio.

El tradicionalismo del antiguo arte oriental se caracteriza por la lentitud de su evolución y la longevidad de sus singulares tendencias estilísticas. En efecto, en un mundo donde la tierra y la riqueza estaban concentradas en pocas manos y la estabilidad social estaba permanentemente amenazada por la clase social mayoritaria, compuesta por pobres o esclavos, se intentaba evitar las innovaciones artísticas, del mismo modo que se temía cualquier otro tipo de cambios o reformas.

Los sacerdotes, por su parte, divinizaban a los reyes, para que quedasen en el ámbito de su propia autoridad; al mismo tiempo los reyes ofrecían templos a los dioses y a los sacerdotes: todos buscaban en el arte un aliado para la conservación del poder.

Tradición y academicismo

Para poder aproximarse a lo divino, este arte evitaba el carácter transitorio de los individuos y plasmaba una forma estereotipada y atemporal. Incluso las escenas que reproducían momentos de la vida cotidiana estaban en relación con la fe en la inmortalidad y, por supuesto, con el culto a los muertos.

Los grandes talleres anexos al palacio y al templo eran las escuelas en las que se formaban las nuevas generaciones de artistas. Aquellas representaciones típicas del arte egipcio que muestran todas las fases de la elaboración de una obra, debían tener, sin duda, una función didáctica, destinada a los aprendices. Esto

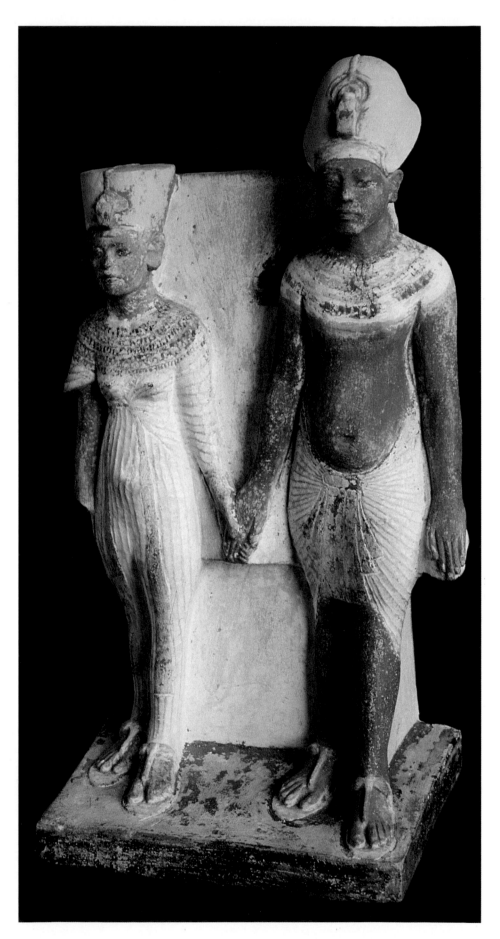

Junto a estas líneas, grupo escultórico de caliza pintada que muestra a la pareja real, *Amenofis IV y Nefertiti* (XVIII dinastía, Museo del Louvre, París), cogida de la mano. El faraón luce la indumentaria propia de su rango y ostenta sobre su cabeza una corona. Nefertiti viste una delicada túnica de lino que presenta el plegado característico de la moda de este período. Ambos se han representado en términos de igualdad, sin privilegiar ni idealizar la figura del faraón, que aquí aparece según cánones naturalistas. Esta equidad responde al protagonismo que en este momento adquirieron tanto la esposa real como las princesas.

explica el singular academicismo del arte egipcio, academicismo que le aseguraba un altísimo nivel, pero también un gran carácter estereotipado. Mientras los pintores y los escultores permanecían en el anonimato, por el hecho de realizar una actividad manual, a los arquitectos se les reconocía la cualidad intelectual de su trabajo y se les otorgaba una cierta relevancia social.

En el arte egipcio la estatua era, por encima de todo, el monumento de un rey y en segundo lugar la representación de un individuo. Es por eso que los ministros y los cortesanos intentaban aparecer representados del mismo modo, es decir, mostrando un aspecto solemne y sereno, como se observa en las estatuas de los escribas. Solamente el hombre sin rango podía ser plasmado como era realmente.

Ello explica el realismo de las escenas de la vida cotidiana, en las que aparecen representados personajes de clases sociales inferiores. Este concepto no sufre cambios sustanciales desde el III milenio a.C. hasta la conquista de Alejandro Magno en el 332 a.C.

La reforma de Akhenatón

Un único intento de rebelarse a la tradición fue llevado a cabo por Akhenatón (Amenofis IV) en el siglo XIV a. C. Autor de una reforma religiosa, Akhenatón, impulsó en el arte, durante un breve período de tiempo, una gran variedad de formas naturalistas. En esta etapa artística el realismo se manifestó libremente, destacando una delicadísima introspección psicológica, como puede observarse en los retratos de Akhenatón y Nefertiti. Tras esta etapa se volvió de nuevo a la estilización normativa de la tradición.

Entre todos estos principios formales del Próximo Oriente y especialmente de Egipto, el de la frontalidad era sin duda el más característico. Si la crítica de arte positivista tendía a interpretar esta disposición como impericia técnica, en la actualidad se sabe que el principio de la frontalidad respondía a un tabú social: no se quería cortar la figura (en especial la del faraón). Por este mismo principio, si una figura se concebía lateralmente, se disponía con la cabeza de perfil, el busto de frente y las piernas nuevamente de perfil.

Durante la dinastía saíta (siglos VII-VI a.C.), una etapa que se desarrolló entre la invasión asiria de Asurbanipal y la invasión persa de Cambises, el arte perdió todos los valores de la tradición egipcia.

Apareció, finalmente, el retrato realista, pero, en realidad, ello fue más el resultado de una habilidad técnica que el de un cambio estético.

Mesopotamia: arte al servicio del rey y del templo

La antigua Mesopotamia, como Egipto, debió su prosperidad a los ríos que recorrían su territorio, en este caso el Éufrates y el Tigris. El país se dividía en dos regiones: Asiria, en el norte, y Babilonia, en el sur. La historia antigua de esta región se desarrolló en un arco de tiempo comprendido, aproximadamente, entre el 3000 y el 500 a.C. Debido a que Mesopotamia no se encontraba protegida por fronteras naturales, contó con la ventaja de ser una zona de paso de muchos pueblos y con la desventaja de sufrir numerosas invasiones. Desde tiempos remotos, fue un punto de confluencia entre tres con-

La civilización mesopotámica del Próximo Oriente alcanzó, hacia el II milenio a. C., un importante desarrollo de las instituciones, el comercio y la cultura. Hacia el año 3000 a. C., los sumerios habían inventado ya el primer sistema de escritura, pictográfico e ideográfico, y descubrieron, posteriormente, un sistema de escritura fonética. La escritura se convirtió en instrumento de adquisición y propagación de conocimientos, útil sólo para una clase reducida de letrados. Entre otros campos, se estimuló el cultivo de las matemáticas, tanto en geometría como en álgebra y cálculo. A la derecha, tablillas con textos de matemáticas (h. 1800 a. C., Museo de Irak, Bagdad).

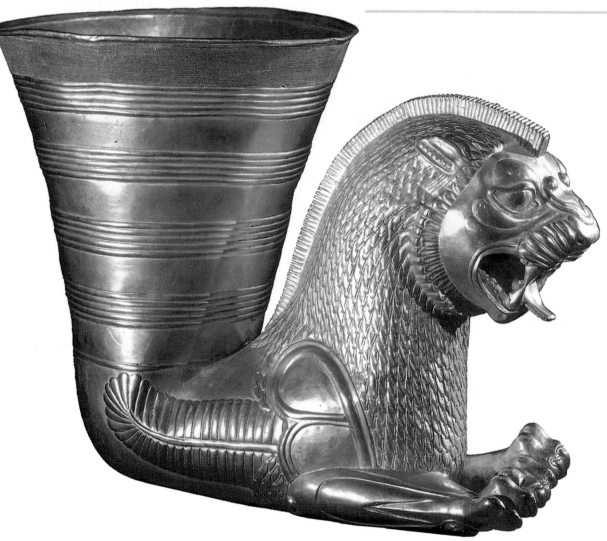

A la izquierda, vaso aqueménida (17 cm de altura), que reproduce la cabeza y parte del cuerpo de un león (h. los siglos VI-V a.C.). Se conserva en el Metropolitan Museum de Nueva York y destaca por su elegancia ornamental. Procedente de Irán, este vaso se compone de varias piezas; así, la copa y el cuerpo del león y sus patas se realizaron separadamente y luego se unieron. La lengua del animal, algunos de sus dientes y el paladar fueron elementos decorativos añadidos.

En el arte asirio la utilización del color no se limitó a la pintura, ya que se emplearon también con frecuencia los ladrillos esmaltados de gran vivacidad cromática. Entre las obras asirias más conocidas, realizadas en ladrillo esmaltado, destaca un muro decorado (derecha), que reproduce en la parte inferior al rey Salmanasar III y en la parte superior dos toros de perfil enfrentados. Esta obra, datada h. 850 a.C., se conserva en el Museo de Irak (Bagdad).

tinentes: África, Asia y Europa. Tuvo, por lo tanto, una gran influencia en el resto del mundo antiguo. También, por mediación de los fenicios, mantuvo durante el I milenio a.C. frecuentes contactos con otros pueblos mediterráneos, especialmente con los griegos. En Mesopotamia, el arte estuvo únicamente al servicio del rey y del templo y mantuvo todavía una posición más anónima que en Egipto. El *Código de Hammurabi*, por ejemplo, menciona al arquitecto y al escultor junto al herrero y al zapatero.

Arquitectura monumental y ladrillos esmaltados

Una característica de la producción artística mesopotámica es la monumentalidad, tanto si se trata del *Código de Hammurabi* como de los Jardines Colgantes de Babilonia. Herodoto cuenta que el mayor templo de Babilonia medía 200 metros de lado, disponía de siete terrazas y tenía en la cima una *cella* con una cama de oro, preparada para el dios que tenía que descender del cielo. Las murallas de Babilonia medían 18 kilómetros de largo y eran tan anchas que

sobre ellas podían correr las cuádrigas. Entre las Siete Maravillas del Mundo deben citarse los Jardines Colgantes de Babilonia, constituidos por fantásticas pirámides y terrazas, en las que había flores y plantas de infinidad de especies. La tradición dice que estos jardines fueron construidos por el rey Nabucodonosor para su esposa persa, con la finalidad de que le evocasen los bosques de su país.

La falta de piedra para la construcción, a diferencia de Egipto, impuso a la arquitectura el uso de ladrillos, ensamblados con betún, material que abundaba en esta región. Los ladrillos de las paredes externas de los palacios se decoraban con esmaltes de diversos colores y con frisos repletos de figuras e inscripciones, como la Puerta de Ishtar.

La escultura plasma, sobre todo, escenas de guerra y de caza. El rey se representa gigantesco y majestuoso, a caballo o sobre un carro de guerra, infalible atacando al enemigo o hiriendo a los leones, que aparecen en actitud de huir. La figura humana se plasma rígidamente en una posición frontal y con la cabeza de perfil. Las partes más características del rostro, como la nariz o los ojos, se re-

producen en un tamaño mucho mayor que el real, mientras que las partes secundarias, como la frente o el mentón, se plasman en un tamaño muy reducido.

El arte aqueménida y los palacios reales

El arte aqueménida estuvo estrechamente vinculado con el de Babilonia. Dado que la religión no preveía la construcción de templos, los principales monumentos arquitectónicos fueron los palacios reales (Persépolis, Pasargada, Susa, etc.), que presentaban grandes terrazas, soberbias escalinatas e inmensas salas donde se realizaban reuniones públicas. Al igual que en el mundo mesopotámico, la escultura quedó, básicamente, relegada a las necesidades arquitectónicas, por lo que fue utilizada como elemento decorativo en forma de frisos o bajorrelieves.

Las artes menores, por su parte, destacaron por su gran lujo. Se utilizaron los metales nobles y las piedras preciosas. Se trata de obras elegantes y refinadas, que reflejan la existencia de una corte aristocrática.

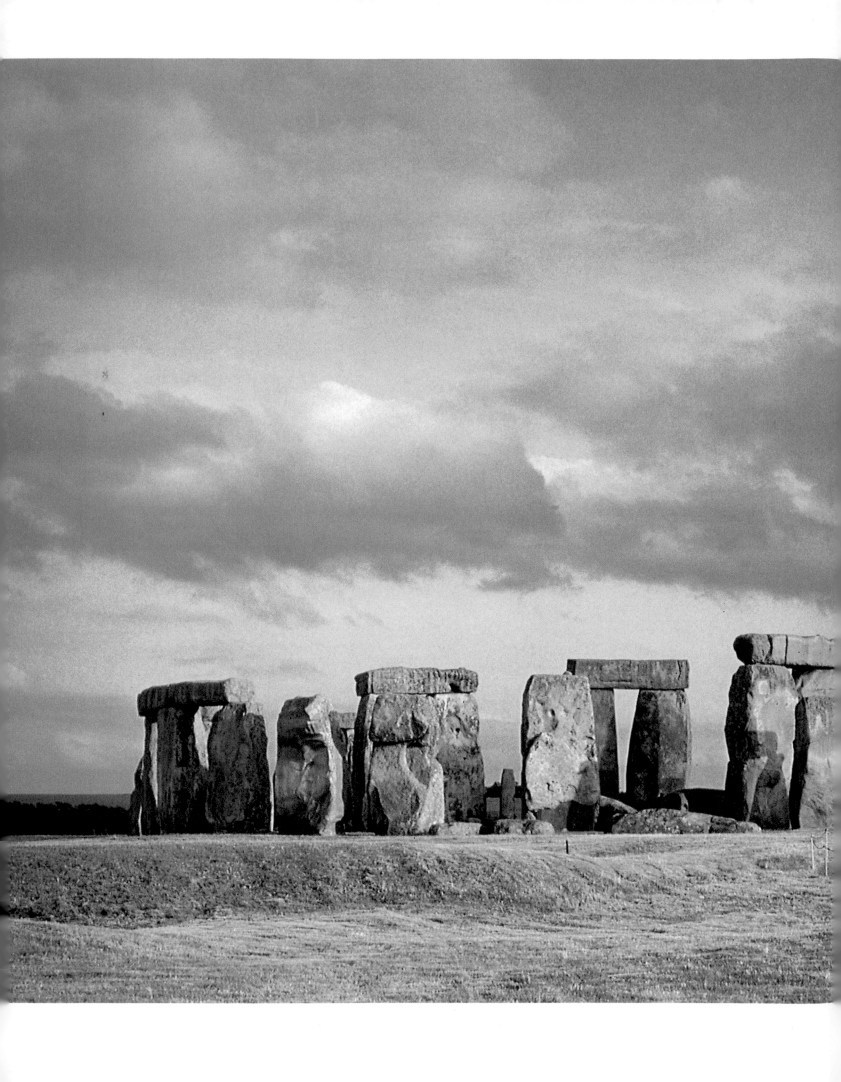

ARTE PREHISTÓRICO

«El arte paleolítico parece haber desaparecido con el Paleolítico mismo. Sus veinte mil años de duración, desde el 30000 hasta el 10000 antes de nuestra era, aproximadamente, lo convierten en la más larga y antigua de las aventuras artísticas de la humanidad. El desarrollo de su evolución es tan coherente como el de las artes que le sucedieron. Es una trayectoria en la que se distingue un período de infancia muy largo, un apogeo que duró unos cinco mil años y una caída que se aceleró bruscamente. Es, pues, un arte «normal», que tuvo sus tanteos de comienzo, su madurez, sus rasgos de habilidad e incluso un academicismo que resultaría fastidioso a veces si no fuera tan venerable.»

André Leroi-Gourhan, *Prehistoria del Arte Occidental*, 1968

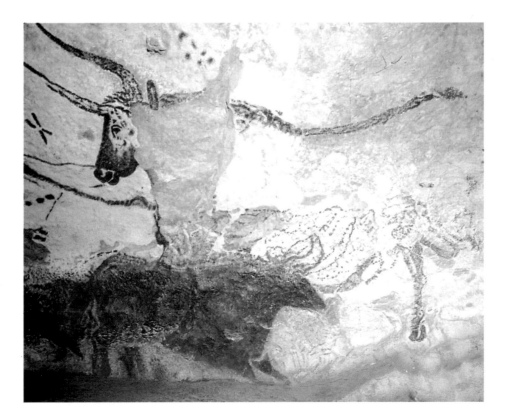

A pesar de la dificultad que entraña la interpretación del significado del arte prehistórico, es probable que todas las manifestaciones artísticas guarden estrecha relación con algún ritual o concepto espiritual. Sobre estas líneas, detalle de uno de los toros pintados por el hombre con pautas naturalistas en las paredes de Lascaux en Montignac (Dordoña, Francia), una cueva que los especialistas han interpretado como un posible santuario. A la izquierda, una perspectiva del círculo de piedras hincadas que componen el supuesto monumento al Sol, en su faceta de astro generador de vida, levantado en Stonehenge (Reino Unido) durante el II milenio a.C., período en que el simbolismo y la abstracción marcaron el quehacer artístico.

EL PALEOLÍTICO

La monumentalidad y espectacularidad propias del arte rupestre dejan en ocasiones en segundo término magníficas piezas de arte mobiliar, generalmente de pequeñas dimensiones, realizadas en materiales tan fáciles de conseguir en una comunidad de cazadores y recolectores como el hueso, el asta, el marfil o la piedra. No obstante, estos pequeños objetos de arte, la mayoría de ellos decorados con temática animalística y estilo naturalista, son esenciales para comprender las diversas facetas del desarrollo del primer arte conocido. Junto a estas líneas, puede observarse una cabritilla, encontrada en Saint Michel d'Arudy y conservada en el Museo de Antigüedades de Saint-Germain-en-Laye (París). Para esbozar el perfil de la figura se aprovechó la morfología del hueso, que fue aprovechada por el artesano en la labor de modelado, que, mediante simples incisiones, trazó el ojo, la oreja y el hocico del animal.

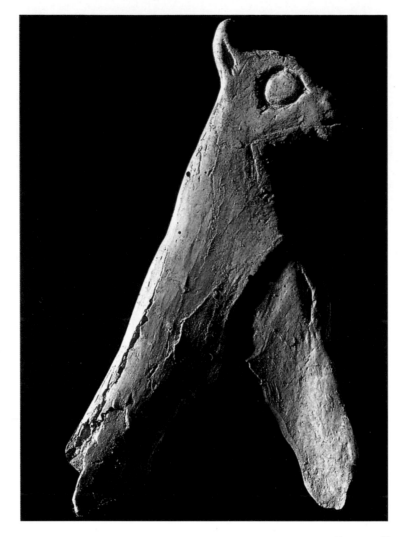

En la página siguiente, una de las numerosísimas alineaciones de signos tectiformes o ideomorfos existentes en la cueva de El Castillo (Puente Viesgo, Cantabria, España). Del amplio repertorio iconográfico utilizado por el hombre prehistórico para realizar sus obras de arte, los signos son quizás los elementos más enigmáticos y de más compleja interpretación. Frecuentes en la casi totalidad de las cuevas que albergan pinturas parietales, estos signos han sido interpretados como elementos abstractos que guardan una relación complementaria e interdependiente con las figuras naturalistas de los animales. En realidad animales y signos forman un conjunto cerrado y singular en cada caverna, a la par que muestran que, ya desde sus comienzos, la aventura artística del hombre no fue un hecho casual, sino que respondió al intento de expresar su propio pensamiento individual y también el de la colectividad a la que pertenecía y para la que realizó su obra.

A través del arte el hombre manifiesta la necesidad de comunicarse con el mundo que le rodea. El deseo de dar forma a la emoción y al pensamiento queda establecido desde que el ser humano aparece en la Tierra. Para éste es una urgencia imperiosa expresar lo que permanece en su mundo interior, proyectar visualmente lo que imagina.

Representar es sustituir una realidad por otra de diferente naturaleza. Se supone, pues, que las primeras imágenes debieron aparecer al mismo tiempo que el hombre desarrolló la capacidad para pensar y abstraer.

La armonía de formas se encuentra en las más sencillas formaciones vegetales, en las piedras o en cualquier azar caprichoso de la naturaleza.

De los efectos o emociones que estas formas originaron en los antepasados de los humanos se sabe realmente poco, pues no se dispone de fuentes que permitan deducir si en los primeros homínidos ya existía una admiración por lo visual. Sin embargo, gracias a los hallazgos encontrados se deduce el interés del hombre primitivo por ciertos objetos naturales como piedras o dientes de animales.

Quizás no fuesen sus formas lo que llamaba la atención del hombre primitivo, sino la fuerza mágica que su propiedad comportaba. La posesión de estos objetos-amuleto significaba pues, probablemente, una suerte de transferencia de las virtudes del objeto hacia su dueño. El proceso de reducción de los objetos a símbolos comenzó probablemente en el Paleolítico.

Pero, en realidad, se desconoce el significado que tenía para el hombre la acumulación de piedras, conchas u otro tipo de enseres. Posiblemente, estos objetos tenían aparte de un carácter funcional una finalidad simbólica relacionada con su entorno.

Los albores del arte

Si los rituales funerarios expresan y reflejan una parcela de la estética de los primeros *Homo sapiens sapiens*, las manifestaciones artísticas completan el cuadro cultural y religioso-espiritual de esos antepasados. Sobre el arte parietal del Paleolítico superior se ha derramado grandes cantidades de tinta, muy en especial en lo que concierne a su interpretación y significado, con opiniones muy distintas y, a veces, hasta contradictorias.

André Leroi-Gourhan, en su libro *Los primeros artistas de Europa. Introducción al arte parietal*, efectúa la siguiente reflexión: «El arte parietal de las cavernas ofrece una particularidad excepcional: sus obras permanecen allí donde su autor las ha realizado en condiciones de conservación a menudo buenas y, a veces, milagrosas. Las figuras grabadas, esculpidas o pintadas han querido signi-

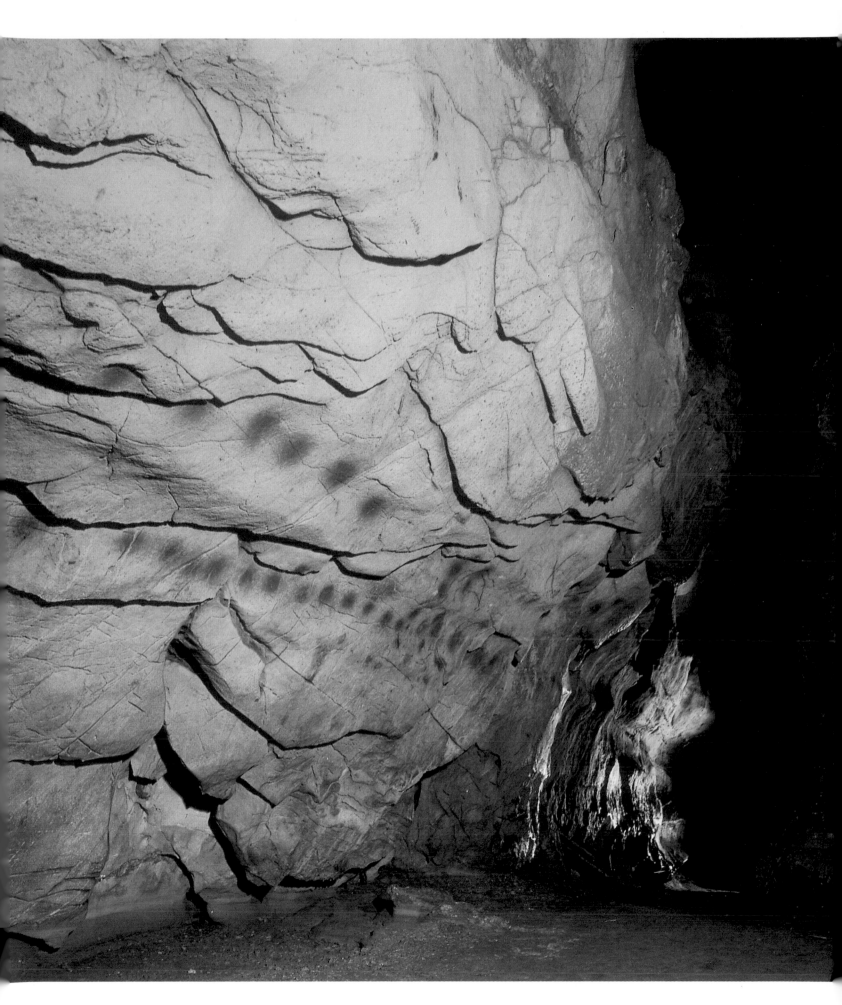

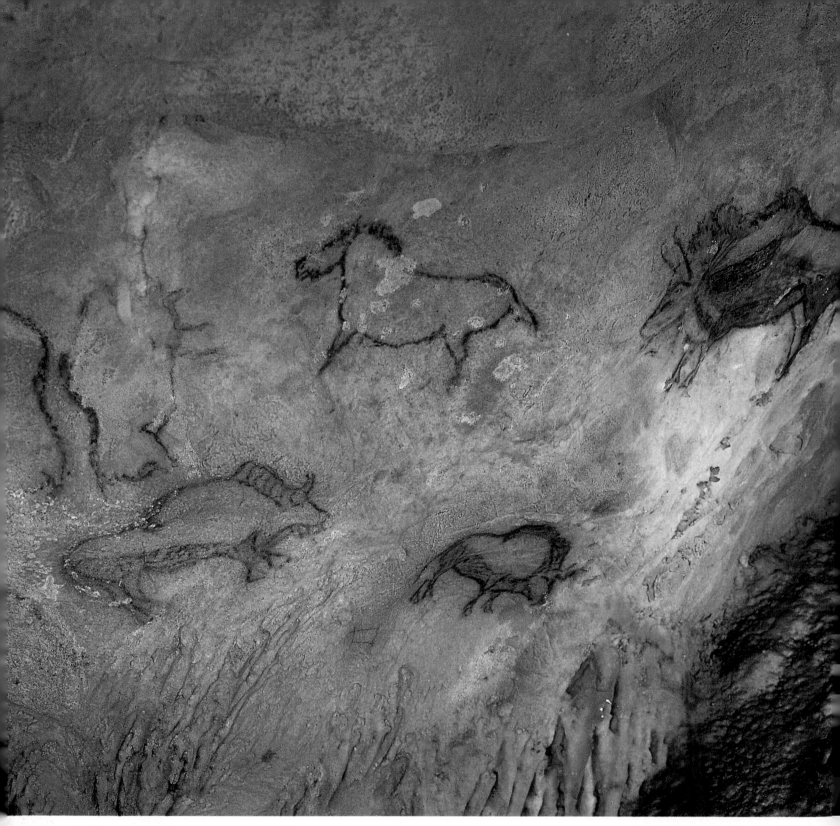

ficar algo, incluso cuando parecen haber sido realizadas sin orden aparente. La simple consideración de muchos conjuntos parietales da la impresión de que, ante unos interrogantes correctamente planteados, surgiría claramente el significado de los conjuntos de figuras.

Estas reflexiones son válidas para las figuras de animales, y también ocurre lo mismo con los signos que se encuentran en casi todas las cavernas decoradas, en forma más o menos desarrollada y en número variable. Unos «conjuntos» de sig-

Sobre estas líneas, un detalle de las pinturas de la cámara principal de la cueva de Santimamiñe (Vizcaya, España). Hasta inicios del siglo XX, la sociedad científica internacional se negó a reconocer la capacidad pictórica del hombre prehistórico y atribuyó el arte rupestre a expertos contemporáneos o a pueblos de pasado menos lejano. Sin embargo, las investigaciones arqueológicas, gracias a su carácter científico, permitieron datar los diferentes estilos y confirmaron, por tanto, la autenticidad del arte paleolítico.

nos, como los de Lascaux, Cougnac, El Castillo y La Pasiega, indican que quienes los realizaron, habían tenido la intención de comunicar algo.»

El descubrimiento del arte prehistórico: el problema de la autenticidad

El descubrimiento del arte prehistórico es bastante reciente, se remonta al siglo XIX, coincidiendo con el nacimiento de la Prehistoria como ciencia.

Al enfrentarse en la actualidad al arte paleolítico se puede sentir una mayor o menor admiración por él, pero se acepta su antigüedad y autenticidad. Sin embargo, no siempre ha sido así. El primer hallazgo de arte parietal, acaecido en 1879, la cueva de Altamira (Cantabria, España), no sólo fue puesto en tela de juicio, sino que a su descubridor se le tachó de falsario. Algunos de los objetos de arte mueble se consideraron falsificaciones o realizaciones contemporáneas.

La negación de la autenticidad de estos hallazgos se fundamentaba en que era inadmisible que aquellos primitivos pudieran haber tenido una tecnología o una habilidad que les permitiese realizar esas obras. Se adujo que, al carecer de sistemas «modernos» de iluminación, era imposible que hubiesen pintado en la oscuridad de las cavernas y que las pinturas, grabados y esculturas estaban demasiado bien hechos para ser de aquellos tiempos. Lógicamente, si se dudaba de la contemporaneidad del hombre y el mamut, ¿cómo admitir la autoría de unas pinturas o grabados realizados con semejante maestría? Posteriores descubrimientos en cuevas que habían estado selladas durante miles de años por derrumbes, o en estratos arqueológicos intactos, hicieron que la opinión variara y se reconociese la autenticidad y antigüedad de las primeras manifestaciones artísticas del ser humano.

El significado del arte paleolítico

Se ha dicho que el arte parietal del Paleolítico superior responde a creencias totémicas y que los animales representados son el tótem protector del grupo. Se habla de ritos de fertilidad que propiciarían, pintándolos, la reproducción y abundancia de los animales. La magia simpática, que permite al cazador cobrar la pieza que pinta y que así, en cierto modo, «adquiere» previamente, es otra de las interpretaciones propuestas. También se ofrece como teoría el simbolismo de los animales figurados, que representan el principio femenino o masculino, según de qué especie se trate. En realidad, se puede decir que hay casi tantas opiniones como investigadores del tema.

Lo que resulta indudable es que el arte parietal debió tener alguna relación con la espiritualidad. Su situación en zonas muy profundas de las cuevas, en las cuales normalmente no se habitaba, con figuras tanto en los techos como en las pa-

Según las teorías más recientes acerca del simbolismo del arte prehistórico, los animales, las figuras humanas y también los signos formarían un conjunto de carácter dual, opuesto pero complementario, que, de manera simplista, se traduciría en una división sexual. Bajo estas líneas, detalle de un mamut de la cueva de Cabrerets de Pech-Merle (Lot, Francia), mamífero cuyo simbolismo, al igual que el del bisonte, ha sido catalogado como perteneciente a la categoría femenina.

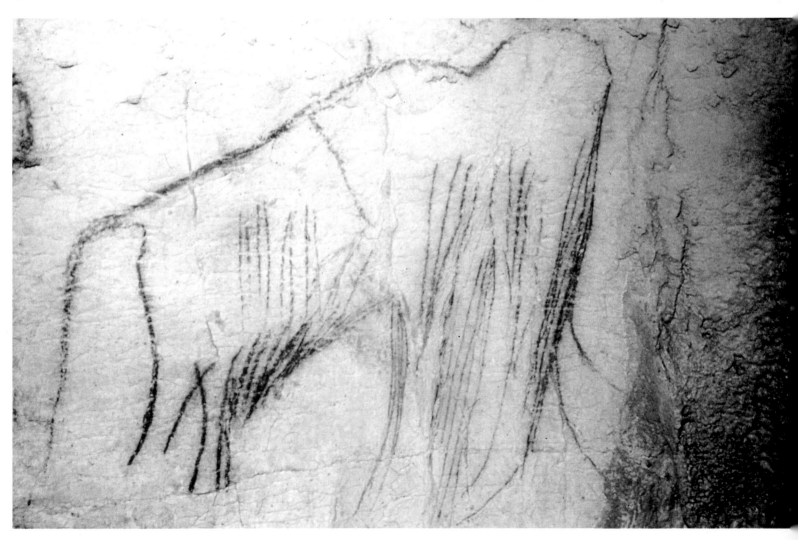

redes, en recovecos o nichos naturales poco accesibles, impide pensar que fueran «galerías de arte» en el actual sentido del término. Todos los autores están de acuerdo en considerar estas cuevas con pinturas como santuarios, aunque no se pueda dar una explicación de por qué o para qué pintaron esas auténticas obras maestras, en las que se aprecia una cuidadosa observación del modelo hasta en los más mínimos detalles.

Todos los autores coinciden en dividir el conjunto de obras artísticas del Paleolítico superior en dos grandes apartados: el que comprende las manifestaciones realizadas en las paredes, techos y suelos de las cuevas —el arte parietal— y el que engloba, además de plaquetas de piedra, los objetos de pequeño tamaño, en hueso, asta, marfil o piedra —el arte mueble o mobiliar—.

Análisis del arte parietal: distribución y soportes

En el análisis del arte parietal deben considerarse algunos aspectos básicos como el lugar donde se hallan las manifestaciones artísticas, el soporte sobre el que se han realizado o, entre otros aspectos, el modo en el que se distribuyen o agrupan las pinturas. En este sentido son significativas las palabras de Leroi-Gourhan: «La lectura de las paredes decoradas ha sido ignorada durante mucho tiempo, limitándose a la identificación de los animales figurados y a algunas reflexiones en torno a la magia de caza del hombre prehistórico. [...] La búsqueda, para un grupo de figuras, de la intencionalidad del ejecutante es indispensable. A menudo, es preciso empezar por un inventario completo de los temas figurados (animales, seres humanos y signos), acompañado de un plano de la cueva y de la situación de cada una de las figuras. Es necesario comprobar y darse cuenta de las relaciones de distancia entre las figuras y su situación con respecto a la distribución de las superficies vacías. Siempre es útil buscar la concordancia entre las imágenes y la conformación del soporte.»

Las técnicas: pintura, grabado y relieve

Los sistemas empleados en las representaciones parietales, y en gran parte del arte mobiliar, no fueron muchos.

En primer lugar está la pintura. Usando colores naturales, extraídos de tierras y arcillas, y aglutinantes como la sangre o la grasa animal, llegaron a conseguir una

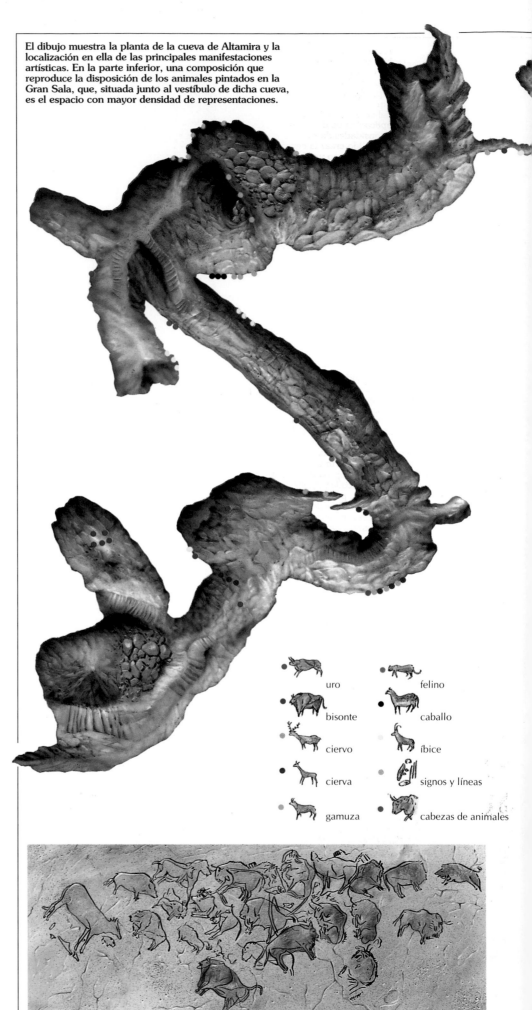

El dibujo muestra la planta de la cueva de Altamira y la localización en ella de las principales manifestaciones artísticas. En la parte inferior, una composición que reproduce la disposición de los animales pintados en la Gran Sala, que, situada junto al vestíbulo de dicha cueva, es el espacio con mayor densidad de representaciones.

uro

felino

bisonte

caballo

ciervo

íbice

cierva

signos y líneas

gamuza

cabezas de animales

A la derecha, dos de los bisontes pintados en las paredes de la Gran Sala de Altamira. Estas representaciones destacan por la sabia manipulación del color. Efectivamente, la aplicación de distintas intensidades de rojo ha permitido crear la sensación de dinamismo y volumen, al tiempo que el cuidado perfil, efectuado en trazos negros, confiere a las figuras un marcado realismo.

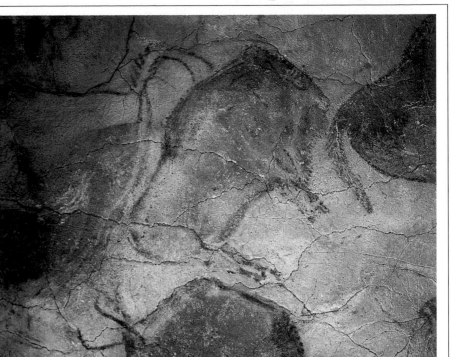

La cueva de Altamira, situada en el municipio de Santillana del Mar, (Cantabria, España) era conocida desde 1868 como un lugar que albergaba objetos prehistóricos. Sin embargo, no fue hasta diez años más tarde que Marcelino Sanz de Sautuola descubrió, por casualidad, las extraordinarias pinturas parietales que contenía, las cuales le han valido la calificación de Capilla Sixtina del arte rupestre. Se trata de una magna composición en la que se reprodujeron básicamente bisontes, bóvidos, caballos, jabalíes, ciervos e íbices. Estas pinturas, pertenecientes al período magdaleniense (15000-10000), fueron realizadas con espíritu descriptivo y presentan un carácter naturalista, pureza de líneas y, en la mayoría de los casos, policromía, conseguida mediante la aplicación de pigmentos naturales como ocre, manganeso, caolín, limonita o hematites, mezclados con agua o grasa animal como aglutinante.

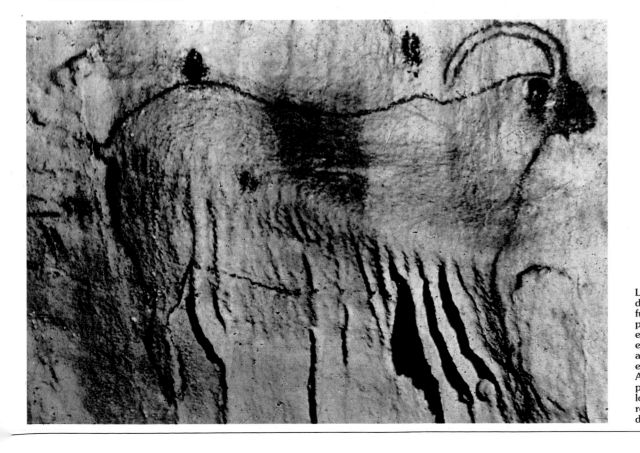

La proporción en que las distintas especies animales fueron pintadas o esculpidas por el artista paleolítico varía en cada cueva. Los íbices, por ejemplo, fueron unos animales poco representados en Altamira.
A la izquierda, la figura perfilada en negro de uno de los íbices que hay reproducidos en las paredes de dicha cavidad.

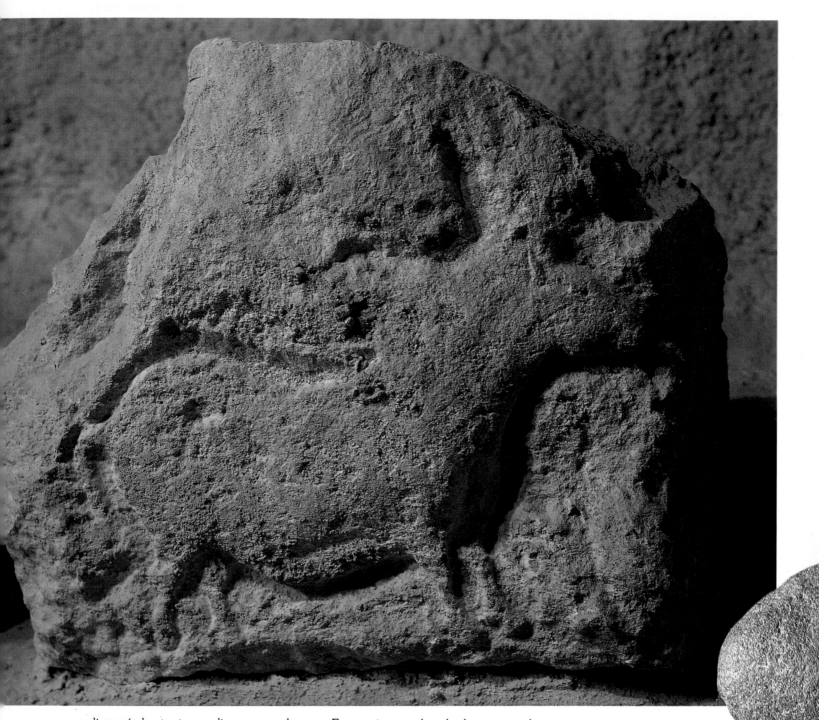

policromía bastante amplia, a pesar de que nunca se emplearon los colores azules y verdes. La gama cromática comprende las tonalidades marrones, amarillas, rojas y negras y, excepcionalmente, el color blanco.

La impregnación del color se lleva a cabo con pinceles, más o menos toscos, o bien soplando el color sobre el soporte —las paredes rocosas— que previamente había recibido una capa de aglutinante. También se empleó el tampón (o muñequilla), mojado en el pigmento.

El grabado es igualmente abundante. Más frecuente en el arte mueble, cuando aparece en el parietal suele encontrarse en las zonas más próximas a la entrada de las cavernas.

En ocasiones, el grabado se une a la pintura para reforzar algunos detalles. Las incisiones, más o menos profundas y anchas, se efectuaban con buriles. En muchos casos se trata de líneas tan finas que sólo resultan visibles con luz rasante, mientras que otras veces son surcos gruesos y profundos. En este apartado se incluyen también los grabados hechos con los dedos sobre el barro o la arcilla húmeda.

Las representaciones en relieve son más corrientes en el arte mueble que en el parietal, pero también se dan en este último caso. Mientras que en el primero se manifiestan como pequeñas figuras que rematan útiles de hueso o, incluso, esculturas en bulto redondo, en el parietal suelen ser bajorrelieves.

Si bien el hombre del Cuaternario se inclinó por la pintura como técnica idónea para plasmar la abundante fauna destinada a decorar las paredes interiores de las cavernas, no eludió sin embargo la utilización de otras técnicas, como las esculturas en relieve o de bulto redondo, en las que priva el vigor de las formas. La figura del cuadrúpedo, que muestra la fotografía superior, hallado en la cueva de Le-Roc-de-Sers y conservado en el Museo de Antigüedades de Saint-Germain-en-Laye (París) da buena cuenta de ello. En este yacimiento se encontraron notables esculturas de rebecos enfrentados y luchando, que forman parte de un amplio friso.

Bajo estas líneas, guijarro con la figura incisa de un íbice, que se conserva en el Museo de Antigüedades de Saint-Germain-en-Laye (París). Técnica escasamente utilizada en las composiciones murales, el grabado se empleó, en cambio, de forma habitual para dibujar escenas en los objetos de arte mueble paleolíticos. Con frecuencia, las figuras plasmadas mediante esta técnica gozan de gran realismo y vitalidad, pese a la simplicidad, el esquematismo y el reducido número de trazos que caracterizan los temas grabados en soportes, que suelen ser de pequeño tamaño y eran destinados a un uso cotidiano.

En más de un caso se ha aprovechado un relieve natural de la roca, retocándolo más o menos, para dar volumen a una figuración animal. Esporádicamente, aparecen figuras modeladas en arcilla, pero los ejemplos son muy escasos.

Es corriente también encontrar la denominada «perspectiva torcida» en las figuras de animales. Consiste en que el cuerpo está visto de perfil, pero algunos detalles, como por ejemplo ocurre con la cornamenta o las pezuñas, se presentan como vistos de frente.

Tampoco son raras las pinturas en las que se realizan superposiciones o «reconversiones» de un animal en otro de distinta especie. La escala empleada en las representaciones varía mucho. Hay figuras de tamaño natural; algunas mucho mayores; otras, muchísimo más pequeñas. Incluso en un mismo panel se pueden encontrar distintas escalas.

La temática

Los animales fueron los modelos favoritos de estos artistas, pero también aparecen signos y, en menor medida, representaciones humanas. No hay paisaje de fondo y, aunque las agrupaciones de animales pueden parecer caprichosas, en realidad éstas responden a una composición estudiada y preestablecida, tal como lo confirman los estudios de los prehistoriadores de prestigio internacional.

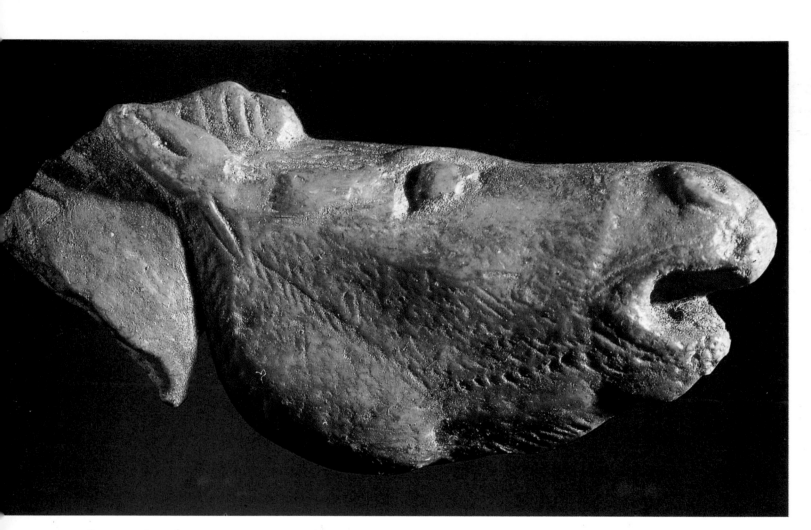

Los animales representados

Aislados o en grupo, estáticos o en movimiento, pastando o huyendo, sanos o heridos, los animales son muy abundantes tanto en el arte mueble como en el parietal. Bisontes, caballos, ciervos y jabalíes son los más frecuentes; algo menos los renos, elefantes, rinocerontes y osos, y muy poco los peces, reptiles y aves. Los sistemas de representación son variados y van de la simple silueta inacabada, con el dibujo de la cabeza y el lomo únicamente, hasta las «figuras cerradas» con el interior policromo. La gran expresividad en las posturas y gestos revela el dominio de la línea.

No se conoce con certeza de qué dependen los criterios con los que fueron seleccionadas las especies de animales representadas en las paredes de las cuevas.

Probablemente, no todas las representaciones responden a la necesidad de buscar alimento. Sin duda, la opción de pintar a uno u otro animal debió corresponder a una necesidad simbólica más amplia y compleja.

La fauna es tema casi exclusivo en los abundantes objetos de arte mobiliar producidos, durante el Magdaleniense, sobre materias primas tales como piedra, hueso, marfil o asta de reno. La función más utilitaria de estos objetos permitió que el artista representara las escenas con grandes dosis de naturalidad, realismo y vitalidad. Entre los mejores ejemplos de la excelente calidad artística alcanzada sobre estos soportes, se encuentra la cabeza de caballo relinchante (arriba), hallada en Mas d'Azil (Ariège, Francia), que se conserva en el Museo de Antigüedades de Saint-Germain-en-Laye (París) y mide 4 cm de longitud.

El antecedente del actual caballo es la figura más representada. Se han hallado restos óseos de estos animales en importantes yacimientos arqueológicos y hay representaciones de caballos en casi todas las cuevas.

Estas manifestaciones artísticas muestran obvias diferencias con el caballo actual, que es más esbelto y no tiene pelo abundante. Quizás uno de los más bellos ejemplares se encuentra grabado en la roca del abrigo de Commarque (Dordoña, Francia). En este abrigo existe un gran relieve que reproduce la cabeza de un caballo, que mide casi dos metros. El relieve sobresale mediante unas incisiones sutiles que marcan los rasgos mínimos para que la figura emerja de la pared.

El bisonte sigue al caballo en cuanto al número de representaciones. Destacan los famosos ejemplares de bisontes de la cueva de Altamira (Cantabria, España).

Otro bóvido muy representado es el uro o toro salvaje, de enormes volúmenes y oscuro pelaje, en contraste con las vacas, más pequeñas y de cromatismo más claro. Los ejemplares más gráciles se encuentran en la cueva de Lascaux (Montignac, Francia).

La cabra montesa aparece con frecuencia en el arte rupestre. En Francia, hay representaciones pictóricas en Pairnon-Pair y en la cueva de Ebbou (Ardeche, Francia). En la península Ibérica también existen significativos ejemplares en la cueva de El Castillo (Cantabria, España).

El reno es el animal del que suelen hallarse mayor número de huesos en los yacimientos arqueológicos, de ahí que el

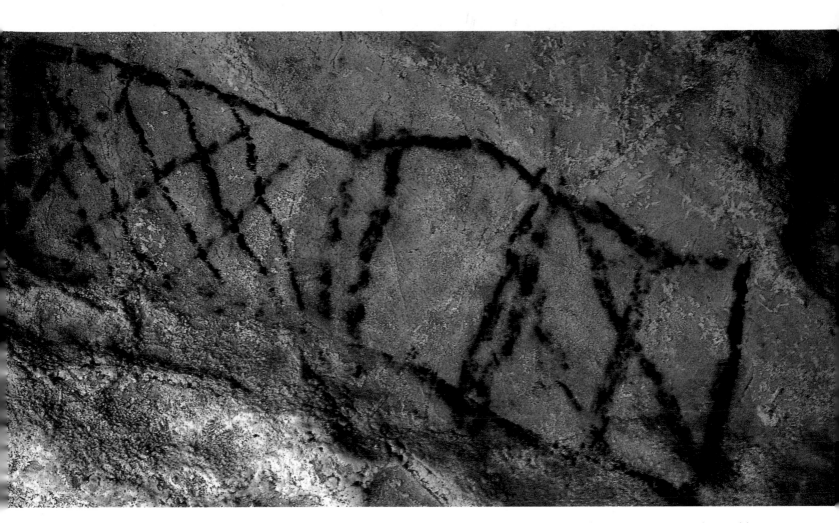

Sobre estas líneas, detalle de un signo tectiforme que se encuentra en la bóveda de la cueva de Las Chimeneas (Cantabria, España). De difícil interpretación, estos signos son probablemente la muestra más significativa del alto y complejo nivel intelectual que, sin duda, encierran las composiciones paleolíticas. Descartando cualquier tipo de alusión al realismo naturalista imperante en las representaciones animalísticas, estas singulares formas geométricas se presentan aisladas o bien junto a escenas donde abunda la fauna y en las que parecen asumir un papel secundario, pero complementario.

Paleolítico se denomine también «Edad del Reno». Las astas de este animal se utilizaban frecuentemente para la fabricación de herramientas, que solían decorarse con grabados. Las reproducciones de ciervos con exageradas cornamentas son típicas de la zona del mar Cantábrico. En la cueva de Lascaux, en Montignac (Dordoña, Francia), hay numerosas figuras de ellos. Representaciones de hembras se encuentran en el abrigo de Ebbou (Ardeche, Francia) con formas esquemáticas labradas en la roca, que describen la silueta con unas simples líneas rectas. El mamut es otro de los animales típicamente prehistórico por sus enormes defensas en forma de colmillos curvados. Cuando se pensaba que el mamut apenas estaba representado en el arte paleolítico, se halló en la cueva de Rouffignac (Dordoña, Francia) más de un centenar de ejemplares, realizados en trazos negros de gran soltura. Los peces, en cambio, suelen por lo general representarse en el arte mobiliar.

Los signos o formas abstractas

La abstracción nace en el mismo momento en el que comienza el arte como forma diferenciada y complementaria de la representación simbólica figurativa. Los signos, de difícil y discutible interpretación, con formas muy variadas, creando conjuntos homogéneos o mezclados con animales o seres humanos, ofrecen un variado repertorio gráfico: puntuaciones en serie, líneas cortas verticales u oblicuas, rectángulos con cuadrículas en su interior (tectiformes), óvalos abiertos o cerrados, con una línea central en el sentido del eje máximo (vulvas), etcétera. Si en el caso de los animales se ignora el porqué de las representaciones, en el de los signos el problema es aún mayor, pues su esquematismo y su abstracción, son tales que su significado se nos escapa.

En las dos grutas más significativas del arte paleolítico (Lascaux y Altamira, situadas en Francia y España, respectivamente) hay símbolos geométricos trazados en rojo, junto a figuras de animales. Abundan, sobre todo, las líneas paralelas, que se entrecruzan formando cuadrículas, y las formas circulares.

En España, aparecen signos y formas abstractas en las cuevas de la zona del Cantábrico como en El Castillo, Las Chimeneas, La Pasiega y en el sur de la península Ibérica, en La Pileta (Málaga), donde hay un verdadero muestrario de líneas curvilíneas, redondas y serpentiformes, que recuerdan los dibujos del pintor contemporáneo Joan Miró.

El investigador A. Leroi-Gourhan cree que estas imágenes abstractas forman par-

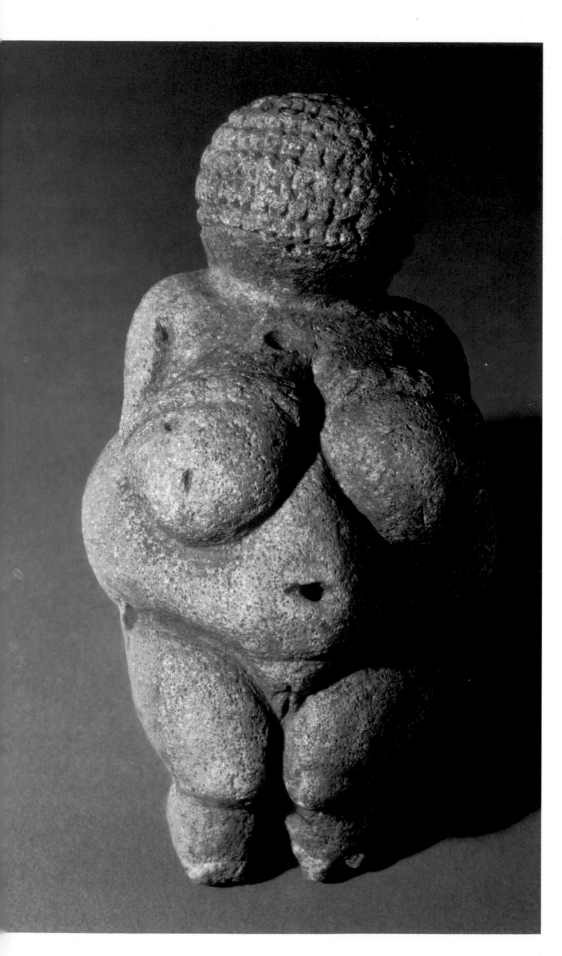

A la izquierda, la *Venus de Willendorf*
(Museo de Historia Natural, Viena, Austria).
Las «venus» paleolíticas reciben el calificativo
de esteatopígicas en alusión a la
característica morfología de sus nalgas.
La acentuada obesidad, localizada además
en los senos y el vientre, partes del cuerpo
relacionadas con la maternidad, no responde,
pues, a un realismo óptico sino que hace
referencia a la fecundidad, simbolizada
en la función reproductora de la mujer.

te de un plan concreto de organización de
los símbolos que tienen una función ritual-
mágica. Reduce los signos a dos catego-
rías: la masculina o la femenina. Según
esta interpretación serían pues formas sus-
titutorias de la representación de los ór-
ganos sexuales. Existe, además, otro tipo
de abstracción al que se llega como cul-
minación de un proceso de síntesis figu-
rativa, eliminando los detalles no signifi-
cativos de aquello que se quiere representar.

Una serie de pequeños guijarros en-
contrados en Abri Murat (Lot, Francia)
muestran el resultado de este procedi-
miento. En uno de ellos la forma de una
cabra corriendo se ha reducido a simples
líneas entre las que se puede reconocer
los cuernos y los trazos alargados que se-
ñalan las patas extendidas.

La figura humana

El conjunto de las representaciones hu-
manas es el más escaso dentro de este
arte. Sólo aparecen seres humanos rea-
lizados por medio de grabado o de figu-
ras de bulto redondo —rarísima vez en
pintura— y con menos realismo que los
animales. Tanto las figuras masculinas co-
mo las femeninas aparecen desnudas,
aunque en alguna ocasión estas últimas
presentan algún tipo de ornamento per-
sonal. Mientras que en las masculinas se
han señalado los rasgos faciales (ojos, bo-
ca), es muy raro en las femeninas: sólo la
cabecita de la *Venus de Brassempouy*
(Grotte du Pape, Brassempouy, Francia)
muestra la nariz y las cejas

Las «venus» paleolíticas

Las representaciones femeninas consti-
tuyen el grupo de las denominadas «ve-
nus», aunque su anatomía diste un tanto
de ser el prototipo de la esbeltez. Estas
mujeres, grabadas o esculpidas, tienen
muy desarrollados los pechos y las nal-
gas, mientras, en comparación, la cabe-
za, brazos y también piernas resultan del-

A la derecha, *La Venus de Laussel*, también llamada *Dama del cuerno*, bajorrelieve sobre roca caliza (42 cm), conservada en el Museo de Aquitania (Burdeos, Francia) procedente de Laussel, santuario del Perigordiense superior. Se observa la voluntad del artista por simultanear la visión frontal con la de perfil, razón por la que esboza las nalgas a ambos lados del vientre. Pese a los detalles del vientre y las nalgas el rostro carece de facciones y los pies apenas se encuentran insinuados.

gadísimos. Los ejemplos de «venus» son muy numerosos en Eurasia durante el Perigordiense. Estas estatuillas de marfil o de piedra, que a veces son tan esquemáticas que son reducidas a dos triángulos opuestos, se encuentran desde Siberia a Francia.

Representaciones humanas en los relieves: *la* Venus de Laussel

Las incisiones de figuras labradas sobre la roca muestran los primeros intentos de representar en bajorrelieves el cuerpo humano. Estos relieves han sido interpretados como símbolos de fertilidad. Quizás los de mayor significación por su calidad plástica sean los encontrados en Laussel (Dordoña, Francia), un hombre y una mujer labrados sobre roca caliza. Para el modelado del cuerpo femenino de la denominada *Venus de Laussel* (Museo de Saint-Germain-en-Laye, París) se aprovechó la curvatura natural de la roca, haciendo coincidir la zona del vientre con la concavidad de la pared rocosa, quedando así éste extraordinariamente acentuado.

La figura reproduce la tipología frontal, común a las estatuillas de «venus», esto es, se exagera la representación volumétrica de la pelvis en desarrollo lateral. La mujer tiene un brazo levantado hacia arriba, sosteniendo un cuerno, mientras la cabeza gira hacia ese punto, cayendo el pelo hacia el lado contrario. El otro brazo descansa sobre el vientre señalando la zona púbica. La presencia del cuerno redunda en la significación de la «venus» como representación simbólica de la fertilidad. La cornamenta, forma fragmentaria por la que se alude a la totalidad del animal —garantía de la abundancia de alimento—, adquiere así una significación precisa. El tronco está bien definido con senos grandes y caídos, el vientre es abultado y las piernas se adelgazan hasta llegar a unos pies reducidos al máximo, apenas unos apéndices indeterminados.

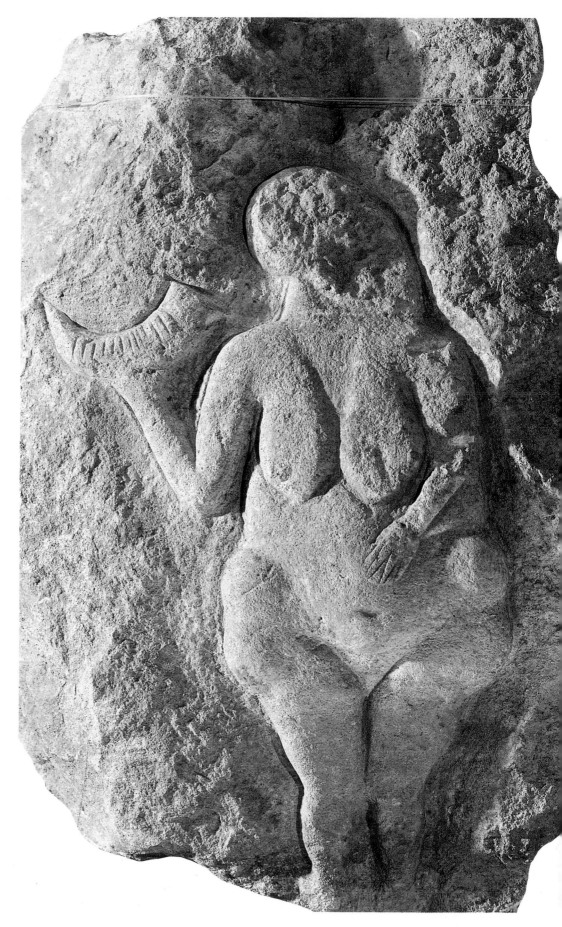

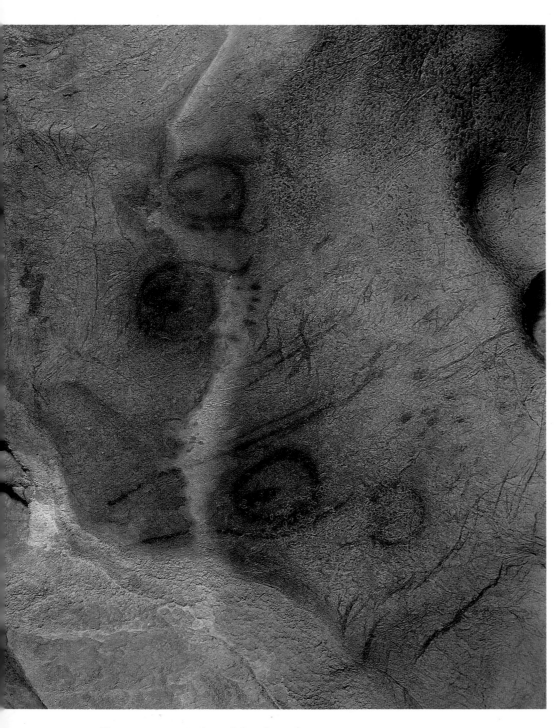

Las manos pintadas:
positivos y negativos

Además de las figuras de hombres y mujeres, aparecen representaciones de manos pintadas. Es frecuente que éstas tengan el dedo anular o el medio más corto de lo debido, por lo que se ha hablado de mutilaciones rituales, cosa que está por demostrar.

Desde épocas tempranas, ya en el Auriñaciense, aparecen las primeras huellas de manos en las paredes de las cuevas de toda el área pirenaica. Hay numerosos ejemplos de impresiones hechas con los dedos en forma de líneas más o menos paralelas. Sin embargo, estos trazos son escasos si se comparan con la cantidad existente de impresiones de manos en color.

Se han encontrado abundantes representaciones de manos, realizadas en colores rojo y negro, sin que se conozca el significado de la variación del color. Estas representaciones están hechas mediante dos métodos diferentes: unas realizadas mediante la difusión de la pintura a través de una caña —utilizada a modo de rústico aerógrafo— y empleando de plantilla la propia mano. El resultado obtenido es la impresión en negativo de la mano que queda silueteada con un halo de pintura de límites imprecisos. Otras, por el contrario, se obtienen mediante la huella de la mano impregnada de pintura y presionada sobre la roca, proporcionando una imagen en positivo de la misma.

Son más abundantes las manos en negativo que en positivo; así mismo, es más abundante la representación de la mano izquierda que la de la derecha.

Las manos se distribuyen a lo largo de las paredes de las cuevas a modo de frisos, en grupos o aisladas. Los ejemplos de formas aisladas, como ocurre en Gargas (Pirineo francés) o en la cueva de El Castillo (Cantabria, España), adquieren una impresionante fuerza mágica y, por supuesto, evocadora.

Los triángulos púbicos

Durante todo el período auriñacoperigordiense hay representaciones de vulvas, como abstracción máxima del órgano femenino reproductor. Inscritas en la figura femenina, el triángulo púbico aparece muy acentuado en las «venus» auriñacoperigordienses y, posteriormente, en los bajorrelieves magdalenienses. Al igual que las manos, las vulvas aparecen grabadas sobre rocas o pintadas, aisladamente o en compañía de otros símbolos

Pese a su posición frontal, la cabeza de perfil, sin rasgos faciales —lo que indica ausencia de individualización— otorga algo de movimiento a la figura.

En el mismo abrigo que acoge la *Venus de Laussel* se halla un bajorrelieve que representa una figura masculina. Las extremidades inferiores están de perfil, mientras la parte superior del tronco aparece girada de frente con el hombro izquierdo hacia adelante y el brazo levantado. Esta conjugación de diferentes puntos de vista plasma el interés por mostrar el cuerpo desde la forma más completa posible.

La considerable importancia que, desde tiempos ancestrales, se otorga al carácter reproductor de la mujer queda testimoniada de forma muy significativa en las figuraciones esquemáticas de vulvas, efectuadas durante el Paleolítico superior. Sobre estas líneas, aspecto parcial de una de las paredes de la cueva de Tito Bustillo (Asturias, España), en la que se encuentran pintadas diversas siluetas de este órgano femenino.

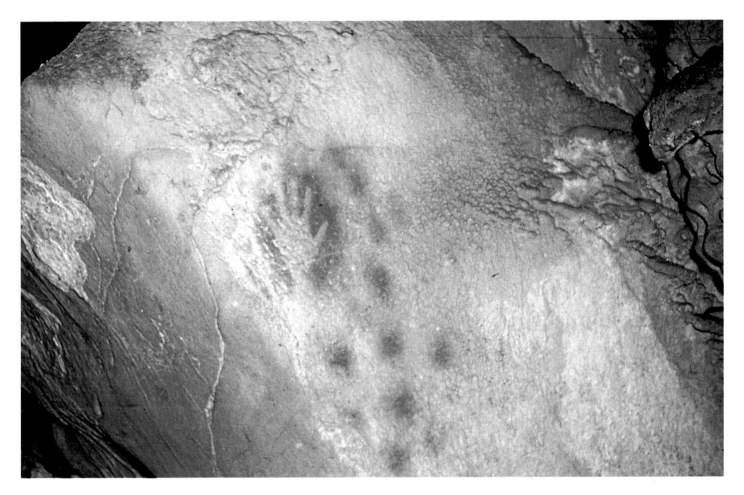

o signos abstractos. En el abrigo de Le Ferrassie y en el Abri Castanet (Dordoña), ambos en Francia, se hallan algunos ejemplos. Son vulvas aisladas grabadas en piedra. Un caso singular es el de la cueva de Tito Bustillo (Asturias, España), donde hay un conjunto pictórico denominado «santuario de las vulvas».

Las representaciones de vulvas ofrecen una amplia tipología que evoluciona desde un contexto figurativo naturalista, inscritas en los cuerpos femeninos de los relieves de La Magdeleine y Laussel (Dordoña, Francia), hasta la máxima abstracción como símbolo aislado en las pinturas rojas de Tito Bustillo (Asturias, España).

Figuras híbridas

Las figuras híbridas son, en su mayoría, pinturas parietales que se hallan en las profundidades de las cavernas. En menor cantidad se encuentran grabadas mediante incisión sobre objetos de uso cotidiano. Cronológicamente, aparecen en las épocas más antiguas del Paleolítico superior, durante la etapa auriñacoperigordiense, prolongándose hasta el Magdaleniense. Las figuras híbridas están formadas por la fusión de rasgos humanos

En la fotografía superior, mano en negativo impresa en una de las paredes de la cueva de Pech-Merle (Lot, Francia). Estas representaciones, consideradas una de las más primitivas manifestaciones artísticas del hombre prehistórico, se realizaron mediante dos técnicas de impresión. En negativo, si el color siluetea el contorno, o en positivo, cuando la mano ha sido embadurnada previamente con la substancia colorante y el cromatismo ocupa todo su dibujo.

y rasgos animales. El resultado es una imagen de carácter híbrido y aspecto grotesco. Estas figuras están ejecutadas de un modo descuidado y tosco, si se las compara con las representaciones animales de la misma época. Se observa, sobre todo, la inclinación a plasmar rostros indeterminados.

Hay numerosos ejemplares de figuras híbridas. Una de las más características se halla en el santuario de Trois-Frères (Ariège, Pirineo francés). Se trata de una figura que presenta extremidades humanas y numerosos rasgos animales. Tiene

la cabeza barbada con cornamenta de reno y ojos de lechuza, hocico de felino, cola de caballo y sexo de forma humana pero ubicado en el mismo lugar que el de los felinos. La posición destacada de esta figura sobre el resto de las representaciones de animales de la misma cueva es elocuente. Ello permite afirmar que se le otorgó, respecto a las otras pinturas representadas, un rango superior.

Otro ejemplar relevante se encuentra en Lascaux, en Montignac (Dordoña, Francia), situado en la profundidad de la cueva. Es una imagen curiosa, pues reproduce una escena, lo cual no suele ocurrir en el arte paleolítico. Representa a un hombre itifálico con cabeza de pájaro. La representación es absolutamente esquemática y se reduce a un tronco alargado con las extremidades en forma de palos acabados en líneas. Contrasta con el bisonte que hay al lado, porque en éste se diferencia el pelaje y se capta la masa volumétrica expresada a través del contorno. El animal se desploma herido con el vientre abultado ante el hombre. Este acusado contraste entre la figura humana y la animal será constante a lo largo de todo el Paleolítico. La escena ha sido interpretada como un ritual mágico.

En general, el mayor número y las mejores escenas del conjunto de figuraciones que alberga una cueva se acumulan en las zonas más profundas y oscuras de la misma. Estos lugares tuvieron, posiblemente, algún significado especial para el hombre prehistórico, pues fueron visitados con regularidad, pero nunca se habitaron. Junto a estas líneas, dos caballos moteados, superpuestos y enmarcados por manos, pintados en el interior de la cueva de Pech-Merle (Lot, Francia).

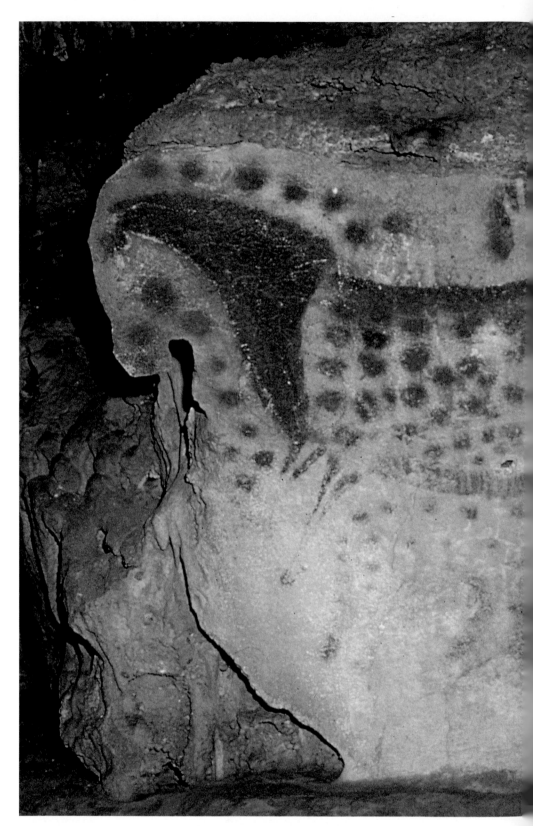

Se cree que estas extrañas imágenes son personas ataviadas con máscaras y atributos animales, que se encuentran equipadas para realizar ceremonias rituales. Representan al chamán de la tribu, un intermediario entre las fuerzas ocultas de la naturaleza y los hombres. Se consideraba, probablemente, que este personaje estaba dotado de unos poderes fuera de lo común, que le permitían establecer la necesaria comunicación con las energías —invisibles para el hombre— que rigen el universo.

A través del chamán se debía mantener la armonía que garantizaba la pervivencia del grupo. Las ceremonias también tenían relación con la caza.

Figuras transparentes

Uno de los rasgos que se reiteran en las representaciones paleolíticas es el uso de la transparencia. Así, es posible observar el interior de los cuerpos de los animales, como si no hubiese densidad corpórea. No hay una explicación clara para la interpretación de esta práctica, pero debe relacionarse, posiblemente, con la magia del cazador. Se pintan pues los órganos vitales para que el cazador tenga acceso a ellos. Es, simplemente, una forma de garantizar el dominio sobre el animal. En la cueva de El Pindal (Asturias, España) hay un mamut silueteado con un corazón pintado en el interior. En la cueva de Niaux (Pirineo francés) hay un bisonte silueteado en negro, que presenta las mismas características. El animal tiene dibujadas varias flechas en el interior del cuerpo que indican los lugares en los que ha sido herido.

Figuras superpuestas

Las cuevas donde se encuentran las pinturas no eran los espacios destinados a la vida cotidiana del hombre. Las representaciones se hallan a menudo en lugares inaccesibles que cumplían la función de santuarios. Son, por lo general, las zonas más oscuras y recónditas de las cuevas. Por ello es habitual encontrar superposiciones de figuras en los mismos lugares. Obedecía a la creencia de que ciertos espacios poseían mayor fuerza mágica que otros y, por lo tanto, se volvía a recurrir una y otra vez a los mismos emplazamientos. En la cueva de Font-de-Gaume (Dordoña, Francia) se hallan figuras de animales incisas y pintadas que pertenecen a épocas diversas, desde el Auriñaciense hasta el Magdaleniense. Muy cerca de este abrigo, en la cueva de La Mouthe, numerosas superposiciones de figuras, líneas y raspados, forman una compleja maraña que dificulta la visión nítida de las figuras. En la cueva de Trois-Frères (Ariège, Pirineo francés) la imbri-

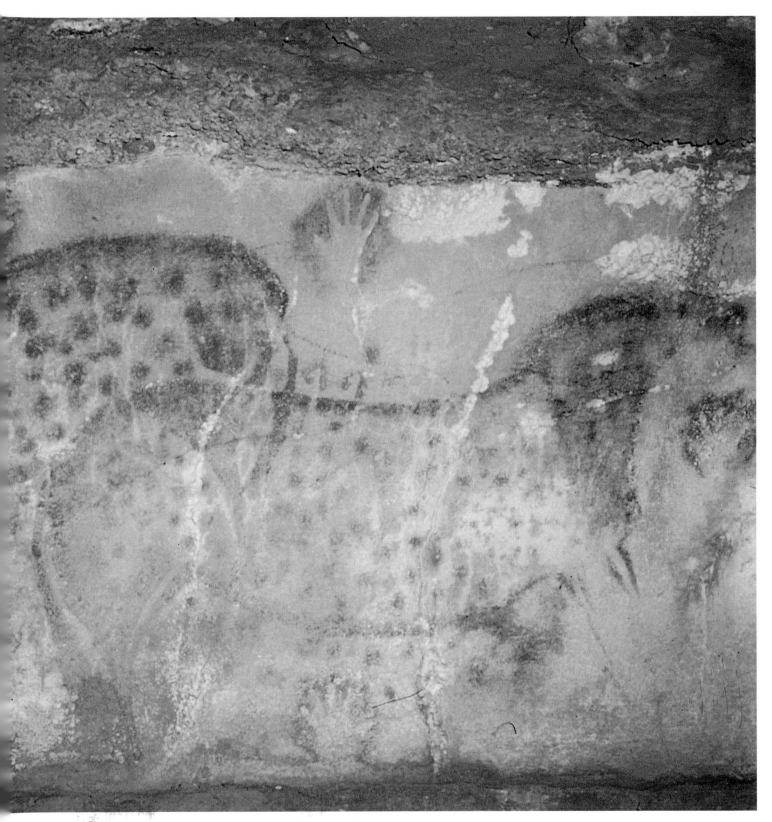

cación de bisontes, renos, felinos, caballos y figuras antropomorfas delata la impronta dejada por sucesivos pintores. Las numerosas figuras superpuestas que se encuentran en Lascaux, en Montignac (Dordoña, Francia), son fácilmente reconocibles por el contraste de tamaño que hay entre ellas. Así, entre los enormes bóvidos destaca un rebaño de ciervos de la etapa auriñacoperigordiense.

La evolución y la cronología del arte parietal

En el Paleolítico superior hacia el 30.000 a.C. el *Homo sapiens sapiens*, antecedente directo del hombre actual, irrumpió en la Prehistoria, alcanzando pronto una serie de grandes logros técnicos, así como artísticos (arte parietal y mobiliar) y espirituales (ritos funerarios). El arte prehistórico —difícil, sin lugar a dudas, de comprender y valorar adecuadamente— pone además de manifiesto el dominio de una compleja habilidad artística y también de un extraordinario y desarrollado sentido estético. De ahí el que se pusiese en tela de juicio el primer hallazgo de arte parietal y de que se tra-

El excelente sentido estético del hombre prehistórico resulta evidente tanto en sus manifestaciones artísticas, rupestres y mobiliares, como en los estilos en que se expresó y que evolucionaron desde el naturalismo dominante durante el Paleolítico hasta la estilización y abstracción propias del Neolítico. A la derecha, aspecto parcial del interior de la cueva de La Pileta (Málaga, España), cuyas abstractas figuras fueron dibujadas mediante trazos muy simples.

tase a su descubridor de falsario. Obviamente, costaba de admitir a fines del siglo XIX que el hombre prehistórico fuese el autor de obras artísticas de tal calidad.

Para facilitar la comprensión de la evolución del arte paleolítico, en esta exposición se estudiará a partir de los tres grandes períodos en que se subdivide el Paleolítico superior, sin ahondar en detalles cronológicos.

El período auriñacoperigordiense

A lo largo del ciclo auriñacoperigordiense (30000-25000 a.C.) se produce un progresivo dominio del dibujo en formas que sintetizan el contorno de los animales con específicas características expresivas. Es el momento de máxima expansión del arte paleolítico, extendiéndose en Europa desde las zonas siberianas más orientales hasta el Mediterráneo.

En el Auriñaciense las primeras representaciones de animales consisten en dibujos de siluetas. Algunas partes del contorno se realizaron de un sólo trazo, imprimiendo las huellas de los dedos sobre la arcilla blanda. En un principio siguen direcciones al azar hasta que comienzan a regularizarse formando meandros o círculos. En una de las galerías de la cueva de Altamira (Cantabria, España) se aprecia un conjunto de líneas muy largas —llegan a los seis metros— en las que todavía no hay una forma definida. De estas improntas se han encontrado restos en numerosas cuevas, entre las que se puede citar Gargas (Pirineo francés), Pech-Merle (Lot, Francia) o La Pileta (Málaga, España). El hombre auriñaciense debió de observar que era sencillo deslizar las manos en la dúctil arcilla y que podía repetir el gesto con una intención concreta hasta obtener una silueta reconocible: son los primeros contornos de figuras de animales. Uno de los ejemplares más significativos se halla en la *Sala de los Jeroglíficos* de Pech-Merle (Lot,

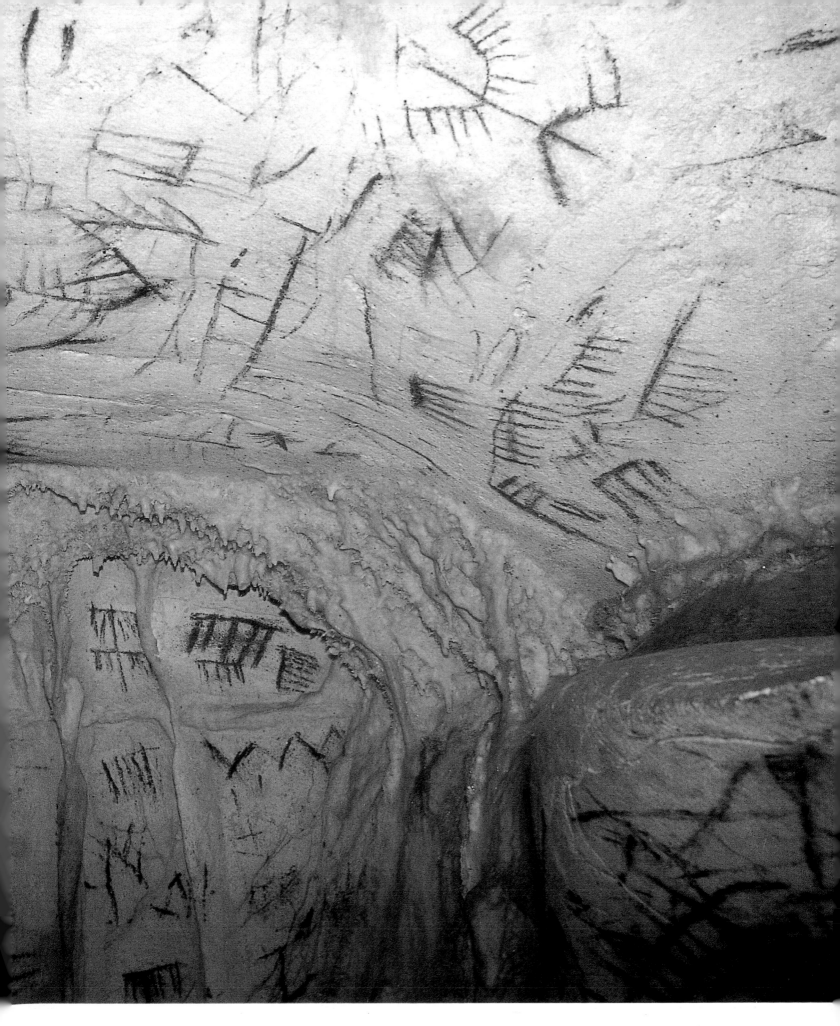

Francia), en la que se representó un reno de enormes dimensiones. Se ha omitido cualquier detalle de la figura para destacar el contorno del cuerpo del que sobresale el asta que es tan grande como el tronco del mamífero. Superpuestos al animal hay surcos verticales que forman un numeroso conjunto de líneas.

Es habitual la combinación de figuras animales y trazos lineales, como se aprecia en una de las galerías de la cueva de Altamira (Cantabria, España), en la que una cabeza de cierva presenta numerosas líneas sinuosas superpuestas. Se desconoce si éstas obedecen a un significado simbólico o si bien se tratan de bocetos sobre la arcilla blanda.

En ocasiones, se emplea la misma arcilla fresca de las paredes de las cuevas como materia pictórica. En la cueva de La Baume-Latrone (sur de Francia) se hallan unas figuras de elefantes trazadas con este material, mezcladas con meandros lineales. Más tarde aparecerían los contornos incisos completos, aunque burdos y gruesos. Tal es el caso de Belcaure (Dordoña, Francia) en el que una figura, de la que no se puede reconocer el animal representado, está grabada toscamente con surcos profundos sobre piedra caliza. Esta fase se prolonga y relaciona con el Perigordiense, momento en el cual las representaciones plasman los rasgos indispensables de las figuras. Es característica de este momento la llamada «perspectiva torcida». Un ejemplo muy significativo se encuentra en el abrigo de Pech-Merle (Lot, Francia), donde se reproduce una silueta de toro con los cuernos formando casi un círculo completo. De esta forma se acentúa la cornamenta al máximo, sin omitir ninguna de sus astas. En la cueva de La Mouthe (Dordoña, Francia) se halla otro ejemplar, un pequeño bisonte inciso con trazos muy bien definidos, que se representa siguiendo el mismo esquema de cuerpo y cabeza de perfil, cornamenta y ojo de frente. Otro ejemplo que incluye una variación en la cornamenta se encuentra en la cueva de

Bajo estas líneas, detalle de la sala principal de la cueva de Lascaux, en Montignac (Dordoña, Francia), donde puede verse un grupo de ciervos de ramificada cornamenta, especialmente resaltada gracias al empleo de la «perspectiva semitorcida», que ofrece una imagen pseudofrontal no sólo de esta parte del cuerpo sino también de las patas. Este tipo de perspectiva contribuye a resaltar el realismo visual propio del las manifestaciones artísticas del período auriñacoperigordiense.

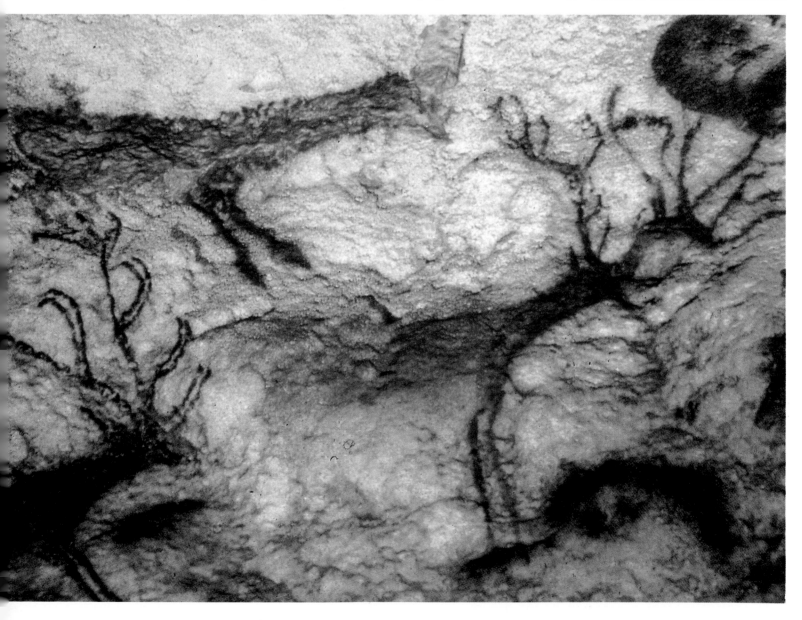

La Clotilde (Cantabria, España). Se trata de un bóvido sobre arcilla en el que las astas están reproducidas de frente y en proyección hacia adelante formando un ángulo de 45°. Este modo de representación se conoce como «perspectiva oblicua» o «semitorcida». Es un recurso expresivo frecuente, que se aplica en períodos posteriores en numerosas pinturas de cuevas tan significativas como las de Pech-Merle (Lot, Francia) o Lascaux en Montignac (Dordoña, Francia).

También en este momento hace su aparición el uso del color, utilizado para marcar manos, así como puntos gruesos que se estampan sobre las rocas con la ayuda de tampones. En la cueva de Gargas (Pirineo francés) se hallan unas manos impresas en rojo, consideradas unas de las más antiguas del arte paleolítico. En el santuario de Le Combel, den-

tro de la galería de Pech-Merle (Lot, Francia) se aprecian puntos rojos inscritos dentro y fuera de los contornos de figuras de animales. Con la técnica del tampón se llegaría más tarde a trazar la silueta completa de figuras, tal como puede apreciarse en la cierva de contorno rojo en el abrigo de Covalanas (Cantabria, España).

Abajo, detalle de un caballo y un toro bicromos pintados en la célebre cueva de Lascaux, en Montignac (Dordoña, Francia), cuyo interior alberga uno de los más notables conjuntos de arte rupestre. Las pinturas que decoran este complejo santuario fueron ejecutadas en diversos períodos del Paleolítico, si bien la mayoría datan del período auriñacoperigordiense. En ella, toros, caballos y ciervos se encuentran representados, pero no aparecen ni el reno ni el mamut.

El arte parietal de la cueva de Lascaux

Las pinturas más representativas de este período se encuentran en la cueva de Lascaux, en el municipio francés de Montignac (Dordoña, Francia), que es un verdadero templo del arte paleolítico. Se trata de un complejo de diversas galerías en las que se encuentra un numeroso repertorio de figuras —alrededor de quinientas— formando un cosmos en el que están representados animales pertenecientes a diferentes épocas. Las figuras, de distintos tamaños, se superponen.

En la *Sala de los Toros* hay cuatro figuras monumentales —alguna sobrepasa los cinco metros— trazadas con un grueso perfil negro en combinación con zonas del cuerpo cubiertas por manchas rojas, pardas o negras difuminadas. Para

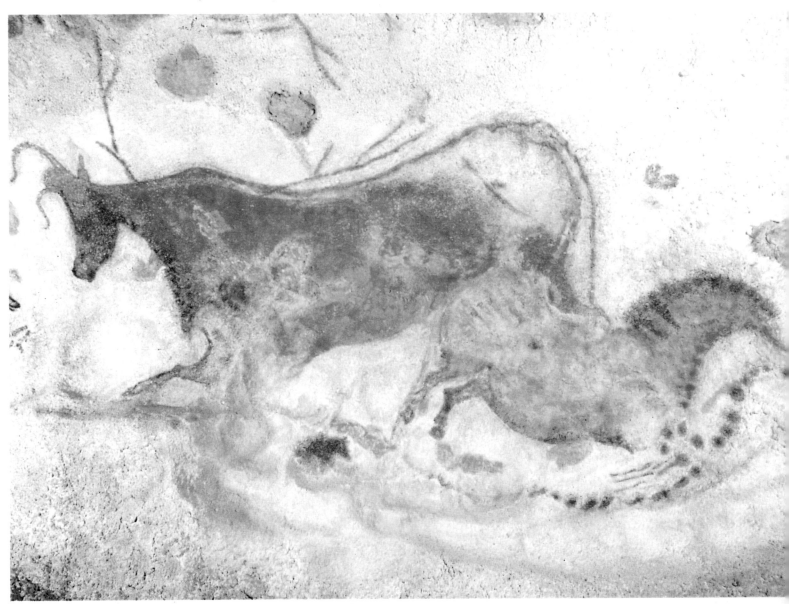

la representación de las cabezas se ha empleado la «perspectiva semitorcida». El volumen del animal se acentúa en la parte delantera y las patas parecen cortas en relación al cuerpo, lo que produce una sensación de pesadez en las figuras. Estos toros colosales expresan, mejor que ningún otro ejemplo, el propósito del arte paleolítico de que cada una de las figuras se imponga con independencia del resto del conjunto.

El período solutrense

El Solutrense (25.000-15.000 a.C.) es un período dominado por el altorrelieve realizado con la técnica del rehundido. Los relieves no se independizan nunca del soporte rocoso, por lo que no alcanzan el bulto redondo. Para esculpirlos se aprovechan las protuberancias naturales de la roca, eliminando la parte del saliente rocoso que distorsiona la silueta del animal. Dicho de otro modo, la morfología del animal que se quiere representar está ya implícita en el muro de la cueva. Los efectos de luz y sombra potencian además la individualización de la imagen haciendo que ésta sobresalga de la pared.

La cultura solutrense coincide con el perfeccionamiento de los utensilios de piedra. Fue entonces cuando se fabricaron herramientas con las que se consiguió acentuar los volúmenes de los relieves y remarcar los detalles.

Las principales manifestaciones artísticas de este período se encuentran en Francia, como los bloques de piedra que representan bovinos (vacas en este caso) del abrigo Le Fourneau du Diable, en el valle del Baume, cerca de Dordoña. Entre el conjunto de las representaciones destaca una vaca preñada, cuyo modelado resalta las extremidades inferiores y la zona más voluminosa del vientre. El labrado acentúa las zonas de luz y sombra, individualizando así la figura.

El período magdaleniense

El Magdaleniense (15.000-10.000 a.C.) es la última fase del arte paleolítico y supone la culminación de este proceso. En este período se realizan las representaciones de mayor realismo. Además, los objetos de arte mobiliar en hueso y marfil se multiplican y se decoran con dibujos incisos de gran variedad temática. A pesar de haberse encontrado muestras de arte magdaleniense en to-

da Europa, los hallazgos se concentran en el sudoeste de Francia, en el noroeste de España —en la cornisa Cantábrica— y en algunos puntos del Pirineo vasco-navarro y central. Se puede, pues, hablar de arte «francocantábrico» como sinónimo de arte magdaleniense. En Francia la agrupación más importante de cuevas se halla en la región de Dordoña-Vézère. Entre ellas Lascaux está considerada una de las más significativas por el número y calidad de las representaciones, que abarcan diferentes épocas. Otro abrigo importante es el de Cap Blanc, en el que

se encuentran relieves magdalenienses de caballos organizados en un gran friso. En el santuario de Laussel (Dordoña, Francia) están los relieves con representaciones humanas más característicos de todo el arte prehistórico. Font-de-Gaume (Dordoña, Francia) tiene también numerosas obras de varios períodos del Paleolítico con representaciones superpuestas de diversos animales.

Por último, en Les Combarelles, una cueva formada por dos estrechas galerías, se halla uno de los grabados más hermosos del arte paleolítico.

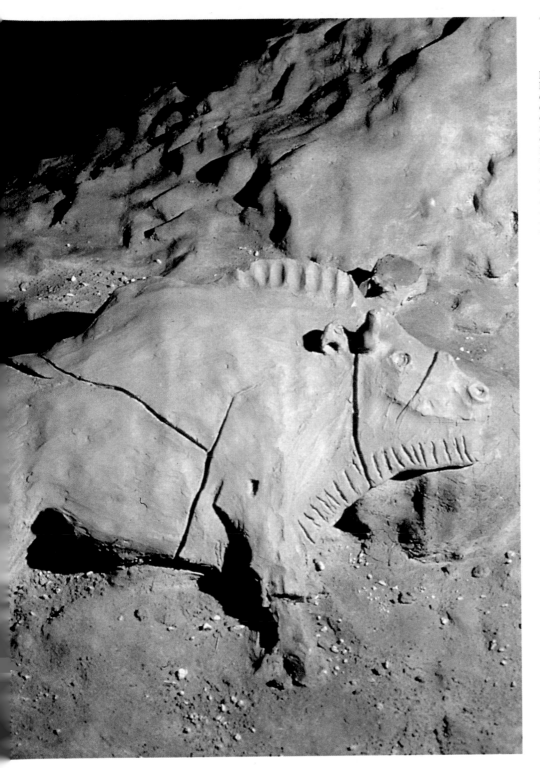

En la cueva de Le Tuc d'Audoubert (Ariège, Francia) se hallaron las figuras de una pareja de bisontes, macho y hembra, en actitud de cópula y modelados sobre placas de arcilla, cuyo detalle puede observarse en la fotografía reproducida a la izquierda. La profundidad de este altorrelieve es tal que estas figuras parecerían verdaderas esculturas de bulto redondo, si no fuera porque se encuentran fijadas a una pendiente natural del suelo firme de dicha cavidad a través del material arcilloso utilizado como soporte. Esta realista pareja de bisontes, junto con un tercero hallado en ese mismo yacimiento, constituyen los únicos ejemplares conocidos del empleo de esta técnica llevada a cabo durante el Magdaleniense. Esta postrera etapa del Paleolítico está considerada el momento cumbre del arte rupestre.

símbolos abstractos. Hornos de la Peña concentra numerosos grabados de diferentes épocas, desde el Auriñaciense hasta el Magdaleniense. Otras cuevas completan el repertorio, entre ellas La Pasiega y también La Clotilde.

El Magdaleniense reciente

La primera etapa magdaleniense está considerada un período de formación, caracterizado por el rigor del movimiento y el contorno cerrado.

En Pech-Merle (Lot, Francia) un dibujo de bisonte con incisiones en algunas zonas representa al animal en actitud de embestir. El silueteado seguro de la figura acentúa las gibas en relación con la cabeza para reforzar la sensación de movimiento.

Abundan los dibujos lineales negros en otras cuevas como Altamira (Cantabria, España), El Castillo (Cantabria, España), Le Portel (Ariège, Francia), Niaux (Pirineo francés) y Font-de-Gaume (Dordoña, Francia).

El Magdaleniense medio

El Magdaleniense medio corresponde a la fase que se considera el punto de inflexión en el que comienza la época de esplendor. En ella se llega a la máxima técnica en la modulación del contorno y la matización de la superficie cromática. Se consigue, así, un arte extraordinariamente naturalista.

La línea de la silueta se hace más gruesa tal como ilustran las figuras de las cuevas de Niaux (Pirineo francés) y Le Portel (Ariège, Francia), donde el contorno del bisonte está recorrido por un denso trazado en negro y reforzado con líneas gra-

En el núcleo del Pirineo francés, el número de cuevas es menor. Son representativas la de Gargas, en la que se encuentra un numeroso grupo de marcas de manos infantiles, y la de Trois-Frères (Ariège, Francia), un laberinto de galerías en el que abundan los grabados de animales. Las representaciones más célebres son dos figuras antropomorfas de hechiceros. En otro santuario, Le Tuc-d'Audoubert (Ariège), se hallan unas figuras de bisontes moldeadas en arcilla, único ejemplo de esta técnica. En la cordillera Cantábrica (España) el protagonismo de Alta-

mira (Cantabria) eclipsa los logros de las otras cuevas, pues se trata de la más significativa del arte paleolítico de la península Ibérica. Contiene figuras de diferentes épocas, entre ellas los bisontes policromos que son los animales que mejor muestran el alto grado de verismo alcanzado durante el Magdaleniense.

Las figuras están pintadas aprovechando las protuberancias rocosas para acentuar la sensación de volumen. En el abrigo de la cueva de El Castillo (Cantabria, España) también las figuras policromas son las más significativas, además de los

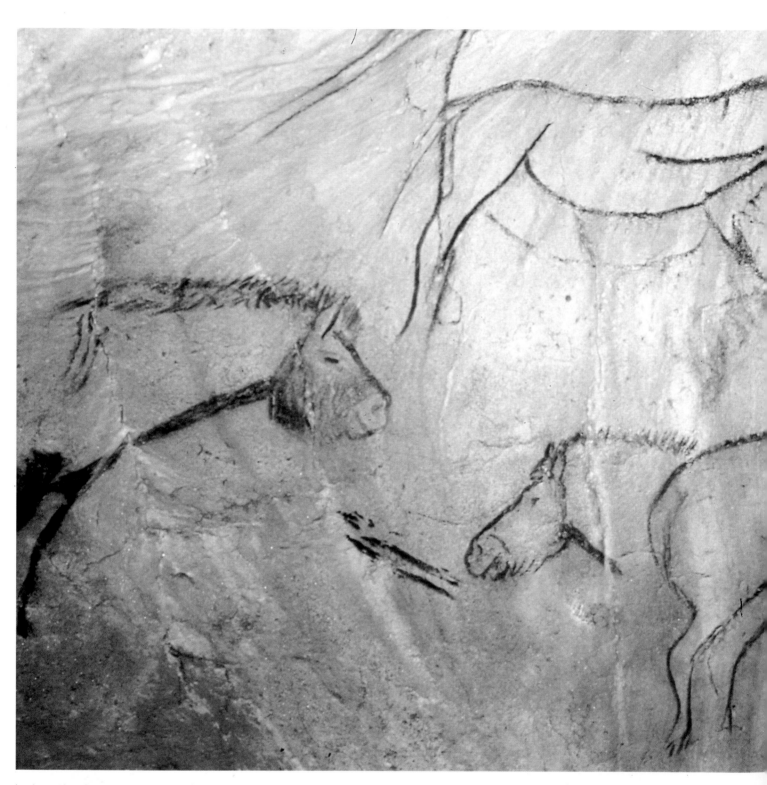

badas sobre la roca en la zona del vientre y las patas. Una vez dominado por completo el dibujo del contorno, se añaden las cualidades expresivas del detalle. Ojos, pelos, pezuñas son representados con toda minuciosidad. Se añaden también pestañas a los ojos. En el *Salón Negro* de Niaux (Pirineo francés), los bisontes se representan con trazos negros sin ningún toque de color. Todos los por-

Arriba, detalle de algunas de las numerosas figuras magdalenienses que fueron ejecutadas, mediante firmes trazos de pintura negra y con una clara voluntad de plasmar, con realismo, el volumen y los aspectos particulares de cada animal, en el Salón Negro de la cueva de Niaux (Ariège, Francia). La homogeneidad de estilo que caracteriza a los animales representados ha permitido determinar que el conjunto parietal fue realizado en una misma etapa pictórica.

menores de pezuñas y pelo están ejecutados con tal destreza que describen a la perfección la textura completa del pelaje de los animales.

El color, que ya había sido utilizado en el ciclo auriñacoperigordiense como silueta rellena que delimita el contorno, se modula ahora internamente, diferenciando gran diversidad de tonos. Poco a poco, se abandona la «perspectiva torci-

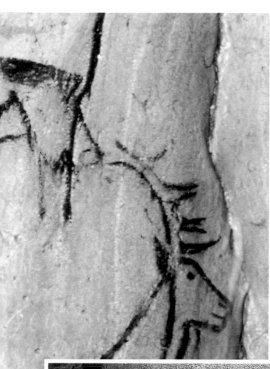

da» por una representación más naturalista, de mayor fidelidad a la realidad y añadiendo detalles (como, por ejemplo, el de los ojos de perfil).

La cueva de Altamira o el esplendor del arte magdaleniense

La cueva de Altamira (Cantabria, España) agrupa la consecución de todos estos logros, hecho que la convierte en el cenit del arte paleolítico. En el techo de la sala mayor, recubierto de arcilla, emergen los bisontes policromos alternando con manchas planas rojas, de formas irregulares. El cromatismo se ha ampliado a ocres, rojos, pardos, amarillos y negros, que modulan las figuras limitadas por un contorno negro. La posición de los animales es variada, unos parecen estar recostados en actitud de reposo, otros parecen mugir o estar a punto de embestir. Es asombroso el aprovechamiento de las fisuras naturales de las paredes rocosas para remarcar zonas volumétricas de las figuras, aplicando apenas las manchas de color que permiten reconocerlas. Tal es el caso de los bisontes recostados con el cuerpo perfectamente circunscrito a los salientes del techo.

Sin duda, el mérito indiscutible de los pintores de Altamira fue aprovechar los

Bajo estas líneas, una de las numerosas ciervas policromas pintadas en las paredes de la cueva de Altamira (Cantabria, España), considerada uno de los principales santuarios paleolíticos del arte francocantábrico. En la figura de esta cierva se aprecia una cuidada factura y una preocupación por el detalle. La excelente maestría con que fueron ejecutadas las escenas de esta cueva es una buena muestra de la considerable eclosión del arte parietal que se produjo en España durante el Magdaleniense.

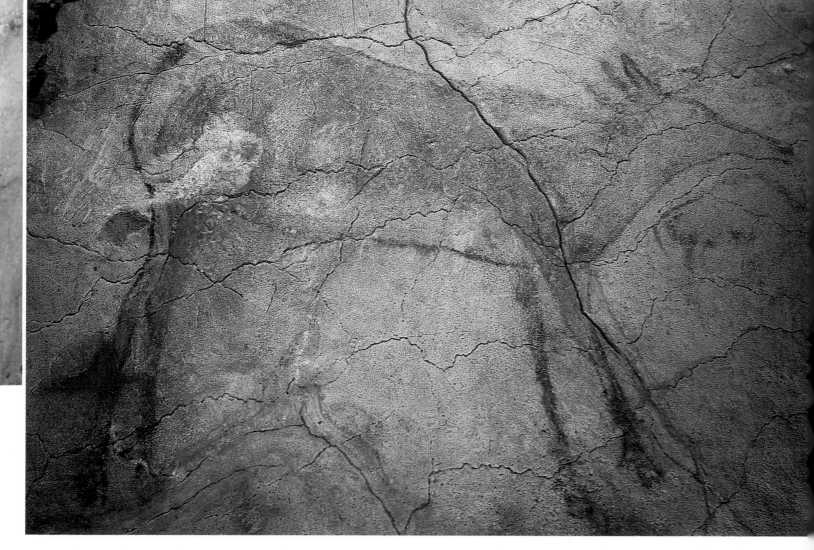

salientes rocosos de la gruta para transformarlos en imágenes llenas de vida.

Otro de los importantes logros de este momento es, sin duda, que las figuras adquieren una precisión que las hace verosímiles. Los animales forman composiciones más complejas y aparecen organizaciones concretas como la sucesión de elementos, a modo de friso, o el enfrentamiento entre dos animales como se aprecia en la cueva de Lascaux.

El Magdaleniense tardío

En el Magdaleniense final o tardío se añaden al contorno formas ornamentales que son los primeros síntomas de abstracción. En la cueva de La Pasiega (Cantabria, España), la silueta de un bisonte exagera la ondulación de la línea en el lomo, describiendo un par de gibas en un trazo sinuoso y suelto desde la cabeza hasta la cola. El contorno está interrumpido, a diferencia del silueteado cerrado de la etapa anterior. En la barba la línea dibuja un rizo que enlaza con la pata delantera. El cuarto trasero del animal se estiliza al máximo.

En la etapa final del Magdaleniense, la progresiva simplificación de formas dará lugar a representaciones simbólicas que se caracterizan por ser completamente abstractas.

Se multiplican los objetos de arte mobiliar en hueso grabado y los guijarros con formas incisas. En un grabado sobre asta de ciervo, encontrado en la cueva de El Pendo (Cantabria, España), la representación de un íbice se ha reducido a dos líneas que indican los cuernos.

El arte mobiliar

Los primeros objetos que el hombre paleolítico creó tuvieron una finalidad práctica. Se trataba de objetos de uso cotidiano, aunque en muchos casos se desconoce su utilidad. Estos objetos están decorados desde el Auriñaciense, pero es a partir del Magdaleniense cuando la ornamentación se generaliza. Realizados en hueso o marfil, destacan los perforadores, cuchillos, buriles, raspadores, arpones y agujas. Hay que mencionar los propulsores de azagayas, bastoncillos de asta de reno con un gancho en un extremo, formado por una figura de animal, y una perforación oval en el otro. Destaca el caballo saltando, encontrado en el abrigo de Montastruc (Garona, Francia).

El arte mobiliar prehistórico se inicia a principios del Paleolítico superior. En general se trata de esculturas o grabados realizados en asta, hueso, marfil o piedra, que aprovechan la forma de la materia prima para el diseño de la obra resultante. A la izquierda, bisonte tallado sobre asta de reno con la cabeza vuelta hacia atrás (10,3 cm de longitud), procedente del yacimiento de La Madeleine y que se conserva en el Museo de Antigüedades de Saint-Germain-en-Laye (París). Más modesta, pero ejecutada según los mismos cánones estilísticos, es la figura de ciervo grabada en el bastón perforado, reproducido abajo, procedente de la cueva de El Castillo (Cantabria, España), que se conserva en el Museo Arqueológico Nacional de Madrid.

EL NEOLÍTICO

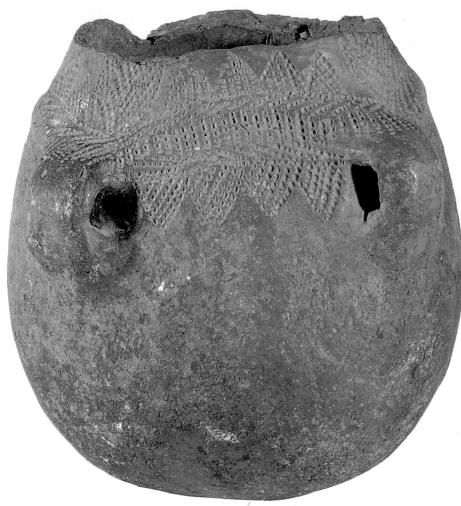

En la etapa pospaleolítica el hombre comenzó a dar los primeros pasos hacia una de las mayores conquistas de la humanidad: la producción de alimentos. A partir de entonces ya no dependió de lo que le ofrecía la naturaleza e inició un proceso de sedentarización, desarrollando nuevas técnicas como la piedra pulida, la alfarería o el tejido. Junto a estas líneas, vaso neolítico con decoración cardial, procedente de Cacín (Granada, España), que se conserva en el Museo Arqueológico Nacional de Madrid. La rica decoración geométrica de esta cerámica fue realizada mediante la impresión sobre el barro tierno de los bordes dentados de una concha marina, el *cardium edule*.

En la página siguiente, aspecto parcial de una escena de las pinturas rupestres del Tassili (Argelia), en la que se aprecia un rebaño de bóvidos plasmado con un naturalismo de carácter esquemático. Las pinturas norteafricanas, realizadas mediante la combinación de los colores rojo, amarillo, negro y blanco, ofrecen una excelente muestra del proceso de transición experimentado por las culturas pospaleolíticas, puesto que registran diversas fases de ejecución, cuya cronología se extiende entre el VI y el I milenio a.C. Estas composiciones son un extraordinario documento sobre el proceso de domesticación de los animales que se llevó a cabo durante el Neolítico.

Las manifestaciones artísticas del Paleolítico, que tanta calidad habían conseguido, no tuvieron continuación en el Epipaleolítico y el Mesolítico. En el Epipaleolítico europeo el arte resultó muy pobre y escaso. Se limitó a objetos de arte mobiliar (Aziliense, Maglemosiense), con la excepción de la zona mediterránea española, donde se desarrolló el segundo ciclo de arte parietal: el arte levantino. Así mismo, fueron también importantes las pinturas del norte de África.

Del Paleolítico al Neolítico

Los cambios climáticos que tuvieron lugar hace, aproximadamente, unos 10.000 años comportaron la modificación de las formas de vida conocidas hasta entonces. El retroceso de los glaciares y la estabilización de un clima mucho más benigno, influyó en la fauna y en la flora, así como en el comportamiento del hombre, que transformó sus hábitos y costumbres. Con el cambio climático desaparecieron algunas especies animales como el mamut, el reno o el bisonte, siendo habitual, a partir de entonces, la caza de jabalíes y ciervos. Sin embargo, el hecho más importante de este momento fue la progresiva adopción de la agricultura que comportó, a su vez, grandes cambios, tales como la sedentarización del hombre y la construcción de los primeros poblados.

Con la sedentarización y el urbanismo incipiente se desarrollaron nuevas técnicas como la producción de la cerámica y el tejido. Ambas tendrían una importancia decisiva para el ulterior desarrollo del arte. El hombre fue adoptando paulatinamente los recientes logros técnicos. No hubo pues una ruptura drástica con las formas de vida paleolíticas ni con sus últimas manifestaciones artísticas.

A las etapas epipaleolíticas y mesolíticas siguió el período denominado Neolítico, que significa época de la piedra nueva o pulimentada. Tiene sus orígenes en Asia Menor, a partir del 8000-7000 a.C., en la extensión que abarca desde Irán a Turquía. La difusión hacia otras áreas de Europa tuvo lugar a lo largo de varios milenios. Ello significa que cuando el Neolítico fue definitivamente adoptado en todo el ámbito europeo, en Próximo Oriente y en el denominado Creciente Fértil (valle del Éufrates y del Tigris) ya se había entrado en la fase protohistórica e histórica (mediados del IV milenio a.C.), con el descubrimiento de la escritura. De ahí que deba considerarse el Neolítico una etapa histórica muy larga, en la que no se pueden establecer paralelismos cronológicos sino culturales, que hacen referencia a la adopción de un modo de vida y técnicas similares.

Cambios de orientación en el arte

Hacia el final del Magdaleniense se intensifica la necesidad de captar la apariencia cambiante de las cosas a través de la representación del movimiento en las figuras y de la simplificación extrema de los trazos. En el arte parietal la continui-

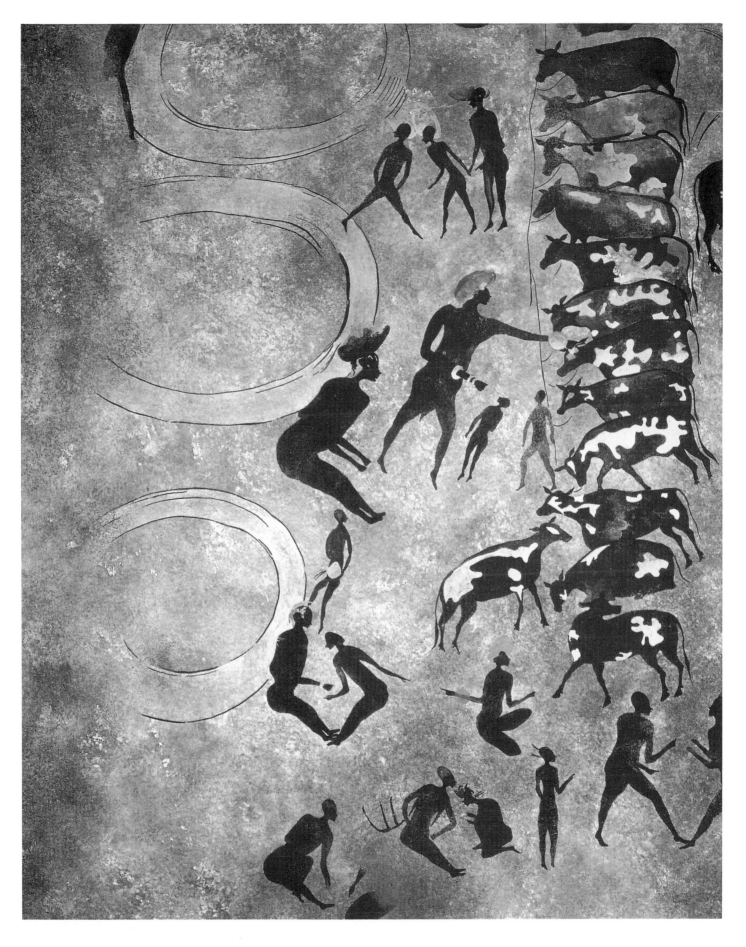

dad de esta tradición se desarrolla en culturas asentadas en la zona oriental de la península Ibérica y en el norte de África. El arte peninsular —Mesolítico— se extiende desde el norte, Lleida, hasta el sur, Almería, y se fusiona posteriormente con la cultura neolítica.

Los grupos viven próximos al mar, lo que permite el intercambio con otras culturas lejanas del Norte de Europa y Asia Occidental. Se aprecia un verdadero cambio de intención en la imagen. Así, a la magia simbólica, propia del Paleolítico, se le suma ahora la necesidad de expresar lo que se vive cotidianamente. El ar-

te sale de las cuevas, las representaciones ya no se encuentran ocultas en los lugares más recónditos de las cavernas sino situadas en las zonas externas de los abrigos rocosos o bien al aire libre, en barrancos y acantilados.

Hasta entonces la figura humana no era habitual plasmarla en las representaciones pictóricas. Tampoco existía la narración. En este momento el hombre comienza a dominar el medio en el que vive y se siente protagonista. El motivo principal de las representaciones es el hombre social, inmerso en un marco de relaciones de caza, de guerra o de activi-

dades agrícolas. No interesa pues tanto el hombre como individuo sino su pertenencia al grupo, es decir, la plasmación de las figuras dentro de un conjunto.

Con la domesticación los animales perderán su posición de majestad; el hombre se erige, entonces, centro y señor de la creación.

En las representaciones la figura animal suele estar sometida al hombre en las escenas de caza. Sin embargo, se mantiene el contraste formal entre la figura animal, naturalista y por lo tanto fiel a la realidad, y la humana, sometida a una extrema estilización geométrica.

El arte levantino: dinamismo estilizado

Un variadísimo repertorio de figuras (de animales y humanas), objetos, actitudes y escenas animan unas manifestaciones artísticas que resaltan por su dinamismo en las representaciones. Considerado inicialmente, cuando se descubrieron los primeros covachos pintados a principios del siglo XX, como una provincia mediterránea del arte cantábrico, sus diferencias con éste eran lo suficientemente acusadas como para dudar del parentesco directo entre ambos. No es sólo una temática distinta, en la que la figura humana adquiere un protagonismo que nunca tuvo en el Paleolítico, sino también una manera totalmente distinta de representar escenas o actitudes.

Se utiliza, además, otra técnica, a base de tintas planas, que no dan relieve a la figura. El grabado está prácticamente ausente y las pinturas son monocromas. En las figuras más simples se combinan

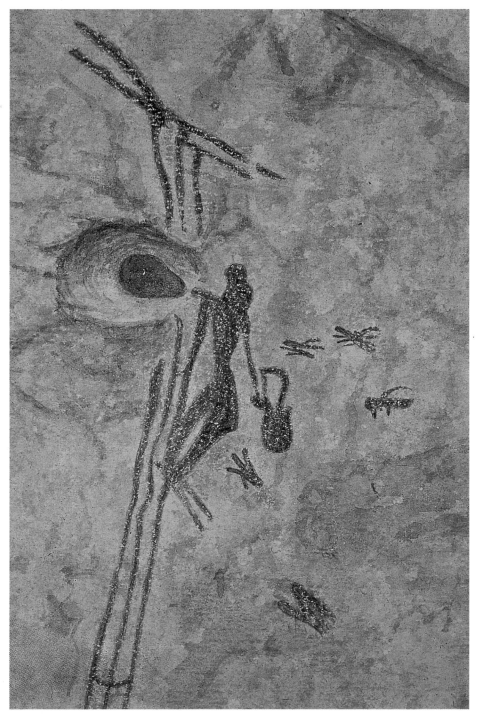

El tema predilecto de las pinturas del arte levantino se centra en la figura humana, presentada, por lo general, en actitudes relacionadas con la vida cotidiana.
Se plasman con frecuencia composiciones y escenas carentes de paisaje y perspectiva, pero dotadas de gran dinamismo. Tal es el caso de las pinturas de Cogul (Lleida, España), una de cuyas escenas se reproduce sobre estas líneas; o la de una mujer en el momento de recolectar la miel, hallada en el abrigo de La Araña en Bicorp (Valencia, España), un detalle de la cual muestra la fotografía de la derecha.

43

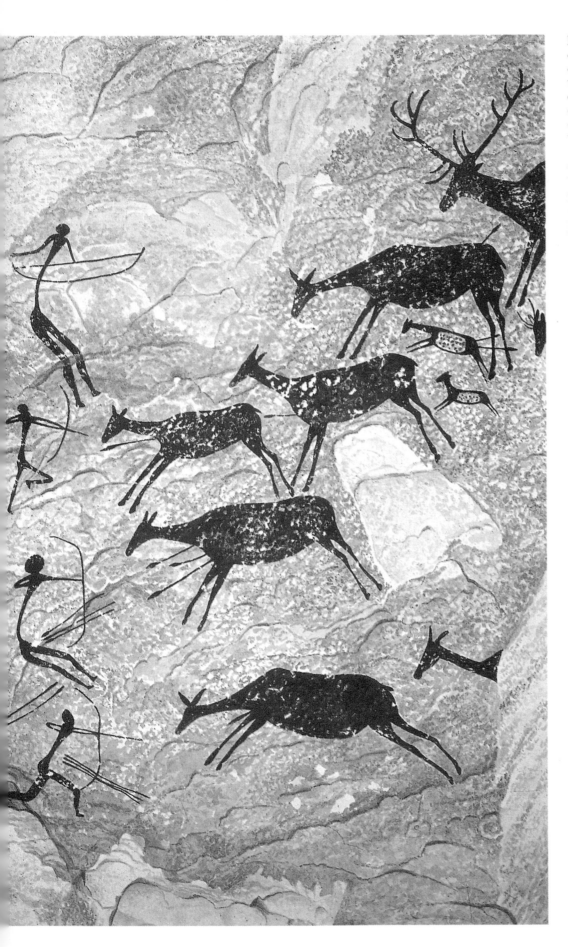

líneas verticales para el tronco con líneas oblicuas para los brazos y piernas. En otras ocasiones, el tronco se reduce a un triángulo o a una línea ondulada de los que se eliminan las extremidades. Las combinaciones más diversas son posibles en este arte que se lleva a cabo con una total libertad. Es, sin duda, otro arte.

Un problema es su cronología. Aunque se puede afirmar que pertenece, en parte, a las culturas de predadores, también es muy posible que perdurara hasta el Neolítico avanzado. Los distintos investigadores no han llegado a un acuerdo, salvo que debe situarse cronológicamente en época posglaciar. Por si fuera poco, al revés de lo que sucede en el Paleolítico, estas manifestaciones artísticas no se encuentran normalmente asociadas a estratos arqueológicos. Las covachas y abrigos rocosos en que aparecen carecen, por lo general, de relleno estratigráfico, con lo que su adjudicación a un momento dado es muy difícil. Por otra parte, la ausencia de arte mobiliar vinculado al parietal impide establecer relaciones. Hay aún muchas cosas por dilucidar y aclarar respecto al arte levantino español.

Técnica, temática e interpretación

El arte levantino no se ejecuta en el interior de las cuevas sino en covachas de poca profundidad, casi al aire libre, en lugares de difícil acceso. Se utiliza un solo color para pintar, que puede ser rojo, anaranjado, negro o, pocas veces, blanco, siempre a base de tintas planas que nunca dan relieve mediante gradación de co-

En la fotografía de la izquierda, reproducción de una pintura rupestre levantina de la Cova dels Cavalls de Valltorta (Castellón, España). Dicha pintura muestra el esquematismo y la inclinación por el cromatismo plano y monocromo que caracterizaron a esta escuela pospaleolítica. En la página siguiente, pintura de la Roca dels Moros de Cogul (Lleida, España), en la que un grupo de mujeres, ataviadas con faldas, ejecuta una danza ritual alrededor de una figura masculina desnuda. En esta escena la figura humana ha sido representada de una forma estilizada, mediante una clara economía de trazos y un marcado ahorro del detalle, como lo demuestra el hecho de que dos de las figuras femeninas carezcan de piernas. Pese a ello y al carácter monocromo de las representaciones, la escena muestra, sin embargo, un gran vigor y dinamismo. Destaca el hecho de que las mujeres fueron pintadas con el pecho desnudo y la gracilidad de la forma acampanada de las faldas.

lor. Las figuras son, en términos generales, más pequeñas que las del Paleolítico, presentan dinamismo y existen escenas propiamente dichas, en las que participan por igual animales y seres humanos. Estas representaciones tienen una interpretación más clara que en el arte paleolítico. En la mayoría de los casos se trata de una escena de caza al ojeo o al acecho, guerrera, de danza (¿ritual?), de recolección o de animales pastando, en la que la indumentaria permite diferenciar, en muchos casos, las figuras femeninas de las masculinas.

Los hombres, desnudos, con pantalón semicorto o con faldellín, suelen llevar adornos en la cabeza, posibles penachos de plumas, y en los brazos y piernas, a modo de brazaletes y tobilleras. A menudo, empuñan arcos y lanzas, llevando las flechas en la cintura. Las mujeres, ca-

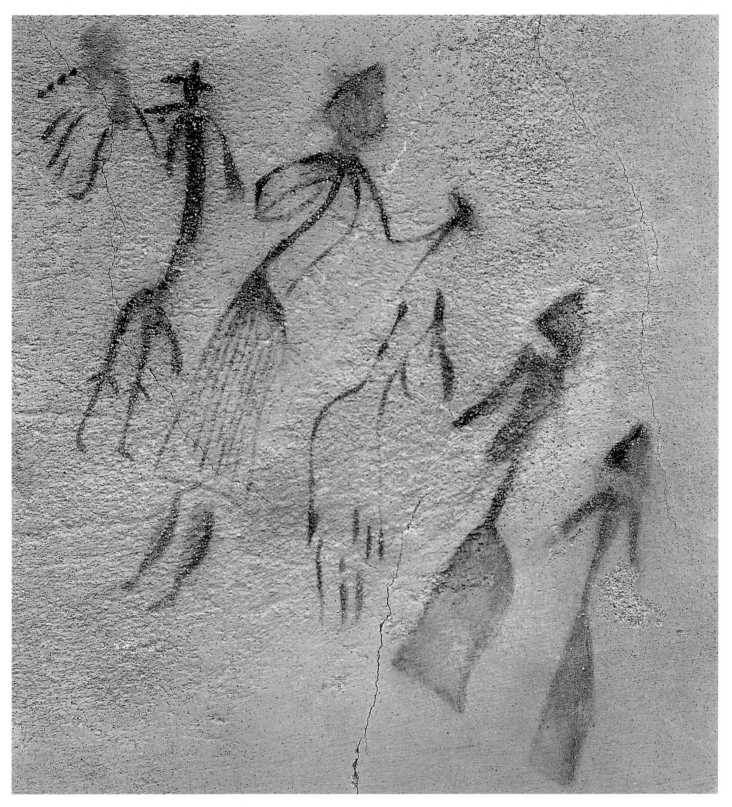

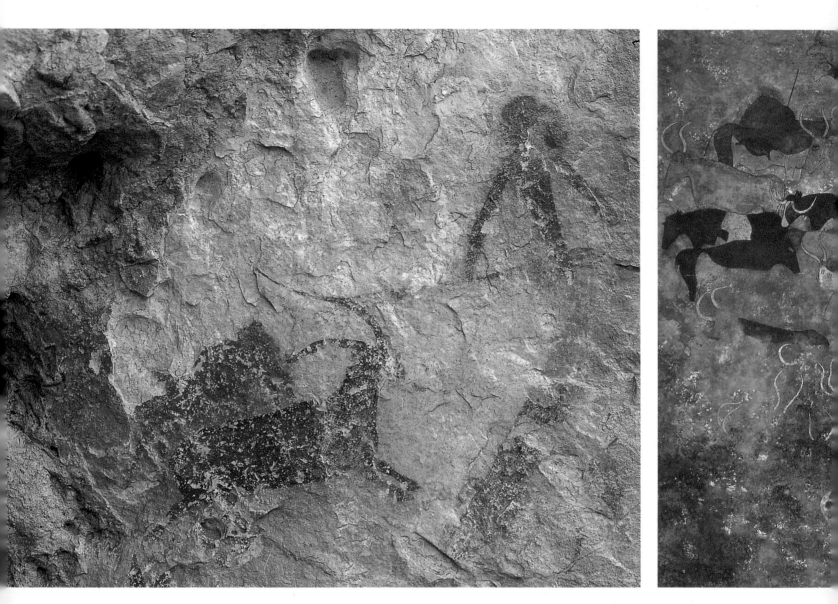

si siempre con el torso desnudo, portan largas faldas hasta los tobillos, y en las manos o brazos, posibles palos cavadores o cestos. Una de las pinturas más conocidas se halla en Morella la Vella (Castellón, España). La escena muestra a un grupo de hombres en combate. Son figuras de tamaño diminuto en comparación con las monumentales composiciones paleolíticas.

Los cuerpos han quedado reducidos a líneas con la voluntad expresa de eliminar cualquier motivo que desvíe la atención de lo que se considera esencial, en este caso el relato de un acontecimiento. Los trazos rojos de las figuras definen, por lo tanto, con soltura la acción que se está llevando a cabo.

Además, la posición flexionada y en avance de una pierna en cada una de las figuras indica el instante de máxima tensión con el arco dispuesto a lanzar una flecha. En una escena de la Cova Remigia

Arriba, pintura parietal de la Cova de la Cabra Freixet (Tarragona, España), en la que se distinguen, sobre la superficie ocre del fondo, las figuras de una cabra montés y la de un cazador. En ella resulta evidente el dinámico naturalismo con que se plasmaron en el arte levantino español las figuras tanto animales como humanas. Estas últimas, sin embargo, están sometidas a un marcado esquematismo que, con frecuencia, se limita a insinuar la figura mediante un reducido número de trazos, muy simples, pero dotados a la vez de un extraordinario ritmo plástico.

(Castellón, España) se representa la caza del jabalí. El medio de expresión que se ha empleado ya no es el contorno sino la mancha, también muy simplificada, pero dando importancia a lo que resulta más expresivo de un cuerpo en movimiento: las extremidades inferiores. Estas se han

exagerado, son gruesas y enormemente largas en relación al tronco, que se ha simplificado en un triángulo. La cabeza es apenas un apéndice. Se ha intentado, pues, en esta pintura destacar aquellos aspectos que producen mayor sensación de vida y movimiento. Los animales también muestran sus patas extendidas, expresando la carrera.

En la Roca dels Moros en Cogul (Lleida, España) se representa una escena ritual en la que un grupo de mujeres danza alrededor de una figura masculina desnuda itifálica. Las siluetas negras de las figuras son sinuosas y alargadas, algunas de ellas constituyen casi abstracciones puras de color.

De cariz muy diferente es la escena del abrigo de La Araña en Bicorp (Valencia, España). En esta escena una figura humana sube un risco para recoger la miel de una colmena silvestre. A su alrededor revolotean las abejas.

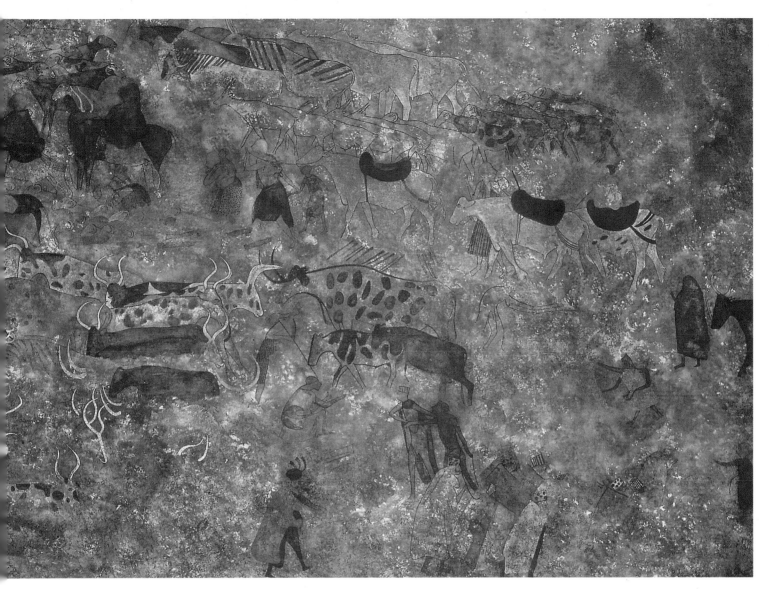

Sobre estas líneas, aspecto parcial de uno de los frescos del Tassili (Argelia), en el que un rebaño de bueyes es conducido por unos pastores. Esta escena fue ejecutada en una época ya tardía, que data posiblemente del Neolítico pleno, período en que la domesticación de determinados animales, como bueyes, era una práctica habitual. Durante este período los artistas del África septentrional dibujaron una interesante y realista galería de animales domésticos, muchos de cuyos elementos pictóricos enlazan con el estilo predinástico egipcio.

Las pinturas del Tassili

En el norte de África existe también un arte parietal importante. Destaca, especialmente, el conjunto pictórico del altiplano sahariano del Tassili, situado al nordeste de Ahaggar. Las pinturas más antiguas datan del VI milenio a.C., por lo que se las relaciona con las pinturas del Levante español con las que presentan analogías. Las representaciones plasman las especies animales salvajes que habitaban la zona antes de desertizarse (elefantes, búfalos, jirafas) y animales domésticos (bóvidos). Se trata de escenas narrativas, en las que se describe la vida de cazadores y pastores. La representación se sirve de la delineación de la silueta de las figuras, rellenas de color —en una gama reducida de ocres— y de la yuxtaposición de las figuras sobre la superficie. Hacia el IV milenio a.C., las escenas de caza se sustituyen poco a poco por escenas de rebaños de bóvidos. Los rasgos pictóricos son más fieles a la realidad. Posteriormente, se simplifican hasta esquematizarse por completo a lo largo del II milenio a.C. En general son escenas de menor dinamismo que las del Levante ibérico.

Guijarros pintados y ámbar tallado

La producción de arte mobiliar durante el Mesolítico es escasa pero interesante, porque guarda muy poca relación con el arte realizado en el Paleolítico superior. Es cierto que durante esta etapa existió un estilo abstracto en pintura y en grabado, pero no es comparable con lo que se crea en el Aziliense. Por otro lado, la escultura de bulto redondo exenta, de este período, también se aparta de la precedente, y no sólo por su materia prima, el ámbar, sino por el tamaño y la forma de representar los animales.

Los guijarros azilienses son cantos planos en cuya superficie se han pintado, en rojo o en negro, unos signos abstractos que suelen tener forma de gruesos puntos irregulares o de anchas líneas que se cruzan o que rodean el guijarro.

47

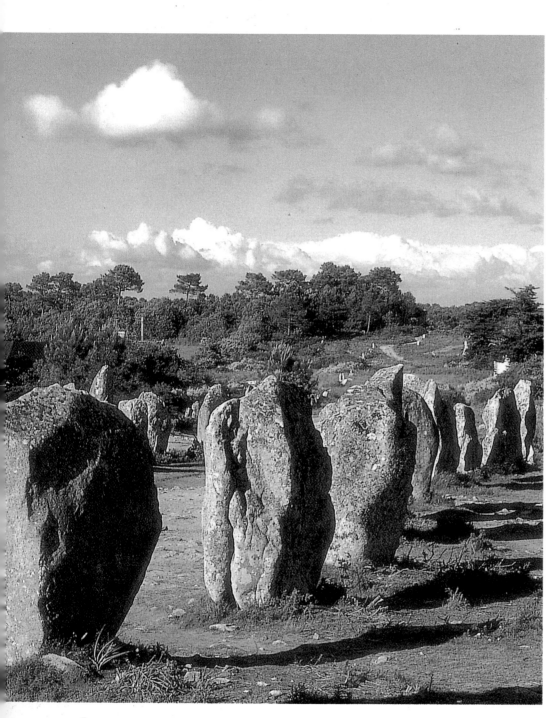

pasado que se conservan en Occidente. Se distribuyen por toda Europa, desde mediados del V milenio a.C. para desarrollarse ampliamente en el III milenio a.C., época de transición hacia la Edad del Bronce. Se trata de construcciones monumentales que, en su forma más elemental (menhir), consisten en piedras de gran tamaño clavadas en la tierra. Con la cultura neolítica surge una nueva espiritualidad que modifica la visión que el hombre tiene de su propio universo. Las creencias del hombre agricultor tienen que ver con los elementos naturales: lluvia, sol, viento, tierra, de los que depende para garantizar su subsistencia.

La difusión del megalitismo

Estas nuevas convicciones se materializan en la construcción de megalitos, un modo de expresar las primeras manifestaciones religiosas y plasmar la idea del renacimiento eterno. Los menhires actúan como mediadores entre el hombre y las fuerzas poderosas del cosmos. Son elementos simbólicos permanentes, que el hombre erige con una voluntad expresa de eternidad. La mayoría de menhires aislados que se conservan tienen una altura considerable que oscila entre tres y seis metros. También hay conjuntos de menhires alineados paralelamente como el conjunto de Carnac, en Francia, lo que denota un plan general bien diseñado. Quizás estos menhires conducían hacia un lugar de culto.

Uno de los primeros santuarios en suelo europeo es la construcción megalítica de la localidad de Stonehenge (Reino Unido), del II milenio a.C. Se trata de un conjunto colosal de perímetro circular con estructuras adinteladas que dibujan una planta de herradura con un altar en el centro. La orientación de este conjunto coincide con el punto de salida del Sol en el solsticio de verano, que inunda con sus rayos el altar. La relación simbólica con el astro podría hacer referencia a la idea de renacimiento, gracias al calor del Sol, astro que genera vida. Las estructuras pétreas están organizadas con una distribución ordenada, siguiendo normas de regularidad y simetría

En este momento aparecen nuevas creencias en relación con la muerte y se organizan rituales funerarios que requieren la construcción de verdaderas tumbas llamadas dólmenes. Se trata en realidad de sepulturas colectivas, compuestas por dos monolitos pétreos verticales, que sustentan una losa horizontal, y cubiertos de tierra.

Las construcciones prehistóricas

Aunque los principales y más espectaculares yacimientos neolíticos y protohistóricos con grandes e impresionantes vestigios arquitectónicos se encuentran en el Próximo Oriente y Anatolia, los hallazgos de estas regiones se tratarán en los próximos capítulos, centrándonos únicamente aquí en las estructuras constructivas del ámbito europeo.

Las construcciones megalíticas son los primeros restos arquitectónicos del

El menhir es un monumento megalítico de carácter no funerario, que consiste en una sola piedra hincada verticalmente en el suelo y cuya finalidad, pese a que a menudo se relaciona con prácticas religiosas, como por ejemplo el culto al Sol, se desconoce por el momento. Los menhires constituyen a veces alineaciones dispuestas en hileras paralelas o bien formando círculos, denominados *cromlechs*. Arriba, detalle de uno de los innumerables menhires localizados en Carnac (Bretaña, Francia).

A la derecha, interior de la cámara funeraria de la cueva de El Romeral, en Antequera (Málaga, España), datada hacia el 2000 a. C. Durante el Neolítico, se construyeron en diversos lugares del occidente europeo unas sólidas estructuras en piedra, en forma más o menos alargada y regular, que en un tiempo fueron denominadas tumbas de gigantes por sus considerables dimensiones. Alrededor de estas grandes estructuras pétreas y de sus constructores, surgieron diversas leyendas, al tiempo que se buscaron caprichosas explicaciones que determinaran su origen y utilidad.

En el sur de la península Ibérica se encuentran numerosos sepulcros de este tipo, que permiten conocer su evolución y también su tipología. Entre ellos, destaca el de la cueva de El Romeral, en Antequera (Málaga, España) uno de los más monumentales que se conocen, con una cámara mortuoria de 25 metros de profundidad. Estos espectaculares conjuntos de piedras se regularizan y adoptan una estructura en la que el acceso a la cámara sepulcral vendrá precedido por un corredor, por lo general estrecho, que conduce a un espacio amplio, normalmente circular y cubierto por una falsa bóveda, obtenida mediante el sistema de aproximación de hiladas, como en la cueva de El Romeral. Estas construcciones anteceden en varios milenios a los *tholoi* micénicos. La cultura megalítica se extendió también por el oeste y norte europeo, dejando sepulcros gigantescos en Reino Unido, Irlanda y Bretaña. Mientras tanto, la zona del Mediterráneo Oriental, bañada por las aguas del mar Egeo, iniciaba una época de esplendor gracias al desarrollo del comercio.

A la derecha de estas líneas, reproducción del corte longitudinal, en maqueta, de la cueva funeraria de El Romeral, en Antequera (Málaga, España), que permite apreciar su compleja técnica constructiva. Se trata de uno de los conjuntos funerarios más monumentales que se conocen de este período y comprende un corredor de acceso que se abre a una cámara circular de falsa cúpula. Esta peculiar techumbre se obtiene mediante el desplazamiento progresivo hacia el interior de las hileras de piedra, coronadas en la cúspide por una gran losa.

minentes. Otras «esculturas» representan
el momento del parto con la figura situada
sobre un solio flanqueado por figuras zoo-
morfas. Otra tipología escultórica es la
que representa la madre con el hijo en
brazos. La madre exhibe formas genero-
sas en las zonas de nalgas y pechos y
muestra una cabeza muy esquemática con
ojos incisos y minúsculos. Se ha hallado
este tipo de figuras en, el yacimiento de
Hacilar (oeste de Turquía).

En Europa, la cultura de Gumelnitsa
(Rumania) también desarrolla esta tipo-
logía de rasgos bien definidos, pero más
esquemáticos. En los yacimientos más
recientes (hacia el IV milenio) del sudes-
te europeo —Servia, Rumania, Tracia—
se desarrolla un tipo de figuras con ten-
dencia hacia la esquematización geomé-
trica. Entre las más representativas se en-
cuentran las procedentes de Rumania,
en el yacimiento de Cernavoda cuyas for-
mas se han reducido a lo esencial (figu-
ras cónicas y esféricas). Son figuras se-
dentes con los brazos sosteniendo la
cabeza o apoyados sobre las rodillas. La
cabeza descansa sobre un vigoroso cue-
llo y el rostro es una esfera con nariz ci-
líndrica.

Otro grupo de figuras proceden de
Vinca (Servia). En este caso las repre-
sentaciones escultóricas se simplifican en
planos triangulares. Se articulan la ca-
beza y los diferentes miembros del cuer-
po y existen perforaciones en diferentes
puntos, que debían servir para incorpo-
rar algún elemento. Los detalles están
grabados, dibujando el contorno de ojos
con líneas, así como los dedos de las ex-
tremidades.

Estelas antropomorfas

En el sur de Europa se encuentra un ti-
po de escultura de carácter monumental,
en relación con la cultura megalítica. Se
trata de estatuas menhires en las que
abunda, sobre todo, la representación fe-
menina, en menor cantidad la masculina
y otras de sexo indeterminado.

Estas estatuas prolongan la tradición
de decoración incisa y policromada de lí-
neas sinuosas, que se desarrollaba en el
interior de algunos dólmenes en Francia,
Italia y Portugal.

Los rasgos anatómicos se marcan en
algunos casos como en la estatua de
Saint-Sernin (Museo de Saint-Germain-
en-Laye, París), en la que se diferencian
ojos, nariz y extremidades; o se anulan
por simplificación, insinuando tan sólo la
prominencia de los senos, tal es el caso
de la «diosa neolítica» de la gruta de
Coizard (Francia).

La escultura y los relieves neolíticos

Las primeras manifestaciones escultó-
ricas neolíticas están relacionadas con los
cultos funerarios y tienen un carácter sim-
bólico. En los yacimientos de Jericó y
Çatal Hüyük abundan los cráneos huma-
nos y animales, decorados con in-
crustaciones de conchas y cubiertos de
arcilla pintada con ocre rojo.

Figuras femeninas

Las representaciones femeninas rela-
cionadas con la maternidad se encuen-
tran tanto en la zona del Próximo Oriente
como en el ámbito europeo. Del yaci-
miento de Çatal Hüyük (Anatolia, Tur-
quía) proceden las primeras figuras rea-
lizadas tanto en piedra como en arcilla.

Se trata de figuras femeninas desnudas
que reproducen mujeres (en ocasiones
embarazadas) con senos y caderas pro-

El barro hecho arte: la alfarería

Una espectacular novedad técnica del Neolítico consistió en la invención de la cerámica. Existían desde muy antiguo los recipientes de piedra, pero las vasijas propiamente dichas para contener no se fabricaron hasta este momento.

El dominio del barro y su empleo para producir alfarería, seguramente, como otros grandes inventos de la humanidad, fue fruto de la casualidad. Muy pronto la cerámica se generalizó en todas las culturas neolíticas, sirviendo para diferenciar sus distintas fases, pues, las modas impusieron cambios en la decoración (impresa, incisa, excisa, pintada), la forma o el número de asas, e incluso la de la vasija en sí.

Los precedentes cerámicos

Las primeras vasijas, siguiendo una tradición técnica ya antigua, fueron de piedra. Pero no se trataba de toscos receptáculos, sino que eran vasos realizados con todo cuidado, delicadamente pulidos, elaborados con materiales duros o semiduros, como el alabastro, el mármol o la piedra volcánica, y que a veces tenían paredes de una finura increíble, sobre todo si se tiene en cuenta que su fabricación consistía en vaciar un bloque de piedra por frotación, usando piedras abrasivas o arena mojada. Esta primera fase del Neolítico, con vasijas de piedra, pero aún sin alfarería, es la que recibe el nombre de Neolítico precerámico.

La cerámica inicial

Las primeras vasijas de barro fueron realizadas sin torno imitando las formas de vejigas, calabazas y cestas que sirvieron, a su vez, para imprimir las primeras huellas decorativas. Estas técnicas introducen los nuevos repertorios de geometrías en forma de dientes, sierras, zig-zags, líneas, etcétera, que se combinan con los diseños esquemáticos derivados de formas animales. Para imprimir sobre la arcilla se utilizan las técnicas más diversas empleando conchas marinas (cerámica cardial) o espátulas y objetos punzantes.

Acompañando a la rica cultura megalítica, la alfarería produjo un tipo de cerámica específico, denominado campaniforme. En un momento ya avanzado del período neolítico, la cerámica campaniforme se expandió a lo largo y ancho de Europa. Bajo estas líneas, vaso campaniforme procedente de Azuheros (Córdoba, España), cuya decoración geométrica fue realizada mediante incisiones, posteriormente rellenadas con pasta blanca.

Otras técnicas extraían arcilla blanda para introducir otro material (como pasta blanca) y lograr, así, un contraste cromático de gran efecto decorativo.

Las primeras vasijas eran lisas o bien tenían una decoración muy sobria, con motivos lineales que, a partir del VI milenio a.C., se enriquecieron con decoración pintada. En la zona de los Balcanes penetra la influencia oriental con motivos geométricos monocromos, sobre fondo rojo o blanco. Otra vía de difusión neolítica tiene lugar a través del Danubio. Siguiendo el curso de este río el Neolítico se extiende por el centro de Europa, llegando hasta Alsacia y Bélgica: es la cerámica de bandas, con incisiones curvilíneas muy sencillas que, posteriormente, evolucionó hacia formas rectilíneas.

La cerámica característica del Occidente europeo se produce a partir de mediados del III milenio a.C., en la zona más meridional de Europa (España, Francia e Italia), con decoración organizada en bandas regulares incisas sobre la arcilla blanda. Se conoce como cerámica campaniforme y está en relación con la cultura megalítica. A partir de mediados del III milenio a.C., momento en que el ámbito europeo permanece rezagado en su entrada al período histórico, se consolidan los imperios agrícolas en los valles del Nilo, el Tigris y el Éufrates. Es, pues, el período de máximo esplendor cultural del Próximo Oriente, del Creciente Fértil y, también, del Mediterráneo Oriental.

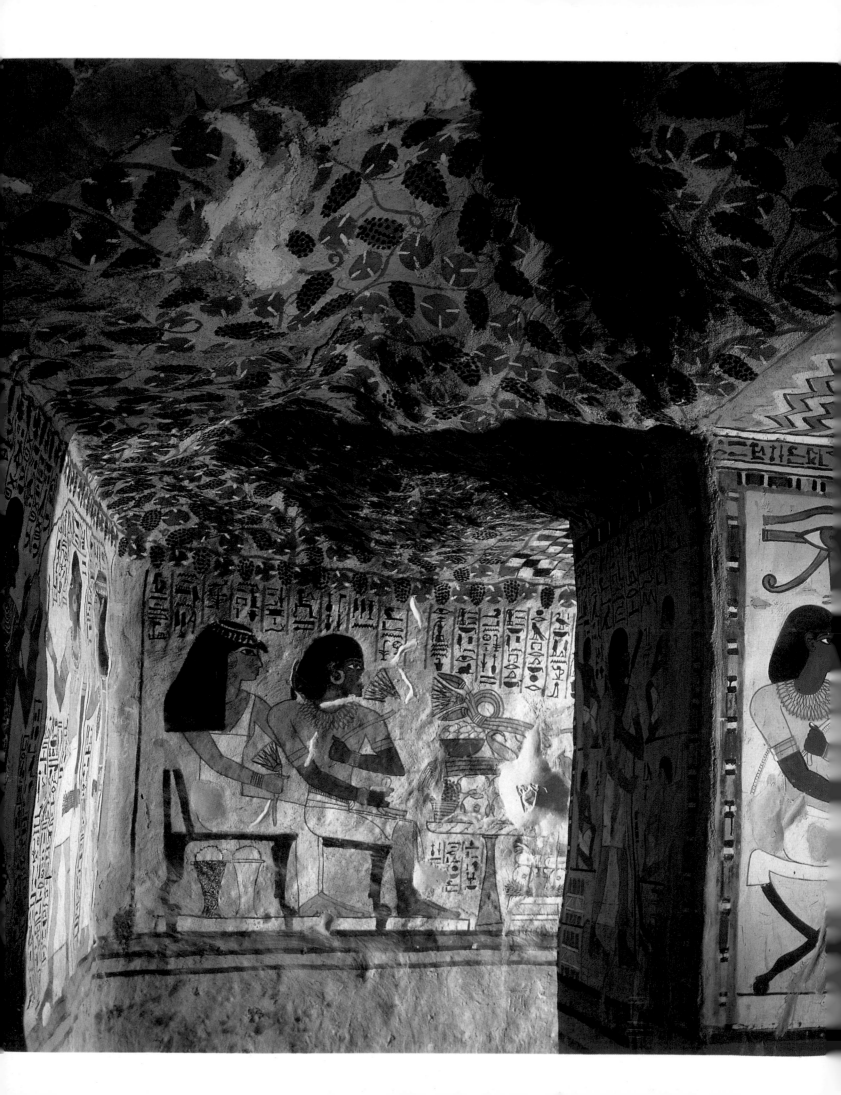

ARTE EGIPCIO

«Fui informado de que había llegado al término de mis estudios y podía ya ejercer mi arte. [...] Tenía oro y compré una casa situada a la entrada del barrio de los ricos. [...] Hice ejecutar algunas pinturas en la sala de espera. Una de ellas mostraba cómo Imhotep, el dios de los médicos, daba lecciones a Sinuhé. Yo era pequeño a su lado, como convenía, pero bajo la imagen podía leerse estas palabras: "El más sabio y más hábil de mis discípulos es Sinuhé, hijo de Senmut, el que es solitario". [...] Fue Thotmés quien pintó estas imágenes, pese a que no era artista legalizado y su nombre no figurase en el registro del templo de Ptah. En nombre de nuestra vieja amistad consintió en pintar a la moda antigua y su obra fue tan hábilmente ejecutada, y el rojo y el amarillo, los dos colores menos caros, resplandecían con un brillo tal, que los que veían aquellas pinturas exclamaban maravillados:
—Verdaderamente, Sinuhé, hijo de Senmut, "el que es solitario", inspira confianza y cura hábilmente a sus enfermos.»

Mika Waltari, *Sinuhé el egipcio*, 1945

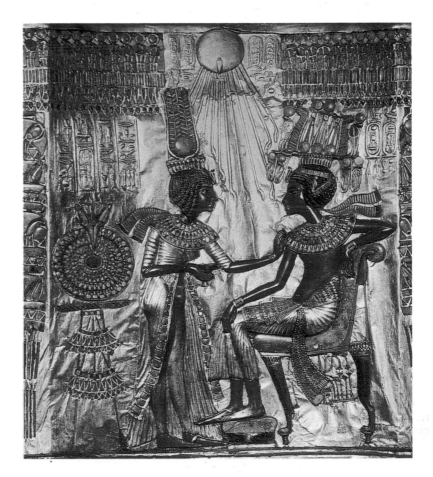

El arte egipcio, cuya extraordinaria riqueza ha despertado desde siempre las más entusiastas muestras de admiración, no fue concebido según los conceptos contemporáneos del arte por el arte. En realidad se trataba de obras destinadas básicamente al faraón o a los dioses, que respondían a un significado muy preciso, estrechamente vinculado a la esfera metafísica. Gran parte de las manifestaciones artísticas estaban destinadas a las tumbas de los faraones, consideradas como casas del doble espiritual del soberano, y en las que se intentaba reproducir el ambiente que rodeó en vida al difunto. A la izquierda, una perspectiva del interior de la tumba de Sennefer (Tebas), dignatario de la XVIII dinastía (Imperio Nuevo). Sobre estas líneas, un detalle del trono (104 cm de altura) de madera, chapado en oro y plata, con incrustaciones de piedras duras, pasta vítrea y nácar, del espléndido ajuar de la tumba de Tutankhamón, que se conserva en el Museo Egipcio de El Cairo.

EL ARTE EN EL VALLE DEL NILO

Condicionada por su medio natural, la civilización egipcia se extendió a lo largo del oasis que el Nilo, merced a sus inundaciones anuales, abre entre los desiertos líbico y arábigo. Es pues este caudaloso río, en su lucha con el inhóspito territorio circundante, el germen del concepto de oposición entre el bien y el mal existente en la religión del antiguo Egipto. Cualquier hombre debía superar durante su vida terrenal esta contienda con objeto de acceder, tras su fallecimiento y tras el juicio de Osiris, a la vida de ultratumba. Era preciso, pues, que el cadáver se conservara en perfecto estado, por lo que se le cuidaba con esmero, embalsamándolo. Una vez momificado, el cuerpo del difunto se cubría con diferentes sarcófagos que reproducían con realismo su rostro. También se le rodeaba de sus más preciadas pertenencias terrenales y se le ofrecían alimentos. Junto a estas líneas, detalle de la máscara funeraria de un sarcófago del Imperio Medio (Museo Británico, Londres).

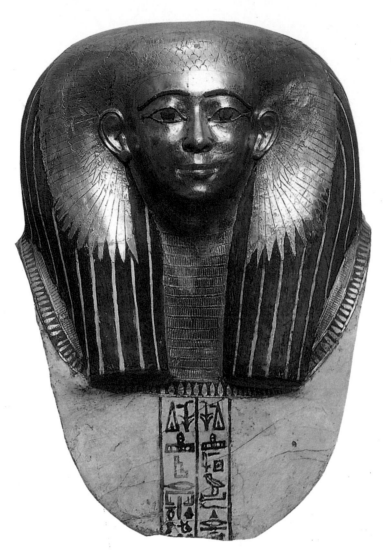

A lo largo de los casi cuatro milenios que duró el arte egipcio, una de sus características principales fue el mantenimiento de una extraordinaria unidad conceptual y estilística. Así, aunque desarrolló unos ciertos rasgos evolutivos, el arte egipcio casi siempre se ajustó a las fórmulas convencionales, emanadas de la religión, y tradujo, de forma repetitiva y mecánica, la antiperspectiva, el estatismo y la solemnidad, con escasas interrupciones. En la escultura, son frecuentes, por ejemplo, la representación de personajes pertenecientes a la realeza, en posición sedente o de pie. En el primer caso, el cuerpo se estructura según dos ángulos, que apenas permiten la creación de vacíos, y las manos suelen situarse sobre los muslos, tal como puede observarse en la figura de la página siguiente. Se trata de una escultura sedente de Amenofis I, faraón de la XVIII dinastía, que fue realizada en caliza pintada y se conserva en la actualidad en el Museo Egipcio de Turín (Italia).

Egipto, situado en el nordeste de África, es una tierra sin apenas lluvias, que sería un gran desierto si no estuviese atravesada por el río Nilo, un gran eje que recorre el país de sur a norte, y cuyo cieno y agua son fuente de vida. De ahí que el historiador griego Herodoto afirmase que «Egipto es un regalo del Nilo». En este valle tuvo lugar en la Antigüedad una floreciente civilización, la egipcia, en la que se llevó a cabo un complejo y original universo artístico, cuyas manifestaciones más espectaculares son, sin duda, las colosales pirámides.

Los orígenes de esta civilización, que se desarrolló a lo largo de unos tres milenios, se remontan a fines del IV milenio a.C. La historia del antiguo Egipto se divide en diversos períodos: Imperio Antiguo, Medio y Nuevo, durante los cuales se sucedieron treinta y una dinastías, según la lista de faraones de Manetón,

un sacerdote egipcio del siglo III a.C. Esta lista, procedente de la obra *Historia de Egipto*, es admitida, en general, como válida por los especialistas actuales.

Egipto: «un regalo del Nilo»

El valle del Nilo es como un largo oasis de mil kilómetros de longitud, que va desde la primera catarata hasta la desembocadura del río en el Mediterráneo. Tiene unos límites naturales bastante restringidos: al oeste del río está el desierto de Libia, al este el desierto arábigo y al norte el mar Mediterráneo. En el sur, la primera catarata impide remontarlo navegando. Este determinismo geográfico ha comportado el que sólo se pueda optar o bien por la explotación de los recursos que el Nilo ofrece o bien por la vi-

da nómada en el desierto hostil. Por otro lado, las barreras desérticas proporcionan seguridad y actúan como protección natural frente a la entrada de otros pueblos. De hecho, todas las invasiones de pueblos extranjeros se adentraron desde la península del Sinaí, la zona de unión con Asia Occidental y única frontera desprotegida.

El Nilo posee un gran caudal gracias a las intensas lluvias tropicales que riegan sus fuentes, en el sur, durante los meses de verano. En el resto del país las lluvias son escasas y no posibilitan las cosechas. Durante el estío se produce una crecida sorprendente de las aguas, que sobrepasa el lecho del río inundando las márgenes. Desde septiembre las aguas empiezan a decrecer de forma paulatina hasta el mes de abril. Al retirarse las orillas del río quedan cubiertas de un limo fértil que propicia los cultivos. La creci-

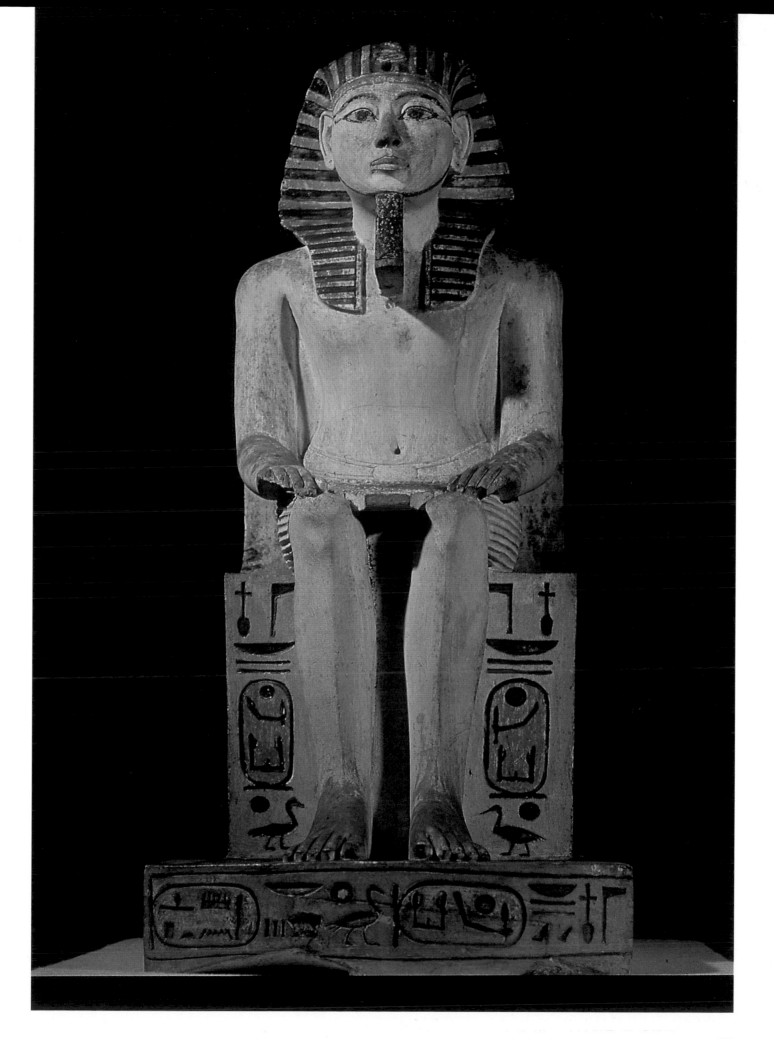

da y posterior inundación del Nilo —que se repite sin fin desde la Antigüedad— se convierten, así, en el acontecimiento más importante y esperado del año. De esta forma, las tareas agrícolas de siembra y recolección se ajustan a los ciclos del río, forjándose la idea de una zona de tierra «negra» fértil, la de los depósitos del río, y otra zona de tierra «roja» estéril, la del desierto. Este ciclo regular del río fue la referencia más importante de la cultura egipcia, que muy pronto se identificó a la epopeya mítica de Osiris. Cada año la crecida del Nilo fertilizaba la tierra y cada año se retiraba dejando sus campos vacíos, un ciclo que se repetía con una frecuencia y puntualidad asombrosa en el que la tierra nacía y moría, de la misma manera que Osiris, dios de la fertilidad, se enfrentaba con Seth, dios del desierto, para morir en sus manos y volver a nacer indefinidamente.

La medida del tiempo era indispensable en una sociedad agrícola que debía prevenir las cosechas. Así fue como se consolidó una autoridad capaz de prever exactamente la crecida del río, para aprovechar mejor sus aguas, y se organizó el primer calendario, que fijaba en trescientos sesenta y cinco días la periodicidad de la crecida.

La cultura egipcia hizo del Nilo su referencia básica. El río era la fuente de vida que no tenía principio ni fin, el eje que separaba el mundo de los vivos, situado al este, del mundo de los muertos, al oeste. El Nilo era además el medio navegable que facilitó la comunicación entre zonas alejadas, propiciando una organización unificada.

El poder y la organización social

En Egipto la organización política surgió de la necesidad de administrar, eficazmente, la construcción de canales de riego para el cultivo. El primer rey fue a su vez el primer constructor de diques y embalses. Tras las inundaciones periódicas se debían trazar de nuevo los límites de las tierras. Era el rey quien personalmente marcaba las líneas y cavaba la tierra, tal como se advierte en la escritura de los monumentos más antiguos.

El mayor rango social lo ostentaba el rey, quien estaba dotado de los poderes que garantizaban la prosperidad del territorio. Tras la unificación de las Dos Tierras y la concentración de autoridad monárquica, fue necesaria la delegación de cargos que hiciesen efectiva la administración. Los representantes directos del rey en los asuntos civiles eran los visires, uno por cada Tierra. Los sacerdotes eran los delegados para el servicio diario de culto religioso en los templos. Se organizó un aparato burocrático con un cuerpo de funcionarios, estrictamente jerarquizado, y se creó una amplia red administrativa, que articulaba todas las actividades del estado. No quedó práctica alguna que no estuviese bajo una fórmula de control administrativo.

La vida del rey (faraón) estaba regida por un ceremonial fastuoso. Era la encarnación suprema del dios. La idea cosmogónica de la creación, mediante la intervención de un espíritu que ordenaba la materia, fue transferida al faraón, quien personificaba el orden del cosmos frente al caos. El mantenimiento del ciclo vital, entendido como una sucesión temporal repetida hasta el infinito, quedaba garantizado por el rey. Con cada nuevo reinado empezaba el «año uno», un nuevo período que restauraba tres acontecimientos fundamentales: el restablecimiento del orden, el triunfo de Horus sobre el enemigo y la unificación de los dos Egiptos.

La sociedad estaba organizada de forma jerárquica y compuesta por diversos grupos. La nobleza, altos funcionarios de la administración y sumos sacerdotes percibían rentas en especies y gozaban de los favores de una vida cortesana. Además, eran los dueños de las tierras. Constituían la oligarquía gobernante y podían garantizarse una resurrección, gracias a la construcción de lujosos sepulcros. Ocupaban un rango inferior los funcionarios subalternos, los técnicos, los escribas, los sacerdotes, los superintendentes, los obreros especializados y los artesanos. El nivel social más bajo estaba compuesto por los campesinos. Existían, por último, diferentes formas de servidumbre, que limitaban la libertad individual. Una práctica normal, realizada bajo contrato, era la servidumbre de una familia completa comprada para el servicio de una casa noble.

La esclavitud, entendida como la posesión de personas, se practicó con los prisioneros de guerra, en especial durante el Imperio Nuevo.

Creencias y ritos

La religión egipcia se basaba en la observancia de unos ritos de culto a los dioses y en la fe absoluta sobre la eficacia de los mismos. La doctrina importaba menos y ni siquiera estaba compendiada en un dogma sagrado. Lo definitivo

era la liturgia en torno al panteón, cuyos dioses eran los propietarios absolutos de la tierra de Egipto. También tenía un carácter práctico-mágico que satisfacía la necesidad de emplear los poderes superiores al hombre en beneficio de unos fines temporales concretos.

A lo largo de la historia de Egipto, la elaboración del pensamiento teológico y mitológico adquirió una gran complejidad, ya que unas ideas se sobreponían a otras, sin que una nueva argumentación invalidase las precedentes.

Los sacerdotes

Los sacerdotes eran quienes organizaban la práctica de los ritos, los oficiantes del culto diario y los intermediarios en la relación con lo sagrado. Formaban parte de la jerarquía estatal como funcionarios. Dentro de sus obligaciones no se incluía la asistencia espiritual a los creyentes, pero sí las actuaciones de carácter mágico, pues eran depositarios de los secretos de la vida y la muerte.

Los templos dedicados a las divinidades formaban parte de la religión oficial del Estado. El culto era dirigido por el faraón y tenía, en realidad, carácter privado, ya que solamente el monarca tenía acceso a la *cella* en la que estaba la estatua divina. Como no podía presidir el culto en todos los templos, un sumo sacerdote le representaba y realizaba el oficio en su nombre.

El pueblo no tenía acceso al templo, únicamente los más privilegiados podían acceder hasta el patio mientras duraba la ceremonia. Las celebraciones y rituales oficiales tenían un aire espectacular. Las estatuas de las divinidades eran transportadas en barcas desde centros religiosos locales, donde tenían su santuario principal, para visitar otros templos. Estos traslados constituían grandes acontecimientos en los que el pueblo era es-

Junto a estas líneas, detalle de una pintura perteneciente a la tumba de Ramsés III (Valle de los Reyes, Tebas), en la que hay representados dos criados nubios. Al igual que otras manifestaciones artísticas egipcias, la pintura refleja el estricto orden establecido, mediante la aplicación sistemática, no sólo de los cánones generales, sino también de otros, como el color, que determina la categoría e incluso el sexo del personaje. Todo en Egipto estaba regulado, de modo que, tanto las criaturas más ínfimas como los personajes más poderosos (incluidos los dioses) se representaban a partir de una compleja red de correspondencias y simbolismos.

pectador y partícipe del cortejo, aunque no podía ver las estatuas, que permanecían ocultas durante todo el recorrido. Las fiestas reafirmaban la desigualdad social y el rango de los faraones. No obstante, el pueblo participaba de la religión oficial venerando a los mismos dioses en capillas familiares, donde podían establecer un contacto más cercano.

Los dioses egipcios

Los dioses surgen de un espíritu ordenador que les da la vida y esta idea se aplica a todas las manifestaciones de la naturaleza. Este dios a quien se atribuye la fuente de toda vida es Ra, el Sol, quien controla el ciclo del río Nilo.

Osiris es el dios que asume el ciclo vital de nacimiento, muerte y resurrección. Siendo en un principio el dios de la vegetación, fue asesinado por su hermano Seth, personificación del desierto, quien, envidioso de su prosperidad, lo despedazó. Pero Isis, esposa y hermana de Osiris, tras una larga búsqueda y la rea-

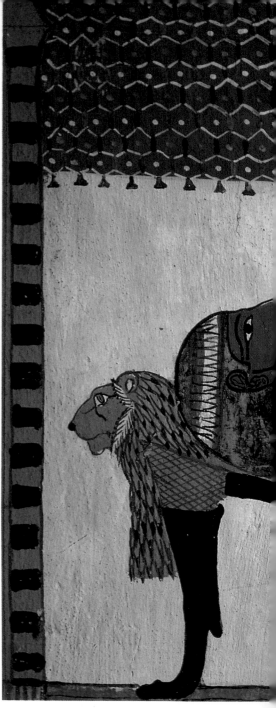

A la izquierda, figura en bronce de Horus sentado sobre las rodillas de la diosa Isis (Museo Arqueológico Nacional, Madrid), según una versión helenizada característica de la Baja Época. Horus, hijo de Isis y Osiris, y una de las principales divinidades del panteón egipcio, simbolizaba la esencia terrenal de la perpetuación del orden (centrada de forma muy especial en la figura del faraón) y la renovación del ciclo vital.

lización de prácticas mágicas, reconstruyó el cuerpo y le devolvió la vida. Una vez resucitado, Osiris fecundó a Isis, sin intervención carnal, dándole un hijo: Horus, el dios con cabeza de halcón. Este luchó contra su tío Seth, venciéndole y restituyendo el poder sobre todo Egipto. Con la adopción de este mito, los reyes se consideraron hermanos de Horus, descendientes directos del dios y con poder vitalicio sobre Egipto. Osiris se convirtió en el dios de los muertos, ya que representaba el Sol poniente y su reino se situaba en el oeste del Nilo. Durante la noche moría para volver a nacer. Horus era el Sol naciente. El culto a Osiris se difundió desde los inicios del período histórico y más tarde alcanzó una gran aceptación popular. Osiris fue el dios más próximo y accesible a los hombres sin rango divino. Éstos podían disfrutar de

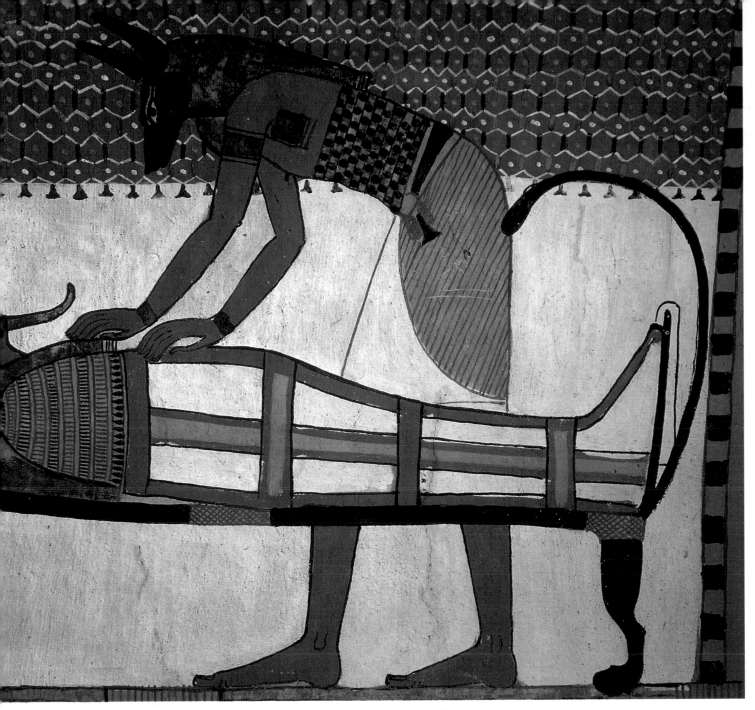

un más allá similar al del rey a través de la figura de Osiris. Su leyenda se evocó con múltiples variantes por todo Egipto. Los sucesivos cultos —en función de los cambios políticos— se fueron yuxtaponiendo. La supremacía de un dios sobre los otros dependía de las dinastías reinantes, quienes daban prioridad al dios de su ciudad.

Muerte y vida de ultratumba

La muerte en el Egipto antiguo estaba considerada como un pasaje hacia una segunda vida y esto le daba un sentido positivo. Tras ella, el espíritu entraba en el mundo cósmico, un más allá eterno e inmutable. El ser humano estaba compuesto por un soporte material, el cuerpo, al que están ligados elementos inmateriales: el *ba*, que corresponde al

alma o a la personalidad, y el *ka*, o doble de la persona, idéntico a su cuerpo pero sin forma material. Para representar a un dios o a un faraón con su *ka*, se reproducían dos figuras idénticas cogidas de la mano.

El espíritu tomaba la forma del cuerpo difunto y convivía con él hasta volver a integrarse en el universo una vez el cuerpo había desaparecido. Con una imagen o doble del difunto y a través de la celebración de un ritual, el *ka* pasaba a la imagen.

La muerte significaba la separación de estos elementos y, si el ser humano quería comenzar su segunda vida, era imprescindible que el cuerpo se reuniera con los elementos espirituales que le habían animado, el *ba* y el *ka*. Había, por tanto, que preservarlo a la hora de su muerte; de ahí la importancia de los ritos fune-

Sobre estas líneas, una escena de las pinturas de la tumba de Senediem (Imperio Nuevo), servidor del Lugar de la Verdad, es decir, funcionario o artesano de las tumbas reales, en la necrópolis de Deir-el-Medineh (Tebas). En ella, Anubis, la divinidad mortuoria representada con cabeza de chacal, realiza la tarea de embalsamar y conservar los restos del difunto, proceso esencial para que éste pueda gozar de la vida de ultratumba.

rarios y de los lugares de enterramiento como moradas imperecederas. Los rituales de momificación e inhumación eran más importantes, incluso, que la propia existencia, dado que el otro mundo se imaginaba como un lugar de renovación de la vida terrenal, adquiriendo así una importancia primordial.

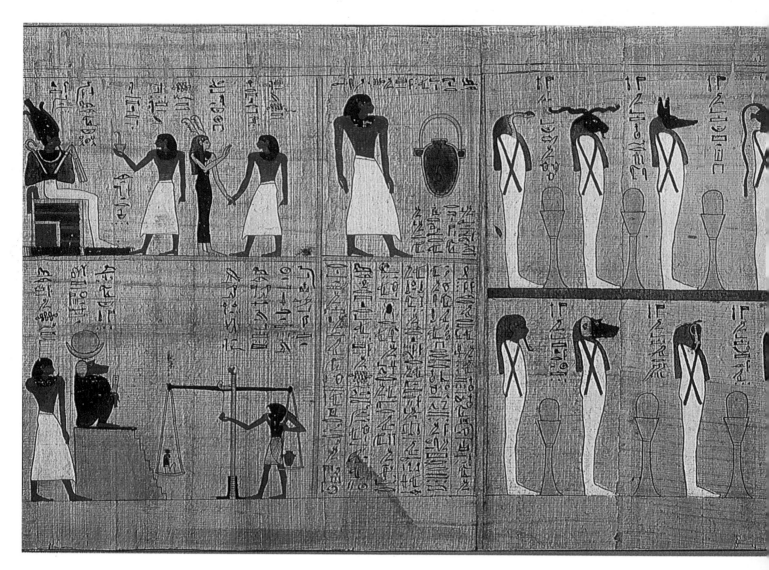

Sobre estas líneas, detalle de algunas de las escenas que ilustran uno de los papiros del *Libro de los Muertos*, que se conserva en el Museo del Louvre, París. Según este libro, que recopila la teología menfita y que fue redactado oficialmente durante la XVIII dinastía, el faraón se perfila como la encarnación de Horus, el primogénito y heredero de Osiris, y como el responsable de establecer el orden y la paz en Egipto, tras el caos ocasionado por la lucha entre Seth y Horus por el dominio del país.

Para garantizar la continuidad en la otra vida se debían construir tumbas seguras en las que habitaría el espíritu de los difuntos, a quienes había que asegurar el mismo bienestar que habían disfrutado en la vida terrenal. Para ello se depositaba un rico ajuar y se realizaban ofrendas de alimentos, de las que se ocupaban los vivos. Los alimentos eran indispensables, pues si faltaban el alma tenía que vagar en su búsqueda.

El reino de los muertos se situaba en el oeste del valle del Nilo, en el Sol poniente, donde se encuentran las más importantes tumbas funerarias. Osiris era el dios tutelar de la vida de los muertos, a quienes acogía a cambio de ciertos trabajos. Los espíritus vagaban recorriendo el cosmos al igual que Ra, el dios solar, quien con su barca surcaba el firmamento durante el día, atravesando por la noche las doce regiones del mundo subterráneo de Osiris.

El Libro de los Muertos

Durante la época del Imperio Nuevo se impuso la costumbre de depositar en el sarcófago de los difuntos el *Libro de los Muertos*, recopilación de fórmulas mágicas para ayudar a superar los peligros que acechaban a los difuntos en su viaje hacia el mundo de Osiris. Al comenzar su segunda vida, el difunto debía pasar la prueba del juicio ante un tribunal de cuarenta y dos representantes

del otro mundo, presididos por Osiris. Dicho juicio se celebraba en la sala de Maat, diosa de la verdad y la justicia, y empezaba con el peso del corazón.

En el platillo de la balanza, el corazón del difunto debía ser ligero como una pluma. En caso contrario, si éste tenía un peso excesivo, es decir, si sus malas acciones superaban las buenas, la persona sería devorada por demonios y se produciría su segunda muerte, la definitiva. Si salía triunfador, el alma sería libre de vagar por cielo, tierra y mundo inferior; podría sentarse en la barca de Ra y disfrutar de la conversación con todos los dioses.

Por estas razones, desde los primeros tiempos, los egipcios procuraron mantener los cuerpos de los difuntos en buenas condiciones pues, guardando el cuerpo, prolongaban la vida del alma indefinidamente. Los alimentos del ajuar funerario estaban destinados al *ka*. Entre los rituales diarios ejecutados por los sacerdotes, uno de los más importantes era el

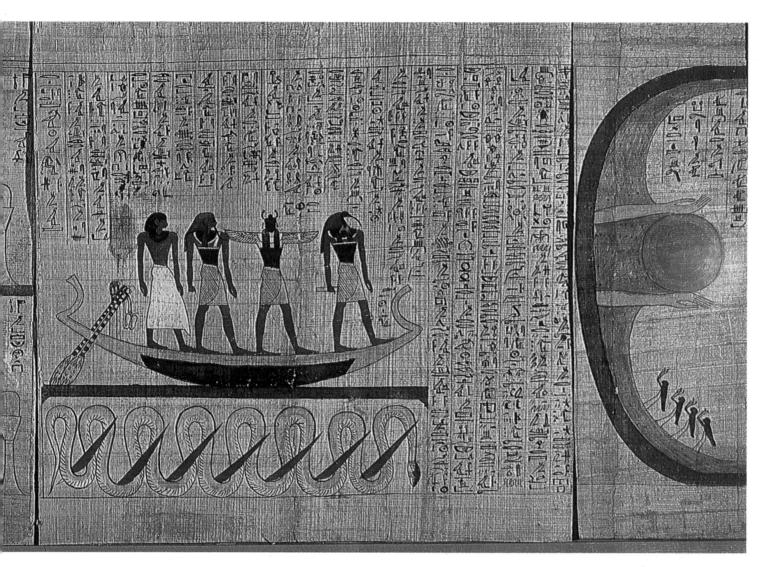

de la transmisión del espíritu de los alimentos al alma del difunto. Estas ideas se aplicaban a todo lo vivo, ya que la materia se animaba con el espíritu.

Los orígenes de Egipto: el Imperio Antiguo

Alrededor del año 3000 a.C. se produjo en el antiguo Egipto el paso de la prehistoria a la historia, con el desarrollo de una serie de importantes cambios, tales como el nacimiento de la escritura, la mejora del sistema de riego, que comportó cosechas más abundantes, y la unificación política del país, con la fusión del Alto y Bajo Egipto.

Generalmente se identifica a Narmer con el legendario Menes, que según la tradición se convirtió en el primer faraón de Egipto. El rey Menes, procedente del sur, estableció la capital en una ciudad de esta zona, en Tinis, por lo que las dos primeras dinastías se denominan tinitas.

Durante este período se llevaron a cabo obras de irrigación que hicieron habitable la zona de El Fayum, en el norte. En las paletas conmemorativas y de tocador se encuentran las primeras imágenes que relatan las luchas entre los diferentes nomos. Al primer rey Menes le sucedieron otros reyes procedentes de Tinis, que gobernaron durante casi cuatro siglos. De este período no conocemos más que el nombre de los reyes y algún relato mítico, como el que atribuye la muerte de Menes al hambre voraz de un hipopótamo. Durante esta época se consolidó la prosperidad del país. Éste estaba organizado por una administración burocrática, que era controlada por el faraón.

Durante las primeras dinastías, período tinita, se perfilaron las principales características de la civilización egipcia. El momento más esplendoroso del Imperio Antiguo tuvo, sin embargo, lugar más tarde, en el transcurso de las dinastías III, IV, V y VI, aproximadamente entre el 2700 y 2160 a.C.

El rey Djoser de la III dinastía (h. 2640-h. 2575 a.C.) trasladó la capital a Menfis, en el delta, iniciándose entonces la primacía del Bajo Egipto. Djoser intentó legitimar el poder de su gobierno con una centralización férrea de la administración y el refuerzo de la divinidad solar, el dios Ra, en detrimento de Horus, que había sido la divinidad tinita primordial. Los reyes fueron considerados desde entonces hijos directos de Ra, dios absoluto.

La dinastía más significativa fue la IV, período de gran apogeo, durante el cual se construyeron las colosales pirámides de los faraones Cheops, Chefren y Micerino, consideradas una de las Siete Maravillas del Mundo. Se establecieron además contactos comerciales con la costa oriental del Mediterráneo y, a través del Mar Rojo, con Arabia y las costas de Somalia.

Durante la VI dinastía, la última del Imperio Antiguo, el rey Pepi emprendió campañas contra tribus semíticas en Palestina y, en el sur, la frontera se am-

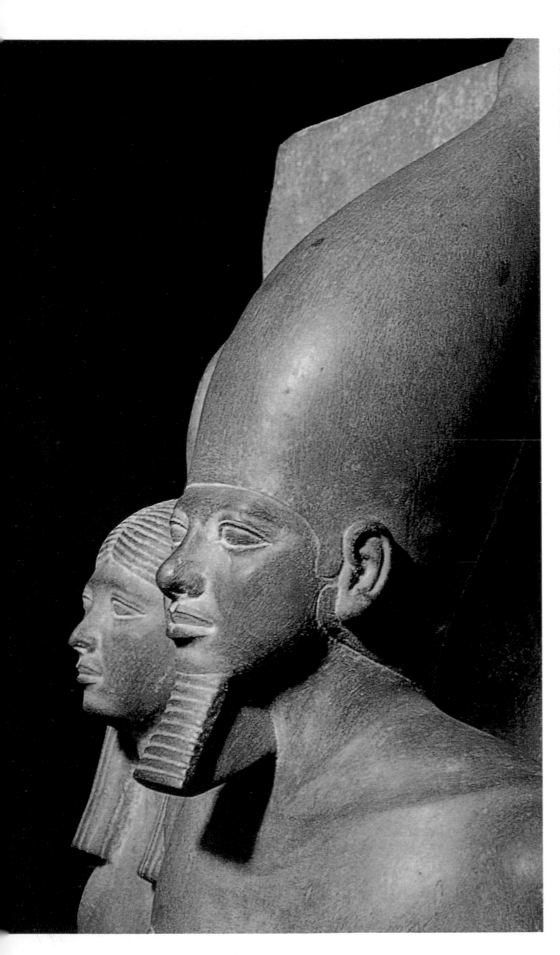

plió hasta la segunda catarata. Pese a los éxitos militares, el poder de la nobleza fue aumentando y afianzándose como queda de manifiesto en la progresiva suntuosidad de las tumbas. Durante el reinado de Pepi II el Imperio quedó desintegrado, iniciándose el denominado Primer Período Intermedio, etapa histórica muy poco conocida, caracterizada por las luchas intestinas entre la nobleza que gobernaba el país.

El Imperio Medio

El faraón Amenemhet a inicios del Imperio Medio sometió a la nobleza y restableció el orden. Fue un período de gran prosperidad económica, colonizándose el lago de El Fayum. Sesostris I llevó a cabo una expansión territorial hacia tierras extranjeras y amplió la frontera hacia el sur hasta la segunda catarata, en el país de Nubia, territorio denominado «la tierra dorada» por sus ricas vetas de oro. El santuario de Karnak, cerca de la capital tebana, se erigió en centro religioso con Amón como dios principal. Tuvo lugar también un gran desarrollo literario, diversificándose la producción escrita y apareciendo una literatura secular, uno de cuyos relatos ha llegado hasta nuestros días. Se trata de *Sinuhé el egipcio*, que ha sido considerada la narración más antigua de la literatura profana egipcia. La historia de Sinuhé es un cuento del antiguo Egipto, que se basó en hechos reales.

Narra la historia de un cortesano de la XII dinastía, que a la muerte del rey Amenemhet se encontró mezclado involuntariamente en intrigas palaciegas, que pretendían apartar del trono al príncipe heredero Senusret. Por ese motivo, Sinuhé huyó a Siria y vivió entre beduinos. Más tarde regresó a Egipto. La historia fue arreglada y continuada por un escriba y deleitó durante siglos a los antiguos egipcios. El valor de esta cuidada

composición radica en ser la obra más representativa de la literatura narrativa. Las siguientes dinastías, XIII y XIV, volvieron a dividir el país, gobernando por separado el norte y el sur. Hacia mediados del 1700 a.C. se produjo una invasión de pueblos procedentes de Asia, los hicsos, que debilitó el poder egipcio.

Los hicsos gobernaron durante las dinastías XV y XVI y se establecieron en la zona oriental del delta, donde fundaron una nueva capital (Avaris). No obstante, toleraron el gobierno de otros reyes en el Alto Egipto y en el delta. Mantuvie-

Bajo estas líneas, detalle de un grupo de mujeres músicos y bailarinas en una escena de un banquete funerario, pintada sobre estuco durante la XVIII dinastía en la tumba del escultor Nebamón, en Dra Abul Naga, Tebas (Museo Británico, Londres). Durante el Imperio Nuevo, la recepción de influencias procedentes de Oriente supuso una cierta renovación artística cuyo máximo apogeo se alcanzó con la escuela amarniana (siglo XIV a.C.).

ron sus propios dioses durante su gobierno, lo que significó un agravio insostenible para los egipcios. En el sur, Tebas se fue fortaleciendo hasta reclamar su soberanía e iniciar la reconquista.

El Imperio Nuevo

Aproximadamente en el año 1552 a.C. el faraón Amosis fundó la XVIII dinastía, consiguió dominar Avaris y expulsó a los hicsos. Se inició así un período de expansión territorial, que fue el de máxima

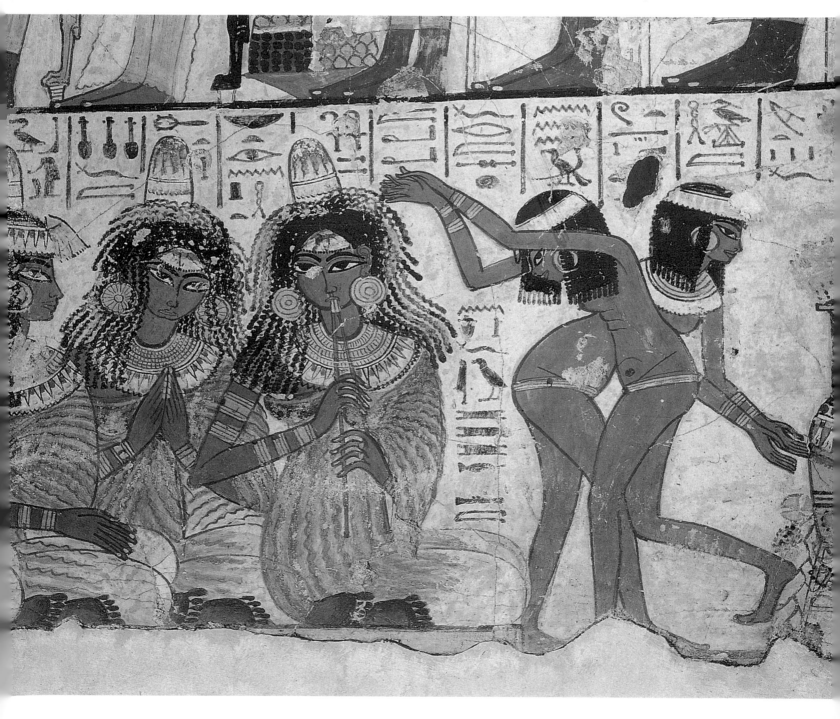

potencia económica y cultural de Egipto. Amenofis I amplió las fronteras, hacia el oeste, adentrándose en Libia y, hacia el sur, en Nubia. Su sucesor Tuthmosis I, continuó la expansión hasta alcanzar la cuarta catarata. Gobernó después su hija Hatshepsut, quien llevó a cabo una política pacífica, dedicada a los intercambios comerciales y a la construcción de uno de los templos más bellos y originales de Egipto en Deir-el-Bahari. Tuthmosis III, que sucedió a Hatshepsut, intentó borrar cualquier vestigio material que la recordara, destruyendo numerosas estatuas de la reina. Con su iniciativa el Imperio egipcio alcanza su máxima expansión militar, extendiéndose desde la cuarta catarata hasta las orillas del río Éufrates, territorio arrebatado al reino de Mitani. Sus sucesores: Amenofis II, Tuthmosis IV y Amenofis III trataron de conservar la herencia territorial e incluso realizaron políticas de connivencia con los territorios sometidos, casándose con princesas mitanis.

El arte proliferó, enriquecido por influencias asiáticas, con hermosas manifestaciones de pintura mural. La actividad arquitectónica recibió un gran empuje como consta en el templo de Amón, en Karnak, y en el templo de Luxor.

El reinado de Amenofis IV

Amenofis IV, sucesor de Amenofis III, emprendió una reforma religiosa de culto monoteísta al disco solar (Atón) que impondría un nuevo gusto en el arte. Fundó una nueva capital lejos de Tebas, Tell-el-Amarna, donde construyó los templos del nuevo culto y los palacios residenciales. Sin embargo, a su muerte, Tutankhamón reinstauró de nuevo el culto politeísta con la preeminencia de Amón y abandonó la capital, de donde proceden la mayor parte de obras de arte de este momento. Con la XIX dinastía se inicia el período ramésida. Sethi I recobra los territorios asiáticos que se habían perdido durante el período de Tell-el-Amarna. Su sucesor, Ramsés II, fue un faraón imperial emblemático. Más que por sus conquistas territoriales, se le conoce por las abundantes construcciones colosales que legó a la posteridad, como puede verse en la sala hipóstila del templo de Amón, en Karnak. Esta política la aprovechó también para ampliar la capital tebana hacia el otro lado del Nilo, en la parte occidental.

Ramsés III, de la XX dinastía, es el último faraón relevante del Imperio Nuevo. El Mediterráneo Oriental se hallaba sometido a las incursiones de los aqueos

que llegaron a Egipto por el norte, desde el mar. Aunque los rechazó, sin embargo, no pudo impedir la pérdida de la zona costera de Fenicia y Palestina. A partir de entonces empezó un período de anarquía y desunión, sucediéndose los faraones ramésidas e iniciándose una nueva etapa intermedia, que se prolongó durante cuatro siglos (h. 1070-656).

La Baja Época

Este momento de la historia egipcia abarcó, aproximadamente, del siglo VII al I a.C. Fue una época de decadencia en la que el país estuvo sucesivamente dominado por pueblos extranjeros: libios, etíopes, persas, macedonios, griegos y romanos. El último momento de esplendor egipcio correspondió a la época saíta, durante la XXVI dinastía, cuyos faraones conseguirían recuperar algunos de los valores del Imperio Antiguo para hacer frente a la constante amenaza de los pueblos asiáticos y mediterráneos. Este momento concluyó con la dominación persa, a la que siguieron gobiernos indígenas, débiles e inestables, que fueron dominados por Alejandro Magno a fines del siglo IV a.C. Los siglos III y II a.C. correspondieron a la época de los lágidas o ptolomeos, sucesores de Alejandro Magno, quienes enlazaron la historia de Egipto con el dominio de Roma, en el año 31 a.C., cuando la flota romana de Octavio venció a Cleopatra en la batalla de Accio (Actium).

El arte del Egipto predinástico: cerámica, relieves y tumbas

Entre el V y el IV milenio a.C. se desarrollaron diversas culturas neolíticas dispersas entre el delta y el valle del río Nilo, conocidas por los abundantes restos arqueológicos encontrados en localidades

del norte del país como El Fayum, Merimde y El Omari, o del sur, como Badari, Amrah y Gerzeh. Se trata de culturas agrícolas que, sin embargo, conocían los metales. Esporádicamente se utilizaba el cobre e incluso el hierro, aunque en este caso trabajado en su forma natural, sin un proceso de fundición.

La cerámica

En esta etapa tuvo lugar un gran desarrollo de la cerámica, en un principio lisa, roja, negra o parda, con decoración incisa. Posteriormente, se decoró también los recipientes con pintura de color blanco y representaciones figurativas: animales, vegetales, figuras humanas y motivos abstractos (líneas cruzadas en su mayoría). Para las composiciones se distribuyeron las figuras animales (hipopótamos, cocodrilos, leones, elefantes o bueyes), pintadas con trazos rectos muy sencillos, inspirados en los trabajos de cestería y trenzado de tejidos.

Hacia mediados del IV milenio a.C. se extendió por todo el valle un tipo de cerámica que perduraría hasta la época de las primeras dinastías. Se trata de alfarería característica de la cultura de Negade II, procedente del sur, con motivos trazados en líneas de color rojo sobre un fondo claro tostado. Este tipo de cerá-

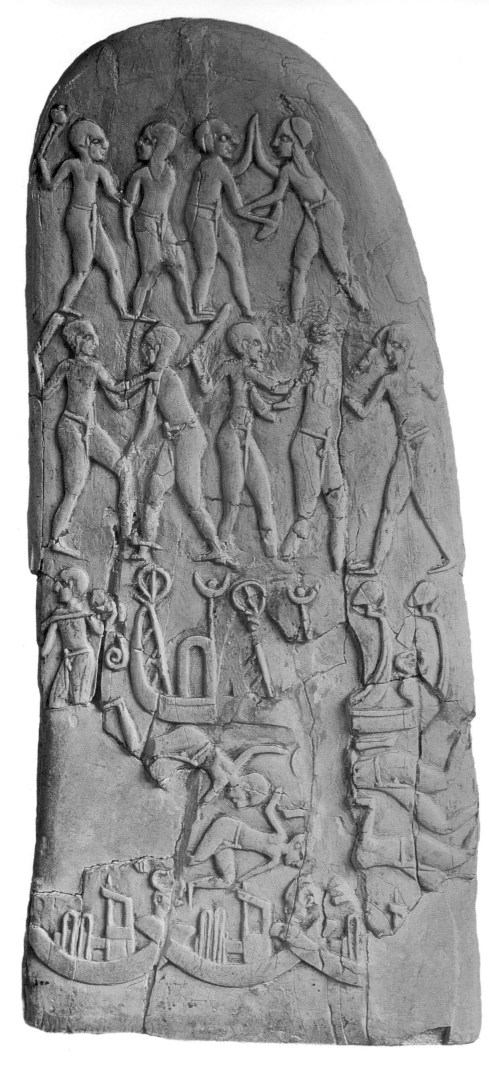

mica representa motivos geométricos (círculos, retículas y líneas sinuosas), ocupando toda la superficie de las vasijas, o combinaciones con figuras humanas o animales muy esquemáticas, de trazos lineales muy simples. Abundan también las representaciones de embarcaciones con numerosos remos navegando en las aguas del río. Los barcos tienen cabinas, estandartes y abanicos en forma de palma que debían ser los distintivos de los diferentes poblados. La proliferación de escenas con embarcaciones demuestra tanto la importancia del Nilo —cuyo tráfico fluvial fue intenso desde los primeros asentamientos— como el interés por plasmar escenas cotidianas en vasijas de uso corriente. Junto a estas representaciones hubo, sin duda, pinturas parietales pero, la ausencia de restos, no permite establecer una comparación que complete los primeros repertorios de formas. Sólo ha sobrevivido una pintura en Hieracómpolis (ciudad del sur), en la que se plasmaron los mismos motivos que en alfarería.

La estilización de los motivos

Lo que caracteriza a estas cerámicas es la estilización en las formas decorativas; así los barcos se reducen a esquemas y de los animales se representan sólo los rasgos mínimos (pico, patas). La figura humana se plasma también con simples líneas y son muy abundantes las figuras con ambos brazos levantados en actitud de ejecutar una danza. En los objetos de uso cotidiano de marfil (cucharas, peines) abundan las decoraciones de figurillas talladas con formas humanas y animales (muy esquemáticas), que se adaptan a los mangos de los utensilios. También hay figuras femeninas exentas de marfil y arcilla, que presentan un tamaño reducido.

Las extremidades están separadas del tronco. El triángulo púbico, fuertemente inciso, queda muy acentuado y es de un tamaño enorme, si se compara con la proporción de la figura en la que se halla inscrito. Son representaciones de

Junto a estas líneas, detalle del mango de marfil de un cuchillo ceremonial de sílex perteneciente al Egipto predinástico, procedente de Djebel-el-Arak, que se conserva en el Museo del Louvre de París. Dicha empuñadura fue decorada profusamente por ambos lados y muestra diversos registros, con representaciones simbólicas que reproducen el enfrentamiento bélico entre el Alto y el Bajo Egipto.

carácter simbólico en relación con la fertilidad. Otro tipo de figuras realizadas en barro representan cuerpos femeninos con el torso desnudo y los brazos alzados acabados en punta.

Los primeros relieves

A las primeras manifestaciones artísticas de pintura en cerámica, hay que añadir las decoraciones en relieve sobre piedra en objetos de uso cotidiano y ritual, que proliferaron hacia fines del IV milenio a.C. desde la cultura de Negade II. Se trata de paletas de tocador, cuchillos, mazas votivas y estelas conmemorativas. En estas piezas se sigue la paulatina transformación de los medios de expresión heredados desde el Paleolítico, a los que se incorporarán nuevos logros formales. Finalmente, tras una progresiva sistematización de las soluciones plásticas, se constituyeron los códigos fijos de representación que se mantuvieron a lo largo de todo el arte egipcio.

Las paletas de tocador o de aceites eran placas rectangulares de piedra (pizarra, caliza o alabastro) con un depósito circular central que servía para disolver el polvo de malaquita utilizado para el maquillaje de ojos o cualquier otro tipo de cosmético. Estas paletas se decoraban con relieves de motivos figurativos, animales y humanos, que cubrían toda la superficie.

En la denominada *Paleta de Hieracómpolis* la composición mantiene la tradición arcaica en la que se adosan las figuras una al lado de la otra, sin seguir una dirección concreta. Todos los animales se representan con detalle, plasmando su perfil característico.

Otras escenas representan acontecimientos inmediatos como la *Paleta del León vencedor* (Museo Británico, Londres), introduciendo el relato con la intención de evocar y fijar para la posteridad un hecho importante para la colectividad. Son paletas en las que aparecen luchas entre los diferentes clanes.

El león encarna simbólicamente al jefe, quien con su poder y astucia vence al clan rival. El espacio, por su parte, está totalmente cubierto por figuras que no siguen un orden estricto. Los cuchillos de piedra con mango de marfil eran objetos de uso ceremonial. Se conserva un magnífico ejemplar, procedente de Djebel-el-Arak, en el Museo de Louvre (París), con escenas grabadas en las dos caras del mango. Pertenece a una época posterior a las paletas citadas y refleja importantes modificaciones en el método de representación de las figuras. En una de ellas aparecen grupos humanos en una batalla en la que intervienen

La actividad comercial de Egipto se remonta a la etapa predinástica, por lo que es habitual el hallazgo de vasos egipcios de la época, como el de la derecha, en muchos yacimientos del Mediterráneo Oriental. Se trata de una pieza de piedra de la fase final del período (Museo de Arte Egipcio de Munich, Alemania), cuya forma pone de manifiesto que, posiblemente, se trata de un precedente de las cerámicas de color ocre, decoradas con motivos en rojo castaño.

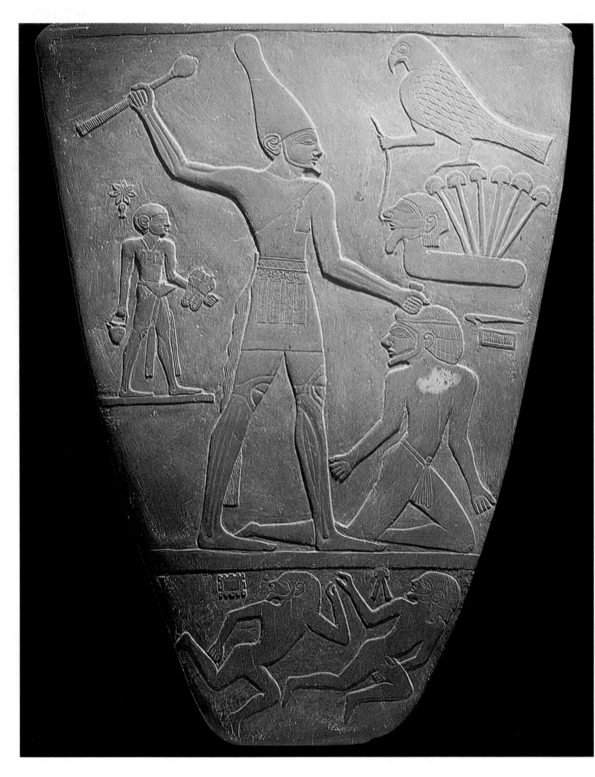

A la izquierda, reverso de la *Paleta del rey Narmer* (esquisto, 64 cm de altura), conservada en el Museo Egipcio de El Cairo. Esta pieza, perteneciente a la I dinastía tinita, es decir, a la fase inicial del Egipto unificado, y procedente de Hieracómpolis, sede del culto a Horus, fue esculpida en bajorrelieve según los cánones de orden, proporción y simbología que caracterizan al arte egipcio.

La monumentalidad de las estructuras destinadas a albergar las tumbas de los miembros de la realeza se acentuó tras la construcción en Saqqarah de la pirámide escalonada de Djoser, segundo faraón de la III dinastía. Esta pirámide, cuya perspectiva se aprecia en la página contigua, constituye el centro de un vasto complejo funerario, edificado en sillería por el ilustre arquitecto Imhotep.

barcos, en la otra cara una serie de animales (leones y gacelas) aparecen coronados por un personaje flanqueado por dos leones rampantes. Las figuras humanas están de pie, ordenadas formando hileras a lo largo de la superficie.

En esta etapa protohistórica el arte servirá para constatar el prestigio y poder de los reyes. Así, se crean diferentes emblemas de la realeza, entre los que se hallan las mazas votivas decoradas con relieves. Una de las más significativas es la *Maza del rey Escorpión* (Ashmolean Museum, Oxford). En ella se representa al rey con los atributos propios de su rango —corona del Alto Egipto y cola de perro— y una azada en la mano en el acto ritual de la siembra vegetal. La figura real se impone sobre las demás por su mayor tamaño, por la inscripción del rey Escorpión y por el estandarte de Horus en forma de halcón, que indica que es hijo del dios.

La novedad que aporta la maza estriba en que por primera vez se graba en caracteres jeroglíficos el nombre del rey con la intención de constatar para la posteridad la primacía de un jefe concreto.

Las tumbas

Las primeras tumbas eran pozos circulares u oblongos, donde se inhumaba a los difuntos en postura fetal, de modo análogo a como el hombre paleolítico disponía a sus muertos.

Más tarde, en las zonas del norte habitadas por agricultores, las tumbas tomaron la misma forma que tenían las casas con el objeto de que el difunto se sintiese mejor acogido. Sin embargo, en el sur, una región ocupada por pastores nómadas, las moradas de los muertos se

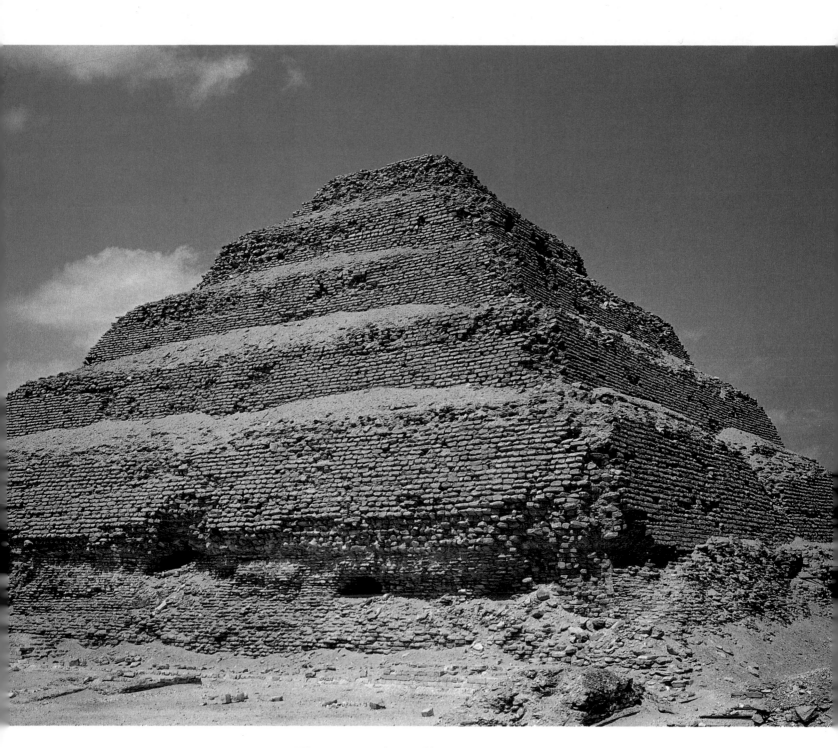

indicaban con un conjunto de piedras que dio, finalmente, origen a los túmulos. La posterior evolución de las construcciones funerarias es una conjugación de estos dos tipos de tumbas.

Así, el simple hoyo excavado en la tierra se cubre exteriormente con piedras y arena, formando de este modo un bloque macizo rectangular sostenido por muros de ladrillo en talud. Esta estructura exterior rectangular evolucionó, siendo el origen de la posterior mastaba, la estructura funeraria que antecedió a las colosales pirámides.

El arte en los albores de la etapa histórica

En los albores de la historia, las diversas aldeas primitivas se unificaron en nomos que serían las primeras divisiones políticas y administrativas. Se organizaron dos grandes regiones bajo la tutela común de un rey para los nomos del delta y otro para los del valle. Se formaron dos países, el Bajo y el Alto Egipto, que eran, respectivamente, la gran extensión del delta y el valle fluvial.

Hacia el año 3100 a.C., los diferentes nomos del norte y del sur se unificaron, definitivamente, bajo la tutela de un sólo rey, Menes, momento en que realmente comienza la historia de Egipto con una sociedad jerarquizada que desarrolló un gran imperio agrícola.

La representación de la *Paleta del rey Narmer* (Museo Egipcio, El Cairo) se ha identificado con el rey Menes, fundador de la I dinastía y primer gobernante que unificó el país, imponiéndose sobre el Bajo Egipto. Se trata de un relieve que muestra los principios figurativos del di-

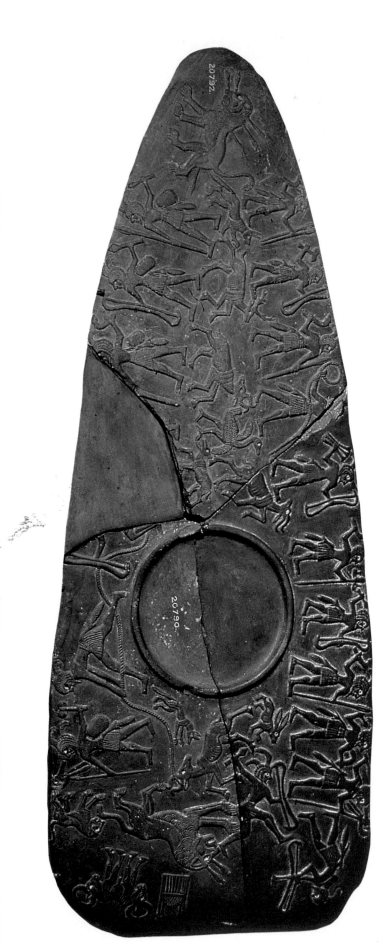

En la fotografía de la izquierda, anverso de la *Paleta de la cacería de leones*, que se conserva en el Museo Británico de Londres y data del período predinástico. Simbólicos motivos decorativos, que presentan una caótica disposición espacial, cubren prácticamente toda la superficie de este objeto ceremonial (*horror vacui*), sin apenas dejar huecos.

bujo y la composición. La representación se ha sometido a una ordenación total, distribuyendo el espacio en registros horizontales sobre los que se sitúan las figuras. En el anverso, se ha aprovechado el hueco de la cazoleta central para situar a dos animales que rodean con su largo cuello el depósito de ungüentos. En el registro superior el rey, con la corona del Bajo Egipto, desfila precedido por los estandartes del dios Horus. Las líneas verticales de los estandartes destacan sobre la horizontal

que sirve de apoyo a las figuras. En un extremo de la misma escena, los cuerpos de los prisioneros decapitados están perfectamente alineados formando dos hileras en sentido vertical. En el reverso, se ha dejado un gran registro central para la figura triunfante del rey, que está representado de mayor tamaño que las demás figuras, con la corona del Alto Egipto y sacrificando a un prisionero. En esta paleta se esbozan pues los principios de representación que se impondrán con posterioridad.

LA ARQUITECTURA EGIPCIA

La cultura egipcia está profundamente ligada a la naturaleza, de manera que la arquitectura convive en armonía con el marco geográfico. El valle del Nilo ofrece un paisaje de llanuras en las proximidades del río formando terrazas y, más allá de los desniveles, está la inmensa planicie desértica.

La ausencia de madera y piedra determinan que la construcción de la vivienda, incluso los palacios más grandiosos, sean de ladrillos de adobe sin cocer. Por el contrario, las construcciones sagradas, templos y tumbas, se realizaban en piedra. Construidas para la eternidad, son las únicas estructuras arquitectónicas que han llegado a nuestros días.

La arquitectura sagrada no está pensada como espacio habitable, sino como forma volumétrica pura, que se sitúa en la inmensidad de un territorio. La articulación del espacio en el interior de las construcciones sigue una ordenación que depende del trazado de un eje. Las diferentes dependencias se disponen alineadas, configurando una trayectoria que se prolonga desde el exterior profano al interior sagrado más recóndito del templo. Toda la arquitectura está pensada conforme a las necesidades de los dos rituales fundamentales en la vida egipcia: el funerario y el culto a los dioses.

Construcciones funerarias: primeras manifestaciones

Las tumbas de las primeras dinastías se encuentran en Abydos. Son tumbas de madera y ladrillo excavadas en fosos que tienen falsa bóveda de piedra. A estas construcciones se añaden cámaras para colocar las ofrendas y el ajuar funerario, compuesto de numerosos y variados artículos: armas, vasijas, ornamentos y espátulas talladas con formas animales. Además, se incluyen alimentos (grano, cerveza, aceite) para atender a las necesidades del difunto.

Los templos de Karnak y Luxor son magníficos ejemplos de la monumentalidad de la arquitectura egipcia. En el caso de Karnak, no puede hablarse propiamente de un templo, sino de un vasto conjunto de construcciones de carácter sagrado, que fue erigido a lo largo de siglos por la voluntad de diversos faraones, entre ellos la reina Hatshepsut, Amenofis III, Sethi I, Ramsés II y Ramsés III. Junto a estas líneas, una perspectiva de Karnak, que da fe de la gran dimensión del conjunto y en la que, además de su planimetría, puede apreciarse el uso generalizado de la piedra como material constructivo.

El rey era el representante de todo el pueblo, el intermediario entre los hombres y los dioses. Si se garantizaba la supervivencia del rey, quedaba pues resguardada también la vida de todos los demás grupos y la continuidad, por tanto, del ciclo anual del Nilo con el desbordamiento de sus aguas. Los ritos funerarios cobraron importancia a medida que los administradores y nobles desearon tener también un enterramiento semejante al del rey, que les asegurase la vida eterna. Este es el origen y desarrollo de las mastabas, forma habitual de la arquitectura funeraria de las clases altas. Si en un principio los cementerios estaban en el interior de las ciudades, con la adopción del culto destinado a la vida eterna, las mastabas se agruparon formando calles de trazado regular. Éstas constituían auténticas ciudades de los muertos alejadas del casco urbano. Al mismo tiempo, cristalizaron tres principios que regirían en el futuro las prácticas funerarias y que se mantendrían inalterables a lo largo de toda la historia de Egipto: el mantenimiento permanente del cuerpo del difunto, la necesidad de que el material de la sepultura fuese imperecedero y la alimentación del *ka* para que éste pudiese subsistir.

Las mastabas

A partir de la III dinastía se construyó la necrópolis de Saqqarah o Sakkara, al oeste de la ciudad de Menfis, en el Delta, donde estaban enterrados los altos funcionarios. Se implantó entonces la mastaba como modelo de tumba, aumentando progresivamente el tamaño y la complejidad. Las mastabas son sepulturas excavadas en el suelo rocoso, sobre las que se construye una sala con muros de ladrillo en talud, decorados en su interior con bajorrelieves. En general constaban de dos zonas independientes, una capilla funeraria y una cámara sepulcral. Debajo de la capilla se situaba la cámara funeraria que, posteriormente, se incorporó al interior. Al ser un espacio subterráneo, el acceso a la cámara sepulcral se realizaba a través de un foso vertical, que atravesaba el túmulo de piedra y era cegado tras el enterramiento. El sarcófago con el ajuar funerario y las ofrendas, indispensables para la vida de ultratumba del difunto, quedaban así protegidas.

En sus comienzos la estructura exterior de la mastaba era totalmente maciza y la capilla se adosaba en la parte oriental del túmulo. Cuando ésta se incorporó al interior, a partir de la III di-

nastía, la mastaba se convirtió paulatinamente en una edificación más compleja. La cámara funeraria se multiplicó en diversas cámaras de ofrendas hasta alcanzar un gran número de aposentos.

En las cercanías de las mastabas se encontraban otros cementerios secundarios. En ellos se han hallado tumbas de sirvientes, que fueron sacrificados para que siguieran sirviendo a sus señores en la otra vida. El mayor número de mastabas se agrupa en Saqqarah y también Gizeh, aunque en su desarrollo histórico y tipológico no presentan una morfología única y existen múltiples variantes con una estructura similar.

La existencia de mastabas perpetúa incluso después de la muerte las diferencias sociales existentes en la sociedad egipcia. En contraste con las pobres construcciones funerarias de la mayoría de la población egipcia, las mastabas de los funcionarios de alto rango eran verdaderas mansiones funerarias con multitud de cámaras de culto, lujosamente decoradas con pinturas cubriendo los muros. En ellas se relataban los títulos y dignidades que poseía el difunto y se reproducían escenas de la vida cotidiana. Se multiplicaron también las estatuas del difunto, repartidas en las cámaras, para que los visitantes pudiesen admirarlas.

El primer gran recinto funerario

Construido por Imhotep para albergar la tumba de faraón Djoser —fundador de la III dinastía— este gran recinto funerario acogía en un sólo conjunto todos los edificios y salas necesarios para celebrar los rituales que tenían lugar para continuar la vida más allá de la muerte. Se trata de la primera vez en que la idea de vida eterna encuentra traducción arquitectónica. Así, muchas de las soluciones adoptadas sirvieron de modelo para las construcciones funerarias posteriores. El rey Djoser consiguió imponerse sobre el clero y organizar una política centralizada, de carácter absolutista, sobre todo el territorio egipcio. Impuso la adopción del culto al Sol, Ra, con superioridad total sobre los demás dioses. La divinización del monarca se transformó. El rey ya no era hijo o representante del dios, sino parte de la misma divinidad.

El conjunto arquitectónico es un recinto rectangular, rodeado por un perímetro de muralla de dos kilómetros. Encierra en su interior una pirámide escalonada junto a otras edificaciones que acogían las salas ceremoniales y los almacenes, así como un conjunto de tum-

bas. La muralla, de diez metros de altura, presenta en todo su recorrido acanaladuras verticales de ángulos rectos, que son la transcripción en piedra caliza de los muros realizados con ladrillos de adobe de épocas anteriores. Tiene catorce puertas falsas y una única verdadera, de pequeñas dimensiones. A través de ella se accede a un corredor estrecho, pasadizo procesional, por el que se penetra en una sala cubierta, que consta de tres naves separadas por columnas acanaladas. Las columnas transcriben en piedra los haces de cañas que constituían los soportes en las construcciones predinásticas. La nave central es más elevada que las laterales, lo que permite la abertura de pequeños vanos para la entrada de luz natural. En las naves laterales las columnas están adosadas a la pared, ya que en las primeras construcciones los egipcios no adoptaron las posibilidades de la sustentación libre. Por ese motivo las columnas tienen una función simbólica y no tectónica.

La sala hipóstila

La sala hipóstila es uno de los espacios originales con mayores logros artísticos por la belleza y variedad de sus columnas. En el complejo de Djoser se encuentran formas de columnas, que perdurarán en la arquitectura de todos los períodos históricos, como las que se hallan adosadas a los muros del edificio del lado norte, que imitan los tallos de papiros con fustes de sección triangular y capiteles acampanados. Dentro del recinto hay un conjunto de patios, a modo de plazas, a ambos lados de la pirámide. En el lado sur, el patio más grande está concebido para celebrar la carrera ritual del faraón en la que demuestra a sus súbditos que todavía está en plena forma y tiene energía para prolongar su mandato. Dentro del patio, situados en los dos extremos del eje longitudinal, hay varias construcciones: en el norte, un pequeño altar con rampa y un templo; en el sur, un edificio con planta en forma de B. La pirámide escalonada, construida para cobijar el *ka* del rey, no es sino una superposición de seis mastabas para dar mayor monumentalidad y guardar una proporción de escala armónica frente a la gran muralla. Con posterioridad, se rellenaron los huecos entre las diferentes terrazas, dando origen a la forma característica de las pirámides. Bajo la pirámide se encuentra la cámara sepulcral, en la que se guardaba el sarcófago y el ajuar funerario, con otras cámaras adyacentes unidas por un corredor laberíntico.

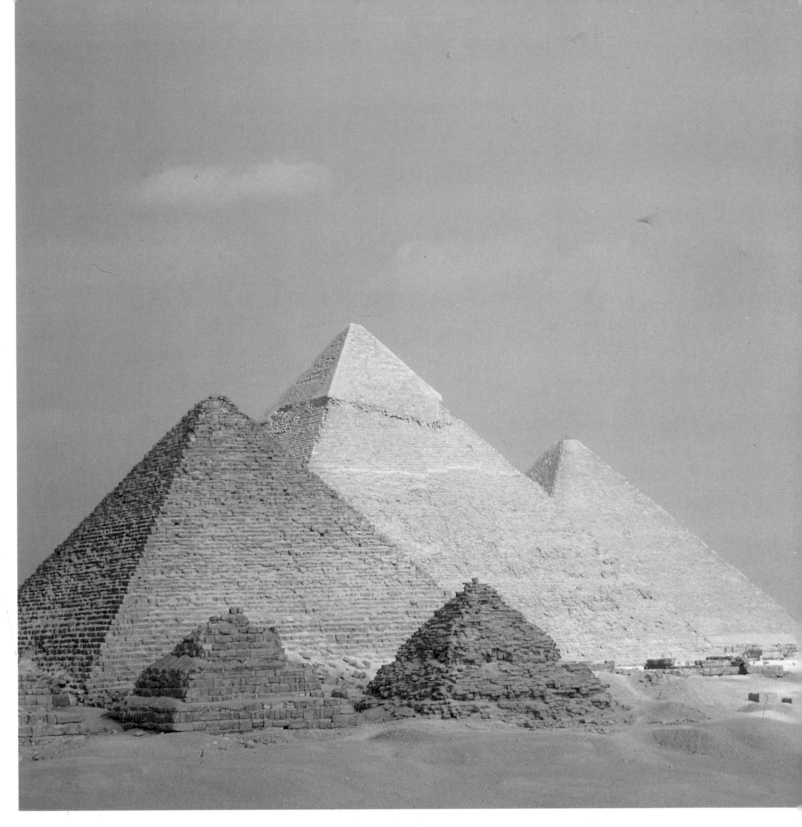

Las pirámides

El fundador de la IV dinastía, Snefru, mandó construir tres pirámides. La primera de ellas, situada al sur de Gizeh, pasó por diferentes etapas constructivas hasta que se cubrió cada uno de sus lados por un plano liso. Esta forma piramidal tan característica responde simbólicamente a la consolidación definitiva del rey como divinidad. Además, se idearon varias construcciones vinculadas a la cámara sepulcral propiamente dicha. En primer lugar el templo del valle, situado junto al río; del valle partía una calzada que conducía al templo funerario situado en la parte oriental de la pirámide. Desde entonces estos elementos arquitectónicos se incorporarían a los conjuntos funerarios.

Las pirámides de Dahshur ilustran otros tanteos en la búsqueda de una fórmula arquitectónica con función funeraria. Allí se encuentra la pirámide quebrada, cuyos lados poseen dos ángulos

En la fotografía superior, vista del conjunto de las tres célebres pirámides de Gizeh, destinadas a albergar las tumbas de los faraones de la IV dinastía, Cheops, Chefren y Micerino, así como los conjuntos arquitectónicos funerarios más modestos levantados para las esposas de este último faraón. Estas inmensas masas de piedra constituyen las estructuras externas de una pequeña cámara sepulcral, cuya principal función era preservar eternamente el cuerpo del difunto.

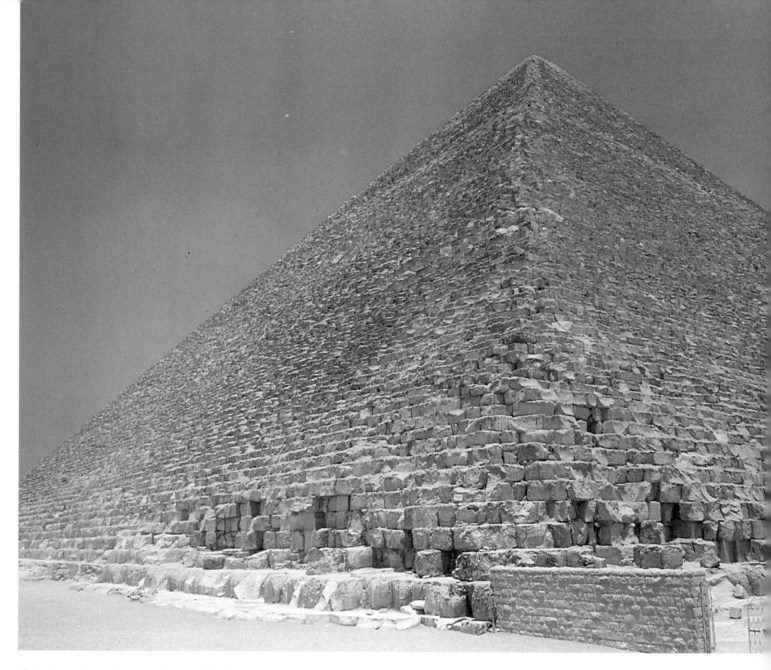

de inclinación, y la pirámide modelo, la más antigua de las conservadas en la actualidad, ya con los planos resueltos en forma triangular, aunque sus lados sean isósceles y no equiláteros.

Simbología y significado de las pirámides egipcias

No se puede dar una única interpretación a las pirámides, puesto que su forma aparece en un contexto muy complejo de ritual fúnebre. Las pirámides eran, en realidad, tumbas que simbolizaban la idea de eternidad.

La primera deducción del significado simbólico de las pirámides fue desarrollada durante el siglo XIX por el insigne egiptólogo Ernesto Schiaparelli (1856-1928). Frente a las teorías positivistas que ponían todo el acento en la culminación de un proceso técnico, para Schia-

parelli la pirámide simbolizaba la energía vital del Sol que era transferida al faraón en su tumba. Los cuatro lados de la pirámide están orientados en dirección exacta hacia los cuatro puntos cardinales, lo que también ha sido interpretado como una relación simbólica hacia el número cuatro, al que se le otorgaba propiedades divinas y cósmicas.

La planta cuadrada, sobre la que se yergue la pirámide, sintetizaría la relación entre pirámide y cosmos y, por lo tanto, también entre la vida terrenal y la divina. Por otra parte, solamente es posible comprender el significado de las pirámides dentro del carácter religioso que imprime el sentido de la vida de los egipcios. El esfuerzo colectivo, necesario para su construcción, ilustra la disciplina y la organización de todo un pueblo.

Sobre el significado y simbología de las pirámides son ilustrativas y también representativas las palabras del egiptólogo James Henry Breasted (1865-

1935), refiriéndose a la Gran Pirámide: «Probablemente, no habría muchos canteros, ni muchos hombres que conocieran la técnica de construir con piedra cuando Khufu-onekh dio sus primeros paseos sobre la desnuda meseta de Gizeh, concibiendo el plan fundamental de la Gran Pirámide. Así, podremos comprender la intrépida energía del hombre que ordenó el trazo de la base cuadrada de 230 metros por lado. Sabía que necesitaría cerca de 2,5 millones de cantos, de 2,5 toneladas cada uno, para cubrir este cuadrado de 5,3 hectáreas, con una montaña piramidal de 147 metros de altura. Por esto la Gran Pirámide de Gizeh constituye un documento de la historia de la inteligencia humana. Con ella se pone claramente de manifiesto el sentido humano de poder soberano. El ingeniero logró conquistar la inmortalidad para sí y para su faraón, gracias a su consumado dominio sobre las fuerzas materiales.»

A la izquierda, fotografía de la colosal pirámide de Cheops. Recubierta originariamente con granito rojo de Asuán, en el curso de su construcción la cámara mortuoria se cambió tres veces de sitio, con objeto de encontrar la fórmula adecuada para protegerla con eficacia.

Dibujo que detalla la estructura interna de la pirámide de Cheops. Se trata de un excepcional ejemplo de la perfección técnica alcanzada en este tipo de monumentos, realizados mediante sillares.

Las pirámides de Gizeh

El conjunto de pirámides de mayor tamaño se encuentra en Gizeh y fue levantado por los faraones Cheops, Chefren y Micerino durante la IV dinastía. Estas pirámides no son sino la parte más visible de todo un conjunto funerario que incluye dos templos, uno situado en la parte oriental de la pirámide, templo funerario, y otro en la orilla del río, templo del valle, unidos ambos por un corredor y con la protección de un recinto amurallado.

La construcción de estos diferentes edificios respondía a las fases por las que debía pasar el cadáver del faraón antes de ser depositado definitivamente en su cámara mortuoria. El recorrido ritual del difunto comenzaba en el templo del valle donde el cuerpo era momificado. De allí pasaba al templo funerario donde se realizaban las ceremonias que le otorgarían la eternidad. El camino entre la zona ba-

ja del valle del río y la zona más elevada del desierto, donde estaban las pirámides, quedaba señalado por una senda en sentido ascendente, lo que añadía significado simbólico al trayecto del faraón difunto.

La pirámide de Cheops es la «pirámide» de Egipto por excelencia, la más monumental de las tres. Probablemente, es la forma arquitectónica que más literatura ha suscitado desde que fue dada a conocer al mundo occidental.

Está construida sobre una base de un cuadrado de 230 metros de lado y 147 metros de altura. La orientación de cada uno de los lados se corresponde con un punto cardinal. En el interior de la pirámide hay tres cámaras sepulcrales desiguales, como resultado de diferentes modificaciones realizadas a lo largo de su construcción. A la primera de ellas se accede desde una entrada en el lado norte de la pirámide que da paso a un pasillo, que desciende en picado hasta llegar a la cámara. Ésta se halla en el mismo eje vertical de la pirámide. A la segunda cámara se llega desde el pasadizo anterior, que se desvía en su recorrido para ascender, y, posteriormente, seguir paralelo a la base. Aquí la cámara tiene una falsa bóveda. La tercera, y definitiva, se situó en un nivel elevado sobre las otras dos. Se accede a ella desde el angosto pasadizo de la segunda cámara y está precedida por una antecámara protegida por tres losas de granito. La cámara funeraria tiene una techumbre resguardada por cinco cámaras de descarga y una cubierta a dos aguas. Estudios de ingeniería realizados en la actualidad han revelado la gran precisión con que se reparten las fuerzas estáticas de la masa piramidal. Causa asombro que los egipcios pudieran intuir en su construcción una distribución de fuerzas tan equilibrada, repartiéndolas a lo largo de diferentes puntos de la masa pétrea, hasta llegar a ser absorbidas por la gravedad del suelo.

Hay unanimidad respecto a que las pirámides se construyeron utilizando rampas paralelas a cada uno de los lados por las que se subían los materiales. Estas rampas, hechas de fango y grava, se prolongaban según las necesidades de crecimiento de la construcción y, una vez finalizada ésta, se retiraban para dejar la forma arquitectónica desnuda.

Durante la V dinastía se construyeron otras pirámides en Abusir y en Saqqarah, a imitación de las de Gizeh y con la misma distribución del conjunto funerario, pero con material de ladrillo y de un tamaño mucho menor.

También en el Imperio Medio, durante la XII dinastía, se construyeron pirámides de ladrillo, cubiertas con planchas de piedra caliza de las que apenas quedan restos. Fueron construcciones más simbólicas que monumentales, prolongación de una tradición ancestral que se mantuvo, quizás por temor a olvidar una antigua costumbre. Más tarde, entre los años 750 a.C. y 350 a.C., los reyes etíopes construyeron más de ciento ochenta pirámides en Nubia. Son construcciones que se agrupan del mismo modo en que se distribuyen las chozas de una aldea africana. La grandeza de Gizeh se había perdido para siempre, no se volvieron a construir tumbas semejantes a las del Imperio Antiguo.

Templos funerarios

Las construcciones funerarias, que se organizaron en función de los rituales previos a la ubicación definitiva del difunto en su tumba, quedaron perfectamente definidas durante la IV dinastía, desde la construcción de la pirámide de Meidum. Los dos módulos arquitectónicos que completan la tumba son los templos, uno situado en el valle y otro en el lado este de la pirámide, unidos por una calzada ascendente cubierta. En el templo del valle tenía lugar el proceso de momificación y purificación del cuerpo y en el templo funerario de la pirámide se ultimaban los ritos con la ceremonia más importante, «la abertura de la boca», por la que el *ka* del difunto animaba la estatua.

En el complejo funerario de Gizeh, el templo del valle de la pirámide de Chefren es el único que ha proporcionado restos arquitectónicos de importancia. Consta de una planta inscrita en un cuadrado con muros lisos en talud. La entrada, desde el lado oriental del edificio, tiene dos accesos simétricos con vestíbulos independientes que se comunican

Junto a estas líneas, una perspectiva general de la pirámide de Meidum, situada en las cercanías del oasis de El Fayum. Atribuida a Huni, último faraón de la III dinastía, es la mayor de las pirámides escalonadas y, en su estado original, disponía de siete niveles construidos con finos bloques de piedra caliza. A diferencia de las tres pirámides del conjunto funerario de Gizeh, la de Meidum no ha soportado bien el paso del tiempo y ha llegado a nuestros días con problemas de conservación, como puede apreciarse en la fotografía.

en una antecámara. Desde ésta se entra a una sala hipóstila en forma de T invertida que consta de una nave longitudinal con doble fila de pilares, cuyos muros interiores estaban flanqueados por 23 estatuas sedentes de Chefren. En la construcción de la sala hipóstila se utiliza por primera vez como soporte la pilastra cuadrangular, que ejerce de sostén libre sin contar con una pared de apoyo. La sabia conjunción de elementos y el sentido de la proporción consiguen que los bloques pétreos de granito rosado proporcionen uniformidad a todo el edificio. La luz se filtraba por ranuras abiertas en la techumbre plana. El edificio, que es emblemático, tiene una arquitectura arquitrabada. La armonía de la sala hipóstila es además perfecta.

De los templos funerarios del complejo de Gizeh, solamente en la pirámide de Micerino quedan restos que permiten reconstruir el original. Del templo de Cheops, que es el más antiguo, hay vestigios de los pilares cuadrados de basalto que rodeaban el patio interior, lo que testimonia un tipo constructivo que sería característico de los templos dedicados a los dioses. El templo de Micerino, sin embargo, es el que informa de la existencia de un gran patio abierto a la luz del día y rodeado por pilares.

Los hipogeos

A partir del Imperio Medio, la falta de explanadas en los alrededores de la nueva capital de Tebas propició el desarrollo de un nuevo tipo de construcción funeraria, los hipogeos, recintos excavados en los acantilados rocosos que flanquean las márgenes del Nilo.

Los hipogeos prolongaron una tradición iniciada en el Imperio Antiguo, que consistía en construir tumbas horadando las paredes pétreas. La implantación del modelo de hipogeo como conjunto arquitectónico funerario implica la ade-

cuación al paisaje en el que se inscribe. A diferencia del Imperio Antiguo, en el que los volúmenes de las pirámides rompían con la horizontalidad de las grandes extensiones de arena, los hipogeos no son una estructura que se impone al horizonte, sino una articulación de volúmenes integrados en el espacio que ofrece el entorno.

La estructura interior de los hipogeos conserva en gran medida la de las tumbas reales del Imperio Antiguo, prolongándose de este modo hacia el interior de la montaña.

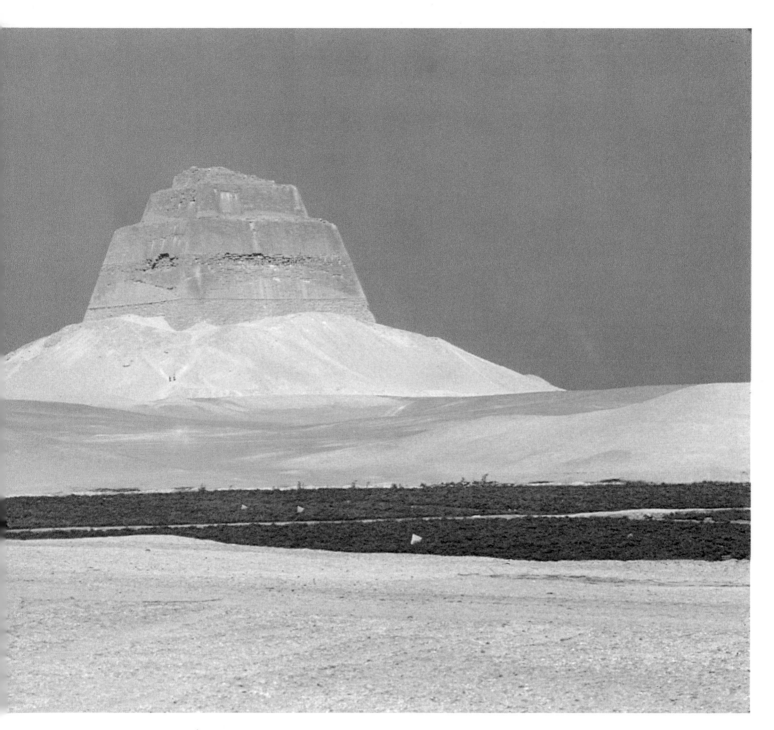

Los hipogeos de Deir el-Bahari: la tumba de Mentuhotep

Tras una etapa de disputas entre diferentes ciudades, que llevó a la desintegración del país, Mentuhotep, rey procedente de Tebas, reunificó Egipto bajo su mandato.

Para su tumba Mentuhotep escogió el paraje de Deir el-Bahari, en la orilla izquierda del río Nilo, al sur de Tebas. En él erigió un gran hipogeo. El conjunto funerario está precedido por una amplia avenida, que parte de la orilla del río y que está flanqueada por estatuas del rey. Tras finalizar este recorrido, se llega a una gran plaza donde se alza la construcción estructurada en dos terrazas escalonadas. La base del primer nivel es un pórtico de columnas sobre el que descansa una sala hipóstila, a la que se accede desde la plaza por una rampa. El segundo nivel sirve de base a una pirámide que corona el conjunto. La novedad estriba en que la pirámide no está cubriendo la cámara funeraria del faraón, sino que ésta se halla excavada en las profundidades de la roca, tras el templo. La segunda terraza tenía las paredes en forma de talud, cubierta con relieves. En el interior, la sala hipóstila, compuesta por pilares octogonales, formaba un bosque de columnas distribuidas en hileras.

Además, detrás de este santuario hay un patio rodeado de pilares con una capilla que antecede a la cámara sepulcral. A un lado del edificio, desde la explanada delantera, se accede a un corredor que conduce a la sala donde estaba la estatua del rey.

Este sepulcro es el último en que se mantiene la pirámide como reminiscencia simbólica que indica la importancia del difunto. Desde el protagonismo absoluto de la pirámide en el Imperio Antiguo, se ha llegado a la drástica reducción de su tamaño, situándola en un plano secundario, mientras gana importancia el templo, que aumenta sus pórticos y salas. El aspecto general conjunto es el de un gran edificio porticado.

El templo funerario de la reina Hatshepsut

Cinco siglos después de la construcción del templo de Mentuhotep, la reina Hatshepsut de la XVIII dinastía (Imperio Nuevo) decidió construir otro hipogeo en el mismo paraje. El arquitecto Senenmut fue el encargado del proyecto. La construcción resultante fue tan armoniosa que el edificio se ha comparado con los templos griegos helenos. Destaca, especialmente, la simetría de las proporciones y la equilibrada integración de cada una de las partes del conjunto arquitectónico.

El edificio se distribuye en terrazas escalonadas de tres alturas, unidas por rampas que se extienden en profundidad hacia el interior de las rocas. La organización del conjunto funerario mantiene la serie básica de templo del valle, calzada ascendente, templo funerario y capilla fúnebre excavada en la roca.

Desde el valle se asciende al templo funerario por una calzada, flanqueada de esfinges con el rostro de la reina en piedra arenisca de pequeño tamaño. Al llegar al templo, la serie se prolonga con estatuas mayores de granito rojo. El final de la calzada desembocaba en un recinto con dos estanques, desde donde comienza una rampa sobre un pórtico de pilares que da acceso al nivel superior. La segunda terraza es un gran cuadrado que tiene dos de sus lados porticados con columnas.

En el lateral norte, porticado con columnas protodóricas, hay una capilla dedicada al dios Anubis, el de la cabeza de chacal, que penetra en la roca.

La gran superficie de esta explanada se utilizaba como parada en la procesión que cada año traía de visita al dios Amón desde el templo de Karnak, en la otra orilla del río. En el otro extremo de la terraza hay un santuario de techumbre abovedada dedicado a la diosa Hathor (también excavado en la roca) y con acceso directo desde la explanada principal por una rampa. En el interior del santuario hay varias cámaras y dos salas hipóstilas con pilares rematados con capiteles

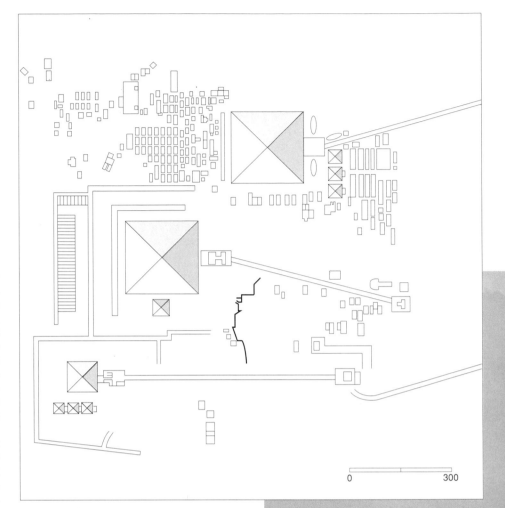

Sobre estas líneas, plano del conjunto monumental de Gizeh. En él se observa la disposición de las tres grandes pirámides (Cheops, Chefren y Micerino) dentro de este gran complejo funerario. Junto a éstas se distribuyen otras tumbas más modestas. Cada una de las tres pirámides principales estaba vinculada a dos templos, uno situado junto a la construcción funeraria y otro emplazado en el valle del Nilo. Ambos edificios estaban unidos por una larga calzada, como se aprecia en el plano representado. A la derecha, una perspectiva de la pirámide de Chefren y de la Esfinge, erigidas en dicho lugar en honor de este faraón de la IV dinastía. Esta colosal esfinge, adopta la forma de un gigantesco león echado y su rostro reproduce los rasgos de Chefren. Esta escultura, en realidad una representación del dios Sol, preside un par de templos destinados al culto de la misma deidad, perfectamente orientados de este a oeste, que disponen de dos entradas, que representan el Alto y el Bajo Egipto.

que representan el rostro de la diosa Hathor (con forma humana y cabeza de vaca). Otra rampa conduce hasta la tercera y última terraza, donde se alza una pared con una hilera de estatuas policromas, que combinan la forma corporal del dios Osiris con el rostro de la reina Hatshepsut. Desde la hilera de estatuas se accede a un patio interior que alberga en dos de sus lados pequeños

santuarios; a continuación, ya en la profundidad del zócalo rocoso, están localizadas las capillas funerarias de la reina Hatshepsut y también de su padre el faraón Tuthmosis I.

El reto que planteaba la construcción era conjugar el escenario imponente de la montaña con un edificio armonioso. La arquitectura había de ser sumamente audaz para no quedar empequeñecida bajo los volúmenes aplastantes del acantilado rocoso. La combinación de espacios arquitectónicos con formas escultóricas fue una verdadera novedad.

El resultado final imbrica todos los elementos de manera tan eficaz, que ni la arquitectura se sobrepone a la escultura, ni ésta ofusca la pureza de las estructuras constructivas. Ambas se complementan, pues, al formar una sola unidad.

El conjunto es ejemplar por la sabia articulación del espacio; también se trata de un conjunto único en el contexto del Imperio Nuevo, ya que las formas colosales se impondrían a lo largo de este período y no se volvería a realizar una propuesta similar. El templo de la reina Hatshepsut no era pues, propiamente,

una tumba. Tuthmosis I inauguró la costumbre de enterrar a los faraones en el Valle de los Reyes, que constituye una garganta natural, oculta en el otro lado de Deir-el-Bahari. Fue la necrópolis real durante todo el Imperio Nuevo, con cámaras excavadas en la roca.

En ella se hallaron los sarcófagos con los cuerpos de Hatshepsut y su padre, en cámaras ocultas bien disimuladas. Esta garganta natural se adentra en el valle, donde un macizo triangular corona el conjunto montañoso, otorgándole el simbolismo piramidal.

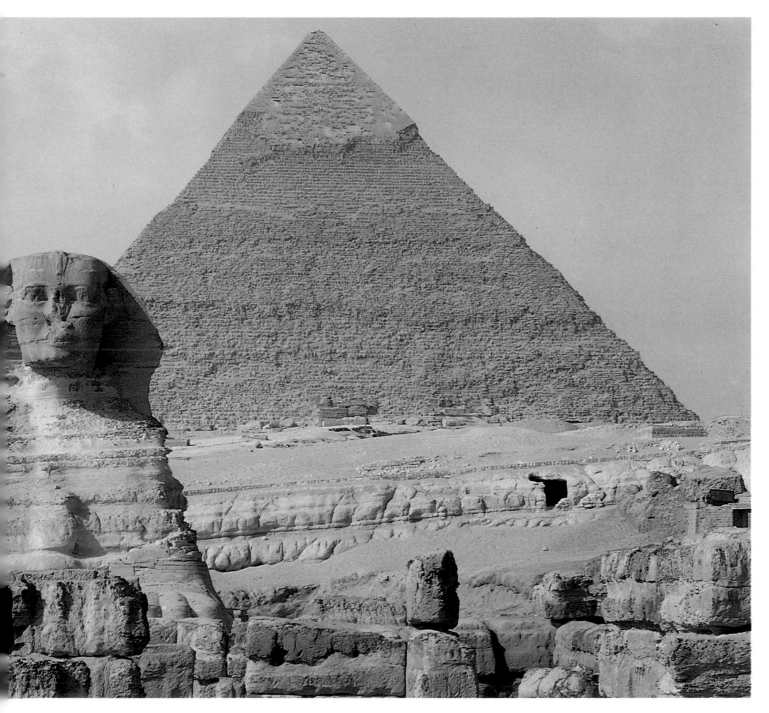

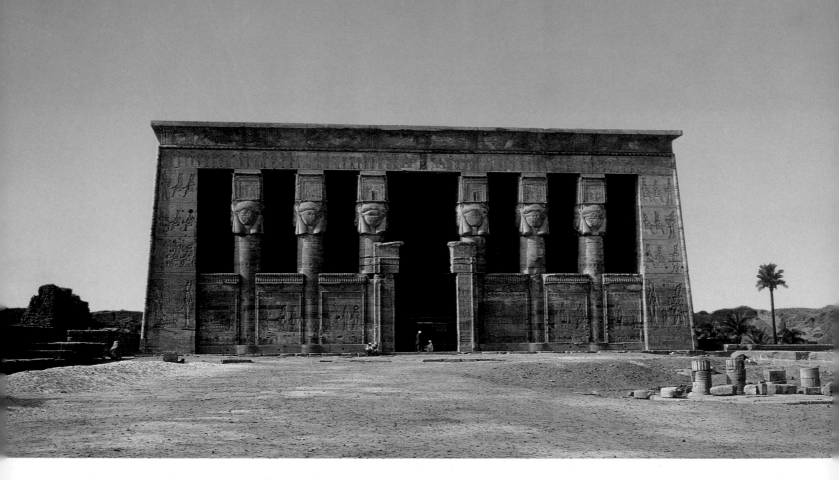

Templos de magnitudes colosales

Los templos constituyen el gran patrimonio arquitectónico del Imperio Nuevo. Fue a partir de entonces cuando estas edificaciones se construyeron como unidades autónomas del conjunto funerario y adquirieron una importancia mayor en relación con el progresivo poder que lograron los sacerdotes durante ese período. Los templos se enriquecieron arquitectónicamente y alcanzaron magnitudes colosales, que no tuvieron precedentes en épocas anteriores.

Las ciudades se potenciaron como centros religiosos respetando las preferencias locales hacia determinadas divinidades. Desde los núcleos más importantes se crearon redes de caminos que comunicaban entre sí los diferentes templos para facilitar las visitas.

Tras el Imperio Nuevo, el canon clásico del templo egipcio fue abandonado casi de forma definitiva, volviendo sólo a emplearse a fines de la Baja Época, concretamente a partir de la XXX dinastía. En este período fue construido el templo dedicado a Hathor, en Denderah, la fachada de cuya sala hipóstila, levantada sobre seis columnas, puede observarse arriba en la fotografía. El arquitecto que proyectó esta construcción religiosa siguió de forma sistemática, pero simplificada, el plano empleado en la edificación del célebre templo de Karnak durante el Imperio Nuevo.

En realidad, los templos, más que moradas de los dioses, parecían castillos inexpugnables, pensados como lugar de culto y no como centro de reunión para el pueblo. A la gente corriente sólo se le permitía acceder al patio, espacio inmediato tras la entrada del templo. El templo es la morada del dios, el santuario íntimo que debe permanecer cerrado al mundo externo. La plasmación de esta idea cristaliza en la organización estructural de las diferentes estancias del templo. Los espacios de su interior sufren una progresiva reducción según se avanza hacia el interior, donde se halla la *cella*. Es el lugar en el que se encuentra la estatua del dios. A esta zona sólo tenían acceso el sumo sacerdote y el faraón.

El acceso al templo

La entrada al templo estaba presidida por dos torres trapezoidales, situadas a ambos lados de la puerta, que simbolizaban los dos acantilados del Nilo. También hacían referencia a las dos montañas que flanqueaban el disco solar, codificadas en escritura jeroglífica como el dios en su horizonte. Sus muros se decoraban con relieves rehundidos.

Estas torres o pilonos se convirtieron en los elementos más característicos de los templos. Cumplían la función de aislar el santuario y marcar el límite entre el espacio profano y sagrado, constituyendo el umbral simbólico y físico que daba acceso a la morada divina.

Frente a los pilonos, flanqueando la puerta de entrada, estaban los obeliscos, como centinelas que custodiaban el acceso al templo. La forma de los obeliscos, tallados como esbeltos monolitos cuadrangulares y rematados por una pequeña pirámide dorada, el piramidón, tenía un significado simbólico. Los primeros rayos del Sol iluminaban el vértice del piramidón para después irradiar en la tierra, señalando así el lugar divino.

Tras los pilonos se situaba un patio porticado que podía ser muy variado en la distribución de las columnas, pues éstas se colocaban en dos lados o en los cuatro, formando un claustro. En este caso se combinaban los capiteles en formas campaniformes que representaban un papiro abierto o una flor de loto sin abrir. El patio desembocaba en la sala hipóstila, recinto cerrado cuya techumbre, apoyada en un gran número de columnas, se alzaba a dos alturas diferentes siendo la parte central más elevada que las laterales. El desnivel dejaba libres vanos que permitían la entrada de luz en la sala. No obstante, la iluminación era escasa, estando filtrada por celosías que cubrían parcialmente los vanos. Tras la sala

Bajo estas líneas, perspectiva frontal del templo construido por la reina Hatshepsut en Deir el-Bahari (Tebas). Obra del arquitecto Senenmut, esta construcción religiosa es en realidad un santuario, excavado en la roca de un acantilado con dos niveles de terrazas. Este conjunto constructivo presenta un perfecto equilibrio arquitectónico. Destacan las rampas de acceso, que se prolongan ópticamente en las fisuras del acantilado. Además, el cromatismo dorado de los materiales calcáreos empleados en su construcción se confunde con el color ocre de la piedra del acantilado.

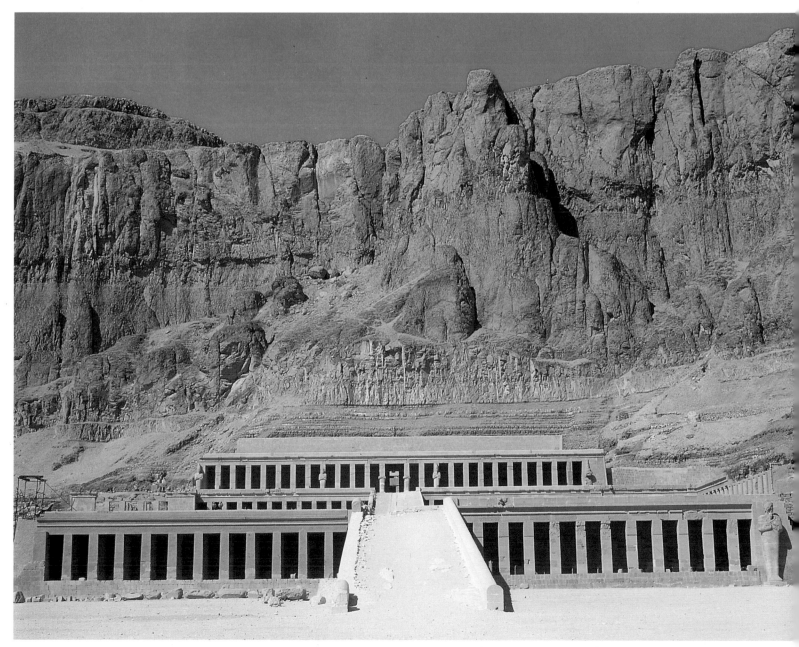

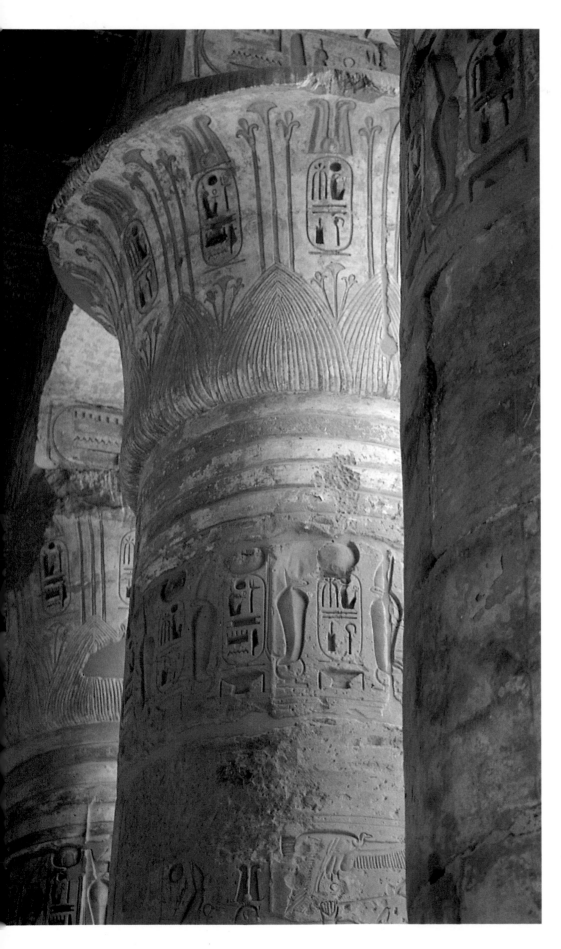

hipóstila (en ocasiones había más de una) se hallaba el verdadero santuario formado por un conjunto de capillas. Las columnas tuvieron un magnífico desarrollo en la construcción adintelada egipcia, eran la evocación estilizada de las plantas que crecían en el rico humus aportado por el río Nilo. Sus fustes simulaban los troncos de las flores o de las palmeras y los capiteles se policromaban con diferentes colores para distinguir hojas y flores.

El techo, evocación de la bóveda celeste, estaba cuajado de estrellas policromadas en sus puntas con diferentes colores —rojo, amarillo o negro—, según estuviesen situadas en templos o en hipogeos.

Los templos solares

Durante la V dinastía los reyes construyeron una serie de santuarios solares con los que legitimar la fundación de la dinastía que respondía, así, a la reinstauración del Sol como dios del mundo, siendo los reyes hijos directos de éste. Durante este período fue además decisiva la influencia de los sacerdotes de la ciudad de Heliópolis, donde predominaba la teología sobre Ra, dios solar.

La construcción del templo de Neuserre, cerca de Abusir, atiende a estos principios. A partir de los restos arquitectónicos se ha podido reconstruir la planta del conjunto del santuario. Constaba de las mismas partes que el grupo funerario de las pirámides: un templo adintelado en el valle, una calzada cubierta que conducía hacia otro pórtico en la zona alta y un recinto rectangular abierto al cielo, donde se elevaba majestuoso un obelisco. Para acceder al obelisco se debía franquear un pasadizo, que conducía a una capilla decorada con estelas. Tras ésta se llegaba a la explanada o patio. El gran patio era la zona principal, destinada al sacrificio de animales. Con esta finalidad el suelo estaba enlo-

Junto a estas líneas, detalle de las inscripciones y de los bajorrelieves pintados que decoran el fuste y los capiteles campaniformes de unas columnas del templo de Ramsés III (XX dinastía) en Medinet Habu (Tebas). Esta construcción, una de las más importantes de la arquitectura religiosa tebana, es un excelente prototipo del gusto por lo colosal, la elegancia y también la profusión de elementos constructivos y decorativos propios del Imperio Nuevo. Su unidad de estilo y su carácter monumental le valieron la admiración y el respeto de las posteriores civilizaciones.

sado y provisto de acanaladuras, que conducían la sangre hacia unas pilas de alabastro. El centro estaba ocupado por un altar, también de alabastro, que se completaba con cuatro mesas circulares para las ofrendas. Otra zona del patio, hacia el oeste, estaba destinada a los almacenes situados en hilera.

El obelisco era robusto y estaba colocado sobre una pirámide truncada. De piedra tallada estaba rematado en su punta por el piramidón. De hecho, era el lugar simbólico donde se depositaban los primeros rayos solares al despuntar el día. Los obeliscos han sido interpretados como la continuación de los menhires primitivos. A esta simbología hay que añadir otra ligada al Sol, enunciada por Ernesto Schiaparelli, quien creyó que los obeliscos venían a ser como una prolongación de los rayos solares, concentrados en el vértice del piramidón para repartirse después sobre la tierra y dotar de vida a todos los elementos de la naturaleza.

En el exterior del recinto estaba situada la barca solar, construida con adobe revestido de estuco y pintada con vivos colores. Era el vehículo utilizado por el Sol en su viaje por el firmamento. Las barcas tenían un gran valor simbólico y ocupaban un lugar importante en todos los templos.

Los templos de Amón

Durante el Imperio Nuevo, Tebas se convirtió en el centro político y religioso del imperio, por lo que su tríada de dioses, Amón en primer lugar, junto a su esposa Mut y su hijo Khons, cobraron una importancia excepcional. En consecuencia, el templo de Amón se erigió como el núcleo del que dependía una amplia red de templos situados en sus proximidades, a las afueras de Tebas, como los de Karnak y Luxor, e incluso en zonas más alejadas.

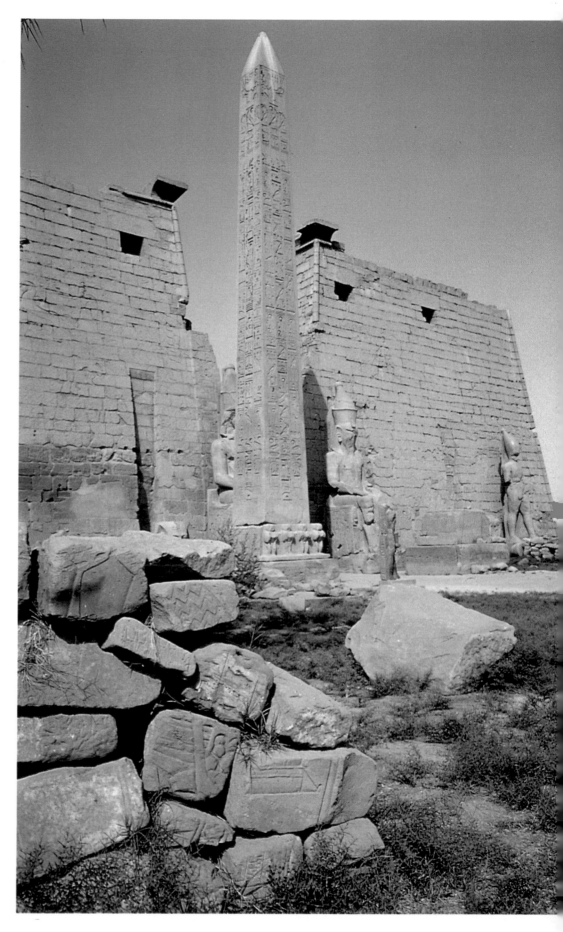

En la fotografía de la derecha, perspectiva de la entrada al templo de Amón, en Luxor. Sobresale el obelisco (25 m de altura), uno de los dos que se levantaban frente a la puerta de acceso al templo, así como dos colosales estatuas sedentes de Ramsés II. En las cuatro caras de este obelisco (símbolo del Sol), cuyo piramidón estaba recubierto originariamente con bronce dorado, Ramsés II se halla representado en actitud de adorar a Amón-Ra. La superficie restante está cubierta de jeroglíficos grabados y pintados en rojo para realzarlos.

El templo de Karnak

Karnak es un conjunto de construcciones sagradas, levantadas a lo largo de varios siglos por sucesivos faraones. El resultado es un gran número de pilonos, patios, explanadas, puertas, salas, obeliscos, pasadizos, etcétera, rodeado por un muro de adobe de perímetro trapezoidal. El complejo arquitectónico comenzó a incrementar sus edificaciones a partir del siglo XVI a.C.

El templo de Amón es la construcción principal del recinto de Karnak, que en su núcleo tiene la forma del templo modelo con sus pilonos, vestíbulo, sala hipóstila y santuario.

A este núcleo se le fueron añadiendo diferentes patios, pilonos, salas hipóstilas y otros templos auxiliares, de manera que el aspecto final es una sucesión de edificios y complejas estructuras arquitectónicas.

En su zona sur se comunica con el santuario de Mut, diosa de la fertilidad, a través de un camino salpicado de pilonos que conducen al recinto externo, donde se prolonga en una avenida de esfinges. Paralela a esta avenida se inicia otra ruta sagrada que conduce, también en dirección sur, hacia el espectacular templo de Luxor.

Dentro del templo, tras atravesar el primer pilono y un gran patio, se llega al segundo pilono que da paso a la sala hipóstila. Considerada la más emblemática de toda la arquitectura egipcia, fue erigida bajo los auspicios del faraón Ramsés II.

Esta sala es, en realidad, un colosal conjunto de 134 columnas de grandiosas dimensiones (103 metros de largo y 52 metros de ancho) que conforman un eje axial que divide en dos partes la sala, creando, de este modo, un largo y ancho pasillo procesional. El número y las dimensiones de las columnas crean en el visitante la sensación de penetrar en un denso bosque.

El efecto está acentuado por la forma de las columnas, cuyos capiteles recuerdan, aunque muy estilizadas, flores de papiros con los pétalos abiertos y cerrados. La policromía, que en la actualidad se ha perdido, contribuía, sin lugar a dudas, al logro de tal efecto.

Las salas hipóstilas representan simbólicamente la perfección de la ordenación del cosmos y tienen por lo tanto un significado religioso-espiritual. Constituyen, por sí mismas, un verdadero universo formado por la unión de lo terrenal con la esfera de lo celeste, de la naturaleza con lo más sagrado.

Los templos egipcios tenían además de los recintos ceremoniales numerosas estancias, que a medida que se alejaban del santuario eran más grandes y estaban mejor iluminadas. Entre ellas cabe mencionar las salas hipóstilas, monumentales espacios que comprenden un vasto conjunto de columnas. Estas salas son el mayor logro de la arquitectura egipcia, después de las pirámides. La sala hipóstila de Karnak es una de las más grandes del mundo. En realidad se trata de un bosque de columnas papiriformes de colosales dimensiones, decoradas con inscripciones y escenas grabadas, como puede observarse bajo estas líneas, en la fotografía.
Al pie de la página, un dibujo reproduce la entrada de la gran sala hipóstila del templo de Karnak.

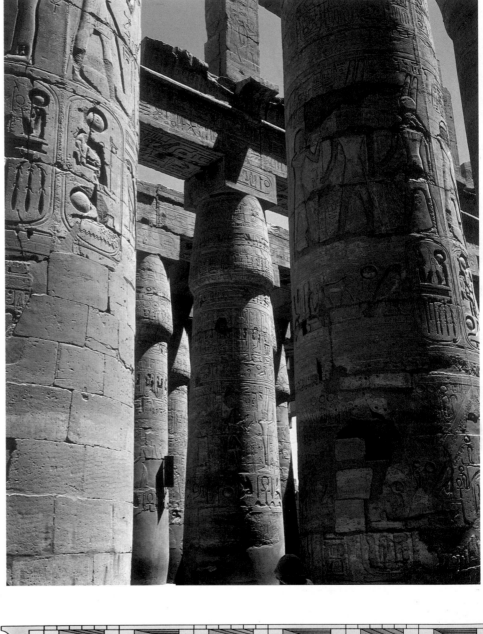

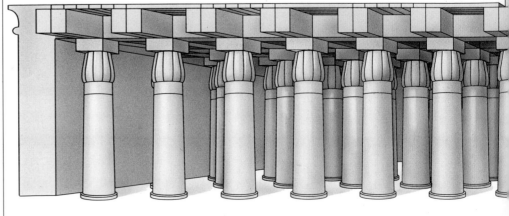

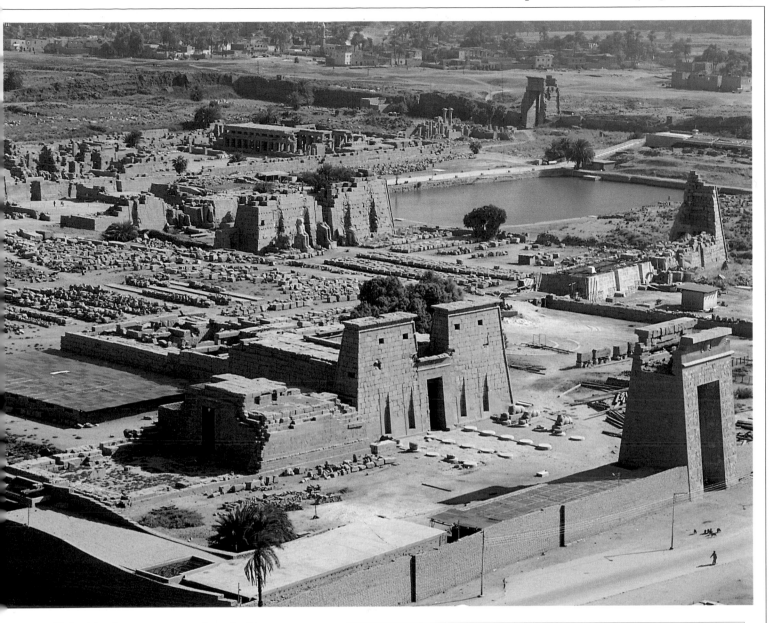

En la vista aérea que aparece sobre estas líneas se aprecia la ordenación arquitectónica del conjunto de Karnak.

En Tebas se encuentra el célebre templo de Karnak, el santuario divino por excelencia, dedicado a Amón-Ra. Obra inmensa, progresivamente transformada y ampliada, Karnak fue una cantera perpetua en la que cada faraón, a partir del momento de su construcción y hasta la dominación romana, quiso dejar la impronta de su reinado. El complejo está formado por tres conjuntos, dos de los cuales se encuentran unidos por una majestuosa avenida con esfinges. Aunque interdependientes, cada uno de ellos se encuentra protegido por su propia muralla.

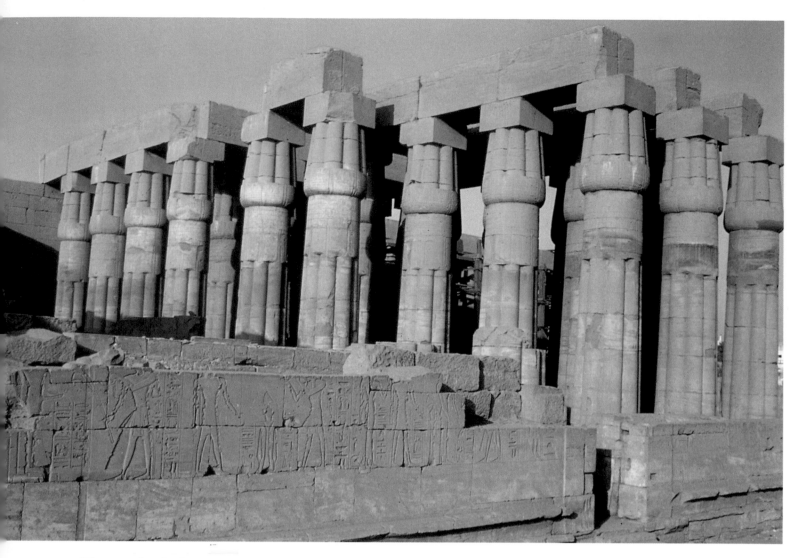

El templo de Luxor

El templo de Luxor, el primer templo modelo del Imperio Nuevo que adoptó un trazado uniforme, fue construido por Amenofis III en el siglo XIV a.C., con aditamentos posteriores de Ramsés II (siglo XIII a.C.). El patio, es la zona que más destaca de todo el conjunto por la belleza de sus columnas de granito. Éstas rodean tres lados del patio en doble hilera con fustes recorridos por canales lobulados, que simbolizan haces de papiros, y con capiteles que representan la flor del papiro cerrada. La exquisitez de estas formas hace que se haya considerado el templo de Luxor el edificio más delicado de la cultura egipcia. Las columnas no parecen reforzar su función como elementos sustentadores, sino que causan la sensación de elevarse hacia el cielo de forma libre, a la búsqueda de lo divino.

Los templos de Ramses II

El faraón Ramsés II hizo construir dos templos en la zona sur de Egipto, en Nubia, para conmemorar sus hazañas bélicas. El Templo Grande está dedica-

Sobre estas líneas, una perspectiva del bosque de columnas fasciculadas papiriformes, que componían tres de los lados del patio peristilo del templo de Luxor. Este templo, fundado por el faraón de la XVIII dinastía Amenofis III, se convirtió, por su elegancia, en arquetipo de otras construcciones religiosas posteriores. Sin embargo, se trataba en realidad de un edificio dependiente del gran templo de Karnak, puesto que únicamente se utilizaba en la procesión del dios Amón, con motivo del año nuevo.

do a la figura del faraón y el Pequeño se construyó en honor a su consorte Nefertari. Son templos con la misma estructura que los hipogeos, pues los espacios se adentran en la montaña. Sin embargo, no cumplen una función funeraria, sino exclusivamente honorífica y de culto.

El Templo Grande tiene una fachada espectacular, presidida por cuatro estatuas colosales del faraón, de 21 metros de altura. El impacto visual que producen estas figuras sedentes, guardianes del templo, es sobrecogedor. En el interior de la montaña se halla el templo distribuido en diferentes estancias (vestíbulo, sala hipóstila y santuario), que siguen un eje axial. En la primera sala hay ocho grandes estatuas de Osiris adosadas a pilares y otras salas laterales que sirven de almacén. A continuación, y antes del santuario, hay un atrio con cuatro pilastras, que dan paso a la cámara en la que están las estatuas del faraón y del dios Ptah. Durante los dos días equinocciales del año el Sol franquea la puerta del templo e ilumina la estatua del faraón situada en el extremo del santuario. El movimiento del astro materializa, así, la relación simbólica entre el faraón y el dios solar Ra. Éste con sus rayos infiere carácter sacro a la figura faraónica.

En el exterior, cuatro colosos flanquean la puerta de entrada. A los pies del faraón hay una serie de estatuas que representan a la madre e hijos del faraón en tamaño pequeño. La abismal diferencia de proporciones entre las estatuas del faraón y las de sus familiares debe interpretarse como una perspectiva jerárquica. El tamaño colosal del faraón simboliza pues su rango.

El Templo Pequeño fue dedicado a Nefertari, esposa de Ramsés II, y a la diosa Hathor. En la fachada, seis estatuas colosales de diez metros de altura reproducen a la reina, a Ramsés II y a la diosa Hathor en nichos alternos.

Tanto el Templo Grande como el Pequeño tuvieron que ser trasladados al construirse la presa de Asuán para evitar que quedaran sepultados, irreversiblemente, por las aguas.

La arquitectura urbana

El valle del Nilo estuvo muy poblado. Había concentraciones urbanas que se emplazaban a orillas del río y aldeas rurales que animaban los diferentes nomos. Sin embargo, de estas poblaciones no quedan restos, pues el frágil material de adobe no ha resistido el paso del tiempo. Tan sólo quedan algunos ejemplos como El-Lahun —donde vivían los obreros que durante la XII dinastía trabajaron en las construcciones funerarias de Se-

Durante la Baja Época, los faraones persistieron en su afán constructivo, por lo que proliferaron los templos, algunos de ellos con fuertes influencias de períodos anteriores. Tal es el caso del complejo religioso construido por diversos faraones ptolemaicos en la isla de Filae (Baja Nubia), para el culto de Isis, una de las tres divinidades que, junto a Osiris, su hermano, y Horus, su hijo, constituyó la tríada por excelencia del panteón egipcio. Abajo, un aspecto de los pilonos que conforman la entrada de dicho templo.

sostris II— y Deyr el-Medina, lugar habitado por los trabajadores de la necrópolis de Tebas. Ambos ejemplos permiten esbozar de forma somera el urbanismo egipcio de este período.

El poblado de El-Lahun estaba en El Fayum, contaba con una planificación rectangular de calles ortogonales y se encontraba rodeado por un muro. La ciudad delimitaba perfectamente dos zonas separadas por un murete. La zona occidental estaba constituida por una arteria más ancha en sentido norte-sur, con calles perpendiculares en las que se alineaban pequeñas casas de una planta con dos o tres piezas. La zona oriental, mucho más amplia, contaba con casas espaciosas de dos pisos, que debían pertenecer a funcionarios, y una calle principal amplia en sentido este-oeste.

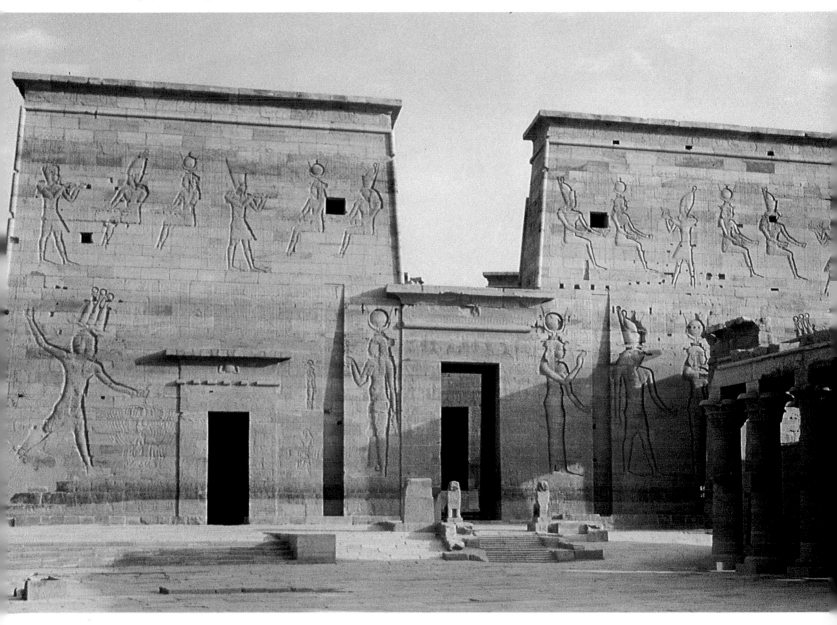

Deyr el-Medina se encontraba a la altura de Tebas, en la otra orilla del Nilo. Se construyó durante la XVIII dinastía para los obreros del Valle de los Reyes. La ciudad se amplió varias veces, por lo que los muros que rodeaban el núcleo originario, trapezoidal, quedaron circundados por barrios adyacentes con casas amplias. El centro contaba con una calle principal y calles transversales. Las casas eran de planta rectangular con habitaciones contiguas y terraza plana en el piso superior. Las ventanas y puertas eran de piedra.

La ciudad de Akhenatón (actual Amarna) es la única capital imperial de la que se puede dar cuenta. Estaba situada en la orilla occidental del Nilo, entre el río y una cordillera montañosa. En el centro se alzaban el palacio, el templo y las casas nobles. En sus alrededores había casas de distinta condición, sin un plan urbano muy estructurado.

La ciudad se organizaba en tres sectores delimitados por arterias perpendiculares al río. Las casas de la población de estatus elevado contaban con dos sectores separados, uno destinado a la vivienda noble y otro para los servicios, donde había la cocina, los graneros, los establos y los almacenes.

La vivienda tenía dos pisos. En el inferior un vestíbulo daba acceso a una sala de recepciones, que estaba rodeada de habitaciones y contaba con sala de baño. En el piso superior se encontraban las habitaciones reservadas a la familia. La casa tenía también jardín con estanque y pozo.

En las proximidades de la zona oriental de la ciudad se encontraba el barrio de trabajadores con una clara planificación ortogonal.

LA ESTATUARIA EGIPCIA

La abundancia de estatuas en tumbas y templos responde a necesidades rituales. La función de las estatuas se deriva de la necesidad de que la imagen ayude al espíritu del difunto a volver a la vida. Son el receptáculo de la energía vital del difunto, el *ka*, y garantizan la otra vida en el caso de que el cuerpo material desaparezca o se descomponga. Las estatuas no son, pues, una simple copia de la persona desaparecida. Mientras exista la estatua del difunto, pequeña o grande, la vida del modelo se prolongará en su imagen. El *ka* podía viajar por el transmundo, pero necesitaba de una forma con-

creta real para seguir viviendo, cuando regresase de sus viajes. La cabeza es la parte más importante de la figura, pues sirve para indicar al alma del difunto el lugar donde debe depositarse. Sin embargo, no existe retrato, tal y como nosotros lo entendemos, esto es, como fiel reproducción de los rasgos del representado. El *serdab* era la cámara oculta, adyacente a la cámara mortuoria, reservada para la estatua-soporte del *ka*. Se preservaba con el fin de protegerla ante contingencias externas que pudiesen destruirla. Las estatuas también se colocaban en los templos para facilitar al difunto el disfrute y parti-

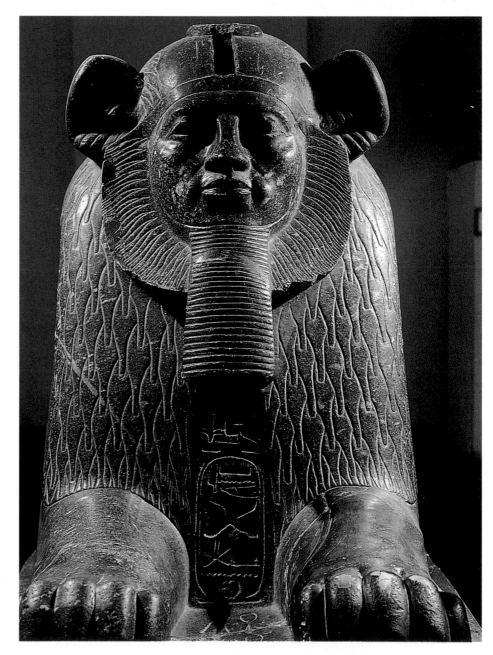

Puesto que el objetivo esencial de la escultura egipcia era servir de soporte material al *ka* o espíritu del difunto, fue condición imprescindible que el artista ejecutara sus obras intentando transmitir la idea de inmutabilidad y eternidad. Esta idea, una constante a lo largo de toda la civilización egipcia, motivó que apenas existieran variaciones en las producciones, a pesar de los diferentes avatares políticos. A la derecha, esfinge de granito negro, procedente de Tanis (Museo Egipcio, El Cairo), realizada durante el siglo XVII a.C., cuando los hicsos, de procedencia asiática, se hicieron con el poder en el país del Nilo.

cipación en los rituales vivificadores, por eso el *serdab* tenía una pequeña abertura a la altura de los ojos de la estatua, que permitía la observación de las ceremonias desde la antecámara. Así se explica la proliferación de esculturas de un mismo personaje en las diferentes dependencias sepulcrales, pues cada una de estas representaciones debía cumplir con ritos funerarios diversos que exigían su presencia.

Muchas de estas estatuas quedaban ocultas a los ojos de la gente, ya que no fueron pensadas para ser contempladas. Ahora bien, para cumplir con su destino sacro era condición indispensable la máxima perfección en la factura de la obra. La adecuación entre forma y función es el principio básico de toda la estatuaria egipcia. Para conseguir la integración de estos fines se fijaron unas normas que debían respetarse con absoluta fidelidad en todos los talleres de escultura. Esto explica, claramente, el carácter normativo del arte egipcio.

El poder de la palabra

La palabra queda inmortalizada por medio de la escritura. Ésta posee carácter divino, es un legado de los dioses. Las palabras poseen *mana* que es la condición sobrenatural que permite, a través de la lectura, que el difunto pueda hablar, esto es, participar de la vida. De ahí que en la estatuaria egipcia no se conciba el retrato como copia mimética de la realidad. Lo que individualiza, lo que define un retrato como tal, es la palabra, es el nombre inscrito en la misma escultura. La identificación de la persona se produce, pues, precisamente mediante el epigrama y no a través de la adecuación de las formas.

Los códigos de representación en la estatuaria

Desde los inicios de la estatuaria quedaron definidas las convenciones que regirían la representación. Estas normas se consideraban universales y se prolongaron en el tiempo sin apenas modificaciones.

Independientemente de su escala, desde las grandes estatuas colosales a las pequeñas figuras votivas, todas responden a las mismas leyes de representación. Éstas pueden reducirse a dos: la ley de frontalidad —las estatuas se construyen para ser vistas desde un punto de vista frontal— y la ley de simetría axial —un eje vertical divide a la figura en dos par-

Arriba en la fotografía, figurilla esmaltada del faraón Sethi I, que se conserva en el Museo Británico de Londres. Las innumerables estatuillas que componían el ajuar de un difunto estaban sometidas a las mismas exigencias que la estatuaria de gran tamaño. Éstas consistían, básicamente, en la aplicación exacta de los cánones establecidos, de modo que no se plasmaban las interpretaciones subjetivas, con objeto de remarcar la función simbólica para la cual eran creadas. Así, el patrón, que necesariamente debían cumplir, establecía las proporciones exactas de las diferentes partes del cuerpo y el modo en que éstas debían representarse.

tes iguales—. Las estatuas representan los rasgos esenciales de las figuras sin detenerse en puntos de vista distorsionadores, como podría ser un escorzo. La ley de frontalidad exige la máxima claridad, no se narra ninguna historia y la figura representada es atemporal.

Los escultores egipcios no iniciaban su labor trabajando directamente los bloques de piedra. Previamente, preparaban las masas pétreas en prismas regulares y sobre cada una de sus caras trazaban una cuadrícula que les servía de guía para la realización de la figura. Ésta se dibujaba sobre dos lados del bloque, de frente y de perfil, aplicando medidas exactas según un canon. La composición

de la figura se convertía así en la conjunción de dos planos imaginarios principales: uno vertical y otro horizontal. A partir de estos dos planos perpendiculares se articulaban los volúmenes de las figuras. Pese a encuadrarse dentro de unas leyes de representación rígidas, las formas escultóricas están dotadas de una cierta gracia y encanto.

Materiales empleados en escultura

El gusto egipcio por los materiales perennes responde a la necesidad de que no se destruya la estatua del difunto con el paso del tiempo. La piedra fue el material preferido ya que su dureza garantiza la perdurabilidad a través del tiempo. Por otra parte, la abundancia de piedra en Egipto facilitó el gran desarrollo de la estatuaria en este tipo de material. Las canteras de Tura, cerca de Gizeh, y las de Asuán, al sur, abastecieron continuamente los talleres de escultura.

Las piedras utilizadas habitualmente fueron caliza, esquisto, diorita, pizarra, basalto, granito rojo (empleado en sarcófagos), obsidiana y pórfido.

La utilización de la madera y el metal fue menos frecuente. La madera se solía emplear en las estatuas que acompañaban a las de piedra, mientras que el oro, abundante en los depósitos aluviales del río, se utilizó con profusión en la decoración de los sarcófagos.

La madera y la piedra caliza se policromaban, aplicando el color sobre una capa de estuco que facilitaba la adherencia de la pintura. En algunas estatuas se incrustaba en las órbitas oculares ojos de vidrio. Para conseguir mayor realismo la oquedad interior se recubría, previamente, con láminas de cobre. Ello acentuaba la sensación de viveza.

A la izquierda, estatua del administrador Senbi (41 cm de altura), de la XII dinastía, que se conserva en el Metropolitan Museum de Nueva York. Esta figura exenta, delicadamente modelada, proviene de la tumba de Senbi (necrópolis de Meir). Aunque típica en su género, la estatuilla, que estaba destinada a alojar el *Ka* o espíritu del difunto, se distingue por su calidad artesanal. Hecha de madera noble, se dejó sin pintar a fin de hacer visibles las vetas del material, con algunos puntos de color en los ojos, realizados con el sistema de taracea. Destaca, además, la larga y blanca pampanilla. El cuerpo se esculpió en un único trozo de madera, con los brazos y la parte delantera de los pies ajustados por separado.

Modelos y géneros escultóricos: la representación del faraón

Convencionalmente hay dos tipologías para la representación de personajes de rango divino: sedente o de pie. En el modelo de estatua sedente la figura se articula en ángulos rectos formando un todo con los dos planos del bloque, uno vertical y otro horizontal.

Los brazos se apoyan sobre los muslos o están cruzados sobre el pecho, sin espacios vacíos entre los miembros y el tronco.

Las piernas se disponen en paralelo, con los pies desnudos, dejando a menudo material pétreo entre ellas. La simetría de las masas volumétricas es absoluta. Impera pues la simplificación de las formas con una auténtica regularidad geométrica. El esquema de composición es el mismo para todas las esculturas sedentes. El asiento se convierte en un plano abstracto, unido al cuerpo, lo que da rigidez a la figura. Se anula, así, cualquier referencia añadida a ella, a excepción de inscripciones jeroglíficas, que proporcionan datos sobre el personaje representado. Escapan a estas normas los escribas, quienes se representan sentados en el suelo con los brazos y las piernas algo despegados del resto del cuerpo, pero conservando la simetría axial.

En las representaciones de faraones y personas de rango social elevado los personajes parecen atemporales. Los códigos escultóricos siguen además una estricta aplicación de la policromía: el marrón rojizo para el hombre y el amarillo pálido para la mujer. Los reyes aparecen representados con una serie de atributos que los caracteriza.

Si bien en Egipto existieron también representaciones escultóricas que se alejaban del rigor dictado por el canon oficial, éstas correspondían siempre a personajes de clase inferior, cuya imagen era plasmada en el momento de realizar actividades cotidianas. Por el contrario, los faraones y los dioses no podían ser reproducidos más que en actitudes que recreaban la autoridad propia de su rango. Una de las tipologías más frecuentes utilizadas para representar a los miembros de la realeza fue la de la estatua sedente, totalmente estática y sometida a la ley de frontalidad y simetría. A la derecha, figura sedente de granito negro (104 cm de altura) del faraón de la XVIII dinastía, Tuthmosis I (Museo Egipcio de Turín, Italia).

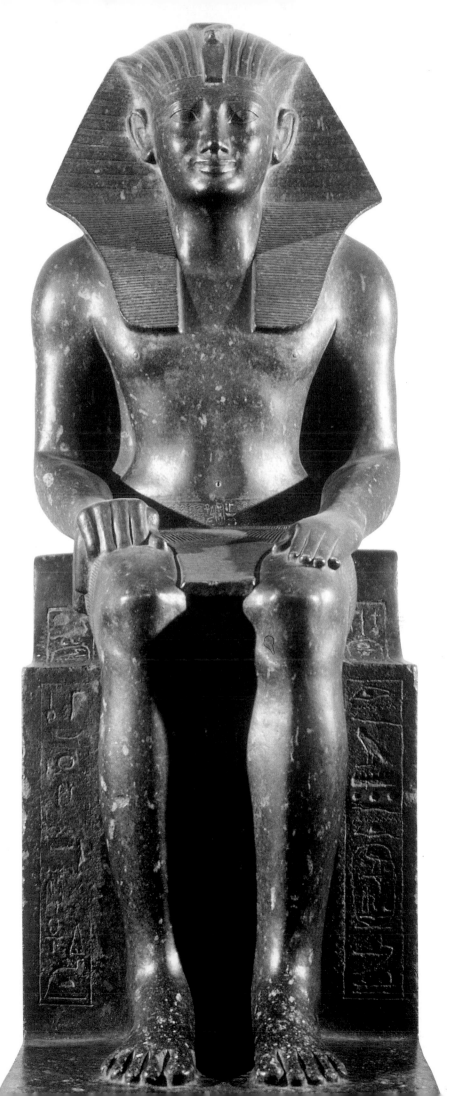

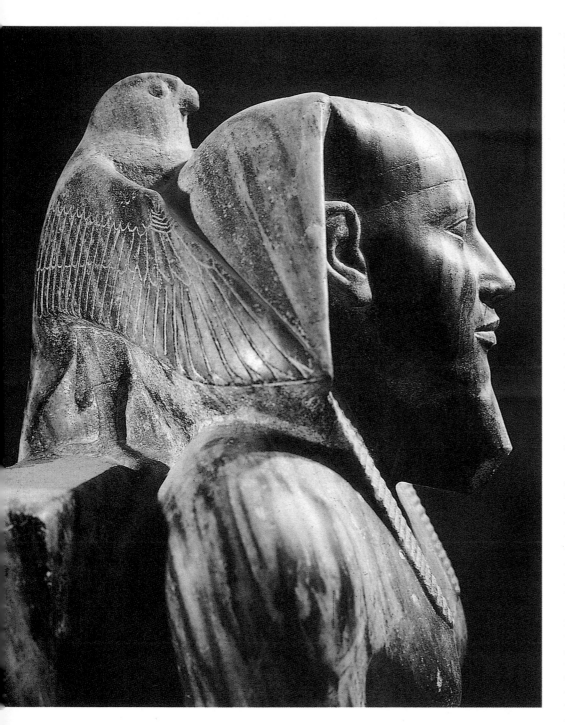

del hálito divino. El rey se consideraba el descendiente directo de Horus, el dios halcón hijo a su vez de Osiris. El cuerpo forma un bloque unido al trono con los brazos sin despegarse del torso. En bajorrelieve están grabadas las flores del Alto y Bajo Egipto.

En el modelo de los personajes representados de pie, el cuerpo permanece erguido con un reparto equitativo del volumen a ambos lados del eje. Generalmente, los brazos están pegados a lo largo del tronco con los puños cerrados y el pie izquierdo adelantado, en actitud de marcha. La estatua doble de Nimaatsed (Museo Egipcio, El Cairo), de la V dinastía, es un excelente ejemplo de esta tipología. Representa por duplicado al sacerdote Nimaatsed en piedra caliza policromada. Ambas figuras comparten el bloque de piedra que sirve de pedestal y de fondo, siendo en verdad una repetición de la misma figura en estricta simetría. La aplicación del color detalla algunas características del personaje, como el fino bigote.

Otras representaciones escultóricas

Las personas que no tienen un rango divino, como funcionarios y sirvientes, están plasmados con mayor realismo. Aparece, así, la escultura de género que representa oficios o tipos concretos de personas, como los escribas y los grupos familiares. En realidad, la escultura se refiere siempre a tipologías que encuadran las diferentes categorías sociales y no a individualidades concretas.

Son paradigmáticas las figuras femeninas de sirvientas, realizadas en caliza policromada de tamaño variado como el de *La molinera* (Museo Egipcio, El Cairo), perteneciente a la V dinastía. La sirvienta está arrodillada con un rodillo entre las manos que utiliza como molino plano. La figura capta una acción y rompe por completo los esquemas mencionados anteriormente.

El hecho de que se represente una persona perteneciente a un rango social inferior permite plasmar una escena llena de vida y temporal. Desaparece, pues, la rigidez y el carácter monumental. Otra figura, *La cervecera* (Museo Egipcio, El Cairo), perteneciente también a la V dinastía, aparece representada de pie con el torso inclinado sobre un gran recipiente para prensar la cebada. Son frecuentes, así mismo, los grupos familiares, en particular la pareja de esposos, que pueden permanecer de pie o sentados, aunque

Sobre estas líneas, perfil del rostro y de la parte superior del torso de la figura sedente en diorita del faraón de la IV dinastía, Chefren, procedente de Gizeh, que se conserva en el Museo Egipcio de El Cairo. En esta escultura se representó al faraón con la cabeza protegida por las alas abiertas del dios Horus, del cual se consideraba que descendía. Extraordinariamente esculpida, a pesar de las dificultades derivadas de la dureza del material, esta escultura transmite de forma excelente la apoteosis de la majestad divina en el antiguo Egipto.

Normalmente los monarcas muestran el torso desnudo, visten una falda plisada y presentan la cabeza cubierta por la doble corona del Bajo y Alto Egipto.

Una de las estatuas que resume magníficamente el arquetipo escultórico de modelo sedente pertenece al rey Chefren de la IV dinastía, de quien se han hallado numerosas representaciones en diferentes materiales pétreos. La figura del rey está protegida por las alas del dios Horus. Éste, en su forma de halcón, abraza con sus alas —desde la espalda— la cabeza del rey, en actitud de imposición

lo más común es que el hombre permanezca sentado y la mujer de pie. A menudo, ambas figuras se cogen con las manos por la cintura.

La representación de niños no es tan habitual, aunque también aparecen en escenas familiares, sobre todo durante el período de la reforma religiosa del faraón Amenofis IV, quien introdujo importantes modificaciones en los temas y las normas escultóricas.

Uno de estos grupos familiares es el del enano *Seneb*, de la VI dinastía. La pareja aparece sentada. Los dos hijos de menor tamaño están delante, unidos a la pared pétrea, en la zona que hubieran ocupado las piernas del padre de no tratarse de un enano. Las diferentes expresiones, de tono grave en el rostro de Seneb, de dulzura en la mujer y de graciosa timidez en los niños, otorgan al conjunto un encanto indiscutible.

Hay un tipo de esculturas que sin llegar a ser exentas, casi son de bulto redondo. Se trata de estatuas-relieve que se encuentran integradas en los muros de las mastabas e hipogeos formando parte de la propia arquitectura. Las tipologías son las mismas, sedentes o de pie; inicialmente estaban policromadas. En estos casos, la piedra se cubría con una capa de estuco sobre la que, posteriormente, se aplicaba la pintura.

La belleza juvenil como símbolo de eternidad

El cuerpo humano joven es armonioso y, también, símbolo de vida y a la vez de eternidad. Por este motivo, las esculturas de las tumbas representan siempre un modelo joven.

El grado de idealización de las figuras es proporcional al rango que éstas ocupan en la escala social. Cuanto mayor sea la jerarquía del personaje representado más fidelidad se observará ha-

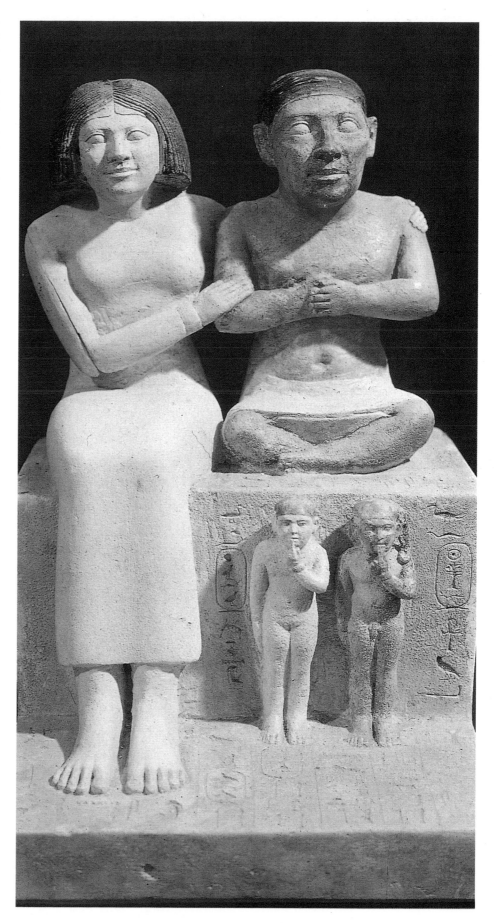

Las figuras de miembros no pertenecientes a la realeza estaban dotadas de cierto realismo, a pesar de cumplir una función relacionada con el mundo de ultratumba. A la derecha, grupo familiar del enano *Seneb* (caliza pintada, 104 cm de altura), procedente de una tumba de Gizeh (Museo Egipcio, El Cairo). Destacan en dicho grupo las expresiones de los rostros y la intencionalidad artística de atenuar la desproporción de la pareja, gracias al mayor volumen de la cabeza y a la poco convencional disposición de los brazos y piernas del esposo.

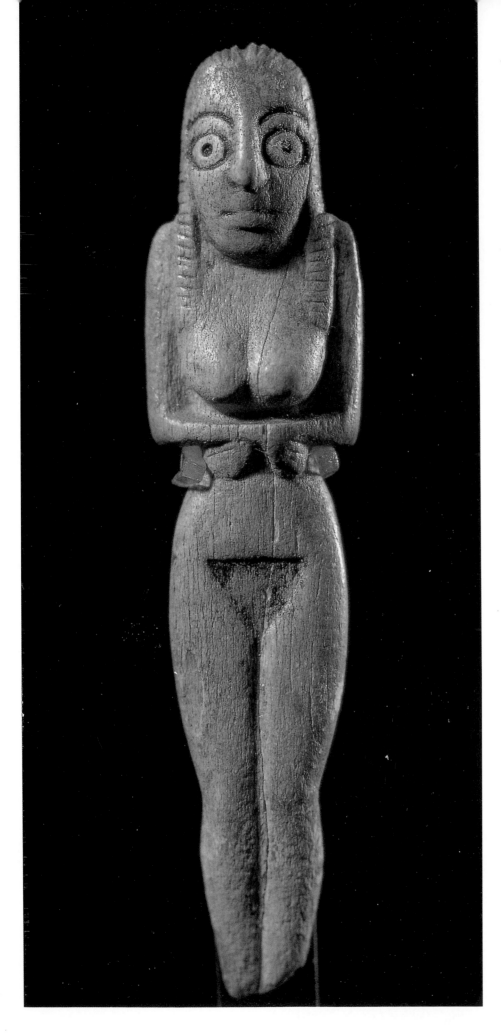

cia las normas. De ahí el que se encarne el esplendor corporal. Los cuerpos de los faraones son, por lo tanto, fuertes y bien proporcionados y presentan además una armonía de formas que expresan el vigor juvenil.

La idea de juventud aparece magníficamente representada en la *Tríada del rey Micerino* (Museo Egipcio, El Cairo), dechado de belleza y perfección en piedra granítica. El rey, que está representado de pie, avanza un poco para destacarse de las otras figuras femeninas que le flanquean y que quedan en un plano posterior. Las tres figuras son paradigmas de juventud y hermosura, especialmente los cuerpos femeninos que están dotados de una sensualidad extraordinaria. Las formas se modulan insinuando los volúmenes rotundos que hay bajo la transparencia del vestido. Las figuras parecen avanzar en perfecto orden desde el plano del fondo. La simetría ordena la representación en su conjunto y en cada una de sus unidades.

La escultura en el Imperio Antiguo

Durante las primeras dinastías (época tinita) la estatuaria todavía no estaba plenamente definida ni codificada. Se crearon ya, sin embargo, figuras que preludiaban las características de la estatuaria egipcia clásica.

Los materiales más empleados son el marfil, la madera y también el barro esmaltado, que son elementos más mórbidos que la piedra, lo que permite ejecutar formas más atrevidas.

Los tipos que aparecen con mayor frecuencia son desnudos femeninos. Tratados con sutileza, tienen las piernas juntas y los brazos extendidos a lo largo del

Algunas tumbas neolíticas y calcolíticas de Egipto incluían en sus ajuares unas figurillas exentas antropomorfas muy rudimentarias. Estas figurillas, con frecuencia de sexo femenino, sugieren ya las directrices religiosas desarrolladas en época faraónica, sobre la creencia de que la vida de ultratumba requería las mismas necesidades que la terrenal. En la imagen de la izquierda, una figurilla femenina de época predinástica egipcia, que se conserva en el Museo del Louvre de París. Esta estereotipada estatuilla, ejecutada con un alto grado de estilización y con indiscutibles rasgos de individualización, ha sido, por sus atributos sexuales, interpretada, en ocasiones, como la representación de una diosa madre.

cuerpo. Destaca el triángulo púbico fuertemente inciso, característico símbolo de la fertilidad. Las pequeñas figuras masculinas representan a hombres de pie, con los brazos adheridos a lo largo del cuerpo y un cinturón fálico como única prenda (Ashmolean Museum, Oxford). Por último, las figuras que representan prisioneros arrodillados y atados pueden ser independientes del soporte al que se adscriben.

Son esculturas de bulto redondo. También pueden estar incorporadas a algún mueble u otros objetos como parte de la decoración.

Las figuras de animales alcanzan una ejecución mucho más audaz que la figura humana, prolongando la tradición prehistórica en la que el animal era representado con asombrosa perfección y verosimilitud. Son graciosas figuritas realizadas en piedra o en otros materiales (cerámica, marfil) que reproducen animales —simios, hipopótamos o leones. Algunos de estos animales presentan actitudes amenazadoras con fauces abiertas, pero la mayoría adoptan posturas graves y tranquilas. Este tipo de representación se fue repitiendo a lo largo de las distintas dinastías, pues la manera de plasmar la naturaleza y de establecer relación con ella fue una constante en la cultura egipcia.

Las primeras representaciones del faraón

Una de las primeras piezas escultóricas reales, perteneciente a la época tinita, es una diminuta figura de marfil portadora de la corona del Alto Egipto, que representa al faraón en actitud de marcha. En el mismo período surgen ya los prototipos sedentes y de pie, tallados en piedra caliza, en los que casi no hay se-

Una de las representaciones más sobresalientes de la divina majestad faraónica del Imperio Antiguo es la *Tríada de Micerino* (granito, 97 cm de altura), procedente del templo de este monarca en Gizeh, que se conserva en el Museo Egipcio de El Cairo. En este grupo escultórico (derecha), el faraón, acompañado por la diosa Hathor y el séptimo nomo del Alto Egipto personificado, fue esculpido en un plano más avanzado que los dos personajes femeninos, si bien su más estrecha conexión con la diosa queda apuntada mediante la posición similar de los pies. No obstante, todo el conjunto respira la misma juvenil y armoniosa belleza, como símbolo ideal de vida y eternidad.

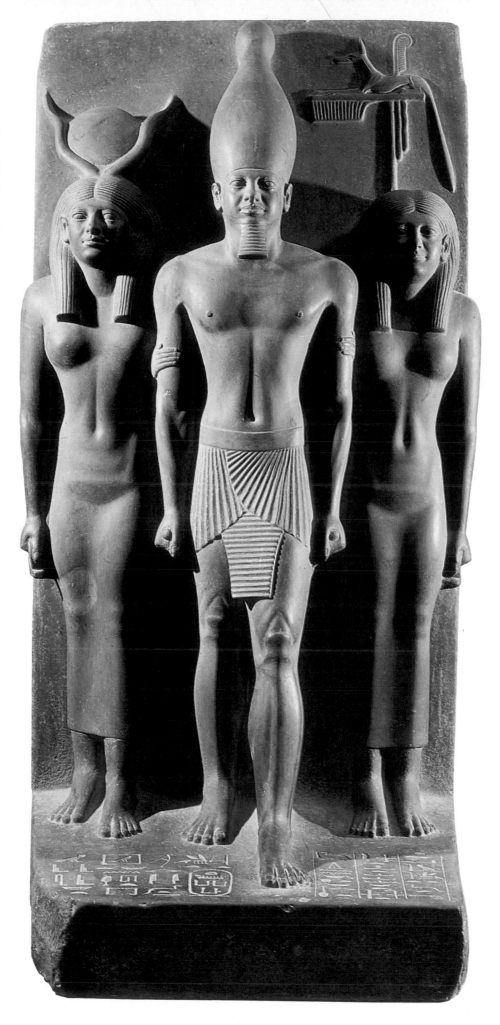

95

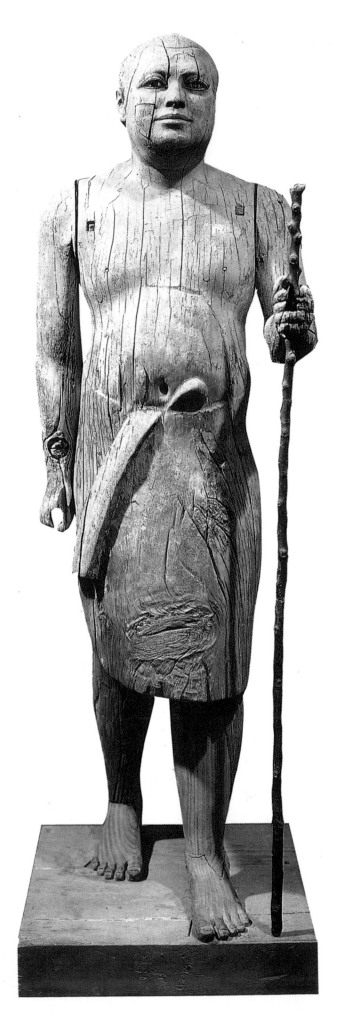

Junto a estas líneas, uno de los más bellos ejemplos de la estatuaria en madera del Imperio Antiguo, la figura del sacerdote Kaaper, jefe de lectores o de ceremonial (109 cm de altura), que en la actualidad se conserva en el Museo Egipcio de El Cairo. Hallada en su propia mastaba, en Saqqarah, esta escultura, que fue realizada a fines de la IV dinastía o comienzos de la V, es conocida vulgarmente como *Sheikh-el-Beled*, que significa «el alcalde de la aldea». Este apelativo lo recibió a causa del extraordinario parecido que tenía con la autoridad que en aquel momento gobernaba el municipio donde fue descubierta. Ejemplo singular de la opulenta arrogancia de que hacían gala los altos funcionarios del antiguo Egipto, esta figura, una de las abundantes obras en madera que por desgracia no ha perdurado en su total integridad, carecía de la parte inferior de ambas piernas y de la capa de yeso que contribuía a acentuar su particular realismo. Sin embargo, todavía resta parte de su antiguo esplendor. Además, la escultura en la actualidad ha sido restaurada.

paración entre la cabeza y los hombros. Generalmente, los dos pies suelen estar juntos. Si uno de ellos aparece adelantado, entonces ambos quedan unidos por restos de materia pétrea. Al principio, las estatuas sedentes poseían rasgos majestuosos y muy expresivos, lo que origina en el espectador una profunda impresión. Con el tiempo, se produjo una progresiva atenuación de estos rasgos, hasta plasmar la total serenidad que caracteriza los rostros de las estatuas egipcias. A partir de la estatua del rey Djoser, procedente del *serdab* del complejo funerario de Saqqarah (Museo Egipcio, El Cairo), quedan plenamente establecidos los códigos formales que regirán la escultura egipcia.

Es la primera escultura de tamaño natural en la que cristaliza la intención de la búsqueda de solemnidad. Ésta se expresa a través de la simplicidad de las formas. Se establece el modelo ideal en posición sedente. La figura forma entonces un todo en unión con los dos planos que le sirven de soporte, uno en la base de los pies y otro en el tronco-respaldo. Las extremidades inferiores están unidas, los brazos descansan uno con la mano extendida sobre los muslos y el otro con el puño cerrado pegado al pecho. La cabeza, con el tocado real y la barba ceremonial, tiene un rostro de rasgos regulares, una expresión inmutable, animada por ojos vítreos. Se puede decir que es uno de los primeros intentos del arte egipcio por dominar el estilo de la representación humana.

La estatua del rey Chefren

Una estatua emblemática de Chefren, faraón de la IV dinastía, única por sus colosales dimensiones (20 m de altura), es la esfinge que se encuentra en el complejo funerario de Gizeh. Se trata de la figura de un león agazapado con la cabeza del rey. Está excavada en la montaña, aprovechando la forma original de roca caliza, de manera que el cuerpo queda integrado en la planicie del desierto, al mismo nivel, y lo único que sobresale por encima es la cabeza. El rostro idealizado de Chefren muestra el tocado real y la barba ceremonial que personifican la figura poderosa del león. La estatua gigantesca mira hacia el este, el lugar por donde nace el dios Sol y con quien se identifica al rey. La esfinge simboliza, por lo tanto, el concepto de rey como divinidad. Es también el protector de la tierra —rechaza los malos espíritus—, erigiéndose en guardián permanente de la necrópolis de los monarcas.

Junto a estas líneas, sobria, pero realista representación, de una figura masculina, el *Escriba sentado* (53,5 cm de altura), que se conserva en el Museo del Louvre de París. Se trata de una pequeña estatuilla procedente de la tumba construida en Saqqarah por un importante funcionario, Kai, que fue administrador durante la V dinastía. La expresión de este personaje impresiona por la misteriosa sonrisa que esboza y la intensidad de la mirada. Destinada a asegurar la inmortalidad del difunto, la estatuilla presenta una postura tranquila, sin actitudes de tensión muscular, característica que no le resta una cierta vivacidad.

Grupos familiares y escribas

Dentro de la uniformidad del arte egipcio se da una variedad de figuras, manifiesta en las diferentes combinaciones de grupos de dos, tres o más personajes. Entre los grupos familiares, en una mastaba de Meidum se hallaron figuras sedentes en piedra caliza, que representan a un matrimonio noble, los esposos *Rahotep y Nofret*. Los cuerpos forman un bloque compacto con los pedestales y asientos en los que las figuras aparecen labradas como un altorrelieve. Tal como es característico de la escultura, los representados no se independizan del bloque de piedra; más bien parecen surgir de él. Ambas figuras están pintadas con los habituales códigos cromáticos, el marrón para la piel masculina y el amarillo o rosado para la femenina. Los volúmenes se han simplificado al máximo para no detenerse en detalles superfluos que desviarían la atención de aquello que se considera importante.

Los escribas sentados son representaciones escultóricas que plasman un gran realismo. Sin duda, dos de los más importantes son los escribas que datan de la V dinastía. Uno de ellos se encuentra depositado en el Museo del Louvre de París y otro en el Museo Egipcio de El Cairo.

La administración egipcia estuvo muy bien organizada desde sus comienzos y los cargos de funcionarios dedicados a la administración eran numerosos. Entre los oficios más reconocidos se encontraba el de escriba.

La persona que desempeñaba este cargo debía saber escribir y dibujar al mismo tiempo, lo que suponía un altísimo grado de especialización y reconocimiento social. En las esculturas se representa a los escribas sentados en el suelo, con las piernas cruzadas y con las manos ocupadas por una hoja de papiro y el estilo para dibujar. Son estatuas de piedra caliza policromada, con los brazos despegados del tronco y una expresión de recogida concentración y serenidad. Se ha conseguido una viveza inquietante en la mirada, gracias a la incrustación de vidrio en los ojos.

En el conjunto de estatuas del Imperio Antiguo, tanto de faraones como de personas sin rango, las posturas tranquilas y las actitudes sin tensión muscular alcanzan un realismo sobrio en el estilo y en la expresión de los rostros, de un modelado generalmente suave. La escultura de la V dinastía, conocida como *Escriba sentado*, que se conserva en el Museo del Louvre de París, fue descubierta en 1850 por el arqueólogo Mariette, en una tumba de

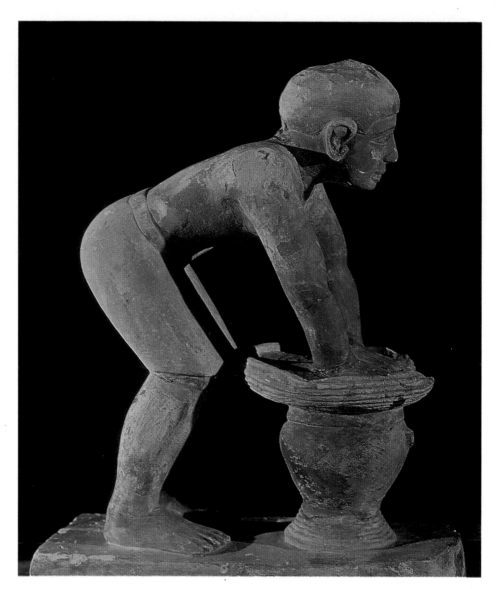

Saqqarah. Representa al administrador Kai, del que aparece otro retrato en la misma tumba. La escultura, que mide 53,5 centímetros, impresiona por la profunda concentración que plasma. El rostro esboza una misteriosa sonrisa y muestra una intensa mirada, que se acentúa debido a la incrustación de piedra dura. Es la representación de un intelectual, cuya mano derecha está presta a escribir. Probablemente, esta escultura era el doble del difunto y estaba destinada a asegurarle la inmortalidad.

Las estatuas en madera de funcionarios de la corte ejemplarizan otra tendencia escultórica en la que se permite la individualización de la figura. Por tratarse de personas sin rango noble, podían representarse sin plasmar la clásica rigidez que caracterizaba las representaciones de faraones o de personajes de la familia real. Además, técnicamente el trabajo de la madera es muy distinto del de

la piedra. La madera permitía trabajar las distintas partes de la escultura por separado, para unirlas posteriormente. De ahí el que este tipo de esculturas tuviesen un carácter menos severo. Una de las más conocidas es la estatua de *Sheikh-el-Beled*, conocida popularmente como «el alcalde de la aldea». Representa a un hombre maduro, de pie y sujetando con un brazo una vara de sicomoro. Los ojos de vidrio acentúan aún más el realismo de la figura y plasman los logros de esta particular tendencia escultórica.

La escultura en el Imperio Medio

En este período no hay una unidad estilística estricta, sino que se aprecian diferentes tendencias que optan por diversas soluciones expresivas. En el norte, en la zona del Delta, se desarrolla un gusto

hacia las formas clásicas e idealizadas, derivadas del Imperio Antiguo, en las que se exalta la nobleza y serenidad de las figuras. Las estatuas sedentes de Sesostris I son representativas de esta tendencia; se trata de figuras de piedra caliza que muestran un rostro juvenil.

Un poco más hacia el sur, en Menfis, se opta por un mayor realismo; y en la zona de la capital tebana, en el sur del país, se tiende a sintetizar ambas tendencias con preferencia a mostrar la expresión del rostro, mientras el cuerpo permanece fiel a la normativa del Imperio Antiguo, impasible y ajeno a cualquier rasgo temporal. Las esculturas de los re-

El hallazgo en las tumbas de innumerables estatuillas de sirvientes, representadas realizando las más diversas tareas domésticas y artesanales, demuestra que éstas tenían la función de asegurar las necesidades del difunto en su vida de ultratumba. A la izquierda, figura de un hombre elaborando cerveza y, bajo estas líneas, una figura que reproduce a una mujer moliendo trigo, ambas piezas conservadas en el Museo Egipcio de El Cairo.

yes se prodigan y se encuentran no sólo en las construcciones funerarias, donde habían permanecido ocultas durante el Imperio Antiguo, sino también en el interior de los templos y en el exterior de las edificaciones, al aire libre.

Cambios artísticos

Respecto al período anterior han tenido lugar importantes cambios artísticos. La expresión invariable del rostro con la mirada perdida en el infinito, que caracterizaba a los reyes, se ha transformado en un ademán melancólico que abandona el hieratismo intemporal. Los rostros de Sesostris III y Amenemhet III expresan dichos estados de ánimo.

Tal como se aprecia en el rostro de Sesostris III, de granito rosado y que se conserva en el Metropolitan Museum de Nueva York, la mirada ha perdido la nitidez y absoluta firmeza que caracterizaba los rostros de los soberanos de antaño. Los párpados se agrandan y caen, el ceño se frunce. Quizás los rostros expresan los cambios que se han producido en las creencias religiosas. En este momento se ha perdido la garantía que

ofrecía un destino inmortal y una vida terrena optimista, bajo la protección del dios Ra. Además, el vínculo entre el rey, hijo de Horus, y su pueblo ha cambiado. A partir de este momento la autoridad se afirma a través de acciones, como las conquistas de otros territorios, y no sólo por mediación de lo divino. Este espíritu de preocupación por lo temporal es el que reflejan algunos rostros de faraones. Se realizan también esculturas del rey que reproducen diferentes momentos de su vida, como se puede observar en algunas estatuas de Sesostris III (Museo Egipcio, El Cairo). En ellas se mantiene el porte majestuoso que caracteriza al soberano, pero su rostro plasma el paso de los años. En otras figuras el semblante del monarca muestra pesadumbre y denota también la preocupación por las contingencias de la existencia.

Durante el Imperio Medio proliferan las esculturas llamadas «esfinges». Son figuras que representan un cuerpo de león recostado y un rostro humano. Desde el Imperio Antiguo, con la gran Esfinge de Gizeh, la escultura de forma animal se había individualizado al representar el rostro del faraón simbolizando el poder divino. Desde entonces no se repite la hazaña escultórica en grandes dimensiones pero la tradición se prolonga y este período aporta algunas variantes formales. La actitud de la figura es de una gran serenidad y las formas son sobrias, definidas por líneas puras que modulan robustos volúmenes. La esfinge de Amenemhet II en granito rosa (Museo del Louvre, París) es un ejemplo magnífico. El tocado ceremonial sustituye la melena del león y resalta aún más el rostro de suave modelado, en contraste con los planos geométricos que le rodean. Cuatro esfinges de Amenemhet III, en granito negro, muestran una variante formal que modela unas crines de león muy estilizadas, con orejas que sobresalen de la cabeza. El rostro del faraón permanece ensimismado en su majestuosidad.

Pequeñas tallas para las escenas cotidianas

Durante el Imperio Antiguo se inició un género nuevo en estatuaria menor que proliferó, extraordinariamente, a lo largo de todo el Imperio Medio. Son pequeñas tallas, entre 20-30 centímetros, labradas en madera y policromadas, que representan sirvientes realizando sus labores. Se trataba de estatuillas destinadas a las tumbas y consistían en modelos reducidos, a modo de maquetas, de las diferentes situaciones y actividades

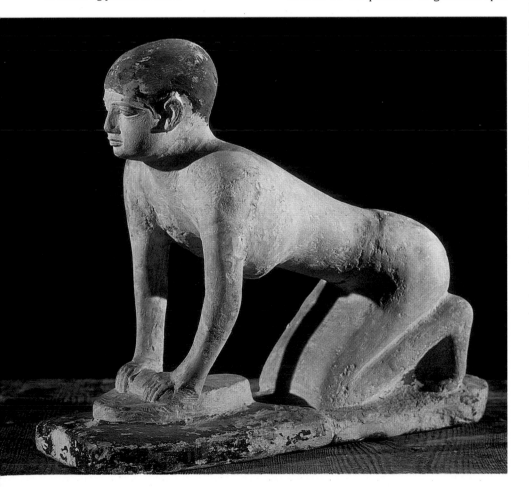

Junto a estas líneas, una perspectiva de los espléndidos colosos que flanquean la entrada al *speo*, templo excavado en la roca, de Ramsés II en Abu Simbel, Nubia. Destaca en sus rostros la marcada depresión de los labios, que acentúa la benévola sonrisa propia del período ramésida. Estas colosales estatuas talladas en la roca son una de las innumerables representaciones de este faraón, cuyo longevo reinado se extendió a lo largo de 67 años. Ramsés II fue además uno de los soberanos más representados y las esculturas que de él se produjeron responden a toda suerte de estilos y calidades.

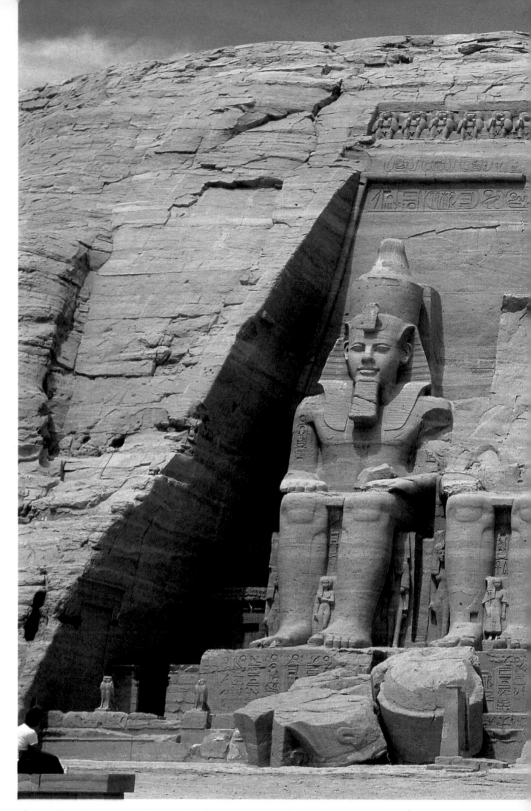

que se desarrollaban en la vida cotidiana. Así, es posible encontrar pequeños escenarios en los que se reproducen trabajos cotidianos como los de ganadería. Se representan panaderos, hombres realizando la cerveza, mujeres transportando cestas, campesinos arando o mujeres haciendo faenas domésticas. Algunas escenas llegan incluso a representar hogares enteros. Las figurillas formaban parte del ajuar funerario para garantizar al difunto los servicios imprescindibles durante la vida en el más allá. Así, en el caso de que el difunto hubiese sido un militar, se depositaba todo un ejército de soldados en su sepultura.

La escultura en el Imperio Nuevo

Durante el Imperio Nuevo, Egipto, a partir de las conquistas militares, entra definitivamente en contacto con el mundo asiático, iniciándose unos estrechos vínculos culturales que enriquecen la producción artística. El ímpetu constructor de este período origina un gran desarrollo de la estatuaria. Se crean figuras descomunales, llamadas colosos, que se instalan en el exterior de los templos. Se les consideraba intermediarios entre el mundo divino y el mundo terrenal, por lo que existían numerosas reproducciones en miniatura, que tenían la función de amuletos o ídolos y que, gracias a su pequeño tamaño, se podían transportar fácilmente. Los colosos siguen las tipologías de la estatuaria egipcia, sedente o de pie, en cuyo caso portaba los atributos clásicos del dios Osiris: brazos cruzados sobre el pecho con el flagelo y el báculo, el manto talar y los pies juntos. Se solían instalar en grupos de dos o de cuatro.

Los colosos más conocidos se encuentran en Tebas, llamados desde la época griega *Los colosos de Memnón*. Formaban parte del templo de Amenofis III, pero, los sucesores del faraón deshicieron

el templo y han quedado aislados como un par de titanes solitarios en medio del paisaje. Representan a Amenofis III sentado en el trono. A los lados de las piernas hay pequeñas esculturas de figuras femeninas, que representan a la esposa y madre del faraón.

Los cuatro colosos que flanquean la entrada en el *speo* de Ramsés II en Abu Simbel (en la frontera con Nubia) están tallados en la pared rocosa. Constituyen una fachada gigantesca de veinte metros de altura, en la que el faraón sedente custodia la entrada.

La estatuaria exenta

La estatuaria exenta tiene fundamentalmente la misma tipología que en el período anterior, aunque participa de influencias asiáticas, visibles en el gusto por el detalle y la minuciosidad con que están tratados los ropajes y demás atuendos. Las aportaciones orientales no modifican, sin embargo, la adecuación de las esculturas a las necesidades arquitectónicas de grandes dimensiones. Quedan pocos ejemplares de la XVIII dinastía, anteriores al reinado de la reina Hatshepsut. Es a par-

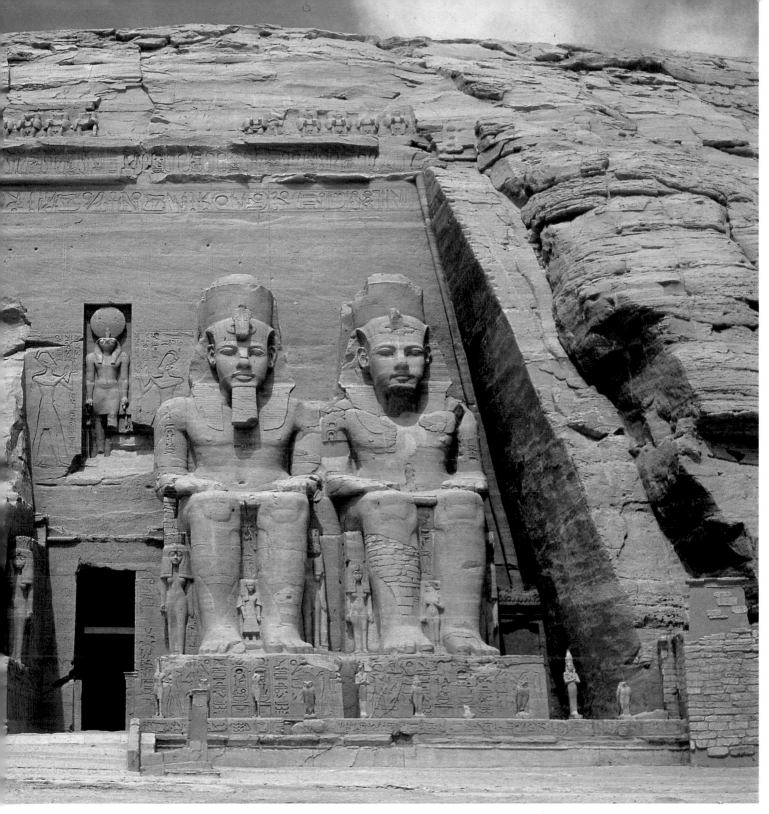

tir de entonces cuando las aportaciones orientales se manifiestan plenamente incorporadas a la escultura, en equilibrio, sin embargo, con la estética egipcia. Las estatuas sedentes de los faraones se multiplican en los templos, con los rostros serenos e imperturbables que les otorga la eternidad, abandonando las tendencias más realistas de períodos anteriores.

De la reina Hatshepsut hay numerosas estatuas procedentes del hipogeo de Deir el-Bahari. Entre las más hermosas se encuentra la que se conserva en el Metropolitan Museum de Nueva York,

realizada en mármol blanco. En ella se aprecia el cuerpo femenino sin disimulo, con volúmenes muy simplificados en planos geométricos y un rostro de suaves formas que acentúa un cuidadoso pulimento de la piedra.

De su sucesor Tuthmosis III, uno de los faraones más guerreros, se conserva una escultura —de pie— en basalto verde (Museo Egipcio, El Cairo), que presenta rasgos muy similares a los de la reina, con un rostro esbozado por una leve sonrisa. El cuerpo, joven y atlético, responde plenamente al arquetipo ideal.

Las denominadas «estatuas-cubo»

Durante este período se prodigará una nueva tipología llamada «estatua-cubo» por su similitud formal con esta estructura geométrica. Este tipo escultórico representa una figura sentada con las rodillas levantadas y cubierta totalmente por un manto, del que sobresalen tan sólo la cabeza, las manos y los pies. La cabeza es la única parte del cuerpo realmente tallada con detalle, pues manos y pies quedan subsumidos, en la mayoría

101

de los casos, en el bloque de piedra. La postura, que permite sintetizar el cuerpo en un simple cubo, ofrece una gran superficie destinada al soporte de escritura. Este tipo de esculturas estaban destinadas a los templos, con autorización real para ser depositadas en los claustros y salas hipóstilas como adoración perpetua a los dioses. Tal es el caso de la estatua de Sennefer, compañero de armas de Tuthmosis III, realizada en granito gris y que se conserva en el Museo Británico de Londres. El perfecto pulido de la superficie resalta el grabado jeroglífico, que cubre el pedestal y el manto; en él constan los cargos civiles y militares que ostenta el representado. Otro tipo de «estatua-cubo» incorpora un niño en brazos, como la representación de Senenmut, arquitecto y favorito de la reina Hatshepsut.

Otras estatuas, semejantes al modelo «cubo», son variantes que presentan los brazos pegados al cuerpo y las manos sobre las piernas. Éstas aparecen cubiertas por un faldón liso, donde hay inscripciones. Destacan las estatuas del intendente de obras de Amenofis III, Amenhotep, quien aparece representado en diversas etapas de su vida: como escriba joven, con la expresión reflexiva, o convertido en un anciano de aspecto ensimismado. En ambos casos hay inscripciones que narran su vida.

Variación del canon: la reforma de Tell-el-Amarna

Amenofis IV emprendió una reforma sobre la ortodoxia religiosa que sacudió los cimientos del panteón egipcio. En una declaración de monoteísmo sin precedentes, el faraón se adjudicó el epíteto de Akhenatón, prodigando toda su fe hacia Atón, el disco solar, la fuerza que infunde vida a la Tierra. Abandonó el culto a los demás dioses y propuso la búsqueda de la verdad. Estos nuevos ideales se reflejaron inmediatamente en el arte.

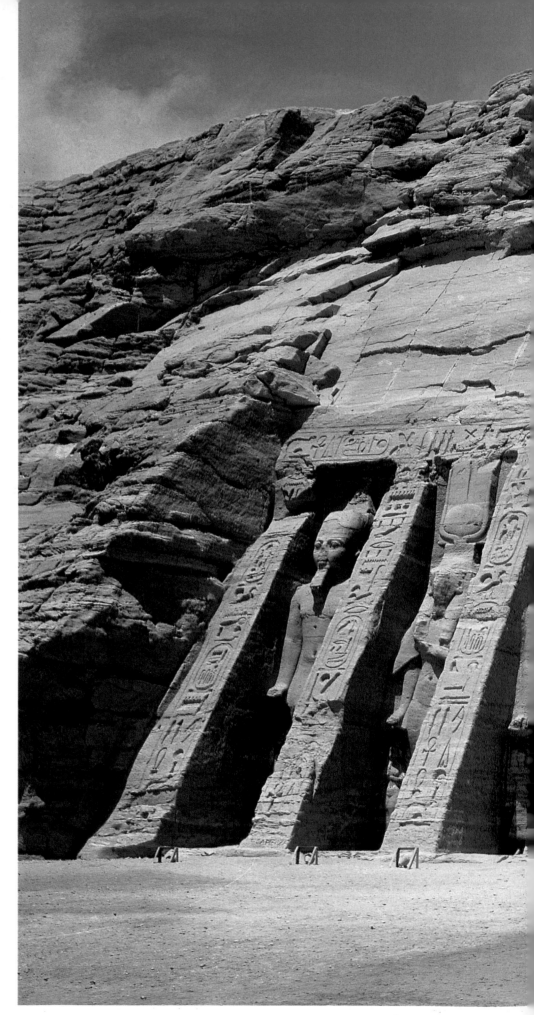

Junto a estas líneas, fachada del templo construido por orden de Ramsés II en honor de la reina Nefertari, la principal esposa de su juventud, y dedicado a la diosa Hathor, en Abu Simbel (Nubia). Esta fachada excavada en la roca presenta siete contrafuertes, el central de los cuales permite el acceso al interior del templo, mientras los restantes se articulan con seis nichos, que albergan cuatro esculturas de pie de este faraón y dos de Nefertari ataviada con los atributos de la diosa Hathor.

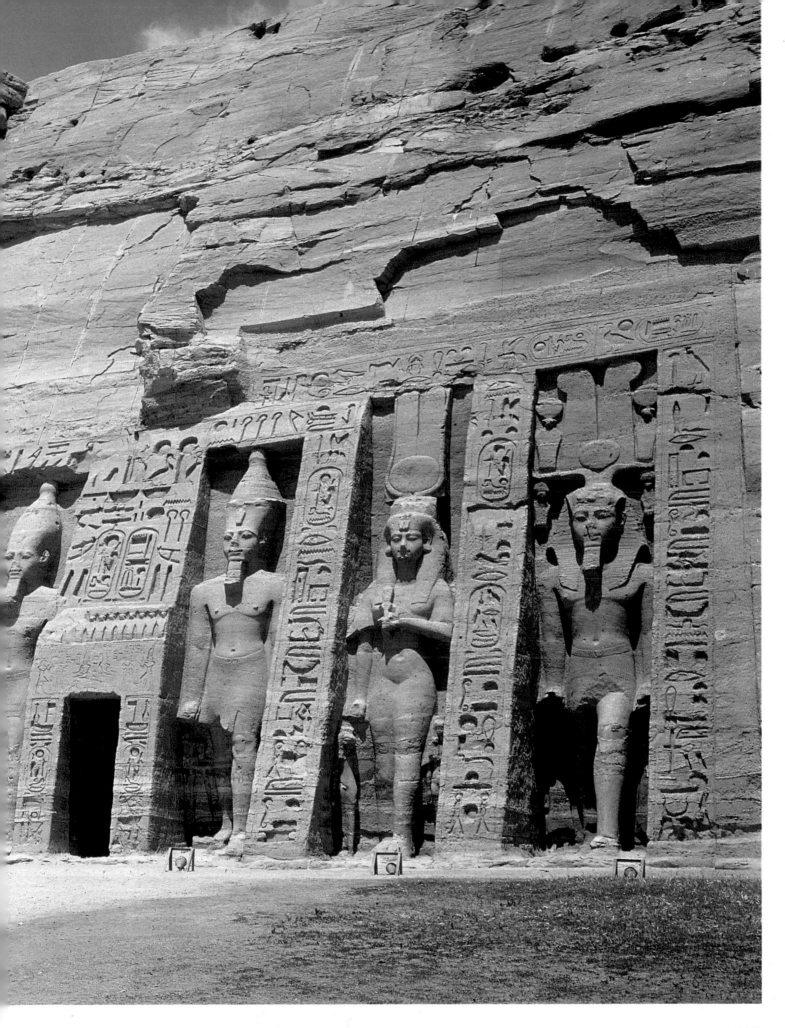

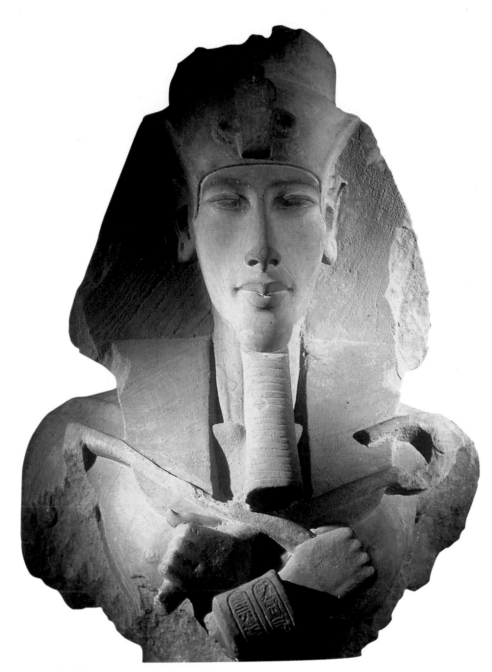

El resultado es una figura que desprende una aureola mística, extrañamente deforme y de aspecto más humano que las estatuas de épocas anteriores.

El busto de la reina Nefertiti

Las exigencias del nuevo estilo se mantuvieron también en la estatuaria de los altos dignatarios. Los principales rasgos conservados fueron la longitud del cuello y la deformidad craneana. Estas dos características han distinguido también uno de los bustos más conocidos y alabados de toda la escultura egipcia, el de la reina Nefertiti.

Este busto de la consorte de Akhenatón es un retrato en piedra caliza policromada con incrustaciones de vidrio en los ojos. Los rasgos elegantes de su cuello de cisne, admirablemente esbelto, todavía se acentúan más con la tiara azul que corona la cabeza. Los rasgos sensuales de labios, pómulos, mentón y nariz confieren al rostro una belleza sumamente estilizada.

En este período la escultura afirma con rotundidad la sensualidad del cuerpo femenino. La voluptuosidad se manifiesta sin ningún tipo de recato bajo el fino tejido transparente que cubre el cuerpo.

Tras la muerte de Akhenatón se reinstauró el culto a Amón, aunque algunos de los nuevos matices introducidos por su doctrina se mantuvieron vigentes tal como se aprecia en la tumba de su sucesor, Tutankhamón. En ésta se han encontrado numerosos objetos que responden todavía al estilo de Amarna. Entre ellos destacan una serie de cuatro estatuillas en madera policromada. Se trata de diosas guardianas de las vísceras del difunto, cubiertas con túnicas ceñidas al cuerpo que dejan entrever las formas femeninas.

Curiosamente estas estatuas tienen la cabeza vuelta hacia un lado, en señal de solicitar respeto, actitud que se aparta de la estricta ley de frontalidad de la escultura egipcia.

Sobre estas líneas, el busto de uno de los veintiocho colosos del faraón Akhenatón, levantados en el templo Gematón de Karnak (Museo Egipcio, El Cairo). La reforma religiosa de este faraón comportó una verdadera revolución artística, que se tradujo en el único intento consciente, a lo largo de la evolución del arte egipcio, de establecer una ruptura con las tradicionales normas artísticas. Así, el alargado rostro y la singular expresión de la mirada del monarca pretenden transmitir, a modo de nuevos símbolos de divinidad, la fuerza espiritual de su interior.

Akhenatón trasladó la capital al norte de Tebas y fundó la ciudad de Tell-el-Amarna, donde estableció el centro de culto a Atón. Allí se abrieron talleres artesanos en los que se plasmó la nueva iconografía. El canon no se modificó radicalmente.

Se introdujeron una serie de cambios que acentuaban la expresividad en el rostro, apartándose así del modelo de «eterna juventud». Akhenatón levantó en Karnak un templo solar (actualmente desaparecido) en el que había un pórtico rodeado de pilares con estatuas que lo representaban. De este conjunto de estatuas colosales se conservan veintiocho ejemplares, repartidas entre el Museo Egipcio de El Cairo y el Museo del Louvre de París. El rostro del faraón se alarga y el cráneo adquiere una deformación ovoide. Los ojos son oblicuos y almendrados, los labios sumamente carnosos. El cuello presenta una exagerada esbeltez y el pecho queda hundido. La línea de la pelvis se rebaja de manera que el vientre cae pesado sobre ella. Las extremidades, brazos y piernas, delgadas en comparación con el torso, dan sensación de fragilidad.

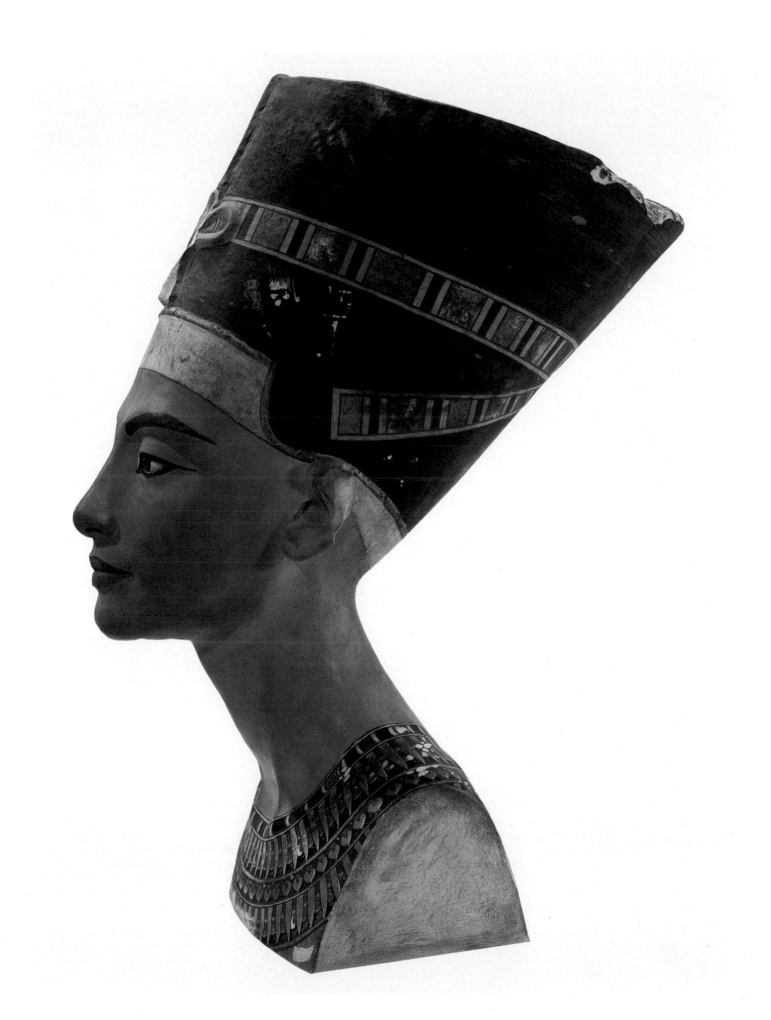

La escultura después del Imperio Nuevo

Después del Imperio Nuevo se mantuvo la tradición académica con la tipología de formas conocidas y recuperadas del Imperio Antiguo. Desde la época presaíta se intentó representar la individualidad, como se aprecia en el busto de Mentuemhat, conservado en el Museo Egipcio de El Cairo. Ello significó una definitiva ruptura con el arquetipo de eterna juventud. La expresión de esta nueva búsqueda tiene su más directo reflejo en la representación del rostro. Se generaliza la tendencia hacia el retrato fiel al modelo natural y es frecuente plasmar rostros que muestran el paso del tiempo.

Los retratos están realizados sobre piedras duras como el basalto o esquisto, con superficies perfectamente pulimentadas que hacen resaltar el detalle. El reto consiste en labrar la dura piedra, hasta conseguir el reflejo minucioso de la personalidad. El material resistente condiciona la ejecución de las piezas y obliga a una pureza de líneas que tiene en estos retratos sus mejores logros. Esta tipología no incorporará influencias formales griegas o romanas.

Estatuas de bronce

Por otro lado, el perfeccionamiento en el trabajo del metal dio lugar a la producción de estatuas en bronce, que alcanzaron grandes dimensiones, y son lo más significativo de las últimas dinastías. Los tipos son los mismos que en la escultura en piedra y las formas acusan cierta rigidez atendiendo a la tradición. No obstante, en el trabajo del metal los artistas hacen uso de una mayor libertad y las figuras se presentan realmente exentas, apoyadas sobre una peana, sin otros puntos de apoyo. Los brazos se despegan del cuerpo y las piernas se encuentran separadas. Todo ello proporciona a las estatuas una mayor ligereza, dotándolas de una cierta gracia. La superficie metálica se enriquece con cincelado e incrustaciones de oro y plata, con la técnica del damasquinado. Entre las estatuas más representativas podemos citar, la de la reina Karomama de la XXII dinastía (siglo IX a.C.) que está representada de pie con los brazos levantados, en los que originalmente portaba los sistros de la diosa Hathor. El cuerpo está cubierto por una túnica damasquinada muy ajustada y el rostro hermoso y sereno se encuentra suavemente modelado. En el período saíta proliferó el culto hacia el animal y con él la producción de estatuillas zoomorfas en bronce, fundidas en hueco. Se realizaban en serie, por lo que todas son muy similares, presentando únicamente pequeñas variaciones ornamentales. Destacan los gatos, de suave modelado, procedentes de la necrópolis animal del Delta, en Bubastis, cuya diosa local era la gata Bastet. Solían decorarse con incrustaciones de piedras preciosas. De la gran escultura en bronce cabría destacar una representación de Isis amamantando a Horus, que se conserva en el Museo Egipcio de El Cairo.

LA PINTURA Y EL RELIEVE

La representación mural es uno de los medios de expresión más importantes del arte egipcio. El soporte más frecuente para la pintura era el muro, cubierto de bajorrelieves que se podían pintar. La pintura se aplicaba directamente sobre las paredes lisas, previamente enlucidas. La separación entre pintura y relieve es casi inexistente, pues los códigos de representación son idénticos en ambos casos y las dos técnicas están tan vinculadas que se pueden estudiar conjuntamente. La situación de pinturas y relieves (dentro de los edificios, en las paredes de los templos y en capillas funerarias) siguen unas estrictas normas dictadas por los sacerdotes. Para los egipcios la representación actúa como el doble de la realidad. Gracias a las escenas que aparecen en las tumbas, los difuntos tienen la garantía de que podrán poseer en la vida eterna los mismos bienes que han disfrutado también en la terrenal.

En el antiguo Egipto la finalidad de la pintura y el relieve era perpetuar la existencia del difunto en el más allá. No existía, por lo tanto, un interés propiamente artístico. Por ese motivo, el arte egipcio no evoca paisajes ni transmite sentimientos o emociones. Tanto en pintura como en relieve hay dos principios básicos que se plasman en todas las representaciones: la regularidad geométrica y la observación de la naturaleza. Para trabajar, el artista sigue un modelo, un método con reglas rígidas. Los temas son siempre los mismos.

Por otra parte, las virtudes mágicas de la imagen y la escritura dependían en gran medida de la calidad de los signos, de ahí el especial cuidado con el que están realizados, siendo sus cualidades gráficas tan importantes como el contenido que sus formas encierran. En la pintura, la imagen y la palabra conviven y las escenas siempre van acompañadas de jeroglíficos que aclaran el significado de la representación. La conjugación formal entre pintura y escritura es perfecta. El grafismo se potencia hasta tal punto que pintura y relieve parecen un gran jeroglífico en el que conviven en armonía los pictogramas y las figuras. Este efecto se halla potenciado por el uso de registros superpuestos, a modo de bandas narrativas sobre un fondo neutro.

Los códigos en la representación de la figura humana

En la figura humana lo importante es que cada una de las partes del cuerpo se pueda distinguir perfectamente. Así, para plasmar un ojo habrá que representarlo del modo que sea más fácilmente reconocible. Un ojo pintado de perfil aparecería distorsionado, así que debe mostrarse de frente. Sin embargo, una cabeza es totalmente identificable de perfil porque, además, incorpora de forma clara y nítida la idea de nariz y boca. La figura humana se representa, pues, conjugando los diferentes puntos de vista. El resultado es una figura que incluye, indistintamente, rasgos de perfil y de frente: la cabeza aparece de perfil con el ojo de frente; la parte superior del tronco (hombros y tórax) de frente, pero con el pecho y los brazos de perfil; la pelvis girada en tres cuartos; las piernas y los pies de perfil.

Además, ambos pies dejan ver en primer plano el dedo gordo y ambas manos muestran siempre el pulgar. Lo que da coherencia a la figura y unifica en un todo los diferentes puntos de vista es la continuidad de la silueta, gracias al contorno. El perfil normativo, el más usual, es el derecho; pero también se utiliza el izquierdo.

La pintura se practicó, en el antiguo Egipto, sobre todo tipo de soportes y siguiendo fielmente los cánones establecidos, ya fuera para decorar las paredes de los templos, de las tumbas o de cualquier objeto de uso funerario. En la página siguiente, una estela (madera pintada, 23 x 18 cm) que se conserva en el Metropolitan Museum de Nueva York y que se halló en la tumba del escriba Aafenmut, funcionario de la XXII dinastía, en Tebas. El tema decorativo de esta pieza es el culto al Sol. En la luneta, el disco solar cruza el cielo en su barca, mientras, debajo, Ra-Harakhty, el Señor del Cielo con cabeza de halcón, recibe alimentos e incienso de Aafenmut.

107

Para establecer la proporción de las escenas pintadas los antiguos egipcios trazaban sobre la pared una retícula y sobre ésta se distribuían las figuras con sus correspondientes medidas.

El punto de partida era la figura humana de pie, que se solía representar siguiendo las medidas fijas de un canon ideal. La unidad de medida era alguna parte del brazo o de la mano (habitual-mente se trataba del puño o del codo), cuyas medidas se correspondían con los cuadrados de la retícula en una clara relación de equivalencia.

El canon antiguo de la figura era de dieciocho cuadrados (cuatro codos mayores) mientras que el canon nuevo, desde la época saíta (siglos VII-VI a.C.), pasó a ser de veintiún cuadrados, por lo que la figura se estilizó.

Sobre estas líneas, escena de uno de los papiros del *Libro de los Muertos*, que se conserva en el Museo Egipcio de Turín (Italia). Este célebre libro, pintado y redactado en tiempos de la XVIII dinastía, es un excelente ejemplo del alto grado de desarrollo y perfección que alcanzó la pintura en el antiguo Egipto. La escena aquí reproducida permite apreciar las normas establecidas para distinguir, mediante el color de la piel o el tamaño y la disposición de los personajes, los diferentes sexos y rangos sociales.

108

El estereotipo de juventud y belleza: la jerarquización simbólica

La representación figurativa es atemporal, lo que significa que no se representan sentimientos ni acciones. La imagen, por lo tanto, debe considerarse el conjuro que apela a la eternidad. La idealización de las figuras está en relación directa a su posición social. El rey se representa con los atributos correspondientes a su estatus. Su cuerpo plasma la eterna juventud. El hieratismo y el aspecto de imperturbable atemporalidad será proporcional al rango representado. Así, a mayor rango social más hieratismo. No se trata de un retrato convencional, en realidad lo que se representa es la función social de un determinado personaje, para lo cual es necesario reproducir también los elementos que simbolizan sus atributos. Las figuras reproducidas deben, por lo tanto, ser inequívocamente reconocibles. Así es como éstas se convierten en arquetipos: el faraón, el escriba, el artesano, etcétera. La representación queda pues resumida en unas categorías típicas que se repiten a lo largo de toda la historia del arte egipcio. El rango de

las figuras representadas determina su escala, de modo que el tamaño es mayor en función de la jerarquía social. Así, en una batalla el faraón puede parecer un gigante al lado de representaciones de soldados o enemigos. Las dimensiones de las figuras están en función de la importancia del personaje y nada tienen que ver con una relación de profundidad espacial. Se trata, en realidad, de una «perspectiva jerárquica».

Estas reglas se aplican con mayor rigor en el caso de personajes de alto rango social. Las capas sociales inferiores (artesanos, campesinos, sirvientes) se representan con todo tipo de detalles, desempeñando las tareas propias de su oficio. Se observa entonces un trazo más suelto y un mayor grado de libertad formal y compositiva. Son, por lo tanto, figuras más reales, no sólo por la mirada, sino también por sus gestos y posturas dinámicas. Desaparece, pues, el respeto que impone lo sagrado.

La representación animal

En contraste con la representación humana, en la del animal se utilizan todos los recursos expresivos disponibles con objeto de llegar al máximo naturalismo. Los animales aparecen primorosamente detallados, su cuerpo está dotado de una vivacidad que contrasta con la rigidez de los cuerpos humanos. El pintor se desentiende un poco de la convención e imprime trazos sueltos. La aplicación del color está llena de matices. Este contraste entre las representaciones humanas y animales se mantiene a lo largo de toda la historia del arte egipcio.

La concepción del espacio y la composición

En la pintura egipcia no hay virtualidad espacial, las figuras son planas y se inscriben en una superficie que no enmascara este aspecto formal. Sin embargo, deben haber todos los elementos indispensables para que la naturaleza volumétrica de lo representado sea descifrable. La realidad tridimensional, por otra parte, está traducida a una serie de convenciones precisas que se mantuvieron a lo largo de los treinta siglos de historia de esta civilización. Cuando se quiere representar figuras en profundidad éstas se superponen unas a otras. En una pintura, procedente de la tumba de Nebamun (Museo Británico, Londres), un rebaño de bueyes está dispuesto en fila horizontal, lo que debe interpretarse en clave de profundidad. Para proporcionar esta sensación se ha repetido la imagen del animal escalonadamente, en sentido horizontal, una fórmula que da a entender que las figuras están unas detrás de otras. En otras ocasiones el sentido del escalonamiento es vertical, como se puede observar en la estela de Mentueser (V dinastía, tumba de Abydos), en la que los alimentos de la mesa de ofrendas se representan formando una gran montaña.

Bandas horizontales y registros

En pinturas y relieves las imágenes se disponen distribuidas en bandas horizontales, separadas por líneas. Estas composiciones, construidas en registros superpuestos, normalmente dejaban un espacio central para una escena de mayor importancia. La representación estratificada refleja unos hábitos propios de la cultura agraria. Se reproducen por lo tanto los terrenos acotados para los cultivos con precisión y exactitud.

Esto se ve reflejado en las composiciones pictóricas que siguen, prácticamente siempre, una rigurosa organización mediante la división de la superficie plástica en bandas horizontales, sobre las que se sitúan las imágenes.

El espacio queda reducido a dos dimensiones esquematizadas y geométricas. Dentro de cada una de las bandas las diferentes figuras y elementos también se organizan en sucesión, sin que exista una relación entre ellos.

Los fondos generalmente no son figurativos, es decir, no existe una reconstrucción escenográfica en la que se desarrolla la acción. Tampoco hay una concreción temporal. La única excepción es la escena simbólica del viaje del alma, la escena de los pantanos, en la que aparece un paisaje con pájaros, flores de loto y cañaverales.

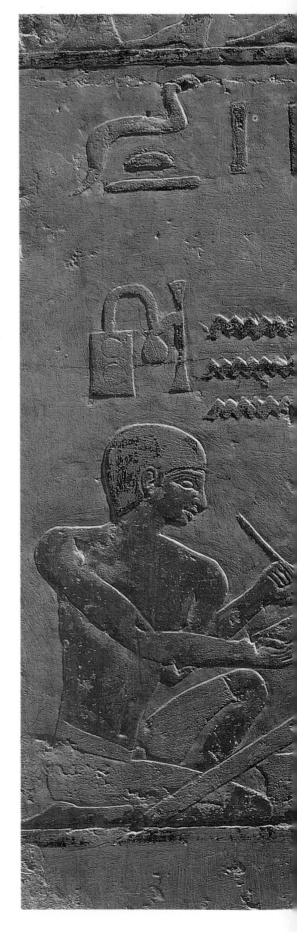

Junto a estas líneas, tres escribas ejerciendo su oficio, según un bajorrelieve pintado en una mastaba de Saqqarah, perteneciente a la V dinastía. La función esencial de las artes pictóricas en Egipto era de tipo utilitario, ya que debían asegurar para toda la eternidad los medios materiales indispensables para que el difunto subsistiera en su vida de ultratumba. Esta es la razón de que se reprodujeran escenas con temas cotidianos en las tumbas y de que los personajes que las protagonizaban fueran representados con absoluta fidelidad y profusión de detalles.

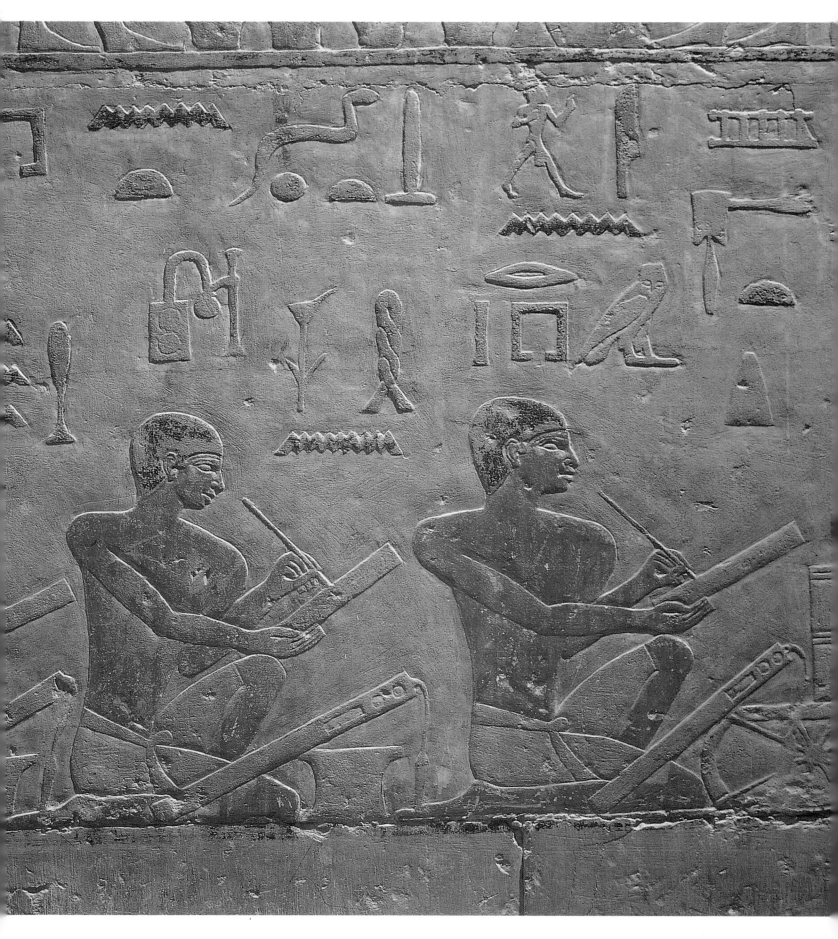

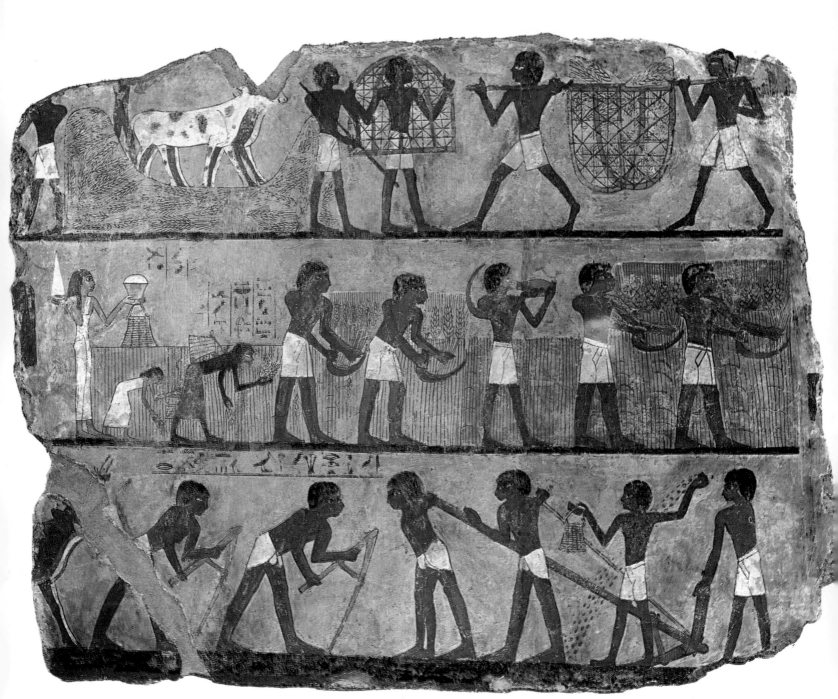

Uso simbólico del color

En el arte egipcio el color se aplicaba a la arquitectura, a los relieves murales, a la estatuaria, a los sarcófagos, a los papiros y a los complementos decorativos. En los exteriores, la gama cromática estaba dominada por los colores puros que se avivaban con la incidencia del sol, mientras, en los interiores, se utilizaban medias tintas, aunque sin gradaciones tonales dentro de una misma imagen. En ambos casos la pintura se aplicaba de forma plana.

El uso del color responde a una programación establecida *a priori*. Cada uno de los colores posee una simbología concreta. Es decir, los colores son portadores de valores que representan la esencia de las cosas, van más allá de su

Las escenas de la vida campesina reproducidas sobre estas líneas (Museo del Louvre, París) ornaban las paredes de la capilla funeraria del escriba Un-Su, intendente de los graneros de Amón durante la XVIII dinastía. Ordenadas en frisos, estas escenas muestran la imagen reiterada de campesinos, de cuerpo ocre rojizo, vestidos con blancas pampanillas, ejecutando diversas faenas agrícolas, con un exhaustivo estilo narrativo y un convencionalismo que no excluye la observación de la naturaleza.

apariencia externa y, por lo tanto, de su función decorativa. De igual forma, la generalización de piedras preciosas y metales como el oro, siempre tuvo una finalidad simbólica que nada tenía que ver con un valor de cambio. Su utilización respondía, pues, al poder de evo-

cación de la piedra y también a las cualidades y virtudes que se asociaban a sus colores y reflejos luminosos. El fenómeno de la inundación anual de Egipto, como ya se ha dicho, lo producían las lluvias del África Central que alimentaban las dos ramas del río, el Nilo Blanco, que tenía su origen en el lago Alberto (en el límite entre el Zaire y Uganda), y el Nilo Azul, que procedía de Abisinia (Etiopía). Las dos ramas del río se unían a la altura de Jartum (Sudán) y discurrían conjuntamente hasta la desembocadura.

A mediados del mes de julio se desbordaban las aguas. Este fenómeno estaba precedido por las crecidas del Nilo Blanco, teñido de verde por los papiros que el agua arrastraba a su paso por las grandes extensiones cenagosas. A esta etapa le sucedía otra, en la que el agua

se enrojecía debido a los aluviones ferruginosos. Tras la retirada de las aguas, la tierra quedaba fertilizada por la acumulación de depósitos de limo.

Probablemente, fue la observación de estos cambios cromáticos de las aguas del río, la que permitió establecer las primeras significaciones del color en la pintura egipcia.

Así, el verde era expresión de esperanza de vida, el color del papiro tierno que teñía las aguas del río antes de las inundaciones. Era el color que anunciaba el renacimiento de la vegetación, la juventud. Por eso Osiris, el dios de los muertos, siguiendo esta simbología, se representaba en verde.

El negro simboliza la tierra negra, generosa y portadora del limo nutritivo, era el *kemy*, la muerte, por lo que era el color de la conservación inmutable y de la vuelta a la vida después de la muerte. El rojo era el color del mal, de la tierra desértica y estéril. Los animales representados con este color (asnos, perros) se consideraban demonios dañinos. Además, las palabras que traían malos presagios se escribían en tinta roja. Por eso Seth, el hermano fratricida de Osiris, se representaba en rojo. El rojo intenso podía simbolizar también la sangre y la vida.

La paleta cromática utilizada por los pintores egipcios no fue, en general, muy amplia, dado que su aplicación no era una proyección exacta de la realidad sino que respondía a la estricta normativa establecida por los códigos. Ésta se aplicaba incluso en las escenas de tratamiento formal más libre, en las que los más humildes sirvientes realizaban toda suerte de tareas campesinas y artesanales. Abajo, pintura procedente de la tumba del escriba Najt (Tebas), que recoge el prensado de la uva.

El blanco es sinónimo de la luz del alba, señal de triunfo y alegría. Este color se aplicaba a la corona del Alto Egipto (sur del país) y se representaba como una corona alta sobre las sienes, con la forma de la flor blanca del loto.

El amarillo intenso era la eternidad, la carne de los dioses que no perecía; de ahí la profusión de oro aplicado a las artes y a todo tipo de soporte.

El azul, diferenciado en dos tonalidades, variaba de significado. La más oscura, la del lapislázuli, simbolizaba el cabello de las divinidades. El azul turquesa era el agua purificadora, el color del mar y la promesa de una existencia nueva.

A la figura humana, por supuesto, también se le asignaban unos colores concretos. La mujer se representa con la piel pintada en amarillo pálido o rosa, mientras que al hombre se le aplicaba el rojizo oscuro o marrón.

El color neutro, que se aplica a los fondos, evita cualquier contingencia que incluya referencias a cambios de luz o de tonalidad en las escenas.

El tono del fondo varía en los diferentes períodos. Del grisáceo característico del Imperio Antiguo se pasa al blanco luminoso en el Imperio Nuevo y, posteriormente, al ocre.

Las técnicas pictóricas

En el arte egipcio los relieves ocupaban las superficies arquitectónicas de piedra y las de madera. En la ejecución de los relieves se alisaba primero el muro sobre el que se iba a trabajar (estucándolo si era necesario), para obtener la mayor uniformidad posible. Al cubrir las hiladas de piedra con una capa de estuco, la superficie de representación se ampliaba. Este espacio permitía la representación de una escena triunfal en la que se destacaba la figura del faraón. A continuación, sobre la superficie, se dibujaban las siluetas en trazos rojos, para proseguir con el finísimo trabajo de buril que debía rebajar el contorno de las figuras. Se emplearon alternativamente dos tipos de relieves (bajorrelieve y relieve rehundido), realizados con técnicas diferentes y con los cuales se obtenían sutiles matices expresivos. En el bajorrelieve se procedía a eliminar materia de la pared rocosa o de la madera para resaltar la figura del fondo en un suave modelado.

En el relieve rehundido se actuaba sobre la pared para dejar grabado el dibujo sobre la piedra. Una vez se había dibujado el contorno, se extraía la materia sobrante socavándolo, para ello se utilizó una técnica de cincel, que dejaba el surco en ángulo recto. Con este sistema las siluetas de las figuras quedan hundidas por debajo del plano que sirve de fondo y la captación de luz es tal, que siempre hay una zona iluminada y otra en

La necesidad de proporcionar a los difuntos el ambiente apropiado para su vida de ultratumba contribuyó a convertir la pintura en un medio de expresión que se aplicó en todo tipo de soportes, desde los diferentes elementos arquitectónicos hasta los más insignificantes objetos funerarios. Junto a estas líneas, tapa e interior del sarcófago que contenía la momia de Get-mut, una poetisa de Amón de la XXII dinastía (Museos Vaticanos, Roma).

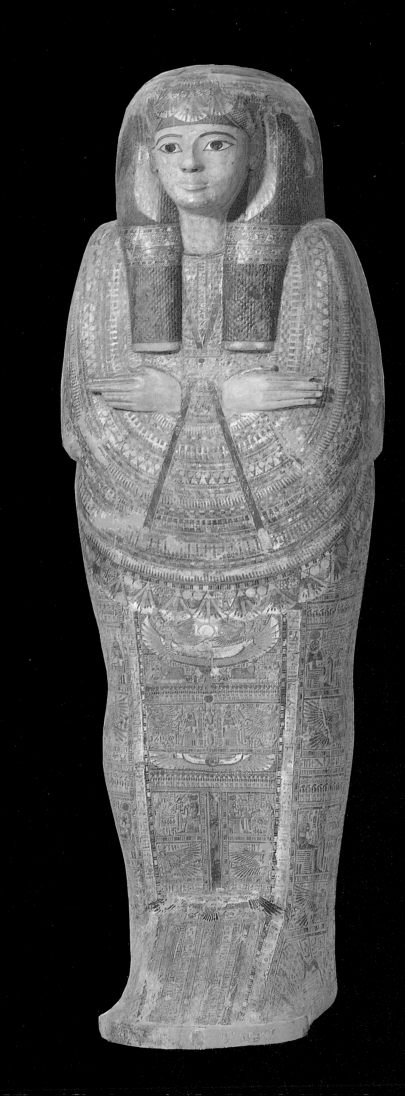

sombra. La zona que recibe la luz directamente dibuja un filamento luminoso que contrasta con la sombra negra del contorno. Así, la figura parece recorrida por un doble perfil, blanco y negro, que en los muros exteriores, incluso con el sol más cegador, permite distinguir perfectamente las siluetas.

No había relieves sin pintar, aunque las obras que contemplamos en la actualidad han perdido por completo su primigenio colorido.

Las pinturas se realizaban con la técnica del temple usando, indistintamente, como aglutinante del pigmento clara de huevo o una disolución de agua con resina o goma arábiga. Los pigmentos estaban preparados con sustancias naturales como el ocre, del que se obtenía el rojo y el amarillo, la malaquita, para el verde, el carbón para el negro, el yeso para el blanco y un compuesto de cobre, sílice y calcio para el azul.

En el enlucido se utilizaba una mezcla fangosa a la que se le añadía paja para darle mayor consistencia, que solía colorearse en amarillo, gris o blanco. Tras preparar la pared, se trazaba el contorno de la figura en rojo y después se rellenaba en colores planos, en una gama que comprendía el negro, azul, rojo, verde, amarillo y blanco.

La buena conservación de las pinturas se debe a que han estado protegidas en el interior de las tumbas, lejos de cualquier agente exterior perjudicial. Además, el clima seco de la zona ha favorecido su conservación. Sin embargo, los pigmentos que cubrían los relieves exteriores en los paramentos de los templos se han perdido, ya que la acción constante de los agentes atmosféricos los ha deteriorado completamente.

La pintura y el relieve en el Imperio Antiguo

Las primeras manifestaciones pictóricas que se conocen del arte egipcio son fragmentarias y apenas sirven para reconstruir su utilización, sin embargo, la pintura disfrutó desde el comienzo de la cultura egipcia de gran protagonismo decorativo, no limitándose tan sólo a cubrir muros, sino que se aplicó sobre todo tipo de soportes, como cerámica, telas o papiro.

La primera pintura mural que se conserva procede de una cámara funeraria del IV milenio a.C., situada en Hieracómpolis, en el Alto Egipto. En ella se representan animales, hombres y también barcos formando una compleja com-

posición de figuras yuxtapuestas, que no presentan una dirección espacial concreta. La pintura que se ha recuperado del Imperio Antiguo es escasa y no permite una visión panorámica del desarrollo de este arte durante las primeras dinastías, sin embargo, debieron realizarse numerosas escenas para decorar las paredes de las tumbas.

A partir de la III dinastía se unifican los modelos en la representación plástica y las diferentes soluciones que se habían ensayado se uniformizan en un estilo ya maduro, que será característico en todo el país. El relieve pintado adquiere carácter monumental, insertado en los muros de las mastabas y en el primer gran complejo funerario del rey Djoser. Pinturas y relieves crean el entorno para acompañar al difunto en su tumba. El relieve alcanza una gran precisión, incluso en las siluetas minúsculas de los jeroglíficos.

Una estela en relieve de época temprana, perteneciente a la I dinastía tinita, se adelanta a la consecución de los logros formales que, más tarde, serían de uso corriente.

Se trata de la *Estela de Uady*, que representa al dios Horus sobre el jeroglífico del rey serpiente. Por primera vez se crean estelas que representan el nombre de un rey a escala monumental. Con un fino modelado, el ideograma sintetiza las figuras de ambos animales: el halcón dominando la estructura del palacio, en cuyo interior está enmarcada la serpiente. La precisión de la técnica y la armonía de la composición lo convierten en uno de los relieves más emblemáticos del arte egipcio.

Otros paneles más tardíos, procedentes de la tumba de Hesire, en Saqqarah, de la III dinastía, están tallados en madera con un cincelado tan minucioso en cada uno de sus elementos, que demuestran el vigor que alcanzó esta técnica en manos de artesanos egipcios.

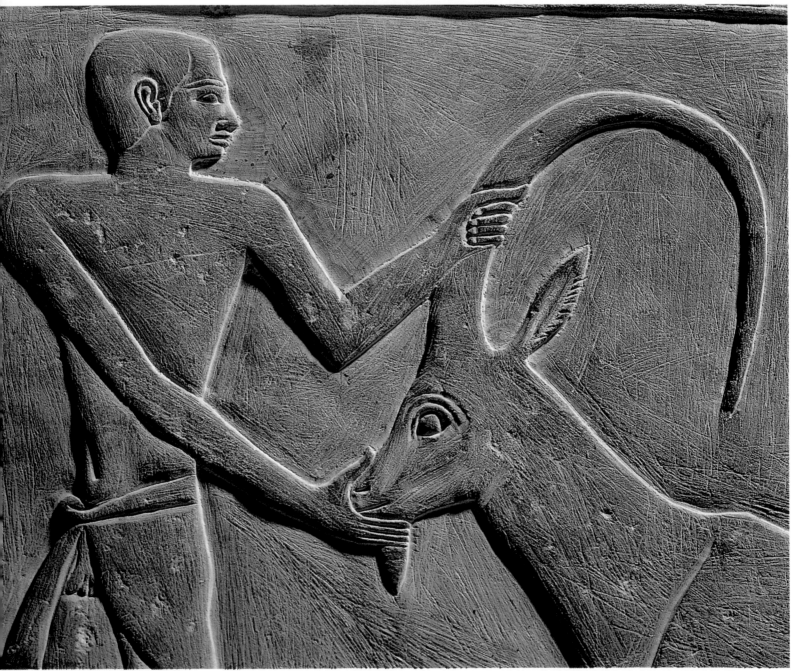

En la ilustración de la página anterior, escena en bajorrelieve de un hombre con un antílope realizada durante la IV dinastía y, a la derecha, la *Estela de Merneptah*, relieve rehundido de la XIX dinastía, obras que en la actualidad se conservan en el Museo Egipcio de El Cairo. Estas piezas, ejecutadas según los dos tipos de técnica más frecuentes en el antiguo Egipto para el tratamiento del relieve, permiten apreciar los diferentes juegos de luces que establecen estas dos formas distintas de creación sobre un mismo soporte, la piedra, así como el efectista y simbólico refuerzo que aportaba el singular cromatismo empleado por la pintura egipcia. En el primer caso, el tema ilustrado sobresale ligeramente del fondo, sobre el que proyecta un suave sombreado. En cambio, en la *Estela de Merneptah* los contrastes son más acusados e inciden activamente sobre el efecto visual de las imágenes escenificadas, que se encuentran por debajo del plano utilizado como fondo.

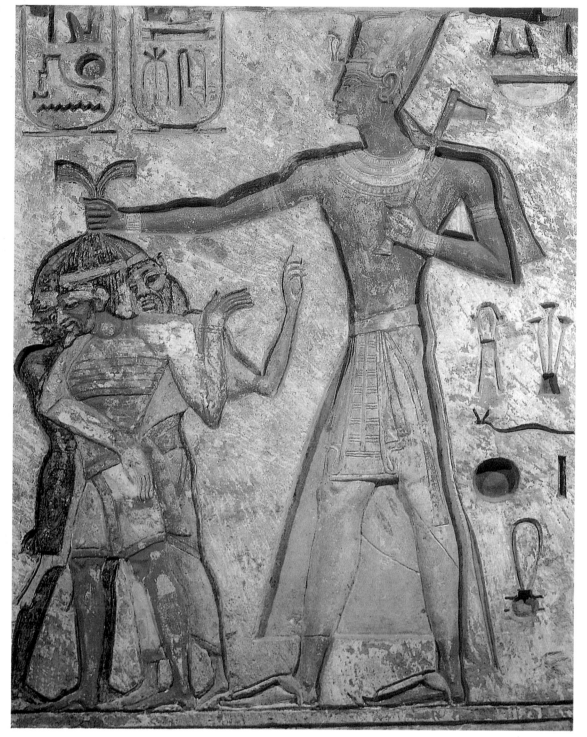

Detallismo pictórico: una atenta observación de la realidad

En las primeras pinturas murales se aplica una gama de pigmentos reducida (marrones, negros, blancos, rojos y verdes), mezclada con una habilidad tal que proporciona gran variedad de matices, como muestra una pintura procedente de una mastaba de Meidum (*Las ocas,* Museo Egipcio, El Cairo), perteneciente a Nefermaat, alto dignatario de la IV dinastía. La representación muestra una caza de pájaros con trampa. So-

bre un fondo rosáceo-gris, las ocas del Nilo campean libremente. Los cuerpos de las ocas están representados en su perfil característico con gran detalle. La minuciosidad de cada una de las plumas revela una fidelidad al modelo original que sólo puede haber sido captado mediante una atenta observación del natural. A los tonos blancos y negros se incorpora el color en una gama de rojos, amarronados y verdes.

Otros fragmentos, con representaciones de pájaros y cocodrilos de la tumba de Metheth de la VI dinastía, en Saqqarah (Museo del Louvre, París), muestran las

figuras captadas con unos cuantos y significativos rasgos esenciales y con una gran seguridad y madurez de trazo. En comparación con el animal, la representación de la figura humana está limitada por la rigidez del canon, que no es tan estricto en los personajes secundarios o considerados de clase social inferior, tales como criados, artesanos y campesinos. Estas figuras adquieren mayor vivacidad, no sólo en la mirada sino también por el dinamismo de los gestos y las posturas. Se representa a estos personajes trabajando (escenas de las tumbas de la IV y V dinastías). Las figu-

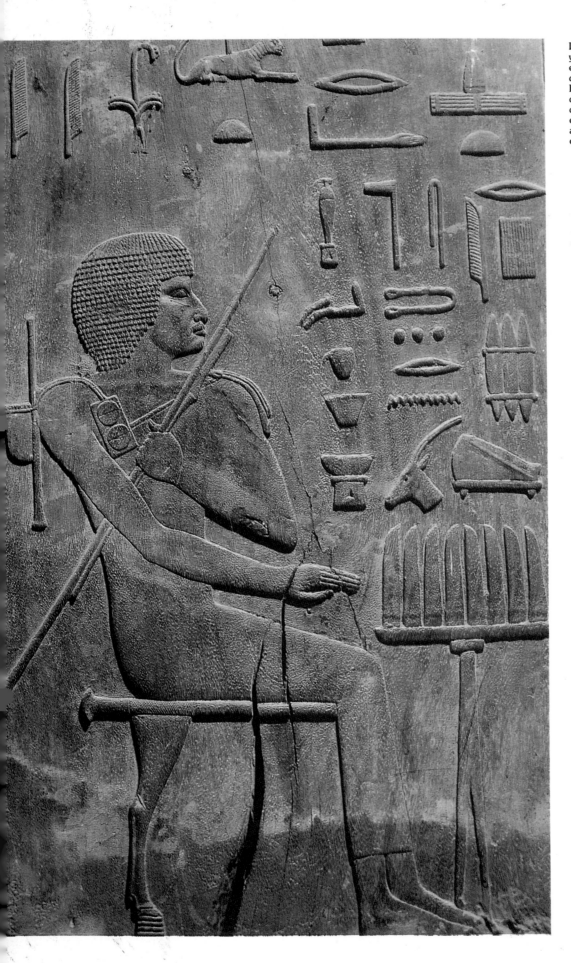

Durante el Imperio Antiguo, el bajorrelieve
y la pintura no se disociaron y constituyeron
el medio de expresión utilizado en la
decoración de las tumbas reales y civiles.
En la ilustración de la izquierda, detalle
del bajorrelieve, procedente de la mastaba
del escriba real de la III dinastía, Hesiré,
en Saqqarah, que presenta al difunto sentado
ante una mesa de ofrendas y que se conserva
en el Museo Egipcio de El Cairo.

ras de leñadores, pastores y campesinos
son muy expresivas. Sin embargo, cuan-
do las mismas figuras son portadoras de
ofrendas, como en el caso de la tumba
de Ank-Ma-Hor, en Saqqarah, plasman
una mayor contención y rigidez.

Una de las escenas habituales en las
mastabas es la caza en las aguas panta-
nosas. La tumba del funcionario Ti, en
la necrópolis de Saqqarah, de la V di-
nastía, ofrece algunas de las más her-
mosas secuencias en bajorrelieve. Destaca
una de gran tamaño en que aparece re-
presentado sobre su barca, mientras sus
siervos acosan con lanzas a los hipopó-
tamos del río. La geometría domina ca-
da uno de los elementos, enmarcándo-
los en un orden riguroso de líneas
verticales y horizontales: el fondo está
compuesto por una gran pantalla de ta-
llos de papiros de perfil triangular; la lí-
nea horizontal que contiene la masa de
agua dibuja en su interior líneas en zig-
zag. Incluso los nidos de los pájaros se
distribuyen en perfecto orden en la par-
te superior de la escena.

La pintura y el relieve en el Imperio Medio

Durante este período la decoración de
las tumbas privadas otorgó mayor pro-
tagonismo a las figurillas en bulto redondo
que representan los diferentes oficios,
dejando en un segundo plano el relieve
y la pintura mural. No obstante, en las
tumbas rupestres de Beni Hasan hay
magníficos conjuntos pictóricos, entre
los que aparecen representadas tribus se-

Dado que la técnica de la pintura egipcia era
la del temple (los pigmentos se mezclaban
con agua a la que se añadía clara de huevo
o goma vegetal como adhesivo), existen pocos
ejemplos en los que haya perdurado la viveza
de los colores originales, que, por otra parte,
iluminaban la totalidad de la superficie
escenificada. En la página siguiente,
bajorrelieve procedente de la mastaba del
funcionario de la V dinastía, Ti, en Saqqarah.

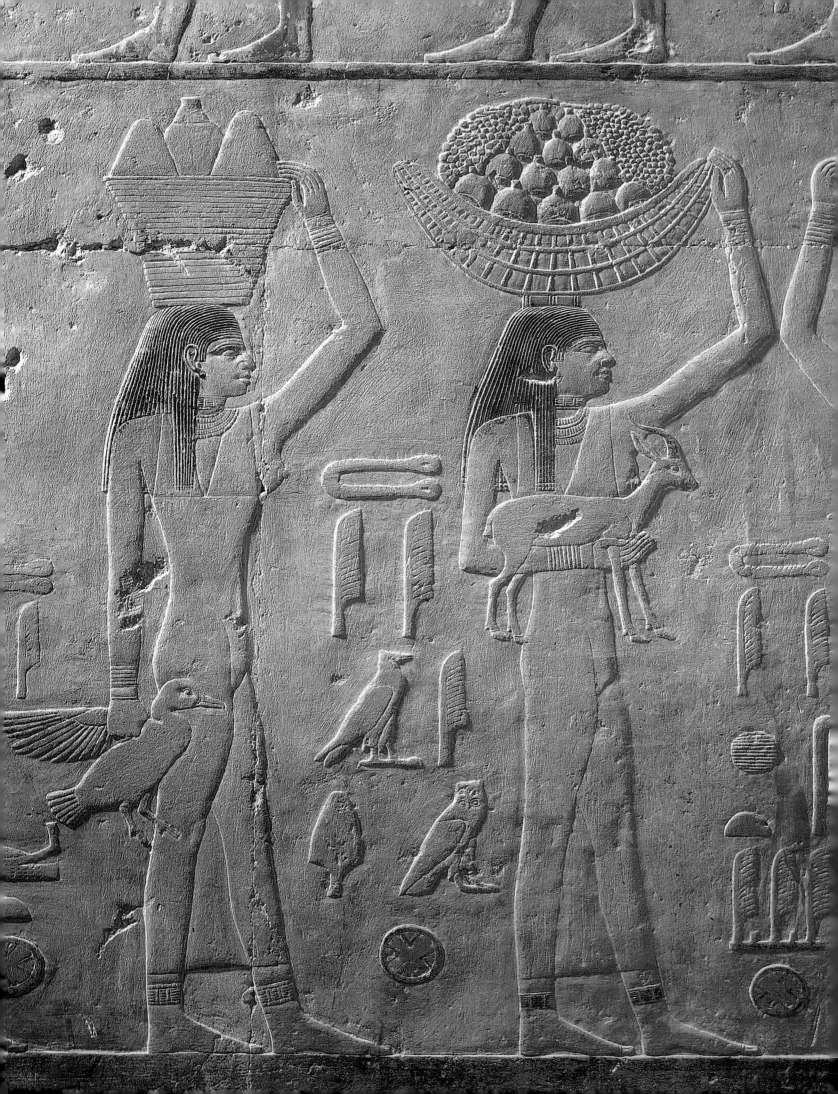

míticas. En ellas se describe detalladamente las indumentarias, creando frisos como el de las mujeres de la tumba de Knemhotep. Con el desarrollo de la arquitectura, el relieve adquiere importancia en la decoración de los templos, mostrando una estructuración y orden que no presentó durante el Imperio Antiguo. Desde el reinado de Sesostris I queda constancia de la aplicación de la técnica del relieve rehundido, inscrito en los muros sagrados. El relieve policromado se utilizó habitualmente en la decoración de sarcófagos, plasmando diversas secuencias en el desarrollo de una acción, como muestra el sarcófago de Kawit (Museo Egipcio, El Cairo), realizado en piedra caliza. En una escena se está ordeñando una vaca y en la contigua la leche es degustada por la sacerdotisa Kawit mientras su sirvienta la acicala. Es uno de los ejemplares más exquisitos de relieve rehundido. En él los contornos de la cabellera, hombros y brazos están tallados con mayor profundidad que los detalles del cuerpo. Las figuras femeninas, sumamente esbeltas, reflejan el gusto elegante con un canon estilizado de líneas alargadas. Siguiendo ésta estilización, las figuras de la tumba de Djehuty-Hetep

representan un serie rítmica de figuras femeninas que aspiran la flor de loto, ataviadas con túnicas que se ciñen al cuerpo. La producción de estatuas exentas, destinadas a la antecámara funeraria, disminuyó, sustituyéndose entonces por estelas en relieve de piedra o madera. Continuando la tradición del Imperio Antiguo, el motivo de la representación es siempre el mismo: el difunto ante la mesa de las ofrendas con su consorte o familiares, como se aprecia en la estela de Mentuhotep. La composición está ordenada en cuatro registros de diferente tamaño. El mayor pertenece a la escena que representa al difunto ante la mesa de ofrendas bajo el jeroglífico que inscribe la fórmula ritual.

La observación de la naturaleza

La decoración pictórica en las tumbas rupestres presenta escenas más complejas y dotadas de mayor dinamismo que en épocas anteriores. La escena de caza del pantano es una de las más importantes y está muy representada en numerosas tumbas siguiendo el mismo esquema. En una de las tumbas nobles

de la XI dinastía se escenifica el momento en que el alma del difunto lucha contra las fuerzas demoníacas encarnadas en animales. La composición muestra al noble en tres momentos diferentes de la caza, destacando el contraste entre la representación preciosista de los animales y la severidad de las figuras humanas. La observación de la naturaleza se despliega con todo lujo de detalles en peces y aves. Los pájaros (representados con gran realismo) están dispuestos uno al lado del otro sobre un arbusto, como si cada ejemplar estuviese ocupando un primer plano. Entre ellos no existe una relación de conjunto, son figuras yuxtapuestas y ordenadas, que obligan al observador a detenerse ante cada una para contemplarlas, pues una visión global no es posible. La composición reproduce, con gran verosimilitud, la normativa de la representación egipcia con el predominio absoluto del orden y la claridad de lo representado. Las inscripciones que aparecen en la composición documentan los títulos del difunto.

Unos epigramas completan las aclaraciones sobre la escena, detallando las oraciones y los días en los que se deben llevar los presentes a la tumba.

A partir del Imperio Medio, la técnica del relieve rehundido comenzó a ser empleada para ornar básicamente objetos funerarios como los sarcófagos. Además, dejó de utilizarse el relieve en la decoración de los muros de los templos y las construcciones funerarias reales y se tendió a emplear la pintura. Junto a estas líneas, detalle de una escena procedente del sarcófago de la princesa y sacerdotisa Kawit, de la XI dinastía, que fue hallado en Deir el-Bahari (Tebas) y se conserva en el Museo Egipcio de El Cairo. En esta escena, donde la difunta es atendida por una sirvienta, los rostros presentan el penetrante y severo aspecto que caracterizó a este período.

La pintura y el relieve en el Imperio Nuevo

El Imperio Nuevo es el período histórico de máximo poder político, económico y social. El faraón es al mismo tiempo soberano absoluto, jefe militar y héroe; también representa la encarnación de la divinidad. Se conservan gran número de pinturas murales, procedentes de las tumbas de la aristocracia tebana y de los templos de los dioses, por lo que resulta la época mejor documentada de todo el arte egipcio.

Los bajorrelieves del hipogeo de Hatshepsut, en Deir-el-Bahari, destacan sobre todo por su temática que nada tiene que ver con la representación triunfal guerrera de los soberanos. La reina Hatshepsut llevó a cabo una política pacifista, por lo que no aparece la temática bélica en estas obras. Situadas en la segunda terraza del hipogeo, reflejan los intercambios comerciales con el país de Punt, un territorio mítico situado en el sudeste de Egipto, al que partieron expediciones en busca de hierbas aromáticas, ébano, pieles y otros productos. El regreso a Egipto está representado en

Durante el Imperio Nuevo, la pintura se perfeccionó de modo notable, hasta alcanzar el máximo esplendor. Merced a la combinación de diversas tonalidades (tres de amarillos y pardos y dos de rojos, azules y verdes) los pintores consiguieron incorporar a sus composiciones gradaciones de color y transparencias absolutamente desconocidas hasta entonces. Uno de los más soberbios prototipos de esta renovación es la escena reproducida sobre estas líneas, procedente de la tumba de un funcionario de la XVIII dinastía, Nebamón (Tebas), que presenta al difunto cazando aves en los pantanos (Museo Británico, Londres).

diferentes frisos, entre los que destaca el inferior, con una composición que está organizada en una serie de figuras, casi idénticas, que se suceden una al lado de la otra, portando ramas de incienso. En el friso superior los barcos navegan con los estandartes reales. En el mismo hipogeo, en el santuario dedicado a la diosa Hathor (ésta aparece representada por un vaca con el disco solar entre los cuernos), hay otros hermosos bajorrelieves.

Uno de ellos representa la diosa, majestuosa en su barca sagrada, bajo un dosel. En la pared opuesta, Hatshepsut aparece pintada como un muchacho que se amamanta de las ubres de la diosa.

La pintura durante la XVIII dinastía

Durante la XVIII dinastía, en el período que abarca del reinado del faraón Tuthmosis I al de Amenofis III, la pintura adquiere una soltura y riqueza expresiva extraordinaria. No en vano la construcción de la necrópolis de la nobleza, en las proximidades de Tebas, es paralela a la costumbre, iniciada por los faraones en el Imperio Medio, de construir sus moradas eternas en las profundidades del Valle de los Reyes y en el Valle de las Reinas. Efectivamente, la proliferación de tumbas permite el desarrollo de la pintura sobre las paredes y los techos, revocadas con estuco, para uniformizar las irregularidades y conseguir, así, una total adherencia del pigmento.

En las cámaras funerarias de los nobles, la pintura se convierte casi en un arte autónomo, en el que se ponen a prueba todos los recursos acumulados por la tradición. Es en estas tumbas de particulares donde se manifiesta una voluntad de libertad expresiva que refleja el gusto por el lujo y las fiestas; destaca también la representación del cuerpo femenino. El contacto con los pueblos asiáticos introduce, además, nuevos elementos, como el interés por el detalle y la afición por las formas más ornamentadas.

Las formas se van estilizando y aumenta la impresión de movimiento de los cuerpos, que son también más gráciles. En la tumba de Djeserkasereneb hay una escena que representa a unas criadas que acicalan a una invitada para el banquete festivo. En la composición destaca el gesto natural del cuerpo inclinado de la sirvienta y la ofrenda de collares.

Los colores se han enriquecido sutilmente. Ya no se extiende el pigmento en una capa plana opaca, sino que las medias tintas crean gradaciones tonales suaves, dejando paso a zonas trans-

Entrada al mundo subterráneo

Mundo subterráneo morada de Osiris gestación

Triunfo de Nefertari

Salida al día transfiguración

Norte magnético

Norte ritual

Dirección al mundo subterráneo
Dirección al exterior

Periplo ritual de la reina Nefertari

0 5 m.

Arriba, plano que indica el periplo ritual que efectuaba el alma de Nefertari. Ésta accedía al mundo subterráneo y, desde la sala del Sarcófago, entraba en el reino de Osiris. Tras la gestación, el alma realizaba el mismo recorrido en sentido contrario, triunfando sobre la muerte.Tenía lugar entonces su transfiguración, quedando asimilada a Ra.

A la derecha, un detalle de las pinturas de la antecámara de la tumba de Nefertari. La puerta se encuentra flanqueada, a la derecha, por dos divinidades sentadas en tronos (la diosa Hathor-Imentet y el dios solar Ra, venerado como principio creador del mundo) y, a la izquierda, por el dios escarabeo Khepri. Sobre el dintel de la puerta se puede ver la diosa buitre Nekhbet, divinidad protectora del Alto Egipto. Bajo estas líneas, un detalle de Nefertari de pie, en actitud de dirigirse a los tres genios de la primera puerta del reino de Osiris, una de las etapas del periplo ritual.

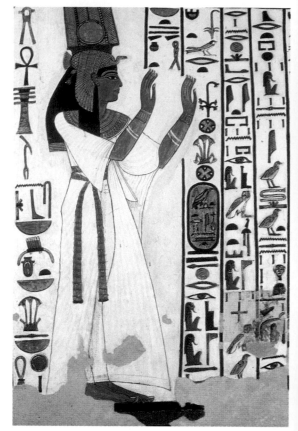

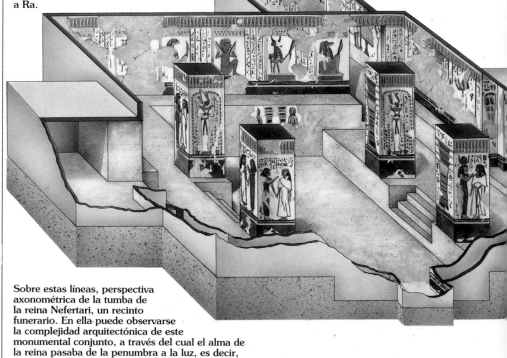

Sobre estas líneas, perspectiva axonométrica de la tumba de la reina Nefertari, un recinto funerario. En ella puede observarse la complejidad arquitectónica de este monumental conjunto, a través del cual el alma de la reina pasaba de la penumbra a la luz, es decir, de la muerte terrenal a la vida de ultratumba.

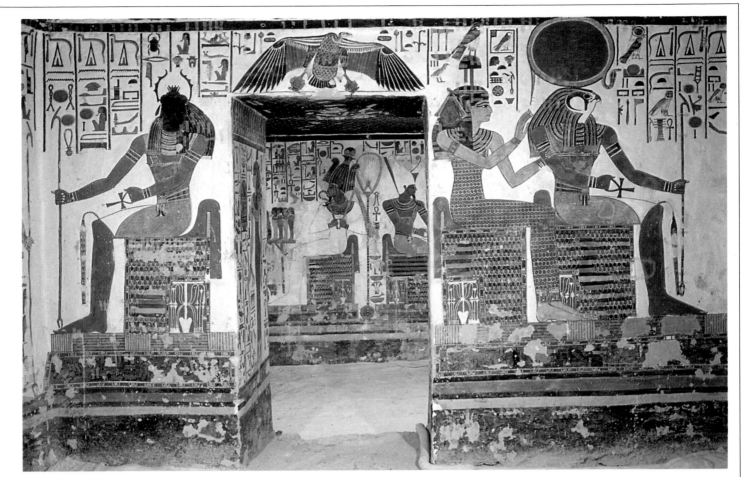

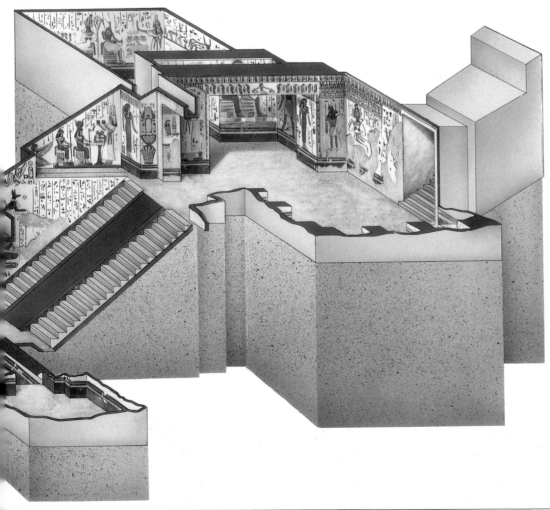

La tumba de Nefertari está excavada al pie de los acantilados de la cadena líbica y es un espectacular conjunto arquitectónico y pictórico. Saqueada en tiempos antiguos, el riquísimo ajuar funerario, que presumiblemente contenía esta tumba, había desaparecido casi por completo en 1904, año en que el arqueólogo Ernesto Schiaparelli emprendió las excavaciones. La tumba de Nefertari es, sin duda, la más bella del Valle de las Reinas. Su importancia, ya que fue despojada de todo mobiliario, radica, principalmente, en el espectacular conjunto de pinturas murales, realizadas por artistas del Imperio Nuevo. La fragilidad ambiental del interior de la tumba aconsejó su cierre, dado que la alteración originada por la afluencia de visitantes era una amenaza para la conservación de las pinturas. Cuando, al cabo de veinte años, en noviembre de 1995, fue abierta nuevamente al público, las pinturas habían recuperado su esplendor original gracias al delicado trabajo de restauración llevado a cabo, durante seis años, por un equipo de técnicos internacional. Sin embargo, el equilibrio ambiental de la tumba sigue siendo muy delicado y expertos en restauración han considerado un serio error la reapertura, ya que ello comportará un nuevo proceso de deterioro de las pinturas.

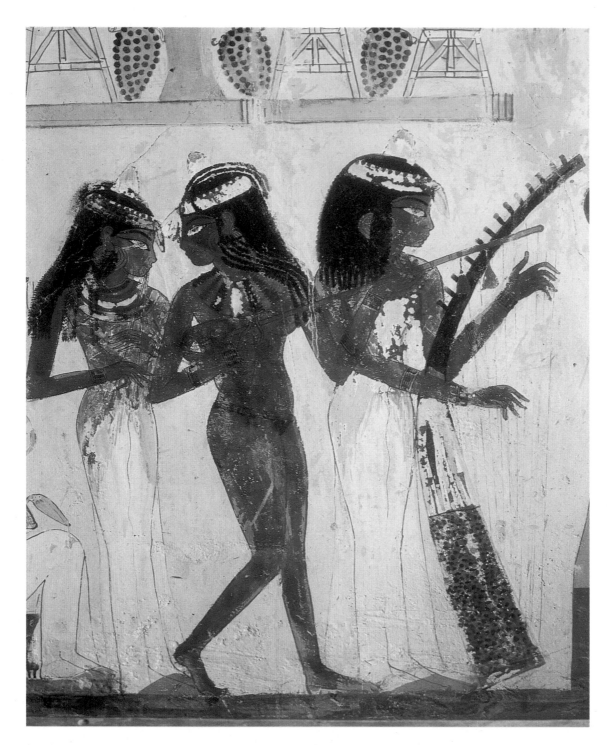

En la ilustración de la izquierda, escena de la tumba del escriba Nakht de la XVIII dinastía, en Tebas, que muestra a un grupo de mujeres tocando la flauta, el laúd y el arpa en un banquete funerario. La celebridad de esta pintura se debe a la extraordinaria dosis de originalidad que introdujo su autor, tanto en los movimientos como en las posturas y situaciones. Así, la muchacha desnuda que toca el laúd sobresale de las dos restantes gracias al color y al cimbreante dibujo de su cuerpo. La pintura es, además, un excelente ejemplo del refinado gusto imperante en este momento.

En la página contigua, detalle de una estela en relieve rehundido del palacio de Akhenatón en Tell-el-Amarna (Museo Egipcio, El Cairo), en la que el faraón hace la ofrenda de Maat (la Verdad) al dios solar, Atón. El monoteísmo religioso, que este faraón pretendió implantar y que le enfrentó con los altos dignatarios civiles y religiosos, impuso un arte nuevo, inspirado por el propio monarca, cuya manifestación más radical y expresionista fue la imagen de sí mismo, sintetizada en un cuello extraordinariamente delgado y alargado y unas formas casi femeninas para el cuerpo.

lúcidas. El detalle invade la representación con minuciosidad descriptiva en vestidos y peinados, pudiéndose apreciar incluso las trenzas.

La abundancia de pinturas constata que el virtuosismo de las representaciones y la mayor libertad expresiva depende siempre del tema y de la habilidad del pintor, ya que no todas las tumbas muestran los mismos logros. Hay pinturas que revelan mucha más destreza en la ejecución, como las de la tumba de Nakht, en las que las figuras femeninas gozan

de un ágil y suelto esbozo, tal como se aprecia en un fragmento que representa un grupo de músicos femeninos. En el cuerpo desnudo de una de las jóvenes se expresa el movimiento, acentuado por la dirección de la cabeza, que se dirige en sentido contrario y que está indicado incluso por las líneas «vibrantes» de las trenzas del cabello. El dinamismo de la figura sorprende, ya que las otras figuras tienen una actitud estática. Se introducen nuevos temas procedentes de las ceremonias funerarias. Se representa,

así, la preparación de los objetos que constituyen el ajuar funerario, la travesía en barca con el difunto, la despedida del difunto y las plañideras —grupos de mujeres que acompañaban el cortejo fúnebre, llorando desconsoladamente—. En la tumba de Ramose, uno de estos grupos está representado con túnicas azuladas, recorridas por líneas sinuosas en sentido longitudinal, lo que produce sensación de temblor y acentúa la expresión de dolor de los cuerpos. Las plañideras, profundamente compungidas,

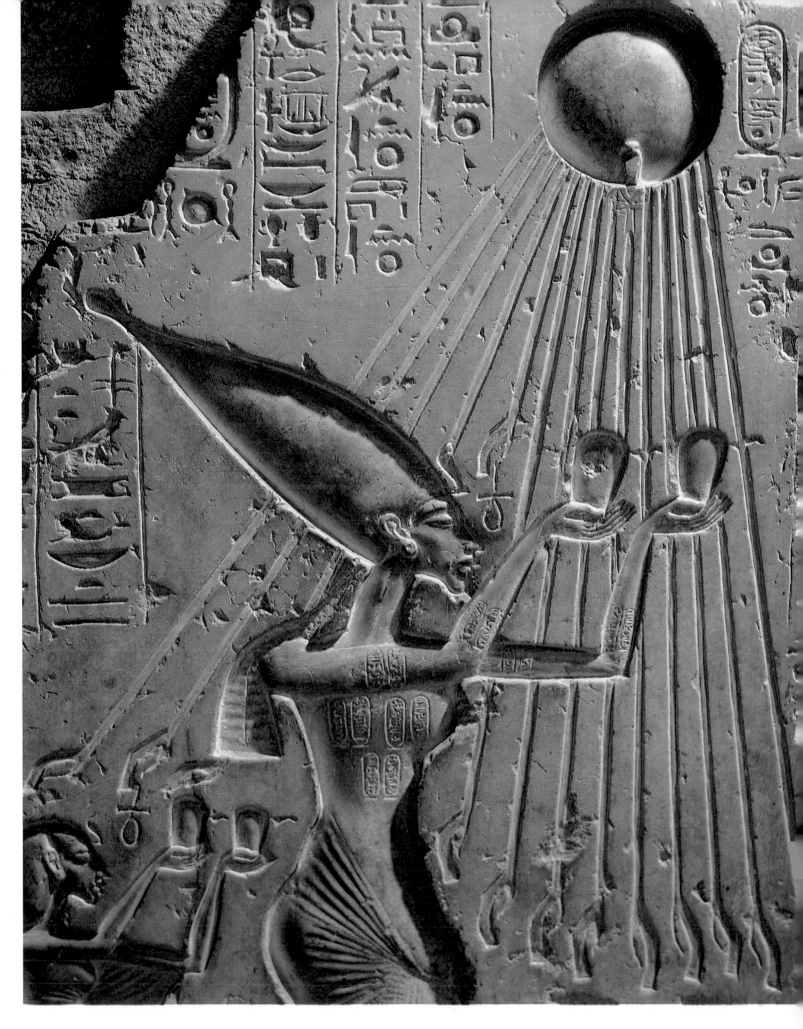

alzan sus brazos al cielo en señal de implorar a los dioses, mientras sus rostros muestran gruesas lágrimas. Las decoraciones en las tumbas de los faraones en el Valle de los Reyes no reflejan la misma libertad expresiva que se pone de manifiesto en las tumbas de la nobleza. Los temas son más herméticos, de carácter religioso y astronómico.

En la tumba del faraón Horemheb, último de la XVIII dinastía, las figuras de las divinidades, de gran tamaño, desfilan con la rigidez de las formas antiguas. La policromía en tintas planas de vivos colores y la exuberancia ornamental cubre totalmente muros y techo.

En la tumba de Sethi I (XIX dinastía) las constelaciones recorren el techo de la cámara sepulcral bajo el cuerpo protector de la diosa Nut.

La reforma de Amarna: una nueva representación en el arte

La reforma religiosa impuesta por Amenofis IV acentúa la utilización de recursos expresivos aplicados, sobre todo, en la representación de la realeza. El esquema convencional de la figura (frente, perfil) se mantiene, introduciendo modificaciones visibles en el canon. En la pintura que representa a la pareja Akhenatón y Nefertiti con sus seis hijas (Ashmolean Museum, Oxford), las figuras tienen los cráneos ovalados, los labios carnosos y no están representados estrictamente de perfil. En la barbilla y el cuello aparecen pliegues, al igual que la zona del vientre, que ya no es lisa sino abultada. Los músculos de las piernas han ganado volumen.

La gama cromática adquiere unas tonalidades radicalmente novedosas en esta escena de tonos rojos que se extienden sobre el fondo y las figuras. Las tintas no son absolutamente planas, el pigmento se intensifica en determinadas zonas como las mejillas, para expresar volumen en degradación tonal.

La posición de las figuras abandona el hieratismo, sobre todo en dos de las princesas que juguetean sentadas sobre unos cojines. El gusto por el detalle se mantiene en la decoración del fondo, con la descripción de los dibujos geométricos y también de las joyas.

La naturaleza también recibe especial atención en los muros del palacio de la reina Nefertiti, en Tell-el-Amarna. Se representan jardines repletos de plantas y hay un estanque, en el que revolotean múltiples pájaros. Estas escenas muestran además un vivo cromatismo y un di-

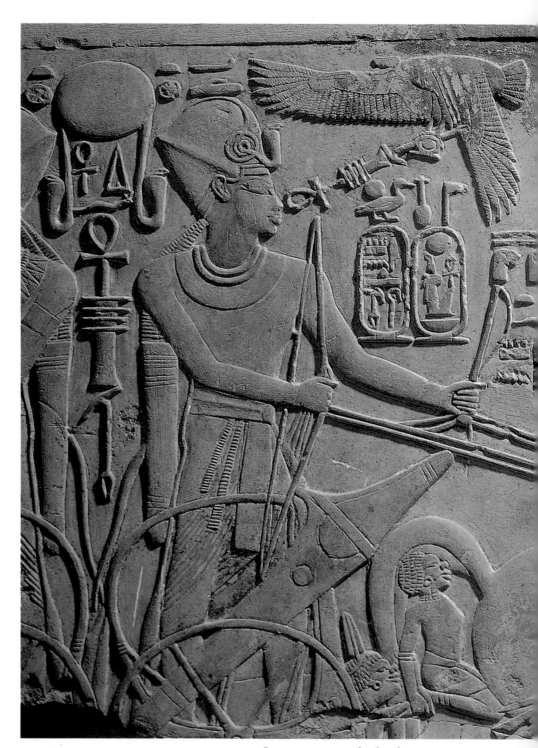

bujo suelto. Los pájaros se representan volando libremente. La supremacía del dios Atón hace que el faraón parezca en estas pinturas más humano. Tanto es así que la familia real fue pintada en los momentos más íntimos de su vida cotidiana. Ambos consortes fueron, por lo tanto, reproducidos mostrando sus vínculos afectivos y sentimentales. El tono intimista que caracteriza a estas representaciones nunca había sido plasmado con anterioridad.

Las escenas de luchas

En los templos, construidos para la gloria de las divinidades, se introducen también escenas de exaltación de la realeza. Se incorporan composiciones de carácter histórico en las que se relatan los acontecimientos importantes como el recibimiento de cortes extranjeras y las hazañas heroicas de los faraones en lucha contra extranjeros. El arte se hace eco de la seguridad y el orgullo del país. El

Durante el Imperio Nuevo persistió el concepto sobre la grandeza sobrenatural de los faraones, de modo que éstos tuvieron que demostrar su fuerza frente a las poblaciones fronterizas. Fue por tanto, frecuente la representación de escenas que reproducían episodios bélicos. A la izquierda, la estela de Amenofis III, procedente del templo de Merneptah de Tebas (Museo Egipcio, El Cairo), muestra al faraón guiando un carro con unos prisioneros atados a los caballos y narra también la expansión territorial de su reinado.

El repujado, la filigrana y también el cincelado del oro, iluminado con esmalte e incrustaciones de piedras semipreciosas o de pasta vítrea, eran las principales técnicas que utilizaban los orfebres egipcios para realizar las joyas que ostentaban los personajes de alto rango. En la fotografía de la derecha se observa un collar pectoral, procedente de una tumba de la XVIII dinastía de Tebas, que se conserva en el Museo Egipcio de El Cairo, en el que puede apreciarse el gusto delicado y elegante que caracterizó a la orfebrería del Imperio Nuevo.

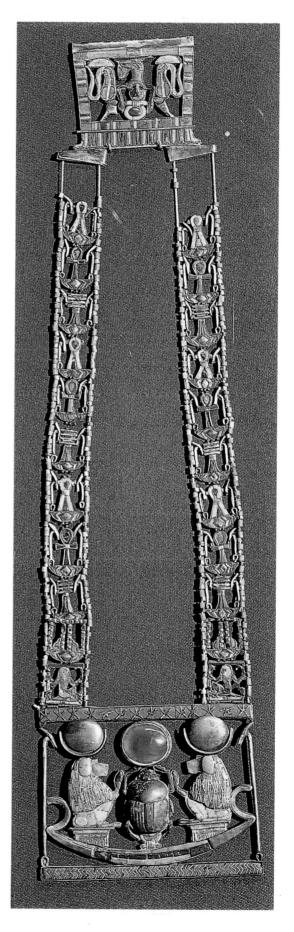

tema del faraón en carro de combate guiado por caballos es muy frecuente a partir de la XVIII dinastía —el carro fue introducido por los hicsos—.

Los faraones tutmósidas convierten los templos en colosales «pantallas» en las que se inscriben grandes relieves para reafirmar el papel tutelar del rey. En el templo de Amón, en Karnak, un gran relieve representa a Tuthmosis III aniquilando a sus enemigos, con un gesto similar al que aparecía en la paleta de Narmer de

la I dinastía. El faraón se manifiesta imponente frente a las huestes enemigas, representadas en reducidas dimensiones, mientras la escritura jeroglífica corrobora el número de prisioneros y el botín conseguido. La escena se repetirá sucesivamente, representando a los faraones en sus campañas de conquista.

Más tarde, Ramsés II se encargará de utilizar todas las superficies posibles en paramentos y fustes de columnas para dejar constancia de sus triunfos bélicos

o cacerías. En relieves como el de la sala hipóstila del templo de Luxor, Ramsés II hizo representar la batalla de Kadesh contra los hititas. Fue la primera gran composición.

En el templo de Medinet Habu se representa a Ramsés III en carro durante una cacería. El canon se ha estilizado y sorprende la abundancia y precisión del detalle en los pliegues de la indumentaria, la vegetación y los caballos, cuyas crines están delineadas con minuciosidad. Estos pormenores recargan excesivamente la composición, pero el dinamismo conseguido debe interpretarse como un gran logro artístico.

La pintura y el relieve después del Imperio Nuevo

Durante este largo período de tiempo se mantuvieron las tradiciones del Imperio Nuevo sin llegar a crearse talleres con una impronta propia. La influencia de los talleres tebanos se mantuvo con todo el peso de un pasado glorioso, emulando constantemente los modelos anteriores. Sólo durante la XXV dinastía, en el período saíta, se manifestó el deseo de restituir el antiguo arte egipcio con un espíritu de renovación. En las artes figurativas el relieve rehundido tuvo una de sus mejores manifestaciones, reutilizando las técnicas del Imperio Nuevo, con un carácter verdaderamente original. Los sarcófagos saítas están labrados en bloques de piedra dura maciza, con escenas cinceladas por un trazo suave que les proporciona una sutileza inigualable, tal como se aprecia en el sarcófago del sacerdote Tao (Museo del Louvre, París).

La aplicación del relieve rehundido a las superficies arquitectónicas volvería a alcanzar gran belleza y depuración en los templos ptolemaicos de Edfú, Filae y Denderah.

Las artes decorativas

El arte egipcio se interesaba por la perfección de la forma en cualquiera de sus manifestaciones. Los objetos de culto y de uso cotidiano se adaptaron pues a las funciones a las que estaban destinados. Estéticamente se otorgaba primacía a la calidad del material y a la simplicidad de las formas. El valor del objeto era mayor con una ornamentación adecuada, que, en el refinado gusto egipcio, fue preferentemente zoomorfa.

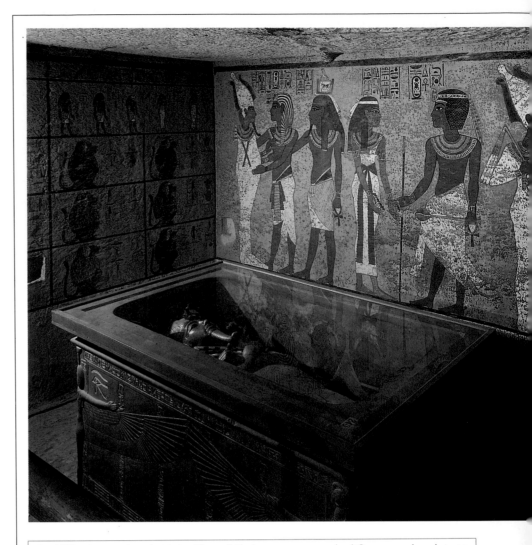

En 1923, el arqueólogo británico Howard Carter y su mecenas, lord Carnavon, descubrieron en el Valle de los Reyes, Tebas, la tumba intacta de Tutankhamón, un joven faraón de la XVIII dinastía. Al abrirla quedaron sorprendidos ante las innumerables riquezas que contenían sus cuatro salas. Cofres de taracea, jarros de alabastro, cabezas esculpidas de animales, tronos, sillones, ruedas y piezas de carros dorados, apilados en desorden junto a dos estatuas que flanqueaban otra puerta sellada. Ésta daba acceso a la cámara mortuoria, de paredes pintadas, en la que se encontraba un sepulcro dorado con incrustaciones de lapislázuli, que contenía diversos sarcófagos y la momia del faraón. Tras el sepulcro, había otra habitación, la del tesoro, custodiada por una estatua del dios Anubis y repleta de joyas y objetos deslumbrantes.

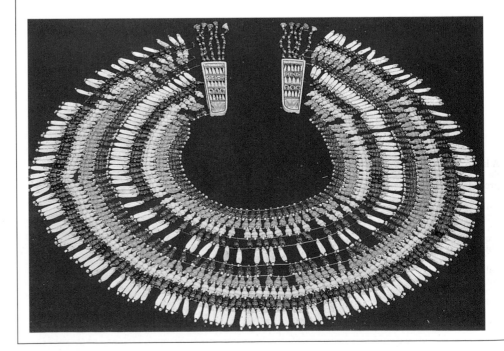

Con un estilo que conjuga elementos clásicos con otros procedentes de la escuela amarniense, el pintor describió, en las paredes de la cámara funeraria de la tumba de Tutankhamón, escenas relacionadas con el ritual y la vida de ultratumba. A la izquierda, un detalle de la pared norte de dicha cámara, en la que la diosa Not recibe al difunto, que emprende su viaje hacia las tinieblas.

Abajo, elegante flabelo o abanico ceremonial en madera forrada en oro (Museo Egipcio, El Cairo), con unos dispositivos en el borde para fijar plumas de avestruz. De forma simbólica, su ligero movimiento debía proporcionar al difunto el hálito necesario para sobrevivir en el más allá.

Sobre estas líneas, perfil de la máscara de Tutankhamón (Museo Egipcio, El Cairo), que reproduce con gran fidelidad y realismo el rostro de este faraón, fallecido cuando apenas contaba veinte años de edad. Está realizada en oro con incrustaciones de lapislázuli, turquesas, cornalinas y otras piedras duras, y presenta una cita del *Libro de los Muertos* grabada en el dorso.

A la izquierda, collar de perlas vidriadas, procedente de la tumba de Tutankhamón. Esta joya, en perfecto estado de conservación, es, pese a su valor arqueológico, uno de los objetos más pobres de los que se han hallado en la tumba. De uso funerario, este tipo de ornamento imitaba, posiblemente, los collares utilizados en los festejos.

A la derecha, uno de los numerosos modelos reducidos de embarcaciones reales (Museo Egipcio, El Cairo) que se halló en la cámara del tesoro de esta tumba. Destinada a ser empleada por el faraón en su viaje de ultratumba, era probablemente una fiel reproducción de alguna de las embarcaciones que había utilizado en su vida terrenal.

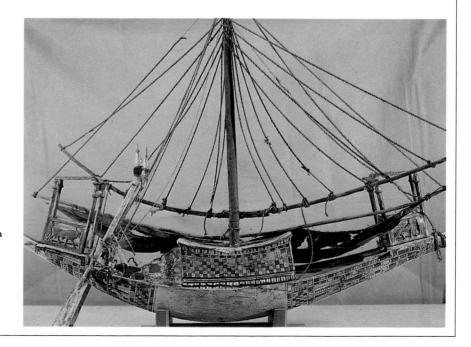

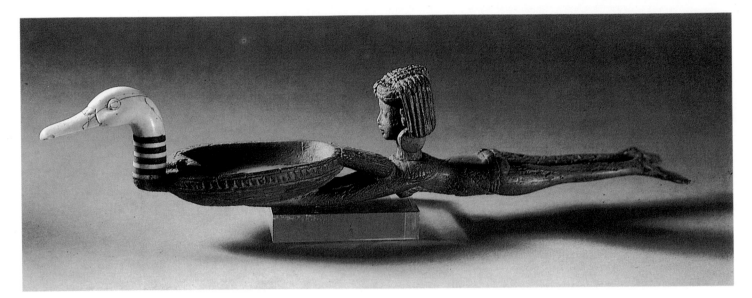

Entre los objetos de tocador del Imperio Nuevo, destinados tanto a la vida terrenal como a la de ultratumba, sobresalen las cucharas de afeites. Sobre estas líneas, una de dichas piezas, *La nadadora* (madera tallada y marfil, 32 cm), que data de la XVIII dinastía y que se conserva en el Museo del Louvre de París. Esta delicada talla representa a una sirvienta portando un recipiente para el ungüento, que está decorado con la cabeza de un ánade.

Durante el Imperio Nuevo se produjo una gran profusión decorativa. Para la previsión de materiales Egipto creó una red de intercambio comercial y de suministro permanente con otras regiones. Así, la madera se importaba de Biblos (Fenicia); las minas del Sinaí proporcionaban cobre y turquesas; el lapislázuli era transportado desde Mesopotamia. El oro, en cambio, se extraía del limo del Nilo. Cuando se agotó, se importó desde Nubia. El intercambio de minerales obedecía también a su carácter mágico. En la civilización egipcia fue además habitual el tráfico e intercambio de fetiches, amuletos y demás piedras preciosas, destinados a conferir fuerza y protección a su portador.

La riqueza era una salvaguarda de la inmortalidad y acompañaba a los difuntos en la otra vida; de ahí el que los difuntos se enterrasen con objetos materiales de todo tipo, desde muebles hasta pequeños peines o joyas. El hallazgo de la tumba del faraón Tutankhamón, de la XVIII dinastía, a principios de siglo XX sorprendió por la extraordinaria abundancia de oro que cubría estatuas, muebles y múltiples enseres. Es el ajuar funerario más completo de cuantos se han hallado y es una muestra del refinamiento y el gusto exquisito con que los poderosos preparaban su última morada, espejo de la vida real.

Los objetos de tocador, paletas de afeites, espátulas y píxides, estaban bellamente decorados con piezas zoomorfas y antropomorfas, talladas en madera o marfil. Numerosas cucharas de afeites, como *La nadadora* (Museo del Louvre, París) combinan figura humana y animal en una adaptación perfecta de forma y función. En este caso el cuerpo de una joven se convierte en mango y el plumaje de un pato se abre para contener el recipiente de ungüentos.

La orfebrería

El oro es el metal cuyas características naturales —maleabilidad, brillo e inalterabilidad— se ajustan mejor a las exigencias de la orfebrería egipcia. Este metal se empleó con verdadera profusión, tanto en orfebrería como aplicado en chapados sobre madera, piedra u otros materiales. Era el símbolo de la carne divina, el color de la eternidad. Con él se cubrían las máscaras de las momias y los sarcófagos de madera. En el Imperio Nuevo, el pago tributario de las zonas conquistadas prodigó el uso del oro para todo tipo de adornos y piezas de orfebrería. Menos profuso fue el uso de la plata y el cobre.

Las joyas (anillos, pendientes, collares o brazaletes) fueron ornamento sin distinción de sexo, que tenía formas caprichosas. Se han conservado ejemplares desde el Imperio Antiguo. Cabe mencionar las cuentas de collar —en barro cocido vidriado y en oro—; o los brazaletes de la tumba de Heteferes, que presentan delicadas formas de mariposas e incrustaciones de lapislázuli, jaspe y también turquesas.

En el Imperio Medio se llega a la máxima perfección y elegancia de las piezas de orfebrería. Destacan las diademas de la princesa Khemet, formadas por finísimos hilos de oro que configuran motivos florales con incrustaciones de lapislázuli, turquesa y cornalina. En esta época se instauró la moda de un cuello con hombreras, ideado en un principio para protegerse del Sol.

Posteriormente, se convirtió en complemento de la indumentaria y en signo distintivo de estatus social. Se compone de anillos concéntricos de metal y cuero entrelazados entre sí con numerosas piedras preciosas. Los más bellos ejemplos pertenecieron a Sesostris I y Sesostris III. En la tumba de Tutankhamón se halló un hermoso ejemplar, en forma de escarabajo alado, en oro y lapislázuli.

Durante el Imperio Nuevo el gusto por las formas recargadas desarrolló la filigrana que se aplicó a la ornamentación de inspiración asiática, con abundante incrustación de piedras de luminosos colores hechas con pasta de vidrio. Los anillos y brazaletes de Ramsés II, con figurillas zoomorfas de bulto redondo, son unos de los mejores ejemplares.

Las técnicas en el tratamiento del metal para la producción de vasijas y otros objetos fueron muy elaboradas. Se aplicó, con gran maestría, tanto el cincelado como la taracea, la incrustación y la filigrana. La cabeza de Horus en oro y obsidiana (Museo Egipcio, El Cairo) procedente de Hieracómpolis, de la VI dinastía, es uno de los más refinados trabajos de orfebrería, equiparable además a una pieza de escultura.

La cerámica y el vidrio

Desde la época predinástica se emplearon materiales duros para la creación de vasos, cuencos y jarras. Se trabajó el basalto, la diorita y la obsidiana. También se utilizaba el alabastro, más mórbido y con cualidades translúcidas,

que proporciona una especial delicadeza a las formas. Una de las piezas más significativas es la gran copa de alabastro (Museo Egipcio, El Cairo), procedente de la tumba de Tutankhamón, que tiene forma de cáliz.

El vidrio coloreado comenzó a producirse desde el Imperio Medio, empleándose para los recipientes libatorios y las vasijas. Las piezas más características son copas de tonos azules con decoración figurativa de aves y plantas en líneas negras. Los vasos con formas de flor de loto y de granada tienen una gama cromática más variada, pues se incorporó la técnica de soldadura de varillas vítreas de diferentes tonos.

La cerámica vidriada se empleó para la realización de colgantes y amuletos, así como recipientes y ladrillos, que se utilizaban como revestimiento de paramentos interiores. Una de las cámaras subterráneas del complejo funerario de Djoser (III dinastía) está decorada con azulejos de color azul y su forma imita un entramado de cañas.

El mobiliario

El mobiliario pequeño en madera era abundante en las casas y en las salas de recepciones de los palacios. Se empleaban materiales de gran calidad y riqueza. El ébano era una de las maderas más apreciadas por los egipcios. Importada del Sudán, se combinaba con incrustaciones de marfil, vidrio y pedrería. Otras maderas, como el cedro, el ciprés y el pino, procedían de Siria y el Líbano.

El mobiliario era muy variado. Había sillones con respaldo y sillas de tijera. También se fabricaron arcones, cajas y armarios. El mobiliario hallado en las tumbas tenía un carácter ceremonial, por lo que debió ser más suntuoso que el de uso corriente. Los montantes y patas de todos los muebles estaban decorados con formas animales reproduciendo garras y cabezas, sobre todo de toro y león. Los respaldos altos de los sillones estaban también decorados con grabados en metal repujado (oro, plata y cobre), en cuero y con incrustaciones de piedras preciosas reproduciendo escenas. El ejemplar más exquisito que se conserva es el trono de Tutankhamón, totalmente chapado en oro, con patas y cabeza de león. En el respaldo hay una escena que representa la pareja real.

La mayor suntuosidad que adquiere la ornamentación en el Imperio Nuevo no desmerece la elegancia y calidad que caracteriza al arte de la ebanistería del an-

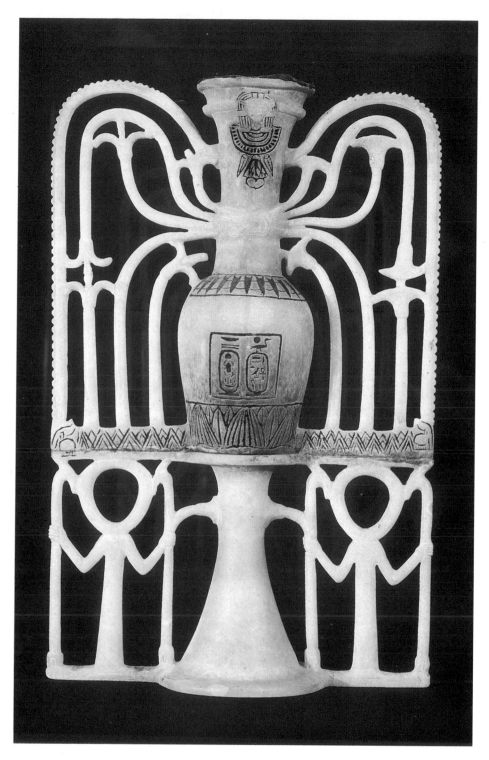

tiguo Egipto. En este sentido, los sarcófagos reales de madera son una muestra de la extraordinaria riqueza que encerraban las tumbas de los faraones. Eran tallas antropomorfas cubiertas de láminas de oro con incrustaciones de lapislázuli y pasta vítrea. Destaca el sarcófago de Tutankhamón, que representa al rey como Osiris y se encuentra totalmente recubierto de oro. Los sarcófagos que no estaban destinados a un faraón ni a un miembro de la familia real eran más austeros. De forma rectangular, éstos presentaban una decoración pictórica que cubría totalmente su superficie.

La fabricación de recipientes se remonta en el antiguo Egipto a la época predinástica, etapa en la que ya se fabricaban vasos, cuencos y jarras en materiales duros como el alabastro, apreciado por sus cualidades translúcidas, la obsidiana y la diorita. Sobre estas líneas, un vaso de ungüentos de alabastro (Museo Egipcio, El Cairo), que data del siglo XIV a.C. (XVIII dinastía). Al igual que otros recipientes similares, esta vasija, de panzudo cuerpo y largo cuello, aparece profusamente decorada con golletes y contorneadas asas de caracteres muy definidos, lo que le confiere un estilo singular.

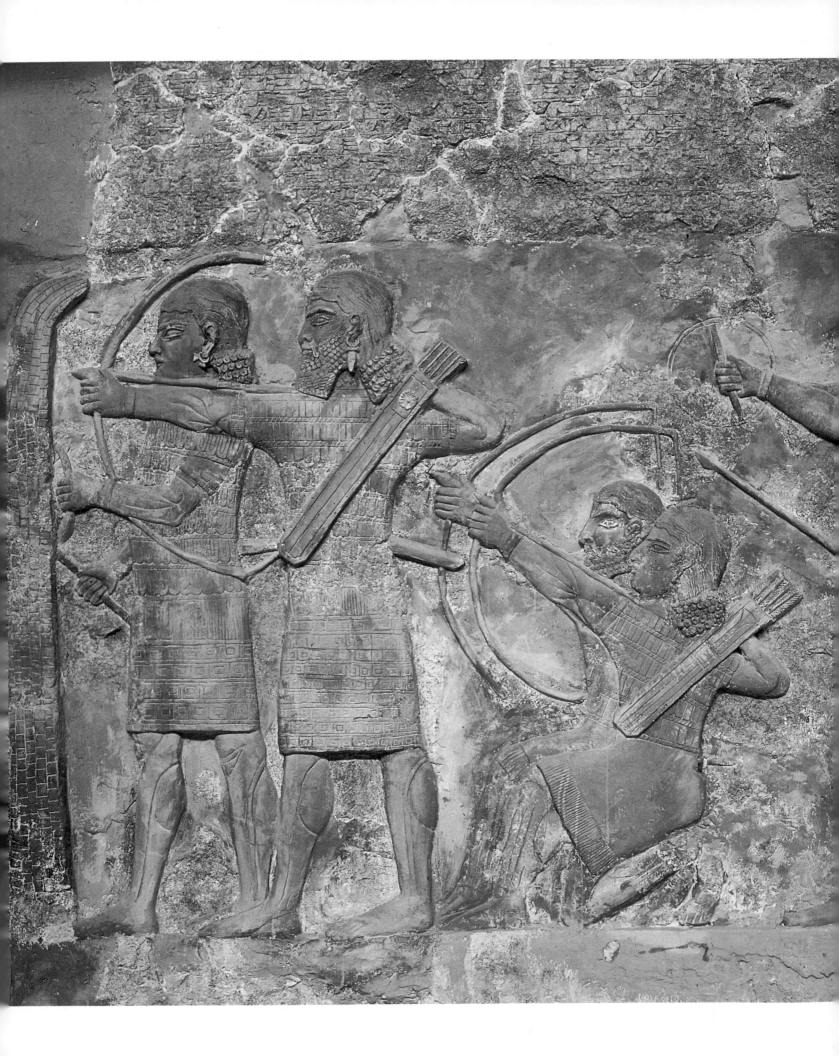

ARTE DEL PRÓXIMO ORIENTE Y MESOPOTAMIA

«¿Gilgamesh, a dónde te diriges? La vida, que tanto anhelas, nunca la podrás alcanzar. Porque, cuando los dioses crearon al hombre, le infundieron la muerte, reservando la vida para sí mismos. Gilgamesh, llena tu vientre, alégrate de día y de noche, que los días sean de completo regocijo, cantando y bailando de día y de noche. Vístete con ropas frescas, lava tu cabeza y báñate. Contempla al niño que coge tu mano y deléitate con tu mujer, abrazándola. Porque esto es lo único que se encuentra al alcance de los hombres.»

Epopeya de Gilgamesh. Inicios del II milenio a.C.

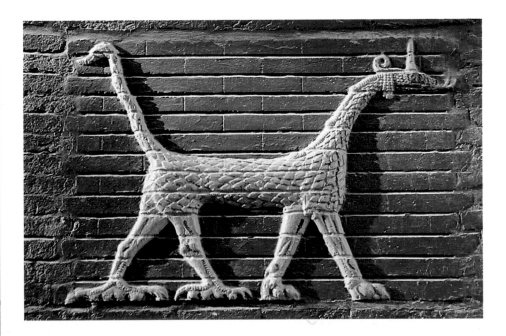

A pesar de la constante alternancia de etnias, de los múltiples enfrentamientos entre las diversas comunidades y del rico crisol de culturas que conformaron la historia del Próximo Oriente, su arte respira un hálito común, emanado del inicial hogar mesopotámico. En la fotografía de la izquierda, un relieve asirio, con diversos guerreros en plena lucha (Museo de Irak, Bagdad), que documenta de un modo gráfico el espíritu bélico de Asiria entre los siglos X y VII a.C. Sobre estas líneas, detalle de uno de los dragones en ladrillo vidriado policromo, que, junto a otros animales simbólicos, ornaba la Puerta de Ishtar, que estaba situada al comienzo de la vía de las Procesiones, en Babilonia y que data de los siglos VII-VI a.C. (Museo Pergamon, Berlín).

LAS CIVILIZACIONES MESOPOTÁMICAS

En la Antigüedad se tallaron en marfil verdaderas obras maestras, como la cabeza femenina (16,5 x 13,2 cm de altura), conservada en el Museo de Irak, en Bagdad, que se reproduce junto a estas líneas. Hallada en el fondo de un pozo del palacio del rey asirio Asurnasirpal, en Nimrud, esta figurilla, cuya enigmática sonrisa le ha valido el sobrenombre de «Mona Lisa», fue esculpida en el siglo VIII a.C. por artesanos fenicios. Dada la composición del cuello y de la corona, así como por el vaciado de su interior, se supone que fue utilizada como elemento decorativo de algún objeto mobiliar.

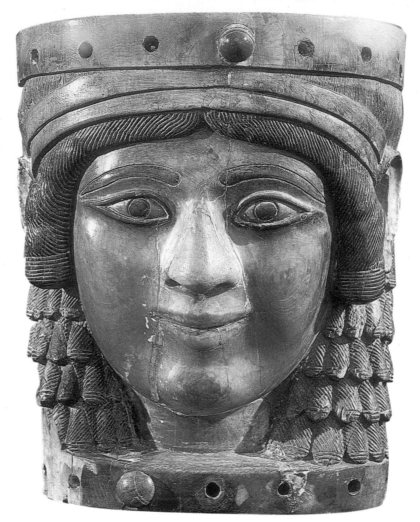

Procedentes de los montes Zagros, los casitas se establecieron en Babilonia hacia el año 1600 a.C. por espacio de unos seis siglos. Rudo e inculto, este pueblo no fue sin embargo destructor, sino que sus gobernantes pusieron un notable empeño en continuar la labor de quienes les habían precedido. En la página contigua, kudurru del rey casita Melisipak (diorita, 68 cm de altura), conservado en el Museo del Louvre de París, que reproduce la presentación de la hija del monarca a la diosa Nana, bajo los símbolos de la trinidad astral. Los kudurrus consistían en pequeñas estelas de significado religioso o jurídico.

La antigua Mesopotamia era una amplia región del Próximo Oriente, situada entre los valles de los ríos Tigris y Éufrates. Su nombre se debe a los griegos, que la denominaron «país entre ríos». Esta región se extendía desde el actual golfo Pérsico, en Irak, hasta Turquía y el norte de Siria. Carecía de límites geográficos precisos: en el noroeste las llanuras se adentraban en Siria, en el sudoeste se prolongaban hasta el desierto de Arabia y en el este la región enlazaba con las vastas extensiones de Persia.

Esta falta de barreras de protección determinaría incursiones constantes de pueblos nómadas. Por ese mismo motivo no puede hablarse propiamente de un arte mesopotámico uniforme, sino que cada una de las distintas civilizaciones que florecieron en este inmenso valle fértil y también en sus regiones vecinas desarrollaron un arte propio y original. La antigua Mesopotamia, denominada también Creciente Fértil, fue una de las cunas de la llamada Revolución Neolítica. Esta extensa región abarcaba dos zonas bien diferenciadas, la Baja Mesopotamia o Caldea, poblada por sumerios y acadios, y la Alta Mesopotamia o Asiria, país montañoso habitado por pueblos guerreros, los asirios.

Del Neolítico a la protohistoria

En la zona más septentrional de Mesopotamia se desarrolló la domesticación de animales y la agricultura desde el VII milenio a.C. (poblados de Jarmo y Hassuna). Fue allí donde se hallaron las primeras construcciones domésticas. Se practicaba la agricultura (cultivo de cebada y trigo), el riego artificial y se llevó a cabo la domesticación de la cabra y la oveja.

Las viviendas tenían una superficie reducida con paredes de tapial e interiores revestidos de estuco. Hacia mediados del VI milenio a.C. se impuso el uso del adobe en la construcción. La fabricación de cerámica decorada con figuras geométricas pintadas, al igual que el uso del molino de mano, se remonta al 6000 a.C. Posiblemente se rendía culto a la fertilidad, pues en las excavaciones se han hallado falos y figuras femeninas. Durante el IV milenio a.C. llegaron al sur los primeros pueblos procedentes de Asia Occidental. Ocuparon la región más próxima al golfo Pérsico, lugar pantanoso pero con vegetación abundante gracias a la fertilidad del limo que depositaban los ríos. Fue allí donde surgió la civilización sumeria. La prosperidad de los asentamientos impulsó la actividad constructiva, centrada en canales para el riego y en los primeros templos sagrados en Eridu o Nippur. Este período se conoce como El Obeid y se prolonga en el de Uruk y Jemdest Nasr, que abarca toda la época protohistórica. En estas etapas se desarrolló la escritura cuneiforme, que proporcionó una superioridad indiscutible a las ciudades (Ur, Lagash, Eridu) y

135

transformó el sur de Mesopotamia en la zona más poderosa política y económicamente. Poco tiempo después, otros pueblos nómadas semitas, procedentes del sudoeste (Arabia), se instalaron en la región donde los dos ríos se aproximan, al norte de Sumeria, formando de este modo el país de Acad.

Urbanismo, comercio y escritura

Debido a su gran riqueza agrícola, en el Creciente Fértil se establecieron desde la Antigüedad numerosos grupos humanos. Esta región es además un lugar geográficamente privilegiado, ya que se trata de un punto de enlace entre la civilización mediterránea y el golfo Pérsico. La cuenca mesopotámica estuvo ocupada por el hombre desde la prehistoria, sin embargo, esta zona no alcanzó un gran apogeo cultural hasta mediados del IV milenio a.C., con el nacimiento del urbanismo. Mesopotamia fue además la cuna de grandes civilizaciones antiguas como la sumeria, la babilónica y la asiria.

La fertilidad de la cuenca mesopotámica proviene de las crecidas de los ríos Éufrates y Tigris. A mediados del IV milenio a.C., en esta zona se produjeron importantes cambios tecnológicos y culturales, que comportaron el nacimiento del urbanismo y la ciudad.

Con el aumento de las tierras destinadas a la agricultura y la construcción de canales de irrigación aparecieron excedentes agrícolas, que eran vendidos e intercambiados por otros productos, iniciándose el comercio.

La presencia de excedentes permitió también que muchos hombres, al poder liberarse de la tarea de producir alimentos, pudiesen dedicarse como especialistas a las actividades artesanales (fabricación de tejidos, cerámica, cestos, trabajo del metal) y a la realización de manifestaciones artísticas.

Mesopotamia era una rica tierra deltaica que carecía de algunas materias primas como la piedra, la madera o los metales, por lo que tuvo que establecer contactos comerciales con las tierras donde abundaban estos materiales. A la izquierda, puñal ceremonial desenvainado, de mediados del III milenio (electrón, oro y lapislázuli, 37 cm de largo), conservado en el Museo de Irak, en Bagdad. Procedente del rico ajuar de las tumbas reales de Ur, destaca la espléndida decoración en filigrana de la vaina, mientras que la ductilidad del metal de la hoja (oro) indica su función simbólica.

Ello comportó la división del trabajo y la instauración de una jerarquía social. El comercio alcanzó entonces un gran auge debido al importante volumen de productos obtenidos y se organizaron expediciones comerciales a zonas alejadas con el fin de intercambiar mercancías por materias primas inexistentes en Mesopotamia, como el metal o la madera. También se transformó el transporte, con el uso del carromato, resultado de la invención de la rueda, si bien al principio se utilizó en distancias cortas, debido a la casi ausencia de vías y caminos. Todo este largo proceso, desarrollado en torno a los centros urbanos, culminó con la invención de la escritura sumeria y las técnicas de cuentas, ambas imprescindibles para administrar y almacenar los alimentos y las mercancías.

Sumer y Acad

Entre los milenios IV y III a.C., con el impulso de la escritura, comienza la verdadera historia de Mesopotamia.

La civilización sumeria, la más antigua de Mesopotamia, comenzó a principios del III milenio a.C. Estaba organizada en ciudades-estado independientes, que evolucionaron hacia una monarquía, primero teocrática y más tarde militar, debido a necesidades defensivas, ya que eran objeto de graves ataques.

El rey y los sacerdotes poseían la tierra, conocían la escritura cuneiforme e impulsaron el comercio. En estas ciudades-estado, fuertemente amuralladas, se organizaron ejércitos dotados de armas de bronce y de carros, que lucharon contra las incursiones de pueblos nómadas del exterior. Fueron las ciudades de las que nos habla la Biblia.

Tras un momento de hegemonía de Kish, hacia el año 2700 a.C. Uruk se impuso a las demás ciudades. Entre sus reyes destacó el héroe mítico Gilgamesh.

A medida que la producción agrícola mesopotámica incrementó los excedentes alimentarios, las comunidades liberaron a algunos de sus miembros de la actividad de producir alimentos y comenzaron a surgir los diferentes talleres artesanales, cada vez más especializados y destinados a producir objetos utilitarios, como la cerámica o los tejidos, y también de carácter votivo. Junto a estas líneas, estatuilla de mujer orante, en alabastro, procedente de Ur (2500 a.C.), que se conserva en el Museo de Irak, en Bagdad. Estas figurillas eran depositadas, a modo de ex votos, a los pies de la divinidad.

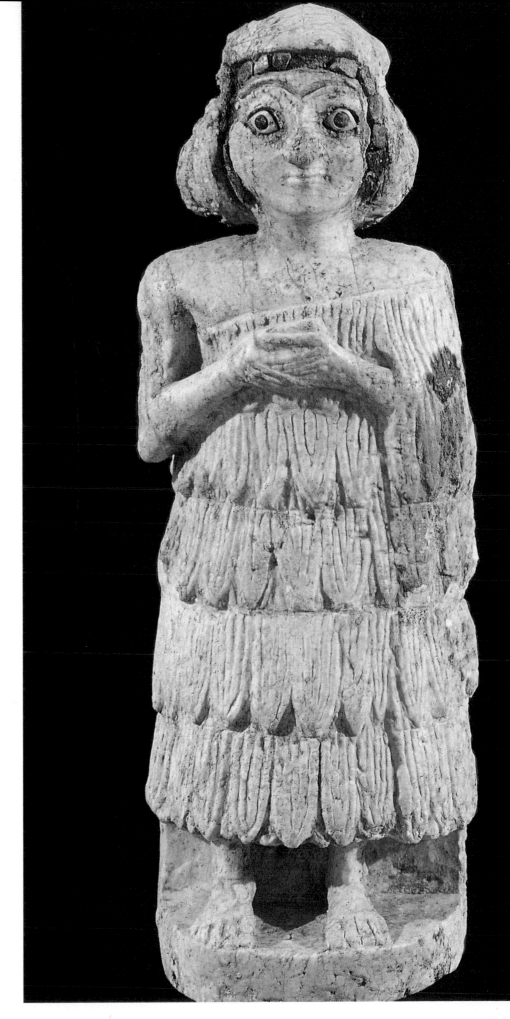

Unos cien años más tarde, los príncipes de Lagash dominan la zona y Eannatum funda la I dinastía de Ur. Posteriormente, Sargón se impone al rey de Kish y funda la ciudad de Agadé o Acad, con lo que se inicia una nueva etapa para Mesopotamia. Sargón consigue liderar varias ciudades y organiza un reino que incluye toda Sumeria.

Ambas culturas (sumeria y acadia) se unifican. El dominio del rey semita se extiende sobre el norte (Asiria) y llega hasta el mar Mediterráneo. En el sudeste incorpora el Elam, donde se encontraba la próspera ciudad de Susa, e inicia un gran imperio. Con su nieto Naram-Sin, el imperio acadio llegó a su máximo apogeo, dominando hasta la península de Anatolia.

A fines del III milenio (hacia el año 2215 a.C.) otra incursión de pueblos nómadas, procedentes de los montes Zagros, los guti, destruyó la dinastía de Agadé, fraccionando el país. Bajo su dominio, algunas ciudades sumerias como Uruk y Ur prosperaron. Es la edad de oro de Lagash, alrededor del año 2150 a.C. En esta etapa tuvo lugar un gran desarrollo del arte, que fue auspiciado por el gobernador y sacerdote Gudea. Se construyeron numerosos templos en la localidad y el uso de piedra dura en escultura (diorita) permitió crear obras de gran belleza.

Hacia el año 2120 a.C. la ciudad de Ur consiguió de nuevo la unificación de Mesopotamia con la fundación de la III dinastía de Ur, época en la que la construcción de ladrillo alcanzó su apogeo con los emblemáticos zigurats. Sin embargo, la unidad no duraría demasiado tiempo.

Fue en este momento cuando se organizó una coalición entre Elam y diversas ciudades sumerias para frenar la pujanza de los príncipes asirios. Ciudades sumerias como Isin o Larsa intentaron imponer su hegemonía sin éxito. Se conoce esta etapa como el período semita.

Primer imperio babilónico

Hacia el año 1900 a.C. irrumpe otra oleada de pueblos semitas, procedentes del sudoeste, conocidos como amorreos, quienes mantendrían su hegemonía durante tres siglos en el territorio que habían ocupado Sumer y Acad. En el oeste, conquistaron la franja de tierra junto al Mediterráneo, Canaán, y, en el este, se apoderaron de Asiria y del norte del Creciente fértil. Con el rey Hammurabi

(1792-1750 a.C.), la ciudad de Bab-ilum, Babilonia, conocida en la Biblia como Babel, adquirió gran poder y se convirtió en la capital de un nuevo imperio que abarcaba toda Mesopotamia, desde Elam hasta Siria.

Tras la muerte de Hammurabi el imperio entra en decadencia y hacia el año 1530 a.C. la invasión de los hititas pondría definitivamente fin al imperio.

El imperio asirio: de Salmanasar I a Asurbanipal

Asiria dominará Mesopotamia desde mediados del siglo XIV hasta fines del siglo VII a.C., enlazando esta etapa de la historia, tras el corto paréntesis del segundo imperio babilónico, con el dominio aqueménida y el efímero imperio de Alejandro Magno.

Como imperio, Asiria se organiza en el siglo XIV a.C. tras independizarse del reino Mitani. Las luchas constantes contra los nómadas de los Montes Zagros, casitas, convertirán a los asirios en un pueblo guerrero sumamente violento.

Durante los siglos XIV al XI (h. 1356-1087 a.C.) Asiria dominó toda la región de Mesopotamia y se extendió desde el Cáucaso al golfo Pérsico y desde el Mediterráneo a las montañas de Armenia. Es esta la época de Salmanasar I (h. 1274-1245 a.C.) o Tiglatpiléser I (h. 1112-1074 a.C.).

Las expediciones de pueblos caldeos y también arameos pusieron fin a esta época de esplendor asirio que no se recuperó hasta fines del siglo X a.C. Entre los siglos IX y VIII a.C. Asiria llegó a desarrollar un gran poder.

Bajo Asurnasirpal II (883-859 a.C.) los asirios dominaron hasta el mar Negro por el norte y, tras unos años de crisis internas, en la época de Tiglatpiléser III (745-727 a.C.) llegó a su apogeo, do-

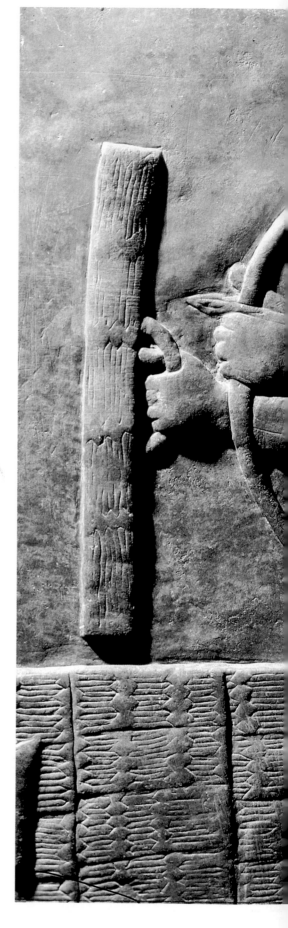

Junto a estas líneas, detalle de un relieve procedente del salón del trono del palacio de Asurnasirpal II, en Nimrud, que se conserva en el Museo Británico de Londres. Durante esta etapa se realza la corpulencia de las figuras mediante una factura muy plana, apenas modulada. En este relieve las extremidades y la indumentaria de las figuras fueron plasmadas mediante el trazo de grandes líneas, sin embargo, el conjunto muestra un minucioso detallismo en la representación de algunos de los elementos puramente accesorios como los tocados, las armas y los arneses.

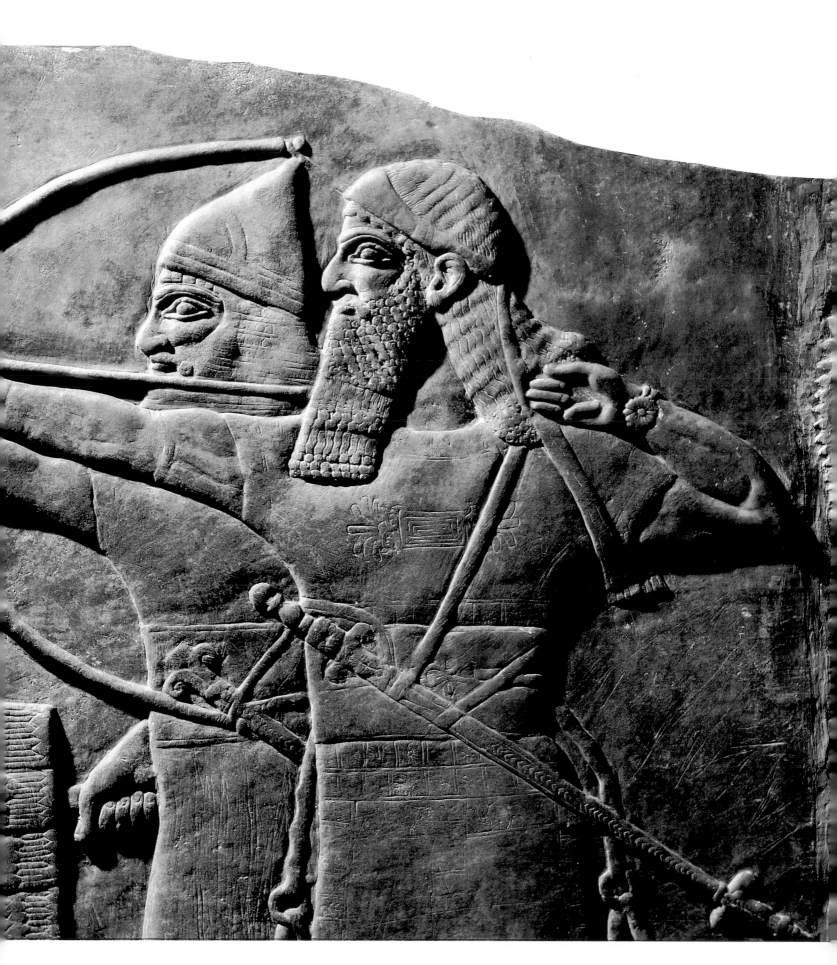

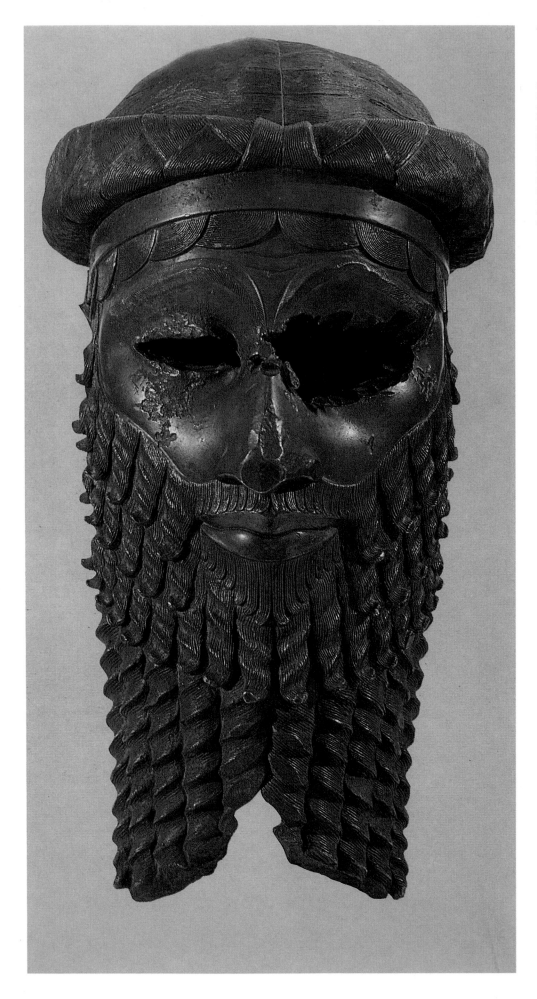

minando todo el territorio de Mesopotamia. Estas conquistas fueron posibles gracias a un ejército equipado con armas de hierro (arco, lanza, espada larga) y bien organizado (infantería, carros, caballería). El reinado de Sargón II (721-705 a.C.) marcó el momento culminante del imperio.

Fue este rey quien construyó una nueva capital, Jorsabad, testimonio de toda aquella grandeza. Su hijo Senaquerib (704-681 a.C.) destruiría Babilonia.

La nueva capital fue Nínive, ciudad provista de una monumental muralla y de un acueducto que recogía el agua de un canal de 50 kilómetros.

El último gran rey asirio, refinado, literato y cruel a la vez, fue Asurbanipal (668-627 a.C.), quien completó la conquista de Egipto, destruyendo Tebas.

También invadió el país de Elam y arrasó Susa. Pero Babilonia y los medos formaron una coalición, apoderándose de Asur, en el año 614, lo que supuso el fin del dominio asirio en Mesopotamia y la destrucción de Nínive, en el 612 a.C.

Segundo imperio babilónico

El general babilónico Nabopolasar, victorioso de los asirios, se proclamó rey de Mesopotamia Occidental, Elam, Siria y Palestina. Pero fue su hijo Nabucodonosor II (605-562 a.C.) quien llevó a su apogeo el poderío del imperio neobabilónico. A él se debe la reconstrucción de Babilonia, cuyas maravillas ensalzó el historiador griego Heródoto.

La ciudad fue conocida en todo Oriente por sus exóticos jardines colgantes. Con su sucesor se produjo la conquista persa en el año 539 a.C. y, tras la eta-

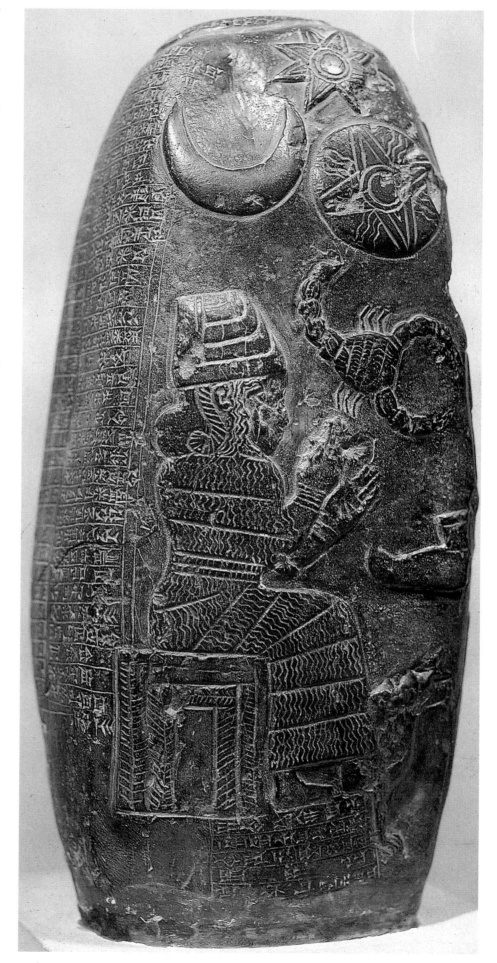

A la derecha, kudurru, mojón de piedra del siglo XIII a.C., que se conserva en el Museo del Louvre de París, en el que está representado el dios Anu, entronizado y con una tiara de cuernos, bajo la tríada celeste: la media luna de Sin, la estrella de Ishtar y el disco solar de Shamash. Procedente de Susa, esta estela muestra el estrecho vínculo existente entre los habitantes de Mesopotamia y las divinidades astrales. Éstas, según las creencias mesopotámicas, controlaban las fuerzas de la naturaleza y eran responsables del buen o mal curso de la meteorología, un factor esencial en una sociedad básicamente agrícola.

pa aqueménida, las tierras de sumerios, acadios, asirios y babilonios pasarían a formar parte del efímero imperio de Alejandro Magno, quien en el año 332 a.C. se apoderó de la milenaria ciudad de Babilonia.

La religión y el mundo de los dioses en la antigua Mesopotamia

Como cualquier cultura agrícola, dependiente de la tierra y de las lluvias para la irrigación de los cultivos, en Mesopotamia los fenómenos naturales se consideraron obra de las divinidades. Así se forjó la idea de que los dioses vivían en el cielo y enviaban el agua benefactora cuando los hombres cumplían sus obligaciones rituales.

Para conocer los cambios estacionales, tan necesarios en agricultura, los mesopotámicos se interesaron por los datos astrológicos, que pronto adquirieron gran importancia y dieron lugar al culto astral. Alrededor de la noche se creó el calendario lunar, que servía para medir el tiempo.

Progresivamente, las divinidades adoptaron forma humana y se agruparon en panteones, aunque siempre estuvieron relacionadas con la naturaleza.

Existían numerosos dioses, pues cada ciudad se vinculaba a una divinidad concreta. A cada uno de estos dioses se ofrecían plegarias y sacrificios para agradecerle su intersección y también por su protección frente a espíritus malignos. Los dioses de cada población se agrupaban en torno a un panteón, que adquiría mayor relevancia según la ciudad que gobernase.

Cada persona tenía además sus propias divinidades protectoras. Los sumerios adoptaron, de este modo, tres dioses principales: Anu (el cielo), Enlil (la tierra) y Ea (el agua).

En esta cosmogonía, Anu derrotó al caos que adoptaba la forma de la terrible diosa Tianmat y conformó el universo. Anu tenía mayor importancia que otros dioses y Tianmat simbolizaba la guerra y la destrucción; Inanna era la diosa de los frutos y de los almacenes, repletos de cosechas.

En la ciudad de Nippur estuvo el santuario de Enlil, que conservó el carácter de dios unificador en toda la región de Mesopotamia. Tras el dominio acadio se incorporaron otros dioses al panteón: Sin (la Luna), Shamash (el Sol) e Ishtar (Venus o el amor).

Bajo el dominio babilónico, el dios Marduk fue el más importante y la cosmogonía se modificó para que fuese este dios el que venciese a Tianmat y se convirtiese en el héroe del mito. En el norte, Asiria conservó a Assur como dios local y lo impuso durante su dominio al resto de la zona.

El concepto del mundo: la lucha entre el bien y el mal

El hombre mesopotámico sentía su vida constantemente amenazada por la inestabilidad de los fenómenos naturales, así como por la incursión de otros pueblos vecinos.

Para él, el mundo consistía en una lucha entre fuerzas contrarias, una batalla a muerte en la que triunfaba el mal o el bien, creando un desequilibrio permanente. Incluso los dioses participaban al mismo tiempo de una doble naturaleza terrorífica y benefactora.

Las escenas de lucha entre leones, toros u otros animales fantásticos, tan habituales en el arte mesopotámico, podrían pues simbolizar las fuerzas de las deidades en lucha. Esta filosofía dualista está detalladamente expuesta en la célebre *Epopeya de Gilgamesh*.

El destino de los hombres era trágico e inevitable y sólo los dioses podían ayudarles a aliviar el sufrimiento. Los mesopotámicos trataron de adelantarse a su propio sino estudiando en las estrellas el designio de las divinidades. El cielo era el mapa donde cada uno de los humanos tenía la huella indeleble del destino. Prestaron por lo tanto al cielo suma atención.

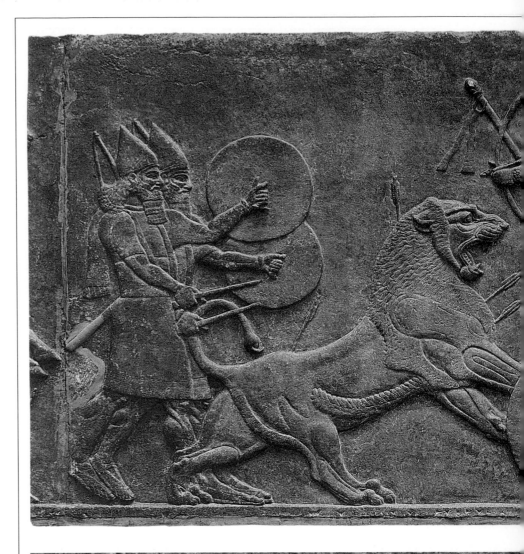

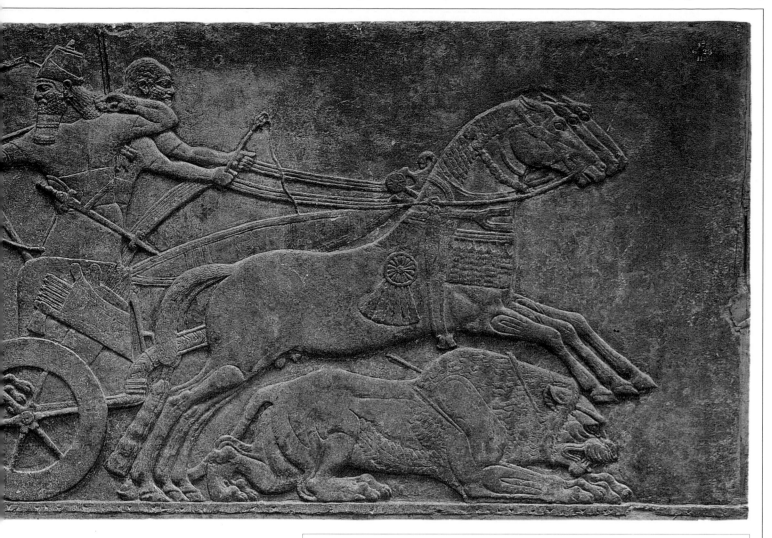

Los felinos son los animales que los asirios representaron con mayor fidelidad, naturalismo y fuerza expresiva. A la izquierda, un detalle del relieve superior que muestra la cabeza del león que ruge en actitud de defensa ante la inminente amenaza de muerte. Este fragmento del relieve muestra también con excepcional realismo el dolor del animal herido.

El relieve El rey Asurnasirpal en una cacería de leones *(alabastro, 86,4 cm de largo) data del siglo IX a.C., procede del palacio de Nimrud y, en la actualidad, se conserva en el Museo Británico de Londres. Como en la mayoría de relieves asirios la figura humana se ha plasmado con un cierto estatismo majestuoso. El movimiento y la anatomía de los animales (leones y caballos) ha sido, en cambio, especialmente recreado. Destaca también el detallismo con que se ha representado la fuerza muscular del monarca, tensando el arco, y la rigidez de las manos del conductor del carro sujetando enérgicamente las riendas.*

A la derecha, un detalle en el que se reproducen tres cabezas de caballos superpuestas, un recurso plástico que permite crear la sensación de profundidad. Se puede igualmente apreciar cómo los artistas asirios empleaban una depurada técnica naturalista (obsérvese el detalle de las crines y las riendas), en especial cuando se representaban animales.

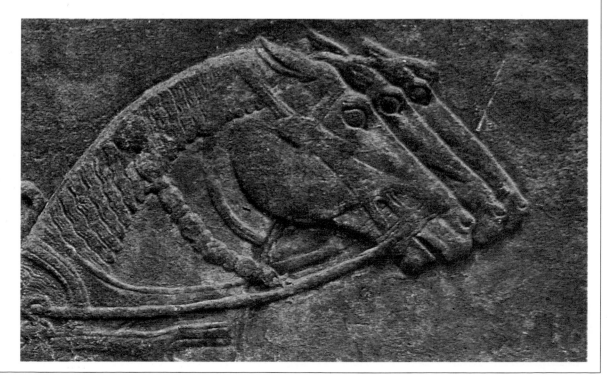

Hacia el IV milenio a.C. tienen lugar en el Próximo Oriente profundos cambios tecnológicos. A este período pertenecen también unas figurillas femeninas de terracota que representan mujeres con atributos que simbolizan la maternidad. Junto a estas líneas, figurita femenina del IV milenio a.C. con cabeza ofídica y un niño en brazos (barro cocido, 14 cm de altura), procedente de Ur, que se conserva en el Museo de Irak (Bagdad).

La estructura social

Las unidades políticas eran ciudades-estado bajo el patrocinio de algún dios. En ellas se mantenía una organización centralizada, que ejercía el control sobre los canales de riego para el cultivo. Los gobernadores eran los administradores terrenales de los bienes de los dioses y todo el pueblo vivía al servicio de éstos. A cambio, solicitaban protección de las fuerzas naturales frente a las sequías, inundaciones o las guerras que amenazaban su existencia. El templo y los sacerdotes administraban las cosechas, que se almacenaban en sus recintos y se redistribuían periódicamente. Esta situación se fue transformando y, a principios del III milenio a.C., los jefes guerreros consideraron sus cargos hereditarios e instauraron las primeras dinastías. A partir de entonces, el poder se polarizó entre el templo y el palacio. El templo perdió importancia y se subordinó a la administración de la realeza. El príncipe o rey se convirtió en el vicario de los dioses en la tierra y en juez supremo, siendo, además, el encargado de proteger a la población con un ejército organizado.

El mito de Tamuz o Dummuzi explica que siendo éste esposo de la diosa Madre Naturaleza, Inanna, murió y resucitó al cabo de tres días. Los jefes sumerios adoptaron el mito y se identificaron con Tamuz.

La lucha por el poder y la supervivencia entre las ciudades fue una constante en la historia de Mesopotamia. El apogeo de las urbes fue además intermitente, pues la riqueza dependía del curso inestable de los ríos y de las victorias guerreras de unas ciudades sobre otras.

La población mesopotámica estaba organizada en distintas categorías.sociales . Las clases más influyentes eran las que se relacionaban directamente con los templos o las monarquías. Éstas tenían funcionarios y administradores a su servicio, destacando los escribas. El resto de población estaba compuesta por comerciantes, artesanos, campesinos y por último, había los esclavos.

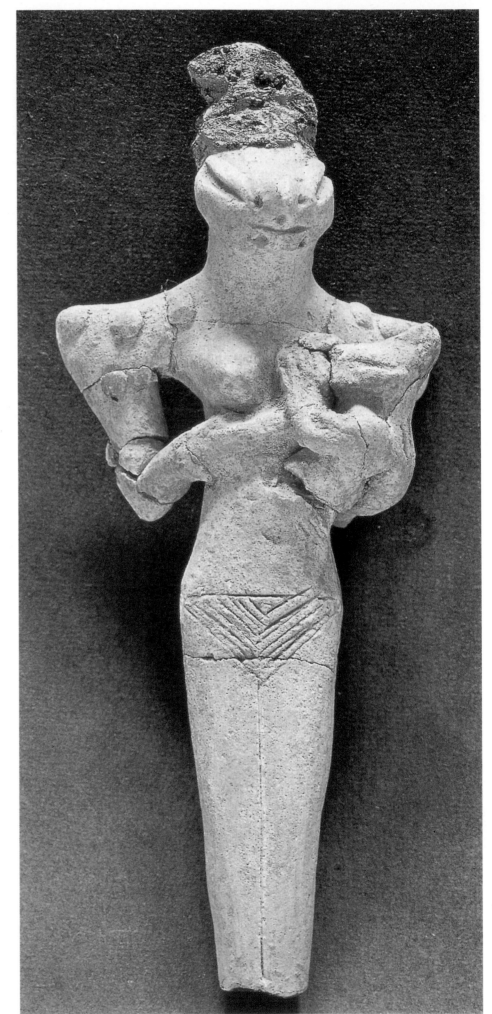

El arte protohistórico

Las primeras manifestaciones artísticas de Mesopotamia se encuentran en la pintura, aplicada a la decoración de la cerámica hecha a mano.

El posterior desarrollo de la cerámica a lo largo del IV milenio a.C., relaciona el norte con el sudeste de Mesopotamia. Aparece, así, el llamado «estilo Susa», con exquisita ornamentación de formas estilizadas vegetales y también animales de color rojo o marrón, enmarcadas en estructuras geométricas, sobre fondos claros.

En la zona meridional, en la localidad de Uruk, tuvo lugar la revolución urbana, al transformarse algunos poblados dispersos en pequeñas ciudades, que presentaban ya una cierta organización urbanística. Se incorporaron nuevas técnicas como el torno para la cerámica y el uso de la metalurgia. Se construyeron también los primeros templos con basamentos reforzados por piedra caliza y muros decorados con incrustaciones de conos de arcilla en rojo y negro, formando dibujos geométricos.

A comienzos del III milenio a.C., la introducción de la piedra en la escultura puso de manifiesto nuevos medios de expresión. El rostro humano aparece modelado por primera vez en la *Dama de Warka* (Museo de Irak, Bagdad), estatua que personifica la intercesión hacia la divinidad y contiene rasgos geométricos que se codificarían, posteriormente, en escultura.

El último período protohistórico, representado en Jemdest Nasr, quedó definido por el estilo de los sellos cilíndricos que mostraban una abigarrada ornamentación vegetal que completaba las series animales.

Los signos ideográficos, grabados sobre tablillas de arcilla blanda, adquirieron pronto valor fonético, lo que dio paso al nacimiento de la escritura y a la entrada de Mesopotamia en la historia, entre los milenios IV y III a.C.

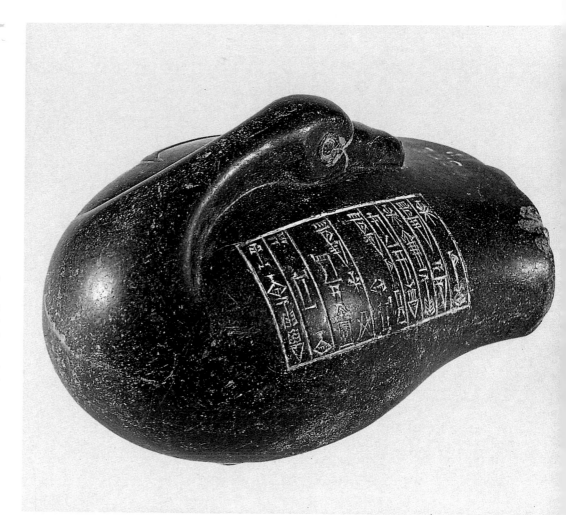

LA ARQUITECTURA: ELEMENTOS BÁSICOS

La escasez de piedra y madera en los valles del Tigris y del Éufrates determinó el uso de la arcilla para la construcción, ya que era el único material abundante en toda la zona (gracias al limo depositado por los ríos). Este material favoreció la búsqueda de formas adaptadas a las posibilidades que ofrece la dúctil arcilla. Por tratarse de un material perecedero y de escasa resistencia las viviendas tenían que reconstruirse constantemente. De ahí el que se fueran superponiendo las distintas construcciones.

Los edificios se construyeron, pues, con ladrillos de adobe (secados al sol o cocidos), unidos con mortero. Se trataba, por tanto, de una construcción sólida, con muros muy gruesos que se mantenían en pie por su propio peso, gracias a los refuerzos dispuestos a lo largo de todo el paramento. El grosor de los muros no permitía la apertura de vanos al exterior que diesen entrada a la luz. El espacio interior se articulaba, pues, en función de patios centrales, abiertos al cielo raso y rodeados de habitaciones. En el exterior, se añadían bandas verticales a lo largo del muro, reminiscencia de una arquitectura originaria en madera, creando un ritmo que rompía con la monotonía del muro liso y servía, al mismo tiempo, de ornamentación pues originaba fuertes contrastes de luz y sombra. Los edificios se levantaban sobre una terraza para protegerse de la humedad del suelo. En las techumbres se utilizaban troncos de palmera, no demasiado largos, para evitar el peso excesivo. El ancho de las habitaciones se adaptaba entonces a la longitud de la madera. Ello daba lugar a habitaciones largas y estrechas.

Aunque la bóveda y el arco son elementos constructivos que aportaron los sumerios no existió, sin embargo, un interés en aplicarlos indiscriminadamente. No se prodigó el uso de la bóveda en estructuras monumentales, sino que se restringió a la construcción de cámaras mortuorias (hiladas de ladrillos superpuestos o falsa bóveda) y también a la decoración de las casas. Por lo que se refiere al arco, éste se construyó con ladrillos planoconvexos.

Se utilizó la columna de ladrillo, enriquecida con incrustaciones de conos de arcilla policromados. Estos conos formaban auténticos mosaicos geométricos con rombos, zigzags y triángulos en negro, blanco o rojo. No obstante, los muros fueron el principal elemento de sustentación y no se desarrollaron estructuras con columnas como base de soporte.

La pobreza de los muros de barro también se mitigó cubriendo las superficies, tanto en el interior como en el exterior, con la misma decoración policromada de conos de arcilla incrustados y con paneles en relieve y taracea.

Los primeros templos

Los primeros yacimientos de arquitectura sagrada datan del período protohistórico, V milenio a.C. En ellos se pueden seguir las sucesivas trasformaciones del templo modelo, principal edificio religioso. En fecha temprana se construyeron santuarios con el fin de depositar ofrendas y realizar sacrificios para los dioses. La aparición de los primeros templos refleja la generalización del culto, convocando a los creyentes en un recinto colectivo. Así, de las pequeñas estatuillas, situadas en las viviendas familiares, se pasa a un santuario para la divinidad.

Estos primeros templos se construyeron siguiendo el modelo de vivienda familiar. La planta rectangular fue la habitual en ambas edificaciones durante todo el V milenio a.C.

Posteriormente, la vivienda adoptó una planta más cuadrada mientras la estructura del templo continuó siendo una sencilla planta rectangular con un altar central para ofrendas. Al templo tenían acceso todos los fieles.

En Eridu, la ciudad sumeria más antigua, se encuentran dieciocho templos superpuestos. En el nivel XVI, perteneciente a la cultura de El Obeid, se puede reconstruir la planta de un edificio de dimensiones muy modestas, ideado para albergar actividades religiosas. Es un recinto rectangular, edificado al nivel del suelo, con gruesos muros, a cuyo interior se accede por una única puerta de entrada. Desde ésta se pasa a una nave donde hay una mesa central para las ofrendas, hecha de adobe, y, al final de la sala, un espacio en forma de ábside cuadrado con el altar del dios.

Esta tipología se mantuvo hasta el I milenio a.C., al mismo tiempo que en casi toda Mesopotamia los santuarios evolucionaron hacia formas que situaban al edificio sobre una plataforma que podía alcanzar dimensiones colosales.

La arquitectura mesopotámica no utilizó la piedra (pues no existía este tipo de material constructivo en la región), sino ladrillos de arcilla crudos, es decir, únicamente secados al sol. Este frágil material requería unas paredes de considerables dimensiones y una constante reconstrucción. Abajo, un detalle de los muros que constituían la Puerta de Ishtar (Babilonia), construidos por tercera vez entre los siglos VII-VI a.C., y que tenían un espesor de unos 25 metros.

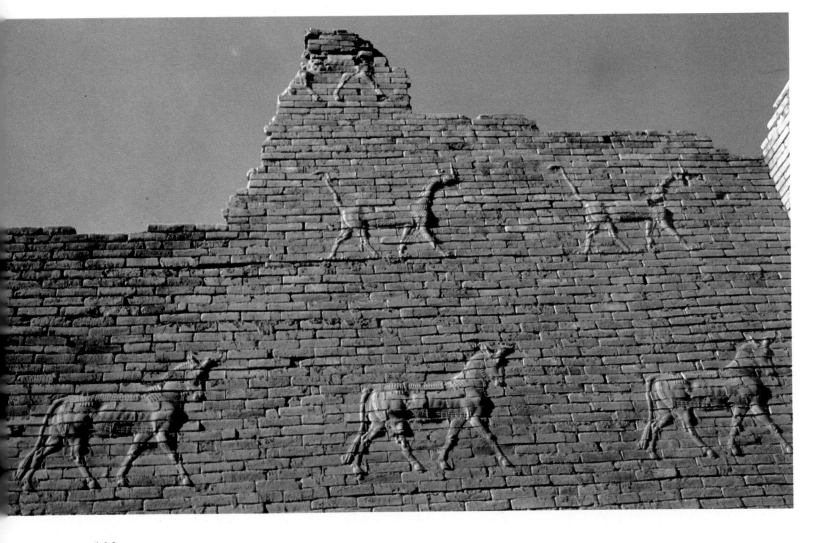

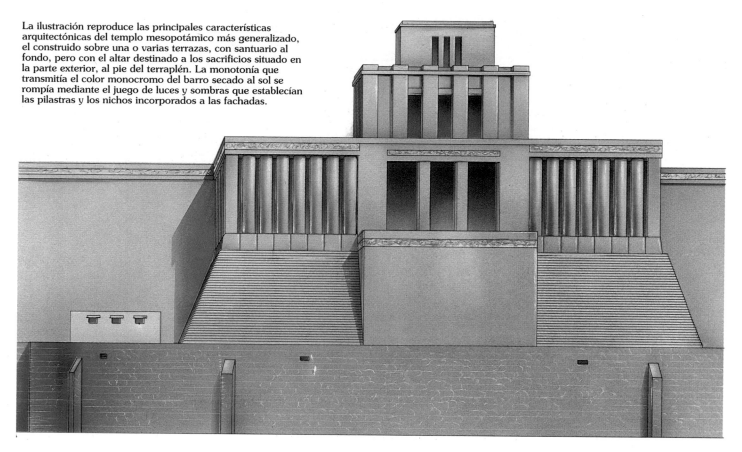

La ilustración reproduce las principales características arquitectónicas del templo mesopotámico más generalizado, el construido sobre una o varias terrazas, con santuario al fondo, pero con el altar destinado a los sacrificios situado en la parte exterior, al pie del terraplén. La monotonía que transmitía el color monocromo del barro secado al sol se rompía mediante el juego de luces y sombras que establecían las pilastras y los nichos incorporados a las fachadas.

En el nivel XIII del poblado de Tepe Gaura, en el norte de Mesopotamia, se erigieron, durante el IV milenio, tres templos, uno de los cuales presenta ya la tipología característica de las posteriores construcciones de santuarios monumentales. Se trata de un edificio concebido con una visión unitaria. Tiene planta rectangular con una única sala. Las paredes forman nichos que más tarde dieron lugar a capillas. La superficie de los muros queda interrumpida por los intervalos regulares en que están situados los contrafuertes. A la funcionalidad de éstos se añade una intención decorativa.

La evolución arquitectónica de los templos

Entre el IV y el III milenio a.C. la sociedad agrícola se transformó. La población se concentró en ciudades organizadas en torno a templos. Éstos se convierten en centros que administraban los bienes de la población a través de los sacerdotes. Adquirieron, pues, una importancia creciente, paralela a la evolución tipológica de los edificios.

En la ciudad de Uruk se hallan restos que permiten constatar una organización urbanística, con una arquitectura religiosa (templos) compleja. En Uruk se construyó el centro religioso sumerio más im-

portante, consagrado a los dioses Anu e Inanna. La concepción arquitectónica del santuario se transformó. Éste no estaba situado al nivel del suelo. En el exterior se construyeron plataformas elevadas y se revistieron los muros de piedra caliza. Se utilizó también el ladrillo plano-convexo que confirió a los muros su característica forma almohadillada. El templo se concebía como el lugar de la divinidad con diferentes salas de ceremonias. El interior se dividía en numerosas capillas contiguas de planta rectangular, destinadas a sacrificios. La *cella* se situaba en un eje longitudinal con salas perpendiculares. Alrededor de la zona central se emplazaban recintos y salas adicionales, destinadas a almacenes, talleres y a las viviendas de los sacerdotes.

La idea del templo se modificó y se produjo un creciente distanciamiento físico entre el creyente y los dioses. Así, el original espacio unificado para fieles y estatuas divinas se diferenció cada vez más. Una muralla rodeaba el templo, instaurando así la barrera entre el espacio interior sagrado y el exterior profano.

En Uruk se construyeron numerosos templos, el más monumental fue el templo D, erigido hacia el año 3000 a.C., con unas dimensiones de treinta metros por cincuenta, que tenía una planta en forma de «T».

En otro edificio, el templo Blanco de Uruk, los principios estructurales fueron más osados, sobre todo en lo que afectó a la modificación del alzado. Estaba levantado sobre una plataforma elevada sobre sucesivas construcciones de épocas anteriores. Se trataba de una torre escalonada de diferentes pisos en cuya cima se erigía el santuario con muros encalados. Se accedía al promontorio por rampas, que comunicaban las diferentes terrazas entre sí y facilitaban el acceso hasta la cúspide. Los muros exteriores inclinados estaban reforzados por contrafuertes espaciados que, además de su función constructiva, tenían también una simbólica para ahuyentar los espíritus malignos. El interior estaba compuesto por una *cella* con cámaras laterales. El altar se alzaba en uno de los ángulos de la *cella*, en forma de plataforma con escalinata. Ante él se situaba una mesa de ladrillo destinada a las ofrendas.

Los perímetros de los recintos amurallados de los templos adquirieron formas diversas durante el período histórico, como el templo oval de Hafaya, alrededor del año 2700 a.C. En él se multiplican las dependencias de talleres, almacenes y zonas de servicio. Fuera de las murallas, las estrechas callejuelas ponían en contacto otras viviendas y dependencias que también se aprovecha-

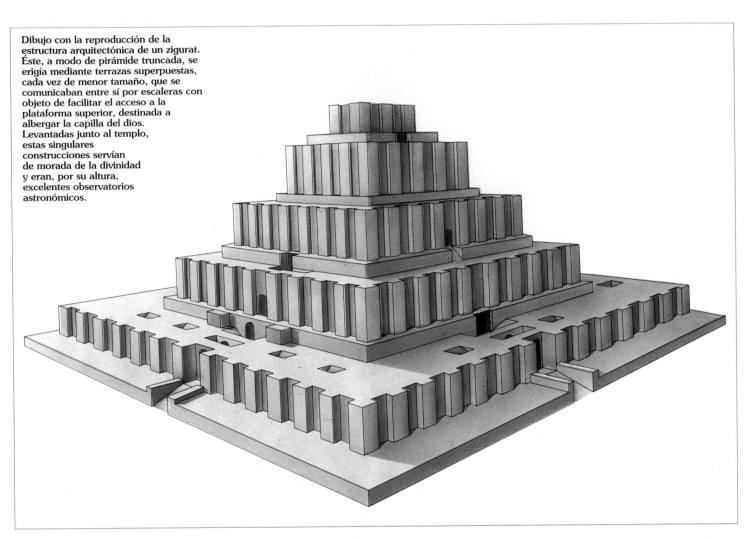

Dibujo con la reproducción de la estructura arquitectónica de un zigurat. Éste, a modo de pirámide truncada, se erigía mediante terrazas superpuestas, cada vez de menor tamaño, que se comunicaban entre sí por escaleras con objeto de facilitar el acceso a la plataforma superior, destinada a albergar la capilla del dios. Levantadas junto al templo, estas singulares construcciones servían de morada de la divinidad y eran, por su altura, excelentes observatorios astronómicos.

ban como anexos del templo. Posteriormente, estas ampliaciones desaparecieron, pues las provisiones necesarias para la comunidad del templo se almacenaron fuera de los recintos sagrados y las cámaras situadas en sus muros se dedicaron a ofrendas.

El templo plasma en la práctica un proceso de abstracción, a través del cual se estructura un espacio interior dividido y cerrado por muros que se articulan con gran plasticidad. La elevación progresiva del templo refleja el esfuerzo de todo un pueblo que desea eliminar el espacio que le separa de los dioses para establecer un contacto más próximo.

Los zigurats o el vínculo con lo sagrado

La evolución formal del templo está determinada por dos cambios fundamentales que afectan, por una parte a su función, pues el templo deja de ser el gran almacén de cosechas, y por otra, al espacio interior. Así, poco a poco, fueron realzándose las masas externas de los edificios, que presentaban gruesos muros reforzados por enormes pilastras.

En un principio, junto a los templos propiamente dichos, aparecía una torre con diferentes pisos, pero, desde fines del IV milenio a.C., son los templos los que se alzan sobre terrazas artificiales incorporándose a la torre. A partir del III milenio a.C., estas torres, llamadas zigurats, se convierten en la parte fundamental del templo, al situarse dentro del mismo recinto amurallado. Sus dimensiones monumentales y una tipología bien definida se fijan alrededor del II milenio a.C.

El aspecto de los zigurats es el de una enorme masa formada por terrazas escalonadas que sirven de base al templo, situado en la zona superior. El escalonamiento de las terrazas crea un ritmo decreciente y continuo.

El zigurat, dedicado a los dioses como residencia y lugar donde se depositan las ofrendas a la divinidad, recuerda un gran altar elevado. Es la construcción que concreta el anhelo de establecer un vínculo con lo sagrado. Esta estructura se integra en las ciudades, pese a estar separada de éstas por un recinto amurallado. Forma parte de su vida cotidiana, sobresaliendo por encima del resto de las edificaciones.

Sus escaleras o rampas de acceso permiten llegar hasta la cúspide, donde lo humano intenta contactar con las fuerzas divinas.

La adopción del zigurat supone el abandono definitivo del santuario concebido como espacio interior cerrado. El espacio individual y directo que había entre la divinidad y el pueblo, se va separando progresivamente. Los individuos acatan la representación sacerdotal para entablar relaciones con los dioses.

El zigurat se convirtió en el monumento central del culto mesopotámico a lo largo de toda su historia. Pese a la variedad de poblaciones que se instalaron en la zona: sumerios, acadios, casitas, babilonios, asirios, etc., todos ellos consideraron los zigurats edificios dignos de respeto y de profunda admiración.

El zigurat es el máximo exponente de la arquitectura sagrada en Mesopotamia. Se trata, en realidad, de una construcción que materializa el deseo de establecer un vínculo con lo sagrado. Dedicado a los dioses, en el zigurat se depositaban además las ofrendas destinadas a la divinidad.
A la derecha, restos arqueológicos del zigurat construido entre los milenios II y I a.C. en Heftete, en las proximidades de Susa (Irán).

La evolución arquitectónica del zigurat

Desde el período protohistórico, y durante las primeras dinastías, la evolución del zigurat consistió en pequeñas modificaciones. El zigurat típico estaba formado por una serie de terrazas escalonadas y superpuestas en disminución progresiva desde su base. En un principio el zigurat se independizó del templo y se erigió de un modo aislado en un recinto rodeado de una muralla. Su forma presenta tres tipologías diferentes. En el sur, la base es rectangular y tiene unas escaleras para su acceso. En el norte, la base es cuadrangular y tiene rampas en lugar de escaleras. Una tercera tipología combina ambas soluciones, colocando escaleras en las plataformas inferiores y rampas en las superiores. Una vez establecido el arquetipo de zigurat, las dependencias anexas al templo se eliminaron definitivamente y éste perdió la función de almacén de cosechas agrícolas. Durante la III dinastía de Ur (2113 a.C.), Ur- Nammu construyó

el primer zigurat de dimensiones colosales, estructurado en tres niveles (con una base de 56 por 52 m y una altura de 21 m). Elevado sobre una planta rectangular, se orientó en diagonal hacia los cuatro puntos cardinales. Actualmente, sólo quedan dos alturas de sus tres terrazas originales. Las paredes de las plataformas son inclinadas.

Desde la base del edificio, y a bastante distancia de los muros, arranca una escalera monumental en el centro, con dos ramificaciones laterales a la altura de la primera terraza. En esta plataforma, un templete dotaba a la escalinata de la majestuosidad que requería la ascensión ritual del cortejo sacerdotal. En la cúspide de las plataformas se situaba el templo dedicado al dios lunar Sin. El centro de la escalera se prolongaba a lo largo de las dos plataformas, hasta la zona superior del templo, unificando los diferentes niveles. La escalera plasmó una solución constructiva que no sólo solventó una necesidad técnica, sino que respondió, además, a la aspiración de que los dioses participasen activamente en la

vida mundana. La escalera monumental es el resultado de una actividad considerada sagrada. Para los sumerios, la construcción vinculaba a los dioses con los hombres y era una tarea que retaba la capacidad humana de innovación. La escalera monumental fue una de las mejores soluciones imaginativas de toda la arquitectura mesopotámica.

El zigurat evolucionó muy poco en los períodos posteriores, pese a la variedad de culturas y también pueblos que habitaron Mesopotamia.

Se puede considerar como zigurat tipo a la Torre de Babel que menciona la Biblia y que está descrita en el libro del Génesis: *«Entonces se dijeron el uno al otro: "vamos a fabricar ladrillos y a cocerlos al fuego". Así el ladrillo les servía de piedra y el betún de argamasa. Después dijeron: "vamos a edificarnos una ciudad y una torre con la cúspide en los cielos, y hagámonos famosos, por si nos desperdigamos por toda la faz de la Tierra"»*. (Génesis 11, 3-5). En esta época, en la ciudad de Babilonia se alzaba el zigurat denominado Etemenanki que sig-

nificaba «la casa fundamento del cielo y de la tierra». Era una torre de siete pisos sobre una plataforma de base cuadrangular de 90 por 91 metros en cada lado y una altura de idénticas dimensiones. Los ladrillos de adobe estaban recubiertos por una capa de material vidriado que cambiaba de color en cada una de las plataformas.

En la cúspide se levantaban uno o dos templos, dedicados al dios Marduk. Simbólicamente el universo estaba estructurado en siete niveles, los siete pisos del zigurat representaban, precisamente, estos siete niveles.

El acceso al zigurat se realizaba desde la base de la gran masa, gracias a una escalera monumental exenta. Cerraba el recinto una muralla con doce puertas, que se completaba con edificios anexos en la zona meridional y con algunos almacenes en la zona oriental.

El significado de los zigurats

Se podría decir que los zigurats estuvieron relacionados con la representación de la «montaña sagrada», centro del universo o eje sagrado del mundo, en cuya cúspide estaría la puerta del cielo, por creer los habitantes de Mesopotamia que la montaña concentraba significados múltiples. Para ellos la gran madre nutricia era la «señora de la montaña», por lo que se puede decir que la montaña era la fuente misteriosa de vida de la que brotaban los frutos y la aguas.

De ahí que las interpretaciones que se han hecho sobre los zigurats sean numerosas y que no haya acuerdo entre los estudiosos que se ocupan del tema. Para unos tenían una función astrológica, podían ser un centro de observación de los astros siendo los diferentes pisos representaciones planetarias. Otros piensan que su finalidad era mucho más práctica y estaba en relación con las inundaciones periódicas, por lo que en este caso deben interpretarse como un lugar de protección. Por último, algunos estudiosos consideran la idea del sacrificio ritual (muy arraigada en la cultura sumeria), por lo que el zigurat hubiese sido un gran altar donde se realizaban sacrificios.

El urbanismo: murallas y viviendas

Los primeros poblados neolíticos como Jarmo carecían de murallas, pero el impulso urbano que se produce en la época de Uruk, hacia fines del IV milenio a.C., comprende la construcción de mu-

rallas en las ciudades mesopotámicas. La difusión del urbanismo desde el núcleo sumerio, impone el modelo de ciudades trazadas con fortificaciones protectoras y reforzadas con torreones almenados. Hacia fines del II milenio a.C. un nuevo desarrollo urbanístico, que reestructura las antiguas urbes sumerias, se impone con mayor fuerza hacia el norte, en Asiria, donde se fundan entonces nuevas ciudades.

De este momento data el plano de Nippur, grabado en una tabla de arcilla, en el que se plasma la reconstrucción de la ciudad sumeria. Ésta presenta un trazado rectangular y está rodeada por una muralla que tiene diferentes puertas de entrada. Las luchas constantes entre las ciudades y los pueblos nómadas hizo imprescindible una protección artificial. La primera muralla monumental se encuentra en la ciudad de Uruk.

Sin embargo, el mayor asentamiento urbano de Mesopotamia, del que se tiene conocimiento a través de hallazgos arqueológicos, es el de la ciudad de Babilonia. Se localizaron restos del último momento de esplendor babilónico (siglos VII y VI a.C.). La ciudad se alzaba sobre un recinto rectangular, rodeado por una doble muralla de ladrillo reforzada por numerosos torreones. Se entraba por ocho puertas con vanos de medio punto y resalte de torres almenadas, cada una de ellas dedicada a una divinidad. Eran puertas majestuosas de unos 25 metros de altura, recubiertas de ladrillos vidriados con representaciones animales. El río Éufrates atravesaba la ciudad y estimuló la creación de un núcleo portuario en el que se centraba la actividad comercial. En el interior de la muralla se distribuía una red de calles, formando una retícula ortogonal con vías principales más anchas. El principal eje, en dirección norte-sur, era la vía de las Procesiones, que atravesaba

Durante el III milenio a.C. los principales centros de población sumerios emprendieron importantes empresas constructivas.
Junto a estas líneas, la tablilla conmemorativa denominada *Bajorrelieve genealógico de Ur-Nina* (caliza, 40 cm de altura), procedente de Lagash, que se conserva en la actualidad en el Museo del Louvre de París. Esta plaquita, esculpida en el III milenio a.C. y complementada con inscripciones, informa, en el registro superior, sobre el momento en que el rey, acompañado de sus familiares y de su copero, procede a colocar el primer ladrillo de una construcción. En su registro inferior, la tablilla reproduce el banquete celebrado con tal motivo.

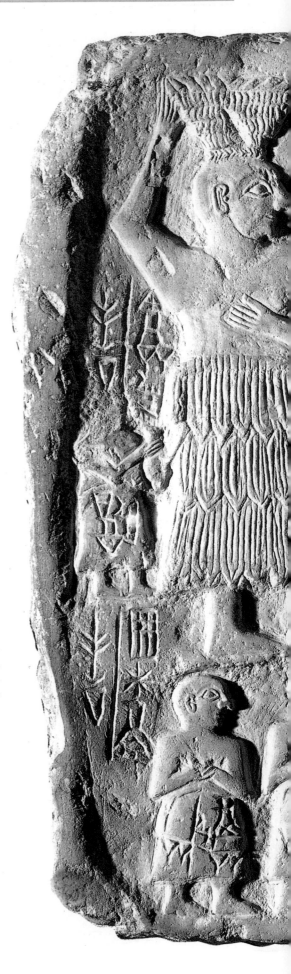

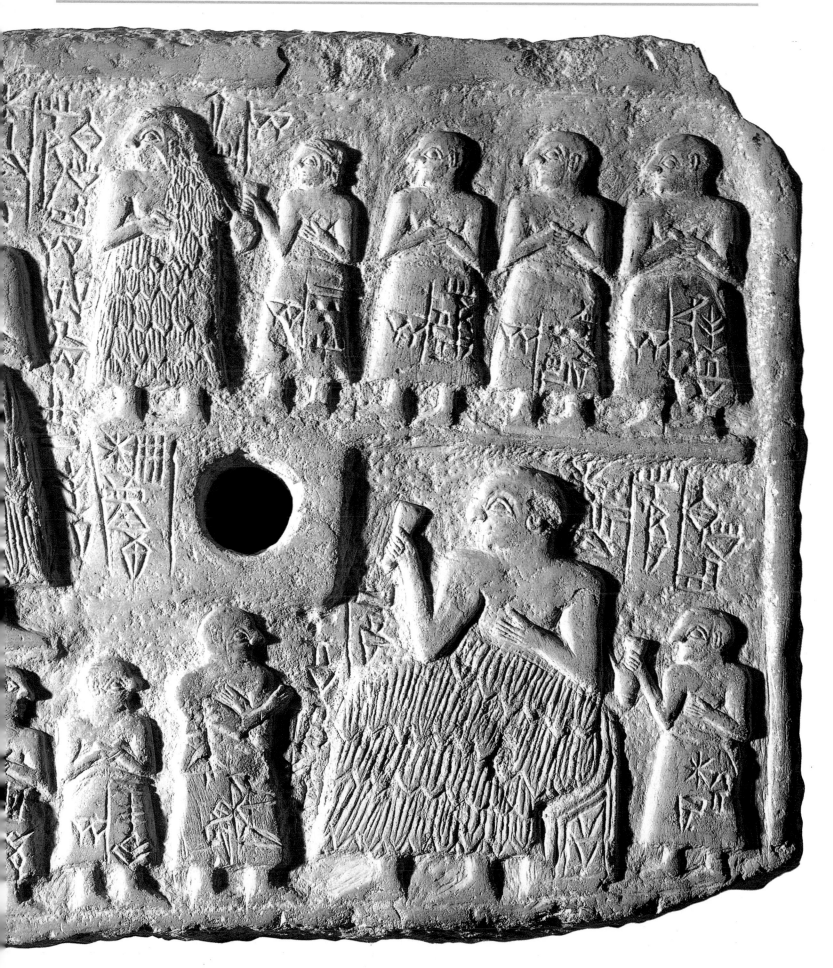

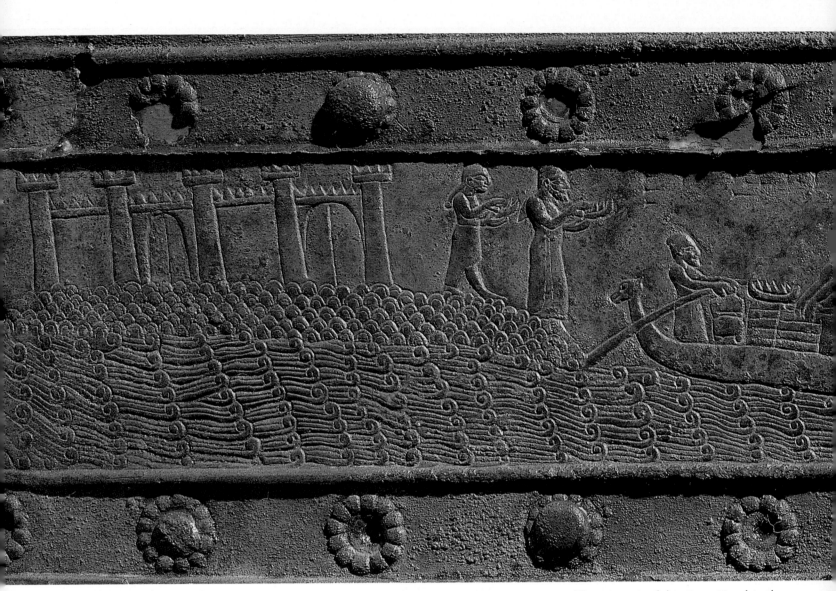

la ciudad de parte a parte y conectaba los principales edificios religiosos. En el extremo sur, había el templo principal de la ciudad dedicado al dios Marduk y en el norte el Etemenanki, el zigurat de Marduk, la Torre de Babel. Esta vía estaba flanqueada por muros con decoración vidriada y pavimentada con losas de piedra caliza roja de vetas blancas. A su función práctica se le añadía una significación simbólica pues era el principal escenario durante la celebración del año nuevo, el rito babilónico más importante de ʻcuantos se festejaban.

De la planta circular a la planta rectangular

Las primeras viviendas protohistóricas se realizaron con cañas y barro y adoptaron plantas con secciones muy diversas, circulares, ovaladas o una combinación mixta rectangular y circular. Tras un largo proceso de experimentación con diferentes tipos de plantas, se impuso la vivienda de planta rectangular, tal como se observa en el poblado de Hassuna, en el norte de Mesopotamia. En él se pue-

Los monarcas del Próximo Oriente ordenaron construir robustas murallas para proteger de sus rivales las ciudadelas donde se encontraban emplazados el templo y el palacio, los principales órganos administrativos. Sobre estas líneas, detalle de una de las placas de bronce que recubrían las puertas de la ciudad de Balawat, antigua Imgur-Bel (Asiria), que se conservan en el Museo Británico de Londres. Las diferentes escenas en relieve de estas placas narran cómo el rey asirio Salmanasar III intentó frenar la expansión del reino de Urartu, que había ampliado considerablemente sus fronteras.

de observar las sucesivas transformaciones de la planta. Hacia el año 2000 a.C. ya se estableció definitivamente la tipología de la vivienda en todo Oriente.

En la localidad norte de Tepe Gaura, se encuentran los cimientos que permiten reconstruir la organización espacial de la vivienda tipo. La edificación se sitúa alrededor de un patio abierto cuadrangular, en torno al cual se distribuyen diferentes estancias.

El pavimento del patio está enlosado con ladrillos cocidos y tiene un desagüe central para la evacuación del agua. Esta organización espacial se utilizará posteriormente como modelo en los grandes conjuntos arquitectónicos palatinos. Las casas suelen tener dos pisos, en el inferior se distribuyen las zonas de servicios (cocina y vestíbulo) y en el superior las habitaciones privadas. Un único acceso comunica con el exterior.

La arquitectura palaciega

El progresivo aumento de poder de los palacios en la organización de la vida urbana cristaliza en una arquitectura que ha de cumplir una doble función. Por un lado el palacio era la mansión en la que vivía el soberano y, por otro, el centro de administración de la ciudad.

La tipología palaciega quedó establecida durante el II milenio a.C., en los palacios babilónicos, aunque ya existieran este tipo de construcciones desde el período protodinástico.

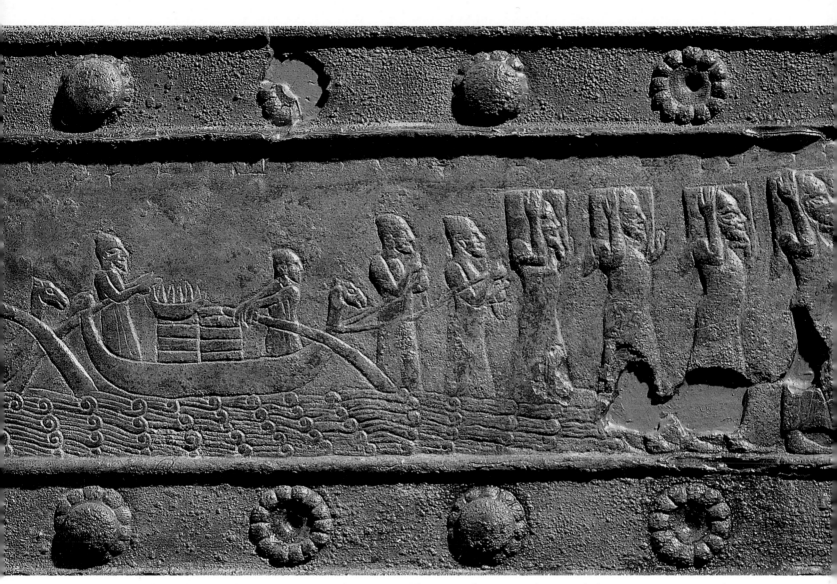

A mediados del III milenio a.C., comienzan las primeras edificaciones palaciegas, de las que se han encontrado restos en las ciudades de Eridu, Kish y Mari. Se trataba de estructuras que reproducían el módulo de las viviendas familiares, pero que presentaban escalinatas, columnas y elementos ornamentales. El palacio es la plasmación más directa de un poder organizado, capaz de sustentar un gran centro administrativo y una corte. Pese a la variedad de pueblos que habitaron Mesopotamia, los palacios reprodujeron siempre la misma estructura modular básica.

Los palacios constituían grandes complejos arquitectónicos, eran ciudadelas protegidas por una o varias murallas dentro de la gran ciudad. Tenían numerosos sectores que se articulaban en torno a un patio central. El acceso al interior se realizaba a través de una única puerta de entrada y, una vez dentro, se distinguían dos amplios sectores, uno público y otro privado. El espacio público, destinado al ejercicio de la administración, contaba con numerosas salas oficiales, almacenes, talleres, viviendas para los trabajadores

y zonas de servicios. El espacio destinado a la familia real y a sus servidores tenía un núcleo central que reproducía la planta de una vivienda acomodada. Las estancias rodeaban patios que disponían de habitaciones suntuosas e incluso baños. En ambos sectores, se intercalaban patios abiertos que permitían la entrada de luz al interior.

A partir del siglo XIX a.C., Mari, ciudad del Éufrates medio, alcanzó un gran desarrollo como centro político y económico. El palacio de Mari tuvo su máximo esplendor en el siglo XVIII, durante el reinado de Zimri-Lin, época en la que se convirtió en un monumental complejo, debido a la constante sucesión de construcciones añadidas, por lo que se transformó completamente el núcleo original. El palacio se convirtió entonces en una estructura con multitud de patios, alrededor de los cuales se distribuían unas trescientas salas, dotadas con todo tipo de refinamientos, como baños, calefacción mediante chimeneas, biblioteca, cocinas con cámaras frías y palmerales ambientando los patios. El palacio fue destruido por Hammurabi, sin embargo

han quedado restos importantes de sus pinturas murales y su rico archivo. Los belicosos asirios convirtieron sus palacios en ciudadelas amuralladas inexpugnables —con los templos incorporados como parte del conjunto palaciego—, provistas de salas con plantas rectangulares y cubiertas por bóvedas.

Abundan los patios interiores, intercalados entre las habitaciones, por los que entra la luz. Para aumentar la claridad se instalaban celosías en las zonas más altas de los muros.

Éstos eran de ladrillo y estaban decorados con relieves en las salas principales y en los patios y con pinturas murales o ladrillos esmaltados en el resto de las estancias. El suelo estaba pavimentado con losetas de piedras calcáreas.

Sargón II construyó su palacio en la capital de nueva planta, Jorsabad (siglo VIII a.C.). La ciudad estaba rodeada por una muralla con siete puertas de acceso, tres de ellas flanqueadas por estatuas de toros alados y genios protectores. El palacio, que ocupaba el sector noroeste, se construyó sobre dos terrazas de diferente nivel con su propia muralla. El acceso se ha-

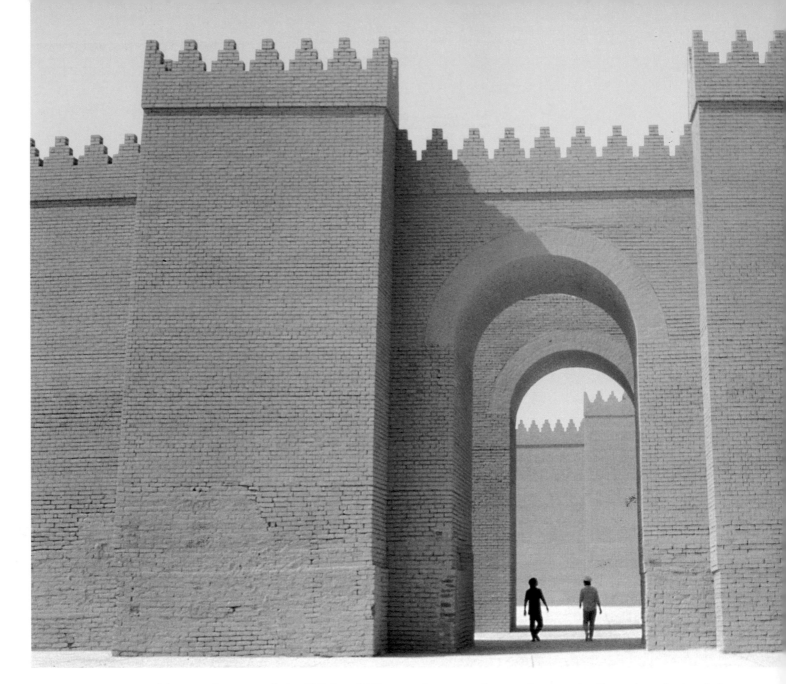

cía por una rampa que daba entrada a un gran patio. En la zona oeste se situaba el complejo religioso con seis templos y un zigurat de planta cuadrada. Tras el patio principal, se encontraban las estancias de la residencia privada y, a continuación, el sector oficial con la sala del trono, precedida por un patio decorado con grandes relieves. La entrada al salón del trono estaba flanqueada por un friso en relieve de toros androcéfalos y héroes míticos, que dejaban paso a una larga estancia rectangular decorada con pinturas. En uno de los lados estrechos, se encontraba el sitial de piedra, ante un gran relieve. El efecto escenográfico que producía el recorrido que conducía ante el rey tenía por objeto evidenciar la magnificencia del soberano.

Apenas quedan restos para reconstruir el palacio de Nabucodonosor II (siglo VII-VI a.C.), que ocupaba la zona norte de Babilonia dentro de un recinto amura-

llado. El Salón del Trono es la pieza más completa. Los muros están decorados con ladrillos vítreos; el sitial del rey ocupa la pared larga de la sala. En la zona occidental del palacio se situaban los Jardines Colgantes, construidos en terrazas de diferentes niveles, que se apoyaban sobre dos pisos de bóvedas de cañón excavadas en el subsuelo.

La arquitectura funeraria

En Mesopotamia las construcciones funerarias no se prodigaron, pues los enterramientos se hacían en el suelo de las casas particulares, con la intención de que los espíritus de los difuntos tuvieran un lugar de descanso. La morada de los muertos no fue objeto de especial atención ya que la consideraban el paraje sombrío, en el que se desataban las fuerzas hostiles.

Las necrópolis estaban dentro de los muros de las ciudades y las tumbas eran sencillas fosas subterráneas abovedadas. Las primeras datan de los milenios V y IV a.C. Se hallaron en el norte, en la localidad de Tepe Gaura, y se caracterizaban por tener una cámara y estar orientadas en dirección noroeste.

Durante el primer período dinástico de Sumer, en el III milenio a.C., se erigieron las primeras tumbas reales, testimonio de una sociedad jerarquizada. Son pequeñas celdas abovedadas de ladrillo, excavadas bajo tierra, en las que se incluye un ajuar funerario formado por carros de combate y otros objetos suntuosos. Los difuntos se introducen en sarcófagos de mimbre o madera.

Durante el período dinástico primitivo, hacia el año 2350 a.C., se construye una necrópolis en la ciudad de Ur que contiene alrededor de unas mil ochocientas tumbas. De ellas, al menos una

A la izquierda, la puerta de acceso al palacio de Nabucodonosor II (siglo VI a.C.) en Babilonia, una muestra de la arquitectura palaciega de este período. Frente a estos grandes palacios se construyeron, en cambio, unas tumbas muy sencillas, aunque los ajuares que acompañaban al difunto fueran en algunos casos de suma riqueza, como esta cabeza de toro repujada en lámina de oro con incrustaciones de concha, lapislázuli y piedras duras (derecha), que adornaba el frontal de un arpa hallada en las tumbas reales de Ur (Museo de Irak, Bagdad) del III milenio a.C.

veintena, son tumbas suntuosas con ajuar funerario. El cementerio de Ur adopta la forma de una casa subterránea con corredor, que deja paso a una cámara sepulcral situada en el fondo y cubierta por una falsa bóveda, construida por aproximación de hiladas de ladrillo.

La tumba de la reina Shubad

Entre la serie de tumbas de Ur destaca la de la reina Shubad, acompañada de un séquito de súbditos que fueron sacrificados (guerreros, cortesanos, músicos). Este séquito se halló ataviado con ropajes y joyas. Un rico ajuar funerario completaba el conjunto. Más tarde, la arquitectura funeraria apenas tendría importancia y sólo en el período de la III dinastía de Ur, a fines del III milenio a.C., se construirían tumbas en las que las víctimas humanas sacrificadas fueron sustituidas por figurillas de barro.

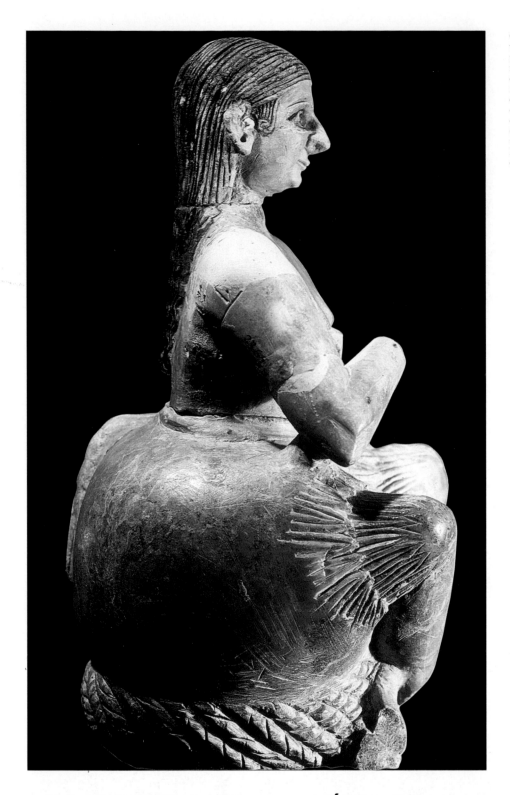

modelo ya que lo que confiere individualidad a la estatua es la inscripción del nombre sobre ella y no los rasgos que reproducen miméticamente la realidad. Las estatuas son generalmente imágenes votivas en ruego permanente hacia los dioses. Tienen un sentido mágico, pues adquieren vida propia y forman parte de una realidad perenne. Así, las de los reyes y gobernadores tenían como función venerar a los dioses, ser las intercesoras entre el mundo humano y el divino para solicitar una vida mejor. Si además tienen una oración inscrita sobre su cuerpo, la petición de ayuda será eterna. La escasez de materia prima, piedra y madera, hizo que su uso en escultura fuese limitado. Las estatuas nunca alcanzaron dimensiones colosales.

La representación humana en la escultura

La escultura mesopotámica responde a la necesidad de reafirmar la presencia de la figura en el espacio para situarla ante los dioses. No se capta, por lo tanto, un momento de acción pasajero. Esta concepción se materializa en una estatua bloque, inmóvil, que parece atrapada en la masa pétrea. Los rasgos más importantes se reducen a formas esquemáticas y los volúmenes se crean para acentuar la tridimensionalidad. Las masas se distribuyen alrededor de un eje axial en perfecta simetría. La estatua se plasma en una figura geométrica, semejante a un cilindro o un cono, a la que el cuerpo se adapta. Estas formas confieren unidad a las figuras y las hacen homogéneas.

Las estatuas son siempre individuales: figuras aisladas que suelen estar en posición sentada o de pie, inmóviles o con un pie adelantado. Los pies son muy robustos y se representan paralelos sobre una base circular. Los brazos se sitúan a lo largo del tronco o, lo que es más habitual, apoyados sobre el pecho con las

LOS PRINCIPIOS ESCULTÓRICOS

El arte de Mesopotamia se crea a partir de un concepto del mundo que hace del hombre un ser humilde, sometido a los designios divinos. La uniformidad que caracteriza toda la estatuaria mesopotámica se deriva de su función práctica y en las representaciones se adoptarán unos esquemas que prevalecerán en la base de toda la estatuaria. La figura es el doble de un modelo a quien sustituye. Éste debe estar bien individualizado. Esto no implica que las formas sean fieles al

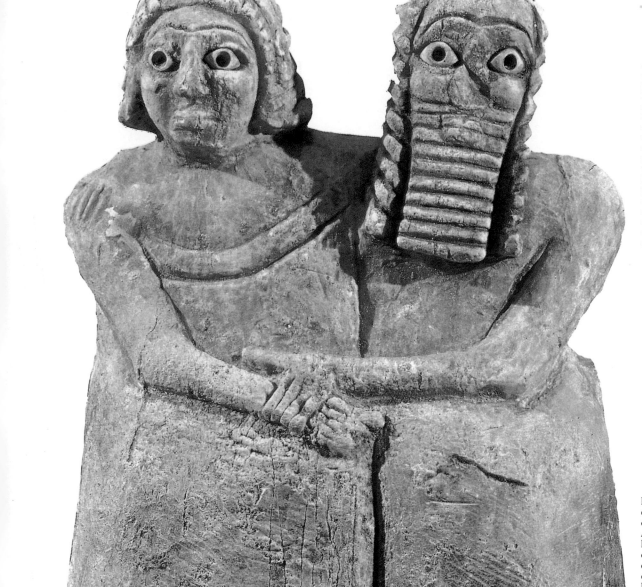

manos cruzadas. Los miembros, dispuestos de esta forma, acentúan la redondez de la masa trapezoidal que predomina en todas ellas. Abundan las representaciones masculinas. Las figuras femeninas, en cambio, son menos frecuentes y de peor calidad.

La plasmación de la cabeza

Puesto que las estatuas están destinadas a sustituir al orante, la cabeza es la protagonista absoluta de la figura, ya que ésta es la parte del cuerpo más característica de una persona. La cabeza, gracias a los rasgos del rostro, expresa la personalidad. Al cuerpo no se le pres-

ta demasiada atención, sirve en realidad de pedestal para colocar encima la cabeza. El rostro tiene un tratamiento plástico esmerado, regido por unas convenciones que uniformizan los modelos y no permiten reconocer a individuos concretos. Los ojos tienen la córnea de concha marina y el iris de lapislázuli o betún, colocados sobre una cuenca de brea. El efecto que produce el conjunto es el de unos ojos enormes, casi desorbitados, implorantes y aterradores. Son además ojos inquietantes, debido a la ausencia de párpados. La mirada adquiere la máxima importancia pues a través de ella el devoto muestra su ruego. Las cejas se incrustan con lapislázuli; la boca está cerrada y el pelo simplificado en formas

geométricas; el semblante adopta una expresión seria, severa, un tanto rígida. Los rasgos étnicos están perfectamente diferenciados en las formas. Éstas son robustas y algo achaparradas en el tipo sumerio; presentan además una cabeza grande y afeitada y nariz aguileña; otras son más estilizadas y tienen una barba larga con cabello rizado, de tipo semita.

Rígidas indumentarias y ausencia de anatomía

El arte mesopotámico se forjó bajo conceptos que no buscaban un ideal de belleza en el cuerpo humano, pese a que las formas respondían a un cierto canon.

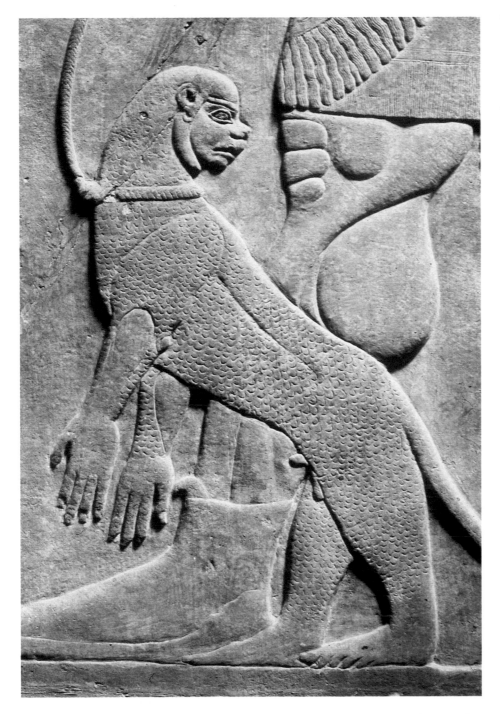

La representación de animales y seres híbridos

Desde época protodinástica son muy frecuentes las representaciones zoomorfas. Estas esculturas no estaban limitadas por una convención estricta como en las figuras humanas. La representación animal es más fiel a la naturaleza y goza de una libertad expresiva que contrasta con las figuras humanas. En las esculturas de animales no se pretende que la representación sustituya a la realidad. Se puede, por lo tanto, llegar a plasmar lo anecdótico o captar un instante concreto, en definitiva, un cierto dinamismo o expresión de movimiento.

Se creó también un bestiario poblado de seres imaginarios sin ninguna relación con la realidad. Todas las representaciones que tienen que ver con lo sobrenatural reproducen formas monstruosas y fantásticas, que mixturan rasgos humanos y animales: el resultado es una figura híbrida. El aspecto de ser irreal se consigue asociando elementos heterogéneos, como se expresa en numerosas esculturas del III milenio a.C., que representan bovinos recostados con barbas y cabelleras humanas y la cabeza girada hacia el espectador.

La representación de seres fantásticos se ha interpretado en relación con la necesidad humana de apropiarse de atributos animales, a fin de establecer comunicación con los poderes de la naturaleza. Esta tradición, original de Mesopotamia, se transmitió a Egipto y también al Mediterráneo Oriental, perpetuándose hasta el arte medieval europeo.

Estas figuras suelen presentar dos tipologías concretas. Pueden combinar rasgos de diferentes animales, el resultado es un ser compuesto, en el que la acumulación de atributos animales simboliza el máximo poder. Este tipo de figuras se utiliza por tanto en la representación de divinidades. Entre ellos es importante el águila con cabeza de leona (diosa Imdugud, que simboliza el destino), como muestra un relieve en bronce del Museo Británico de Londres (III milenio a.C.), en el que la diosa (la figura central) sujeta con sus garras dos ciervos.

El otro tipo de combinación híbrida se elabora a partir de un animal con rasgos humanos, como el «hombre-pez», el «hombre-escorpión» o el «hombre-toro». Estas esculturas simbolizan espíritus protectores, guardianes del hombre frente a lo maligno. Sus realizaciones más espectaculares se dispusieron en las puertas de los palacios asirios, en altorrelieves de piedra.

En Mesopotamia, el cuerpo humano no se representaba desnudo, excepto durante el período protodinástico, en el que la desnudez era condición indispensable para presentarse ante los dioses.

Después no hubo ninguna intención de profundizar en la representación plástica del cuerpo. Además, tampoco se realizaron estudios anatómicos. Se intentó, por lo tanto, plasmar la belleza a través de los volúmenes, a diferencia de Egipto que expresó la eternidad y la belleza a través de las formas.

En Mesopotamia, la tendencia era ocultar el cuerpo bajo rígidas indumentarias. Así, las figuras aparecían ataviadas con largos faldones de lana o túnicas, que se adaptaban al esquema geométrico, acentuando la silueta cilíndrica. En las primeras dinastías y en el período de Gudea, las estatuas tenían los brazos descubiertos, e incluso en muchas ocasiones el torso.

Más tarde, en el período asirio, los cuerpos quedaron totalmente ocultos por vestidos, que anulaban cualquier insinuación anatómica.

La excepción en el uso de estas convenciones se produce en esculturas de cobre (mediados del II milenio a.C.), que servían de pedestal para las ofrendas.

En ellas, la figura se libera del bloque geométrico y del pesado ropaje para representarse desnuda en composiciones escultóricas realizadas con una factura más libre y audaz.

A la izquierda, perspectiva frontal y, a la derecha, perfil del intendente Ebih-il (alabastro, 52,5 cm de altura). Se trata de una estatuilla votiva de un personaje en posición orante (III milenio a.C., Museo del Louvre, París). Destaca la intensa mirada, lograda gracias a la incrustación en el alabastro de trocitos de lapislázuli (perspectiva frontal) y el detalle en el tratamiento de la barba, el ropaje ritual y la peana de soporte (perfil).

el mentón está diferenciado. Muestras representativas son los retratos del intendente *Ebih-il* o del rey *Lugal-Kisalse*, ambos en el Museo del Louvre (París), personajes orantes con barba y una actitud beatífica complaciente. Todos los detalles se describen a la perfección, sobre todo en la indumentaria, que consiste en unos faldones de lana de cordero con los vellones, cincelados de uno en uno, o los

La escultura en Sumer y Acad

En las piezas procedentes del Templo de Tell Asmar, conservadas en el Museo de Irak y en la Universidad de Chicago, se acentúan los volúmenes inscritos en cilindros o triángulos, como en las faldas, que son conos lisos, o los torsos, semejantes a triángulos, con antebrazos

también cónicos. Incluso los rasgos de la cabeza (nariz, boca, orejas y pelo) se reducen a formas triangulares. El estilo de los talleres de Mari se caracteriza por describir los pormenores de la figura con un tratamiento que recuerda las delicadas incisiones sobre la arcilla blanda y por la creación de unos volúmenes dúctiles. Este efecto plástico se consigue mediante el cincelado de los detalles. De este modo, el rostro plasma unos labios sonrientes y

mechones de la barba incisos con las puntas rizadas primorosamente. Los brazos están moldeados suavemente, insinuando la musculatura. En general, las formas han perdido dureza y muestran una clara tendencia hacia la redondez.

Durante el período acadio se produce un cambio de orientación en el arte ya que el interés se centra en reafirmar la monarquía más que en manifestar devoción hacia las divinidades. No obstante,

se mantuvieron las tradiciones sumerias, pero han quedado escasas muestras y no se pueden establecer demasiadas comparaciones. Una cabeza de bronce, procedente de Nínive (Museo de Irak, Bagdad), plasma la nueva utilidad de la producción artística y la calidad que alcanzaron los orfebres acadios. Esta cabeza de bronce representa un monarca con los característicos rasgos semíticos (larga barba rizada

En el arte sumerio, las innumerables esculturas de Gudea, que se levantó triunfante contra los acadios a fines del III milenio a.C., son excepcionales obras maestras. Abajo, perfil de este personaje sedente (diorita, 45 cm de altura) y, a la derecha, la versión que lo presenta con un vaso manante entre las manos (calcita, 62 cm de altura), ambas conservadas en el Museo del Louvre, París.

y pelo recogido en un moño). Se trata de un verdadero retrato en el que se han abandonado las geometrías sumerias para reflejar con detalle las características del rostro: nariz aguileña, labios perfectamente perfilados y ojos inscritos en la órbita ocular.

La barba está también descrita con minuciosidad en cada uno de los rizos cortos y largos que la componen, al igual que ocurre en el trenzado del pelo.

Las estatuas de Gudea

A fines del III milenio a.C., la ciudad de Lagash (actual Tello) conoció un período de gran actividad artística que ha legado una de las tendencias más sobrias de toda la escultura de la Antigüedad. Son piezas que no tendrían continuidad en etapas posteriores, lo que las hace aún más valiosas. En una época domi-

nada por el caos del dominio guti, el gobernador Gudea reconstruyó los templos e impulsó el arte. Se conservan una treintena de estatuas suyas, de las que hay numerosos ejemplares en el Museo del Louvre de París. Son retratos realizados en rocas volcánicas, la mayoría de ellas en diorita, y cuidadosamente pulidas. Las esculturas estaban destinadas al templo dedicado al dios Ningirsu, en actitud de permanente plegaria. Las ins-

cripciones del manto recogen algunos ruegos: «soy el pastor amado por mi rey, ojalá mi vida sea prolongada.»Todas las figuras mantienen la misma posición: sentadas o de pie, con las manos cruzadas sobre el pecho o sujetando un vaso manante, en actitud solemne. El cuerpo está cubierto por un sencillo manto que deja al descubierto el hombro izquierdo, mostrando una musculatura vigorosa; los pies en paralelo e incisos (con los dedos delicadamente moldeados) no se separan de la masa pétrea.

En algunas esculturas la cabeza está cubierta por un turbante decorado con minúsculas espirales. La expresión se concentra en el rostro, que emana serenidad y fortaleza.

La composición de estas esculturas, estén de pie o sentadas, tiende a una simplificación de los volúmenes con los ángulos rebajados para evitar aristas vivas, acentuando, por lo tanto, la redondez de los perfiles. Todo apunta hacia una estilización que mantiene al individuo en una actitud de contenida fortaleza. Las manos resultan muy expresivas, parecen implorar una ayuda serena y están detalladas por un dibujo inciso que delinea cada una de las uñas. Algunas partes del rostro, como las cejas y los labios, también están descritas minuciosamente, mediante incisiones.

La escultura semita

La invasión semita de pueblos amorreos, provenientes del oeste, originó un arte sincrético, basado en la tradición sumeria existente. Las estatuas conocidas proceden de la ciudad de Mari, que tuvo su máximo esplendor en esta época, bajo el impulso de la actividad comercial. Son representaciones de los gobernadores (con los rasgos propios de las etnias semíticas) provistos de larga barba y cabellera.

De los ejemplares que se conservan, se pueden contrastar dos opciones plásticas. Una estaría representada por la figura de *Ishtup-ilum* (de 1,52 m), que se conserva en el Museo de Alepo (Siria) y recibe un tratamiento similar a las estatuas de Gudea. Presenta por lo tanto una simplificación de volúmenes, con el manto que cae absolutamente rígido y oculta cualquier insinuación anatómica. El detalle se reserva para el tratamiento minucioso de la barba.

A diferencia de ésta, la estatua del gobernador *Puzur-Ishatar*, conservada en el Museo de Istanbul, Turquía, combina la sobriedad de algunas partes del cuer-

po (hombros y brazos) con la riqueza ornamental de la túnica, trabajada minuciosamente en cada detalle. Otras estatuas femeninas de piedra caliza, procedentes del palacio de Mari, representan a diosas portadoras del atributo divino, que aparecen singularmente ataviadas con cascos y cornamentas. Una de ellas es portadora de un vaso surtidor que estaba conectado con una cañería y permitía la salida de agua.

Los volúmenes están tratados reflejando la ductilidad propia de la arcilla más que de la piedra. Ello se puede apreciar en el cabello y en los pliegues horizontales que recorren el vestido hasta los pies, ambos plasmados con detalle y realizados en trazos finísimos.

De la etapa del dominio de Babilonia no se han conservado piezas escultóricas de gran tamaño. Sin embargo, una cabeza de granito, procedente de Susa y conservada en el Museo del Louvre de París, se ha interpretado como una representación del rey Hammurabi, en la que contrasta la combinación de incisiones sueltas en el bigote con la rigidez de la barba, plasmada, por otra parte, de un modo muy convencional.

Los posteriores períodos históricos de Mesopotamia no dieron frutos significativos en escultura, pues tanto los casitas como los elamitas utilizaron con mayor profusión otros medios expresivos como el barro cocido y vidriado o también el bronce.

La escultura asiria

Los asirios emplearon la decoración en bajorrelieve, pero apenas utilizaron escultura exenta. La representación de los relieves se adecuaba más a su espíritu bélico, ya que les permitía dejar constancia de los triunfos en sus campañas guerreras. Las escasas figuras de soberanos asirios que se conservan no tienen personalidad y se reducen a formas cilíndricas, en las que destacan los detalles de las vestiduras y los emblemas reales, tal como se aprecia en la estatua de Asurnasirpal II, conservada en el Museo Británico de Londres.

En esta estatua ningún rasgo sobresale de su estructura cilíndrica, presentando una inmovilidad e hieratismo total. La figura se encuentra cubierta por una túnica que le llega hasta los pies y oculta el cuerpo por completo. La cabeza, por su parte, está también caracterizada por la simetría de la barba y la cabellera, que cae a ambos lados de un rostro inmutable.

Los *iamassu* asirios, guardianes de los templos

Los asirios situaron esculturas flanqueando las puertas de los palacios. Estas esculturas se denominaban *iamassu*. Se trata de seres zoomorfos con cabeza humana. En realidad, son más cuerpos en relieve que esculturas de bulto redondo, ya que no existe una separación total entre la figura y la piedra, pues son bloques pétreos rectangulares de enormes dimensiones.

A diferencia de los relieves, estas figuras tienen una clara conexión con el mundo exterior a través de la mirada, ya que intentan impresionar al visitante imponiendo su presencia colosal.

Los toros alados del palacio de Jorsabad, que se conservan en el Museo del Louvre de París, datan del siglo VIII a.C. Son colosos con cinco patas, por eso pueden contemplarse desde un punto de vista frontal y lateral.

En la cabeza portan la tiara con la cornamenta, símbolo de la divinidad. Su función era simbólica, pues custodiaban la entrada al palacio.

El toro asirio recoge la tradición sumeria que asociaba el animal con el dios lunar Sin. Éste fertilizaba la tierra con sus rayos nocturnos. La barba se asociaba con la inteligencia.

Los relieves

El relieve fue muy utilizado desde la protohistoria con una función narrativa. Presenta una gran variedad de arquetipos con muy diferentes fórmulas iconográficas que muestran escenas de carácter simbólico como los banquetes (celebración de la boda entre Tamuz e Inanna) o las hazañas guerreras de los primeros héroes míticos. La representación de la figura se rige por convenciones formales muy similares a las que se aplica en el relieve egipcio. Se conjuga cada una de las partes del cuerpo que resultan más expresivas, alternando puntos de vista de frente y de perfil.

En realidad, no se unifican las figuras en un conjunto, sino que cada una se representa aislada, con proporciones que se establecen en función de la categoría social del individuo y sin plasmar profundidad espacial.

Las escenas se organizan en frisos horizontales superpuestos, separados por líneas. Los relieves de las primeras épocas sumerias expresan una enorme vita-

Bajo estas líneas, uno de los leones androcéfalos que custodiaban las puertas del palacio de Asurnasirpal II en Nimrud (piedra caliza, 3,11 m de altura), conservado en la actualidad en el Metropolitan Museum de Nueva York. Esta obra, que data de mediados del siglo IX a.C., fue representada con cinco patas de felino. De frente, el animal está firmemente asentado en su sitio, pero desde una perspectiva lateral simula dar un paso hacia adelante. Tocado con la tiara de cuernos de la divinidad y una cinta que alude a su poder sobrehumano, es, al igual que los restantes *iamassu*, uno de los ejemplos más monumentales del arte mesopotámico.

pendizarse del fondo. Sin embargo, estos rasgos no tuvieron continuidad y, posteriormente, se impuso el bajorrelieve con figuras incisas, tal como se puede apreciar en el *Vaso de Uruk* (Museo de Irak, Bagdad).

En este vaso se representa la celebración del festival de Inanna. Está dividido en registros que aumentan de tamaño, desde abajo hacia arriba, para establecer una jerarquía de importancia en los motivos figurados. Los dos registros inferiores representan plantas y animales, elementos de la naturaleza, y el siguiente plasma los portadores de las ofrendas. En la escena del registro superior, situada junto a la boca del vaso (se trata por lo tanto de la escena más ancha) se repite la procesión con las ofrendas ante el templo de la diosa Inanna.

Placas perforadas

Se trata de placas votivas de forma cuadrangular, con un orificio central y decoración en relieve. Los temas registran ceremonias rituales (ofrendas sagradas o fundaciones de templos) que cumplen una función religiosa. El motivo de la representación se expresa resumido en una escena única o dividida en dos episodios separados en bandas desiguales. La narración adquiere carácter individualizado, porque se graba el nombre del oferente y no por otro tipo de signo visible que lo particularice. La función del agujero central no está clara. Se ha interpretado como punto de apoyo sobre el que descansar un báculo o bastón ritual, también como forma de canalización para eliminar la sangre de los sacrificios o el agua sagrada, en el caso de que formaran parte de mesas de sacrificio. Entre las que se conservan, es representativa la placa del rey *Ur-Nina* (mediados del III milenio a.C.), conservada en el Museo del Louvre de París. Está realizada en arcilla con figuras moldeadas y detalles incisos. La escena se organiza en dos registros de los que destaca por su gran tamaño la figura del rey, fundador de la dinastía de Lagash. En el registro superior el rey es portador del material para la construcción del templo de la ciudad junto a sus hijos, representados en hilera frente a él.

En el registro inferior se celebra el acontecimiento y el monarca aparece sentado en su trono, acompañado de nuevo por su familia. Con el fin de expresar la secuencia de dos momentos diferentes, los personajes se han desdoblado y en cada una de las bandas se han representado con el perfil contrario.

lidad mediante la representación del movimiento. Las figuras resaltan del fondo, que actúa como un plano neutro, permitiendo su distribución como se aprecia en numerosos objetos de uso cotidiano. En una vasija de caliza del período de Uruk III, se representa una lucha entre un toro y un león. Éste tiene una cabeza labrada casi en bulto redondo, con un volumen que sobresale del fondo, por lo que crea un fuerte contraste. De esta etapa existen numerosas muestras de vasijas de piedra tallada, con un relieve tan acusado que las formas parecen inde-

La actividad cinegética era considerada por los asirios un excelente entreno para la guerra. Arriba, bajorrelieve con una escena de caza perteneciente a un friso del siglo VIII a.C. (basalto, 1,62 m de altura) que se conserva en el Museo del Louvre de París. Este relieve, procedente del palacio de Jorsabad, muestra a un príncipe sargónida cazando con el arco en compañía de su halconero. Éste presenta un tamaño muy reducido en relación con el del príncipe. Dicha diferencia de tamaño se plasmó para representar la condición social inferior del halconero.

Estelas conmemorativas

La necesidad de reflejar la victoria en las constantes luchas de poder entre las ciudades, motivó un nuevo tipo de relieve de carácter conmemorativo. Se trata de losas de piedra de dimensiones variables que tienen la parte superior redondeada, con inscripciones de temática histórica o religiosa.

Para rememorar acontecimientos importantes emplearon una gran abundancia de símbolos que indican la intervención de las divinidades en las hazañas de los reyes. Una de las estelas más representativas, que data de la primera mitad del III milenio a.C., es la *Estela de los buitres*, que se conserva en el Museo del Louvre de París. Mide 1,88 metros y de ella se conservan algunos fragmentos.

Realizada en piedra caliza, esta singular estela representa las victorias de Eannatum, príncipe sumerio de Lagash, sobre la ciudad de Umma. Está labrada en sus dos caras con escenas separadas en bandas. El relieve destaca ante todo por el rigor narrativo.

En uno de los fragmentos mejor conservados del reverso, el ejército de soldados, provisto de lanzas y escudos, avanza sobre los cuerpos muertos de sus enemigos. El caudillo va cubierto con una piel de animal. Mientras tanto, los buitres revolotean por encima de los cadáveres de los vencidos en busca de carroña. En el registro inferior, el carro del príncipe conduce al pelotón de infantería que le sigue a pie.

Los soldados se representan utilizando diversas técnicas, para expresar la profundidad sobre la superficie plana, como en la hilera de lanceros, en la que se superponen las figuras.

En el anverso, dos registros explican el móvil del triunfo y la figura colosal del dios Nigirsu ocupa toda la escena superior. El dios aparece aquí invencible, aprisionando a los enemigos en una red.

Durante el período acadio se mantiene la producción de estelas, que prolongan la tradición sumeria, al incorporar figuras más estilizadas que reflejan mayor dinamismo. Se utiliza el método narrativo de la «escena culminante», en la que se expresa y resume todo el acontecimiento en un episodio único, como se aprecia en la estela del rey Naram-Sin (Museo del Louvre, París), con quien Acad alcanzó su máximo apogeo. El relieve de arenisca rosada conmemora el triunfo de los acadios sobre los nómadas del Elam. La representación ocupa una sola escena y adapta la composición a la

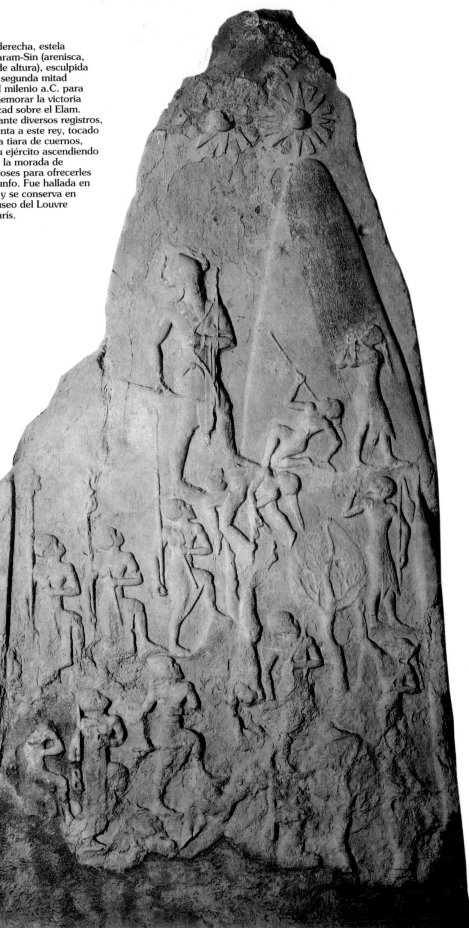

A la derecha, estela de Naram-Sin (arenisca, 2 m de altura), esculpida en la segunda mitad del III milenio a.C. para conmemorar la victoria de Acad sobre el Elam. Mediante diversos registros, presenta a este rey, tocado con la tiara de cuernos, y a su ejército ascendiendo hacia la morada de los dioses para ofrecerles el triunfo. Fue hallada en Susa y se conserva en el Museo del Louvre de París.

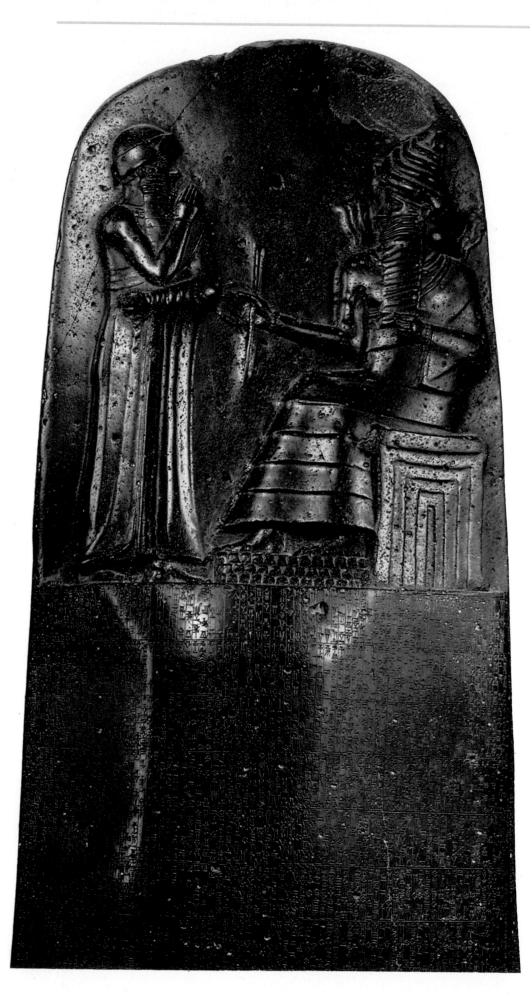

forma de la piedra en sentido oblicuo y ascendente para reforzar la impresión de movimiento de los personajes, que avanzan una de las piernas. El rey conduce a sus soldados por la ladera de la montaña para atacar una fortaleza. Casi en la cúspide su figura se impone en lo alto, lugar en el que se sitúan los símbolos solares que dan cuenta de la presencia de los dioses.

El *Código de Hammurabi*

La tradición de estelas se prolongó en la época babilónica como soporte para inscribir leyes, entre ellas, la única que se conserva completa es *El Código de Hammurabi* (Museo del Louvre, París) en diorita negra. Mide más de dos metros de altura y contiene doscientas ochenta y dos leyes inscritas en series de veinte columnas. En la parte superior, un relieve representa al rey Hammurabi presentándose ante el dios Sol, Shamash, quien sentado en su trono, rodeado de llamas, le otorga los símbolos de la justicia y el poder. El rey, vestido con una sencilla túnica que deja al descubierto un hombro, escucha al dios con el brazo levantado en señal de respeto. Las dos figuras se miran directamente a los ojos en un gesto de profunda compenetración. La escena recuerda al relato bíblico en el que Yhavé entrega las tablas de la ley divina a Moisés, en el monte Sinaí. La montaña tiene una importante carga simbólica, que se plasma también en el perfil redondeado de la estela. Ésta concede al acto un carácter divino y convierte las leyes en el legado de los dioses, confirmándose así el poder y la autoridad real. En la época neosumeria el interés del relieve se centró en plasmar la veneración hacia los dioses y,

A la izquierda, detalle del *Código de Hammurabi* (basalto, 2,25 m de altura), que se conserva en el Museo del Louvre de París. Fue descubierto en la elamita Susa, donde fue llevado posiblemente como botín de guerra. Este célebre e importante documento legislativo acadio del siglo XVIII a.C. contiene 282 leyes grabadas. Sobre ellas, en una escena de sencilla grandeza, la figura del rey se presenta, de pie y con actitud humilde, ante el dios de la justicia. Éste, sentado en su trono, con la tiara de cuernos y llamas brotándole de los hombros, le dicta la ley.

aunque debieron existir también estelas conmemorativas de batallas, no se han encontrado restos de ellas. Del rey Ur-Nammu, quien consiguió expulsar a los guti y consolidar una soberanía unificada en la III dinastía de Ur, se conserva una estela en la que se representa al monarca durante la tarea de construcción del templo para los dioses. Es una pieza con cinco registros superpuestos en ambas caras. En los primeros, el rey ofrece libaciones a los dioses, en los inferiores es el portador de herramientas como primer constructor. La cara posterior está dedicada a escenas de música y de animales sacrificados.

El relieve asirio

La cultura asiria se caracterizó por una férrea organización militar bajo el poder de una monarquía que llegó a dominar toda Mesopotamia. Su principal preocupación fue consolidar el ejercicio de un poder que se amparaba en la voluntad divina.

Desde época sumeria, el relieve se había adaptado a la narración visual de hechos y fue el medio de expresión elegido por los asirios para plasmar una intención completamente nueva: intentar representar un acontecimiento preciso en un tiempo concreto.

A diferencia de los relieves sumerios, acadios e incluso egipcios, cuyas escenas eran de carácter más simbólico y no seguían una secuencia temporal, en las imágenes asirias apenas hay lugar para el simbolismo, pues el interés se centra en mostrar, con la verosimilitud que otorga el detalle, la realidad. Es, por lo tanto, una narrativa de gran valor documental, un nuevo género que evolucionará desde sus primeras formulaciones, hasta alcanzar una manifestación plenamente

Junto a estas líneas, el *Obelisco Negro de Salmanasar III* (basalto, 2 m de altura) procedente de Nimrud, que se conserva en el Museo Británico de Londres. Esta piedra cuadrangular, terminada de forma escalonada, como si se tratara de un zigurat, conmemora el triunfo de este monarca sobre Jazael, rey de Damasco, a mediados del siglo IX a.C. La superficie de los cuatro lados está cubierta por los relieves, dispuestos en registros. Hay también inscripciones que narran, con bastante realismo y detalle, las diversas campañas bélicas que dirigió contra sus vecinos.

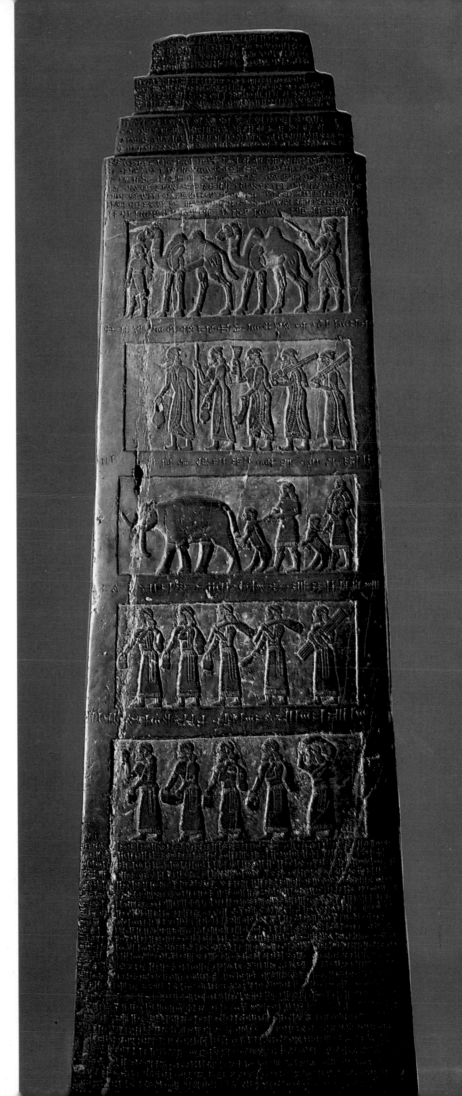

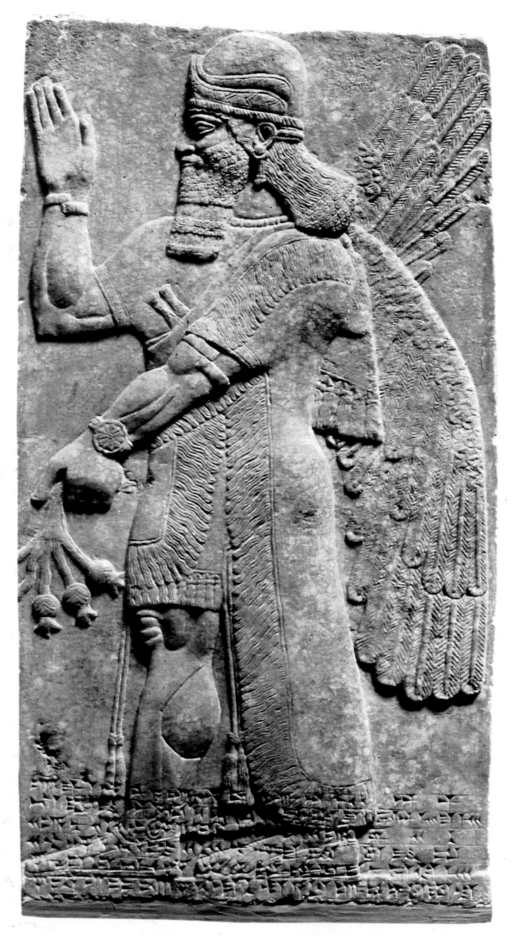

madura entre los siglos IX y VIII a.C. Los reyes asirios adoptaron el obelisco egipcio y lo convirtieron en superficie narrativa de «propaganda política» expuesta en lugares públicos. Entre otros, se conserva en el Museo Británico de Londres el *Obelisco Negro de Salmanasar III*, del siglo IX a.C. Se trata de una pieza de alabastro con inscripciones. De sección cuadrangular y dos metros de altura, su parte superior tiene forma de torre escalonada. En este obelisco se narra (el texto escrito está ilustrado en 24 paneles en bajorrelieve) la conquista de varios estados. En los relieves desfilan los pueblos sometidos, entregando los tributos. Las cuatro caras están grabadas con paneles seriados, que siguen una secuencia continua en sentido horizontal. El relieve es casi plano, con los detalles incisos y sin perspectiva.

Los ortostatos asirios

Asiria se convirtió, desde el siglo XIII a.C. en un poderoso imperio con diferentes capitales, Assur, Jorsabad o Nínive. En ellas se construyeron palacios con relieves grabados sobre losas de piedra, ortostatos, que cubren la parte inferior de las habitaciones ceremoniales. Sus antecedentes se remontan al III milenio a.C. Se trata de los relieves parietales de la zona montañosa del norte de Mesopotamia y de los de la zona sirio-hitita. En estas regiones también se decoraban las partes bajas de las paredes de los palacios con piedras labradas.

Desde principios del I milenio a.C. se extiende la costumbre en el imperio asirio de realizar relieves sobre grandes losas de piedra. Los ortostatos hititas fueron transformados pues por los asirios en paneles murales a gran escala, con la intención de proporcionar un fuerte impacto visual.

La abundancia de materiales como la piedra calcárea y el alabastro, en las tierras del norte mesopotámico, permitió a los asirios esculpir obras de grandes dimensiones con las que decoraron los interiores palaciegos. Entre los personajes que decoran estos interiores, destacan los genios y divinidades menores, presentados como seres híbridos, que casi siempre adoptan el aspecto de un ser humano alado. En la ilustración de la izquierda, ortostato que reproduce la figura de un genio alado del palacio de Asurbanipal, en Nínive.

Documentos líticos

Estos ortostatos son en realidad documentos que registran las acciones bélicas y cinegéticas de los reyes, dos de los temas principales representados. Hay también numerosas inscripciones, que añaden comentarios a los acontecimientos y complementan la narración. Las escenas se suelen dividir en dos registros

Abajo, detalle de *La leona herida*, relieve del siglo VII a.C. (alabastro, 70 cm de altura), que decoraba el palacio de Asurbanipal en Nínive (Museo Británico, Londres). Su magistral belleza estriba en el contraste que presenta la parte anterior de la leona y la posterior. Herida de muerte, arrastra las patas traseras, al tiempo que ruge y mantiene todavía en pie las anteriores, en una actitud de lucha y defensa.

con bandas horizontales en las que se insertan las inscripciones.

Cuando la escena es única y de grandes dimensiones, las inscripciones se yuxtaponen. En ocasiones se superponen incluso a las figuras.

Otros temas habituales son simbólicos, como el culto al árbol sagrado. Se presentan también momentos de la vida cotidiana como escenas de banquetes o de

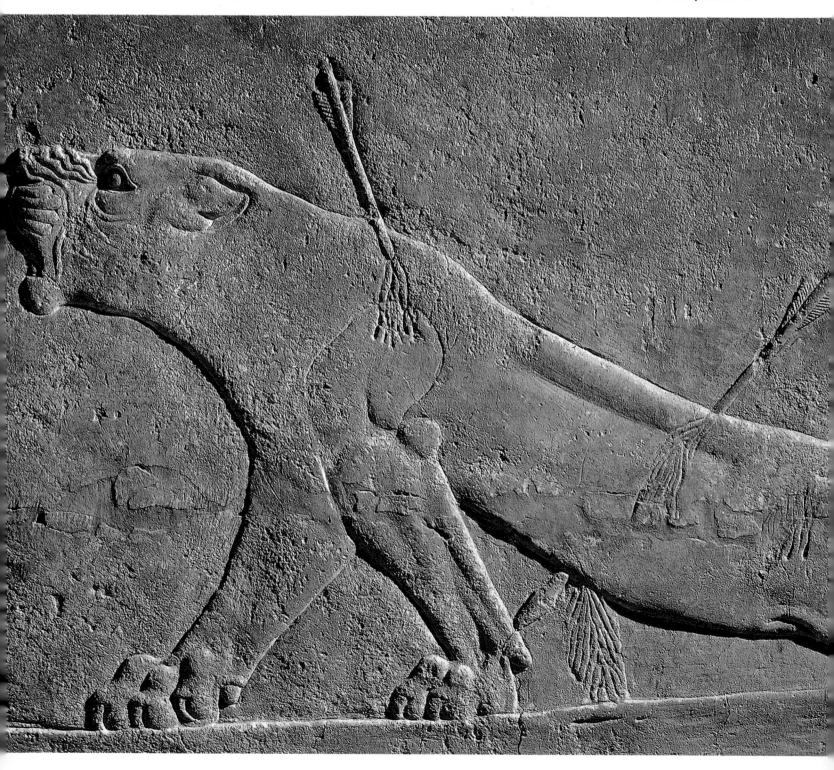

navegación. Los asuntos míticos también están presentes. En la lucha del héroe contra fieras se expresa el triunfo del orden sobre el caos. El tono de las escenas es solemne y todo aquello que indica un gesto humano es excluido de la representación. Estos relieves se caracterizan por la uniformidad.

Para los ortostatos se emplearon piedras calcáreas y alabastro, materiales que, por su ductilidad, permitían cincelar los detalles de la indumentaria y la ornamentación. El color, aplicado en tintas planas, cubría las figuras, proporcionando un efecto brillante. Éste, sin embargo, se ha perdido por completo. El volumen suele ser casi plano, ya que apenas sobresale del fondo. Puede mostrar, así mismo, una combinación de trazos profundos con volúmenes, que se resaltan a fin de obtener una mayor expresividad. Los fondos son lisos o con incisiones. No existe la profundidad espacial.

Las figuras se tratan con todo detalle y con independencia de su inclusión en el conjunto. De este modo, la indumentaria, la cabellera y la musculatura reciben un tratamiento minucioso y descriptivo, aunque no es así en el rostro, ya que los reyes asirios no tienen rasgos reconocibles. Las facciones parecen estar hechas en serie y se identifica a los personajes por los atributos que les otorga la jerarquía social. La musculatura de hombres y animales se representa en el momento extremo y de máxima tensión de la acción. La elección de representar el momento más violento de la escena aumenta el dramatismo.

La temática de los ortostatos asirios

En Asiria el relieve alcanzó su madurez en las escenas del palacio de Asurnasirpal, en Nimrud, datadas en el siglo IX a.C. (Museo Británico, Londres).

Las escenas reproducidas son verdaderas crónicas visuales de las atrocidades cometidas por el rey en sus campañas militares. La composición alterna franjas anchas y estrechas de relieves planos que apenas sobresalen del fondo. La talla presenta una técnica muy refinada y consigue crear una expresión unitaria del conjunto. Son los primeros relieves que organizan una decoración mural de grandes dimensiones, siendo una exaltación de la conquista militar. Las tropas asirias se representan siempre en avance, mientras los enemigos se retiran. Estos mismos gestos y actitudes se repetirán posteriormente de forma convencional en otros ortostatos. La acciones plasman el momento culminante, cuando ya se ha conquistado la ciudad, al tiempo que los fugitivos huyen despavoridos. El fondo indica el escenario en el que se desarrolla el suceso, pero las figuras no están situadas dentro de él ni hay una representación espacial como elemento significativo.

Los relieves del palacio de Asurbanipal en Nínive (siglo VII a.C.) alcanzan el cenit expresivo. Se combinan los dos tipos de composiciones, escenas distribuidas en grandes conjuntos y escenas separadas en frisos, pero que tienen relación entre ellas y forman una sola unidad. De éstas son significativas las que representan las campañas contra los nómadas de la península arábiga.

En las escenas cinegéticas la representación alcanza la máxima calidad y convierte a los animales en protagonistas absolutos, dejando en un segundo plano la figura del rey. En realidad no se trata de escenas de caza convencional. Representa cómo los reyes asirios practicaban la caza con animales que estaban enjaulados y se soltaban para darles muerte. En la representación se muestra el atento estudio del natural y la sensibilidad extraordinaria de los artistas. Sobre fondos lisos, los animales se distribuyen rítmicamente, creando grandes espacios vacíos que aislan las figuras y las realzan aún más. Los leones se representan en los momentos más estremecedores y los detalles se prodigan incluso hasta transmitir el dolor que sufren los animales, heridos por flechas mortales, como el león moribundo que arroja sangre por la boca o la leona que no tiene fuerzas para levantar las patas traseras del suelo. Ambas obras expresan un dramatismo conmovedor.

La glíptica en Mesopotamia

Los sellos eran motivos decorativos tallados sobre una superficie de piedra (lapislázuli, esteatita). Éstos se deslizaban sobre arcilla blanda para dejar la impronta marcada. Se formaban así secuencias sobre un fondo neutro, que podían ser de temas muy variados (figurativos, abstractos u ornamentales). En un principio, los sellos se utilizaron con la finalidad de proteger los recipientes de las ofrendas. Servían pues como amuletos e indicaban la propiedad del contenido.

Los primeros sellos tenían la superficie plana, pero hacia fines del IV milenio a.C. esta forma se sustituyó, de modo generalizado, por el sello del tipo

cilindro (es decir, se grababa el dibujo sobre una superficie curva). Las improntas de los sellos actuaban como firmas en todo tipo de documentos escritos sobre tablillas. Éstos podían ser de tipo muy variado: inventarios, poemas, cuentas o también correspondencia.

Al principio (IV milenio a.C.) las representaciones se distribuían libremente, pero pronto se organizaron composiciones ordenadas con figuras de dioses antropomorfos, a las que se incorporarían animales domésticos y plantas con tendencia a la geometrización.

El uso del cilindro-sello tendría una gran influencia en la estructura de las composiciones figurativas a gran escala, ya que creó un ritmo al originar series continuas y simétricas. Estas composiciones se trasladarían a las decoraciones murales, constituyéndose entonces el característico friso que se encuentra en todo el Próximo Oriente.

En los sellos sumerios los motivos más usuales eran los banquetes rituales con figuras sedentes, bebiendo y comiendo. Otros motivos eran los héroes legendarios, Gilgamesh y su amigo Enkidu luchando con animales, así como las figuras antropomorfas hombre-toro. Las escenas forman composiciones y aparecen elementos dispuestos en frisos abigarrados en los que predomina la decoración. Surge así el «estilo de brocado», con tendencia a la ornamentación, que dará lugar a un friso ininterrumpido con representaciones de animales enfrentados, plantas o flores. También se añaden formas abstractas y antropomorfas realizadas con un estilo lineal. A partir del dominio acadio las composiciones adquirieron mayor dinamismo y aparecieron, por primera vez, los dioses con for-

En el Próximo Oriente, el arte de tallar gemas tuvo en el sello una manifestación propia y característica. La profusa producción de este tipo de piezas ha servido a los arqueólogos para estudiar exhaustivamente la evolución estilística de la talla. Los sellos tenían una finalidad comercial y eran utilizados para indicar la posesión de una mercancía expedida. Pero, además de esta función utilitaria, tenían, para su propietario, un valor mágico, ya que solían llevarse colgados del cuello. Junto a estas líneas, cuatro sellos cilíndricos babilónicos (Museo de Irak, Bagdad) con sus desarrollos. En ellos se aprecia una escena característica, la presentación del príncipe al dios por mediación de otra divinidad.

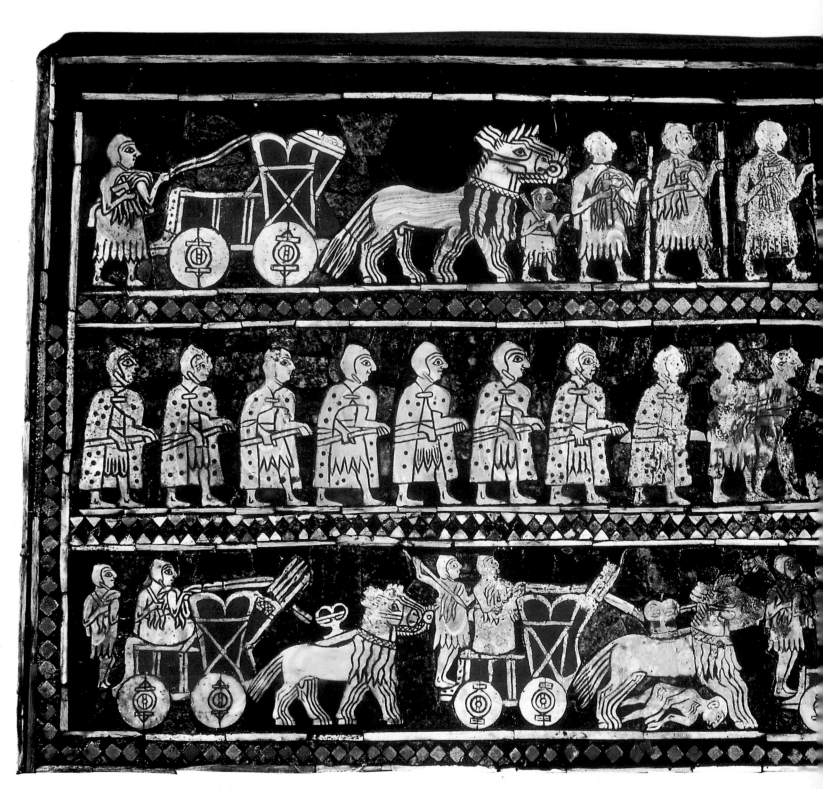

mas humanas. Abundan, sobre todo, las escenas mitológicas con encarnizadas luchas entre dioses y demonios. Las figuras se individualizan y crean grupos separados sobre el fondo neutro. Se plasman también narraciones y se incluyen inscripciones en el centro.

Durante la época neosumeria se popularizó la representación de la figura orante ante la divinidad entronizada y desapareció, casi por completo, la variedad temática.

En los sellos asirios los temas plasman escenas agrícolas, cinegéticas, de banquetes y de divinidades. Abundan también las escenas de carácter lúdico con animales personificados.

Así mismo, hay escenas sobre la vida cotidiana. En los imperios babilónicos predomina la figura del héroe mítico Gilgamesh, luchando con leones o búfalos. Durante la segunda etapa surge una creación típica de figuras con altas tiaras y divinidades aladas.

Las taraceas sumerias

Durante las dinastías arcaicas de Sumeria se desarrolló plenamente la técnica de la taracea, es decir, la incrustación de piezas recortadas de conchas, marfiles u otros materiales, dispuestas sobre soportes de barro o madera cubiertos de betún. Se forman, así, escenas que se aplican como decoración sobre objetos de uso cotidiano, tales como muebles o instrumentos musicales. Entre

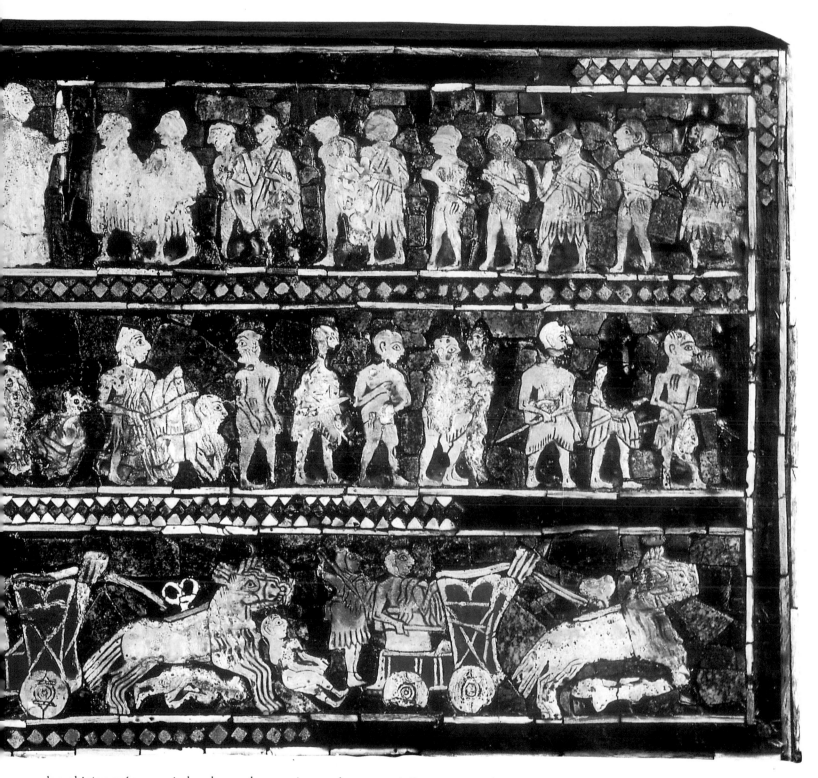

los objetos más apreciados decorados con esta técnica cabe citar el arpa de la reina Shubad (Museo de Irak, Bagdad), procedente del cementerio de Ur, que presenta delicadas escenas de animales fantásticos adornando la caja de resonancia. Los paneles de taraceas también decoraban los muros de los templos, junto a otros realizados en relieve de arcilla o metal. Los temas eran diversos y abarcaban tanto escenas militares como mitológicas o de la vida cotidiana. Entre las

piezas más representativas se encuentra el *Estandarte de Ur*, del III milenio a.C. (Museo Británico, Londres). Se trata de una pieza muy conocida, llamada impropiamente «estandarte», ya que en realidad se trata de un facistol, ornamentado en sus cuatro lados. Sus caras laterales presentan un mosaico de lapislázuli, en el que se han realizado incrustaciones de nácar trazando figuras. Las dos caras mayores reproducen escenas de la vida del pueblo sumerio.

Arriba, una de las dos caras de la cajita del III milenio a.C. conocida como *Estandarte de Ur* (concha, lapislázuli y caliza, 47 cm de largo), que se conserva en el Museo Británico de Londres. Este panel en taracea ilustra, mediante tres registros cuya lectura debe efectuarse de arriba abajo, el tema de la guerra. Los carros de combate, conducidos por onagros, abren el camino. Les sigue el cuerpo de infantería, mientras los prisioneros, despojados de sus ropas y armas, son presentados al rey.

PINTURA MURAL Y RELIEVES ESMALTADOS

En Mesopotamia la pintura mural se utilizó en la decoración de los templos, desde la época protohistórica, con el fin de paliar la pobreza de los muros de adobe. De época protohistórica se conservan fragmentos del templo de Uqair, que tienen una escasa significación. En ellos se combina la figuración animal y humana con motivos ornamentales. Más importantes son las pinturas que cubrían el palacio de Mari, con representaciones que pertenecen a las etapas sumeria y babilónica.

De la etapa sumeria destacan las pinturas de la Sala de Audiencias. Éstas se distribuyen en cinco registros superpuestos presentando escenas de carácter religioso.

El tercer registro es el más completo, con una imagen de adoración a la diosa de la guerra Ishtar, en la que ésta aparece recibiendo ofrendas de otras deidades. Las figuras se caracterizan, sobre todo, por las actitudes hieráticas. La gama cromática utilizada es restringida, con predominio de los tonos ocres, rojos, blanco y negro.

La pintura mural en Babilonia y Asiria

De la etapa babilónica se conservan fragmentos de pinturas del siglo XVIII a.C., que reproducen temas religiosos, mitológicos y también guerreros. La representación mantiene la rigidez de la convención tradicional, incorporando algunos elementos decorativos nuevos y de mayor gracia, como los roleos de influencia egea y otros elementos vegetales de procedencia semítica, que gozan de más libertad expresiva.

Estos frescos se hallan distribuidos en paneles enmarcados por franjas de color, con dos escenas centrales superpuestas. La superior representa la investidura real en manos de la diosa Ishtar, quien entrega los atributos al monarca. En la inferior se halla una pareja de diosas con vasos manantes, dispuestas en absoluta simetría.

Palmeras estilizadas separan la escena central de otras figuras de esfinges y grifos alados, que se distribuyen a ambos lados en registros rectangulares superpuestos. Otras escenas representan los cortejos sacerdotales conduciendo toros para el sacrificio como ofrenda a la divinidad. En ellas predominan los tonos ocres y las figuras gozan de una mayor expresividad y viveza, que contrasta con la absoluta rigidez de las anteriores. En los palacios asirios la pintura mural cubría las estancias con escenas narrativas y decorativas.

Los contornos de las figuras se remarcaban con líneas negras sobre un fondo monocromo. Para el relleno se utilizaba una gama restringida de tintas planas en colores puros. Se distribuían en bandas horizontales superpuestas, que combinaban figuras zoomorfas con motivos geométricos.

Las pinturas de Til Barsip y Jorsabad

También se conservan algunos fragmentos procedentes del palacio construido por Tiglatpiléser III en la ciudad siria de Til Barsip (siglo VIII a.C.), que reproducen el desfile de los tributarios ante el trono del rey y escenas de guerra en las que se ajusticia a los prisioneros.

De mejor calidad son los frescos que se encuentran en la residencia K de Jorsabad, del reinado de Sargón II. En estos frescos abundan las bandas ornamentales con animales simétricos, genios alados y, así mismo, figuras de factura geométrica.

Sobre estos frisos se sitúan además otras escenas aisladas con representaciones del monarca ante el dios Asur. Predominan en estas composiciones los colores puros, rojo y azul, con toques de blanco y negro.

Desaparecida hoy casi en su totalidad, la pintura fue sin embargo profusamente utilizada desde el IV milenio a.C. en Mesopotamia, ya como complemento de los relieves, ya como simple composición pictórica. Junto a estas líneas, fragmento de una pintura mural, que se encuentra en un estado avanzado de deterioro, hallada en Til Barsip y conservada en el Museo de Irak, Bagdad. Su paleta de colores, planos y sin brillo, que oscilan desde el negro intenso hasta el azul y el rosa pálidos, le confieren una especial singularidad. Ejecutada en el siglo VIII a.C., esta escena formaba parte de unos frisos que recreaban los temas de cacerías de Asurbanipal.

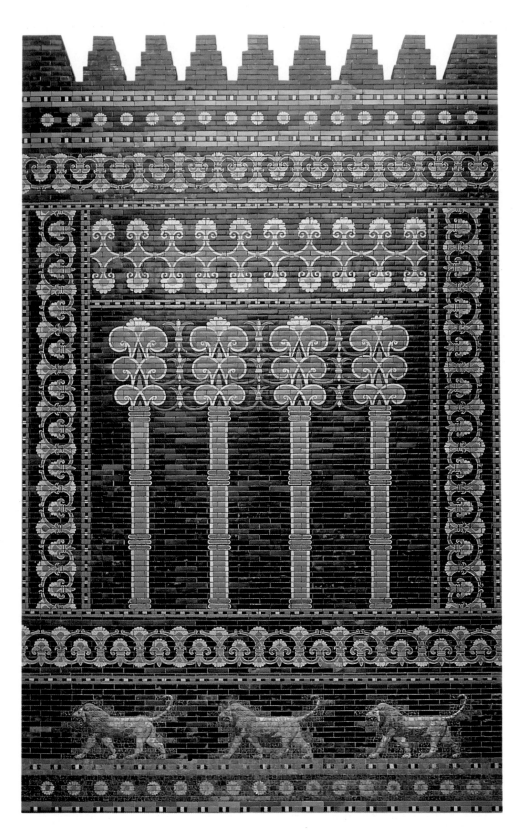

palacio de Jorsabad, se conserva algún friso con figuras aisladas zoomorfas y emblemas sagrados. Durante el período neobabilónico los ladrillos esmaltados adquirieron una enorme importancia, ya que adornaban calles y también puertas principales.

En Babilonia, la vía de las Procesiones estaba flanqueada por un muro cubierto de ladrillos esmaltados y moldeados con representaciones de leones con las fauces abiertas sobre un fondo azul. Eran en total 120 figuras de dos metros cada una. Cabe suponer, por lo tanto, que debían causar un efecto impactante cuando se contemplaban. La Puerta de Ishtar, desde la que se inicia esta larga avenida procesional, estaba totalmente recubierta por figuras de toros y dragones en blanco sobre un fondo azul oscuro.

En el salón del trono del palacio de Nabucodonosor la pared está cubierta con ladrillos de hermosas estilizaciones y presenta columnas con volutas, enmarcadas por frisos con motivos florales. En la zona más baja hay un friso de leones. El fondo en azul oscuro contrasta con el celeste y marrón de los detalles.

Los relieves esmaltados

La técnica del ladrillo esmaltado, introducida por los casitas, tuvo una enorme difusión, ya que con ella se conseguía un efecto decorativo de gran impacto visual.

La estructura de los ladrillos permitió la construcción de muros gigantescos, técnica que fue llevada a cabo por neobabilónicos y también aqueménidas. Los asirios los utilizaron en los zócalos de los templos y para cubrir las paredes en las salas palatinas. Del templo de Nabu, del

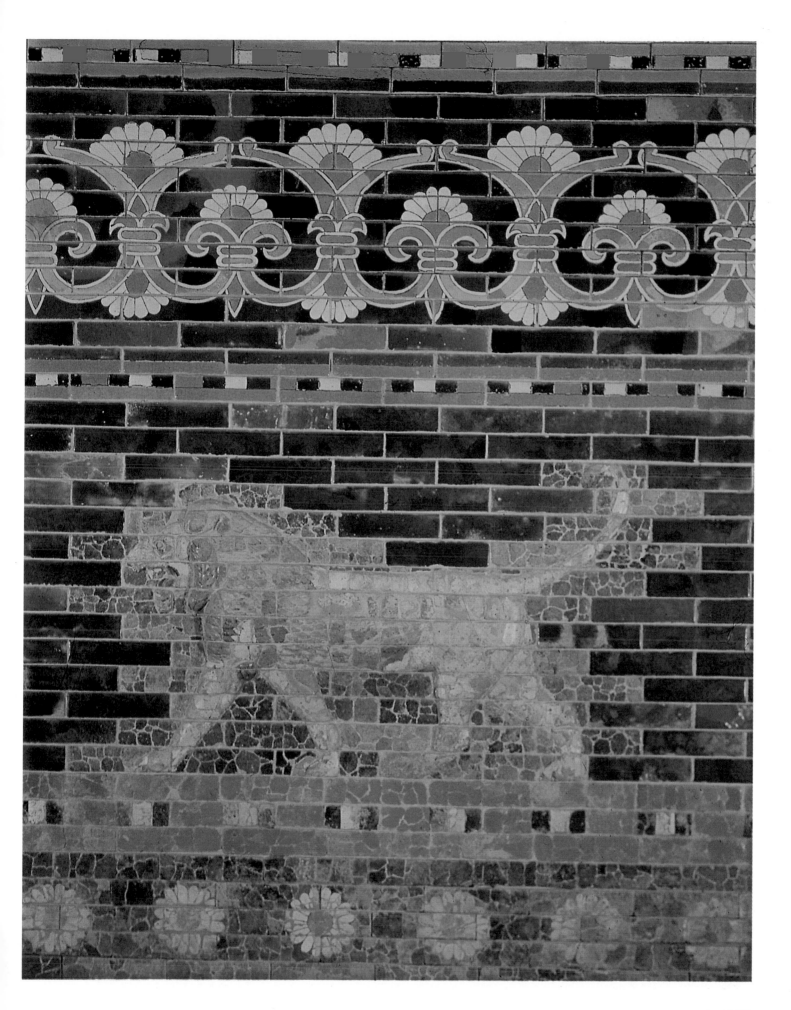

177

EL ARTE DE LOS AQUEMÉNIDAS

Con Aquemenes y después con Ciro, Cambises y Darío, los aqueménidas (persas) establecieron y extendieron su poderío sobre el Próximo Oriente y toda Asia hasta la India.

Entre los siglos VI y IV aparece, principalmente en los palacios de Persépolis, en Irán, y de Susa, en Elam, un arte cortesano que exalta el poder de los soberanos de este inmenso imperio.

La meseta de Irán estaba poblada por tribus de medos y persas que se aliaron para vencer el dominio asirio. Aquemenes (700-675 a.C.) fue el fundador de la dinastía de los aqueménidas y, bajo la dirección de los medos, luchó contra Senaquerib II de Asiria. Su nieto, Ciro I, consiguió reagrupar a las tribus persas y vencer al rey de los medos. Entre los siglos VI y fines del IV a.C. se unificó la zona y Ciro II el Grande (558-528 a.C.) la convirtió en un imperio, conquistando el territorio medo e imponiendo su hegemonía en todo el Irán.

Posteriormente, conquistó Asia Menor, sometió las ciudades griegas de la costa y, en el año 539 a.C., conquistó Babilonia. El imperio finalizó en el 330 a.C., al ser incorporado a los dominios de Alejandro Magno.

Con el rey Darío I (521-486 a.C.) los aqueménidas alcanzaron su máximo desarrollo al dominar Egipto, la región del Indo, Tracia y, por último, Macedonia. Pero, con Artajerjes II (404-358 a.C.) y Darío III (rey de Persia entre el 335 y 330 a.C.) el imperio perdió definitivamente su esplendor.

El poder de los aqueménidas se basó en una monarquía absoluta de carácter teocrático. Los principios de la religión mazdeísta, que predica una moral basada en la elección entre el bien y el mal, fueron utilizados por la monarquía dirigente para sus intereses políticos. La cultura aqueménida recibió numerosas influencias y su arte se vinculó al de las civilizaciones mesopotámicas de donde tomó los elementos básicos, que reelaborados, adquirieron una impronta nueva, inequívocamente persa.

El arte aqueménida es, pues, un reflejo de lo que fue el imperio persa: un conglomerado de razas, pueblos, culturas y también religiones. Entre las peculiaridades de este arte cabe destacar el ritmo austero en la composición y también la impronta áulica, cuyo fin es glorificar al monarca.

La arquitectura

Los restos más importantes de la arquitectura persa se encuentran en las ciudades de Pasargada, Persépolis y Susa. Durante el reinado de Darío I se definió plenamente el tipo constructivo que caracterizaría este arte. Se emplearon como materiales básicos la madera, la piedra y el ladrillo.

En el arte aqueménida el palacio era el edificio más importante. Éste consistía en el emblema del poder áulico y era una síntesis formal de diferentes elementos mesopotámicos, egipcios y griegos. Se construía sobre plataformas que se articulaban en terrazas de diferentes alturas. Su perímetro exterior tenía un recinto amurallado con almenas. La puerta monumental se hallaba custodiada por monstruos androcéfalos de piedra. Los diferentes niveles se comunicaban por escalinatas monumentales, con paramentos cubiertos de bajorrelieves.

Dentro del recinto había diversas construcciones, entre ellas, la residencia real, propiamente dicha, y la sala de audiencias o *apadana*, el edificio más original y característico del arte aqueménida.

Ésta se trata, en realidad, de una sala hipóstila, destinada a las recepciones reales, con numerosas columnas que soportan una techumbre arquitrabada de vigas de madera.

En la localidad de Pasargada se conservan los restos del conjunto palaciego de Ciro II. Son edificios aislados, que no llegan a formar un grupo unificado. Esta falta de estructura debe relacionarse con el hecho de que este palacio tiene su origen en el tradicional campamento nómada. Entre ellos se encuentra la sala de audiencias de planta rectan-

Verdadera amalgama de gustos estéticos, tomados de las diferentes etnias y pueblos que conformaron su sociedad, el arte persa refleja además una fisonomía original procedente de su concepción eminentemente áulica. Junto a estas líneas, león alado, con cuernos de carnero y patas traseras de grifo (ladrillo esmaltado, 2,52 m de largo), que se conserva en el Museo del Louvre de París. Este híbrido zoomorfo decoraba, repetido hasta la saciedad, el palacio de Darío I en Susa (Irán), ciudad cuya proximidad con Babilonia comportó que adoptara, en mayor proporción que otras de las capitales persas, elementos procedentes de la civilización mesopotámica.

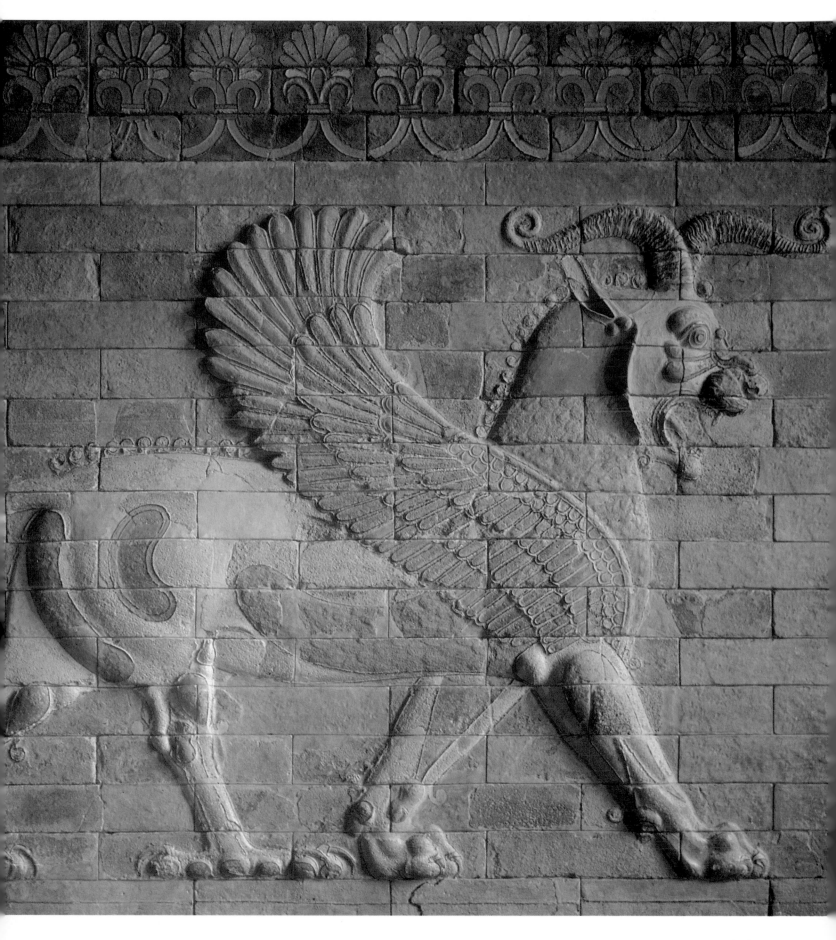

gular, con pórticos en sus cuatro lados, y el palacio residencial, también con dos pórticos. En ambos casos las columnas son de madera, revestidas de escayola policromada.

El urbanismo: la ciudad de Persépolis

El ejemplo más representativo del urbanismo aqueménida es la ciudad de Persépolis, que simboliza la grandeza del imperio. Fue creada como santuario dinástico y como ciudad de culto. En su estructura urbana se refleja muy bien el antiguo politeísmo iranio, unido al culto del toro y a los ritos de fertilidad. Las columnas simbolizan la palmera sagrada. Las ofrendas de la gran procesión, celebrada con motivo de la fiesta del Año Nuevo, aluden a los frutos que el pueblo esperaba obtener de sus soberanos. La lucha del rey con el toro (o con otros animales fantásticos) y la del toro con el león recuerdan el zodiaco y el devenir de las estaciones. Abundan las rosetas, que tenían un valor mágico.

En la ciudad de Persépolis se construyó el conjunto más monumental de la arquitectura aqueménida, quedando, así, definidos plenamente los elementos estructurales. El grupo se alzó a lo largo de los reinados de Darío I, Jerjes I (rey entre 486 y 465 a.C.) y Artajerjes I (465-424 a.C.). Todas las plantas de los edificios son cuadradas, modelo que a partir de entonces se adoptaría en la arquitectura y que se aplicaría también en las plantas de las diferentes edificaciones. Jerjes levantó la puerta monumental de acceso, situada en el noroeste y custodiada por toros colosales, tanto en el exterior como en el interior. En uno de los lados está la *apadana*, iniciada por Darío I y terminada por sus sucesores Jerjes I y Artajerjes I. Ésta se eleva sobre una plataforma con una escalinata de acceso excavada en la roca viva. En el otro lado se alza el salón del trono, precedido por un pórtico con columnas, la Sala de las Cien Columnas, que inició Artajerjes I, un verdadero bosque de columnas muy estilizadas de 20 metros de altura. Tras estas dos grandes salas, se alza un conjunto de edificios, destinados a las residencias de los soberanos, entre los que se encuentran los palacios de Darío I y Jerjes I, el harén, almacenes y otros servicios. En la zona sur, se agrupan unos edificios que se organizan en torno a varios patios; a diferencia del resto de las construcciones, no tienen relación entre sí y su distribución parece arbitraria, sin un plan de conjunto que los cohesione.

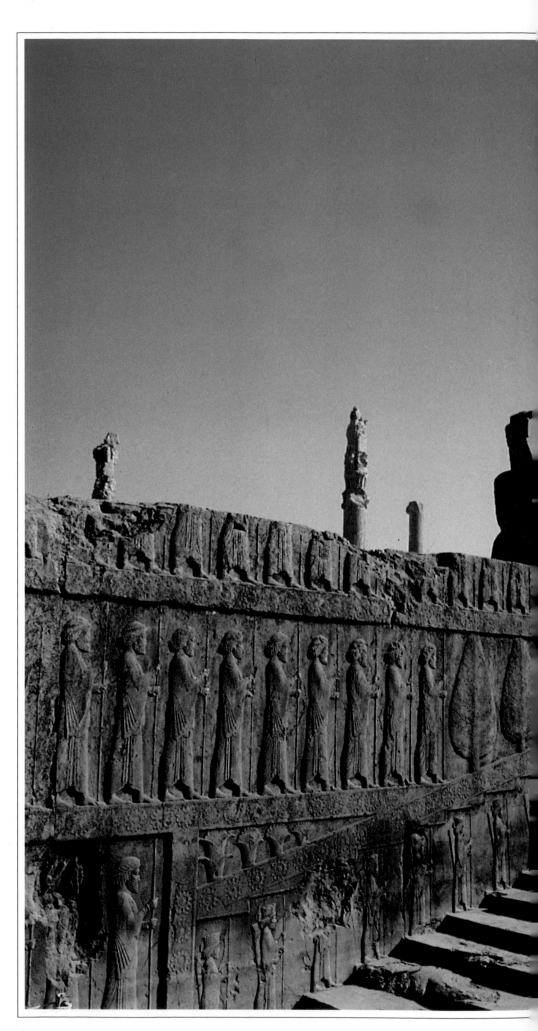

Los aqueménidas, pueblo de origen indoeuropeo asentado en la meseta de Irán, ampliaron sus fronteras a partir del siglo VI a.C. y dominaron las tierras que se extienden desde el curso del río Indo al estrecho de los Dardanelos y desde el mar Caspio hasta Egipto. Testimonio de tan vasto imperio es el palacio construido por Darío I, en Persépolis (Irán), a comienzos de la siguiente centuria, sobre una terraza natural que domina una inmensa llanura, cuyo plano se encuentra reproducido a la derecha. A este palacio se accedía por una amplia escalinata (1) que conducía a la portada triunfal (2), que tenía dos puertas custodiadas por una pareja de toros y otra de iamassus (seres zoomorfos con cabeza humana). Desde este lugar se accedía a la apadana o sala de audiencias (3) o al salón del trono (4), a través de otro pórtico (5). El resto del conjunto estaba ocupado por las dependencias privadas, el palacio de Darío I (6), el palacio de Jerjes I (7), el harén (8) y la zona administrativa o tesoro (9).

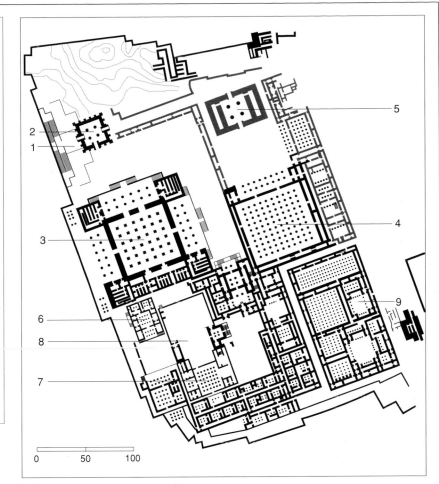

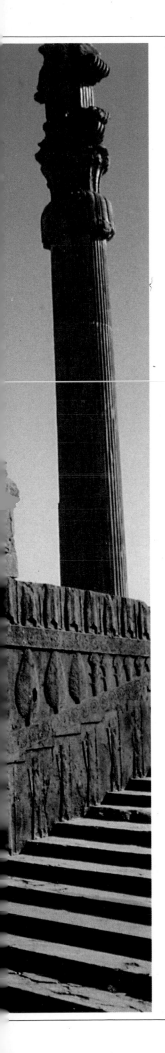

A la izquierda, una perspectiva de la escalinata de acceso al palacio de Persépolis y del muro que corre paralelo a ella. Éste se encuentra profusamente decorado por tres frisos esculpidos, en los que se reproducen largas hileras de súbditos y guerreros. Al fondo se pueden ver varios fustes de las columnas de la puerta triunfal construida por Jerjes I, quien la denominó *Puerta de Todos los Pueblos*.

Abajo, detalle del ortostato del frontis de la escalera de Persépolis, decorado con una pareja de animales de clara tradición mesopotámica. La escena reproduce un león abalanzándose sobre un toro. A diferencia de la escultura asiria, en la que los animales se representan con un depurado realismo, en este relieve aqueménida no se ha plasmado ni el dolor del toro herido ni la furia del león.

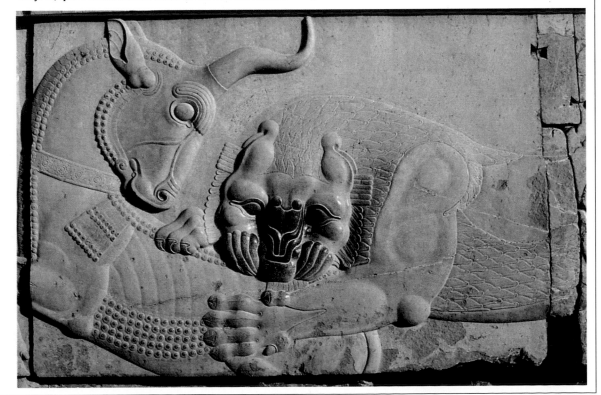

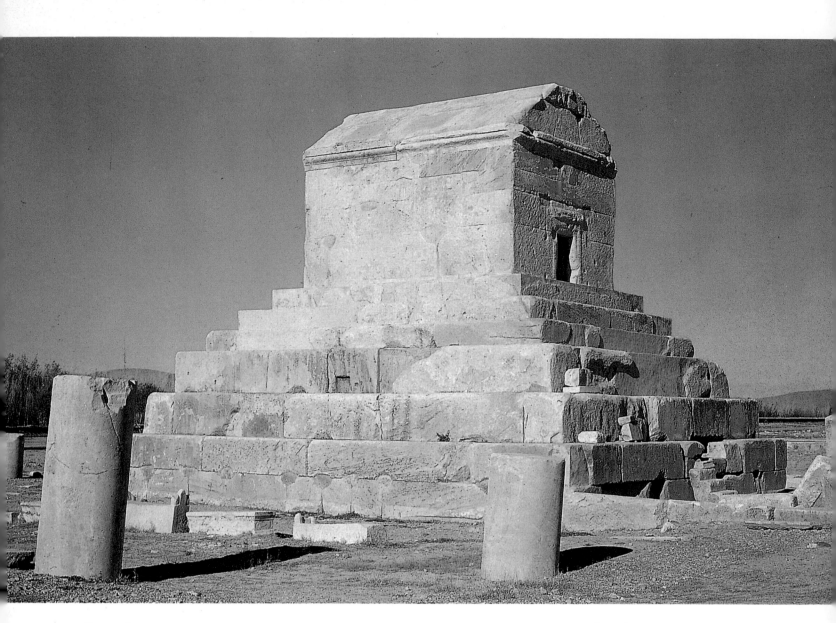

La columna
en el arte aqueménida

El elemento original del arte aqueménida es la columna, utilizada con profusión en todos los edificios. En un principio las columnas eran de madera, recubiertas de estuco pintado y con la base de piedra decorada con estrías horizontales. Algunas columnas de este tipo se conservan en Pasargada (Irán).

Posteriormente, se utilizó la columna de piedra en Persépolis, con un fuste estriado sobre una basa acampanada, decorada con motivos vegetales. El capitel es lo más original, de él sobresalen dos medios cuerpos de animales tallados, normalmente toros, dragones o un híbrido de hombre-toro. El peso de la viga descansa entre las dos cabezas. Esta decoración puede aplicarse directamente sobre el fuste de la columna o contar con elementos superpuestos, generalmente en forma de dobles volutas. Otra singularidad del arte aqueménida es el tratamiento de ventanas y puertas, que se ta-

El gusto por lo colosal y fastuoso, que caracterizó a la arquitectura aqueménida, se encuentra ausente en las construcciones funerarias, que fueron edificadas con extrema sencillez. Sobre estas líneas, monumento conocido como Mausoleo de Ciro II, en Pasargada (Irán). Construido h. 528 a.C., nunca albergó el cuerpo de este monarca, puesto que sus restos fueron encontrados en una de las tumbas de la sala de los sepulcros del palacio de esa ciudad.

llaban directamente sobre grandes bloques de piedra, como si fuesen esculturas. Servían, por lo tanto, como soporte y refuerzo de los muros.

El arte funerario

En las proximidades de Pasargada se alzó el sepulcro de Ciro II, construido en piedra sobre un podium de siete escalones. Se trata de una sencilla estructura de planta rectangular con forma de vivienda, cubierta por una techumbre de losas pétreas a doble vertiente. Las otras tumbas de los soberanos se encuentran en las cercanías de Persépolis, en Naskh-i Rustam. Son tumbas rupestres —es decir, excavadas en la roca—, en las que la pared exterior se convierte en una fachada con cuatro columnas que sustentan un entablamento con ornamentación en relieves.

Los relieves:
una exaltación del poder imperial

El relieve se utilizó con profusión en la decoración arquitectónica, en sustitución de la escultura de bulto redondo. Los relieves también se adaptaron a las edificaciones y fueron aplicados a las jambas, puertas y escalinatas. Los temas reflejaban la exaltación de la monarquía y la fastuosidad de la corte. A diferencia de los asirios, las representaciones persas

El arte aqueménida, destinado a glorificar al monarca (de ahí el que pueda ser clasificado de arte imperial), estuvo influido por el quehacer artístico de sus eternos enemigos, los griegos. A la derecha, bajorrelieve que representa a Darío I (Tesorería de Persépolis, Irán). En él se aprecia el intento de introducir el movimiento y romper con el convencional estatismo oriental, mediante los pliegues de la indumentaria y una cierta perspectiva aplicada a las extremidades.

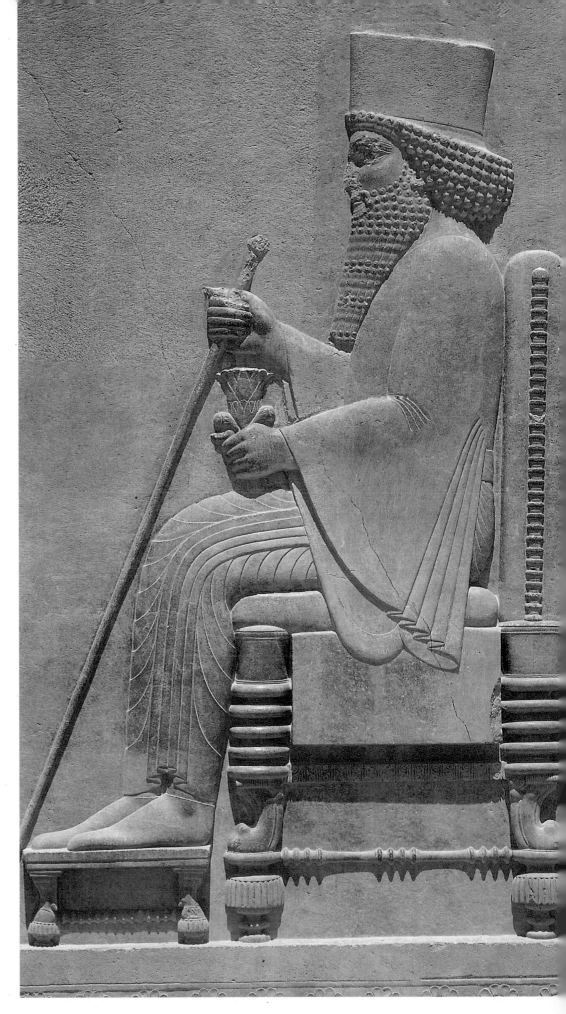

no tenían intención narrativa y su monumentalidad enfatizaba la unidad imperial. La figura del rey todopoderoso representaba simbólicamente la personificación del bien en lucha contra seres monstruosos que encarnaban el mal.

En otras escenas, el soberano en su trono recibe a los tributarios del reino que se dirigen en procesión ordenada hacia él. Otra de las secuencias habituales es la vida cortesana, sobre todo escenas de banquetes. El orden seriado predomina en toda la representación, con figuras de perfil riguroso que desfilan en solemnidad formando de este modo frisos interminables.

La gran aportación del relieve aqueménida consiste en resaltar las figuras sobre el fondo. Éstas adquieren entonces una plasticidad desconocida, convirtiéndose en altorrelieves, en los que los detalles de los ropajes incluyen los pliegues.

En los relieves de Persépolis hay que destacar, por su importancia artística, una pareja de toros que tienen cabeza humana (cubierta por una tiara) y llevan barba. La fisonomía y los detalles reflejan, claramente, la influencia asiria. Las figuras de la escolta personal del monarca están labradas con una gran perfección técnica y refinamiento en los detalles. La procesión de los altos dignatarios de palacio se caracteriza por el ritmo de la composición.

El Friso de los arqueros en Susa

Instalados en Mesopotamia, los aqueménidas recibieron la influencia de sus predecesores asirios y su gusto por la decoración majestuosa. Éstos utilizaron la piedra en arquitectura y en las esculturas de la sala del trono, si bien en Susa y en Elam, concretamente, el ladrillo continuó desempeñando un papel fundamental. Se acentuó, pues, el convencionalismo en la representación del poderío y la grandeza, plasmando actitudes siempre idénticas y una solemnidad rígida e

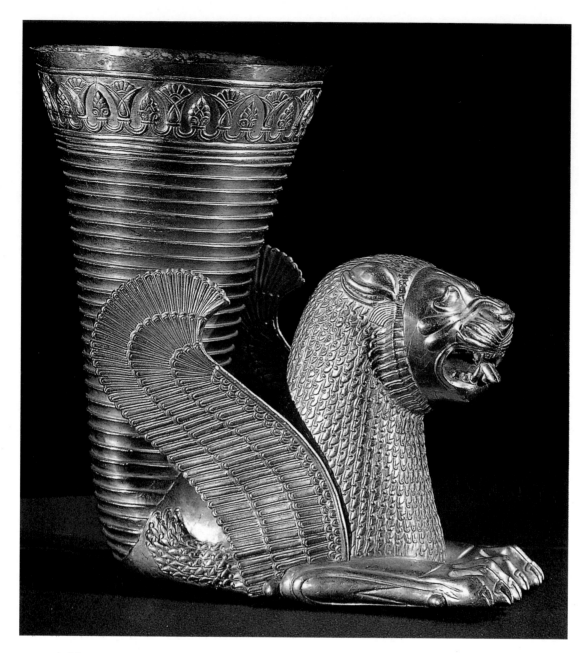

El trabajo de los metales fue la especialidad artística en la que más sobresalieron los artesanos aqueménidas. Auténticos virtuosos de gusto exquisito, elaboraron una orfebrería suntuosa y variopinta de joyas, objetos de adorno, armas, vajillas y otras piezas, decoradas generalmente con motivos animalísticos. A la izquierda, ritón de oro del siglo V a.C. que muestra el lujo y esplendor que rodeó la vida de la corte (Museo Arqueológico de Teherán, Irán).

En la página siguiente, carro conducido por dos divinidades protectoras (bronce, 16,3 x 6,5 cm), que se conserva en el Museo del Louvre de París. Esta pieza fue producida a comienzos del I milenio a.C. en el sur de la península Ibérica (la mítica Tartessos), región en la que se instalaron los fenicios en dichas fechas. La factura de esta pieza destaca por presentar marcadas influencias egipcias, como puede apreciarse en el hieratismo de los rostros.

inmóvil. Una muestra de lo dicho es el *Friso de los arqueros* de Susa. Realizado en vivos colores, evoca a los guardias del Gran Rey, a los «Inmortales». Esta rica decoración, que tanto sorprendió a los griegos, pone de manifiesto de forma clara y rotunda el parentesco del arte aqueménida con el asirio-babilónico. Pero, a pesar de las armas, la impresión de orden solemne, que emana de estas figuras repetidas que desfilan, impone (sea cual fuere su valor de protección mágica) la idea de un gusto del color por el color, dentro de la tradición mesopotámica del relieve esmaltado. En la rica gama de colores utilizados, sin embargo, falta el rojo. En aquella época dicha tonalidad no existía en los esmaltes vitrificados. Hay que destacar que el único factor de diversidad plástica que se observa es la diferencia en los motivos que adornan las túnicas, detalle mínimo en el conjunto, ya que cada figura mide metro y medio, aproximadamente. Sobresale, también, el realismo de los pliegues del ropaje de los arqueros.

Las joyas

En época aqueménida se generalizaron las joyas con entalles de gemas de colores y de pasta vítrea. El vaso típico de esta época fue el ritón en forma de cuerno, terminado por el extremo inferior en un torso de fiera o de monstruo. Efectivamente, las copas o vasos con forma de cuerno, rematadas en una cabeza de animal, tienen una larga historia en Irán y en el Próximo Oriente. En el I milenio a.C. este tipo de vaso, que se caracteriza porque la copa y la cabeza del animal se representan en un mismo plano, se encuentra en el norte de Irán. Posteriormente, en el período aqueménida la cabeza del animal se colocó, a menudo, al lado derecho de la copa, como puede observarse en el ejemplar de oro que se conserva en el Metropolitan Museum de Nueva York, que data del VI-V siglo a.C.

Este vaso se compone de varias piezas. La copa y el cuerpo del león y sus patas fueron hechas separadamente y luego unidas. La lengua del animal, algunos de sus dientes y el paladar son añadidos decorativos.

MANIFESTACIONES ARTÍSTICAS FENICIAS

Generalmente se atribuye al arte fenicio las manifestaciones artísticas de la costa de Siria y del Líbano, mientras que pertenecerían al arte sirio todas las del interior. En el siglo XIX se hizo una valoración negativa del arte fenicio. Su originalidad consistía en no tener originalidad y se basaba en un gusto ecléctico, resultado de sus intensas relaciones comerciales con los pueblos de su entorno. En cada uno de sus géneros artísticos, presenta una influencia específica de la cultura de la cual proviene. Así, los marfiles fenicios muestran un fuerte influjo del arte egipcio y la influencia mesopotámica se detecta en la glíptica. La cerámica, por su parte, sigue los modelos de la del Egeo y los objetos de metal los del Cáucaso, Anatolia e Irán. Finalmente, la arquitectura fenicia se relaciona con la de Creta y Anatolia.

El arte fenicio comenzó en el III milenio a.C. en la ciudad de Biblos, siguiendo los modelos egipcios, bien patentes en el templo más antiguo, al igual que en las numerosas estatuillas votivas halladas en las proximidades del santuario. El arte fenicio se manifestaría, sobre todo, en objetos de intercambio fácil (como útiles de uso cotidiano) en los que se logró plasmar una gran maestría y perfección. Puede, pues, decirse que si bien los fenicios sincretizaron las influencias de las culturas circundantes, sin demasiada originalidad, ejercieron en cambio un papel determinante como difusores de las formas artísticas de estos pueblos por todo el litoral mediterráneo. Efectivamente, por este motivo la labor de los artesanos fenicios, diestros en técnica, modelado y composición, fue apreciada de un modo generalizado.

Un pueblo de comerciantes

Los fenicios eran tribus semitas que se instalaron en la franja costera del Mediterráneo Oriental, entre Siria y el Líbano, hacia el III milenio a.C., y que estaban organizadas en pequeñas ciudades. Nunca existió un estado fenicio unificado, sino ciudades-estado que rivalizaron entre sí por el monopolio comercial. Eran pueblos comerciantes y marineros cuya situación estratégica les permitió afianzar una economía textil y metalúrgica que exportaron hasta las costas del Mediterráneo Occidental. A fines del II milenio a.C., momento de máxima presión indoeuropea, las urbes fenicias adquirieron verdadera entidad propia y sus ciudades independientes, como Biblos, Si-

185

dón, Tiro y Ugarit, se convirtieron en importantes emporios comerciales. De ahí, que el arte, en directa relación con sus intereses comerciales, muestre un obvio eclecticismo.

La cultura fenicia fue un fiel reflejo de esta vocación cosmopolita, asimiladora de las más variopintas influencias. Su religión, de base cananea (bien documentada por los textos de Ugarit), asumió muchos elementos egipcios y mesopotámicos (atributos divinos, cultos, costumbres —como el uso de sarcófagos—, arquitectura religiosa y funeraria). En su panteón destacaron El, dios supremo; Astarté, diosa madre de la fecundidad; y Melqart, el dios comercial de Tiro. La aportación fenicia decisiva fue el alfabeto de 22 consonantes. La escritura, fijada hacia el siglo X a.C., fue propagada

Debido a que el arte fenicio muestra una clara influencia cretense, anatólica, mesopotámica y también de las culturas del mar Egeo, suele decirse que este pueblo ejecutó un arte ecléctico y carente de originalidad. Sin embargo, cabe destacar que, en los aspectos técnico y estético, los fenicios demostraron poseer una extraordinaria habilidad y un significativo refinamiento, como puede observarse en los frascos de vidrio reproducidos arriba (Colección privada, Beirut, Líbano).

por el proceso de «colonización comercial» que llevaron a cabo, influyendo también en la escritura griega. Los fenicios, originalmente agricultores y ganaderos, desarrollaron pronto una activa industria, basada en recursos propios o en materias primas importadas (metales, marfil). Comerciaron con la madera de cedro y abeto de sus bosques y con los productos manufacturados en sus propias factorías: bellos tejidos teñidos de púrpura, vasos metálicos, joyería, cerámica funcional (lámparas, ánforas y vasos de barniz rojo, figuritas), objetos de vidrio, marfil o hueso y sellos. Crearon también una amplia red de exportación-importación, que abarcó Mesopotamia, Egipto, Siria, Palestina, África, Arabia e incluso la India, y que luego se amplió a todo el ámbito mediterráneo.

Se convirtieron, así mismo, en intermediarios mercantiles de los productos de otros países, además de los propios. Algunas de sus ciudades acuñaron moneda desde el siglo V a.C.

Tras las profundas convulsiones ocasionadas por las invasiones de los pueblos del mar a lo largo del siglo XIII a.C., finalmente se estabilizó la actividad comercial en la cuenca mediterránea. Ésta pasó a manos de los fenicios, que eran expertos navegantes. Junto a estas líneas, estatuilla de Ba'al (bronce y lámina de oro, 120 x 45 cm), realizada en el siglo XIII a.C., que se conserva en el Museo Nacional de Damasco (Siria). En esta figurilla procedente de la ciudad fenicia de Ugarit, el dios Ba'al aparece ataviado con un faldellín y tocado con una tiara, detalle que muestra la influencia del arte egipcio. Dios de las cumbres y las tempestades, Ba'al está representado en la posición de lanzar un rayo con su mano derecha.

Expertos navegantes

Los fenicios tuvieron también fama de expertos navegantes. Impulsaron la industria naval, creando diferentes tipos de barcos y desarrollando sistemas de orientación astronómica, como cartas de navegación (periplos), que influyeron decisivamente en el mundo griego. Durante mucho tiempo se limitaron a realizar viajes comerciales, sin emplazar colonias. El fenómeno colonizador, con la instalación de grupos de población allende los mares, para explotar o controlar áreas de influencia mercantil, sólo adquirió importancia desde la fundación del enclave de Cartago (fines del siglo IX a.C.). Tiro parece haber tenido protagonismo en dicha expansión, que en fecha temprana tuvo puntos de apoyo en Chipre, lugar de colonización, importante mercado y también centro artístico. En el siglo IX a.C. los fenicios estaban ya en Cerdeña. Casi todas las regiones mediterráneas fueron visitadas por los mercaderes fenicios: Egipto, norte y oeste de África, Grecia, Sicilia, Malta, Etruria y el sur de la península Ibérica. La expansión debió realizarse por etapas: hasta el siglo VIII a.C. los fenicios establecieron factorías en puertos bien escogidos, al estilo de los centros comerciales mesopotámicos.

En los siglos VII-VI a.C., Cartago pasó a controlar e impulsar la red mercantil aprovechando la caída de Tiro ante Nabucodonosor (573 a.C.) y desarrolló una política propia de colonización, con nuevas fundaciones. Esta política comercial expansiva comportó también el que el arte fenicio tuviese una amplísima difusión. Es muy importante, por ejemplo, el volumen de objetos artísticos fenicios (cerámica, ungüentarios de pasta vítrea, estatuillas, ídolos, sarcófagos, etc.)

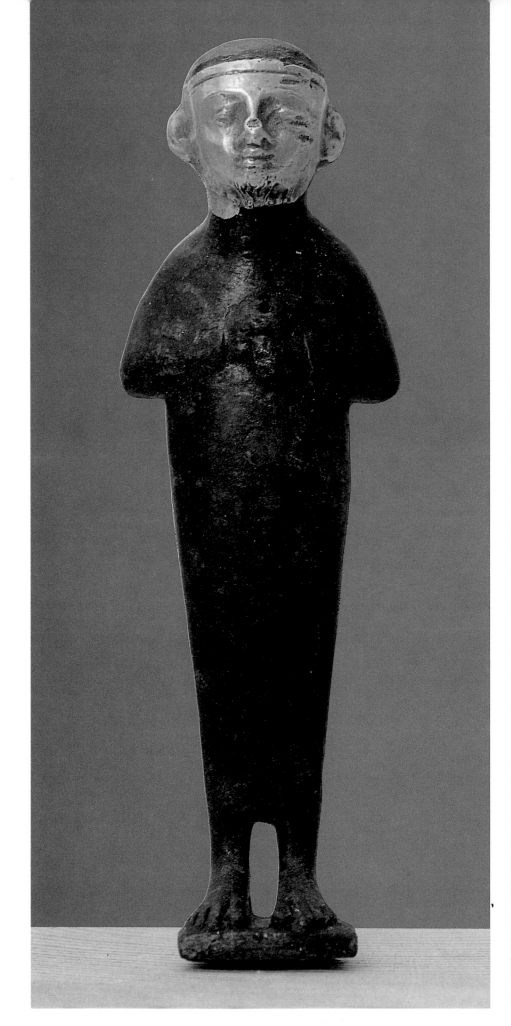

A la izquierda, estatuilla de bronce con mascarilla de oro sobre el rostro, fechada entre los siglos VIII y VII a.C., que procede de Cádiz, la antigua Gadir fenicia, y que se conserva en el Museo Arqueológico Nacional de Madrid. Ricos emporios comerciales, que habían fundado numerosas colonias en todo el Mediterráneo, las ciudades fenicias pasaron a constituir una de las provincias del imperio asirio durante el siglo VIII a.C., a excepción de Arwad, que mantuvo su independencia y Biblos, que sólo pagó tributos. Abajo, restos arqueológicos del templo fenicio de los Obeliscos, en la ciudad de Biblos (Líbano).

hallado en Ibiza y en el sur de la península Ibérica. Las piezas, en su conjunto, destacan por la perfección técnica y la calidad de su factura.

Escultura, orfebrería y arquitectura

La excelente artesanía fenicia se manifiesta también en las piezas de orfebrería, las armas, los vasos de vidrio, las cerámicas esmaltadas y el marfil. Las figurillas femeninas de marfil reproducen formas egipcias y sirias, incorporándose a objetos de uso cotidiano como mangos de espejo o tapas de cajas. Los sarcó-

fagos antropomorfos también son característicos, con acusada influencia egipcia y griega. En ellos destaca la cabeza tallada, que en los de carácter griego tiende hacia el naturalismo.

La actividad arquitectónica fue bastante pobre en el ámbito artístico. Algunos templos se alzaban sobre plataformas de piedra al modo persa.

En Biblos se halla el templo de los Obeliscos, cuyos muros son de piedra y adobe sin decoración, con numerosos monolitos de piedra sin labrar. Sin embargo, las piezas de orfebrería y las figuras de bronce, encontradas como exvotos y ofrendas en el templo, denotan el dominio de las técnicas metalúrgicas

y el predominio de la influencia egipcia. Las figurillas de bronce se simplifican al máximo, reducidas a un esquema geométrico triangular en el que destaca el tocado cónico de la cabeza.

La arquitectura fenicia de comienzos del I milenio a.C. está, por lo general, poco estudiada. También la escultura ha dejado pocas obras.

El arte fenicio de esta época alcanzó su cumbre con la talla del marfil. Estos marfiles, que se han hallado en Samaria, Nimrud y Hama, se diferencian claramente de los del II milenio a.C. Todos acusan influencias artísticas egipcias, mientras que los modelos de algunos proceden del Egeo.

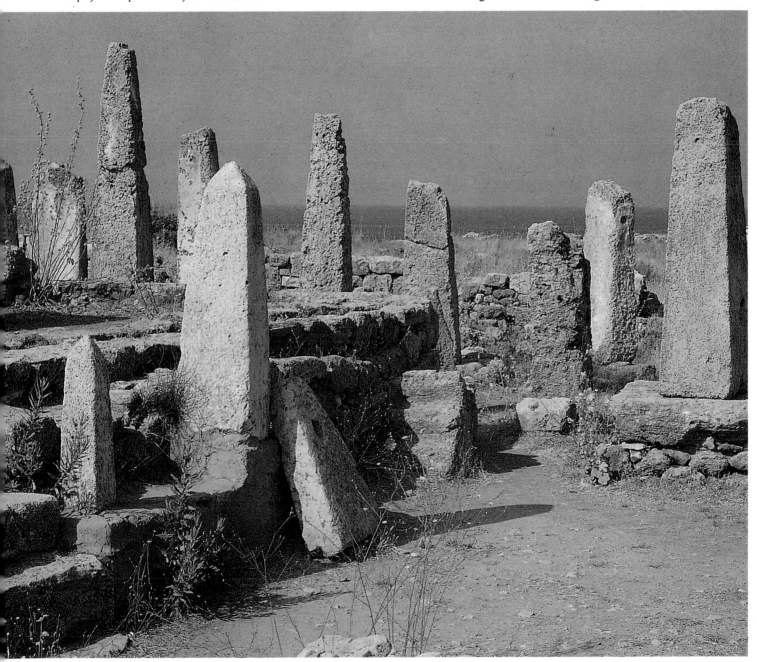

EL ARTE DE LOS HITITAS

La península de Anatolia fue una de las cunas del Neolítico. Hacia mediados del VII milenio a.C. se encuentran algunos poblados como el de Çatal Hüyük, con santuarios de culto y viviendas de planta rectangular.

La civilización hitita, cuya formación duró varios siglos, tuvo su asiento geográfico en Anatolia (Turquía), prolongándose hasta Armenia y el norte de Siria. Las primeras menciones de ese pueblo se encuentran en el Antiguo Testamento: los heteos.

La formación del imperio fue fruto de la conjugación de varios factores étnicos. En primer lugar, la población autóctona de la Edad del Bronce, hatti, cuya lengua y cultura influyeron decisivamente en el posterior reino hitita. Sobre este elemento se superpuso un conjunto de tribus indoeuropeas (palaitas, luwitas e hititas o nesitas), que entraron por el noroeste de Anatolia en los comienzos del II milenio a.C. Un tercer factor fueron los mercaderes mesopotámicos y, posteriormente, asirios, estos últimos instalados durante los siglos XX y XIX a.C. en Kanish. Los nesitas en los años 1800-1750 a.C. se impusieron sobre el resto de las poblaciones de Asia Menor, fundando un estado centralizado al que llamaron Hatti, que era el nombre del área donde se habían asentado.

La unificación política de Anatolia se debió a Anitta, quien pasaría a ser en la tradición hitita un héroe legendario. Labarna I (1680-1650 a.C.) instaló la capital en Hattusa y amplió las fronteras del reino, expandiéndolo por la Anatolia central. Sus sucesores extendieron su influencia hasta el norte de Mesopotamia (el país de los hurritas) y Siria. A partir del siglo XIV a.C., bajo el mandato de Suppiluliuma (1380-1336 a.C.), se inicia una expansión territorial que dará lugar a un imperio que domina al reino de Mitani y Siria.

Posteriormente, Mursil II (h. 1345-1320 a.C.) somete a Egipto. Hacia el año 1200 a.C. el imperio se derrumba por la incursión de los Pueblos del Mar.

La base de la economía hitita fue la agricultura y la ganadería. Los monarcas dieron gran importancia a la capital, cuya extensión fue ampliándose paulatinamente. El rey estaba a la cabeza de la sociedad. Siempre aparecía como un gran héroe, sobre todo después de las campañas militares. La batalla misma se consideraba una ordalía, en la que los guerreros participaban en rituales mágicos y prácticas mánticas. El hitita intentaba demostrar en todas sus actuaciones públicas, pero sobre todo en la guerra, que la justicia estaba de su parte. Un género típico de la historiografía hitita fueron las apologías y los edictos.

El arte propiamente hitita se forjó durante el siglo XIV a.C., momento en que este pueblo creó el reino más poderoso del norte de Asia Menor con el rey Suppiluliuma.

Ciudades de ciclópeas murallas

La sociedad hitita se organizaba en ciudades amuralladas con muros ciclópeos, auténticas fortalezas, en los que se inscribían gigantescas figuras talladas en la roca. La unión entre arquitectura y escultura es una de sus características más originales. Las ciudades se construían sobre altiplanicies rocosas que como en la capital, Hattusa, tenían dobles murallas, siempre aprovechando el terreno escarpado. Además, numerosas torres reforzaban el conjunto. Para acceder había una única puerta de entrada en la muralla interior. Los edificios importantes, como palacios y templos, se levantaban sobre cimientos de piedra con muros en los se combinaba el material, con losas de roca tallada en la parte baja (ortostatos) y de ladrillos de adobe sin cocer en las zonas altas.

La estructura de las construcciones era adintelada, con puertas enmarcadas por jambas de piedra de grandes dimensiones, en las que se habían tallado figuras guardianas (leones, monstruos). A veces las jambas se dejaban sin talla y adop-

Junto a estas líneas, una de las más significativas manifestaciones de los artistas del gran imperio hitita, la llamada Puerta de los Leones de la ciudad de Hattusa, en Anatolia (Turquía), capital de dicho reino desde fines del siglo XVII a.C. Estos leones, que flanquean el pasaje, no son una escultura autónoma sino parte integrante de la arquitectura de esta puerta en arco ojival, que se abre en las murallas ciclópeas.

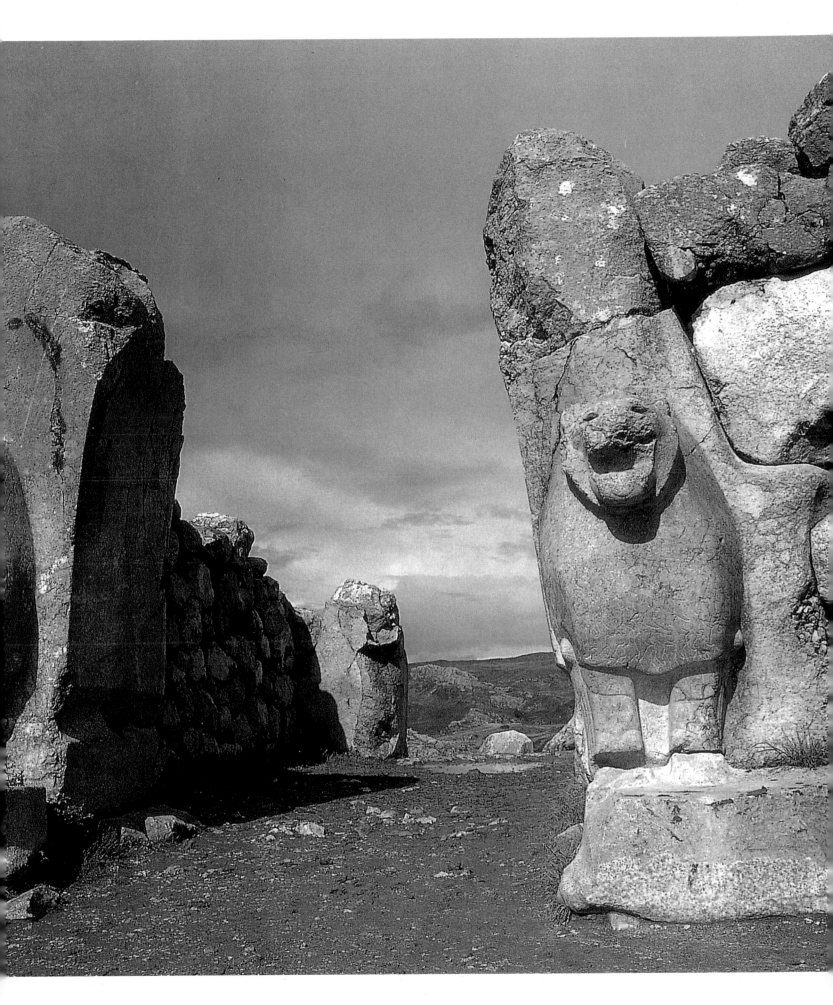

taban entonces una característica forma de monolitos redondeados en la parte superior. De los edificios palaciegos apenas quedan restos de los cimientos. Los palacios tenían una distribución modular, estructurada alrededor de patios.

Dentro de la ciudad había varios templos. Entre los excavados, cuatro descubren un complejo de planta irregular con un patio central, alrededor del cual hay un cinturón de salas para almacenes.

En el patio estaba el santuario propiamente dicho, que era un pequeño edificio, también con patio central rectangular, rodeado de estancias y una columnata en la parte opuesta a la entrada. Esta estructura se repite en el santuario de Yazilikaya, pero sin el complejo de estancias que circundan este edificio.

Escultura monumental y relieves

La escultura, inscrita en las puertas de las ciudades, presenta un carácter monumental y tiene sus mejores manifestaciones en las entradas de Hattusa. La Puerta de los Leones muestra figuras amenazantes con volúmenes trabajados sólo de medio cuerpo, por lo que se reproduce únicamente la parte delantera del animal. En otra entrada, la Puerta Real, se halla la figura de un dios con un modelado vigoroso que casi se separa del fondo, aproximándola a la escultura exenta. En Alaça Hüyük, se encuentran unas esfinges protectoras en las puertas de la ciudad con un tratamiento de los volúmenes original, pues sólo sobresalen algunas zonas de los cuerpos androcéfalos, como la cabeza y las patas delanteras, mientras el resto queda subsumido en la roca, sin modelado alguno que lo evoque. Bloque pétreo y figura son inseparables, ya que se trabajó con una técnica muy próxima a la de los altorrelieves. Otros relieves rupestres de carácter religioso se encuentran en el santuario de Yazilikaya. En ellos se revela la intención integradora del arte hitita, ya que forman parte de la misma unidad rocosa con diferentes escenas que no siguen un plan coherente y global. Las figuras de los dioses están dispuestas en series de frisos que recorren los planos de las rocas creando volúmenes de un modelado enérgico. En la zona central se encuentra la escena más importante con las divinidades mostrando sus atributos animales.

ANTIGÜEDAD CLÁSICA

Introducción: **Pere de Palol Salellas**
Textos: **Cristina Godoy Fernández, Rosario Navarro Sáez, María Ojuel Solsona, Gisela Ripoll López, Mercedes Roca Roumens, Joan Sanmartí Grego**

Bajo estas líneas, una estatua de bronce etrusca (1,38 m x 0,80 m), que se conserva en el Museo Arqueológico de Florencia (Italia) y data de los siglos V-IV a.C. Es conocida como *La quimera de Arezzo* y fue parcialmente restaurada en el siglo XVI por el escultor italiano Benvenuto Cellini.

INTRODUCCIÓN

Aparte de las grandes y espectaculares construcciones palaciegas, en la antigua Creta hubo también un importante desarrollo de las artes menores representadas por la glíptica, la pequeña escultura, la pintura mural y, por supuesto, la producción alfarera. Entre los distintos estilos cerámicos que existieron durante la larga etapa minoica cabe mencionar el de camarés, denominado así porque los primeros hallazgos de esta cerámica se llevaron a cabo en la gruta-santuario de Camarés, situada en el centro de la isla de Creta. Junto a estas líneas se reproduce una característica pieza de este estilo, que se conserva en el Museo de Heraklion (Creta, Grecia). Esta cerámica tiene un cuerpo globular y un corto cuello del que parten dos pequeñas asas tubulares. La pieza, que presenta un engobe de tono claro, ha sido decorada con motivos marinos. Destaca la representación de un gran pulpo, cuyos tentáculos cubren prácticamente toda la superficie del vaso.

Una de las últimas obras helenísticas (reproducida en la página siguiente) fue la del grupo escultórico del *Laocoonte,* que se halló en Roma, en pleno *Cinquecento*, en una de las dependencias de las termas de Tito. Esta escultura, cuyo descubrimiento marcó el inicio de una admiración sin límites por el arte clásico, fue adquirida por el papa Julio II, quien confió su restauración a Miguel Ángel. En la actualidad, este monumental conjunto escultórico, que mide 2,42 metros de altura, se conserva en los Museos Vaticanos de Roma. Según los últimos estudios, data del siglo I, momento en que Roma se convirtió en un nuevo centro de arte helenístico, y su producción se atribuye a los escultores rodios Agesandro, Polidoro y Atenodon. La estatua muestra al sacerdote troyano Laocoonte y a sus hijos en el momento de morir estrangulados por gigantescas serpientes, como castigo por haber aconsejado a los troyanos que no dejaran introducir el Caballo de Troya en su ciudad.

El arte griego y romano presenta una singular belleza plástica y un inigualable contenido espiritual. Universalmente aceptados desde su descubrimiento, han sido la base constante y permanente de la cultura occidental. El concepto de clásico justifica la admiración del mundo culto europeo, que heredó las singulares creaciones griegas y romanas. Éstas forjaron una parte muy importante del pensamiento y la cultura tanto medieval como moderna.

El descubrimiento, lento pero apasionado y apasionante, de las manifestaciones artísticas griegas y romanas abre al mundo del arte y de la historia horizontes de interpretación y comprensión de una excepcional riqueza. El descubrimiento y estudio del grupo del *Laocoonte*, en el Vaticano (1766), significó el inicio de una admiración y curiosidad sin límites por el arte clásico. La exhibición en el Museo Británico de Londres de los

relieves del Partenón de Atenas, en 1903, permitió que investigadores y artistas pudieran contemplar, sorprendidos, los auténticos originales griegos que completaban el descubrimiento que llevó a cabo Johann Joachim Winckelmann (1717-1768) del arte clásico.

Por otra parte, los textos homéricos, entre otras muchas y ricas fuentes históricas, estimularon una justificada curiosidad por el mundo griego. El estudio de las manifestaciones artísticas griegas será desde entonces continuado y presentará opciones muy diversas. Otras tendencias más complejas y enriquecedoras llevan a parangonar y analizar paralelamente arte y literatura. Debe recordarse la influencia que la tragedia y la poesía griega, junto con la mitología, la filosofía y la historia, han tenido permanentemente en la Europa medieval y moderna, con el mismo peso que tuvo en la Antigüedad tanto pagana como cristiana.

Arte griego y literatura

El atractivo de los textos homéricos, con la gesta troyana conservada en el poema la *Ilíada*, propició el sorprendente descubrimiento de Troya. Pero, aparte de esta antigua ciudad, el arqueólogo alemán Heinrich Schliemann (1822-1890) excavó también las tumbas de Micenas, las cuales, junto con Troya, constituyeron los dos centros míticos más emblemáticos de la Grecia arcaica.

Gracias a la documentación histórica, ya sea la literatura histórica de Heródoto (484-420 a.C.), los relatos de Polibio (h. 200-h. 125 a.C.) o la epigrafía, es posible conocer los datos principales de una obra de arte, es decir, la procedencia o paternidad, como en el caso concreto de los maestros ceramistas, tanto alfareros como pintores, o los escultores. Muchos autores han basado sus investigaciones

en el estudio de las fuentes antiguas. Cabe citar los tratados clásicos del arqueólogo alemán Gerhart Rodenwaldt (1886-1945), los modernos estudios de Roland Martin o bien el clásico manual del arqueólogo francés Charles Picard (1883-1965).

También son dignos de mención los estudios paralelos de arte y literatura, entre ellos varios trabajos de Webster y más tarde J. J. Pollit, quien intentó analizar cómo se relacionan el arte y la literatura griegos y el por qué. J. J. Pollit presenta, siguiendo esta misma línea, un sugestivo estudio del arte helenístico postalejandrino, complemento indispensable de la famosa obra *La historia social y económica del mundo helenístico* de Mijaíl Ivanovich Rostovtsev (1870-1952), que tanto revuelo provocó en su momento.

La madurez plástica

El arte griego está definido particularmente por la escultura, la cerámica y la arquitectura. Lamentablemente, apenas se han conservado restos de pintura mural. El momento culminante del arte ateniense de la segunda mitad del siglo V (450-430) ha sido evaluado como un proceso de ordenación y de búsqueda de los valores plásticos. El arte fue, por lo tanto, la expresión de la polis, donde se desarrollaba la vida del ciudadano griego. La madurez plástica se define por el orden, el equilibrio, la estabilidad y la mesura, frutos del pensamiento racional que, en la arquitectura, se expresan con una preocupación matemática modular.

Fue en la Acrópolis de Atenas donde estas virtudes alcanzaron su cenit de equilibrio y perfección. Nada más sugerente para este momento que la vida de Pericles (h. 495-429 a.C.) escrita por Plutarco (h. 50-h. 125), quien se basó en múltiples fuentes literarias de la época, como el mismo Sófocles. La escultura griega ha legado a la posteridad un retrato de Pericles con una clara voluntad fisiognómica, a pesar de intentar disimular con el casco militar la extraña forma del cráneo del político. Este rasgo personal fue motivo de ironías entre sus conciudadanos, como relata el propio Plutarco cuando menciona la cita de Cratino (siglo V a.C.), quien en una de sus obras de teatro escribió en relación a Pericles: «Mirad ahora al Zeus Esquinocéfalo». En realidad, la gran empresa de construcción de los edificios de la Acrópolis, impulsada por la energía y voluntad de Pericles, tiene mucho más de em-

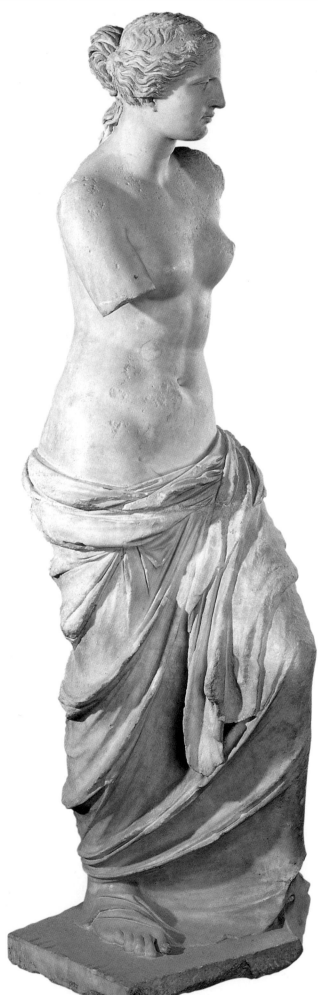

En época helenística fue habitual representar el tema de la Afrodita desnuda o semivestida. Junto a estas líneas se reproduce la llamada *Venus de Milo* (Museo del Louvre, París), uno de sus ejemplos escultóricos más representativos. Esta escultura, que mide 2,02 metros de altura, fue realizada en mármol de Paros y data de la segunda mitad del siglo II a.C., aunque es posible que el autor se inspirase en una obra de Lisipo del siglo IV a.C. La *Venus de Milo*, que fue representada ligeramente balanceada y con el manto resbalando sobre sus caderas, está considerada como el prototipo de belleza del mundo clásico y es, sin duda, la escultura más famosa de la Antigüedad.

En la página siguiente, retrato de Pericles (50 cm de altura), copia romana de un original atribuido a Cresilas (h. 440 a.C.), que se conserva en los Museos Vaticanos de Roma. A diferencia de los retratos griegos de períodos posteriores, que tenían como objetivo captar las características faciales y corporales de personas ilustres, el retrato de este político debe interpretarse como la representación idealizada de un modelo de ciudadano, en este caso el gobernante, cuyos valores eran apreciados por la sociedad. El escultor no pretendió por lo tanto plasmar la personalidad de Pericles, sino representar al hombre que hizo posible que Atenas alcanzase el aspecto monumental que como primera ciudad de Grecia merecía tener.

puje monárquico que de gobierno del *demos* (pueblo). Se llevó a cabo con un variado y numeroso equipo de artistas y artesanos. El hecho de que se conozca *explícitamente* los nombres de los artistas que colaboraron en esas tareas refleja con claridad el papel y la consideración que los artistas disfrutaban en la sociedad griega, muy al contrario del desprecio que hacia ellos manifestaban los romanos.

Los últimos retratos griegos

A partir de la Atenas de Pericles, y durante la dinastía macedónica de Filipo II (h. 382-336 a.C.) y su hijo Alejandro Magno (356-323 a.C.), el proceso artístico coincide con la crisis de valores de la polis griega. Se inicia pues una tendencia hacia un barroquismo que, sobre todo en la escultura, se acentuará en tiempos de Alejandro Magno. En arqui-

tectura aparece un urbanismo más dinámico heredero de las fórmulas creadas alrededor de Hipódamo de Mileto (segunda mitad del siglo V a.C.), en las fundaciones alejandrinas posteriores (Alejandría, Apamea, Laodicea, Pella). Además hay ejemplos urbanos singulares, como la ciudad construida en terrazas de Pérgamo. Se desarrolla también una arquitectura privada desde Delos a Macedonia, como el palacio de Aigai, en la actual Vergina, y en Pella. El hallazgo de las tumbas reales magnifica el papel del monarca.

En escultura se tiende a la expresión del movimiento, destacando sobre todo Praxíteles (h. 390-h. 330 a.C.). También hay una inclinación hacia el retrato psicológico, hecho que se pone de manifiesto en la obra de Lisipo (nacido h. 390 a.C.) y, en concreto, en sus representaciones de Alejandro Magno, donde se observa una preocupación por expresar el temperamento del monarca.

Lisipo, con sus retratos de Alejandro Magno, realistas pero muy idealizados, sentó las bases de esta iconografía que expresa el culto al gobernante.

Puede decirse pues que la nueva dinámica política se sirve de formas artísticas cada vez más barrocas y más emblemáticas. El paso a la sociedad romana republicana e imperial augustal es evidente, de forma que puede ya hablarse de Roma como el centro del último arte helenístico.

La revalorización del arte romano

El actual conocimiento del arte romano difiere muchísimo de la interpretación que de éste se hizo en el siglo pasado. Los vínculos con el arte griego, en especial en lo que respecta a la escultura, propiciaron su infravaloración, pues el arte romano se definió inicialmente como una réplica empobrecida del griego. Sin embargo, el largo camino recorrido desde los trabajos de Winckelmann o Wickhoff, hasta los modernos de Andrae, Bianchi Bandinelli, Zanker, Gros o Balty, entre otros tratadistas, permiten poner de manifiesto la originalidad y fuerza simbólica del mundo romano. En efecto, éste debe relacionarse de forma indisoluble con la sociedad y el poder político, del que el arte es una de sus manifestaciones más singulares.

No puede, por supuesto, negarse la fuerte atracción y sugestión que ejerció en el pensamiento romano el arte griego, ya desde sus contactos con Etruria y,

197

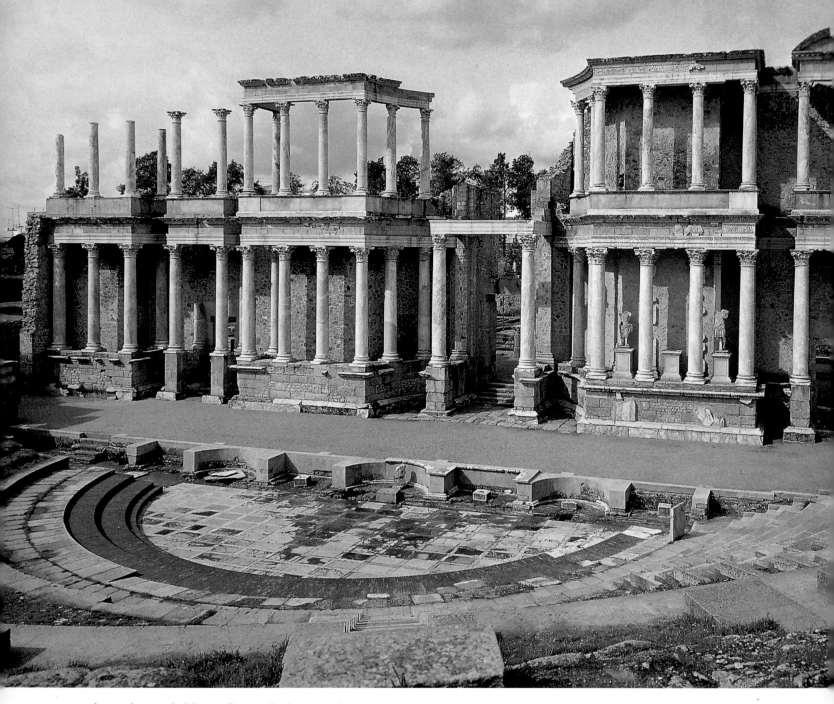

sobre todo, con la Magna Grecia, Sicilia y los reinos helenísticos orientales. Además, aparte de la plástica, los romanos también admiraron la política y la forma de gobierno de los griegos.

Si bien es cierto que en lo que respecta al arte figurativo, sobre todo la escultura —e incluso el retrato—, Grecia tiene un claro peso específico en Roma, por el contrario debe afirmarse que una de las creaciones más originales del estado romano fue la arquitectura, sin antecedentes en Grecia. Se erigieron pues nuevos tipos de edificios en función de las nuevas necesidades oficiales o privadas.

Esta diferencia se advierte ya en los mismos elementos constructivos (sobre todo en la utilización del ladrillo), que permiten una arquitectura muy articulada, avanzada desde el punto de vista técnico, con el uso de arcos, bóvedas y cúpulas, como puede observarse en el Panteón de Roma. No hay que olvidar también que esta innovación arquitectónica ofrece la posibilidad de realizar grandes construcciones que ponen claramente de manifiesto la voluntad de expresión del poder imperial.

Un arte imperial

El gran impulso de la arquitectura responde, por lo tanto, al sentido de la *utilitas* (utilidad, provecho), que tuvo una fuerte incidencia política. En realidad, la arquitectura fue, junto con la lengua (el latín), uno de los elementos más característicos de la romanidad. Así, puede decirse que al igual que los relieves narrativos o los retratos de los emperadores y su familia, la red viaria con los puentes, los acueductos y los establecimientos urbanos (*municipia y coloniae*) y el urbanismo (estructurado según su función social, política, religiosa o económica) constituyen también una clara representación del poder imperial.

A diferencia de los griegos, que en cuanto al arte destacaron sobre todo por sus producciones escultóricas, los romanos llevaron a cabo una gran actividad constructiva de tipo público, que los estudiosos del tema han interpretado como una clara voluntad de expresar el poder imperial. Arriba, vista parcial del teatro romano de la antigua Emerita Augusta (actual Mérida, España), que data de fines del siglo I a.C. y es uno de los mejor conservados de la Península Ibérica.

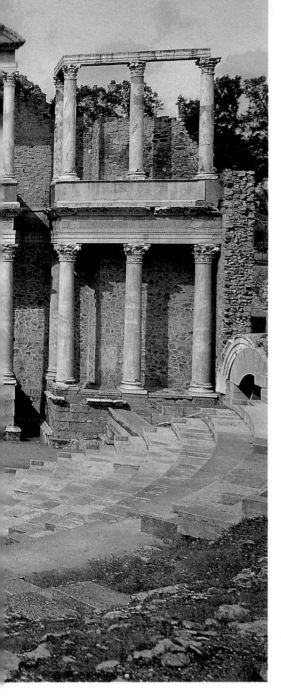

en los moldes de cera de los rostros de los familiares fallecidos) ha quedado atestiguado en los textos de Plinio y también del griego Polibio, quien señala la costumbre de realizar máscaras mortuorias como exclusiva de Roma. Ya en los siglos III y II a.C., los generales romanos que gobernaban en la Grecia asiática adoptaron la costumbre del retrato al modo de Alejandro y de los diadocos.

En realidad, los retratos dejaron pronto de ser simples imágenes de los familiares, para adquirir una función sociopolítica, destacando las representaciones de importantes personajes públicos, como Catón, Pompeyo o Marco Antonio y, por supuesto, César.

Al igual que ocurría con la arquitectura pública, la imagen del emperador simbolizaba, cada vez con mayor fuerza, Roma y el Estado.

Dentro de este contexto, es fácil por lo tanto comprender la proliferación de los retratos y su evolución estilística.

La iconografía triunfal tuvo otro riquísimo campo de expresión en el relieve histórico, sin duda, otra de las grandes creaciones imperiales. El relieve histórico se empleó constantemente en la iconografía triunfal romana para conmemorar o rememorar algún acontecimiento triunfal. Hay bellísimos ejemplos, como la columna de Trajano o la serie de arcos conmemorativos, entre los que destacan el de Galerio en Salónica o el de Constantino en Roma.

Desde un punto de vista estilístico, la evolución de las formas clásicas tuvo lugar paralelamente a los cambios sociopolíticos de Roma. La crisis del siglo III propició la disgregación de las formas helenísticas. Por último, cabe mencionar

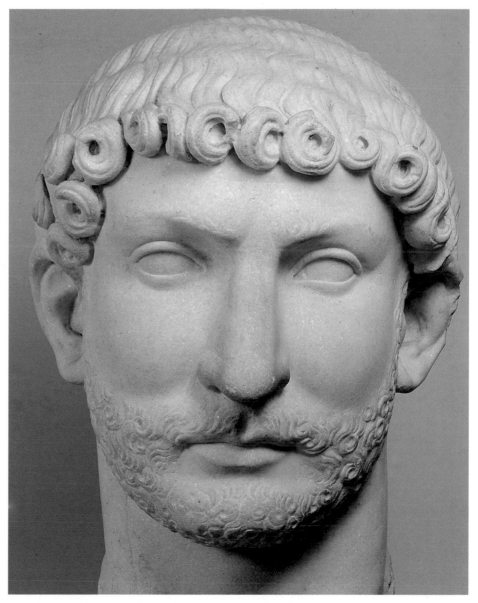

Junto a estas líneas, un busto del emperador romano Adriano (76-138), que se conserva en el Museo de Ostia (Roma). Los retratos de los emperadores tenían en la antigua Roma una función sociopolítica, ya que eran en realidad un símbolo del poder imperial. Adriano fue, sin embargo, en lo que al arte se refiere, un gran amante de las formas griegas; de ahí que en las obras escultóricas de su período predominen una sensualidad y belleza propias de la Grecia clásica.

El retrato es un género muy cultivado en el arte romano y su evolución traduce el rango social y ejemplariza la transformación del concepto de poder del Imperio. El origen republicano del retrato realista de los patricios romanos (basado

199

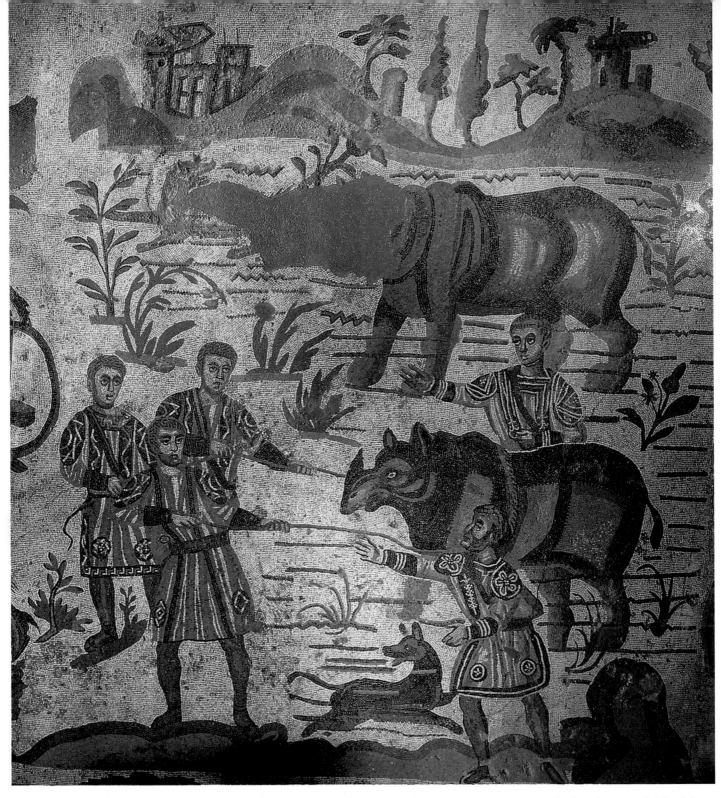

las grandes obras áulicas, reflejo de un arte profano, no político, llevado a cabo por la familia imperial o la aristocracia (sobre todo en el Bajo Imperio) y que consistía en la construcción de bellas mansiones y la producción de una rica ornamentación realizada por lo general a base de espléndidas series de mosaicos. Estas manifestaciones artísticas deben interpretarse como el último canto del cisne, sobre todo en Occidente.

Por su parte, la antigua Bizancio, capital del denominado reino romano de Oriente, heredaría y continuaría su romanidad tradicional. Es por ese motivo que resulta muy difícil señalar el momento en que se inicia y desarrolla el llamado tradicionalmente arte bizantino.

El arte del cristianismo

La presencia del cristianismo y de los pueblos germánicos en la historia romana otorga un carácter peculiar a todas las manifestaciones artísticas de la baja romanidad y también de los siguientes siglos.

El fenómeno de cambio y transformación puede interpretarse como un momento de decadencia y de disolución del llamado clasicismo académico, para dar paso a fórmulas más populares, menos correctas formalmente, pero que presentan en cambio una mayor intencionalidad expresiva y simbólica.

Por otra parte, existe en la actualidad la preocupación de valorar *per se* este momento. Evidentemente se trata de una etapa de crisis que se ha definido como una época incierta. En ella se forjaron todos los elementos que iba a continuar la romanidad.

Es interesante que, en cierta manera, se haya presentado al cristianismo

como un elemento que propició la descomposición política de Roma. Fue además la única herencia clara de esta romanidad en tiempos posteriores. Puede pues decirse que inspiró la casi totalidad de las manifestaciones artísticas de la Edad Media y Moderna.

El cristianismo y la presencia de los pueblos germánicos fueron los dos hechos fundamentales que transformaron esta etapa final del mundo antiguo. El abandono de las fórmulas clásicas y helenísticas, con su elegancia formal, su co-

forman una importante iconografía, son, como es lógico, de carácter religioso.

Las etapas evolutivas del arte cristiano están determinadas por el propio proceso de afirmación social de la Iglesia y de su jerarquización, tras convertirse en un poder paralelo al del Imperio. Se conoce bien la iconografía simbólica que se impuso desde fines del siglo II y en el siglo III hasta su oficialidad, sobre todo a partir del siglo V. Sin embargo, apenas se conoce la arquitectura de culto de la etapa inicial (aunque, sin duda, debió existir), a

sos y variados de la arquitectura oficial romana. En realidad, la basílica tiene su origen en los edificios de carácter administrativo y también comercial de Roma.

La Maiestas Domini

Los préstamos de la iconografía romana son obvios. Efectivamente, el paso ideológico y plástico del triunfo imperial a las representaciones de la *Maiestas Domini* (Majestad de Dios) es claro y evidente, en especial desde el triunfo de la

En la página anterior, un detalle de un mosaico policromo procedente de una villa romana de Piazza Armerina, en Sicilia, Italia (siglos III-IV). Las villas eran grandes explotaciones rurales que pertenecían a los altos funcionarios de la administración o a los miembros de la aristocracia. Consideradas como un lugar ideal de reposo, comprendían inmensas y lujosas mansiones decoradas por lo general con espléndidas series de mosaicos.

A la derecha, un detalle pictórico de las catacumbas de San Marcelino y San Pedro (Roma), que reproduce a Jonás en el momento en que va a ser tragado por la ballena. La vida del profeta Jonás, quien, según la Biblia, permaneció encerrado en el vientre de una ballena, aparece representada frecuentemente en el arte paleocristiano, tanto en los frescos de las catacumbas como en los relieves de los sarcófagos, ya que simboliza la resurrección de Cristo.

rrección anatómica y su naturalismo espontáneo, no se debió a la presencia de los pueblos germánicos ni a la afirmación de la ética cristiana. Este fenómeno es anterior y debe interpretarse como una consecuencia de los cambios políticos fundamentales.

Una nueva iconografía

El cristianismo, una vez introducido y aceptado por la sociedad romana, creó obviamente sus propias fórmulas plásticas. Sus elementos definidores, que con-

no ser algunos ejemplos raros y esporádicos, siempre citados, como el templo doméstico de Doura Europos, en Siria. La gran arquitectura cristiana nace como un elemento áulico oficial, bajo el impulso de la propia familia imperial del emperador Constantino. Constituyen un buen testimonio de ello algunos edificios de Roma, como San Juan de Letrán, San Pedro del Vaticano, la basílica de la Santa Cruz o del palacio Sesoriano, la de los Santos Pedro y Marcelino, la de Santa Inés o el mausoleo de Santa Constanza. Es interesante señalar que el templo (basílica cristiana) nace de tipos muy diver-

ortodoxia católica con Teodosio, a fines del siglo IV, y la oficialidad del cristianismo como religión de estado. La etapa anterior, que comprende de Constantino a Teodosio, será el gran momento de creatividad arquitectónica y también escultórica, aunque el cuerpo doctrinal de la iconografía, conocida sobre todo por los sarcófagos y las pinturas de las catacumbas, es anterior y genuinamente cristiano.

La escultura didáctico-narrativa propia del relieve histórico romano, con ejemplos puntuales como el Ara Pacis de Augusto o los relieves triunfales de los

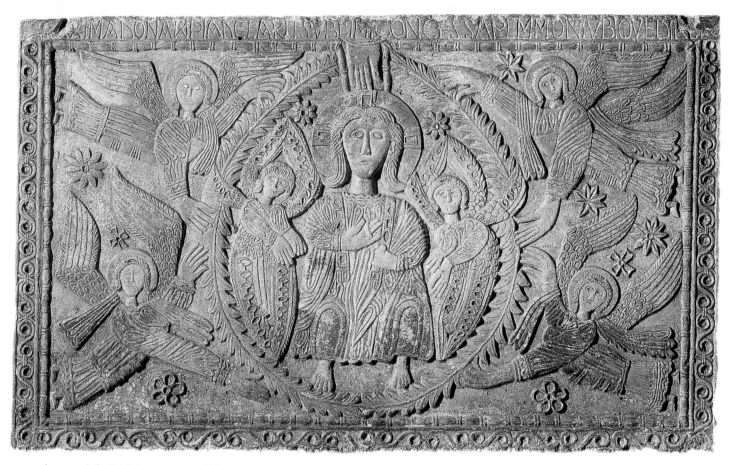

arcos (como el de Tito) tiene sus paralelos cristianos, sobre todo en los talleres de Roma. Se trata de relatos históricos que se refieren siempre a la salvación del cristianismo a través de los milagros y méritos de Cristo, con la posterior introducción del tema de la Pasión del Señor. Es la bella serie de relatos del Antiguo y del Nuevo Testamento, anteriores a la oficialidad de la Iglesia como estamento de poder, a partir de fines del siglo IV. Desde este momento, la iconografía, clara expresión de la *Maiestas Domini*, presenta un vuelco total de acuerdo con el nuevo estatus de la Iglesia. Los milagros de Cristo o sus antecedentes del Antiguo Testamento no son el único camino hacia la Resurrección. Se representan los méritos de la Pasión y al Cristo Triunfante junto a los Apóstoles, como en los bellos sarcófagos milaneses o en los mosaicos de Santa Pudenciana de Roma, entre otros ejemplos. El Cristo Triunfante, entronizado presidiendo el colegio apostólico con un esquema profundamente jerárquico, es una transposición de esquemas imperiales.

La herencia clásica en el mundo cristiano es múltiple y muy rica. El pensamiento judaico se adaptó a las fórmulas griegas y helenísticas occidentalizándose, a través de la obra de escritores como Clemente de Alejandría (h. 150-h. 215). Se pone pues la filosofía griega al servicio del conocimiento de las Escrituras. Así, el Buen Pastor, Cristo, fue ori-

Arriba, un detalle del frontal del altar del duque Ratchis, que se conserva en el Museo de la Catedral de Cividale del Friuli (Italia). Tallado sobre piedra, este relieve, que preludia las características del prerrománico y románico, está considerado una de las principales obras del arte longobardo. En el centro se ha esculpido un pantocrátor, representación del Cristo Triunfante, rodeado de ángeles. Las figuras han sido trabajadas con una técnica tosca que no ha reproducido el canon clásico.

ginariamente el símbolo de la filantropía pagana; y la *Virtus* clásica se convirtió en la *Fides* cristiana, cuya representación era la Orante. Se repiten símbolos y temas asimilando, por ejemplo, Cristo a Orfeo, esta vez a través del Antiguo Testamento, en un David-Orfeo prefiguración del Cristo.

El camino hacia el arte medieval

La presencia de los pueblos germánicos en el Imperio y sus asentamientos permanentes, origen de las nacionalidades medievales, fueron uno de los últimos elementos disgregadores de Roma, especialmente del Imperio Romano de Occidente, ya que Bizancio fue en realidad la continuidad del Imperio Romano de Oriente.

Durante su larga *peregrinatio* hasta el occidente romano los pueblos germánicos, debido a su nomadismo, únicamente aportaron un arte mobiliar (adornos personales), que han sido hallados por lo general en tumbas. Este arte posee una gran personalidad no exenta de influencias romanas y bizantinas.

Durante sus asentamientos, que fueron el origen de los reinos francos de las Galias y de los visigodos de Hispania y ostrogodos de Italia, los pueblos germánicos adoptaron modelos arquitectónicos y ornamentos escultóricos propios del arte romano cristiano de los países que ocuparon.

En el caso de los ostrogodos, la identificación con el mundo tardorromano cristiano es completa. No en vano Teodorico se educó en la corte de Bizancio, en un ambiente cultural e histórico totalmente romano que quiso que perdurase en Ravena.

En otros casos, la estabilidad política que mostraron algunos de estos pueblos, como los galos burgundios y los visigodos, sentaría las bases de importantes reinos medievales.

En las Galias, las manifestaciones plásticas y artísticas siguieron una evolución casi lineal desde la baja romanidad hasta el mundo prerrománico carolingio y su heredero otoniano. No hubo por tanto cambios históricos ni baches sociales que truncasen el camino hacia las estructuras medievales.

El ejemplo más claro de este proceso casi lineal se puede observar cuando se contempla la escultura funeraria de los sarcófagos figurados. El arte es cada vez más «medieval», es decir, menos clásico en el sentido académico. En arquitectura y en escultura ornamental, y sobre todo en los capiteles, se puede también seguir el proceso de transformación de obras anteriores hasta la concreción de un estilo propio, del que no es ajeno el amplio y rico horizonte de la sociedad aristócrata agraria romana y del arte de sus *villae*, tan abundantes y ricas, especialmente en Aquitania. Esta línea evolutiva continua hace muchas veces difícil señalar en la plástica las fronteras entre los elementos artísticos tardorromanos cristianos y el arte merovingio inicial.

Los visigodos

Los visigodos crearon fórmulas peculiares en la vieja Hispania romana de la península Ibérica. La existencia de una corte de patrón bizantino en Toledo originó formas plásticas particulares que habrían tenido un gran futuro si el reino no hubiese terminado en manos musulmanas. Al contrario de la Galia, el mundo medieval hispánico tuvo que buscar nuevos horizontes artísticos una vez truncada la evolución de sus bellas y originales obras de tiempos visigodos, que deben interpretarse como el último reflejo de una romanidad o de un clasicismo que agonizaba. El arte visigótico se diluyó pues poco a poco en un complejo y diverso mundo prerrománico compuesto por áreas geográficas y políticas diversas, como la asturiana y su continuidad leonesa o la pirenaico-levantina de la marca carolingia. Mientras, el arte califal de al-Andalus creaba sus propias fórmulas utilizando, evidentemente, elementos orientales (árabes y bizantinos) y el viejo sustrato romano-visigodo hispánico cada vez más diluido.

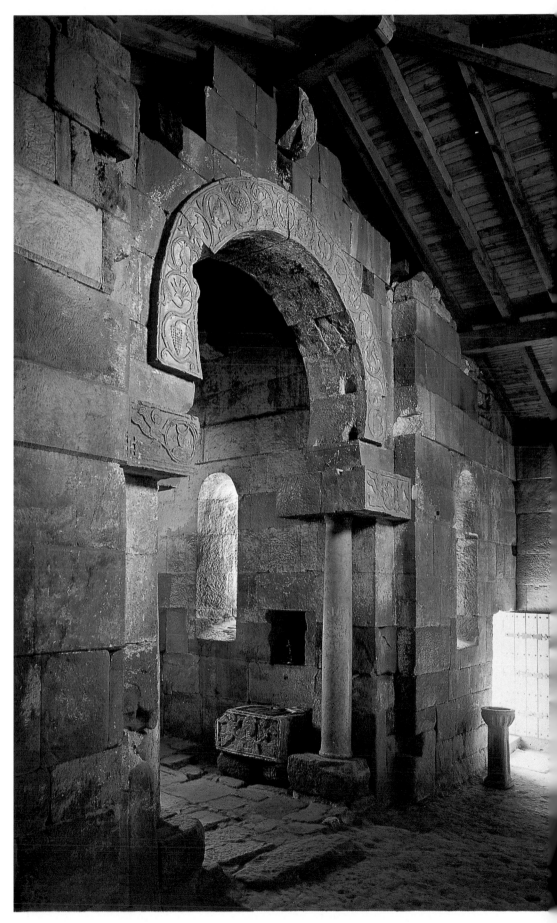

A la derecha, interior del santuario de Santa María de Quintanilla de las Viñas, en Burgos (España), uno de los mejores ejemplos del arte visigótico del siglo VII, que debe su fama a la decoración esculpida. Del edificio original, estructurado en planta de cruz latina, quedan únicamente el ábside rectangular y parte de su nave transversal. Entre los elementos escultóricos cabe mencionar los relieves utilizados como capitel imposta a ambos lados del arco, como puede observarse en la fotografía. La iglesia, que se construyó con grandes bloques de piedra, se iluminaba mediante ventanas muy estrechas y alargadas.

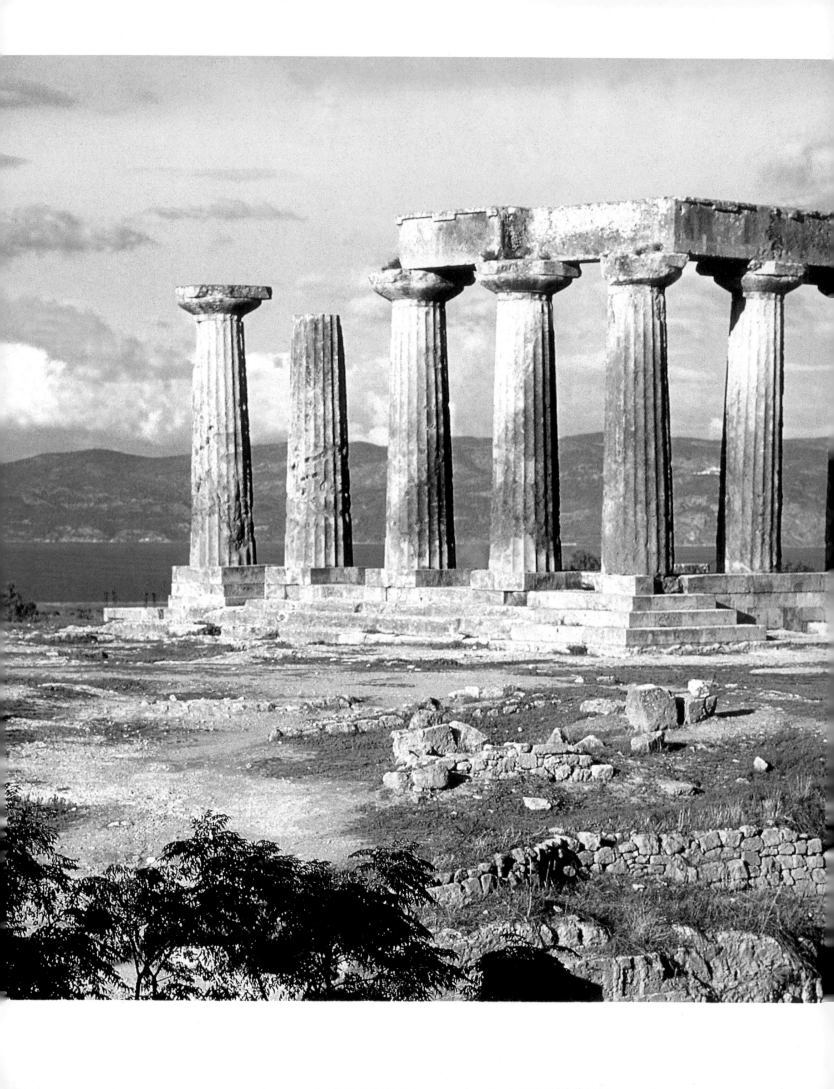

ARTE GRIEGO

«La belleza reside, no en la proporción de los elementos
constituyentes, sino en la proporcionalidad de las partes, como
entre un dedo y otro dedo, y entre todos los dedos y el
metacarpo, entre el carpo y el antebrazo y entre el antebrazo
y el brazo, en realidad entre todas las partes entre sí, como
está escrito en el *Canon* de Policleto. Para enseñarnos en
un tratado toda la proporción del cuerpo, Policleto apoyó su
teoría en una obra, haciendo la estatua de un hombre de
acuerdo con los principios de su tratado y llamó a la estatua,
como al tratado, Canon.»

Galeno, *De temperamentis* (siglo II d.C.)

En la cuenca y las islas del mar Egeo se sentaron, a partir
del IV milenio a.C., las bases del posterior arte griego, cuyas manifestaciones
artísticas alcanzarían un gran desarrollo. La proporción, el equilibrio y
el ideal de belleza se fusionaron en cada una de las obras que se produjeron
durante este largo período. A la izquierda, el templo de Apolo (siglo VI a.C.)
en Corinto (Grecia), del que en la actualidad sólo se conservan siete
columnas. De orden dórico, fue erigido en piedra caliza y recubierto de
estuco. Sobre estas líneas, crátera (Museo del Louvre, París), representativa
de la cerámica ática de «figuras rojas» sobre fondo negro (siglos VI-IV a.C.).

EL CRISOL DEL MUNDO EGEO

Junto a estas líneas, la conocida estela de *Atenea Pensativa* (h. 470-450 a.C.), esculpida en relieve sobre una plancha de mármol. Esta obra fue hallada en 1888, cerca del Partenón, y en la actualidad se conserva en el Museo de la Acrópolis de Atenas. La delicada factura de este pequeño relieve, que representa una escena carente de toda majestuosidad y formalismo, se pone de manifiesto en la perfecta disposición de los pliegues del peplo, que caen ajustándose al cuerpo de la diosa. En conjunto, la composición transmite una gran serenidad. Ello se convertirá en uno de los rasgos esenciales y más característicos tanto del arte griego como del arte clásico en general.

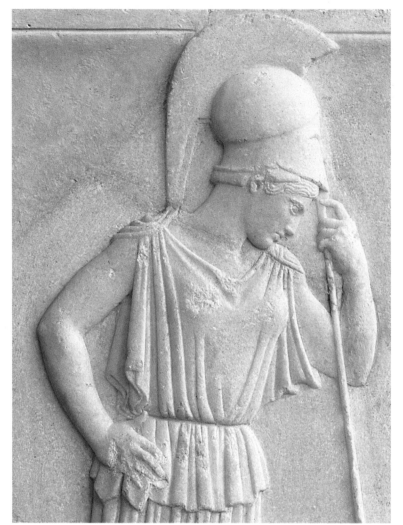

En la página siguiente, *El pescador* (1500 a.C.), fresco hallado en una casa de Tera (isla de Santorini, Grecia), que en la actualidad se conserva en el Museo Arqueológico Nacional de Atenas. Esta obra, todavía primitiva, muestra a un personaje con las piernas y cabeza de perfil y el torso de frente, una disposición que recuerda las pinturas egipcias, dominadas por la ley de la frontalidad. En el fresco se pone también de manifiesto que todavía no se dominaban las técnicas de la representación en perspectiva. La composición, sin embargo, está dotada de una gran belleza y simplicidad, gracias a la perfecta combinación de su delicada policromía a base de ocres, azules y amarillos.

El mar Egeo está constituido por un conjunto de pequeñas islas dispersas entre las costas de Asia Menor y Grecia. A partir del IV milenio a.C. se desarrolla en toda la zona una cultura análoga que se transmite de costa a costa.

El mar Egeo actúa, sin duda, como vínculo y transmisor de importantes innovaciones técnicas, es el crisol de un rico humus creado con la aportación cultural de diferentes pueblos.

Cabe mencionar, por ejemplo, el inicio de la metalurgia del bronce en la península de Anatolia, que se difundiría hacia el área Mediterránea durante el III milenio a.C. Esta cultura de rasgos comunes se inicia en las Cícladas, islas situadas al sudeste de Grecia.

Posteriormente, hubo dos focos culturales: la isla de Creta (entre los milenios III y II a.C.) y Micenas, en la península del Peloponeso (en el II milenio a.C.).

Las islas Cícladas

El archipiélago de las islas Cícladas presenta una situación estratégica que sirve de puente entre Asia Menor, las costas griegas y la isla de Creta. En las islas centrales (Siros, Naxos, Paros y Melos) se desarrolló desde el IV milenio a.C. una cultura insular, vinculada al tráfico comercial intercontinental. Se comerciaba con materias abundantes en las islas como el cobre, el plomo, la obsidiana, la plata, el oro y, sobre todo, el mármol. Por otra parte, la práctica de la agricultura se vinculaba además con creencias relacionadas con el culto de la Tierra Madre y la fertilidad. Deben relacionarse con estos ritos unas figuras de bulto redondo y tamaño reducido, que no alcanzan más de 30 centímetros. Estas figurillas estaban talladas en mármol y

eran representaciones de cuerpos femeninos desnudos. Las figuras-ídolos proliferaron a lo largo del III milenio a.C. en todo el Egeo. Se han hallado numerosos ejemplares en cistas funerarias. Sus formas se han simplificado en volúmenes abstractos, sin plasmar en ellos rasgos individuales. Las figuras parecen, por tanto, inscritas en esquemas geométricos triangulares, ovoides y cónicos. La cabeza ovalada descansa sobre un cuello cilíndrico largo. La boca y los ojos se eliminan o se marcan someramente con incisiones o en bajorrelieve y el único volumen que se inserta en el rostro es la nariz, que tiene una forma troncopiramidal. Las superficies están cuidadosamente pulimentadas, hecho que propicia el que estas figuras presenten una marcada redondez. Los modelos no son variados y se pueden distinguir varios tipos en función de su posición, que pue-

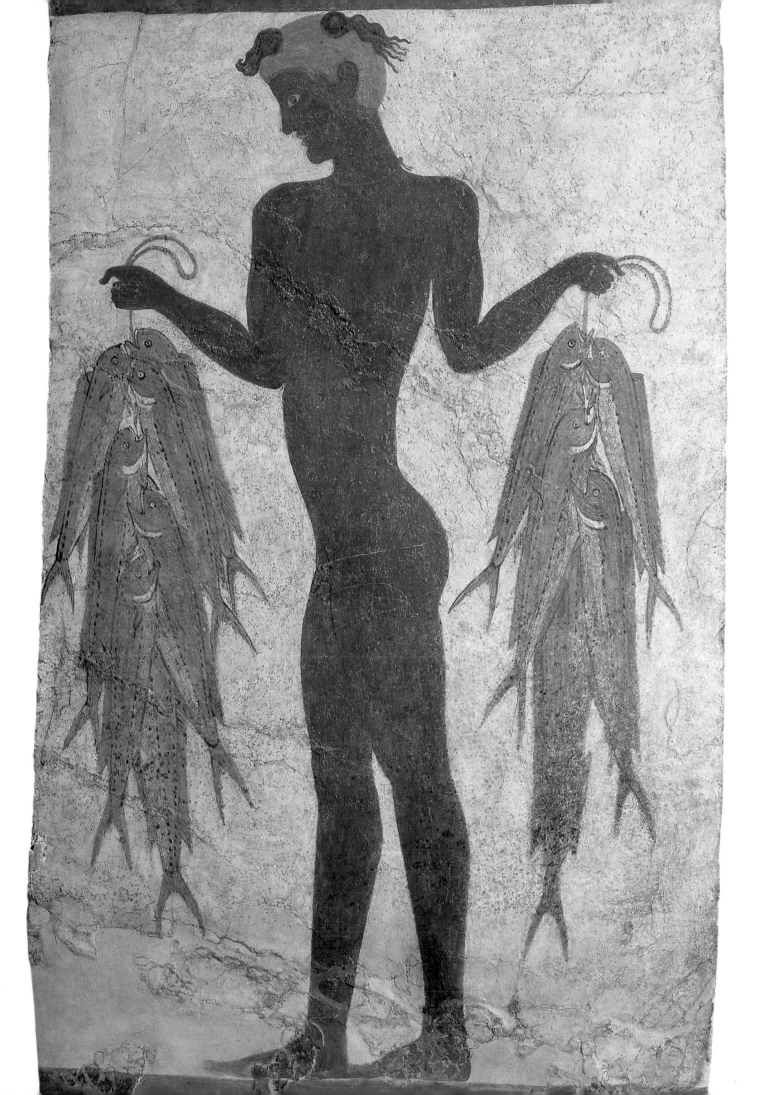

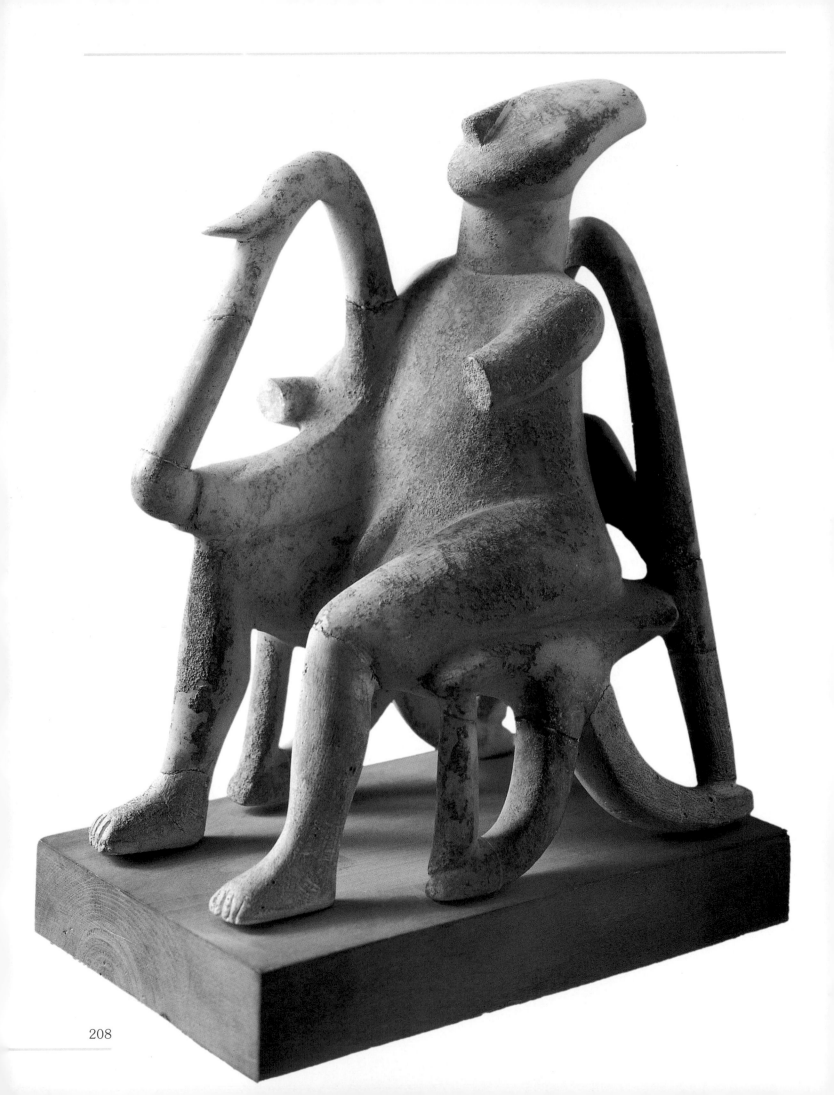

de ser de pie o sedente. En las figuras de pie, el tronco tiene forma trapezoidal, con la cadera ancha y los pechos marcados. Sobre el tronco se cruzan unos brazos delgados, pegados al cuerpo. Manos y pies se eliminan o se reducen a meros apéndices. Entre las figurillas sedentes destaca la de un arpista. En esta figura las extremidades están despegadas del tronco, creando espacios vacíos sin masa pétrea que los una. En otras ocasiones las figuras llevan un niño en brazos. Hay, además, otro tipo de figurillas en las que la reducción de formas se ha extremado hasta tal punto que se ha eliminado la cabeza y las extremidades inferiores, dejando la figura reducida al tronco y al cuello.

LA CULTURA MINOICA

Hacia el II milenio a.C., durante los inicios del Bronce medio y coincidiendo con las primeras migraciones indoeuropeas, se desarrollaron en el extremo oriental del Mediterráneo, en la isla de Creta, una cultura y un arte extremadamente originales.

Desde fines del III milenio a.C. el determinismo insular de Creta favoreció e impulsó un contacto permanente con las restantes culturas del mar Egeo, del Adriático y, en general, del Mediterráneo. Por tratarse de una encrucijada de caminos, Creta se convirtió en una escala obligatoria para los navegantes y los comerciantes que viajaban desde el Próximo Oriente en dirección a Occidente para conseguir metales. Creta es también el último eslabón del complejo mosaico que constituyen las islas del mar Egeo. De sus puertos partían barcos hacia las costas de la península de Anatolia, Siria, Fenicia, Palestina, islas Jónicas y sur de Italia. También mantuvo, permanentemente, intercambios comerciales con Egipto y Mesopotamia. Por su situación geográfica Creta fue el punto de contacto de tres continentes: Asia, Europa y África. Ello le permitió convertirse en el centro de la cultura mediterránea.

Desde el V milenio a.C. hubo en esta isla una civilización agrícola de tipo neolítico, cuya sociedad era matriarcal. Su religión estaba vinculada al culto de la Tierra Madre. En el desarrollo de la cultura cretense confluyeron dos elementos innovadores: el metal y la navegación, que configuraron una mentalidad original y una nueva actitud respecto al arte. La metalurgia llegó a la isla con la introducción del bronce, a mediados del III milenio a.C. En esta isla la metalurgia se aplicó a un trabajo más propio de orfebrería que del dominio del metal, pues se utilizó la técnica del damasquinado y la filigrana.

No hay duda de que los pueblos marineros viven en contacto permanente con otros centros culturales. A diferencia de las civilizaciones agrícolas, aleja-

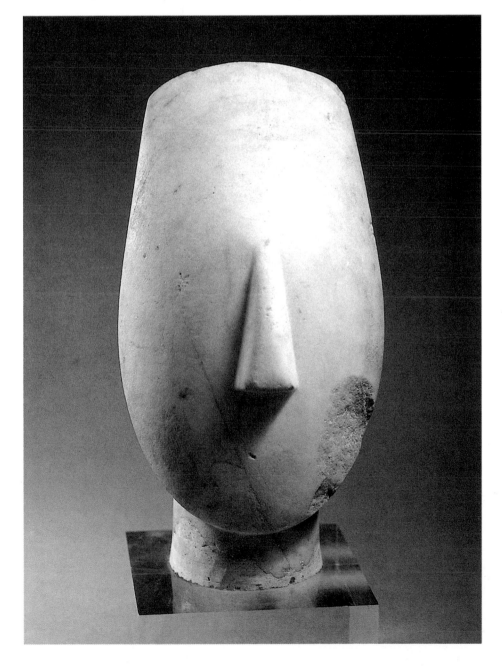

A fines del III milenio, la sociedad de las Cícladas alcanzó un nivel de desarrollo superior al de las poblaciones de la Grecia continental. Durante este período la metalurgia del cobre facilitó la extracción de mármol, obsidiana y otros materiales, con los que los artistas de las islas fabricaron pequeñas estatuillas. Se trata de piezas muy elaboradas, que se difundieron por todo el Egeo (Grecia, Macedonia, Creta). En la página anterior, el *Tañedor de lira* (Museo Arqueológico Nacional, Atenas), que data del Cicládico antiguo (h. 2700-2300 a.C.). Esta pieza fue esculpida en mármol (22,5 cm de altura) y muestra una perfecta factura. De ahí que su esquematización responda más a un deseo de simplificación que al empleo de una técnica primitiva. Junto a estas líneas, la famosa *Cabeza de Amorgos*, uno de los ídolos de mármol más ejemplares de esta cultura (Museo del Louvre, París).

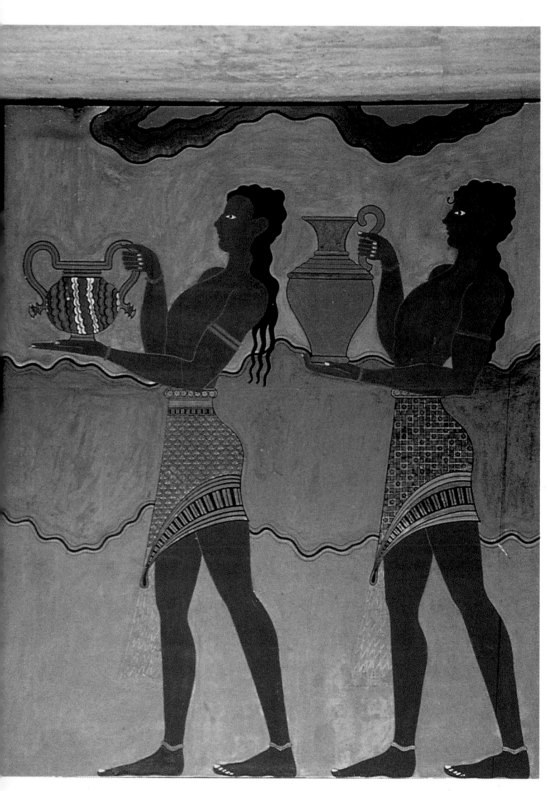

mantuvo siempre más apegado a su propia tradición, mientras que Creta evolucionó, desvinculándose de los arcaísmos ancestrales. El arte cretense es un arte vital, que descarta el simbolismo y que introduce un concepto nuevo: la búsqueda del placer a través de la contemplación de las formas.

En los palacios cretenses, en contraste con el exterior sobrio y desprovisto de cualquier elemento de fastuosidad, los interiores se decoraron con frescos de una gran riqueza cromática y un acentuado naturalismo. Las paredes de muchas estancias se cubrieron con todo tipo de representaciones (retratos, procesiones, motivos marinos) dotadas de una gran calidad artística. A la izquierda, detalle del famoso fresco de los *Coperos* del palacio de Cnosos (Creta, Grecia), hallado en el corredor del ala sur de dicho conjunto palaciego.

Los palacios cretenses, convertidos en verdaderos centros administrativos, contaban con grandes almacenes donde se guardaban, en cientos de grandes tinajas o *pithoi*, grano y aceite. Una gran parte de estos productos se destinaba al comercio con Grecia, Fenicia, Chipre y Siria. A la derecha, una vista parcial de la zona de almacenes del palacio de Malia, situado en la costa norte de la isla de Creta (Grecia). En primer término puede observarse una gran tinaja de cerámica que presenta su superficie decorada con cenefas serpentiformes.

das de la costa, que mantienen debido a ello un mayor apego a las tradiciones, las poblaciones litorales llevan a cabo constantes contactos con los pueblos vecinos, por lo que su propia cultura se enriquece con permanentes aportaciones foráneas. Esto es, precisamente, lo que ocurrió en Creta. En efecto, los habitantes de esta isla mantuvieron un continuado contacto cultural y comercial con Egipto durante la XVIII dinastía (siglos XVI-XIV a.C.), por lo que artísticamente Creta debe vincularse a la llamada civilización del Nilo.

El arte desarrollado en Creta supo captar la esencia de las imágenes egipcias y utilizó códigos idénticos, pero les añadió el movimiento. Egipto, por su parte, se

Los repertorios temáticos que utiliza el arte cretense son recurrentes, debido, sobre todo, al uso continuo de formas onduladas, como la espiral, motivo formal que, procedente del centro de Europa, de la región del Danubio, llegó a Creta a través de las islas Cícladas. Otros temas proceden de la estilización de formas naturales, marinas y también vegetales.

Arquitectura palaciega

De la primera etapa de la cultura cretense, durante el III milenio a.C. (Minoico antiguo), apenas se han hallado restos arquitectónicos. Al iniciarse el II milenio a.C., comenzó una nueva etapa, el Minoico medio, con construcciones de grandes palacios que ponen de manifiesto la existencia de verdaderos centros de poder económico y social, así como el inicio de una organización estatal. Fue la etapa de máximo esplendor cultural de la isla, momento en que ésta adquiere un papel protagonista en el mar Egeo a lo largo de medio milenio, debido al desarrollo de la talasocracia. Los primeros palacios fueron destruidos, posiblemente como consecuencia de movimientos sísmicos. Alrededor del año 1700 a.C. (Minoico reciente) se vuelve a edificar sobre las ruinas de los palacios anteriores, reconstruyendo las estructuras y ampliándolas con nuevos edificios.

pleja red urbana. Algunos de los palacios más importantes se concentran en la zona centrooriental, Cnosos y Malia, en el norte; Hagia Triada y Phaistos, en el sur, y Zákros, en el este.

Las tipologías palaciegas no siguen un modelo único. Se construyen sobre pequeñas elevaciones de tierra, sin mura-

Los palacios funcionaban como centros de poder independientes, que ejercían jurisdicción sobre un área de la isla. Eran el núcleo de la ciudad y servían como vivienda de los soberanos.

Al mismo tiempo eran los centros de culto religioso y de celebración de rituales. Las ciudades se construían a su alrededor, formando una amplia y compleja red urbana.

llas de protección. Se integran pues en el paisaje en módulos dispersos y escalonados, que se adaptan a las irregularidades del terreno. Las dimensiones de los palacios se ajustan a las necesidades de la vida cotidiana. No se trata, por lo tanto, de construcciones diseñadas y pensadas para impresionar al visitante. Los edificios se agrupan alrededor de un

211

gran patio y se alzan en varios pisos, sobre gruesos muros de mampostería o sillería. Entre los pisos se intercalan columnas troncopiramidales de madera estucada. En la planta baja y los sótanos hay salas para el almacenamiento de las cosechas. El grano y los productos agrícolas se depositaban en vasijas de cerámica, que reciben el nombre de *pithoi*. Muchas de las estancias tenían una gran importancia, ya que el palacio era el centro de control y redistribución del excedente agrícola.

La planta del edificio responde a la constante incorporación de espacios nuevos, según las necesidades del momento. Como consecuencia de ello, la estructura resultante no es racional, de modo que se produce la sensación de que se trata de un espacio laberíntico y enrevesado en el que se suceden estancias con escalinatas, corredores interiores y habitaciones. Los pasadizos no tienen continuidad y, en ocasiones, están acodados en numerosos tramos de su recorrido, por lo que resulta difícil orientarse por ellos.

El palacio de Cnosos

Situado en una colina en el norte de la isla, el palacio de Cnosos es el que presenta mayores dimensiones. Su construcción se atribuyó al rey Minos. La denominación «Minos» fue además el título dinástico de los soberanos de Creta y su emblema era la cornamenta de toro, cuya simbología es múltiple e incierta. La forma de los cuernos se interpreta como la divinidad solar, masculina, o la media luna creciente, diosa femenina.

El palacio es un complejo organizado alrededor de un patio central que divide la planta en dos zonas bien diferenciadas. En el ala oeste se sitúa la zona pública, con salas de recepción, almacenes y habitaciones para el culto. En el ala este se localiza la zona privada, donde residían el rey y los dignatarios. Las estancias se distribuyen en varios pisos comunicados por escaleras. Los pisos superiores se sostienen mediante columnas troncocónicas de madera estucada, que se estrechan en la base. Los fustes son lisos, pintados en rojo, y el capitel es cilíndrico y de color negro. Algunas estancias principales están precedidas por propileos (vestíbulos columnados) y escalinatas. El aspecto exterior del conjunto es sobrio, en contraste con el interior, donde a la policromía de las columnas hay que añadir los frescos murales, de vivas tonalidades.

A la derecha, vista del acceso norte de Cnosos. El conjunto de edificaciones que lo integraban no estaba limitado por ninguna fortificación y los diversos recintos se situaban en plataformas de diferentes niveles. Sus fachadas formaban a menudo pórticos exteriores, que estaban decorados con frescos en sus paredes interiores y soportados por columnas de fuste troncocónico.

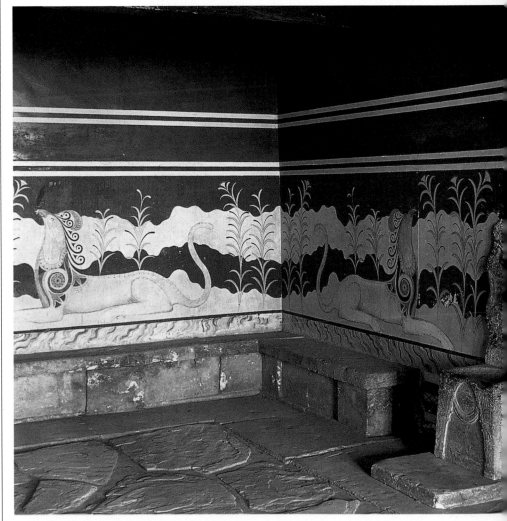

Abajo, la sala del trono del palacio de Cnosos. Puede apreciarse un majestuoso sitial de piedra y, en las paredes, bellos frescos formando un friso con plantas de tallos erguidos y estilizados grifos. El empleo de la línea curva y los brillantes colores utilizados otorgan al conjunto una gran fantasía.

El palacio de Cnosos (Creta)

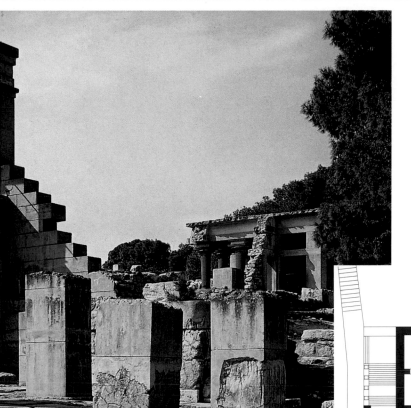

La cultura desarrollada en Creta (Grecia) en torno al III y II milenios a.C. fue denominada minoica por su descubridor, sir Arthur Evans, quien evocaba así el mito del rey Minos y, con él, la legendaria hegemonía de Creta sobre todo el ámbito del Egeo, es decir, la futura Grecia. La existencia de varios centros de poder en la isla, como Cnosos, Phaistos y Malia, dio lugar a la construcción de los primeros palacios. Sin embargo, estas primeras edificaciones fueron arrasadas hacia 1700 a.C. y posteriormente reconstruidas. Los restos de estos nuevos palacios constituyen la principal fuente de información de la arquitectura minoica. A partir de un gran patio central se disponían numerosas salas y estancias, comunicadas por pasos, escaleras, corredores y patios, donde vivían el príncipe y los funcionarios que desempeñaban el poder político y la organización de la actividad económica de la zona. El palacio de Cnosos, llamado también palacio de Minos, ocupaba un extenso solar cerca del mar. Comprendía tantas estancias que a veces en las antiguas leyendas griegas se le denominaba el «laberinto del Minotauro».

A la derecha, planta reconstruida de la entrada y primer piso del sector occidental del palacio de Cnosos. A través de una escalera angular se accedía a las principales habitaciones del primer piso. Destaca un largo corredor y la sala del trono.

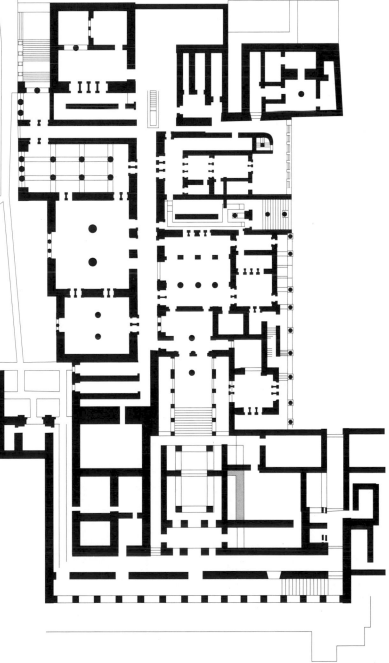

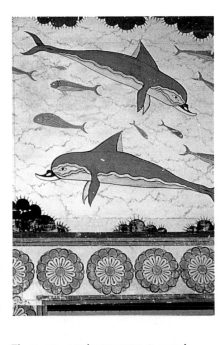

El mar tuvo mucha importancia para la vida cretense, de ahí que en los palacios se utilizasen motivos marinos como elementos decorativos. Destaca el fresco que decoraba el mégaron de la reina del palacio de Cnosos (arriba), ya que en él se representaron peces y delfines.

Durante el Minoico reciente la figura humana presidió todas las composiciones. Siluetas erguidas, en las que se perfila un incipiente movimiento, fueron las protagonistas de estas escenas que ilustran la vida cotidiana y religiosa de la isla de Créta. En el fresco conocido como la *Tauromaquia* (derecha), hallado en el ala este del palacio de Cnosos (Museo de Heraklion, Creta, Grecia), se representa un rito religioso que consistía en saltar, asiéndose a los cuernos del toro, para dar una voltereta por encima de su lomo e ir a caer de pie tras la cola. Un arriesgado ejercicio acrobático del que se desconoce su significado y función.

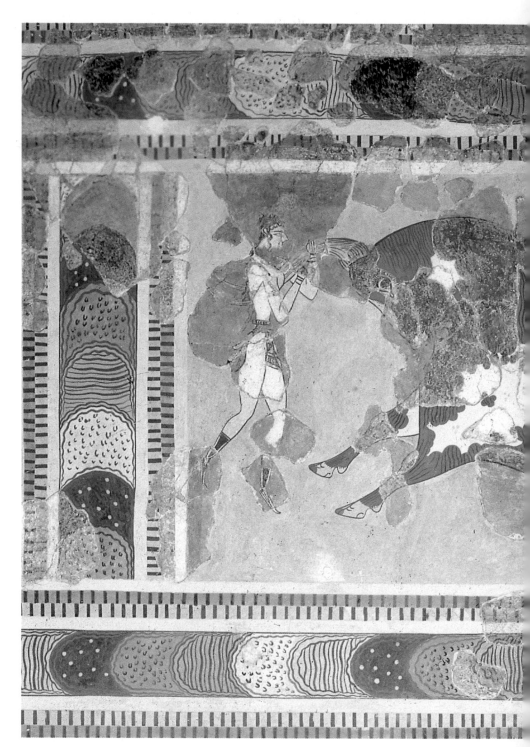

La entrada al recinto, desde el oeste, está precedida por un gran patio con propileo, a través del cual se accede a un largo corredor que se prolonga hasta llegar a otro propileo, donde se inicia una escalinata de acceso al primer piso. Una antecámara precede al salón del trono, que presenta un banco adosado a lo largo de todas las paredes y un trono de alabastro. Hay también un pequeño santuario con una fachada columnada en tres módulos y decorada con la cornamenta sagrada. Completan el ala los almacenes, situados tras las salas oficiales, con numerosas habitaciones estrechas, dispuestas en paralelo. En el piso superior se prolonga la zona oficial con salas nobles y fachadas que dan al patio. El ala este del palacio consta de módulos escalonados que se adaptan a los desniveles del terreno. Este gran conjunto palaciego contaba, además, con un teatro, del que quedan las escalinatas, y con casas señoriales dispersas en los alrededores.

La pintura mural cretense

La pintura mural decoraba el interior de palacios y casas señoriales. Se puede contemplar a partir de los fragmentos que se encuentran en los llamados palacios nuevos, construidos en su mayoría entre los siglos XVI y XV a.C. Se trata de frescos cuya finalidad es puramente ornamental. Muchos de ellos estaban pintados sobre un bajorrelieve de estuco que realzaba las figuras. En la decoración de los techos el estuco componía motivos abstractos en espirales y rosetones.

En las primeras pinturas los temas son de tipo naturalista. Suelen ser representaciones de animales o motivos vegetales y expresan una exaltación gozosa de la naturaleza. Posteriormente, en el siglo XV a.C., la figura humana es la protagonista absoluta de las escenas. Este

cambio indica modificaciones en el ámbito social y religioso, en el que la atención se centra en el hombre. Se plasman escenas de carácter lúdico que representan juegos (tauromaquia), danzas o paseos, como la pintura conocida como *El príncipe de los lirios* (Cnosos), obra que presenta una delicadeza extrema. También en las escenas de carácter religioso, como las procesiones rituales, las figuras caminan con un aire severo, que no anula la gracia intrínseca de los cuer-

pos, tal como se aprecia en una de las más significativas del palacio de Cnosos. Esta procesión comprende una larguísima hilera de figuras humanas de tamaño natural dispuestas en dos registros. La pintura cretense está dotada de una gracia que expresa la vitalidad del hombre y el interés por la plasmación del movimiento. Las líneas onduladas y las espirales son motivos que se repiten constantemente y que se trasladan a la representación animal y humana.

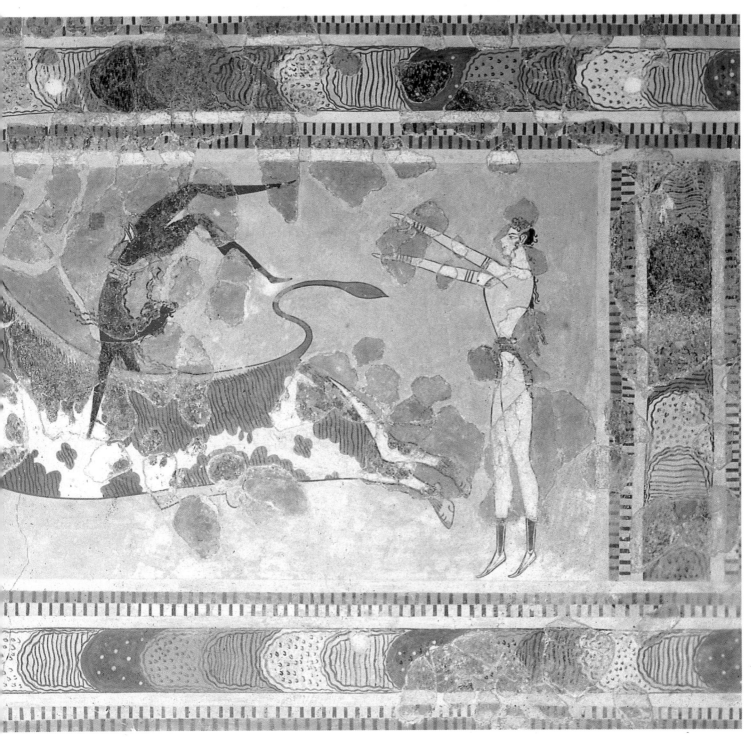

Los pétalos de las flores o los cabellos adquieren formas sinuosas. Las composiciones son muy libres, sin preocupación por la simetría o el orden geométrico. Tampoco hay interés por representar espacios ilusorios, y el fondo no es significativo. Las tintas planas se aplican en una gama restringida de colores, con predominio del rojo y el azul. Los colores como el amarillo y el verde se utilizan menos. Los tonos rosáceos y los grises no son habituales.

Representaciones animales: peces, delfines y pulpos

En el arte cretense se pintan escenas en las que los animales adquieren un protagonismo hasta entonces desconocido. Ello presupone, además, una minuciosa observación de la naturaleza. Se introducen también temas marinos inusuales (peces, delfines, pulpos, etc.) y en los frescos del palacio de Cnosos se añade fan-

tasía a las figuras representadas. Ello puede apreciarse en *Los delfines*, cuyo cuerpo está recorrido por unas franjas anaranjadas, o en el fresco *Las perdices*, donde se han pintado círculos abstractos en el fondo. Otros animales parecen reales, ya que fueron plasmados con gran verosimilitud. Así, leones, ciervos o aves presentan una gran libertad de ejecución en el trazo y en el color, mostrando un predominio del movimiento y de los momentos de acción. La aplicación del co-

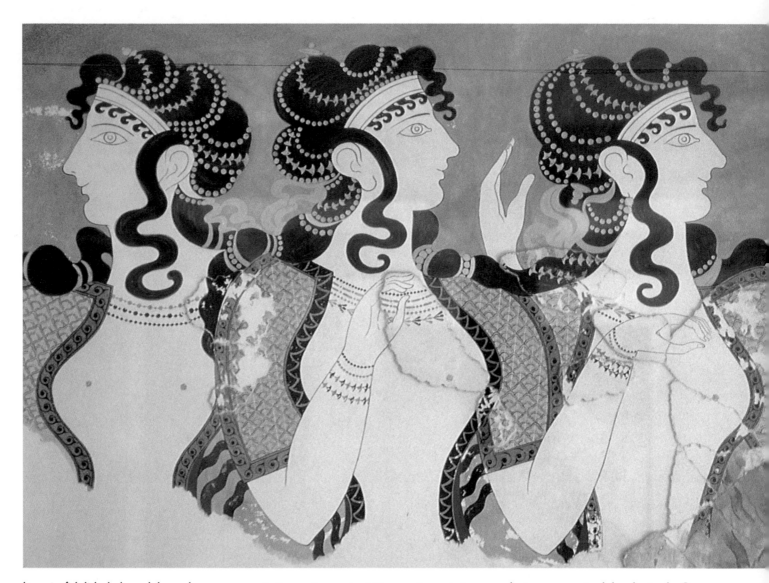

lor, sin fidelidad al modelo real, proporciona figuras que parecen transportadas desde un mundo de fábula, como los monos azules. Otros animales fantásticos como los grifos se someten a una estilización que elimina cualquier connotación agresiva y los convierte en figuras decorativas, como las que rodean las paredes del Salón del Trono en Cnosos.

Figuras humanas

Para la representación de la figura humana se utilizan las mismas convenciones que en Egipto. Se alterna, pues, el perfil y la frontalidad y se diferencia el color de la piel por géneros. Así, se utiliza el blanco o amarillo pálido para las mujeres y el rojo oscuro para los hombres. La figura cretense adquiere corporeidad y viveza plasmando rostros de perfil, enormes ojos de frente y largos cabellos con tirabuzones en ambos sexos. No hay diferencia de tamaño que

Arriba, un fragmento del famoso fresco de las *Damas de azul* (h. 1500 a.C.), procedentes del palacio de Cnosos y conservado en el Museo de Heraklion (Creta, Grecia). En él aparecen tres mujeres, representadas de perfil, que conversan entre sí mientras asisten a la representación de un espectáculo. Visten el típico corpiño abierto, que permitía mostrar y realzar los pechos desnudos. Se trata de una composición única en la que las figuras femeninas, perfectamente perfiladas, destacan sobre el fondo, de color azul intenso, de la pared. La minuciosidad y precisión en la representación de los detalles, como las cuentas que adornan el pelo, ponen de manifiesto el alto nivel artístico de sus autores.

indique jerarquía social y todas las figuras tienen dimensiones similares. El cuerpo humano se estiliza y se adapta para que represente gestos y movimientos inverosímiles. Se dota, por lo tanto, a la figura de gran dinamismo. En la escena

de tauromaquia del palacio de Cnosos, se reproducen cuerpos jóvenes y atléticos, acróbatas que se contorsionan hasta lograr posiciones de una plasticidad asombrosa.

Como consecuencia de la estilización decorativa, la ausencia de degradación tonal se presta al reflejo del detalle minucioso en los estampados de la indumentaria, que se reproducen fielmente. Ello se aprecia en las *Damas de azul* (h. 1500 a.C., Museo de Candía, Creta), en el que tres figuras femeninas, ricamente vestidas, contemplan un espectáculo.

Figuras votivas de sacerdotisas

A lo largo del Minoico medio se producen las mejores piezas escultóricas, entre ellas las características figuras votivas de sacerdotisas en bronce, marfil o arcilla, que miden unos 25 centímetros.

A pesar de que la documentación sobre la vida religiosa y espiritual de la cultura minoica es abundante, resulta difícil interpretar su significado. Así ocurre con las estilizadas figurillas que se conocen como diosas de las serpientes, por portar representaciones de estos animales enroscadas en torno a los brazos o sujetas con las manos. Junto a estas líneas se puede apreciar una de estas piezas, realizada en terracota (29,5 cm de altura) y datada en el Minoico reciente (h. 1600 a.C.), en la que se han reproducido todos los detalles de su rica indumentaria. Procedente de Cnosos, esta figurilla se conserva en el Museo de Heraklion (Creta, Grecia).

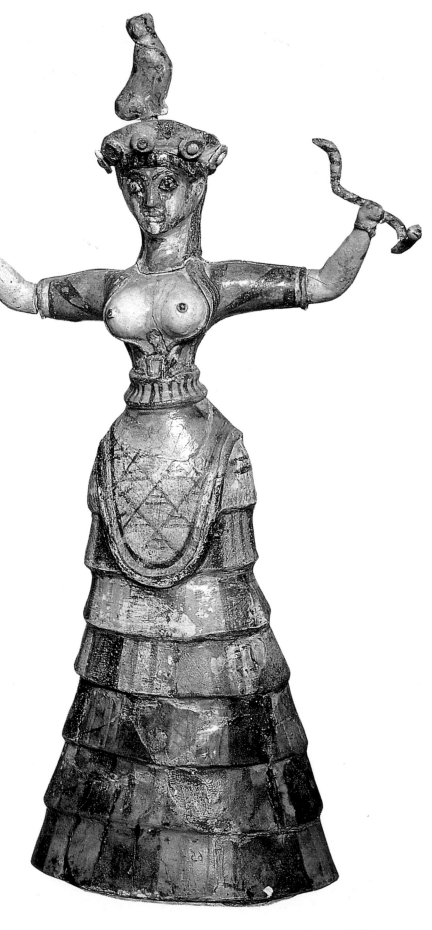

Representan a las sacerdotisas como portadoras de serpientes (animal relacionado con el culto de la diosa madre) enroscadas en los brazos o en las manos. Las figuras se presentan ataviadas con largas faldas, chaquetillas cortas que dejan los pechos descubiertos, un fajín de varias vueltas alrededor del talle y un birrete en la cabeza.

Destacan también los recipientes en forma de cabeza de toro. Hallados en el palacio de Cnosos, entre ellos, cabe mencionar un ejemplar en esteatita negra con incrustaciones de concha y cuernos cubiertos de chapa de oro. Esta escultura ofrece un delicado contraste entre el fino pulido de la piedra y las incisiones que reproducen el pelaje. Los ojos de vidrio acentúan aún más el realismo.

La cerámica cretense

La cerámica cretense es una manifestación artística habitual a partir del Minoico medio (inicios del II milenio a.C.), época en la que predomina la ornamentación abstracta.

La cerámica más característica es la de camarés con un amplio repertorio de formas y vasijas de finas paredes con cuello estrecho y pico. La ornamentación es de tonos claros sobre un fondo oscuro y predominan los motivos lineales curvilíneos y las naturalezas estilizadas, ocupando toda la superficie.

Posteriormente, en el período de transición hacia el Minoico reciente (mediados del II milenio a.C.), la representación tiende hacia un naturalismo con motivos florales. También se reproducen animales marinos, sobre todo, pulpos, con largos y sinuosos tentáculos. Durante esta etapa se desarrolla también el denominado estilo de palacio, que muestra un fuerte contraste entre fondos claros y motivos en tonos oscuros.

LA CULTURA MICÉNICA

Al final del II milenio a.C., pueblos indoeuropeos, jonios y aqueos, se instalaron en la Grecia central y meridional, iniciando una etapa de sincretismo cultural que daría lugar a la civilización micénica. Hasta mediados del siglo XV a.C., Grecia y las islas estuvieron sujetas a los monarcas de Creta que les imponían el pago de tributos, pero, una vez estuvieron organizados los reinos aqueos, se produjo el dominio de Micenas sobre Creta. Finalizó así la talasocracia cretense. Sin rival en el Egeo, Micenas vivió su época de máximo esplendor, entre los siglos XV y XII a.C. y constituyó un verdadero imperio sobre Macedonia, Beocia, Tesalia, las islas Jónicas, la costa asiática del Egeo, las islas Cícladas y Chipre. Su impronta comercial llegó hasta las costas de Sicilia e Italia.

Ciudades fortificadas

La civilización micénica estaba formada por numerosos reinos independientes, organizados alrededor de un palacio o ciudadela fortificada.

Los reinos más poderosos se encontraban en el Peloponeso: Micenas, Tirinto, Argos. Otros núcleos eran Tebas, Orcómeno y Gla, situados más al norte, en Beocia, y Pilos, en el sur.

Las ciudades micénicas estaban localizadas estratégicamente en zonas elevadas para controlar posibles incursiones bélicas. Rodeadas de grandes murallas y construidas con bloques pétreos gigantescos, fueron núcleos inexpugnables. En el interior de la muralla, en la zona más elevada, se emplazaban los edificios públicos y sagrados. En la parte baja se distribuían las viviendas.

La ciudad de Micenas se alza sobre una colina no muy lejos del mar, dominando la llanura de Argos. Está rodeada por una doble muralla monumental con un perímetro irregular de 350 metros. Los restos arqueológicos pertenecen, en su mayoría, al siglo XIII a.C., segunda etapa constructiva de la ciudad. Un bastión protege la puerta principal de acceso, que tiene una estructura adintelada con enormes bloques de piedra. En el arquitrabe se encuentra un relieve de forma triangular en piedra gris, con la representación de dos leones rampantes, flanqueando una columna sagrada de fuste troncocónico, de tradición minoica. Las figuras sobresalen del fondo, casi en bulto redondo. Faltan las cabezas de los leones que, con toda probabilidad, debían estar de frente para cumplir su misión de guardianes protectores del recinto. La ciudad se distribuye desde la parte baja de la muralla, donde estaban situados los almacenes y algunas casas. En una de las laderas se hallaban las tumbas de los reyes y algunos templos. En la zona más elevada de la colina se situaba el palacio, accesible desde amplias escalinatas.

Tirinto fue una fortaleza con residencia real. Se construyó sobre una plataforma de roca natural y se erigieron murallas de grandes bloques pétreos sin labrar. El interior de la ciudadela es accesible a través de una rampa que conduce a un pasadizo cercado por muros. Este recorrido finaliza en un patio abierto con pórticos a ambos lados.

Los palacios micénicos

La estructura de los palacios micénicos se organiza por lo general alrededor de patios abiertos, siguiendo el modelo minoico, aunque situados en el interior de ciudadelas fuertemente amuralladas y con una estructura que sigue un eje longitudinal a partir del cual se sitúan las diferentes estancias.

La sala principal es el mégaron (edificio del que se deriva la planta del templo griego), que contaba con una sala rectangular con hogar de fuego central y salida de humo sostenida por columnas. A esta estructura se le incorporaron propileos y patios porticados de tradición minoica y oriental, dando así lugar al típico palacio micénico.

El palacio más completo es el de Néstor, en el Peloponeso, construido sobre la cima de una colina próxima al mar, en la bahía de Pilos. La entrada está presidida por un propileo de doble pórtico, que da paso a un patio abierto. Siguiendo el eje longitudinal del patio, en el otro extremo, un pórtico permite acceder a un vestíbulo que precede al mégaron, utilizado como salón del trono, con un sitial en uno de los laterales. En el piso inferior estaban los almacenes y las zonas de servicio.

En el piso superior se situaban las estancias reales. En el ala derecha del patio otro pórtico da acceso a un conjunto de estancias consideradas los aposentos de la reina. Entre ellas se incluía un tocador y un baño.

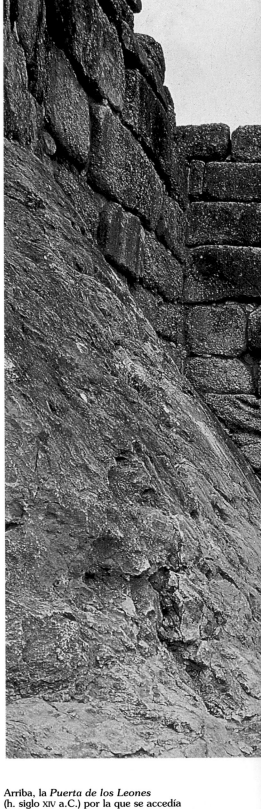

Arriba, la *Puerta de los Leones* (h. siglo XIV a.C.) por la que se accedía a la ciudad de Micenas (Grecia) a través de sus ciclópeas murallas. Está coronada por una piedra triangular en la que se esculpieron en relieve dos leones afrontados (3,10 m de altura y 3 m de ancho), separados por una columna troncocónica, parecida a las halladas en Cnosos. Las cabezas se debieron realizar sobre bloques de piedra exentos, razón por la cual se han perdido. Es la obra escultórica más importante del arte micénico.

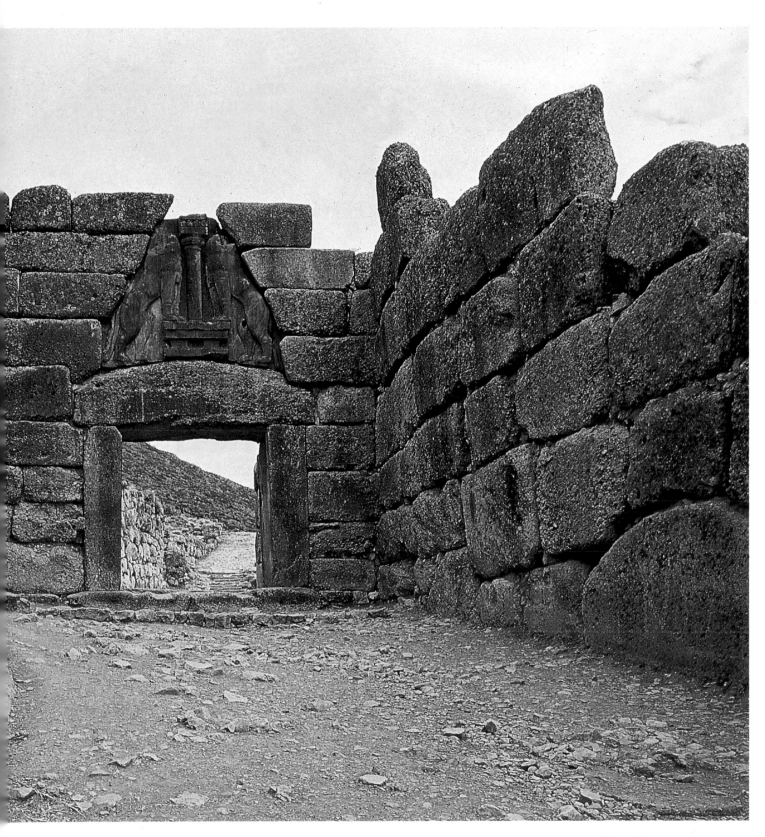

Arquitectura funeraria micénica

Las construcciones funerarias fueron muy importantes en la cultura micénica. Se conservan restos desde el período Micénico antiguo (1600-1550 a.C.), que permiten distinguir tres tipos diferentes, tumbas de fosa, *tholoi* y *larnax*, que se utilizaron simultáneamente. Las tumbas de fosa halladas en Micenas se situaban en un principio en las afueras de la ciudad. Sin embargo, más tarde, con la ampliación del recinto urbano quedaron incorporadas dentro de las murallas. Eran pozos excavados en el suelo, a gran profundidad, y recubiertos con muros de mampostería. En el exterior (y para indicar el lugar donde se encontraba la tumba) se clavaban estelas pétreas en el suelo con un pequeño murete alrededor. Los fastuosos ajuares funerarios (armas, joyas, vasos), encontrados en el interior de estas estructuras funerarias, indican que las tumbas pertenecieron a príncipes micénicos. Los cuerpos estaban momificados y cubiertos de oro mediante máscaras y pectorales. Las sepulturas con cámara, llamadas *tholoi*, desplazaron a

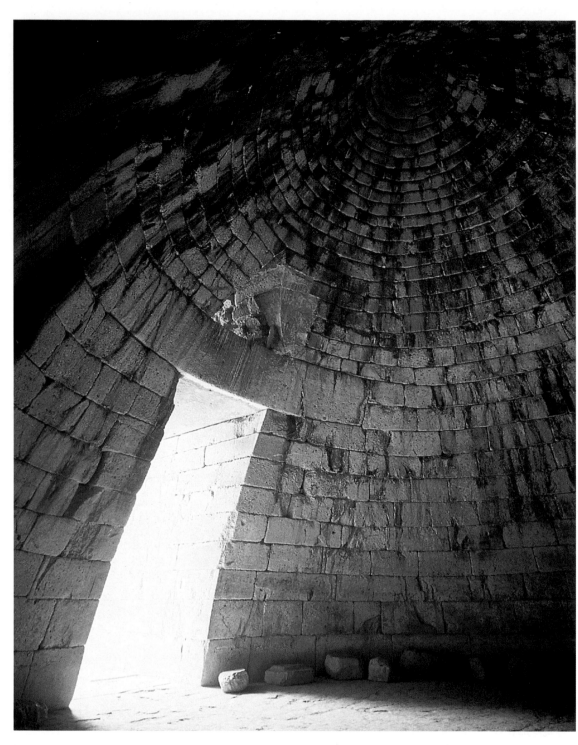

A la izquierda de estas líneas, detalle del interior de la gran cámara de planta circular o *tholos* del Tesoro o tumba de Atreo (13,40 m de altura y 14,60 m de diámetro) en Micenas, Grecia (siglo XIII a.C.). Desde esta perspectiva es fácil hacerse una idea de cómo los constructores de este período erigieron lo que se ha dado en llamar falsas cúpulas o cúpulas por aproximación de hiladas. Así pues, sobre una primera hilera de bloques de piedra, regularmente tallados, se asentaban los tramos de hiladas siguientes, siempre algo más avanzados hacia el interior. Este desplazamiento progresivo permitía crear la forma de falsa cúpula.

En la página siguiente, planta (arriba) y sección (abajo) de la tumba conocida tradicionalmente como el *Tesoro de Atreo* (siglo XIII a.C.), en Micenas, Grecia. Presidida por un pórtico adintelado con frontón, del que se ha perdido el relieve triangular que lo debió decorar, consta de un largo corredor o *dromos* (a), seguido de un pequeño pasadizo o *stomion* (b), que se abre a una gran cámara circular, el *tholos* (c), dedicada al culto y cubierta por una falsa cúpula. La cámara funeraria (d), donde se depositaba el cadáver, es más pequeña. Estas construcciones se erigían a cielo abierto y una vez finalizadas se cubrían con tierra para dejar sólo visible la puerta de acceso.

las tumbas de fosa y su uso fue habitual en el siglo XIV a.C. Estas construcciones se encontraron en las afueras de Micenas. La más significativa es la cámara del Tesoro de Atreo (siglo XIII a.C.).

El Tesoro de Atreo

Este tipo de enterramiento con cámara comprendía una sala circular (cubierta de una falsa bóveda), precedida de un pasadizo de acceso de unos 36 metros de longitud, llamado *dromos*. Los muros de esta cámara se alzan con sillares cuidadosamente trabajados, superpuestos en avance, lo que permite abovedar el espacio sin apoyo interno.

La planta tiene 14,60 metros de diámetro con una cúpula que presenta similares dimensiones. Desde la sala una puerta da paso a una pequeña cámara sepulcral. El interior de la cúpula estaba decorado con rosetas realizadas en bronce. En el exterior, el acceso tenía una fachada arquitrabada, decorada por semicolumnas de piedra roja y verde con relieves cubriendo los fustes.

Otro tipo de enterramiento, encontrado habitualmente en las afueras de la ciudad griega de Micenas, era el *larnax*, sarcófagos de cerámica de gran tamaño, decorados en la superficie externa con escenas referentes a los distintos rituales funerarios. Este tipo de tumbas fueron muy utilizadas en la última etapa de la llamada civilización micénica.

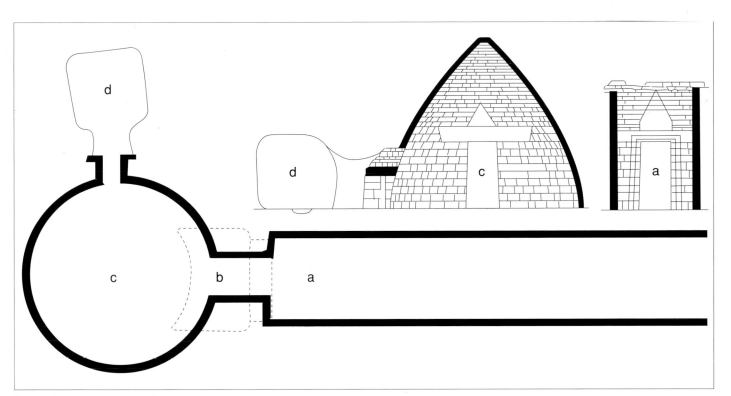

La pintura mural en Micenas

En los palacios de Micenas, Tirinto y Pilos, el pavimento y las paredes estaban decorados con frescos de colores muy llamativos, aplicados en tintas planas blancas, amarillas, rojas y azules. Los temas reproducen las conocidas escenas minoicas: procesiones de oferentes, escenas de tauromaquia, motivos vegetales y animales, ampliando el repertorio con escenas de acción y de lucha. Ello se aprecia en una escena del palacio de Néstor que reproduce a guerreros micénicos enfrentándose a bárbaros vestidos con pieles. Las figuras se distribuyen libremente por el espacio, sobre un fondo azul intenso. Los métodos de representación son los mismos que en Creta, aunque las figuras se tratan de un modo mucho más simplificado. Éstas son bastante inexpresivas, por el contrario se tiende a describir detalladamente los objetos (armas, carros, vestidos).

La cerámica micénica

La decoración cerámica también se basa en el anterior arte cretense. Se representan los mismos motivos marinos y abstractos, formando frisos de animales, flores y plantas.

Se introducen, así mismo, temas de tradición continental, tales como motivos geométricos y animales heráldicos. Se tiende a expresar el movimiento, pero las figuras representadas no gozan de la libertad que caracterizaba a la pintura cretense. Las figuras animales y vegetales se plasman siguiendo un orden concreto, repartiéndose equitativamente. Esta organización se aprecia en numerosos vasos de terracota en los que se representan pulpos.

Los tentáculos de estos animales se distribuyen en la cerámica micénica de forma ordenada, sin la libertad y naturalidad que mostraban los vasos cretenses con iguales motivos decorativos.

Las figuras humanas también se someten a una regularidad estricta, desfilando enmarcadas en frisos horizontales, como se aprecia en numerosas vasijas, entre ellas, la que es conocida como el *Vaso de los Guerreros* (siglo XII a.C.), que se conserva en el Museo Nacional de Atenas.

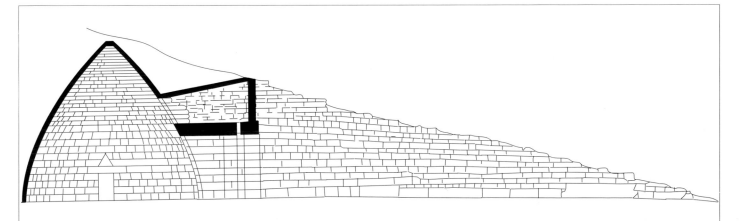

La orfebrería

Las piezas de orfebrería micénica muestran una gran riqueza. Halladas, por lo general, en las tumbas, cabe mencionar las máscaras de oro, realizadas con láminas martilleadas sobre un molde de madera o piedra. En ellas se intentaba plasmar los rasgos del difunto, por lo que suelen ser piezas únicas. Uno de los ejemplos más conocidos es la *Máscara de Agamenón* (siglo XVI a.C., Museo Nacional, Atenas). Otros objetos como recipientes de bronce, armas y objetos de ornamentación (collares, anillos o alfileres) completan el abundante y variado repertorio de los ajuares funerarios.

Abajo, máscara funeraria de Agamenón (26 cm de altura), que se conserva en el Museo Arqueológico Nacional de Atenas. Se descubrió en 1876, cuando se excavaba las tumbas situadas en el recinto interior de Micenas (Grecia), y está considerada una de las piezas más relevantes de la orfebrería micénica. Realizada en el siglo XVI a.C. en oro repujado, en ella se advierte la ingenuidad del artista y su interés por captar los rasgos esenciales del personaje.

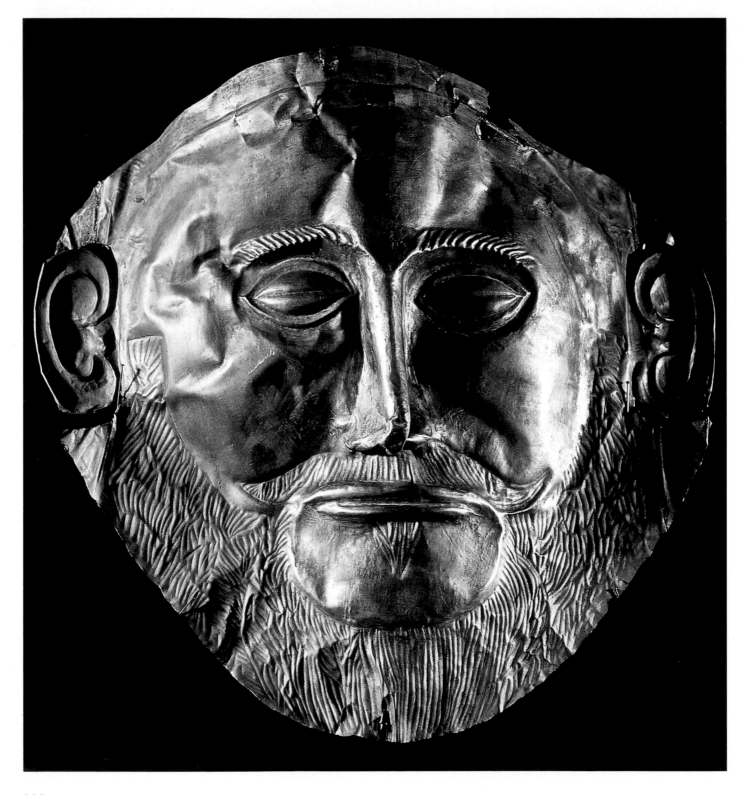

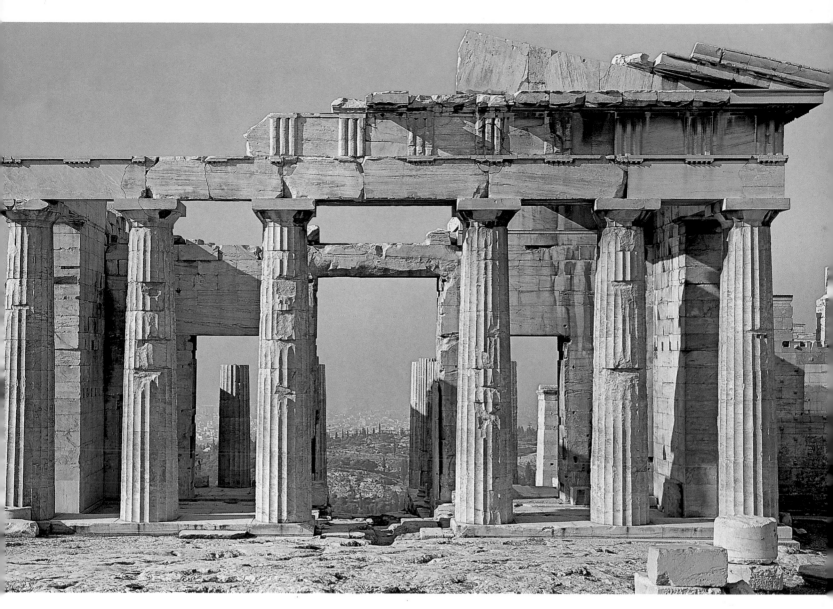

GRECIA: LA PLENITUD DEL ARTE

La producción artística de la Grecia antigua tiene una importancia capital en la evolución de las artes plásticas. En efecto, la escultura griega fue capaz de crear réplicas exactas de la realidad, hasta alcanzar incluso la expresión del sentimiento, mientras que en el campo de la pintura se logró la representación del volumen y de la profundidad sobre superficies planas. En uno y otro caso se trata de innovaciones radicales, sin precedentes.

En el campo de la arquitectura, por el contrario, el cambio fue menos revolucionario, por lo menos en lo que se refiere a las técnicas constructivas y a los materiales, que son similares a los empleados en la arquitectura egipcia y en la del Próximo Oriente. Con todo, los constructores griegos supieron crear una tipología arquitectónica y unos sistemas ornamentales originales, que, reelaborados y transmitidos por el arte romano, han tenido una impronta decisiva en muchas de las creaciones de la arquitectura occidental posterior.

Este arte griego apenas tiene relación con las producciones materiales creadas en el mismo territorio durante la Edad del Bronce. En realidad, sus raíces se encuentran en la sociedad desarrollada en Grecia tras la caída de los estados micénicos, hacia 1200 a.C., que evolucionó lentamente hasta el siglo VIII a.C. La ausencia de fuentes escritas de este período ha dado pie a la denominación de «Edad Oscura», pero también es habitual referirse a sus distintas etapas por los nombres de las decoraciones más características de sus cerámicas: protogeométrico (1050-900 a.C.) y geométrico (siglos VIII-VII a.C.).

Durante el tercer cuarto del siglo V a.C. surgió en Grecia el clasicismo propiamente dicho, creándose un clima favorable para el desarrollo del arte y la cultura. En esta etapa Pericles dio a la ciudad de Atenas su aspecto monumental mandando erigir grandes edificios. Una de las obras más representativas de este período son los famosos Propileos o entrada monumental (arriba), que constituyen el único acceso fácil a la colina rocosa de la Acrópolis (Atenas). Menesicles fue el arquitecto encargado de construir este colosal acceso, que quedó terminado en el año 425 a.C. y en el que se conjugaron elementos dóricos y jónicos.

Las etapas del arte griego

Desde fines del siglo VIII a.C., el intenso contacto con el Próximo Oriente y Egipto originó una rápida evolución en el arte griego, que comenzó a adquirir unos caracteres propios e inconfundibles. Este

período, llamado arcaico, se extiende hasta el final de la segunda guerra con los persas, en el 480 a.C., momento en que se inicia el período clásico del arte griego, que supone la cristalización de las tendencias aparecidas y desarrolladas en época arcaica. Aunque las ciudades griegas perdieron su independencia en 338 a.C. ante Filipo II de Macedonia, la conquista del Imperio Persa, realizada por Alejandro Magno, propició la extensión del arte helénico a unos territorios mucho más amplios e incrementó enormemente la demanda de producción artística. Con la muerte de Alejandro, acaecida en el año 323 a.C., se inició el llamado período helenístico, en el que la evolución del arte griego siguió caminos muy diversos.

El final del helenismo se sitúa, generalmente, en el año 30 a.C., con la incorporación al Imperio Romano del último de los reinos helenísticos: Egipto.

Junto a estas líneas, los restos del templo de Heracles, que se levantó en la primitiva Acragas, actual Agrigento (Sicilia, Italia), hacia el siglo V a.C. La fotografía permite ilustrar a la perfección la manera en que los constructores griegos erigían los fustes de estas colosales columnas. Cada una se componía de varios tramos o tambores, característica que facilitaba enormemente su posterior erección. Tanto en la base como en la parte superior de cada tambor se practicaba un orificio cuadrado (véase la columna caída en el lado derecho de la ilustración), que medía entre 10 y 15 centímetros. En él se encajaba un listón, con un agujero en el centro, en el que se insertaba a su vez otro listón, que sobresalía por los lados y que se utilizaba para hacer girar los tambores, una vez superpuestos, a fin de conseguir que las acanaladuras de los distintos tramos del fuste de la columna encajaran. Los tambores se enumeraban con el fin de colocarlos en el lugar preciso.

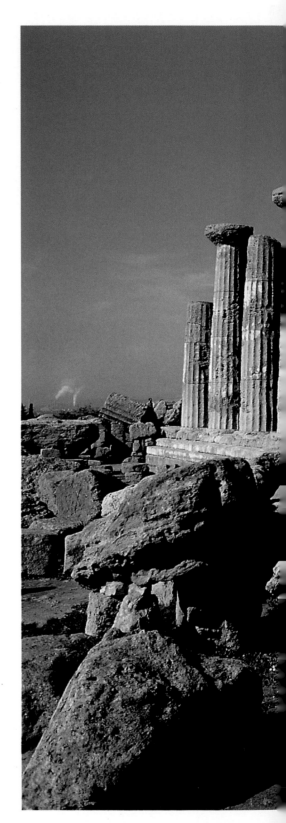

LA ARQUITECTURA Y LOS ÓRDENES

La arquitectura griega empleó una gran diversidad de materiales, de modo que una visión de la misma que sólo tuviera en cuenta la construcción en piedra (predominante, es cierto, en la gran arquitectura pública) no podría reflejar en modo alguno la realidad.

De hecho, la tierra, en forma de tapial y, sobre todo, de adobe crudo, fue ampliamente empleada en la arquitectura doméstica y militar, incluso ocasionalmente en edificios públicos de carácter civil y religioso.

Así mismo, la terracota tuvo un papel esencial en las techumbres, ya que los tejados estaban formados por tejas planas yuxtapuestas (las *keramides*), con las juntas cubiertas por otras tejas de sección semicircular o triangular (*kalypteres*). Sólo en edificios de gran prestigio estas tejas eran sustituidas por piezas de la misma forma talladas en mármol.

La madera, por otra parte, se utiliza en las cubiertas, dado que el uso de la bóveda y de la falsa bóveda no es frecuente. Este material es, además, el más corriente para los soportes verticales, sobre todo de la arquitectura doméstica. También se utiliza, a menudo, en los templos más antiguos y en otras construcciones públicas, en las que, sin embargo, tiende a ser rápidamente sustituida por la piedra. El uso del metal, por el contrario, es muy raro, aunque la existencia de vigas de hierro para reforzar los bloques líticos de los arquitrabes está bien documentada en los Propileos de la Acrópolis de Atenas y también en el templo de Zeus de Agrigento. Así mismo, parece que en algunos casos se usaron tejas de bronce para cubrir construcciones circulares.

Las construcciones en piedra

Sin embargo, la arquitectura griega alcanza sus principales logros en los edificios construidos en piedra. Los constructores griegos supieron explotar las posibilidades estéticas de este material mediante el uso de una gran diversidad de aparejos y de paramentos. Así, junto al aparejo rectangular (el más corriente en la arquitectura pública civil y religiosa, pero bien representado así mismo en las murallas) se utilizó también el poligonal, característico de las construcciones militares, muros de contención y otras obras de ingeniería. Menos frecuente fue el aparejo trapezoidal, empleado en obras de diversa índole.

En cuanto a los paramentos, el pulimentado de las superficies (que tiende a eliminar todo efecto de claroscuro e, incluso, a disimular las juntas entre los distintos bloques) es característico de los templos y otros edificios nobles. En las construcciones militares y en las utilitarias se prefieren, en general, las superficies apenas desbastadas, regularizadas más adelante en forma de almohadillado. Otros tratamientos, en forma de estriado o superficies rugosas, tienden también a obtener un efecto decorativo mediante el juego de luces y sombras.

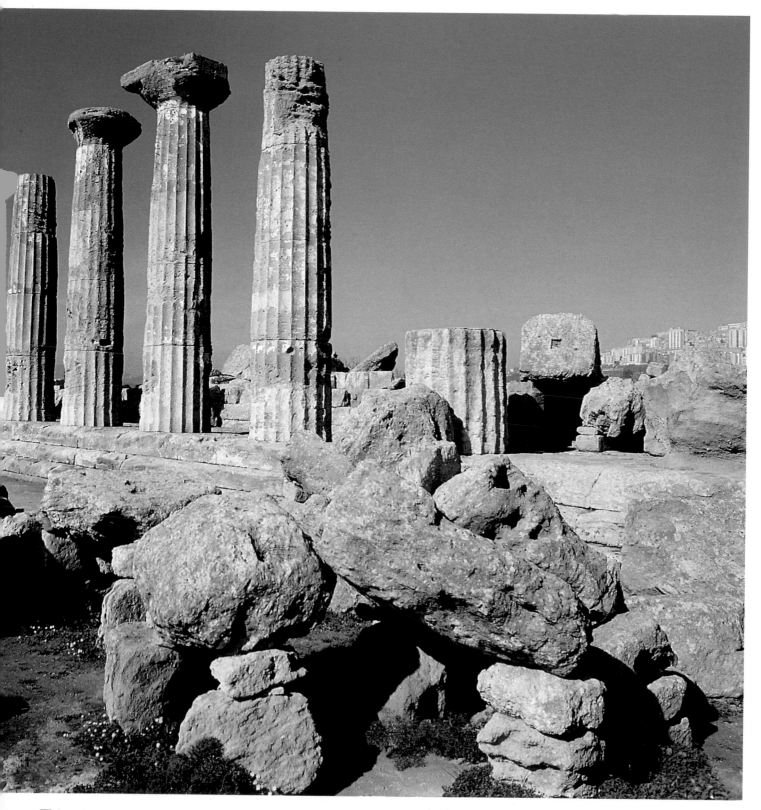

Técnicas constructivas

En los muros de piedra los distintos bloques eran depositados en seco, sin ningún tipo de mortero y, en general, con ajuste perfecto. Cuando existían hi-

ladas horizontales regulares (principalmente en aparejo rectangular o trapezoidal) este sistema de construcción implicaba la posibilidad de deslizamiento de los bloques pétreos, sobre todo en caso de movimientos de tierra. Para evitar este peligro, los constructores griegos em-

plearon grapas de madera o, más frecuentemente, metálicas, que aseguraban la unión vertical y horizontal de todos los componentes del edificio. En lo que se refiere a las cubiertas, es justificado afirmar que la arquitectura griega es esencialmente adintelada, ya que solamente

225

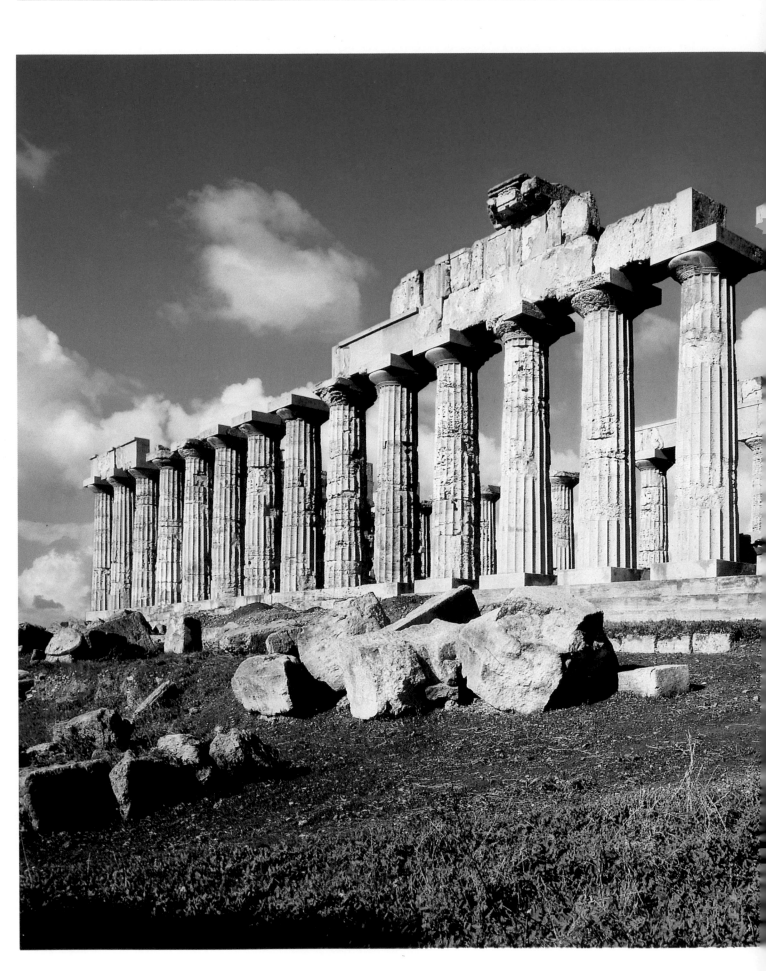

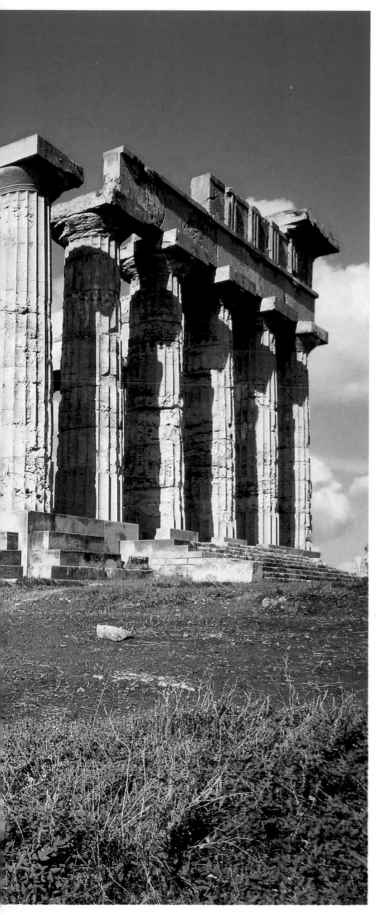

El edificio más emblemático del arte griego fue, sin duda, el templo. Entre los siglos VII y VI a.C., se emplearon para su construcción el adobe y la madera, materiales que serían paulatinamente sustituidos por la piedra. En realidad, las nuevas técnicas arquitectónicas trasladaron a la piedra las formas características de los antiguos materiales constructivos. Ello se pone claramente de manifiesto en los triglifos y las metopas que conformaban el friso de los templos. Así los triglifos equivalen a los extremos de las vigas de madera; las metopas, en cambio, deben interpretarse como los espacios que quedaban abiertos entre las vigas. A partir del siglo V a.C. se empleó también el mármol en aquellas zonas donde era fácil conseguirlo. Junto a estas líneas puede observarse el denominado templo E (siglo VI a.C.) en Selinunte (Sicilia, Italia), que, junto con los restantes edificios religiosos erigidos en este mismo lugar, permite estudiar la evolución constructiva del templo dórico.

hizo un uso muy limitado de otros sistemas, como la armadura, la falsa bóveda o la auténtica bóveda de cañón. En efecto, en la mayor parte de los edificios griegos la cubierta se apoya sobre un sistema de vigas inclinadas, cuya longitud raramente supera los 7 metros. Ciertamente, en algunos grandes templos, como el Partenón (Atenas), el de Hera en Selinunte (Sicilia) o el de Heracles en Agrigento (Sicilia), se llegó a cubrir con este sistema una luz de casi 12 metros, pero lo más frecuente es que la longitud de las vigas se sitúe entre 4 y 7 metros.

Sin duda cabe atribuir a este hecho la gran popularidad en el mundo griego de las construcciones de planta rectangular estrecha y alargada, especialmente los pórticos, mientras que son muy raros los edificios cubiertos con grandes salas no compartimentadas. Cuando éstos existen, la cubierta se apoya, necesariamente, en un bosque de columnas. Se comprende, pues, que en general el énfasis de la decoración recaiga en las fachadas.

En un sistema como el descrito, la dificultad constructiva esencial se plantea, como es lógico, en edificios de anchura superior a 7 metros (principalmente templos), en los que resulta imprescindible la existencia de soportes intermedios para sostener los tirantes.

Las cubiertas en falsa bóveda

Las cubiertas en falsa bóveda (obtenida por aproximación progresiva de hiladas a medida que se levanta el edificio) eran conocidas en Grecia desde el II milenio a.C.

En el mundo griego histórico este sistema se empleó, sobre todo, en las puertas de recintos amurallados y en construcciones subterráneas (especialmente tumbas y cisternas, en las que la humedad desaconsejaba el uso de cubiertas de madera), pero también se documenta en algunos edificios exentos, como la *Tumba del León* de Cnidos.

La sección interna de estas falsas bóvedas es variable y depende, en buena parte, de la luz a cubrir y la forma general del edificio. Cuando la primera es considerable, como en el edificio funerario antes mencionado, la altura debe incrementarse y la sección es casi parabólica o triangular.

El arco de dovelas y la auténtica bóveda aparecen en la arquitectura griega en un momento relativamente tardío, hacia el final del siglo IV a.C., muy posiblemente como consecuencia del contacto directo (propiciado por la conquista

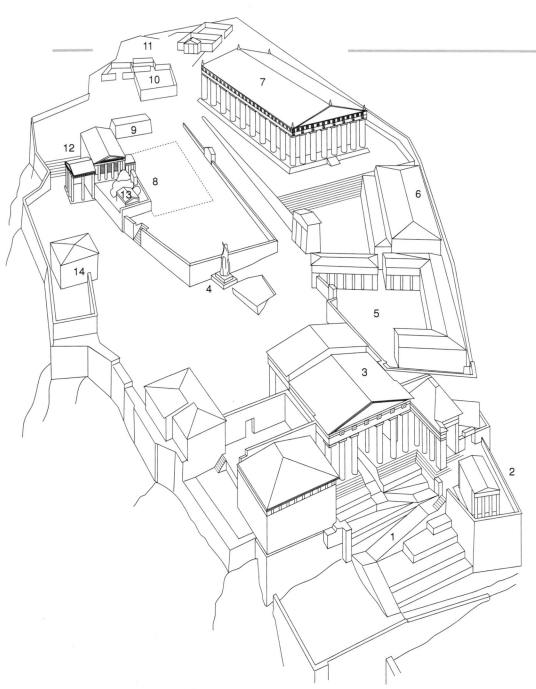

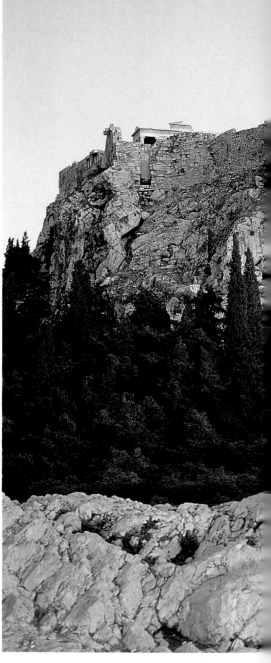

Vista general (abajo) y perspectiva axonométrica (a la izquierda) de la Acrópolis de Atenas. A este grandioso conjunto se accedía por la vía procesional (1), que conducía al templo de Atenea Niké (2) y a los Propileos (3) o pórticos de entrada. En la explanada superior se levantaba un gran número de edificaciones, presididas por la estatua de Atenea (4), entre las que cabe destacar el recinto de Artemisa (5), la Calcoteca (6), un recinto donde se guardaban antiguas armas de bronce, el Partenón (7), el altar de Atenea (9), tras el que se alzaba el recinto de Zeus Polieus (10), y, por último, el Erecteion (12), construido junto al antiguo templo de Atenea (8), y el Pandroseum (13), donde estaban los olivos sagrados.

de Alejandro Magno) con Mesopotamia, donde el conocimiento del arco y la bóveda remonta al IV milenio a.C. El mundo helénico hizo un uso muy limitado de este sistema de cubierta, reducido sobre todo a las puertas de murallas y a edificios subterráneos, especialmente de carácter funerario.

El urbanismo griego

Ciertamente, muchas de las ciudades griegas son el resultado de un crecimiento secular paulatino, orgánico y desordenado, pero la creación de nuevos núcleos urbanos en el Mediterráneo central y, después, en el mar Negro (como consecuencia de un amplio movimiento de colonización), propició el desarrollo de un sistema de trazado urbano coherente, de base geométrica, destinado a

facilitar la repartición del suelo urbano. Este tipo de trazado está documentado ya desde la segunda mitad del siglo VII a.C., en Megara Hiblea (Sicilia). Este urbanismo ortogonal se caracteriza, sobre todo, por la existencia de un número reducido de vías principales, orientadas generalmente en dirección este-oeste, y de un número mucho mayor de calles secundarias de trazado perpendicular a las primeras. Ello daba lugar a la existencia de bloques de habitación de forma rectangular muy alargada. En Megara Hiblea, el espacio para la gran plaza pública, el ágora, parece haber estado previsto desde el primer momento, lo que supone un cierto grado de planificación funcional. Sin embargo, no es hasta el siglo V a.C. cuando los arquitectos y urbanistas jónicos, principalmente Hipódamo de Mileto, desarrollan un urbanismo funcional en el que, junto con el

trazado ortogonal, tiene un papel de primer orden la planificación de zonas. El mejor ejemplo es la propia ciudad de Mileto (Asia Menor), reconstruida después de su destrucción por los persas (490 a.C.). En esta ciudad se aprecia la existencia de tres zonas residenciales, separadas por dos sectores de construcciones públicas de carácter religioso, administrativo, civil y comercial, que, a su vez, se relacionan funcionalmente con los dos puertos de la urbe y con las vías que conducen al *hinterland* de la ciudad. Después del siglo V a.C., este ur-banismo, plenamente maduro, se aplicará en las distintas nuevas fundaciones y, a raíz de las campañas de Alejandro Magno, se extenderá a los territorios orientales.

El núcleo de la ciudad: el ágora

Independientemente del tipo de trazado de la ciudad (ortogonal o irregular), el centro monumental de la misma, donde se concentra la mayor parte de edificios públicos religiosos y civiles, es la plaza pública, el ágora, corazón de la vida comunitaria. Sin embargo, cuando existe una acrópolis, es decir, una ciudad alta (originariamente lugar de refugio y sede del poder político), ésta suele acoger también importantes santuarios vinculados a las divinidades locales.

El caso más evidente y conocido en este sentido es el de la ciudad de Atenas, pero podrían añadirse otros muchos, sobre todo en urbes antiguas como Argos o Corinto, en Grecia, e incluso en nuevas fundaciones, como Selinunte, en la isla de Sicilia.

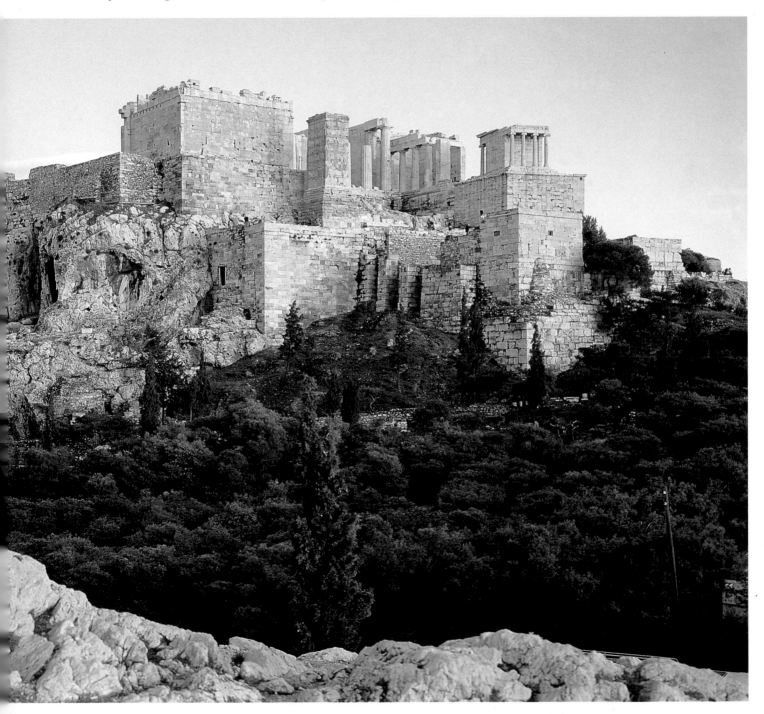

La arquitectura religiosa: el templo

El templo es, sin duda, el más emblemático de los edificios creados por la arquitectura griega. Su función principal era albergar la estatua de la divinidad (y, en este sentido, constituía la «casa del dios»), pero, a diferencia de los templos cristianos o musulmanes, no era un lugar de congregación de los fieles. En realidad, los actos de culto se desarrollaban, sobre todo, fuera del templo, principalmente en el altar que se alzaba frente a la fachada principal del mismo, donde se realizaba el sacrificio de las víctimas. Se encontraba situado sobre un basamento elevado, de manera que también alcanzaba una escala monumental. El templo, por consiguiente, no es más que una parte del santuario, que en sentido estricto se reduce a una porción de terreno sagrado, delimitada a menudo con mojones o con un muro continuo. Con todo, y más allá de su significación estrictamente religiosa, el templo griego también constituyó a menudo el símbolo más evidente del poder y la riqueza de las ciudades.

De ahí que ya en época arcaica muchos de estos edificios adquiriesen una escala monumental e incluso, en algunos casos, tendieran al colosalismo propio de la arquitectura egipcia y oriental. A pesar de todo, siempre existieron templos de dimensiones modestas.

Estructura del templo y órdenes arquitectónicos

Independientemente de sus dimensiones, el templo griego es siempre un edificio de estructura simple, en la que el elemento fundamental es la naos, la sala donde se guardaba la estatua de la divinidad, precedida de un pórtico, o pronaos, que a menudo tiene su equivalente (aunque sin comunicación con la naos) en la parte posterior del templo u opistodomo (*opisthodomos*). Este conjunto, orientado hacia el este, se alzaba, normalmente, sobre un basamento de tres escalones (*crepis* o *crepidoma*), el último de los cuales constituye una plataforma para las columnas. Esta estructura básica puede complicarse mediante la existencia de columnatas en los dos lados cortos (templo anfipróstilo) o, en edificios de mayores dimensiones, en los cuatro costados (períptero), a veces con una doble hilada de columnas (díptero). En función del número de columnas exis-

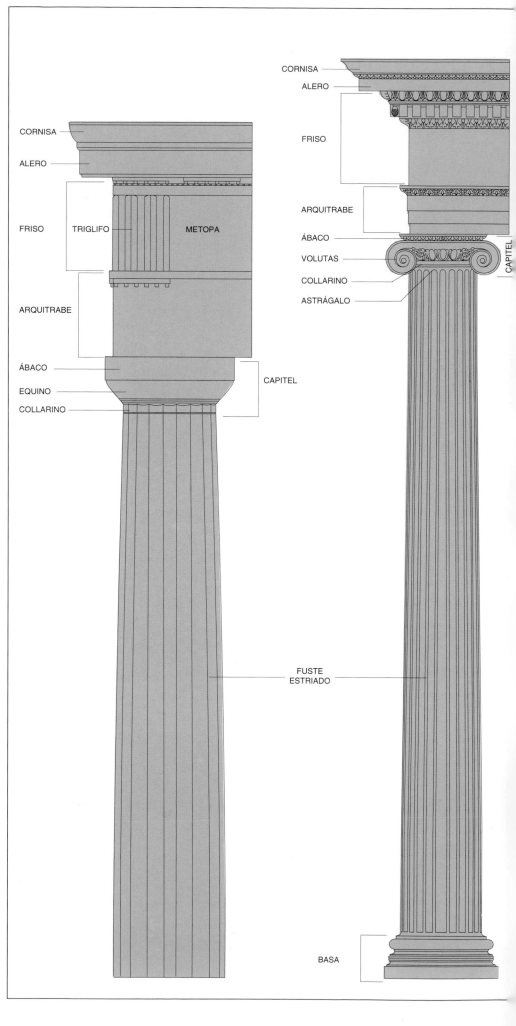

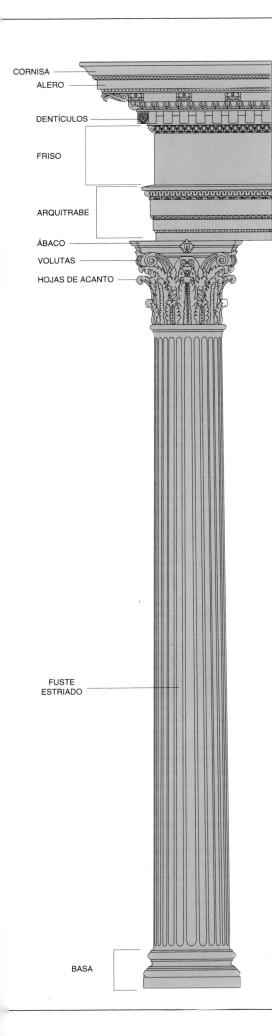

CORNISA

ALERO

DENTÍCULOS

FRISO

ARQUITRABE

ÁBACO

VOLUTAS

HOJAS DE ACANTO

FUSTE
ESTRIADO

BASA

Sin duda, la máxima contribución griega a la arquitectura fue la creación de los tres órdenes clásicos: dórico, jónico y corintio. De los tres, el dórico puede considerarse como el orden básico, ya que es el más antiguo y está más definido formalmente que el jónico, en tanto que el corintio es una variante de este último. Los escritores antiguos consideraban el orden dórico como masculino y robusto y el jónico como femenino y elegante. El templo dórico era de aspecto austero y racional frente al orden jónico, que traducía una rica tradición ornamental arraigada en oriente. En cuanto al corintio, sirvió para enriquecer las obras arquitectónicas; tan esbelto y flexible como el jónico, su capitel, en cambio, era exclusivamente escultórico, formado por dos filas superpuestas de hojas de acanto. El orden dórico contaba con una columna más gruesa y corta que el jónico y con un entablamento más ancho. La columna dórica carecía de base, por lo que se apoyaba directamente sobre la superficie del templo. El fuste era algo más ancho en su parte inferior que en la superior y se acanalaba con dieciséis o veinte estrías verticales cortadas en arista aguda. La parte superior del fuste terminaba en una serie de ranuras formando el collarino, sobre el que se apoyaba el capitel. Éste consistía en una simple moldura convexa llamada equino y un ábaco. Las columnas y los capiteles sostenían el entablamento (común a los demás órdenes), formado por tres partes: el arquitrabe, el friso y la cornisa. El arquitrabe era liso. El friso alternaba triglifos y metopas y la cornisa contaba con un alero volado para proteger los muros. La columna jónica, predilecta de los griegos de Asia, se apoyaba en una base con una serie de molduras circulares. El fuste no era tan ahusado y abombado como el dórico, aunque igualmente tenía acanaladuras. El capitel desarrollaba, entre el equino y el ábaco, una gran espiral doble o voluta, que se proyectaba ampliamente fuera del diámetro del fuste. Finalmente, el orden corintio supuso un grado mayor de embellecimiento y libertad en los templos griegos que el que permitía el orden jónico. El capitel corintio, con sus hojas de acanto, era una obra totalmente escultórica y homogénea.

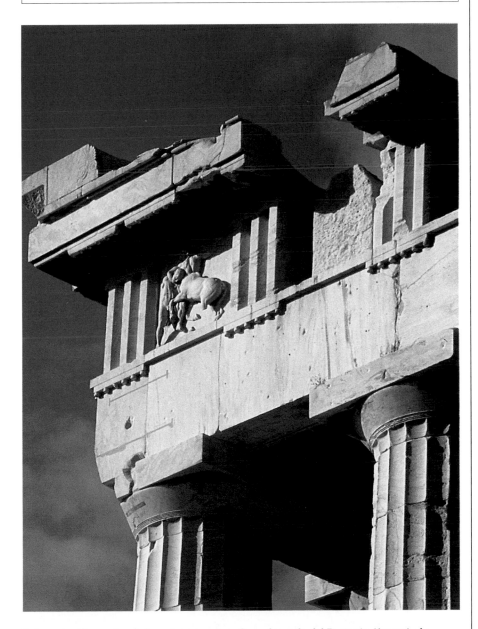

Sobre estas líneas, dos de las columnas que rodean el templo del Partenón (Atenas), de orden dórico (siglo V a.C.), y un detalle del entablamento. En la fotografía puede observarse el ábaco y el equino, las dos partes principales del capitel dórico, y el fuste de las columnas. Así mismo se aprecia claramente la composición del entablamento, formado por el arquitrabe (en contacto con los capiteles). Sobre el arquitrabe se sitúa el friso, que comprende metopas y triglifos. El friso está coronado por la cornisa. Ésta es la base del frontón triangular, aquí desaparecido.

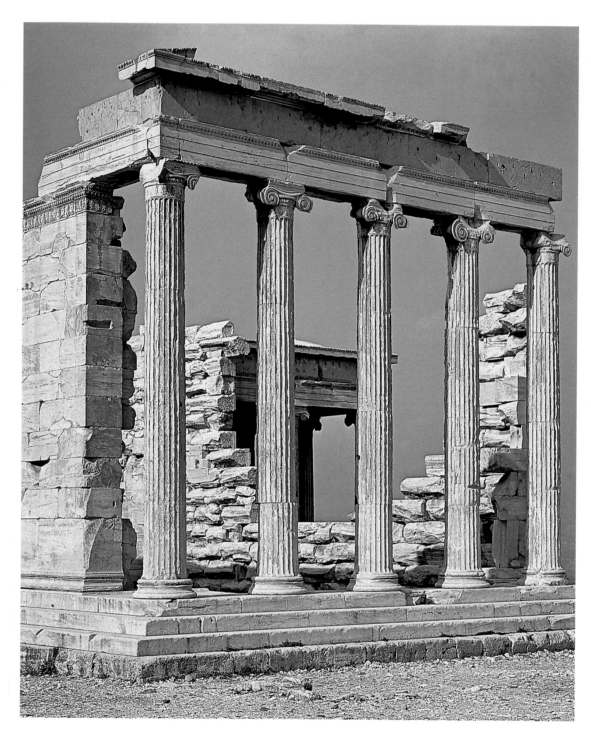

Junto a estas líneas, vista parcial de una de las fachadas del Erecteion, templo dedicado al culto de Palas Atenea y Poseidón. Erigido en la Acrópolis de Atenas entre los años 421 y 406 a.C., este edificio religioso reemplazó al que fue destruido durante la guerra contra los persas. En este pórtico de acceso a la capilla de Atenea se empleó el orden jónico, que presenta proporciones más esbeltas y estilizadas que el dórico.
Las columnas tienen un fuste alargado y están coronadas por un elegante capitel, compuesto por dos volutas.

En la página siguiente se puede observar varias columnas de un templo de Corinto (Grecia) con capiteles del orden corintio. Éstos se componen de un núcleo central a modo de campana invertida y su parte inferior está decorada con dos filas de hojas de acanto superpuestas. En los ángulos superiores se inscriben cuatro volutas, que presentan por lo general dos hojas menores enfrentadas y coronadas por una flor u otra ornamentación vegetal. Por encima se sitúa un ábaco delgado en forma de rectángulo curvilíneo.

tentes en los lados cortos los templos griegos son llamados tetrástilos (de cuatro columnas), hexástilos (los más corrientes, de seis columnas) u octástilos (de ocho). Sobre las columnatas había un entablamento, formado por un arquitrabe, un friso y, una cornisa. El aspecto de las columnas y de la parte superior del edificio permite distinguir dos sistemas decorativos: el orden dórico, característico de la Grecia balcánica, Sicilia y Magna Grecia, y el orden jónico, que predominó en la Grecia del este.

El orden dórico

El orden dórico se caracteriza por la robustez de las columnas (su altura es sólo de cuatro a seis veces y media el diámetro de la base), que se apoyan directamente sobre el estilóbato (plano de sustentación de las columnas de una columnata) y van decoradas con veinte estrías unidas a arista viva, además de tres surcos horizontales incisos cerca de su extremo superior. Estas columnas son

de anchura ligeramente decreciente, de abajo arriba, y las aristas presentan una ligera curvatura convexa (éntasis) destinada a corregir una ilusión óptica, ya que un fuste absolutamente rectilíneo habría tenido un aspecto cóncavo. Los capiteles se componen de un elemento inferior en forma de almohadilla, llamado equino, al que se superpone el ábaco, una pieza cuadrangular baja. Por encima del ábaco viene el epistilo o arquitrabe, normalmente liso y terminado en un filete llamado tenia.

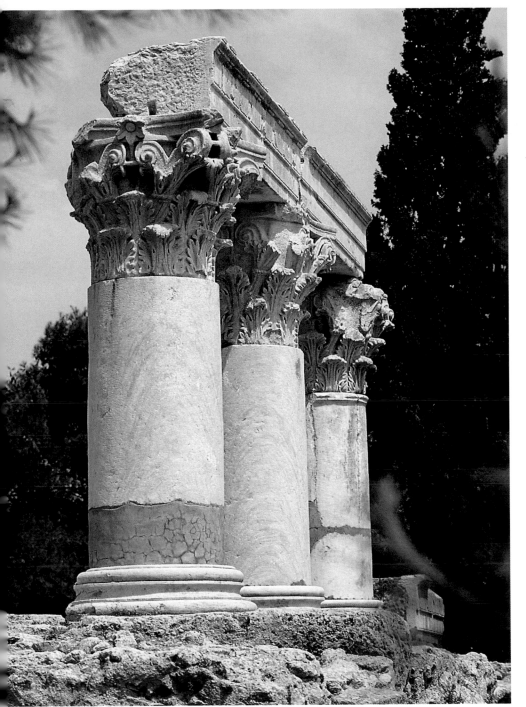

El orden jónico

El orden jónico se caracteriza por su mayor riqueza ornamental y proporciones más esbeltas. Las columnas, cuya altura multiplica entre ocho y diez veces el diámetro de base, estaban decoradas con veinticuatro estrías, separadas por finas superficies lisas y apoyadas sobre basas con molduras que, a su vez, descansan a menudo sobre un bloque paralelepípedo llamado plinto. Las columnas, que no suelen presentar éntasis, se terminan en la parte superior con una moldura convexa. El capitel jónico se compone de tres partes: una especie de equino, decorado generalmente con una composición de ovas y flechas, una almohadilla con dos volutas laterales, decoradas con un surco rehundido en espiral, y un ábaco cuadrado, de poca altura, ornamentado a menudo con ovas y flechas u otros motivos. El capitel jónico estaba concebido únicamente para una visión frontal (o posterior), lo que plantea un problema en las columnas de los ángulos. Ello se resuelve mediante la utilización en estos lugares de dos frentes de volutas en las dos caras externas del capitel. Por encima de los capiteles viene un epistilo liso, dividido en tres fajas horizontales progresivamente más salientes. Sobre el epistilo puede existir un friso, liso o con decoración esculpida, o bien un cuerpo de dentellones enmarcado por sendas fajas de ovas y flechas.

El orden eólico

El orden eólico, a menudo considerado como una variante primitiva del jónico, es en realidad un sistema independiente, aunque efectivamente comparte con el orden jónico un mismo origen oriental y la misma preocupación por el efecto decorativo. El capitel eólico se caracteriza por el uso de dos grandes volutas verticales que nacen de un anillo y están separadas por una palmeta. Su uso como capitel de columna no rebasa el siglo VI a.C. y queda limitado a la región eolia.

El orden corintio

En cuanto al orden corintio, no es en realidad más que una variante del jónico, del que se diferencia por el uso de un capitel característico, decorado en la base con un anillo de hojas de acanto y en la parte superior con una palmeta central y sendas espirales en los ángulos.

Sobre el epistilo se apoya el friso, cuya decoración está formada por una alternancia de dos elementos: los triglifos y las metopas.

Los triglifos son bloques más altos que anchos, decorados con tres bandas verticales lisas separadas por acanaladuras, que se colocaban sobre el centro de las columnas y de los intercolumnios. Éstos debían ocupar también, necesariamente, los cuatro ángulos del edificio, de manera que los de las fachadas estuvieran en contacto con los de los costados.

Situada por debajo de la tenia, y en el espacio correspondiente a cada triglifo, existe una fina banda con seis clavijas, labradas en su cara inferior.

Los espacios que quedan libres entre los triglifos eran ocupados por las metopas, unas finas losas de piedra o de terracota que podían o no tener decoración. Por encima del friso, finalmente, viene la cornisa, compuesta por un alerón horizontal y también por las últimas tejas de la cubierta, que descansan directamente sobre él.

La decoración arquitectónica del templo griego

Independientemente del orden empleado, la cubierta a doble vertiente del templo griego comporta la existencia en las fachadas de sendos espacios triangulares, llamados frontones. En los edificios de orden dórico, éstos se ornamentaban con decoración esculpida. A veces, también se decoraban en los templos jónicos. En el orden dórico, sin embargo, la decoración arquitectónica se dispone siempre en elementos que no desempeñan papel alguno en la construcción (el frontón y las metopas). El orden jónico integra, en cambio, la decoración en los elementos estructurales de la misma, como las columnas o el entablamento, hasta el punto de que las dos funciones pueden llegar a confundirse, por ejemplo cuando se utilizan figuras humanas (cariátides) como columnas. La decoración escultórica se completaba con las acróteras, figuras exentas humanas, animales o vegetales situadas en los tres ángulos de cada frontón. Por último, cabe recordar la utilización de decoración pintada, fundamentalmente en rojo y azul, para algunas zonas del entablamento (triglifos y diversas molduras) y como fondo para las composiciones escultóricas existentes en los frontones, frisos y metopas.

Origen y evolución de la arquitectura religiosa

El origen del templo griego es una cuestión ampliamente debatida, sobre la que existe desde hace algunos años un volumen considerable de nueva documentación, proporcionada por la investigación arqueológica. Así, se ha podido comprobar la existencia, al menos desde el siglo X a.C., de prácticas rituales celebradas en el interior de las residencias de los caudillos de las pequeñas comunidades de la época. Se trata de construcciones sencillas, de planta rectangular o absidal, realizadas a menudo con materiales ligeros y, a veces, rodeadas de un peristilo de columnas de madera. Con la decadencia de la institución monárquica y de la figura del caudillo como centro de la vida religiosa, se creó un tipo de edificio específico para el culto, que, como es natural, se habría inspirado en el modelo preexistente, pero aumentando en algunos casos sus dimensiones. El aspecto que pudieran tener estos edificios viene ilustrado por las reproducciones en terra-

cota de carácter votivo halladas en algunos santuarios primitivos, como el de Hera en Perachora, cerca de Corinto (Grecia). Entre estos primeros templos del siglo VIII a.C. cabe destacar el del santuario de Hera en la isla de Samos. Se trata de una construcción rectangular estrecha y alargada (32,86 x 6,50 m), dotada de una columnata de madera en el eje longitudinal, destinada a sostener la viga cimera y cuya presencia obligó a desplazar ligeramente hacia el norte la base para la estatua de la divinidad. En cualquier caso, estos primeros templos, aunque ya alcanzaban a menudo una longitud de casi 30 m, no constituían todavía estructuras monumentales, dada la pobreza de los materiales utilizados (madera y adobes sobre zócalos de piedra, con techumbre de materia vegetal y arcilla) y la ausencia de toda decoración arquitectónica.

Los templos del siglo VII a.C.

Tradicionalmente, se ha supuesto que el desarrollo de una gran arquitectura se debía a la influencia egipcia, como consecuencia del intenso contacto existente entre ambas civilizaciones durante la segunda mitad del siglo VII a.C., y, sin duda, son muchos los puntos de contacto del orden dórico con la arquitectura egipcia. Sin embargo, los primeros templos griegos con un cierto carácter monumental (los de Corinto e Istmia, ambos en Grecia) se fechan en la primera mitad del siglo VII a.C., lo que sugiere un desarrollo autónomo en Grecia.

No mucho después, hacia 630 a.C., el templo de Apolo en Termon (Etolia, Grecia) ofrece pruebas claras del desarrollo del orden dórico. En efecto, aunque las columnas y el epistilo debían de ser de madera y no han dejado rastro, el templo de Termon (38,23 x 12,13 m) ha proporcionado una serie de losas de terracota con decoración pintada que sin duda correspondían a las metopas del friso, con posibles triglifos de madera. Estos edificios del siglo VII a.C. revelan además las características propias de una etapa formativa.

El orden dórico del período arcaico en Grecia

El orden dórico plenamente constituido se documenta a fines del siglo VII a.C. en el templo de Hera en Olimpia (Grecia). En efecto, aquí aparece por primera vez

la estructura clásica de la naos, con pronaos y opistodomo dotados de dos columnas in antis. El primer templo dórico construido íntegramente en piedra es el de Ártemis en la isla jónica de Corfú, fechado a principios del siglo VI a.C. El elemento más destacado de esta construcción es la columnata octástila de las fachadas, cuya consecuencia es la duplicación del espacio existente entre las paredes de la naos y las columnatas laterales, así como la existencia de un amplio frontón, que ofrece un primer gran ejemplo de escultura arquitectónica, y unas proporciones menos alargadas, que contrastan con lo que es habitual en los grandes templos dóricos del siglo VI a.C. Obsérvese los capiteles característicos del período arcaico, con equino bajo y ancho, de flancos curvilíneos y con una profunda moldura cóncava en la base, y también la relativa robustez de las columnas, cuya altura quintuplica el diámetro de base.

El orden dórico del período arcaico en Sicilia y Magna Grecia

En Sicilia y en Magna Grecia los templos dóricos arcaicos ponen de manifiesto una fuerte personalidad, atribuible tanto a tradiciones locales como a una considerable influencia jónica. Entre estos rasgos característicos cabe señalar la estructura tripartita de la naos, sin opistodomo, pero con una pequeña sala, llamada *adyton*, reservada a la divinidad y a sus servidores. Además, no es raro que la pronaos carezca de las dos columnas in antis, aunque puede ir precedida de un amplio pórtico o, incluso, por una segunda columnata que duplica la de la fa-

Junto a estas líneas, vista parcial de la célebre tribuna de las cariátides (siglo V a.C.), que se abre en el lado sur del Erecteion, en la Acrópolis de Atenas. Para su decoración y mayor vistosidad el arquitecto utilizó, a modo de columna y como soportes del entablamento, estas magníficas estatuas femeninas (cariátides) vestidas con peplos de abundantes pliegues, que portan sobre sus cabezas cestos que hacen las veces de capiteles. En ellas la vestimenta se ha vuelto tan tenue y transparente que, más que cubrir los cuerpos, exalta y acentúa sus formas. En la Villa Adriana, cerca de Tívoli (Roma), se ha hallado copias de estas obras en un excelente estado de conservación, lo que ha permitido conocer en detalle cómo fueron en realidad las esculturas originales.

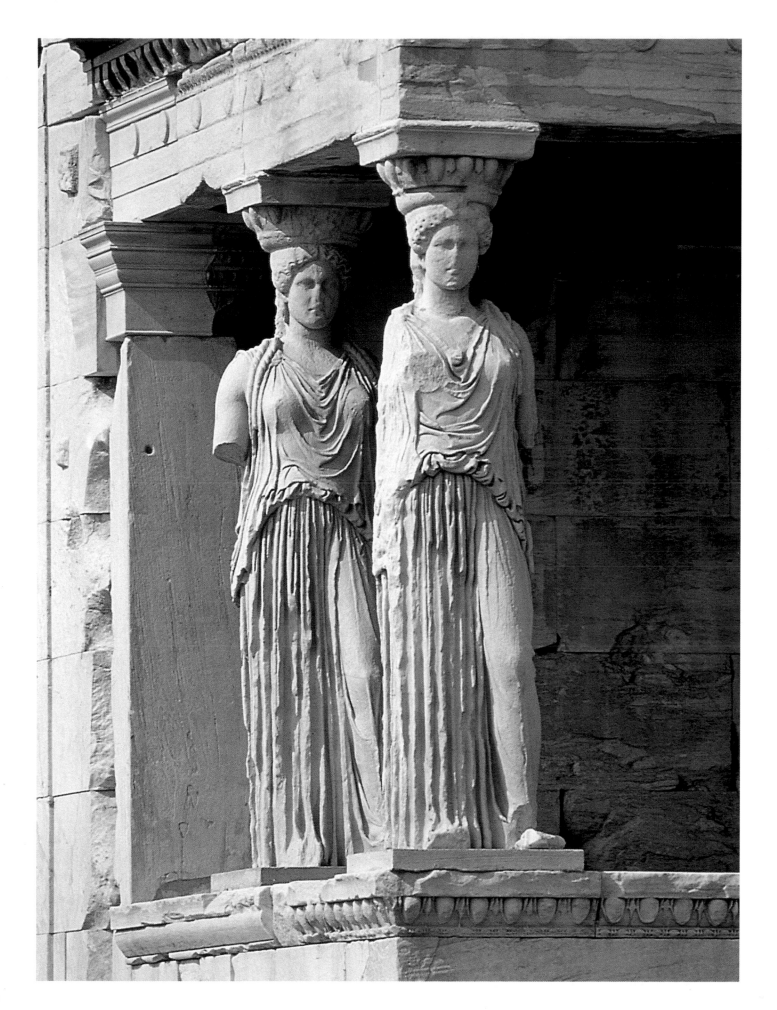

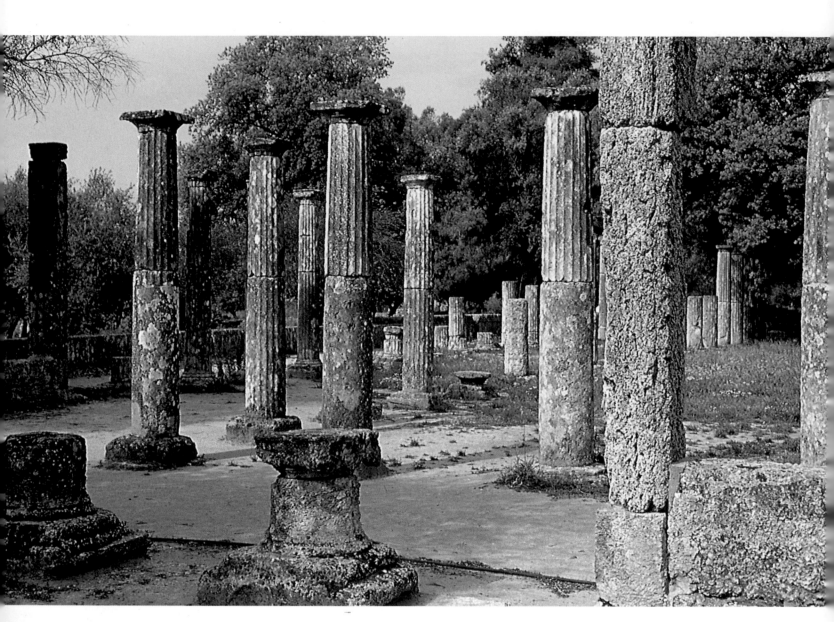

chada. Algunos de estos rasgos son ya claramente visibles en el más antiguo de los templos dóricos de Sicilia, el de Apolo en Siracusa, construido hacia 570 a.C., y se reproducen en otros edificios arcaicos más tardíos, como el primer templo de Hera en Posidonia (Italia).

Otro rasgo de clara influencia jónica se aprecia en la concepción colosal del templo G de Selinunte (Sicilia), dedicado a Apolo, y del templo de Zeus en Agrigento (Sicilia).

El primero, cuyas dimensiones (110,12 x 50,07 m) son similares a las de los grandes templos arcaicos de Hera en Samos y de Ártemis en Éfeso, contiene en la naos un *adyton* independiente, rasgo que permite relacionarlo también con el templo de Apolo en Dídima (Asia Menor). La construcción de este gran edificio fue iniciada alrededor de 520 a.C. y se prosiguió en época clásica, pero no

Arriba, vista parcial del templo dórico de Hera (600 a.C. o anterior), en Olimpia (Grecia). Más ancho que largo, con seis columnas en los extremos y dieciséis en los lados, se cree que en un principio éstas eran de madera y que fueron paulatinamente sustituidas por columnas de piedra. Ello explica, sin duda, el que los fustes difieran tanto en diámetro y en número de tambores y de estrías, así como en el tipo de material empleado.

es seguro que jamás llegara a finalizarse. De hecho, es probable que el conjunto quedara descubierto y que las dos columnatas internas de la naos no sostuvieran una cubierta normal a doble vertiente, sino sendos tejados inclinados hacia un área central abierta.

En cuanto al templo de Agrigento, iniciado en torno a 500 a.C., es de longitud análoga al anterior, pero 2,7 metros más ancho, y por distintos motivos se trata de un caso único. En primer lugar, se trata de un heptástilo, que no dispone de un peristilo de columnas exentas, sino que está rodeado por un muro continuo con columnas dóricas adosadas. Ello permitió substituir los dinteles monolíticos por un entablamento formado por bloques diversos, de menores dimensiones, sostenidos en los intercolumnios por grandes figuras masculinas esculpidas en relieve.

Interiormente, la naos estaba formada por una gran nave con enormes pilares adosados, que reducían la luz máxima a cubrir sin soportes intermedios a 12,85 metros, lo que posiblemente hubiera permitido cubrir el edificio si éste hubiera llegado a terminarse.

El templo de Atenea Afaia, en la isla de Egina

Entre los templos construidos a finales del período arcaico merece un breve comentario el de Atenea Afaia, en la isla griega de Egina. Se trata de un edificio de dimensiones relativamente reducidas (13,77 x 28,81 m en el peristilo),

Bajo estas líneas, templo de Atenea Afaia en la isla de Egina (fines siglo VI a.C.), Grecia. Erigido sobre un promontorio, está considerado el edificio dórico mejor conservado del período más reciente de la época arcaica. Para su construcción se empleó piedra caliza extraída en la propia isla. Una vez acabada la obra, se recubrió de estuco, a excepción de las esculturas, que eran de mármol. Las fachadas principales tenían seis columnas y las laterales doce.

cuya planta sigue las normas del canon dórico de Grecia en el siglo VI a.C., pero con columnas mucho más esbeltas de lo que era habitual, puesto que su altura es 5,33 veces el diámetro de base (4,15 en el templo de Apolo en Corinto). Este hecho, unido a unas proporciones menos alargadas, confiere al templo de Afaia una ligereza que preludia el equilibrio de volúmenes característico de la posterior época clásica.

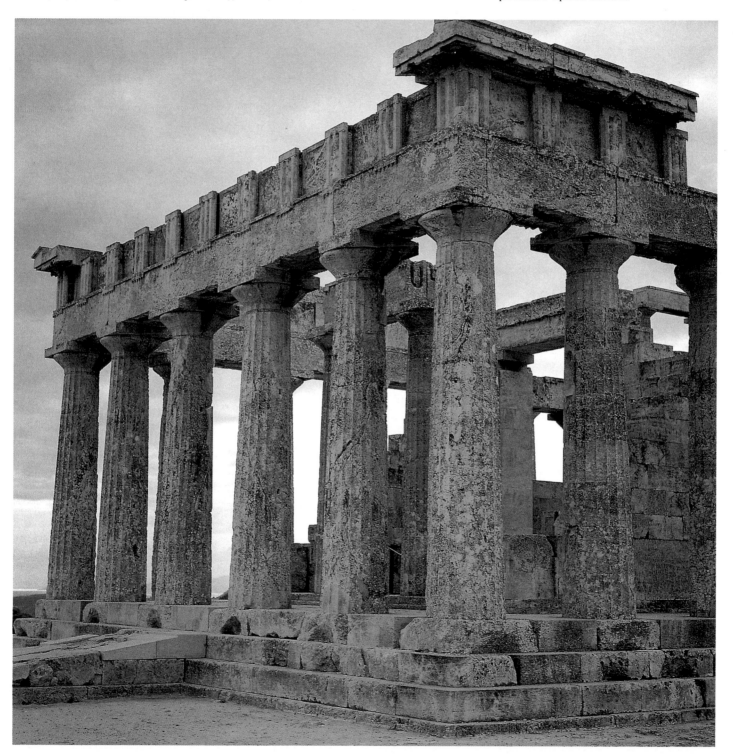

El orden dórico en el período clásico (siglo V a.C.)

La arquitectura dórica alcanza su plenitud en el siglo V a.C., con realizaciones como el templo de Zeus en Olimpia (Grecia) y, sobre todo, el Partenón, el gran templo de Atenea en la Acrópolis de Atenas (Grecia). El primero de estos edificios, construido entre 470 y 456 a.C., es el paradigma del canon dórico en su forma desarrollada: de proporciones recogidas (6 x 13 columnas; 64,12 x 27,68 m), con naos de tipo tradicional, dotada de una doble columnata de dos pisos, y diseñado a partir de unas relaciones numéricas estrictas. Los capiteles han adquirido ya el perfil clásico, con equino más alto, de perfil menos curvado y sin la moldura cóncava propia del período arcaico.

El Partenón, construido entre 447 y 438 a.C., presenta una serie de particularidades constructivas y estilísticas que hacen de él un edificio único en la historia del arte clásico. En primer lugar, la pronaos y el opistodomo presentan una escasa profundidad y están precedidos por un pórtico hexástilo. La naos cuenta con la doble columnata de dos pisos característica de esta época, pero extendida también al lado corto occidental para servir de fondo y enmarcar la gran estatua de Atenea, surgida del cincel de Fidias. Ello supone un estudio del espacio interno poco corriente en la arquitectura helénica. Al oeste de la naos, se delimita un segundo recinto (la llamada «sala de las vírgenes», destinado a contener el tesoro de la diosa), que tenía el techo sostenido por cuatro columnas jónicas, cuya esbeltez permitía prescindir del doble piso característico. No es éste el único rasgo jónico que puede apreciarse en el edificio, que cuenta también con un friso corrido a lo largo de la pared externa de la naos. También es posible interpretar en este sentido las co-

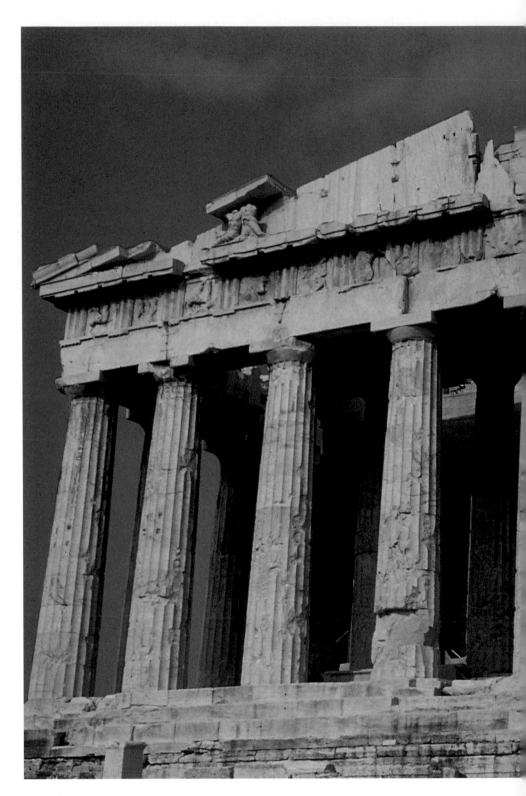

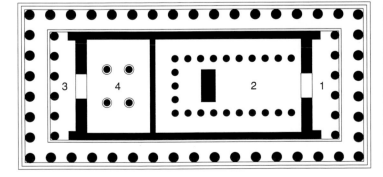

Arriba, vista de la fachada occidental del Partenón, en la Acrópolis de Atenas. Su construcción se inició en el 447 a.C., época de Pericles, y no fue concluido hasta el 438, sin incluir dentro de esta fecha la decoración escultórica, que no se acabaría hasta seis años más tarde. Sus arquitectos fueron Ictinio y Calícrates, que idearon para este fin una estructura de proporciones colosales, hecho que lo convirtió en el mayor templo dórico de la Grecia continental. A la izquierda se reproduce la planta de este templo, que se caracteriza por el equilibrio y la proporción. De trazado rectangular, se trata de un edificio períptero de mármol pentélico, con ocho columnas en las fachadas o lados cortos y 17 en los laterales. Comprende una pronaos (1) o pórtico con columnas, que da acceso a la naos (2) o cella, y el opistodomo (3), que estaba situado en la fachada posterior. Desde el opistodomo se accedía a una sala sin comunicación con la naos, que constituía el Partenón (4) propiamente dicho, donde se guardaba el tesoro, y que también se denominaba «sala de las vírgenes».

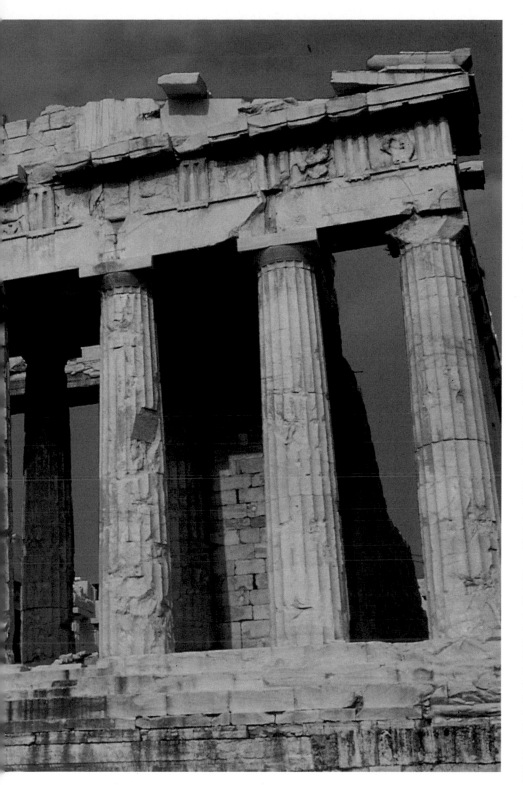

El orden dórico en el período clásico (siglo IV a.C.)

A lo largo del siglo IV a.C., la evolución del orden dórico se orientará hacia una mayor esbeltez y ligereza, a la vez que se comenzará a experimentar con la combinación de elementos propios de distintos órdenes, sobre todo en los espacios internos, que serán objeto de una atención especial desde el punto de vista ornamental.

Algunas de estas tendencias pueden observarse ya a fines del siglo V a.C. en el templo de Apolo Epicurio en Bassae (Arcadia). En efecto, junto a rasgos tradicionales, como el peristilo dórico de 6 x 15 columnas y la naos con pronaos y opistodomo con dos columnas in antis, el espacio interior adquiere un aspecto inédito, con dos series de muretes transversales terminados en semicolumnas de orden jónico, y una sola columna exenta, coronada por un capitel corintio (el más antiguo conocido), que precedía el *adyton*.

Estas falsas columnas (a diferencia de las columnatas internas en el canon dórico clásico) apenas desempeñan papel alguno en el sostén de la cubierta, de modo que su función es esencialmente ornamental.

Esta ordenación interior, completada con un friso jónico, inspiró algunas de las creaciones más originales del siglo IV a.C. Baste como ejemplo el templo de Atenea Alea en Tegea Arcadia (Grecia), edificado a mediados de la centuria. Las columnas del peristilo de este edificio religioso son extremadamente esbeltas (su altura es más de seis veces superior al diámetro de base), lo que, unido a la escasa altura del entablamento, confiere a esta construcción un aspecto liviano muy propio de la época.

En cuanto al aspecto interno, la naos tiene una estructura clásica, con pronaos y opistodomo dotados de dos columnas in antis. El aspecto más destacado es la decoración, fundamentada en las semicolumnas adosadas de orden corintio, a las que se superponía probablemente otra serie de orden jónico.

Culmina así la transformación de un elemento estructural (las columnatas internas de la naos del templo dórico) en un elemento meramente ornamental.

Con posterioridad al siglo IV a.C. se mantendrán las tendencias que se han señalado anteriormente, pero el ya tradicional orden dórico perderá poco a poco popularidad.

lumnatas octástilas de las fachadas, que, con las 17 columnas de los lados, componen un conjunto de proporciones equilibradas, algo más alargada en las dimensiones de la planta que el templo de Olimpia pero, como éste, basado en un estricto sistema de relaciones numéricas.

Cabe señalar, por último, que el Partenón constituye el más completo ejemplo de las deformaciones intencionales introducidas por los arquitectos griegos en la regularidad de líneas geométricas que conforman el edificio.

Así, a la éntasis de las columnas debe añadirse una pequeña inclinación de las mismas hacia el interior y también un ligero abombamiento hacia arriba en la parte central de cada uno de los lados del edificio.

El objeto de estos «refinamientos» es posiblemente corregir las ilusiones ópticas producidas por las líneas y ángulos rectos, aunque algunos autores han sugerido que se trata precisamente de dar vida al edificio rompiendo de este modo su rígida geometría.

El orden jónico en el período arcaico

Las primeros templos jónicos erigidos en la Grecia del este se caracterizan por una fuerte influencia oriental, manifiesta en sus dimensiones colosales, en el gusto por la multiplicación de los soportes verticales y en la riqueza decorativa propia de este orden. El más antiguo de estos templos es el del santuario de Hera en Samos (isla griega del mar Egeo). De dimensiones imponentes (105 x 52,50 m), tenía un doble peristilo de 21 columnas en cada lado, por 8 en la fachada oriental y 10 en la occidental: en total, un bosque de 104 columnas de 18 metros de altura y proporciones muy esbeltas (su altura duplica el diámetro de la base). La naos, dotada de una doble columnata, carece de opistodomo y está precedida por una profunda pronaos, típica de la arquitectura jónica.

Poco después, hacia mediados del siglo VI a.C., se inicia la construcción del gran templo de Ártemis en Efeso (Asia Menor). Aún mayor que el anterior (115,14 x 55,10 m), este edificio presenta algunas peculiaridades interesantes, como la existencia de un pequeño opistodomo, junto con una profunda pronaos típicamente jónica, o la naos descubierta.

Añádase a ello una profusa decoración, que incluye, en la fachada principal, tambores de columna ornamentados con relieves figurativos. Como se ha visto más arriba, esta arquitectura, a la vez colosal y ornamental, ejerció una notable influencia sobre las creaciones dóricas del occidente griego. Contemporáneamente, sin embargo, se desarrolla en las islas Cícladas un estilo jónico diferente, tanto por su escala reducida como por su planta.

Los templos jónicos del período clásico y helenístico

Durante el siglo V a.C. el número de construcciones en la Grecia oriental es escaso, de manera que los mejores ejemplos de la arquitectura jónica se encuentran en el Ática (Grecia). Entre éstos, el Erecteion de la Acrópolis de Atenas, erigido entre 421 y 406 a.C., es un caso absolutamente atípico por las peculiaridades de su planta.

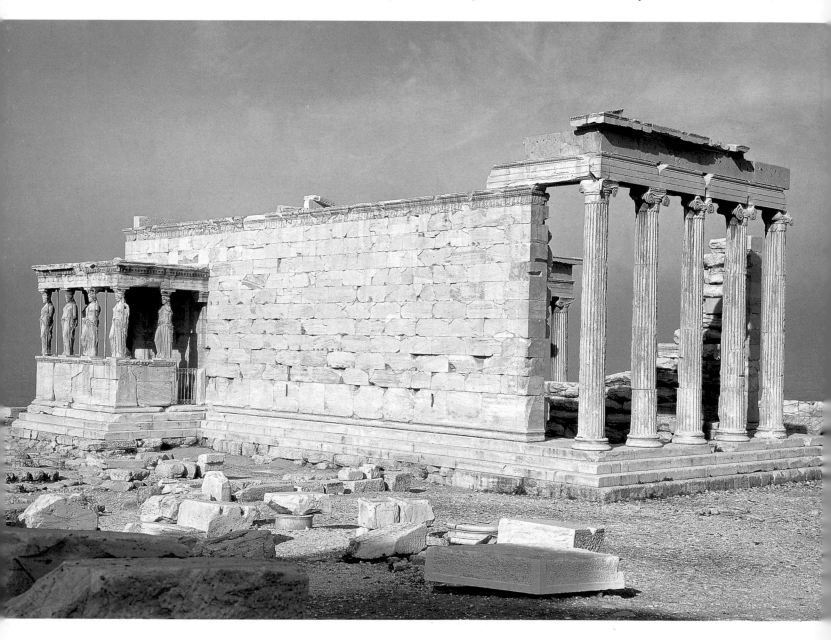

Éstas obedecen tanto a las dificultades topográficas del lugar donde se levanta el templo, como a la necesidad de dar culto en el mismo a divinidades diversas (Atenea y distintas deidades locales del Ática, entre ellas Erecteo). En efecto, el edificio comporta cuatro columnatas, otros tantos niveles y tres unidades estructurales, cada una con su propia techumbre. La decoración era extremadamente rica. Así, los capiteles tenían una moldura suplementaria entre el equino y las volutas. Los toros de las basas reciben una ornamentación vegetal compleja y en el extremo superior del fuste se dispone una corona de palmetas y flores de loto, motivo que se repite en la parte alta de los muros, por debajo del friso que rodea todo el edificio. Dicho friso estaba formado por figuras exentas de mármol blanco. El uso de cariátides en vez de columnas convencionales en el pórtico meridional completaba, junto con la decoración pintada de los relieves, el aspecto sofisticado de este edificio. En la misma Acrópolis de Atenas, el pequeño templo tetrástilo de Atenea Niké (h. 420 a.C.) es uno de los primeros edificios anfipróstilos y constituye una buena muestra de la elegancia de esta arquitectura jónica desarrollada en la Atenas del siglo V a.C.

En el siglo IV a.C. la actividad constructiva reemprende con fuerza en las ciudades de la Grecia oriental, donde el orden jónico evolucionará siguiendo distintas tendencias. Por una parte, las reconstrucciones de los grandes templos arcaicos, como el de Ártemis en Éfeso (Asia Menor) o el de Apolo Didimeo, cerca de Mileto en Asia Menor (uno y otro iniciados a fines del siglo IV a.C.), se efectuará siguiendo esencialmente los esquemas elaborados en el siglo VI a.C., incrementando incluso la monumentalidad o incorporando una tercera hilada de columnas en la fachada principal, lo que acentuaba el efecto de «bosque de columnas». Por lo demás, el mantenimiento de los antiguos santuarios en el interior de estos edificios imponía el uso de naos descubiertas (hipetras).

Junto a estas nuevas construcciones de proporciones colosales se levantan también templos de dimensiones modestas, como el de Atenea Poliade (37,20 x 19,55 m), en Priene (Asia Menor), dedicado por Alejandro Magno en el año 334 a.C. Ya en el siglo III a.C., el orden jónico evolucionará hacia la creación de

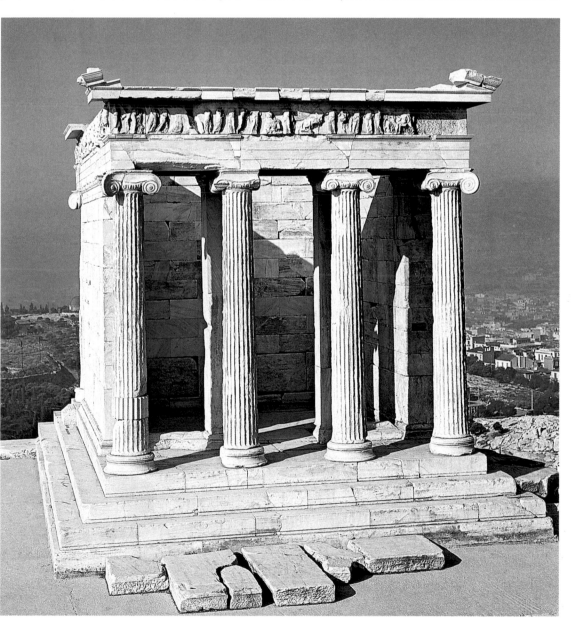

En la página anterior, fachada occidental del Erecteion (421-406 a.C.) en la Acrópolis de Atenas. Debido al desnivel del terreno, el edificio presenta una planta desigual, distribuida en varios niveles. La complejidad constructiva del conjunto se debe también al hecho de que en este templo se daba culto a distintas divinidades, entre las que cabe destacar Atenea y Erecteo. Uno de los rasgos más característicos de la construcción es el uso de cariátides en vez de columnas, en el pórtico meridional.

A la derecha, fachada principal del pequeño templo tetrástilo de Atenea Niké o Victoria sin alas (h. 420 a.C.), que fue erigido sobre el bastión oriental que defendía la entrada de la Acrópolis de Atenas. Aparte de la importancia estructural de este templo jónico, cabe destacar su rica ornamentación escultórica, en altorrelieve, que decoraba tanto el friso (escenas de combates entre los griegos y persas), como la extraordinaria balaustrada de mármol que lo rodeaba por tres de sus lados.

edificios más ligeros mediante la eliminación de las columnatas interiores del peristilo, el uso de columnas muy esbeltas y de intercolumnios amplios. Uno de los ejemplos característicos de este tipo de construcción, que se mantendrá vigente hasta la época imperial romana, es el templo de Ártemis Leucofriene en Magnesia del Meandro (Tesalia, Grecia), obra de Hermógenes de Alinda, fechada hacia 200 a.C.

Construcciones religiosas

Aunque poco frecuentes, los templos circulares, llamados *tholoi*, merecen un breve comentario, especialmente los dos magníficos ejemplares construidos en Delfos y Epidauro, en Grecia. El primero, erigido hacia 380 a.C., medía poco menos de 15 metros de diámetro y estaba formado por un peristilo dórico de veinte columnas que rodeaba una naos circular, en cuyo interior había otras diez columnas, en este caso corintias, tangentes al muro. Se trata, de hecho, del primer ejemplo conocido del uso sistemático del orden corintio en la arquitectura griega. El *tholos* de Epidauro (h. 360-330 a.C.) mantenía la misma combinación de los órdenes arquitectónicos, pero era de dimensiones mayores (21,8 m) y estaba más ricamente ornamentado.

Como se ha indicado más arriba, el altar es un elemento esencial de la práctica religiosa. No sorprende que, a menudo, alcance una escala auténticamente monumental, o incluso que constituya un elemento exento, sin relación con ningún templo. El caso más conocido es el del gran altar dedicado a Zeus y Atenea en Pérgamo (Asia Menor), situado en la parte meridional de la acrópolis de esta ciudad, en el interior del amplio recinto. El altar propiamente dicho se hallaba en el interior de una gran construcción de planta casi cuadrada, formada por un elevado basamento con decoración ricamente esculpida, sobre el que se levantaba un pórtico exterior de orden jónico, seguido por un muro continuo y un peristilo, también jónico, formado por columnas adosadas a pilastras, por encima del cual corría un friso en relieve. En el lado occidental había una amplia escalinata, flanqueada por dos alas del pórtico, que conducía a la parte superior del monumento. El gran altar de Pérgamo fue construido probablemente entre los años 180 y 160 a.C. y muy pronto fue un modelo imitado en otras ciudades de Asia Menor.

Los *tholoi* o templos de planta circular no fueron muy frecuentes en Grecia. Por lo general, éstos se hallaban siempre vinculados a un santuario, tal es el caso de los erigidos en Olimpia y Epidauro. Aunque se desconoce su función, algunos estudiosos han sugerido que pudiera tratarse de edificios dedicados al culto del fuego. Junto a estas líneas, el *tholos* de Delfos (Grecia), construido por Policleto el Joven a fines del siglo IV. a.C. En la actualidad se encuentra totalmente destruido y sólo se mantienen en pie tres de las veinte columnas dóricas que rodearon su perímetro exterior. También se conservan algunas de sus metopas, que muestran una delicada factura.

La arquitectura civil en la antigua Grecia

Entre los edificios de carácter no estrictamente religioso destaca la estoa (*stoa*), una construcción de tipo polifuncional. Ésta se utilizaba como palacio de justicia, mercado, sede de diferentes magistraturas y de capillas dedicadas a distintas divinidades, como lugar de encuentro y conversación, a menudo ornamentado con obras de arte, o simplemente como refugio ante las inclemencias del tiempo en lugares ampliamente concurridos (ágoras, santuarios, teatros, gimnasios, etc.). La estoa constituye, además, uno de los tipos arquitectónicos más característicos de la Grecia antigua.

En su forma elemental es un simple pórtico alargado y abierto al exterior a través de una columnata, hecho que producía un agradable efecto estético.

Sin duda, una de las razones que explican la enorme popularidad de este tipo de edificio es que su cubrimiento no entrañaba grandes dificultades, sobre todo si, como era norma general, la anchura cubierta sin soportes internos era de 5 a 7 metros.

Evolución de la estoa

La estoa se documenta ya desde época arcaica (las más antiguas conocidas datan de fines del siglo VII a.C.) y su uso perduró hasta fines de la época helenística. En época arcaica, la estoa, aunque ya ampliamente utilizada, carecía de monumentalidad.

En efecto, sus dimensiones son reducidas (raramente superiores a los 30 m de longitud, por una profundidad entre 5 y 7 m) y, a menudo, los materiales utilizados son de pobre calidad. Son frecuentes las columnas de madera y las cu-

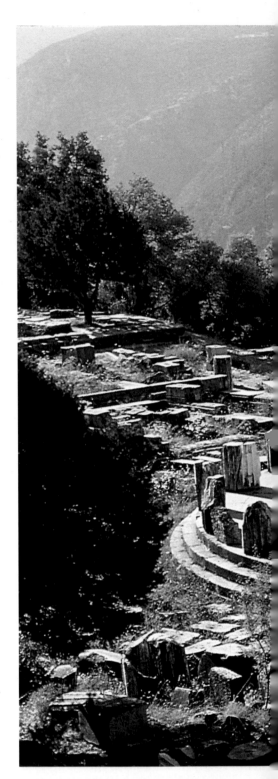

biertas de arcilla mezclada con materia vegetal. A pesar de su escasa profundidad, muchos de estos edificios presentan una columnata longitudinal interna para apoyar las vigas que constituyen la base de la techumbre, que podía ser plana o a doble vertiente.

Es, sin embargo, en la Atenas del siglo V a.C. y en las ciudades peloponésicas, durante la centuria siguiente, don-

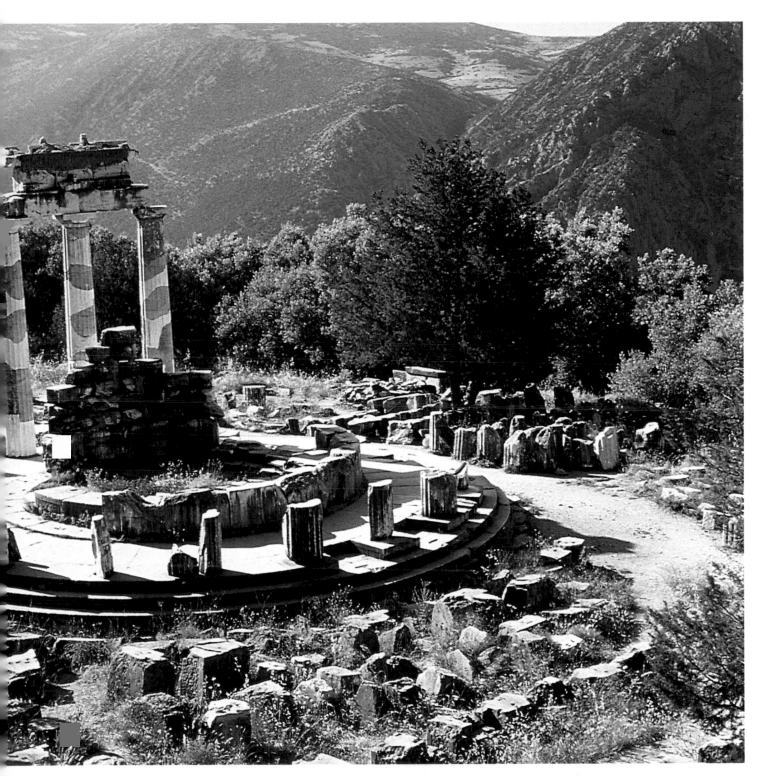

de se produce el pleno desarrollo de la estoa, que pasa a adquirir en este momento una escala auténticamente monumental y a diversificarse en distintos tipos bien caracterizados.

Esta diversidad tipológica afecta, en primer lugar, a la forma. Es precisamente en esta época cuando aparecen, en efecto, las estoas de tres alas (en forma de «P») y comienzan a ser frecuentes las de dos alas (en forma de «L»), que ya existían en el período anterior. Se crean también los edificios dotados de recintos en la parte posterior, así como los que tienen los dos extremos del pórtico ensanchados, formando sendas proyecciones que rompen la monotonía de una fachada constituida por una columnata continua. Así mismo, se construyen ya algunas estoas de dos pisos, tipo que, sin embargo, no llegará a ser habitual hasta la denominada etapa helenística. La evolución de la estoa como tipo arquitectónico independiente puede considerarse terminada en el período clásico.

En este sentido, puede pues decirse que el período helenístico tan sólo aportará innovaciones de detalle en el campo de la decoración y también de la ornamentación.

El buleuterio

Un segundo tipo de edificio de gran importancia en la vida pública de las ciudades griegas era el buleuterio, es decir, la sede de la *bulé*, la asamblea restringida de ciudadanos. El tipo más corriente y arquitectónicamente más elaborado es un edificio cubierto, de planta cuadrangular, con una gradería interna de trazado rectilíneo o curvilíneo que ocupa tres de sus lados. El más antiguo de los edificios de este tipo es el de Atenas, erigido probablemente en torno a 500 a.C. para albergar una asamblea de quinientos representantes. Se trata de un edificio casi cuadrado, de unos 23 metros de lado, con seis gradas rectilíneas y cinco soportes internos para sostener la techumbre. Los mejores ejemplares, sin embargo, se fechan ya en época helenística.

era posible, aprovechando la pendiente de alguna elevación próxima. Desde fines del siglo VI a.C. estas estructuras elementales evolucionan hacia la formación de un tipo arquitectónico bien definido, que, sin embargo, no se documenta en su forma plenamente desarrollada hasta el siglo IV a.C. A partir de este momento el teatro griego se compone de tres elementos: una gradería de forma ligeramente superior al semicírculo (*koilon*), excavada en la ladera de una elevación, excepto sus extremos, que se apoyaban sobre un terraplén sostenido por muros de contención. El *koilon* envolvía un espacio circular, llamado *orchestra*, en el que se situaban el coro y los actores, que también podían desarrollar la acción sobre un pequeño estrado de madera llamado *logeion*. La *skené*, finalmente, era una construcción rectangular, a menudo

A la derecha, vista general del teatro de Epidauro (Grecia), construido en el siglo IV por Policleto el Joven. Este teatro, que tenía capacidad para unos 14.000 espectadores, se erigió fuera del recinto sagrado, en la pendiente del monte Kynostion, hecho que le otorga una excepcional acústica. Consta (véase la planta a la izquierda) de una *orchestra* (1) o espacio circular, reservado al coro y a los actores, y de un auditorio semicircular, cuyo arco era algo mayor que un semicírculo (2) con cincuenta y cinco graderías divididas en dos pisos por una galería o *diazoma* (3). Cada piso estaba compartimentado a su vez en secciones triangulares o *kerkides* (4). Junto a la *orchestra* estaba la *skené* (5), construcción rectangular que tenía a veces dos pisos y que era utilizada por los actores para cambiar de indumentaria. Entre la *orchestra* y la *skené* había el *logeion* (6), un pequeño estrado de madera, largo y estrecho, desde el que declamaban los actores. Dos pasillos o *parodoi* (7) separaban los extremos de la *skené* de los muros de contención de la primera gradería del auditorio.

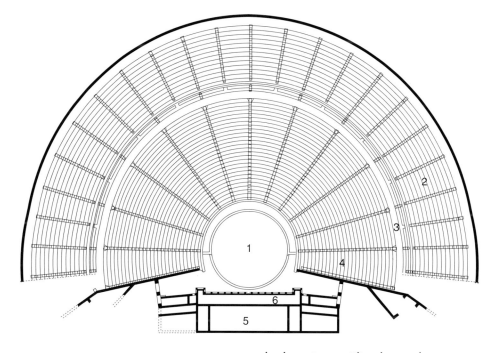

El teatro

Como el teatro occidental moderno, el teatro griego encuentra su origen en determinadas ceremonias religiosas, concretamente rituales celebrados en honor de Dionisos.

Estos rituales tenían el carácter de una representación y estaban acompañados, generalmente, de coros y bailes. El lugar donde se celebraban estas ceremonias no tenía al principio estructura arquitectónica alguna. Se trataba en realidad de una simple explanada, a menudo en el ágora, con un altar de Dionisos en el centro. Los espectadores se agrupaban alrededor, en graderías de madera o, si ello

de dos pisos, utilizada por los actores para cambiar de indumentaria y de máscaras a lo largo de la representación. Entre los extremos de la *skené* y los muros de contención del *koilon* existían sendos pasos llamados *parodoi*. La estructura descrita es la que se documenta en el teatro de Epidauro (Grecia), construido en el siglo IV por Policleto el Joven y uno de los edificios de este tipo mejor conservados.

El teatro griego fue siempre una estructura arquitectónica muy simple, cuya ubicación venía estrictamente condicionada por la topografía, dada la necesidad de apoyar la gradería en una pendiente. Por esta razón carece de una localización

precisa en las ciudades y santuarios y raramente forma parte de conjuntos arquitectónicos más amplios. En ocasiones, incluso puede hallarse fuera del área estrictamente urbana.

El gimnasio y el estadio

Otro edificio de gran importancia en el mundo griego es el gimnasio, un conjunto de instalaciones donde, además de la práctica del ejercicio físico, se desarrollaba la instrucción intelectual de los jóvenes ciudadanos. Hasta el siglo IV a.C. se hallaban, preferentemente, en áreas suburbanas o en la periferia de los grandes santuarios, y tenían una estructura

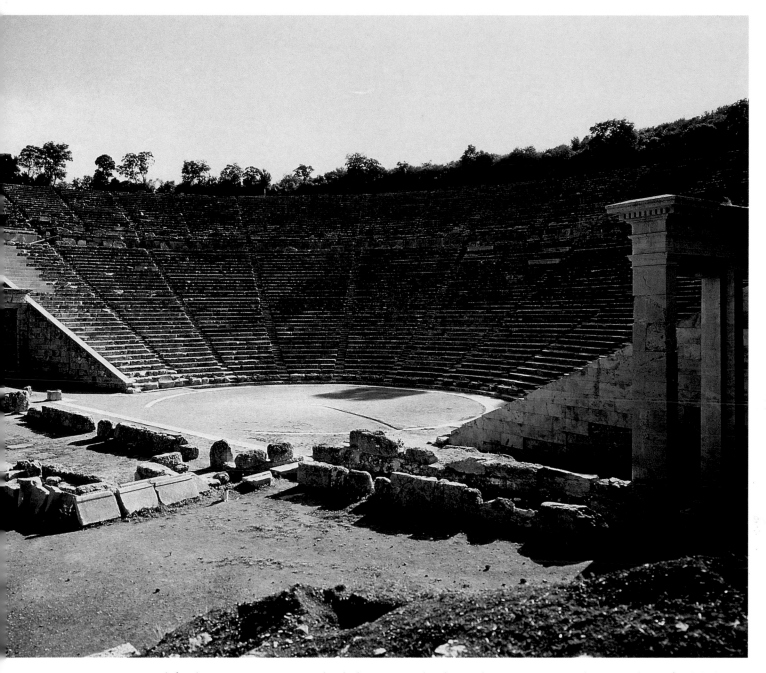

arquitectónica poco definida, ya que se trataba, sobre todo, de pistas y áreas de ejercicio al aire libre, rodeadas de parques y unas pocas edificaciones usadas como vestuarios o capillas.

A partir del siglo IV a.C. el gimnasio tiende a adoptar una estructura más o menos canónica, en la que es elemento esencial la palestra (*palaistra*). Se trata de una construcción cuadrangular dispuesta en torno a un patio central con peristilo, al que se abren una serie de habitaciones con funciones diversas, como los vestuarios, el recinto donde cubrir el cuerpo con aceite y arena, salas donde practicar las distintas modalidades de lucha, la biblioteca, salas de reunión, las habitaciones donde se almacenaba el aceite y diversos elementos necesarios para la práctica deportiva. La palestra podía contener también una sala de baño, pero ésta se halla a veces, como en el gimnasio de Delfos, fuera del edificio.

Además de la palestra, el gimnasio se componía de una estoa o varias, a veces agrupadas, como en Olimpia, para delimitar un gran espacio central destinado a la práctica de la carrera, lanzamiento de disco o jabalina.

En caso de mal tiempo estas actividades se realizaban bajo los pórticos, que a menudo tenían la misma longitud que los estadios. El gimnasio así constituido se integraba con relativa facilidad en el espacio urbano, razón por la cual desde el siglo IV a.C. es frecuente encontrar estas instalaciones en el interior de las ciudades, incluso en la zona central de las mismas.

Junto al gimnasio se hallaba a veces el estadio, cuyo nombre deriva de la medida de longitud (*stadion*, entre 167 y 192 m según las regiones) de la pista sobre la que se desarrollaba la carrera a pie. También en este caso la pista se solía situar junto a elevaciones naturales, donde fuera posible acomodar a los espectadores, o, en su defecto, se alzaban terraplenes de tierra, como, por ejemplo, en Olimpia. La presencia de graderías de

245

piedra se documenta ya desde el siglo IV a.C. en Atenas, pero en muchos estadios no llegaron a instalarse hasta un momento muy avanzado, a menudo ya en época romana.

La arquitectura funeraria

La arquitectura funeraria se conoce únicamente a través de un gran edificio funerario de planta absidal, de más de 47 metros de longitud y rodeado por un peristilo de columnas de madera, construido en la primera mitad del siglo X a.C. en Lefkandi, una localidad de la isla griega de Eubea. No es, sin embargo, hasta el siglo VI a.C. cuando se produce el desarrollo de los grandes monumentos sepulcrales, con manifestaciones diversas y, a menudo, notables, en territorios no estrictamente griegos, aunque muy helenizados, como Macedonia o las áreas de Asia Menor más próximas a la costa jónica (Caria y Licia), es decir, en zonas donde la estructura sociopolítica favorecía la existencia de grandes construcciones de este tipo. En Grecia el único tipo que alcanza una escala monumental es el edificio cilíndrico, colocado a menudo sobre un basamento escalonado. Sin duda se trata de la expresión arquitectónica de los grandes túmulos de tierra, uno de los monumentos funerarios más corrientes en el mundo griego. El más antiguo es el sepulcro de Menécrates en la isla jónica de Corfú, fechado en el siglo VI a.C., que mide 4,70 metros de diámetro. Este tipo arquitectónico aparece representado posteriormente en Atenas, en Lindos Rodas (Asia Menor), en la tumba llamada de Cleóbulo (9 m de diámetro) y en Cirene (litoral libio).

Arquitectura funeraria en Macedonia

En Macedonia las tumbas de las clases dominantes, incluyendo la familia real, constituyen un tipo característico designado a menudo como «tumba macedónica». Se trata de cámaras funerarias de planta rectangular o cuadrada, precedidas a menudo por una antecámara y cubiertas, generalmente, con bóveda de cañón, aunque no faltan las techumbres de tipo plano.

Estas construcciones, cuya longitud máxima es de unos 9 metros (y a menudo bastante inferior) se hallaban frecuentemente por debajo del nivel del sue-

Abajo, puerta de acceso al estadio de Olimpia (siglos V y IV a.C.) en Grecia. Este recinto constaba de una pista central alargada, rodeada de gradas, que se construyeron aprovechando la pendiente natural de una ladera. En la página siguiente, reconstrucción ideal del Mausoleo de Halicarnaso (siglo IV a.C.). Considerado en la Antigüedad una de las Siete Maravillas del Mundo, estaba destinado a contener los restos del rey Mausolo y fue erigido en la ciudad del mismo nombre, en Asia Menor, por los arquitectos Piteos y Sátiros. En su profusa decoración escultórica intervinieron artistas de la talla de Escopas, Briaxis y Leocares. Sus escasos restos se conservan en el Museo Británico de Londres.

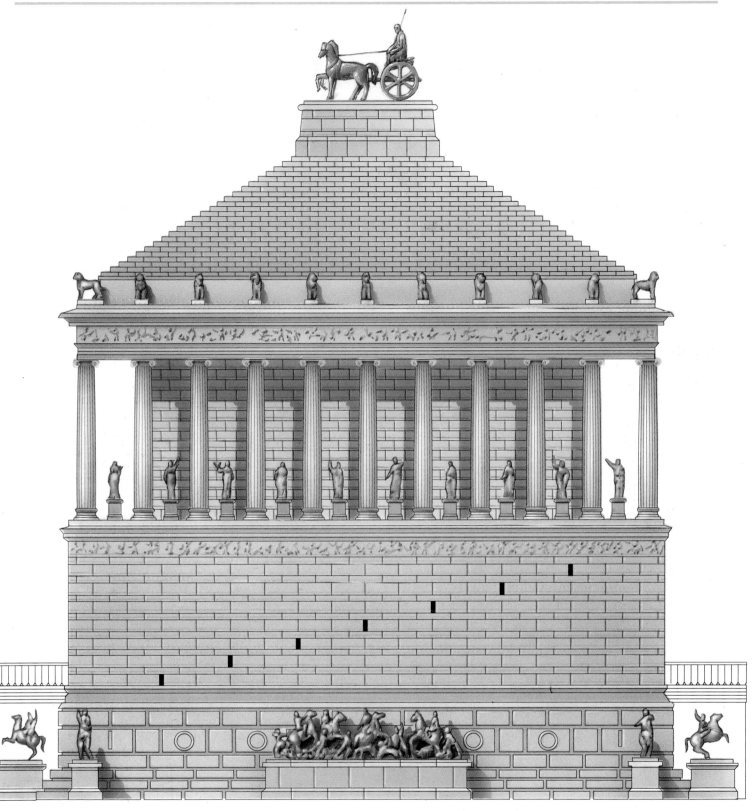

lo y estaban siempre cubiertas con un gran túmulo de tierra, en el que se abría un corredor cubierto que conducía finalmente a la puerta.

Las fachadas, aunque quedaban ocultas por el túmulo que cubría el edificio, se ornamentaban, en los ejemplares arquitectónicos más lujosos, con columnas adosadas, cubiertas con una capa de estuco y con decoración pintada.

Arquitectura funeraria en Licia

Desde finales del siglo V a.C. aparece en Licia (Asia Menor) una arquitectura funeraria híbrida, basada en tipos arquitectónicos indígenas, pero con una intensa influencia griega, especialmente en lo que se refiere a la ornamentación. Los sepulcros de tradición indígena apa-

recen desde mediados del siglo VI a.C. y consisten en cámaras sepulcrales o grandes sarcófagos construidos sobre pilares. A partir de estas formas, algunas de las cuales perdurarán hasta época romana, se crean construcciones más complejas, con podios de grandes dimensiones que sostienen cámaras sepulcrales. El más antiguo de estos sepulcros, construido en torno al año 400 a.C., es el llamado

Monumento de las Nereidas de Janto (Asia Menor), conservado en la actualidad en el Museo Británico de Londres, cuya parte superior adopta la forma de un templo jónico períptero, con cubierta a doble vertiente y la cámara sepulcral en la naos.

El Mausoleo de Halicarnaso

El modelo más característico, sin embargo, está constituido por un podio de planta cuadrada o ligeramente rectangular, que a menudo contiene la cámara sepulcral, sobre el que se eleva una naos rodeada por un peristilo de columnas, a veces adosadas a sus muros, y dotada de una cubierta en forma de pirámide escalonada que evoca, como en los monumentos cilíndricos, la idea del túmulo. El primero y más conocido de los edificios de este tipo es el célebre Mausoleo de Halicarnaso, una de las Siete Maravillas del Mundo Antiguo, erigido a mediados del siglo IV a.C. en Asia Menor para contener los restos del rey Mausolo. Su altura, incluyendo la cuádriga conducida por Mausolo que coronaba la pirámide, debía de aproximarse a los cincuenta metros. Apenas nada se conserva actualmente de esta gran construcción, que es conocida, sobre todo, a través de las descripciones antiguas y que fue el modelo de otros muchos edificios funerarios posteriores, como la Tumba del León de Cnidos (Asia Menor) o el sepulcro de Antíoco II en Belevi.

La influencia griega es también manifiesta en las tumbas rupestres en forma de cámara excavada y dotada de una fachada arquitectónica labrada en la roca. Se trata además de un tipo de sepultura propio del mundo indígena de Asia Menor, especialmente de Licia y Frigia, con fachadas que reproducen en piedra la estructura de las construcciones locales de madera. Desde el siglo IV a.C., sin embargo, las fachadas tienden a reproducir la composición frontal de los templos jónicos, tal como se observa en las necrópolis de Télmesos y Mira, ambas en Asia Menor.

A la derecha, estela funeraria del hoplita Aristión (510-500 a.C.), esculpida sobre una placa de mármol por Aristocles. La figura de este fornido guerrero, trabajada en altorrelieve, muestra, a pesar de sus rasgos todavía arcaicos, una elaborada concepción de los detalles más esenciales, perfectamente perfilados, a la vez que un rico modelado de las superficies. En la actualidad se conserva en el Museo Arqueológico Nacional de Atenas.

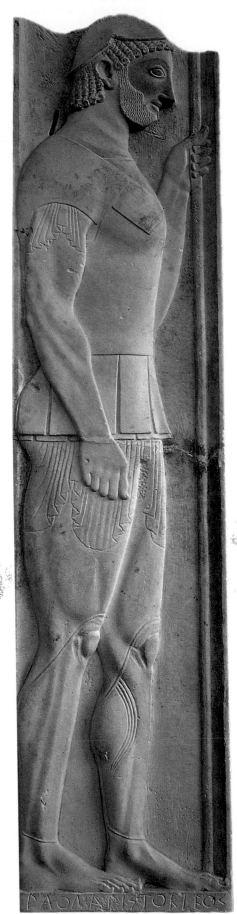

LA ESCULTURA GRIEGA

La escultura fue el mayor logro artístico de la antigua Grecia. Con esta manifestación artística los griegos acabaron con los convencionalismos de la representación plástica y se lanzaron, por primera vez en la historia de las civilizaciones antiguas, a la creación de imágenes a imitación de la naturaleza, con la intención de copiarla o incluso de embellecerla. Partiendo de las artes plásticas orientales precedentes y contemporáneas, los artistas griegos fueron pues capaces, con el tiempo, de liberarse de la tradición para representar figuras de gran verosimilitud. Crearon, en definitiva, un arte propio y original.

Desde la Antigüedad, la escultura griega ha sido un modelo a imitar. Gran parte de la producción plástica romana copió modelos griegos. El arte renacentista se inspiró también en este legado clásico y, finalmente, los movimientos neoclásicos, a partir del siglo XVIII, lo volvieron a poner en boga. Para la mayor parte de personas, el arte griego es todavía motivo de admiración y satisfacción, pero, aún en la actualidad, muchos desconocen sus orígenes. Estos hechos contribuyen a distorsionar en cierta manera algunas características de la plástica de los antiguos griegos.

En primer lugar, la fuente básica de las copias e imitaciones posteriores fueron modelos clásicos y helenísticos, mientras que los anteriores se ignoraron en general. Así, cuando se habla de escultura griega, se tiende a pensar en la estatuaria clásica y helenística y se olvida que la escultura griega pasó por una etapa arcaica decisiva.

Algunas consideraciones sobre la estatuaria

Cabe mencionar, que algunas características esenciales de la estatuaria griega han pasado desapercibidas, a causa de la distorsión que ha representado la imagen romántica legada por algunos tratadistas y artistas de los siglos XVIII y XIX, junto con las vicisitudes del paso del tiempo. Como primer ejemplo, cabe recordar que la policromía era una práctica habitual en la escultura y el relieve griegos en piedra y terracota, ya desde época arcaica. En segundo lugar, que fue el bronce, y no el mármol, el material más usado por los griegos, cuando menos en época clásica. Finalmente, que algunas de las aportaciones más originales y rea-

listas de los antiguos griegos, que tuvieron lugar en el helenismo, han permanecido casi desconocidas, ya que no fueron escogidas como modelo a imitar. En definitiva, el paso del tiempo y un problema de conservación ha legado de la escultura griega una imagen hasta cierto punto falsa (y, en todo caso, parcial), que ha sido recreada hasta la saciedad.

Cuando los historiadores del arte del siglo pasado estudiaban Grecia se admiraban de que los griegos hubieran empezado tan tarde la práctica escultórica. Esta concepción, en parte errónea, se debía a la escasez de ejemplos conocidos de esculturas monumentales anteriores a las guerras persas. De hecho, se entendía por escultura griega básicamente la de las épocas clásica y helenística, cuyos modelos habían pasado, sin apenas variaciones, al arte romano. Cualquier expresión artística anterior era considerada poco menos que «bárbara». La mayor parte de las esculturas arcaicas han ido saliendo a la luz gracias a las excavaciones arqueológicas realizadas en los últimos cien años, mejorando en la actualidad el conocimiento de la plástica griega antigua. De hecho, el estudio de la estatuaria arcaica es reciente y está basado en un gran número de originales, conservados total o parcialmente, cosa que no sucede en el caso de la escultura clásica y helenística. Esto se debe a que, cuando Grecia quedó incorporada como provincia romana, las esculturas arcaicas habían sido en su casi totalidad amortizadas, mientras que el expolio romano contribuyó a perder gran parte de los originales clásicos y helenísticos.

Hacia un realismo escultórico

La escultura griega presenta una característica común, que es la tendencia hacia el tratamiento realista de las figuras. El realismo pleno no se consigue, sin embargo, hasta época clásica, y sobre todo helenística, pero ya en época arcaica se pone de manifiesto el deseo de crear imágenes de acuerdo con la realidad, cosa que permite que la plástica griega evolucione hasta conseguirlo. En este sentido, no hay que caer en la falsa concepción de que el arte es mejor cuando representa la naturaleza de forma más fidedigna; y menos se ha de pensar que los artistas arcaicos no tuvieron la habilidad de plasmar fielmente la realidad, sino que escogieron representar modelos convencionales y simplificados de ésta, ya que su objetivo fue diferente del de los artistas de otras épocas. De esta forma, es posible advertir la tendencia hacia la re-

presentación realista a lo largo de la misma época arcaica. De todos modos, el hecho de que las figuras (sobre todo las humanas) sean verosímiles, no significa que se copie la realidad concreta. Esto no ocurrirá hasta época helenística, mientras que en época clásica el artista se basa en la naturaleza, pero reordena sus elementos según la estética del momento.

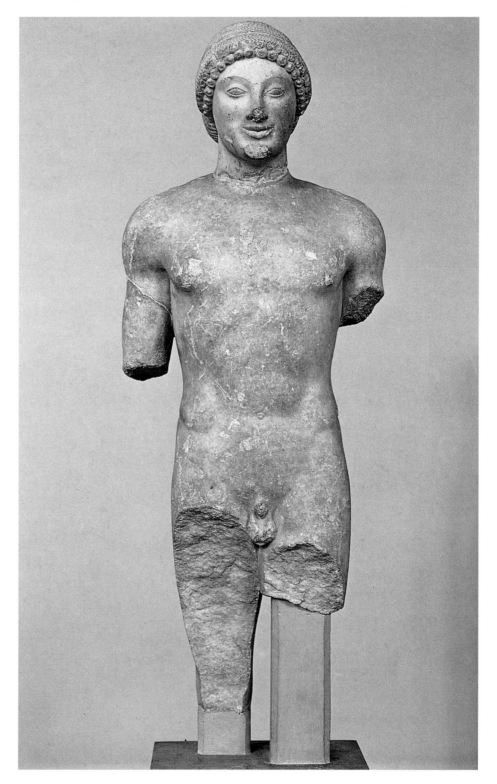

A mediados del siglo VI a.C., los artistas griegos intentaron conseguir un mayor naturalismo en sus obras. En este momento las actitudes y la anatomía de los personajes representados pierden la rigidez propia del período precedente y ganan dinamismo y expresividad. Abajo, el *Kuros del Monte Ptoon* (515-500 a.C., Beocia), que se conserva en el Museo Arqueológico Nacional de Atenas.

En relación con el desarrollo de la escultura debe mencionarse la existencia de una importante producción de pequeñas figuras de terracota, empleadas casi siempre como ofrendas, que se depositaban en los santuarios y las tumbas. Estos objetos podían obtenerse con un moldeado libre o con la ayuda del torno de alfarero, pero la técnica más utilizada para su fabricación consistió en el uso de moldes, que permitían una producción cuantiosa. Pese a ello, muchas de las piezas conocidas son de una calidad notable y, en algunos casos, alcanzan la categoría de auténticas obras de arte. La evolución estilística sigue de cerca la de la gran escultura, que fue la principal fuente de inspiración de la coroplastia (arte y técnica de modelar en barro). Con todo, existen también piezas originales de gran calidad. Estas terracotas estaban pintadas con colores vistosos, generalmente mal conservados.

Inicios de la escultura arcaica: el estilo dedálico

A lo largo del siglo VII a.C. son intensas las relaciones entre griegos y egipcios, esencialmente de carácter comercial. No es, por tanto, una casualidad que durante esta época los griegos elaboren una escultura en piedra de grandes dimensiones. Antes del período arcaico, entre los siglos X y IX a.C., se realizó una escultura de tamaño reducido hecha en materiales diversos (bronce macizo, marfil, arcilla, etc.), que representaba a dioses, figuras masculinas y femeninas y también animales. Se trataba de pequeñas esculturas estilizadas que tenían una finalidad votiva. No en vano es la época de fundación de muchos de los grandes santuarios griegos antiguos. A lo largo del siglo VIII a.C. se pone de manifiesto la influencia mediterránea oriental (sobre todo de Siria) en diversas manifestaciones artísticas, tanto a nivel temático y formal como técnico. Las piezas más habituales son joyas, cerámica, figurillas y calderos votivos en bronce.

A inicios del siglo VII a.C. estas influencias orientales permiten la constitución de estilos propios, como el llamado dedálico, en Creta, que se propagó por el resto de Grecia. Entre los materiales utilizados, además de arcilla, marfil, madera, bronce y metales preciosos, cabe destacar la piedra, para crear estatuillas exentas y altorrelieves representando divinidades, figuras humanas y animales mitológicos. La llamada *Dama de Auxerre* (siglo VII a.C., Museo del Louvre,

París) es un compendio del estilo dedálico. Representa, probablemente, una divinidad femenina, realizada en piedra calcárea, de poco más de medio metro de altura. La frontalidad, la bidimensionalidad, aún tratándose de una escultura, la desproporción, el vestido, una larga túnica sin formas y ajustada con un cinturón, la cara triangular y el cabello, ensortijado en la frente y cayendo en cuatro trenzas por delante, son caracteres típicos del estilo dedálico. Cabe destacar, además, que esta escultura estaba policromada.

La primera escultura monumental: innovaciones técnicas

A partir de la mitad del siglo VII a.C., después de las tentativas anteriores de esculpir la piedra (generalmente piedra blanda local), se desarrolla una estatuaria en mármol, de tamaño natural o mayor, que revela la influencia egipcia. Sin duda, en Egipto los griegos vieron una escultura de gran tamaño, con figuras sedentes o de pie realizadas en piedra dura.

Esculpir en piedra dura (como el mármol) estatuas de gran tamaño requería modificar las herramientas de trabajo y la técnica utilizadas hasta entonces. A diferencia de la escultura en arcilla, que permite al artista modificar sobre la marcha la obra mientras el material no está seco o, a diferencia de la piedra blanda, cuya técnica se asemeja casi más al modelado que a la talla, la gran escultura en piedra dura exigía el uso de un método de trabajo preciso y sistemático, así como una mano experta, que no equivocara el golpe de la maza, ya que de otro modo inutilizaría el bloque de piedra empezado. Por otra parte, no era posible obtener el mármol de calidad en todos los lugares, y las islas Cícladas, además del Pentélico en el Ática, fueron las fuentes principales de aprovisionamiento.

Las innovaciones de la segunda mitad del siglo VII a.C. e inicios del VI a.C. radican, pues, en la monumentalidad de la escultura, así como en los nuevos materiales y técnicas usados, y no tanto en el modelo representado. Se trata de figuras masculinas y femeninas representadas desnudas y también vestidas. Habitualmente de pie, la figura descansa sobre ambas extremidades, una de los cuales se encuentra en posición avanzada para lograr una mayor estabilidad. Otro detalle que revela la influencia egipcia es que las manos de las figuras aparecen pegadas al cuerpo y no están abiertas, sino cerradas, mostrando los nudillos,

al estilo de las estatuas egipcias que sostenían un bastón. La influencia egipcia en el aspecto técnico se ha puesto de manifiesto en los últimos estudios. Los egipcios realizaban un esbozo previo en las cuatro caras del bloque de mármol a esculpir, mostrando cómo quedaría la escultura de frente, de perfil y por detrás, lo que condicionaba, en gran medida, su forma y postura, que resultaban inevitablemente estáticas.

Romper esta rígida simetría suponía modificar la técnica de talla, algo que era muy arriesgado en el trabajo de la piedra. Esta fórmula fue conocida y utilizada hasta cierto punto por los griegos en época arcaica. Su aplicación estricta, de hecho, les habría impedido dotar a las esculturas de mayor naturalidad.

Modelos y funciones de la estatuaria

La finalidad de esta escultura monumental parece ser esencialmente votiva y conmemorativa y, en segundo lugar, funeraria. No queda tan claro si algunas cumplieron la función de estatuas de culto. La época arcaica es el momento de construcción de los primeros templos monumentales en piedra; de ahí la aparición de estatuas de culto. Éstas, tal vez siguieron siendo de madera, de mayores dimensiones y no muy diferentes en estilo de las dedálicas.

Otros modelos escultóricos eran el kuros —un joven desnudo, de pie, con una pierna avanzada, los brazos dispuestos a lo largo del cuerpo y un largo cabello trenzado— y la koré, una joven vestida, de características semejantes. En los santuarios dedicados a deidades masculinas y femeninas, los kuroi y las korai eran ofrendas que tenían la finalidad de servir permanentemente a la deidad, en substitución de la persona que las dedicaba. En las tumbas, la intención no era retratar al fallecido sino recordarlo, emplazando la estatua sobre el sepulcro.

Dado que en ningún caso se desea describir la realidad, se reproducen con pocas variaciones unos prototipos masculinos y femeninos, que repiten similares pautas convencionales para representar cada parte del cuerpo.

Obras escultóricas representativas

Los primeros ejemplos conservados del nuevo tipo de representación humana provienen de las islas del Egeo y fueron realizadas a partir de 625 a.C.: Delos, Naxos, Tera y Samos brindan ejemplos

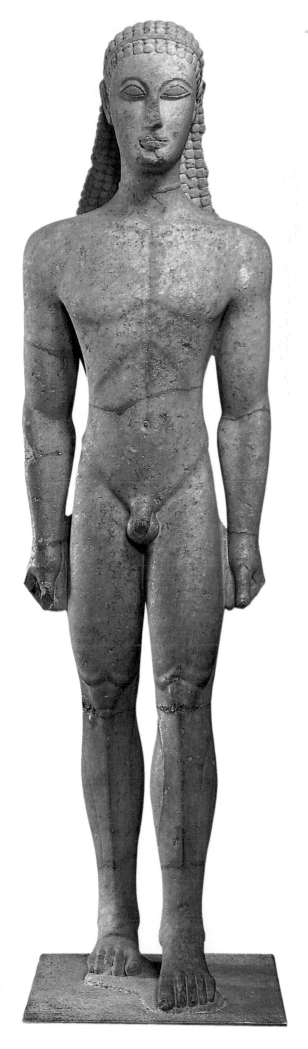

A la izquierda, estatua de un kuros (1,93 m de altura) de fines del siglo VII a.C., que se conserva en el Metropolitan Museum de Nueva York. Este joven atleta, en actitud frontal, con el pie adelantado y las manos cerradas en un puño, se diferencia de la típica estatuaria egipcia por tener los brazos despegados del cuerpo. No obstante, esta obra, por el esquematismo de la representación, todavía dista mucho del modelo escultórico clásico.

A la derecha, la *Dama de Auxerre* realizada hacia 630-600 a.C. y conservada en el Museo del Louvre de París. Esta figura de koré, todavía muy inspirada en los modelos orientales de tradición egipcia y mesopotámica, está concebida como una estructura sólida y compacta, en la que únicamente aparecen destacados los rasgos esenciales. Presenta una clara disposición frontal, con los brazos pegados al cuerpo, sin apenas insinuar las articulaciones. Los pies se encuentran firmemente clavados en el suelo y el vestido carece de pliegues. Los elementos decorativos se reducen al esgrafiado de la túnica y al trabajo más elaborado del cabello.

de kuroi primitivos, algunos de ellos de tamaño mayor al natural, pero generalmente inacabados o bien conservados sólo en parte.

En el Ática, los primeros ejemplos se fechan hacia el año 600 a.C., como el llamado *Kuros de Nueva York* (Metropolitan Museum, Nueva York), procedente seguramente de una necrópolis ática, y el de Sunion (Museo Arqueológico Nacional de Atenas), ambos en buen estado de conservación. El prototipo masculino es delgado, con la cara ovalada y el cabello largo (recogido por una diadema y peinado en trenzas), que cuelgan por detrás de los hombros como si se tratase de cuentas de collar. El kuros da un paso hacia adelante sin doblar las rodillas. La cara es inexpresiva y los ojos, las cejas y las orejas están dibujados de forma convencional.

El artista utiliza también líneas simples para tratar los músculos y pliegues del cuerpo humano, complaciéndole su simetría y la repetición casi decorativa de las mismas líneas a escalas diversas: clavículas, pecho, abdomen, ingles, rodillas, gemelos, codos, bíceps, muñecas y omóplatos. El kuros destaca también por su rigidez y frontalidad. Además, la parte posterior de la estatua está igualmente trabajada en detalle.

Sin duda, las esculturas mejor conservadas de este primer momento de la época arcaica son las que representan a los legendarios hermanos gemelos *Cleobis y Bitón* (h. 590-580 a.C., Museo de Delfos), dos estatuas que conmemoran su hazaña llevando el carro de su madre y sacerdotisa desde Argos hasta el santuario de Hera, distante algunos kilómetros de la ciudad. En comparación con los prototipos anteriormente descritos, las proporciones de éstos son más macizas, respondiendo tal vez al estilo propio del Peloponeso.

En lo que respecta a las estatuas femeninas, las más antiguas datan de los años 640-630 a.C., como la koré dedicada por la sacerdotisa Nicandra en el santuario de Delos (Museo Arqueológico Nacional de Atenas).

El aspecto de esta kore es similar al de la *Dama de Auxerre* (Museo del Louvre, París), aunque obviamente varían el tamaño y las proporciones. El cuerpo está cubierto por una túnica sin pliegue alguno y ceñida en la cintura, sin dejar entrever apenas la anatomía femenina. Los pies sobresalen de forma poco natural en la base de la estatua. El cabello se asemeja al de los kuroi y las trenzas, agrupadas en cuatro, caen por encima de ambos hombros.

A la izquierda, el *Kuros de Melos* (555-540 a.C.), obra representativa de la época arcaica (Museo Arqueológico Nacional de Atenas). A pesar de que presenta una concepción técnica bastante rígida, se aprecia una tendencia hacia la coordinación de los volúmenes. Hay un intento de relacionar armónicamente los hombros, el torso y las extremidades, que se traduce en un esbozo de representación anatómica. El cabello es el único elemento decorativo de esta austera obra.

La escultura arquitectónica

En lo que se refiere a la escultura arquitectónica, ésta responde esencialmente a la evolución general de la plástica griega. Tiene, sin embargo, una problemática propia y específica, derivada de la necesidad de adaptar esta decoración al espacio arquitectónico en que se integra, esto es, principalmente las metopas y los frontones en las construcciones de orden dórico, y el friso continuo del entablamento jónico. Para todos ellos el arte griego prefirió representaciones figurativas, de carácter narrativo, lo que implicaba resolver problemas de composición a menudo muy complejos; el reto consistía, en definitiva, en la asociación de las distintas figuras en una acción unitaria reconocible por el espectador.

En el caso de los frontones, la forma triangular, con una base amplia y una altura decreciente desde el centro a los extremos, no se presta fácilmente a la descripción de escenas coherentes, ya que obliga a combinar (y además de forma simétrica) figuras de tamaño diferente o dispuestas en posturas distintas. Además, presenta en los ángulos inferiores unos espacios estrechos, difíciles de llenar. Ello explica que en los primeros edificios sólo se alcance una composición mínimamente satisfactoria, en la que la narración es poco coherente, y que no haya unidad de escala en las distintas figuras. Éste es el caso de la escultura en piedra del templo de Ártemis en Corfú (h. 580 a.C., Museo de Corfú), donde se utilizan tres temas independientes: en el centro, la Gorgona flanqueada por Pegaso y Crisaor; le siguen sendas panteras (tal vez alusivas al carácter de «Señora de los Animales» de Ártemis y de la propia Gorgona) y dos pequeños grupos que representan, quizás, escenas de combate entre dioses y gigantes, ya que las dos figuras tumbadas en los extremos son gigantes o titanes caídos.

La madurez del período arcaico: materiales y técnicas

La documentación sobre la escultura arcaica se incrementa notablemente a partir del año 570 a.C., gracias, sobre todo, al rico conjunto escultórico depositado por razones rituales en una fosa de la Acrópolis de Atenas, después de que ésta fuera saqueada durante las guerras persas (480 a.C.).

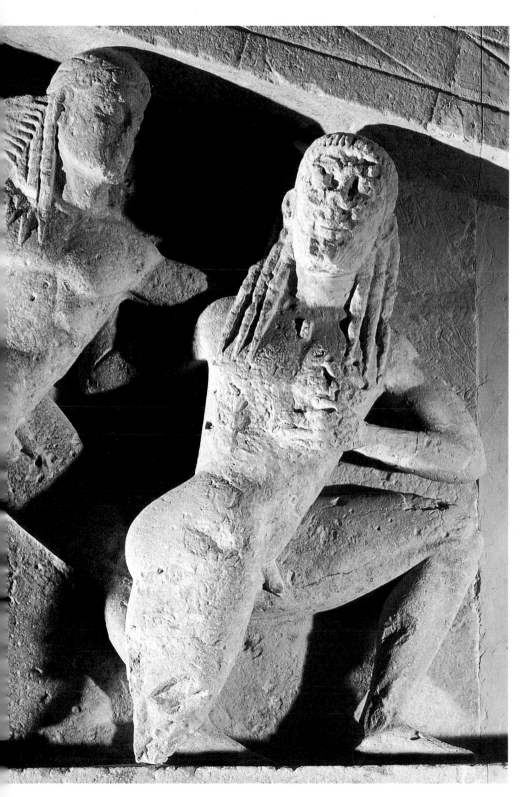

A la izquierda, fragmento de la decoración escultórica del frontón occidental del templo de Ártemis (h. 580 a.C.) en Corfú, que se conserva en el Museo de Corfú (Grecia). Las figuras, sujetas a una concepción todavía muy arcaica y dominadas por la ley de la frontalidad, se adaptan al marco triangular de la estructura arquitectónica, adoptando las más diversas posturas y creando con ello una sensación de movimiento.

Cuando se descubrió el lugar, durante las excavaciones realizadas a fines del siglo XIX, se encontraron abundantes estatuas en piedra, pero no se halló ninguna en bronce. Sin embargo, a juzgar por las inscripciones de los pedestales localizados, las hubo. Obviamente, las esculturas en bronce que se habían estropeado habían sido refundidas, mientras que las de piedra no habían podido ser reutilizadas.

Respecto a los materiales, el mármol es, sin duda, el más utilizado, si bien ya se ha dicho que el bronce y los metales preciosos presentan un problema de conservación, por lo que la escasez de hallazgos no da fe de su uso frecuente en la época. Con los primeros trabajos en bronce se realizaron figuras macizas, pero ya en el siglo VI a.C. fue empleada la técnica de fundición a la cera perdida, que permitía crear figuras huecas entre dos moldes de arcilla, tal como se advierte en el *Kuros del Pireo* (Museo Arqueológico Nacional de Atenas). En ocasiones, las estatuas de mármol, en especial las femeninas, portaban adornos metálicos, lo cual les otorgaba un carácter policromo que era realzado aún más por el uso frecuente de la pintura. En efecto, las estatuas y los relieves de hombres y mujeres se hallaban habitualmente pintados, tanto las partes del cuerpo más destacadas (cabello, ojos, cejas, labios, vello púbico, etc.) como los vestidos. Incluso la piel masculina tenía con frecuencia una tonalidad oscura (rojiza o castaña), mientras que la femenina era clara.

Evidentemente, la pintura ha desaparecido en gran parte de las esculturas. Por último, cabe destacar las obras llamadas criselefantinas, realizadas en oro y marfil, de las cuales sólo han pervivido fragmentos, como los hallados en Delfos (Museo de Delfos).

Aunque el Ática concentre la mayoría de creaciones artísticas y, por tanto, también la mayor parte de escultores, no todos eran atenienses. Algunos de sus nombres se conocen porque, en ocasiones, están escritos en los pedestales de las obras, o bien porque se mencionan en las fuentes literarias: Faidimos, Aristion de Paros, Gorgias de Esparta, Endoios, Filergos, etcétera. Los estudiosos pueden incluso diferenciar sus estilos personales y atribuirles obras no firmadas.

Innovaciones estilísticas

En lo que respecta al prototipo de kuros, se pone de manifiesto la tendencia hacia una representación anatómica más naturalista y volumétrica de la figura humana, sin que ello comporte cambio alguno en la postura ni mayor expresividad o sensación de movimiento. La llamada «sonrisa arcaica» no es una expresión de felicidad, sino un modo de representar la boca. Siguen usándose líneas convencionales para reproducir los músculos, pliegues y nervios del cuerpo pero, donde antes había una incisión, ahora hay un volumen. Por otro lado, se supera la tradición escultórica según la cual se modelaba el antebrazo de frente, mientras que los nudillos permanecían de lado, en una postura anatómicamente imposible. A partir de este momento todo el conjunto es de perfil. De todos modos, como se ha advertido anteriormente, la consecución del realismo no es una prioridad para el artista arcaico, que pretende crear representaciones simbólicas del hombre y de la mujer más que réplicas exactas de los modelos.

Los kuroi

Las proporciones de los kuroi tienden a hacerse más reales y gran parte de ellos observan el principio según el cual la estatura de los hombres es, por lo general, siete veces mayor que la altura de la cabeza. Aun observando esta regla, las alturas totales de los kuroi son dispares: por ejemplo, dos kuroi de la misma época —el *Kuros de Tenea* (Gliptoteca de Munich) y el *Kuros de Milo* (Museo Arqueológico Nacional de Atenas)—, que fueron realizados hacia mediados del siglo VI a.C., miden respectivamente 1,35 y 2,14 metros de altura. Entre los kuroi más famosos destacan el de Volomandra (570-560 a.C.) y el de Anavisos (530 a.C.), ambos procedentes de la región ática y conservados en el Museo Arqueológico Nacional de Atenas. En este último, la sensación volumétrica viene dada por una exagerada hinchazón de los músculos, más que por una representación anatómica realista.

Así mismo, cabe mencionar también dos importantes estatuas halladas en la Acrópolis, que datan de mediados del siglo VI a.C. Representan variantes del modelo estudiado: una de ellas, el llamado *Moscóforo* (h. 575-550 a.C., Museo de la Acrópolis, Atenas), es un hombre que viste una ligera túnica y carga un ternero a los hombros para realizar una ofrenda; la otra, el *Caballero Rampin* es una estatua ecuestre de mármol (siglo VI a.C., recompuesta por H. Payne a partir de la cabeza (Museo del Louvre, París) y el torso (Museo de la Acrópolis, Atenas). El jinete se conserva en parte mientras que del caballo quedan pocos restos. Aunque en ambos casos se trate de hombres barbados, apenas se insinúa una edad mayor a la que es habitual en los kuroi. La barba del jinete está tratada de la misma manera decorativa que su cabello (esta vez más corto de lo normal), a modo de cuentas de collar. La leve inclinación de su cabeza parece un intento de romper la rigidez de la simetría.

Las korai

En lo referente a las korai, es evidente la ruptura definitiva respecto a los modelos dedálicos. A lo largo del siglo VI a.C. se hace patente una evolución en la representación del vestido, cuyos pliegues empiezan siendo convencionales y bidimensionales y acaban adquiriendo mayor volumen, llegando incluso a insinuar la anatomía femenina. En general, tienen una pierna avanzada, como los kuroi, y con una mano se recogen parte del vestido o bien sostienen alguna ofrenda. Su función es básicamente votiva, pero también se han hallado en cementerios. Tienen dimensiones reales o bien menores al tamaño natural. Los centros de creación de este prototipo femenino son más escasos que en el caso de los kuroi: Grecia oriental, Quíos, Samos y el Ática.

Relieves arquitectónicos

En lo referente a los relieves arquitectónicos, hacia mediados del siglo VI a.C., uno de los frontones del templo de Atenea, en la Acrópolis de Atenas (Museo de la Acrópolis, Atenas), refleja un avance considerable en la composición: en el centro, una pareja de leones descuartizando un toro; a la izquierda, Heracles luchando contra Tritón; a la derecha, un monstruo con triple torso humano y cola de serpiente. Desde luego, tampoco en este caso existe un tema unitario, pero se han reducido con-

En la página siguiente, el famoso *Apolo o Kuros del Pireo*, esculpido a fines del siglo VI a.C. (Museo Arqueológico Nacional de Atenas). En esta estatua ya han desaparecido las acentuadas formas geométricas propias de los kuroi de épocas anteriores. El tórax ha ganado en volumen y los brazos adoptan una postura más natural, ya que están despegados del cuerpo. Las piernas se encuentran perfectamente torneadas. También se aprecia una representación más realista de la musculatura y de las facciones de la cara, característica que le confiere un aspecto más dinámico.

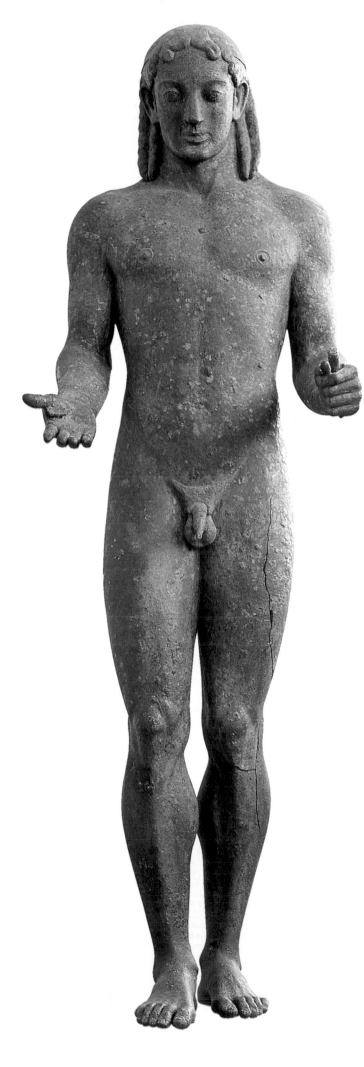

Bajo estas líneas, figura de una koré realizada hacia el 510 a.C. (Museo de la Acrópolis, Atenas). A pesar de su actitud un tanto estática, en esta obra la rigidez ha dado paso a la serenidad y a una mayor expresividad del rostro. El trabajo ensortijado del cabello, que se desliza con suavidad sobre el pecho de la joven, y la incipiente representación de los pliegues de su vestimenta anuncian ya la etapa final de la escultura arcaica.

siderablemente las diferencias de escala. Además, las figuras, animadas por una viva policromía (azul, rojo, verde, negro y amarillo), son ya exentas.

La etapa final de la escultura arcaica

Al final del período arcaico (entre los años 530 y 480 a.C.) se pone de manifiesto que el artista conoce perfectamente la estructura del cuerpo humano. El cabello conserva en gran parte caracteres convencionales, pero es más corto. Sin embargo, falta todavía que las estatuas cobren vida. El *Kuros Aristódico* (fines del siglo VI a.C., Museo Arqueológico Nacional de Atenas), hallado en el Ática, lo corrobora. Éste mantiene to-

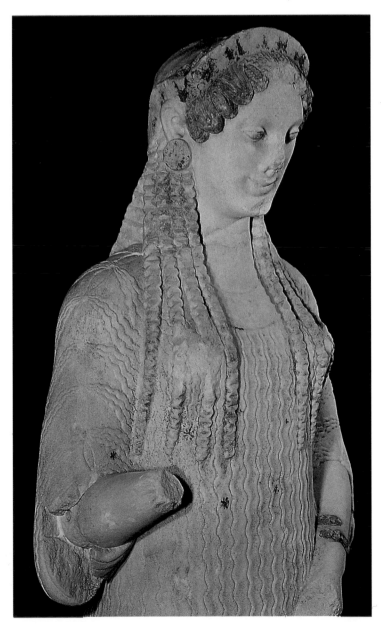

davía una actitud inmóvil, que resulta muy evidente, debido a que las proporciones del cuerpo son en este momento más reales. La ruptura definitiva con la simetría y la rigidez del eje vertical no tardó en llegar, puesto que ya se habían dado pasos decisivos en este sentido. Poco antes del 480 a.C., se realizó el llamado *Joven de Critios*, hallado en la Acrópolis de Atenas (Museo de la Acrópolis, Atenas). Si bien el modelo es similar al *Kuros Aristódico*, la posición no tiene nada que ver. El artista supo captar el movimiento de la pierna avanzada, que determina la posición del resto del cuerpo, recurso que se denominará modernamente *contrapposto*. Así, el peso del cuerpo se mantiene casi totalmente en la pierna izquierda, mientras que la derecha queda en reposo y con la rodilla ligeramente flexionada; la cadera se levanta y el tronco y la cabeza se inclinan. De esta pieza, hay que destacar su estrecha relación con prototipos en bronce. El trabajo del cabello, mediante incisiones poco profundas, se asemeja al de las esculturas en bronce, donde cualquier rasguño por ligero que sea se advierte con nitidez (en el mármol, en cambio, es necesario dar más volumen a las mechas del cabello). Los ojos también están vacíos, como los de las estatuas metálicas, que después se rellenaban con otros materiales. No es aventurado suponer que el uso del *contrapposto* se experimentara con éxito en las esculturas en bronce, material que, por su técnica, permite conseguir una gama más variada de posiciones. Aunque no existen ejemplos conservados, sí se cuenta con el pedestal de una estatua en bronce, de la misma época que la del *Joven de Critios*, también de la Acrópolis, que apoyaba todo el peso en una pierna, dejando la otra relajada.

Las korai a fines de la etapa arcaica

En lo que respecta a las korai, el conjunto escultórico de la Acrópolis brinda abundantes ejemplos del final del arcaísmo. Se observa que, en general, la disposición de las figuras no ha variado, pero la representación del vestido y del peinado se ha hecho, en cambio, más rica y compleja. Tirabuzones con formas helicoidales y en zigzag caen por encima de los hombros y el pecho de las figuras femeninas y el flequillo se llena de rizos. Las piezas de vestido se superponen y se acentúa la representación de la textura de las telas. La policromía se hace patente en rostros, cabellos y vestimen-

Junto a estas líneas, detalle del friso norte del templo del Tesoro de los Sifnios en Delfos (Museo de Delfos, Grecia). Esculpido en altorrelieve (h. 525 a.C.), todavía se aprecia en él una disposición arcaica de las figuras, presentadas con el tronco de frente y las piernas de perfil. En esta escena, inspirada en el tema mitológico de la gigantomaquia, se representa una batalla entre dioses y gigantes. Ártemis, en primer término y, su hermano Apolo, junto a él, disparan flechas contra sus adversarios, mientras, al fondo, en el centro, un gigante huye de la matanza. En el suelo, el gigante Elfiato yace muerto, alcanzado por una flecha de Apolo en el ojo izquierdo y otra de Heracles en el derecho.

ta. Hacia fines de siglo, la expresión de las estatuas es más natural y la típica sonrisa se reemplaza por una mayor seriedad o calma. Las proporciones de los cuerpos se vuelven más femeninas y la anatomía se detalla. Una de las últimas korai de la Acrópolis, contemporánea a la escultura del *Joven de Critios*, prefigura el gusto clásico por la representación realista de los pliegues del vestido femenino, más que por la postura o el movimiento, que son tratados con mayor interés en los prototipos masculinos.

Las figuras sedentes

Otros prototipos escultóricos de esta época son las figuras sedentes, ya conocidas anteriormente, que representan en algunos casos a la diosa Atenea y al dios Dionisos, y cuya finalidad es sobre todo votiva. Otras estatuas femeninas sedentes tenían probablemente un carácter funerario. Los escasos restos conocidos de estatuas ecuestres pudieron tener una finalidad también funeraria o, sobre todo, votiva. Se produjeron, así mismo, grupos escultóricos, que narraban hechos heroicos, pero por desgracia han llegado hasta nuestros días de forma fragmentaria. Por último se creó el prototipo del dios Hermes, consistente en una pilastra lisa, en cuya parte superior se representa la cabeza del dios y en el fuste los órganos genitales erectos. Este tipo tendrá una larga perduración.

Innovaciones estilísticas en el relieve

En lo que respecta al relieve arquitectónico, los cambios son evidentes. A fines del período arcaico ya se realizan composiciones que reproducen una escena coherente y reconocible para el conjunto del frontón. La solución al proble-

ma se basa casi siempre en los principios siguientes: por una parte, la representación de divinidades en la zona central del frontón, hecho que permite emplear sin incongruencias figuras de mayor tamaño que en el resto de la escena; en segundo lugar, la presencia en los ángulos de figuras yacentes, lo que favorece las escenas de combate; finalmente, la reducción progresiva del espacio interme-

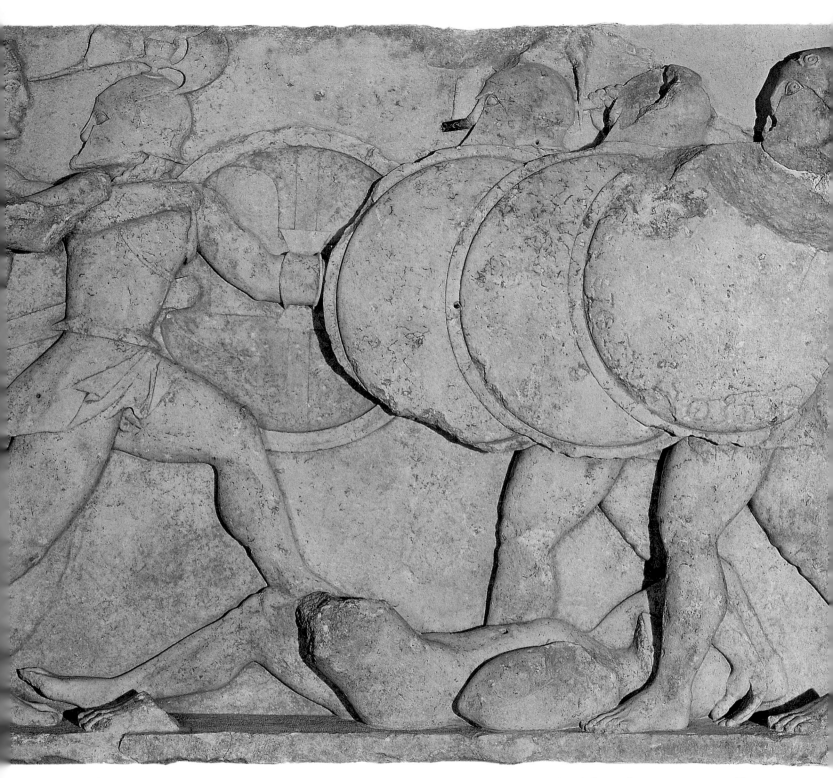

dio obliga a utilizar figuras en distintas posturas. Uno de los primeros ejemplos, de fines del siglo VI a.C., es el templo de Afaia, en Egina (Gliptoteca de Munich), en cuyos frontones se desarrollan escenas de combate entre troyanos y griegos, asistidos estos últimos por Atenea, cuya figura, armada y a escala superior a las restantes, ocupa el centro de cada representación.

Contrariamente, en el friso jónico, es el gran desarrollo longitudinal lo que dificulta la creación de representaciones coherentes, incluso cuando éstas son independientes en cada uno de los cuatro costados. Ello no fue obstáculo, sin embargo, para el escultor que realizó el friso de la cara norte del Tesoro de los Sifnios en Delfos (h. 525 a.C., Museo de Delfos), uno de los conjuntos más des-

tacados de la escultura griega arcaica. En él se desarrolla una compleja escena de gigantomaquia, es decir, de combate entre dioses y gigantes —una estirpe de guerreros monstruosos nacida de la unión de Gea (la Tierra) y Urano (el Cielo)—, mientras que en el costado oriental el mismo artista empleó dos temas de la Ilíada —una escena de combate en Troya y otra del consejo de los dioses—. A la

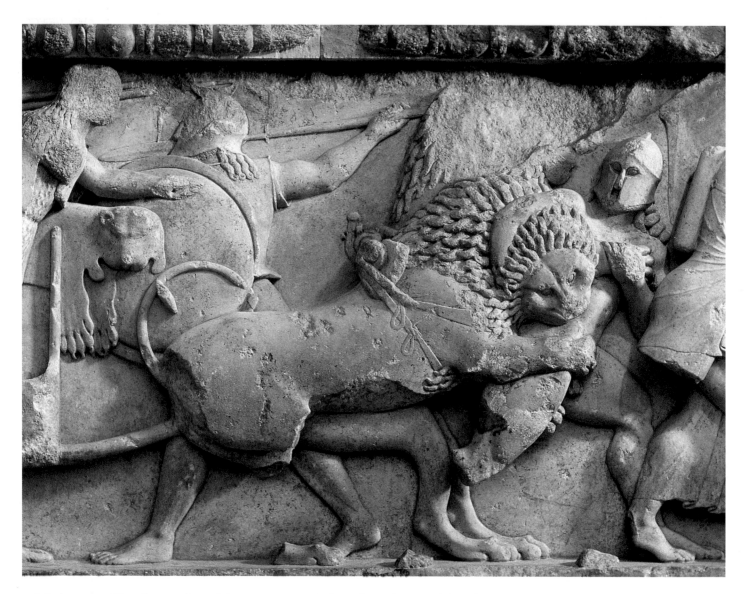

calidad compositiva de este friso debe añadirse la habilidad del artista para representar la profundidad mediante la superposición de figuras que, además, aparecen ya a menudo vistas frontalmente o de tres cuartos.

Las estelas sepulcrales

Los mejores ejemplos de relieve no arquitectónico en época arcaica son monumentos funerarios y votivos, especialmente las estelas sepulcrales atenienses, que se pueden empezar a datar a partir del año 580 a.C. Se trata de losas verticales, estrechas y alargadas, coronadas por un capitel sobre el que se colocaba una esfinge o, a veces, una gorgona, aunque a partir del año 530 a.C., y sin duda por influencia jónica, el capitel y la esfinge se sustituyen por una palmeta.

La superficie de la estela se decoraba generalmente con una figura masculina de perfil, labrada en bajorrelieve y pintada. Se trata, en la mayoría de los casos, de hombres jóvenes desnudos, armados con una lanza o portando objetos propios de los atletas (como el disco), aunque a fines del siglo VI a.C. aparecen también personajes con armamento completo y también ancianos acompañados de un perro.

La escultura en época clásica

El 480 a.C. fue un año crítico para los atenienses, ya que se produjo el saqueo de la ciudad por los persas. Al año siguiente los griegos consiguieron derrotarlos y Atenas fue reconstruida. Esta época marca también, en la historia del arte, el paso del arcaísmo al clasicismo. Hay que tener en cuenta, sin embargo, que algunas de las consecuciones de época clásica habían empezado a ser experimentadas antes del 480 a.C. y que la ruptura que representó el final de la guerra contra los persas tuvo como resultado la adopción de las innovaciones, en lugar de volver a las fórmulas del pasado. En este momento los prototipos de kuroi y korai dejan de realizarse y los es-

En Delfos había una serie de templos donde se depositaban los tesoros de la Confederación. Uno de ellos fue el del Tesoro de los Sifnios, un fragmento de cuyos frisos (h. 525 a.C.) se reproduce sobre estas líneas. Se trata de un detalle del friso norte, en el que se desarrolla una lucha entre dioses y gigantes. En este fragmento en concreto puede observarse cómo el león de Cibeles muerde ferozmente a uno de los gigantes. La musculatura apenas está esbozada, la melena del león, en cambio, se esculpió minuciosamente.

cultores se arriesgan en fórmulas audaces, como el uso del *contrapposto*, la captación del movimiento o el interés por la representación de los pliegues de la ropa. En época clásica sigue usándose casi únicamente el mármol como material lítico para la escultura. Los utensilios empleados para la talla de la piedra son, en general, los mismos que en la época anterior, si bien la técnica cambia. Ya no se dibujan de la misma manera las cuatro caras del bloque a esculpir, sino que los contornos trazados han de ser dife-

rentes, pues, tal como ocurre en el *Joven de Critios*, la figura resultante no es simétrica ni el peso descansa por igual en ambas piernas. En este momento, los escultores realizaban obras complejas, basándose en dibujos y en modelos de arcilla, tal vez a escala natural. Como en época arcaica, los cabellos, los ojos, los labios y la vestimenta se pintan, así como probablemente la piel, pálida en las figuras femeninas, morena en el caso de los hombres. Algunos detalles, como las armas, podían añadirse en bronce.

Un tipo mal conocido, debido a la escasez de restos, es la estatuaria criselefantina, de la que ya se ha hablado anteriormente, pues se conservan algunos fragmentos de época arcaica. Por las fuentes se sabe que existieron estatuas colosales, como la *Atenea* del Partenón y el *Zeus entronizado* de Olimpia, ambas realizadas por Fidias. De algunas de estas estatuas se hicieron posteriormente copias en mármol.

La técnica de la cera perdida

El material escultórico más utilizado fue, sin embargo, el bronce fundido. A principios del siglo V a.C., paralelamente a la estatuaria en piedra, se incrementó la producción escultórica en este material. Sin duda, el bronce poseía ciertas ventajas sobre la piedra, pues favorecía la experimentación de nuevas posiciones y la expresión del movimiento. Los broncistas griegos emplearon el procedimiento llamado de la cera perdida (tal vez inventado por ellos) para la fundición de estatuas en bronce, no macizas, de gran envergadura. El método consistía en realizar en primer lugar un modelo en arcilla de la escultura que se deseaba obtener. Ello permitía una libertad mayor del artista durante el proceso de realización de la obra, ya que podía retocarla y modificarla según fuera necesario.

Una vez acabada la primera escultura en arcilla, ésta era recubierta con una capa de cera y de nuevo con otra de arcilla que actuaba como negativo del primero de los modelos. Barras de hierro, a modo de pinzas, atravesaban las tres capas para evitar que los moldes se movieran de sitio. Así mismo, eran necesarias algunas aberturas de aireación. En el espacio intermedio, entre los dos moldes de arcilla, se vertía el bronce fundido, el cual derretía la cera, que escapaba por un orificio practicado en la capa externa de arcilla, y el metal se solidificaba tomando su forma. Retirados los

moldes, se procedía al acabado a mano de la estatua, quitando imperfecciones o añadiendo detalles con un cincel. A menudo, si se trataba de grandes estatuas o de posiciones complejas, se procedía a fundir la pieza por partes que luego se soldaban. El resultado era una escultura de poco peso —pues no era maciza—, que necesitaba pocos puntos de apoyo para cada una de sus partes.

Originales y copias

Pese a que el bronce era muy utilizado en época clásica para la producción escultórica, se conocen pocos ejemplos de obras realizadas en este metal, debido a su valor intrínseco como material susceptible de ser refundido y por lo tanto de ser reutilizado.

A la derecha, la famosa escultura en bronce conocida como el *Auriga de Delfos* (h. 475 a.C.), que se conserva en el Museo de Delfos, Grecia. Al parecer, formó parte de un grupo escultórico que incluía esta figura (1,80 m de altura) de Polyzalos, un tirano griego de Sicilia, un carro y cuatro caballos. El joven se ha representado sujetando las riendas. Viste la larga túnica de paño fino de los atletas, atada a la altura de los hombros con dos bandas para evitar que caiga empujada por el viento. Sus ojos son dos piedras negras engarzadas en esmalte blanco.

A la izquierda, metopa (h. 465-457 a.C.) procedente del templo de Zeus en Olimpia, que reproduce uno de los episodios de los doce trabajos de Heracles (Hércules) y se conserva en el Museo Arqueológico de Olimpia (Grecia). Heracles, en el centro, sujeta sobre sus hombros el peso del cielo, mientras Atlas, a la derecha, le entrega las manzanas de oro de las Hespérides. Atenea, situada detrás de él, presta a este héroe mitológico su ayuda. Se trata de una composición dominada por la verticalidad que transmite una majestuosa calma y que refleja claramente la austeridad característica del primer clasicismo, denominado también estilo severo.

Algunas de las piezas escultóricas en bronce que se conocen proceden de pecios. En realidad, gracias a que hubo barcos cargados de obras de arte griegas con destino a Roma (ya desde fines del siglo III a.C.) que naufragaron, es posible en la actualidad estudiar y contemplar algunas de estas esculturas, ya que de otro modo probablemente hubiesen acabado fundidas.

En ocasiones se tiene noticia de grandes obras clásicas por las referencias de escritores latinos, como Plinio, quien describe las piezas que eran exhibidas en Roma. Como fuentes indirectas para el estudio de la gran escultura clásica en bronce y en mármol se dispone de las copias, preferentemente en mármol —material más económico que el metal— que fueron realizadas ya desde antiguo. Además, las grandes esculturas sirvieron de inspiración para otro tipo de obras como la pintura cerámica, las joyas y las monedas. En época romana surgieron talleres de copias de obras clásicas, tanto en Grecia como en Italia, en este último caso dirigidas frecuentemente por artistas griegos. Se dispone, por lo

tanto, de copias que se repiten con algunas variaciones, pero no siempre se sabe quién realizó el original, ni cuándo, ni si las copias le son fieles. En el mejor de los casos, las fuentes escritas —y, en especial, las obras de Plinio y Pausanias, a falta de textos contemporáneos de época clásica— relacionan el nombre de un artista con una obra concreta.

El primer clasicismo: el estilo severo

Las obras que han sobrevivido de la primera mitad del siglo V a.C. son escasas en comparación con las del resto del siglo, ya que en esta etapa Grecia se reponía de las guerras persas o médicas.

Si bien en Atenas no se realizarán grandes proyectos escultóricos hasta mediados de siglo, se conocen los restos de la escultura arquitectónica del templo de Zeus en Olimpia (Museo Arqueológico de Olimpia). La austeridad de la escultura griega inmediatamente posterior al arcaísmo le ha dado el calificativo de estilo severo.

Durante la época clásica subsisten los dos prototipos básicos creados en la etapa anterior: el hombre representado desnudo y la mujer vestida, por convención cultural. Así, frente a los modelos estereotipados del período arcaico, se multiplican en este momento los tipos y las posturas, es decir, son imágenes más concretas e individualizadas. En realidad, cambian las funciones, pues no se trata únicamente de símbolos del oferente o el fallecido. El sucesor del kuros arcaico pasará a tener una función conmemorativa (se evoca las hazañas de un atleta que porta algún atributo deportivo o religioso) o bien representará a divinidades concretas, en general apolos jóvenes. El estilo del cabello también resulta peculiar: un cabello trenzado alrededor de la cabeza a modo de cinta será típico de la primera época clásica. El equivalente femenino es la llamada *peplophoros* por su vestido, el peplos. Éste es pesado y tiene pliegues más austeros que el ligero chiton que vestían las últimas korai arcaicas.

El peplos es menos voluminoso que el chiton, pero de tejido más grueso, lo cual condiciona al escultor en el momento de diseñar los profundos pliegues verticales. La *peplophoros* puede representar diferentes deidades femeninas.

Nuevos modelos en relieves y escultura exenta

Aparte de estos prototipos, hay gran cantidad de nuevos modelos en posturas muy variadas, tanto en relieves como en esculturas exentas. El uso del bronce deviene importante desde inicios de la época clásica. Cabe mencionar, como uno de los primeros grupos escultóricos de la época, las estatuas de los *Tiranicidas* (Harmodio y Aristogitón empuñando las armas contra el tirano Hiparco). El grupo, realizado en bronce para ser exhibido en

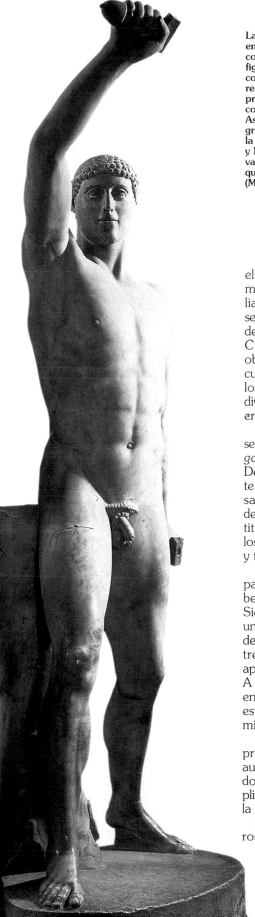

Las estatuas de Harmodio y Aristogitón empuñando las armas contra el tirano Hiparco constituyen dos notables ejemplos de las figuras en actitud de marcha. Más conocidas como los *Tiranicidas*, estas esculturas fueron realizadas en bronce por Critios y Nesiotes, probablemente hacia 477-476 a.C. La composición muestra un vigor extraordinario. Así mismo, es la primera vez que en el arte griego se plasma de un modo convincente la acción violenta. Los originales de Critios y Nesiotes han desaparecido, pero quedan varias copias de época romana, como las que se reproducen junto a estas líneas (Museo Arqueológico Nacional, Nápoles, Italia).

el ágora de Atenas, poco después de la muerte del tirano (514 a.C.), fue expoliado por el rey persa Jerjes y hubo de ser reemplazado por otro grupo realizado después del 480 a.C. por los escultores Critios y Nesiotes. Para estudiar esta obra, en la actualidad desaparecida, se cuenta con unos valiosos fragmentos de los moldes originales, así como copias diversas, entre ellas la de la Villa Adriana, en Tívoli (Roma).

Otro grupo escultórico, del que sólo se conserva íntegramente el famoso *Auriga de Delfos* (h. 475 a.C., Museo de Delfos), data de los años inmediatamente posteriores al final de las guerras persas. La estatua del auriga, en bronce, debía de formar parte de un grupo constituido por el carro, cuatro caballos (de los cuales se conserva algún fragmento) y tal vez otros personajes.

Gracias a la conservación de buena parte del pedestal de la escultura se sabe que el dedicante era un tirano de Sicilia, Polizalos de Gela, que consiguió una victoria en las carreras de cuadrigas de los Juegos Pitios, probablemente entre los años 478 y 474 a.C. El auriga aparece erguido, en posición casi inmóvil. A partir del estudio de los fragmentos encontrados, se supone que los caballos estaban en actitud de reposo o bien caminaban lentamente.

El auriga sostiene las riendas y viste la prenda que, probablemente, usarían los aurigas en las carreras, un chiton ajustado en la cintura y que marca profundos pliegues que no se ven interrumpidos por la forma anatómica de la figura.

La cabeza está algo inclinada, pero el rostro es poco expresivo. Los ojos, insertos, son de esmalte y piedras de color negro. Los surcos del cabello son poco profundos y recuerda el formalismo arcaico. Los labios estaban cubiertos de cobre y en la diadema hay restos de plata.

El *Posidón o Zeus de Artemision*

Otro famoso original en bronce es el llamado *Posidón o Zeus de Artemision* (Museo Arqueológico Nacional de Atenas), realizado entre los años 460-450 a.C. Esta figura representa a Zeus, el dios principal de la mitología griega, en actitud de lanzar el rayo sobre un enemigo. Algunos estudiosos han querido ver en ella a *Posidón*, el dios del mar, lanzando su tridente, aunque este último prototipo no es demasiado corriente. Se trata de una de las pocas muestras de gran estatuaria en bronce (mide 2,09 m de altura) que ha llegado hasta nuestros días. Proviene de un barco que naufragó en la Antigüedad frente al cabo de Artemision (Grecia). La postura del dios, en el momento de realizar un movimiento enérgico, era auténticamente nueva para los inicios de la época clásica. Esta obra es, por tanto, un ejemplo de cómo el bronce era un material que se prestaba bien a la experimentación escultórica, ya que una posición semejante sería imposible de conseguir en mármol. Aún así, la sensación de movimiento no está del todo conseguida, pues las extremidades toman un enérgico impulso, mientras que el torso permanece inmóvil. La postura de las piernas, con un pie mirando al frente y el otro de perfil, se asemeja más a las figuras que se dibujan en los vasos cerámicos que a una pose real. Se ha progresado en el estudio anatómico de la figura masculina, pero ésta aún no parece reflejar la sensación de una musculatura en plena tensión por el esfuerzo realizado. Desde luego, la estatua en su conjunto tiene un aspecto mucho más realista que sus inmediatas precedentes, si bien las extremidades, sobre todo las superiores,

El *Posidón o Zeus de Artemision* (460-450 a.C.), una de las mejores estatuas en bronce griegas originales que se han conservado (Museo Arqueológico Nacional de Atenas). Zeus aparece representado en su posición tradicional, es decir con el brazo levantado para lanzar el tridente. La escultura muestra una ejemplar armonía y equilibrio de formas, hecho que le otorga una gran majestuosidad.

262

están excesivamente alargadas. Este naturalismo sería aún más evidente de haberse conservado los ojos, normalmente compuestos por incrustaciones pétreas o de pasta vítrea.

El personaje es un hombre maduro, y esto se nota en la barba, cuyo tratamiento es aquí más realista que en obras contemporáneas en mármol, pero sin llegar al naturalismo de los *Guerreros de Riace*, más tardíos. El cabello ha perdido totalmente aquella simetría y convención de los modelos arcaicos y se representa por incisiones poco profundas, salvo en la parte frontal, donde las mechas onduladas sobresalen y se superponen unas a otras. El rostro grave y distante del dios y su agresiva postura parecen querer inspirar al espectador un cierto temor.

El Discóbolo de Mirón

Contemporáneo al *Zeus de Artemision* es el famoso *Discóbolo*, atribuido, en las descripciones de textos clásicos, al escultor Mirón. La obra, originalmente en bronce, sólo se conoce a través de copias romanas en mármol.

El *Discóbolo* (460-450 a.C.), copia romana que se conserva en el Museo de las Termas (Roma). La obra original, realizada en bronce, ha sido atribuida al escultor griego Mirón, quien plasmó en esta figura el ideal atlético helénico, tema frecuente en la iconografía de la época y que aparece también a menudo en las figuras que decoran las piezas cerámicas.

263

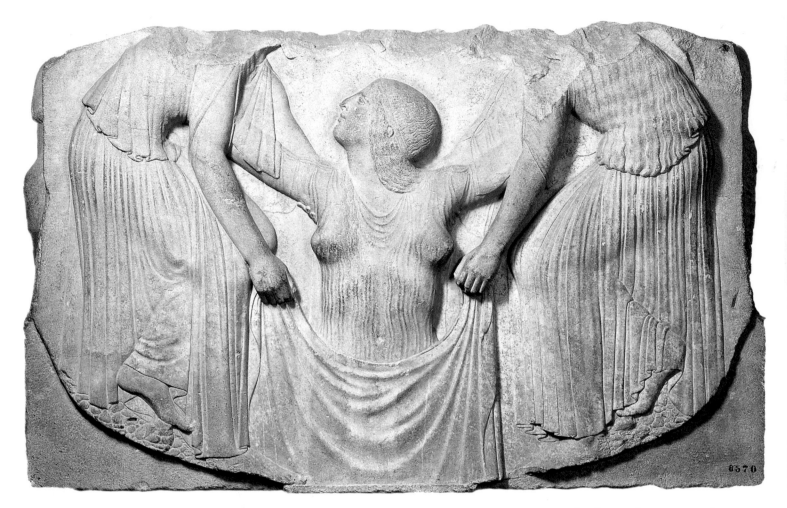

En éstas, los escultores se ven obligados a situar detrás del atleta un tronco decorativo como soporte disimulado que, obviamente, no sería necesario en la estatua original efectuada en bronce.

A pesar de lo novedoso de la postura, el *Discóbolo* presenta algunas limitaciones, como es el hecho de que prevalezca un único punto de vista frontal o que la inexpresividad de la cara no se corresponda con la intensidad del movimiento realizado por el resto del cuerpo.

La escultura arquitectónica

Respecto al relieve arquitectónico, el templo de Zeus en Olimpia (Museo Arqueológico de Olimpia), erigido en el segundo cuarto del siglo V a.C., proporciona un excelente ejemplo de las tendencias vigentes a principios del llamado período clásico.

En lo que se refiere a la composición de los frontones, la unidad temática y de escala, así como el equilibrio simétrico del conjunto, basado en una gran figura que ocupa el eje de simetría del triángulo, están plenamente logrados. El ritmo de la acción, por el contrario, es muy

Sobre estas líneas, fragmento del denominado *Trono Ludovisi* (h. 470-460 a.C.), un excepcional bajorrelieve conservado en el Museo de las Termas de Roma. Se cree que la escena, obra de un artista anónimo jónico, representa el nacimiento de Afrodita que surge de las aguas del mar, sostenida a ambos lados por dos figuras femeninas. La composición, totalmente simétrica, pone de manifiesto la habilidad del artista para conseguir que los pliegues de la ropa se adapten al cuerpo que emerge de las aguas, como si todavía estuviesen húmedos.

diferente en uno y otro lado. En efecto, en el frontón oriental se representa la preparación para la carrera de carros entre Pélope y Enomao, presidida por la figura de Zeus en el centro. Es el momento previo a la acción y, por ello, el movimiento es mínimo. En el frontón occidental, en cambio, la lucha entre centauros y lapitas, con los distintos personajes unidos en grupos de dos o de tres, tiene una gran intensidad dinámica. Es precisamente el movimiento que se im-

prime a las figuras lo que pone de manifiesto la incapacidad del escultor para representar adecuadamente la vestimenta, cuyos pliegues, excesivamente rígidos, no tienen relación orgánica con las posturas de los cuerpos. No obstante, comienza en este momento a conseguirse la expresión de los estados de ánimo, tanto por el estudio de los rasgos faciales como por la actitud y los gestos de los personajes.

La tendencia a la expresión del sentimiento se plasma también en algunos relieves votivos áticos, como la célebre *Atenea pensativa* (Museo de la Acrópolis, Atenas) o el *Joven de Sunion* (Museo Arqueológico Nacional de Atenas). Otra pieza de gran interés es el llamado *Trono Ludovisi* (Museo de las Termas, Roma), un relieve de tres caras que probablemente revestía un altar. En éste los pliegues de la vestimenta, aún poco logrados, recuerdan los relieves del templo de Olimpia, pero por primera vez se manifiesta un interés real por el desnudo femenino, aunque el estudio anatómico presente deficiencias evidentes, especialmente en la figura de la flautista, cuyo muslo derecho parece nacer en el abdomen.

El clasicismo pleno

Mientras que durante el período severo Atenas proporcionó escasos ejemplos escultóricos, a partir de mediados del siglo V a.C., coincidiendo con el deseo de restauración y embellecimiento de la época de Pericles, se realizan en el Ática las obras más brillantes del clasicismo pleno.

A nivel general, puede decirse que el artista clásico conoce bien la estructura del cuerpo humano, pero su interés no radica tanto en representar la anatomía de forma realista o particularizada como en observar unas proporciones ideales o matemáticas en la representación de la figura humana, basadas en un conocimiento perfecto del cuerpo, tanto del masculino como del femenino. Uno de los cambios más importantes fue el tratamiento de los vestidos, que mayoritariamente aparecen en las figuras femeninas. El estilo severo en el vestir, caracterizado por cubrir el cuerpo a base de profundos pliegues verticales, dará paso, a partir de la segunda mitad del siglo V a.C., a un estilo más complejo y decorativo, cuya intención es amoldar el vestido a la anatomía de la figura, insinuando las formas con gran naturalidad, como en la *Nike de Olimpia* (h. 420 a.C., Museo Arqueológico de Olimpia), firmada por Paionios.

Fidias, arquitecto de Atenas

Atenas, cabeza de la Liga de Delos, tenía grandes recursos después de sus victorias sobre los persas. Durante la administración de Pericles (449-429 a.C.), se inició un plan intensivo de reconstrucción de Atenas. Para dirigir este proyecto, Pericles nombró a Fidias (h. 490-430 a.C.), que supervisó las obras de toda la Acrópolis y aunque no labró personalmente las esculturas y relieves que adornaban los edificios importantes, sí realizó los bocetos del conjunto. A través de ellos se puede juzgar su estilo, puesto que las obras de su mano han desaparecido y sólo se conservan copias romanas. Sus obras más importantes fueron la colosal estatua de *Atenea Partenos*, en bronce, erigida entre los Propileos y el Erecteion, la *Atenea criselefantina,* que se guardaba en la naos del Partenón, y la estatua de *Zeus*, también criselefantina, conservada en el templo de Zeus en Olimpia. También se le ha atribuido la estatua de *Atenea Lemnia* (copia romana, Museo Cívico, Bolonia), una *Amazona* (copia romana, villa Adriana, Tívoli) y un joven atándose una cinta alrededor de la cabeza. Todas ellas reflejan su estilo basado en figuras de actitudes pausadas, de expresiones serenas y una cierta solemnidad en el concepto. A estas características se unía la calidad del modelado de los pliegues de los ropajes, que parecen estar mojados.

Las obras de Policleto

Además de Fidias, protagonista principal de la reconstrucción y embellecimiento de la ciudad de Atenas en época de Pericles y autor de famosas obras criselefantinas, el otro gran escultor de la época clásica es Policleto. Ambos estuvieron preocupados no sólo por cuestiones técnicas, sino también teóricas. En concreto, Policleto estudió el tema de las proporciones del cuerpo humano, que había preocupado desde siempre a los escultores griegos, y escribió sobre ello un tratado titulado *Canon*. Su trabajo teórico se materializó en distintas estatuas de hombres desnudos de tamaño natural, en su mayor parte representaciones de atletas. De estos originales en bronce nada queda y su obra ha de ser estudiada enteramente a partir de las copias romanas en mármol. Dos de los modelos más famosos de Policleto son el *Doríforo*, que es la figura de un hom-

Abajo, las tres parcas (Cloto, Laquesis, Atropos), dispuestas en el ángulo derecho del frontón del Partenón (h. 438-431 a.C.), que se conservan en el Museo Británico de Londres. A pesar de estar muy mutiladas, estas tres figuras ponen de manifiesto el nivel de perfección alcanzado por la escultura griega en el siglo V a.C., durante el clasicismo pleno. La representación realista de los personajes culmina en el laborioso trabajo de las túnicas, cargadas de pliegues y dobleces, que imitan a la perfección la caída natural de las telas dispuestas sobre el cuerpo humano.

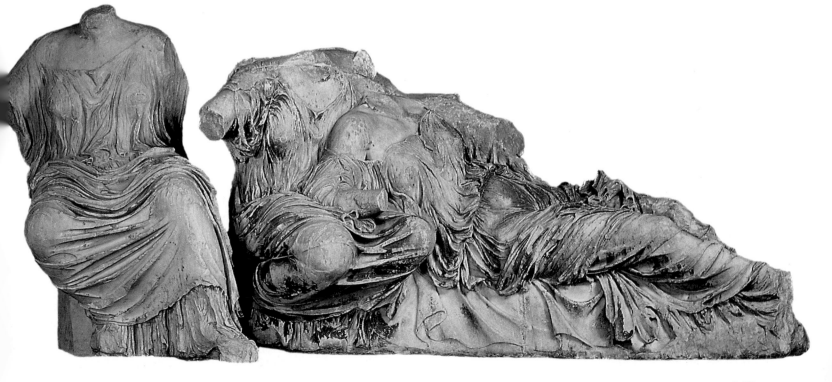

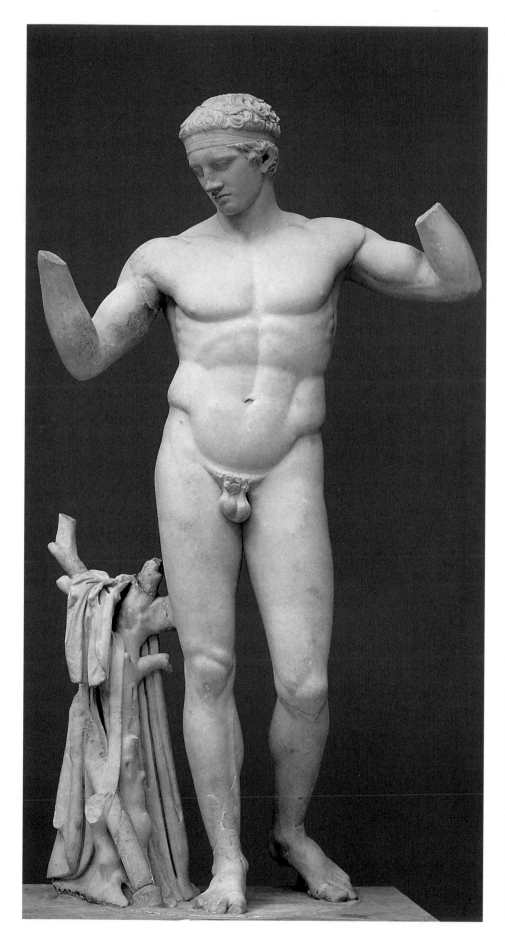

bre portando una lanza, y el *Diadúmeno*, un atleta que se ata la cinta alrededor de la cabeza. Su solución adaptaba las experimentaciones que venían haciéndose desde fines de época arcaica en el sentido de dotar de vida a la estatua del hombre en reposo. El *Doríforo* (h. 440 a.C., Museo Arqueológico Nacional de Nápoles) está representado en actitud de avanzar, en una acción menos enérgica que, por ejemplo, la del *Zeus de Artemision* o la del *Discóbolo*. Sin embargo, la relación entre las diversas partes del cuerpo resulta coherente. Así, el torso responde plenamente al movimiento de brazos y piernas, alternando a la perfección los miembros relajados y los miembros tensos en un ritmo que infunde a la estatua un sentido de vitalidad muy intenso. El *Diadúmeno* (h. 430 a.C., Museo Arqueológico Nacional de Atenas), algo posterior, responde al mismo esquema, si bien en este caso el cabello ha sido concebido más plásticamente.

Los Guerreros de Riace

Las copias en mármol no siempre permiten hacerse una idea completa de cómo serían los originales en bronce. Afortunadamente, de mediados de este siglo se conocen dos magníficas estatuas de bronce, los llamados *Guerreros de Riace* (h. 460-430 a.C., Museo Nacional de Reggio di Calabria), encontradas también bajo el mar, y cuyo descubrimiento, relativamente reciente, ha permitido mejorar nuestro conocimiento sobre la escultura de la época clásica. Su actitud se asemeja a la del *Doríforo*. En una mano portaban el escudo y en la otra la lanza o espada, en la actualidad perdidos. Se trata de dos hombres barbados, uno de los cuales parece mayor que el otro, trabajados con gran detalle anatómico. Su cabello y barba presentan un gran sentido plástico. Como era común, en el caso de este tipo de esculturas, los

ojos no eran de bronce. Además, los labios y los pezones estaban cubiertos de cobre y los dientes, de plata. A lo largo de la segunda mitad del siglo V a.C. se desarrollaron modelos de estatua que fueron copiados hasta la saciedad en época romana: amazonas heridas, dioses y diosas portando atributos religiosos, así como variantes de los prototipos atléticos y guerreros ya vistos. La última gran aportación del siglo V a.C. será la aparición de una incipiente retratística, así como la expresión de caracteres étnicos diferenciales, cosa que sucede en especial en el mundo griego oriental. Su desarrollo será, sin embargo, más evidente en épocas posteriores.

La escultura arquitectónica del clasicismo pleno: el Partenón

El Partenón es, lógicamente, un punto de referencia obligado para el estudio del relieve arquitectónico de este período, tanto por la profusión de decoración escultórica como por la calidad extraordinaria que presenta. En líneas generales, conviene destacar el movimiento contenido de las escenas y la escasa expresividad de las figuras, que contrasta con la vivacidad alcanzada en el frontón oeste de Olimpia y también con obras inmediatamente posteriores, como los relieves de la balaustrada del bastión de Atenea Niké, en la misma Acrópolis de Atenas o el friso de Bassae.

Los frontones, muy degradados, son la parte peor conocida, aunque su aspecto aproximado puede ser reconstituido a través de la descripción de Pausanias y de los grabados realizados en el siglo XVII.

En el lado occidental se narraba la disputa entre Atenea y Posidón por la posesión del Ática. Junto a los carruajes de ambas divinidades aparecen, repre-

sentadas a menor escala, otras figuras que, probablemente, corresponden a reyes y héroes del Ática. En el frontón oriental se evocaba el nacimiento de Atenea. En uno y otro caso se representa el momento inmediatamente posterior a la acción: Atenea aparece a la izquierda de Zeus en el lado oriental; y el olivo que simboliza la victoria de la diosa ocupa el centro del frontón occidental. El énfasis narrativo se sitúa, como es lógico, en el centro de la composición, pero, a diferencia de los precedentes inmediatos —Olimpia, Egina—, ésta no se basa en una gran figura central que ocupa el eje de simetría, sino en la combinación de distintos personajes, mientras que el resto de figuras se agrupa en conjuntos de dos o tres.

Estas figuras eran exentas y la mayoría estaban acabadas incluso en la parte posterior, no visible una vez colocadas en el frontón. Uno de los fragmentos mejor conservados (Museo Británico de Londres) corresponde a las figuras de tres diosas, posiblemente Leto, Ártemis y Afrodita, del ángulo septentrional del frontón oriental, en el cual es posible apreciar el tratamiento detallado que se da a la vestimenta. Ésta parece, a menudo, adherirse al cuerpo que cubre, como si estuviera mojada o impulsada por un viento violento. En el lado opuesto, la figura echada muestra ya el completo dominio de la representación del desnudo masculino.

Todas las metopas del Partenón (un total de noventa y dos, de las cuales sólo han llegado hasta nuestros días diecinueve, localizadas en el mismo templo o bien conservadas en el Museo Británico de Londres) tenían decoración esculpida, con una temática variada. La calidad de estos relieves es muy desigual, lo que refleja que fueron muchas las manos que intervinieron en su realización, pero existe en todos ellos una unidad de concepción que permite atribuir a Fidias su diseño.

El friso interior del Partenón

El friso interior (los paneles están repartidos entre su primitivo emplazamiento, el Museo del Louvre de París, el Museo Británico de Londres y el Museo

Junto a estas líneas, una de las metopas que decoraron el friso sur del Partenón y que se conserva en el Museo Británico (Londres). La realización de estas obras corrió a cargo de varios discípulos de Fidias, quienes supieron plasmar el interés que hubo en aquella época por representar la emoción a través de la actitud y expresión de los personajes. En esta escena de lucha entre centauros y lapitas (h. 443 a.C.), el centauro Quirón, maestro del joven Aquiles, abate a su contrincante, que refleja en el rostro una expresión de dolor. Al elaborado modelado de los volúmenes, hay que sumar la delicada composición triangular de la escena.

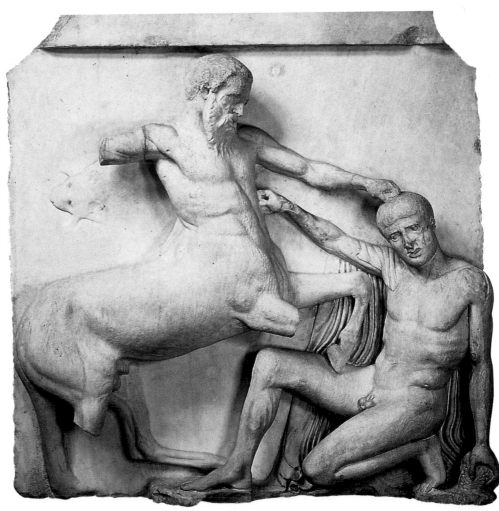

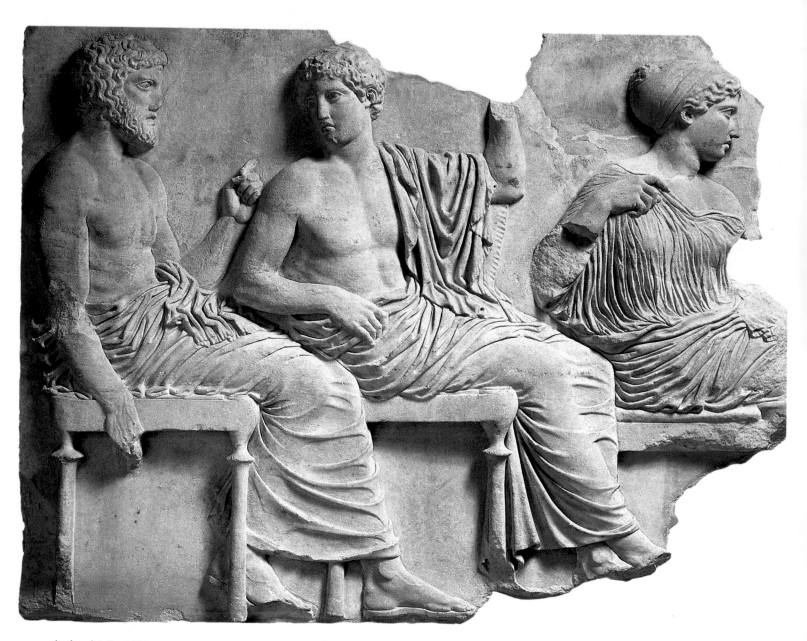

Arriba, detalle del friso que recorría por los cuatro lados la columnata interior del Partenón (siglo V a.C., Museo de la Acrópolis, Atenas). Este friso reproducía la procesión de las panateneas, una gran ceremonia que se celebraba en honor de Atenea. Concebido como una escena continua, comenzaba con la representación de los jinetes y continuaba con la solemne procesión de las doncellas. La composición culminaba con la entrega del peplo para la estatua de Atenea ante una asamblea de dioses.

de la Acrópolis de Atenas) se extendía por los cuatro costados de la naos, en una longitud de 120 metros, y representaba, en un relieve muy bajo, una procesión de carros, jinetes y personajes a pie conduciendo animales al sacrificio. Era, en realidad, una alusión a la procesión panatenaica, que se celebraba cada cuatro años, durante la cual se llevaba a la Acrópolis una vestimenta nueva

para la vieja estatua de madera de Atenea. Se trata, pues, de una escena real, aunque de carácter religioso, lo que supone una novedad radical en la decoración del templo griego.

La narración parte del lado oeste y se desarrolla al norte y al sur en dirección a la fachada oriental, donde se representa una asamblea de los dioses que enmarca, en el centro, la ceremonia de ofrenda de la vestimenta.

El final del clasicismo

La escultura exenta del siglo IV a.C. continúa estilísticamente las características del siglo precedente, pero incorpora la representación plástica de las emociones, así como un naturalismo mayor y el tratamiento de la textura en los ropajes. Otra característica importante del momento será la personificación de ideas abstractas, como la paz, o de distintos

estados de ánimo. A través de los escritos antiguos y también de los fragmentos de pedestales de las estatuas se conocen los nombres de tres de los escultores más importantes del siglo: Praxíteles, Escopas y Lisipo.

La obra de Praxíteles

El *Hermes* de Praxíteles (Museo de Olimpia) ilustra las nuevas tendencias de la primera mitad del siglo IV a.C. Fue hallado bajo el templo de Hera, en Olimpia, y aceptado como original, aunque ello se cuestiona en la actualidad. En todo caso, si no es obra auténtica de Praxíteles, puede suponerse que se trata de una copia bastante antigua. Es en realidad un grupo escultórico, que muestra a Hermes, el mensajero de los dioses, tomando en su brazo izquierdo a Dionisos niño, que, en actitud juguetona, intenta alcanzar probablemente un racimo de uvas sostenido por el brazo derecho —en la

actualidad perdido— de Hermes. La mirada del dios, nostálgica y tierna, y la relación que se establece entre ambos son rasgos nuevos para la época clásica. La musculatura de Hermes está tratada suavemente, sin la dureza o angulosidad de los modelos del escultor Policleto. La curva que describe su postura se ha denominado, por esta razón, «praxiteliana».

Así mismo, el escultor Praxíteles es famoso por incorporar el desnudo femenino como tema nuevo en el arte griego. Su creación más admirada en época antigua fue la *Afrodita de Cnido*, encargada por los habitantes de dicha ciudad. El original está perdido y sólo se poseen variadas copias romanas (Museos Vaticanos, Roma) que muestran la figura desnuda de la diosa, en *contrapposto*, cubriéndose el pubis y sosteniendo sus ropas por encima de una tinaja destinada al baño —que actúa a la vez como soporte de la figura en mármol—, como si hubiera sido sorprendida.

El escultor Escopas

Contemporáneo de Praxíteles, Escopas fue conocido por representar posturas complicadas y contorsiones, así como por la expresión plástica de la emoción y el dramatismo. Hacia 340 a.C., trabajó en la decoración escultórica del templo de Atenea Alea en Tegea, conservada sólo fragmentariamente (Museo de Tegea). Se le atribuye además la *Ménade danzante* (siglo IV a.C., Albertinum de Dresde), también llamada orgiástica. Conocida por copias, aparece semidesnuda y en una postura casi *serpentinata*, fuera de lo común para la época.

Lisipo, prolífico escultor

Lisipo fue un escultor que vivió a fines del período clásico. Su mayor aportación fue la introducción de la diversidad de puntos de vista en una sola pieza. Sus obras, conocidas sólo por copias roma-

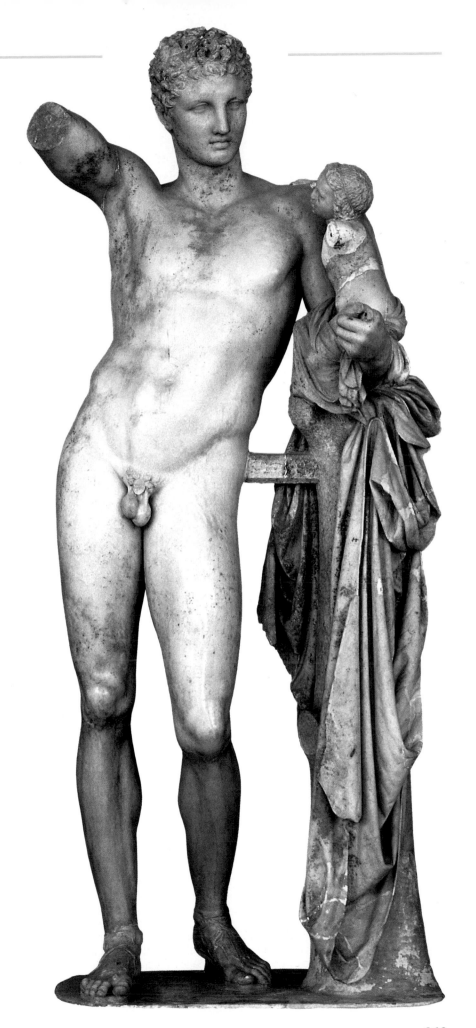

Junto a estas líneas, el *Hermes* de Praxíteles (siglo IV a.C.), que se conserva en el Museo de Olimpia en Grecia. Se trata de un grupo escultórico (2,13 m de altura) que muestra a Hermes tomando en su brazo a Dionisos niño. Esta obra se caracteriza por la armonía de las líneas y perfiles, el tratamiento realista y sensual de los cuerpos y la perfección en la disposición de las formas y las curvas. Siguiendo estos principios se puede apreciar cómo la figura aparece ligeramente arqueada, insinuando un movimiento ascendente, que finaliza en el brazo alzado.

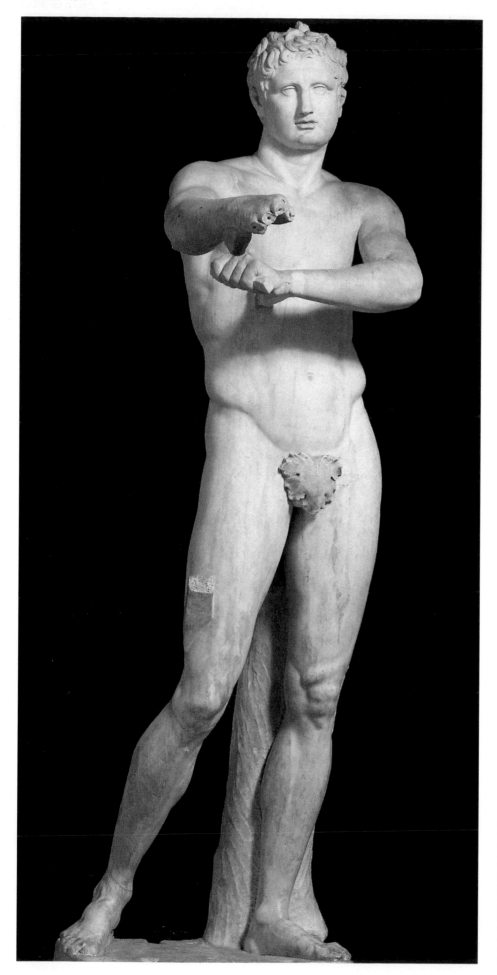

nas, suponen la superación del canon de Policleto —dándole mayor esbeltez— y el tratamiento detallado de las superficies. Una de sus esculturas más famosas, originalmente en bronce, es el llamado *Apoxiomeno*, atleta quitándose el polvo y el aceite de su brazo con un instrumento para tal efecto, que está perdido en la copia romana en mármol (Museos Vaticanos, Roma). La postura recuerda el *contrapposto* de las obras de Policleto, pero aquí no hay alternancia entre partes relajadas y partes tensas del cuerpo, ya que el joven ha sido captado en una acción casi anecdótica. El avance de ambos brazos, que supone que uno quede tapado por el otro, sugiere que la obra tiene otros puntos de vista, además del estrictamente frontal, pues de no ser así no podría captarse su tridimensionalidad.

Según las fuentes, Lisipo también fue conocido por sus grupos escultóricos y sus figuras colosales, entre las cuales destacan la escultura del musculoso héroe *Heracles* y los retratos de Alejandro Magno, para quien trabajó. El reflejo de personalidades concretas a través del retrato tendrá un gran desarrollo en época helenística.

De la segunda mitad del siglo IV a.C. se tienen también algunos bronces originales, procedentes mayoritariamente de pecios, como el llamado *Joven de Anticitera* (Museo Arqueológico Nacional de Atenas), datado hacia 340 a.C., que parece asimilar el estilo de Policleto juntamente con el de Lisipo.

La escultura arquitectónica y el relieve en el siglo IV a.C.

Entre los relieves arquitectónicos más destacados del período se cuentan los frontones del templo de Asclepio en Epidauro (Museo Arqueológico Nacional de Atenas), obra de Timoteo realizada hacia 375 a.C. Los temas tratados son la toma y saqueo de Troya, al este, y una

Junto a estas líneas, el célebre *Apoxiomeno* (Museos Vaticanos, Roma), que representa a un atleta que se limpia el polvo y la grasa acumulados sobre su piel poco después de la competición. Se trata de una copia romana en mármol de un original en bronce de Lisipo, realizada hacia 325-300 a.C. En esta obra (2,05 m de altura), el escultor estableció un nuevo canon, que a diferencia del de Policleto, daba una proporción menor a la cabeza. Con esta innovación su autor consiguió otorgar al cuerpo de este atleta mayor gracilidad y esbeltez, así como una apariencia de mayor altura.

En la época helenística la escultura alcanzó un acentuado realismo y se amplió el repertorio temático, que incluía la representación de ancianos y niños. Los escultores plasmaron también en sus obras estados de ánimo y escenas anecdóticas, mostrando un extraordinario genio creador. Este es el caso del *Espinario* (Galería de los Uffizi, Florencia, Italia), reproducido junto a estas líneas, que representa a un niño que intenta sacarse una espina que se le ha clavado en el pie. Sentado sobre un tronco, aparece con el torso ladeado, la cabeza inclinada y una pierna sobre la otra.

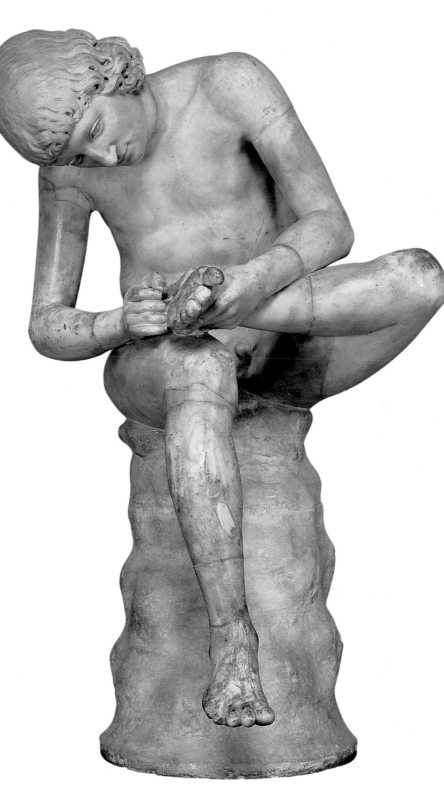

escena de combate entre griegos y amazonas, al oeste, rompiendo así con la tradición clásica según la cual la ornamentación de los frontones debía relacionarse con la personalidad de la divinidad a la que se dedicaba el templo. En cuanto a la técnica el tratamiento de las figuras deriva directamente de la tradición ática de fines del siglo V a.C., pero la actitud de los personajes, la fuerza del movimiento, la violencia del gesto confieren a estas obras un dramatismo superior a las del primer clasicismo.

Las estelas funerarias

En el campo del relieve no arquitectónico destacan, especialmente, las estelas funerarias áticas, cuya producción se inicia en torno a 430 a.C. y perdura hasta el final del siglo IV a.C., cuando nuevas leyes antisuntuarias vuelven a limitar los gastos en monumentos funerarios. Las estelas de este período son, por lo general, más anchas y bajas que las del período arcaico, lo que permite representar varias figuras, y muy a menudo tienen un aspecto arquitectónico, ya que están enmarcadas por dos pilastras y coronadas por un frontón.

Los personajes representados en estos monumentos son mucho más variados que en época arcaica, puesto que incluyen tanto figuras masculinas como femeninas, de edades muy diversas y a menudo asociadas formando grupos. Las escenas más corrientes son las despedidas de los familiares o de los objetos y animales domésticos predilectos, pero no faltan los temas militares. La calidad escultórica de estos materiales es, lógicamente, muy variable, pero a menudo notable y, tratándose siempre de obras originales, permiten obtener una visión fidedigna de la evolución estilística de la escultura de la época. Así, las piezas más antiguas recuerdan directamente la escultura del Partenón, no sólo des-

de el punto de vista técnico, sino también por la solemnidad y falta de expresión de las figuras. Con el paso del tiempo, el relieve va adquiriendo profundidad, hasta convertirse casi en figuras exentas (segunda mitad del siglo IV a.C.). Al mismo tiempo, las figuras, siguiendo las tendencias de la época, ganan en naturalismo y en intensidad emocional, hecho que se traduce generalmente en una expresión de tristeza.

La época helenística: innovaciones formales y temáticas

La época helenística, que se inicia con la muerte de Alejandro Magno, el año 323 a.C., y la desmembración de su imperio, es prolífica en esculturas originales, debido a la gran demanda de obras

de arte por parte de los diferentes reinos helenísticos. Tales obras fueron, así mismo, copiadas profusamente por los romanos. Como característica común a toda la época destaca, sobre todo, el interés por el naturalismo y por la captación y plasmación de las emociones más profundas.

El arte helenístico se desarrollará hasta la conquista romana, en el año 31 d.C., en una gran variedad de tendencias, a menudo originales y, en otros casos, fieles al pasado, o incluso eclécticas.

El denominado género retratístico en la escultura griega

A lo largo del siglo III a.C. ya existe en la escultura un género retratístico que tiene como objetivo principal captar las características faciales y corporales de personas ilustres, así como sugerir su psicología.

Los pocos retratos conocidos de épocas anteriores, como el de Pericles, del siglo V a.C., se deben interpretar como la representación idealizada de un modelo de ciudadano —el gobernante, en el caso citado—, cuyos valores serían apreciados por la sociedad, y no como una simple plasmación de su personalidad.

En época helenística los artistas se concentran, sin embargo, por primera vez, no tanto en la imagen pública del personaje, sino en sus caracteres psicológicos y físicos individuales, tal como muestra la copia romana de la estatua del orador Demóstenes, realizada por el escultor Polieucto a inicios del siglo III a.C. y conservada en la actualidad en la Gliptoteca de Copenhague.

En realidad, aunque muchas copias romanas presentan únicamente el busto o la cabeza, los retratos griegos eran de cuerpo entero, ya que de este modo se enfatizaba la personalidad del personaje retratado. Es por ello que puede distinguirse un modelo de estatua para el retrato de filósofos, diferenciado del de los personajes públicos.

Entre estos últimos se hallan, a veces, reminiscencias del retrato heroico característico de fines de la época clásica —concretamente, la serie de retratos de Alejandro Magno, realizados por el escultor Lisipo— aunque en aquellos reinos helenísticos alejados de la Grecia tradicional, como Bactria, Ponto o también Bitinia, el retrato puramente realista tuvo una gran aceptación, tal vez por el hecho de que este tipo de obras iba dirigido a un público esencialmente no griego.

Helenismo de tipo barroco

Entre mediados del siglo III y mediados del II a.C. se desarrolla una corriente de tipo barroco, ornamental y de complejas composiciones piramidales para los grupos escultóricos, cuyas figuras muestran posturas atormentadas, musculaturas exageradas y actitudes dramáticas. El tema preferido será un acontecimiento histórico de la época: las invasiones galas. En efecto, este hecho puso de manifiesto el interés de los escultores helenísticos por plasmar los caracteres de grupos étnicos diferentes. Ello se advierte en la serie de copias romanas de originales, a menudo en bronce, de fines del siglo III a.C., que representan galos moribundos, cautivos y muertos, entre los que destaca el conjunto escultórico del galo sosteniendo a su esposa moribunda y dándose muerte (fines del siglo III a.C., Museo Nacional de las Termas, Roma). Estas estatuas fueron dedicadas en la Acrópolis de Pérgamo por el rey Atalo I, quien logró, entre los años 229 y 228 a.C., vencer a las tribus galas que acechaban esta urbe del Asia Menor. Formaban parte de un complejo programa conmemorativo de la victoria, que, a la vez, quería presentar a Pérgamo como la ciudad que había repelido el ataque de los bárbaros y que abría una nueva etapa de esplendor para la cultura griega, tal como Atenas lo había hecho en época clásica después de vencer a los persas. También de Pérgamo es uno de los monumentos escultóricos más renombrados, el *Altar de Zeus* (siglo II a.C., Staatliche Museen, Berlín).

La corriente «rococó»

Otra tendencia escultórica, propiamente helenística, que se desarrolla en el segundo cuarto del siglo II a.C., es la que se interesa por los temas y figuras de la vida cotidiana, así como por plasmar personajes de edades diversas en actitudes a menudo anecdóticas o divertidas y, en general, narrativas. Esta corriente, bautizada a veces como «rococó», también prefiere las figuras más eróticas y sensuales de sátiros y ninfas a las de los dioses. En ocasiones se ha dicho que representaría la reacción sofisticada y decorativa al pomposo, teatral y también barroco estilo de Pérgamo. *El niño de la oca*, *El sátiro dormido*, *El fauno danzante* o *El espinario* son modelos bien conocidos por los copistas de época romana.

Naturalismo y clasicismo en la escultura helenística

Al lado de estos prototipos, cabe destacar un grupo de esculturas de intención más realista, como las que representan pastores, pescadores o mujeres de edad trabajando o bebiendo. Tal vez sea ésta la escultura helenística más original e innovadora, pero, también, la peor conocida. El *Pequeño jinete del cabo Artemision* (Museo Arqueológico Nacional de Atenas), un bronce original de fines del siglo II a.C. procedente del pecio en el que se halló también el famoso *Zeus* de bronce del siglo V a.C., permitió observar que la representación de los niños solía ser menos «rococó» y más naturalista. El afán de realismo comportó el que, a veces, se esculpieran figuras de personas con deformidades físicas.

Hacia la etapa final de la época helenística es evidente el influjo del clasicismo de los siglos V y IV a.C. en obras como la *Victoria de Samotracia* (Museo del Louvre, París), realizada hacia el año 200 a.C., que formaba parte de una composición que conmemoraba una victoria naval. La figura, de 2,45 metros de altura, estaba situada sobre la proa de un barco y, con las alas desplegadas y las ropas humedecidas al vuelo (un detalle que evoca el estilo de las ropas mojadas de Fidias), conseguía una gran sensación de movimiento. En época helenística, el tema de la Afrodita desnuda o semivestida tuvo también gran éxito. Sobresale la llamada *Venus de Milo* (segunda mitad del siglo II a.C., Museo del Louvre, París), obra que se considera el prototipo de belleza en el mundo anti-

A la derecha, la *Victoria de Samotracia* (2,45 m de altura), que se realizó hacia 200 a.C. en mármol para conmemorar una victoria naval (Museo del Louvre, París). El artista helenístico, a diferencia de sus antecesores, reemplazó la serenidad interior, que hasta el momento había dominado a las figuras, por una actitud tensa, animada y hasta cierto punto teatral. Las alas abiertas y extendidas, la pierna derecha adelantada con ímpetu, en un sincronizado movimiento con respecto al resto del cuerpo, y sobre todo, el trabajo realista de los ropajes, que ondean por la fuerza del viento, hacen de esta figura una de las obras más importantes de la escultura helenística griega.

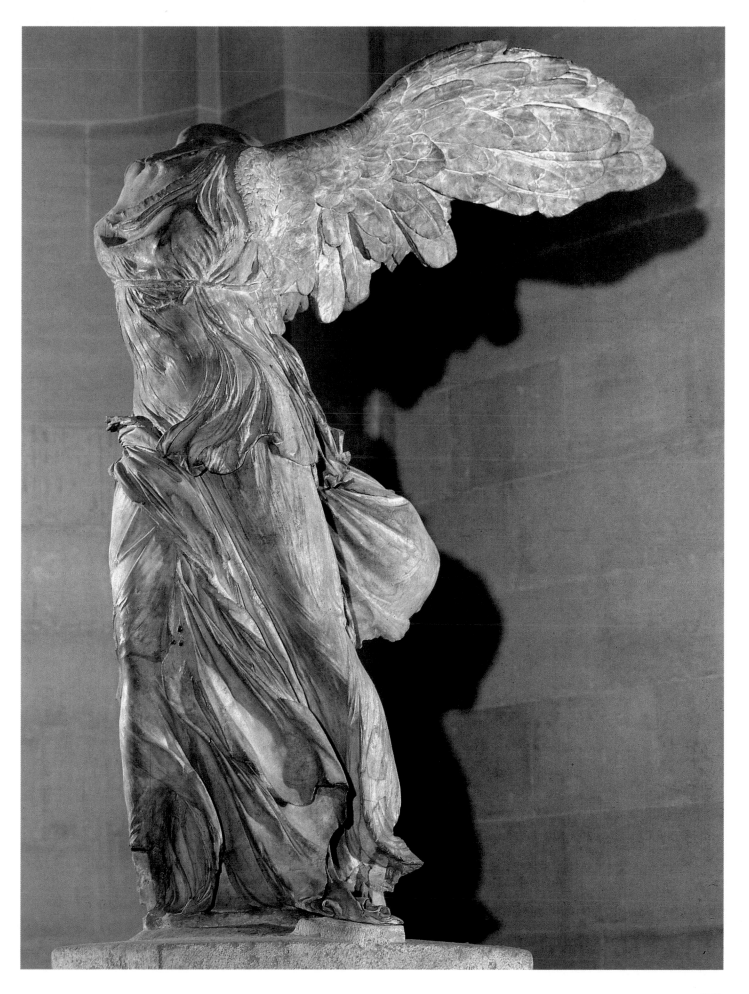

guo. En ocasiones, la diosa se representa de forma casi cómica, como en la *Afrodita de la sandalia* (Museo Arqueológico Nacional de Atenas) que hace ademán de pegar a Pan por el hecho de aproximarse a ella atrevidamente. Junto a las reminiscencias del estilo clásico, que se advierten igualmente en los relieves, encontramos entre fines del siglo II e inicios del I a.C., obras que rememoran el estilo severo, como el grupo de Orestes y Electra, conservado en una copia romana que se halla en el Museo Arqueológico Nacional de Nápoles, e incluso que retornan a prototipos arcaicos.

El grupo escultórico del Laocoonte

Una de las últimas obras helenísticas fue la del grupo escultórico del *Laocoonte*, hallada en Roma en pleno Cinquecento (Museos Vaticanos, Roma). Data, según los últimos estudios, del siglo primero de nuestra era, momento en que Roma se convierte en un nuevo centro de arte helenístico y se hace difícil cualquier distinción entre escultura griega y escultura romana. La estatua muestra al sacerdote troyano Laocoonte y a sus hijos muriendo estrangulados por serpientes gigantescas, como castigo por haber aconsejado a los troyanos que no dejaran penetrar el Caballo de Troya en su ciudad. El dramatismo, que recuerda los relieves del *Altar de Pérgamo*, se vuelve casi teatral y el escultor da muestra de gran habilidad técnica.

La escultura arquitectónica

El ejemplo más destacado es el gran friso que decoraba la parte superior del basamento del *Altar de Pérgamo* (en torno a los años 180-160 a.C., Staatliche Museen, Berlín), en el que se representaba una gigantomaquia, un tema recurrente en la escultura arquitectónica desde el siglo VI a.C. Su plasmación en este monumento alude, sin duda, a las victorias de los griegos sobre los bárbaros y, muy especialmente, a las de Atalo I de Pérgamo sobre los gálatas.

Se trata de una composición monumental, tanto por su escala (el friso mide 2,30 m de altura y las figuras son de tamaño superior al natural) como por su gran longitud (120 m) y el elevado número de personajes que hay representados (un centenar, aproximadamente, sin contar las figuras de animales, de las que se conservan ochenta y cuatro). La

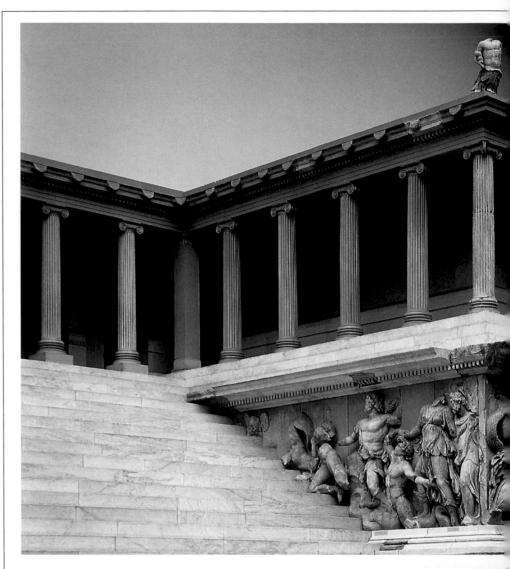

El gran *Altar de Zeus* se levantaba, originariamente, en la parte más alta de la ciudad de Pérgamo. En el año 180 a.C. Eumenes II mandó construirlo para conmemorar las victorias sobre los galos de su padre, Atalo I. El monumento, reconstruido en el Staatliche Museen de Berlín (arriba), tiene forma de una gran sala rectangular, rodeada de pórticos interiores y exteriores, con dos alas laterales que se adelantan para enmarcar la escalinata de acceso. Un extenso friso esculpido con el tema de la gigantomaquia recorre el zócalo del pórtico exterior, formado por una columnata jónica. Sobre estas líneas, vista del ala norte del gran altar.

En el siglo II a.C. tuvo lugar en Pérgamo una intensa actividad política y económica; de ahí que esta ciudad se convirtiera en un importante centro de arte helenístico. Entre las obras realizadas bajo el reinado de Eumenes II (197-159 a.C.), cabe mencionar el gran altar dedicado a los dioses Zeus y Atenea (180-160 a.C.). Éste altar (Staatliche Museen, Berlín), que sorprende por su magnitud y su escenográfica configuración, formaba parte del conjunto de la acrópolis. El friso del zócalo exterior (120 m de longitud x 2,30 m de altura) representa una gigantomaquia, es decir, una compleja historia mítica que narra la lucha de los dioses contra los gigantes. Éste fue ejecutado por diversos escultores bajo la dirección de un maestro que ideaba los modelos. El conjunto escultórico muestra una unidad estilística de clara inspiración griega en la que destaca la ordenación iconográfica, la estética teatral y el humanismo. Una fuerza sobrehumana llena toda la escena, que presenta figuras entrelazadas en un ímpetu titánico. Del carácter fuertemente plástico de la gigantomaquia, con el clásico fondo neutro, se pasa al friso interior, bajo el pórtico (79 m de longitud x 1,57 m de altura), donde se narra el mito del héroe Télefo.

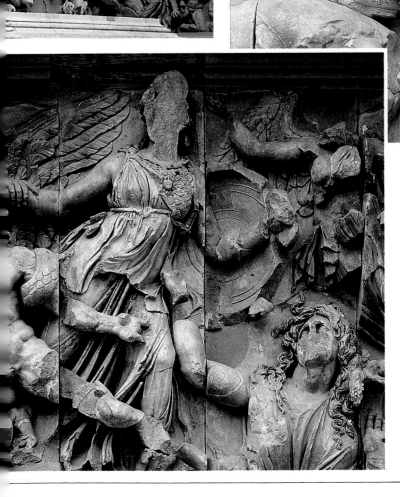

El conjunto escultórico del altar de Pérgamo está considerado como el apogeo de la representación realística griega, tanto en lo que se refiere a la composición, como al modelado y la expresión de emociones. Sobre estas líneas, detalle del friso este de la gigantomaquia del altar de Pérgamo, donde se distingue la figura vencida del gigante Oto. El artista reflejó con gran precisión la anatomía contorsionada de este cuerpo masculino, acentuando los detalles más realistas, como los pliegues del vientre o la tensión muscular.

A la izquierda, detalle de la lucha de Atenea con el gigante Alcioneo, en el friso este del altar de Pérgamo. Atenea agarra por los cabellos al gigante y lo levanta a fin de aislarlo del suelo, ya que su fuerza sólo es invencible si sus pies reposan sobre la tierra firme. Mientras Gea (la Tierra) llora la muerte de su indefenso hijo. La composición está llena de fuerza y barroquismo, en la que se imbrican figuras de vigorosas anatomías y violentas actitudes. El dramatismo de la acción es muy acentuado debido al claroscuro que originan los profundos pliegues de las vestimentas.

situación del friso en la parte baja del edificio es una novedad radical. Esta proximidad al espectador aumentaba, sin duda, la sensación de grandeza, a la que también contribuía la gran altura del relieve, cuyas figuras destacan nítidamente e incluso parecen, a veces, alejarse del fondo. La sensación de movimiento y la intensidad de la acción, elementos propios de la escultura helenística, alcanzan en este relieve su mejor expresión: la acción es continua, trepidante y tumultuosa. Para lograr este efecto se combina, principalmente, la diversidad de posturas de los personajes —de pie, de rodillas, semicaídos, de frente, de perfil, de espaldas— y se recurre a la exageración del gesto. También es importante la tensión con que se representa la musculatura de los cuerpos masculinos —siempre plasmados en el momento de máximo esfuerzo— y el movimiento de los ropajes femeninos, (se reproducen múltiples y profundos pliegues de modo que parecen estar agitados por un fuerte viento). A diferencia de la escultura clásica, la vestimenta no está subordinada al cuerpo que cubre. No tiende, pues, a recalcar las formas, sino que tiene una vida independiente, e incluso, a veces, antagónica a éste. Destaca, finalmente, la expresión de angustia y de dolor de los gigantes, vencidos por los dioses, y de su madre Gea, que implora en vano la clemencia de Atenea.

El espíritu que impregna este friso es, pues, muy distinto del que caracteriza a la escultura griega de época clásica. Pese a ello, algunos de sus rasgos son deliberadamente de estilo clásico, sobre todo la expresión facial de los dioses, cuya solemnidad y calma contrastan con el dramatismo de los rostros de los gigantes. En este mismo sentido cabe interpretar el esquema compositivo de la cara occidental del friso, donde el tema principal —Zeus y Atenea marchando en direcciones opuestas y volviendo la cabeza para mirarse— se inspira, aunque invertida, en la escena de la parte central del frontón oeste del Partenón.

A la derecha, un pequeño oinócoe (h. siglo VI a.C.), conservado en el Museo Nacional de Villa Giulia (Roma). A pesar de estar muy fragmentado, todavía se puede apreciar parte de su ornamentación. Las figuras masculinas, a caballo o a pie, dispuestas en bandas, ponen de manifiesto que en este período ya se había instaurado plenamente el estilo narrativo como decoración de los vasos pintados.

LA PINTURA GRIEGA

Los griegos destacaron en el terreno de la pintura tanto como en los otros campos artísticos, pero un problema de conservación ha privado a la posteridad de la mayor parte de obras originales, si se exceptúa la pintura realizada sobre vasos cerámicos. La pintura parietal o de caballete se conserva escasamente y se debe recurrir a fuentes indirectas para conocerla. Las fuentes literarias hablan de conocidos pintores y describen incluso las técnicas usadas y los temas repre-

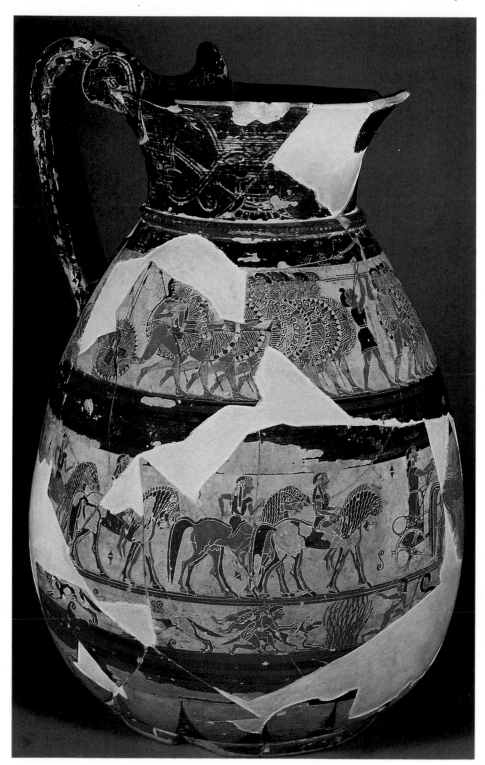

A la derecha, ánfora funeraria (1,55 m de altura) de estilo geométrico (siglo VIII a.C.), procedente de la necrópolis ateniense del Dipylon, que se conserva en el Museo Arqueológico Nacional de Atenas. Estos recipientes de proporciones colosales se disponían en las tumbas a modo de monumentos funerarios. Su superficie se cubría por completo de paneles y bandas, donde se inscribían motivos decorativos geométricos. En ocasiones se pintaba también la exposición del difunto sobre el lecho fúnebre.

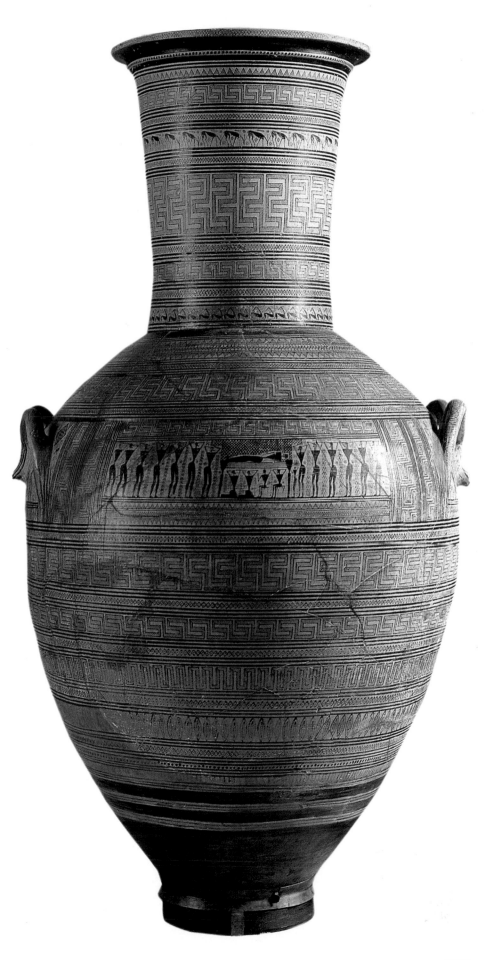

sentados, pero, para hacerse una idea de cómo fue esta manifestación artística en la antigua Grecia, hay que referirse, casi siempre, a la pintura sobre cerámica, al mosaico y a las obras parietales romanas, mejor conservadas y copias, en gran medida, de la pintura griega. Los vasos cerámicos griegos fueron ampliamente exportados a todo el Mediterráneo y constituyeron objeto de imitación o fuente de inspiración para otras producciones, sobre todo en Etruria (Italia).

La pintura en la cerámica: el estilo geométrico

Hasta principios del siglo VII a.C., la decoración pintada de las cerámicas tiene un carácter esencialmente geométrico y se caracteriza, sobre todo, por su estricta relación con la forma del vaso, cuyos elementos enfatiza mediante la aplicación de líneas o zonas de coloración oscura en la base, el borde o el punto de unión entre el cuerpo y el cuello, y también, a menudo, situando el tema principal en la zona comprendida entre las asas. Es, en definitiva, un sistema ornamental basado en una disciplina rígida y que, partiendo de unas composiciones extremadamente sobrias, evoluciona, a partir del siglo X a.C. y durante las dos centurias siguientes, hacia una mayor riqueza y variedad, hasta cubrir la casi totalidad de la superficie del vaso. Los elementos figurativos se utilizan ya aisladamente en el siglo X a.C., pero las auténticas escenas de carácter narrativo, generalmente de tema funerario o guerrero, no se pintan hasta mediados del siglo VIII a.C. Las figuras son muy esquemáticas, reducidas en general a sus elementos lineales básicos, lo que permite integrarlas cómodamente en un sistema decorativo geométrico. Será precisamente el desarrollo de los elementos

277

figurativos y la tendencia a un mayor realismo en la representación de los mismos lo que, a lo largo de la segunda mitad del siglo VIII a.C., conducirá a la disolución del sistema decorativo geométrico.

Desde fines del siglo VIII a.C. se introducen en el repertorio iconográfico griego nuevos elementos figurativos de origen oriental, sobre todo de carácter animalístico y vegetal. A partir de este momento la pintura cerámica griega se desarrollará siguiendo dos caminos: un estilo orientalizante y un estilo de raigambre puramente griega.

El primero es un estilo animalístico, directamente inspirado en los modelos foráneos y que por esta razón recibe el nombre de orientalizante (denominación que a menudo se extiende al conjunto de la producción material griega del siglo VII a.C.). Es característico del siglo VII y de la primera mitad del siglo VI a.C. El segundo estilo se centra en la representación de escenas donde interviene la figura humana y perdurará hasta fines del siglo IV a.C. Uno y otro estilo pueden coexistir en una misma producción cerámica, e incluso en un mismo vaso, pero sin mezclarse en un mismo campo decorativo.

La técnica de «figuras negras»

Corinto fue la sede de la primera gran escuela de la pintura cerámica griega. Allí se desarrolló la técnica pictórica de «figuras negras», consistente en dibujar las figuras en silueta de color negro sobre el fondo de color claro de la arcilla, realizándose los detalles internos mediante incisiones que ponían al descubierto la arcilla, aunque algunas veces se utilizaban también otros colores complementarios. Dado que a menudo los vasos decorados son pequeños contenedores de aceite perfumado, la decoración tiene una clara tendencia al miniaturismo, sobre todo en sus primeras etapas, caracterizadas también por la extraordinaria corrección del dibujo y la sobriedad de la composición. Son muy corrientes en la producción corintia los vasos con decoración de animales, afrontados o bien formando una procesión, pero sin describir escena alguna. Los temas narrativos incluyen, principalmente, escenas de combate o de la epopeya homérica, con frecuencia realizados en un campo ornamental minúsculo, como puede observarse en el conocido *Vaso Chigi* (Museos Vaticanos, Roma). En los vasos cerámicos de mayor tamaño, esta

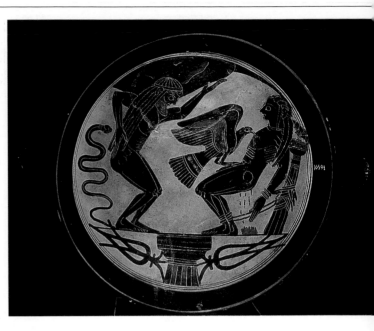

La síntesis narrativa de la cerámica de «figuras negras» se pone de manifiesto en el kílix atribuido al pintor de Arkesilas, datado h. 555 a.C. (20 cm de diámetro, Museos Vaticanos, Roma). La escena del interior de este kílix (derecha) representa a Atlas aguantando el cielo, mientras un águila picotea el pecho de Prometeo, que está atado a una columna sobre la que se posa un pajarillo.

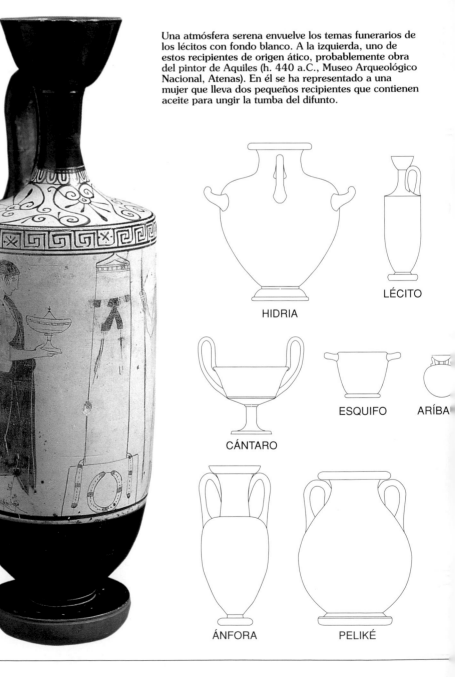

Una atmósfera serena envuelve los temas funerarios de los lécitos con fondo blanco. A la izquierda, uno de estos recipientes de origen ático, probablemente obra del pintor de Aquiles (h. 440 a.C., Museo Arqueológico Nacional, Atenas). En él se ha representado a una mujer que lleva dos pequeños recipientes que contienen aceite para ungir la tumba del difunto.

HIDRIA

LÉCITO

CÁNTARO

ESQUIFO

ARÍBA

ÁNFORA

PELIKÉ

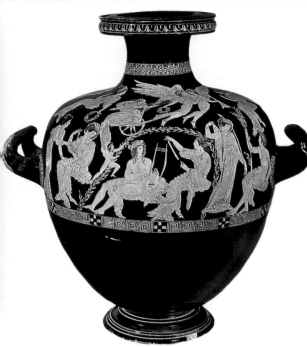

El pintor de Meidias desarrolla un lenguaje pictórico que se caracteriza por la tendencia manierista y decorativa. A la izquierda, una hidria con el tema de Faon y las mujeres de Lesbos, datado h. 410 (47 cm de altura, Museo Arqueológico de Florencia, Italia).

A la derecha, una crátera en forma de cáliz datada h. 460-450 a.C. (54 cm de altura, Museo del Louvre, París), que representa la matanza de los hijos de Niobe por Apolo y Artemide; de ahí que su autor sea conocido como el pintor de los Nióbides.

Las formas de las vasijas áticas (abajo) dependían de su función. Había recipientes destinados a almacenar líquidos como vino (ánfora, peliké y lebes) y agua (hidria). Otros servían para preparar y beber el vino (crátera, oinócoe, esquifo, kílix, cántaro). Algunos contenían aceites y ungüentos (lécito, alabastrón y aríbalo) o artículos de tocador (pixis).

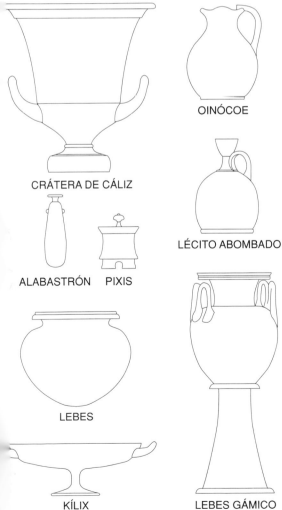

OINÓCOE

CRÁTERA DE CÁLIZ

LÉCITO ABOMBADO

ALABASTRÓN PIXIS

LEBES

KÍLIX

LEBES GÁMICO

Con la técnica de «figuras rojas» se podía realizar un diseño más detallado de los motivos representados, ya que las líneas interiores se efectuaban con distintos grosores. Bajo estas líneas, una copa del taller del ceramista Calliades, diseñada por Douris (h. 490 a.C., Museo del Louvre, París), en la que se representa el combate entre Áyax y Héctor.

La cerámica griega es el testimonio gráfico que mejor refleja las creencias y la vida cotidiana de la época clásica. Aparte de ser una actividad artesanal tradicional y doméstica, se convirtió en una floreciente industria gracias a la expansión colonial de los griegos por el Mediterráneo. También fue un soporte privilegiado para la representación gráfica y la circulación de mitos, leyendas y formas de vida del pueblo griego. Los ceramistas utilizaban el torno para dar forma a sus recipientes de barro, decorados cuando todavía estaban húmedos con una tierra roja, mezcla de barro en polvo y óxido de hierro. Posteriormente, el recipiente se cocía en un horno de leña, siguiendo un proceso muy laborioso, cuyo resultado era una cerámica de un característico brillo metálico difícil de superar. Entre los siglos VI y IV a.C., la decoración cerámica experimentó una progresiva transformación que partía de un esquematismo inicial propio de la técnica de «figuras negras», hasta el desarrollo de los modos más libres y naturalistas de la técnica de «figuras rojas». El repertorio temático se centró principalmente en los episodios mitológicos extraídos de los poemas de Homero y Hesíodo. Solían representarse figuras de héroes y dioses en escenas de luchas épicas.

Junto a estas líneas, detalle de la famosa ánfora obra de Exekias, que representa a Áyax y Aquiles jugando a las damas (h. 550-540 a.C.) y se conserva en los Museos Vaticanos de Roma. Se trata de una de las piezas más destacadas y conocidas de la denominada cerámica ática de «figuras negras» sobre fondo rojo. Se pintó con todo lujo de detalles, tanto por lo que se refiere al meticuloso estudio anatómico de los personajes, como a los elementos anecdóticos que completan la composición (las lanzas, los mantos ricamente ornamentados, los escudos, etc.). El estilo, vigoroso y elegante, unido a la perfecta adecuación de la escena a la forma del vaso, confirma la bien merecida reputación de su autor como el pintor más importante de este período.

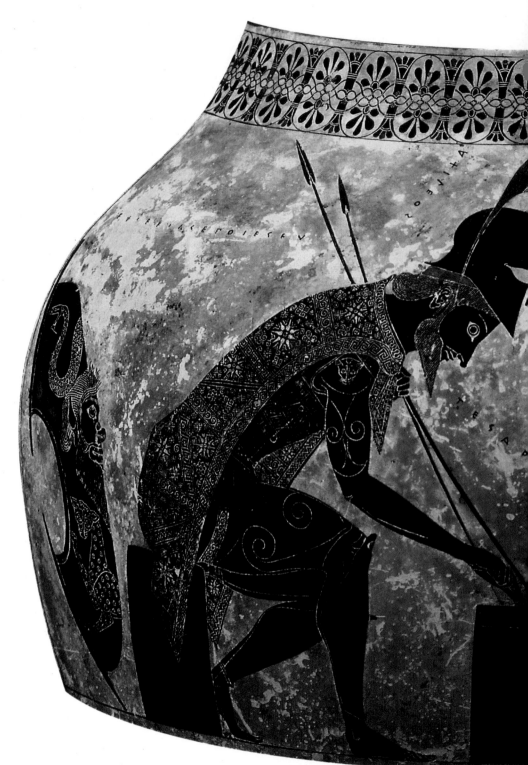

decoración suele organizarse en varios frisos superpuestos. Desde el último cuarto del siglo VII a.C., la calidad de la producción corintia decae progresivamente hasta convertirse, en la segunda mitad del siglo VI a.C. en un estilo de aspecto geométrico, sin figuras.

La cerámica en el Ática

En el Ática se desarrolla durante el siglo VII a.C. un estilo llamado protoático que deriva de la producción geométrica y es muy distinto de la pintura cerámica corintia, tanto desde el punto de vista técnico (no utiliza el sistema de «figuras negras») como por el gran tamaño de las figuras y su mayor preferencia por los temas narrativos, aunque no faltan las figuras de animales de raigambre oriental.

Desde el último tercio del siglo VII a.C., los pintores áticos aceptan una mayor influencia corintia, que se traduce en la frecuente presencia de temas animalísticos y en la adopción de la técnica de «figuras negras», que alcanzará en Atenas su pleno desarrollo. Éste se produce en los decenios centrales del siglo VI a.C., momento en que decaen los frisos de animales y se tiende a la representación de escenas con figuras humanas en un registro único, como si se tratara de un cuadro. Este momento se caracteriza además por el mayor realismo en la representación del cuerpo humano —que a menudo aparece totalmente de perfil, desvinculándose así del convencionalismo arcaico que muestra el tronco frontalmente—, y de los pliegues de las vestimentas. Cabe destacar, así mismo, la preocupación de los mejores pintores por obtener composiciones equilibradas y bien adaptadas a la forma del vaso que se decoraba. Valga como ejemplo la célebre ánfora decorada por Exekias, el mejor de los pintores áticos en «figuras negras». En esta conocida ánfora se representa a Áyax y Aquiles jugando a las damas (Museos Vaticanos, Roma).

Se puede observar la calidad y detallismo del dibujo, tanto en la representación de la musculatura y las armaduras (obtenidas con unos pocos trazos), como en la de la cabellera y los ropajes; en este último caso se empleó, por el contrario, profusamente la incisión.

La técnica de «figuras rojas»

Hacia 530 a.C. se produjo en Atenas la invención de una nueva técnica pictórica, llamada de «figuras rojas», cuya innovación más aparente es el uso de figuras en silueta del color anaranjado de la arcilla, mientras que el fondo del vaso y los detalles internos de las mismas se

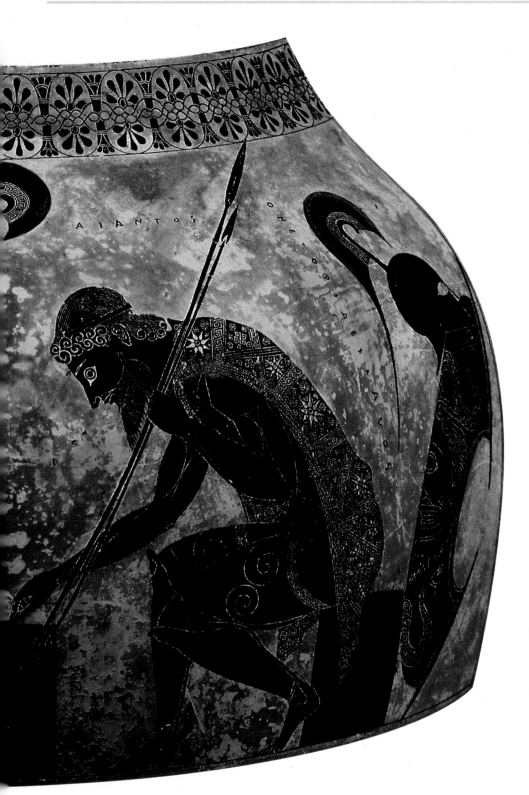

de los pintores que trabajaron en torno a 500 a.C. Éstos se centran en la representación detallada de todos y cada uno de los músculos del cuerpo masculino y comienzan a experimentar la diversidad de posturas, aunque no siempre con éxito, según puede observarse, por ejemplo, en la figura central de la crátera con una escena de jóvenes preparándose para la competición atlética (Staatliche Museen, Berlín), pieza decorada por Eufronio, una de las personalidades artísticas más destacadas del momento.

Así mismo, las caras siguen apareciendo de perfil —pero con los ojos frontales—, sin ningún intento de representación de tres cuartos, y es manifiesta la incapacidad para reproducir con realismo el pecho femenino.

Pese a ello, la magnitud del progreso artístico experimentado en unos pocos años resulta evidente cuando se comparan estas obras con los mejores vasos decorados en técnica de «figuras negras», incluyendo los de Exekias. Los pintores de la última etapa del período arcaico (500-480 a.C.) continuarán desarrollando las posibilidades ofrecidas por el escorzo en la representación del volumen.

En este mismo momento alcanza también su pleno desarrollo una técnica distinta, llamada de «fondo blanco», que consiste en recubrir la pieza con un engobe de color crema o, más adelante, blanco, sobre el que se aplica la decoración pintada, a menudo policroma, pero frecuentemente mal conservada.

Orígenes de la pintura parietal

La pintura parietal del siglo VI a.C. apenas se conoce. De hecho, nada se conserva de la gran pintura mural, sobre cuyas características tan sólo se puede especular a partir de algunos objetos como la placa votiva de madera hallada en la cueva de Pitsa, cerca de Corinto, en la que se representa una escena de sacrificio (Museo Arqueológico Nacional, Atenas). Se aprecia en esta obra, fechada hacia el año 540 a.C., el uso de colores planos, sin matices y sin profundidad, estrictamente bidimensional, siguiendo la tradición oriental y de la Edad del Bronce griega. Por lo demás, las posturas son las características del período arcaico, con las figuras vistas de perfil y gestos rígidos, estereotipados. También se conserva un cierto número de placas de terracota, utilizadas con finalidades diversas: metopas de los templos dóricos, revestimiento de monumentos funerarios o sim-

pintan en negro. Esta nueva técnica supone el abandono de la incisión, sustituida por el trazo a pincel, lo que permite una mayor libertad de dibujo y, como consecuencia, un rápido progreso hacia la representación cada vez más realista de la figura humana.

Además, mediante el uso de un barniz diluido era posible obtener unas tonalidades marrones para la líneas secundarias y para determinados detalles, como las cabelleras. Ello permitía obtener una riqueza de matices muy superior a la de un sistema estrictamente bicromo. La técnica de «figuras rojas» perdurará en la producción ática hasta la segunda mitad del siglo IV a.C., y será imitada en diversos puntos del mundo griego y áreas culturalmente próximas, especialmente en la Italia meridional y en Etruria. Las posibilidades ofrecidas por la técnica de «figuras rojas» resultan ya evidentes en la obra

ples objetos votivos. Entre estas piezas, cabe destacar las esplendidas metopas policromas del templo de Apolo en Thermon, de fines del siglo VII a.C. (Museo Arqueológico Nacional, Atenas).

Entre los escasos testimonios de la pintura no cerámica de principios del siglo V a.C. cabe destacar la *Tumba del Nadador*, en Poseidonia (Paestum, Italia), cuyas figuras, con el torso frontal, visto de tres cuartos o en plena torsión, recuerdan las representaciones contem-

poráneas en cerámica ática de «figuras rojas» (Museo de Poseidonia). Los colores, sin embargo, se utilizan todavía planos, uniformes, y la sensación de profundidad queda reducida a la superposición parcial de las figuras. Durante esta época debieron de coexistir las pinturas murales (al fresco) que decoraban en especial el interior de los edificios públicos y la pintura de caballete (realizada a la encáustica sobre tablas de madera), que no permitía grandes composiciones.

Sobre estas líneas, una de las cuatro plaquetas pintadas descubiertas en una cueva de Siquión (Grecia). Este conjunto, datado en la segunda mitad del siglo VI a.C., se conserva en el Museo Arqueológico Nacional de Atenas y constituye la única muestra de pintura griega sobre tabla. En la escena se reproduce una procesión de oferentes llevando sus dones al altar. Sobre un fondo blanco, se destacan las figuras, dispuestas de perfil, apenas plasmadas con un leve trazo y ataviadas con trajes de vivos colores.

Evolución de la pintura durante el clasicismo

La representación plenamente realista del cuerpo y el rostro humanos en cualquier postura, incluyendo la visión de tres cuartos, se alcanzará durante el primer clasicismo, a mediados del siglo V a.C. Un buen ejemplo es una crátera decorada hacia 460-450 a.C. por el pintor de los Nióbides, en la que las distintas figuras aparecen representadas con un detallismo extraordinario y en poses muy distintas (Museo del Louvre, París). Esta pieza presenta además una composición que revela la influencia de la gran pintura, mural o de caballete, del momento. En efecto, se sabe por los testimonios literarios que los pintores de esta época, especialmente Polignoto de Tasos, disponían los distintos personajes sobre niveles diferentes, según la distancia entre ellos, como si estuvieran en un terreno accidentado, aunque todas las figuras se pintaban a la misma escala. De este modo difícilmente podía existir sensación de profundidad, aunque el intento de representar el espacio en la superficie plana del cuadro o de la pared es una novedad en la historia de la pintura antigua.

Es muy probable que la crátera que se está comentando se inspirase en este tipo de pintura, aunque sin duda no se logró representar todos sus matices, especialmente en lo que se refiere al

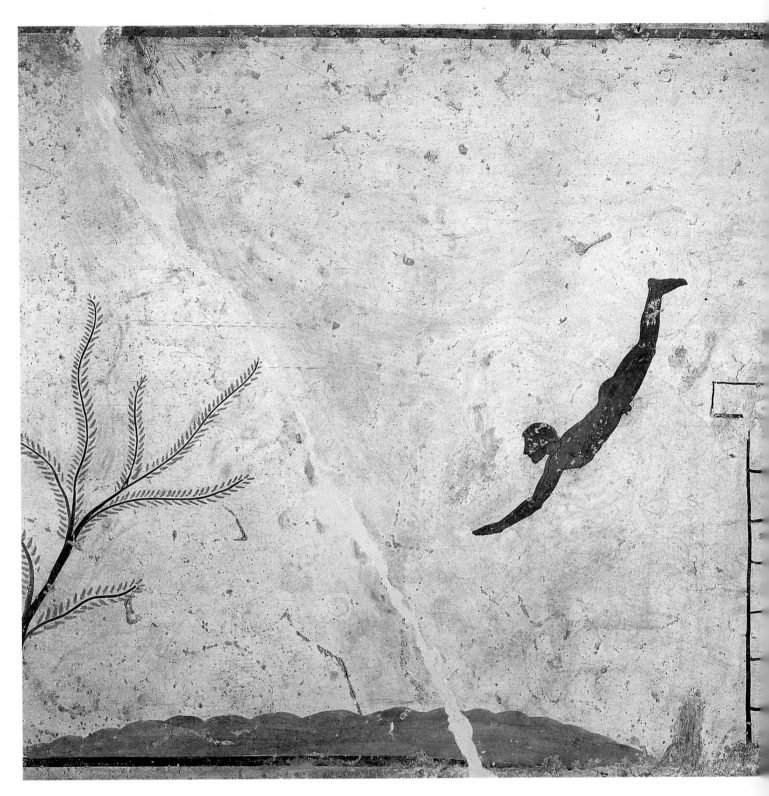

paisaje, que no encuentra lugar en el fondo negro del vaso. Parece, pues, probable que en el siglo V a.C. los paisajes representados en la gran pintura tuvieran un aspecto sumario y poco realista, puesto que tampoco aparecen representados en los vasos de fondo blanco de la época, incluso en los de mayores proporciones, como la crátera del pintor de la

Fiale. En ella aparece Hermes entregando el pequeño Dionisos a Sileno (Museos Vaticanos, Roma). Las composiciones con figuras superpuestas en distintos planos son poco adecuadas para la pintura aplicada a los vasos cerámicos. Es por ello que el experimento realizado por el pintor de los Nióbides tuvo escasa continuidad. Con todo, en algunos vasos áti-

cos de fines del siglo V a.C. se insiste en esta fórmula, con mayor fortuna en este momento, como se observa en la hidria decorada por el pintor de Meidias. Las figuras femeninas representadas en esta pieza cerámica muestran ropajes (dotados de abundantes pliegues), que se adhieren al cuerpo (Museo Arqueológico, Florencia).

A la izquierda, el famoso fresco procedente de la *Tumba del Nadador*, en Poseidonia (Paestum, Italia). Esta sencilla composición (h. 480 a.C.), pintada sobre un fondo blanco, capta a la perfección el momento del salto. La figura permanece suspendida en el aire, describiendo la actitud tensa del cuerpo justo antes de zambullirse en el agua. Los restantes motivos ornamentales carecen, en cambio, de la complejidad e importancia que se otorga en la escena al personaje principal.

Bajo estas líneas, crátera pintada por el denominado pintor de la Fiale (segunda mitad siglo v a.C.). En ella se representa el momento en que Dionisos, hijo de Zeus, es entregado por Hermes a Sileno, con el fin de que éste lo proteja de la ira de Hera, celosa de los amoríos de su esposo (Museos Vaticanos, Roma). Las figuras representadas muestran la serenidad propia de la época y el alto nivel que alcanzó la pintura realista en este período, como puede observarse en la profusión de detalles.

contemporáneos. Uno de los mejores ejemplos que se conservan es la copa que da nombre al pintor de Pentesilea. En ella que aparece Aquiles dando muerte a la reina de las amazonas, cuya mirada parece expresar el amor que siente por su vencedor (Antikensammlungen, Munich).

Los progresos pictóricos del clasicismo pleno

A caballo entre los siglos v y iv a.C. la pintura mural experimentó un nuevo progreso con el uso por parte de Apolodoro y de Zeuxis de la *skiagraphia*, esto es, literalmente, la «pintura de la sombra», que sin duda hay que interpretar como la utilización de matices de color para obtener el claroscuro y, con él, la sensación de volumen, de relieve y de profundidad,

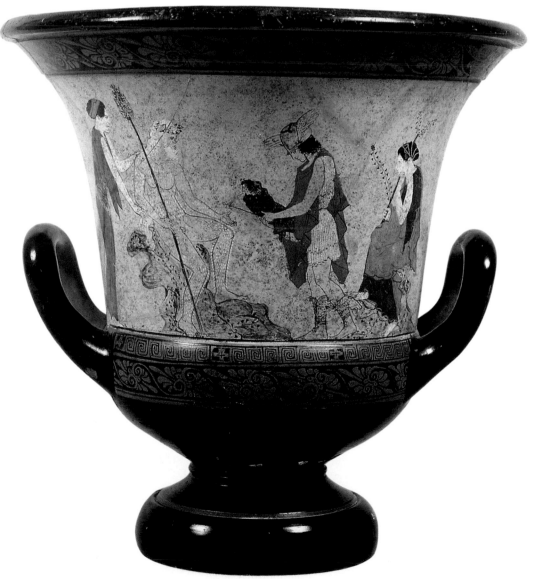

Es también a principios del período clásico cuando, según las descripciones antiguas, algunos pintores, entre ellos Polignoto de Tasos y Micon, logran plasmar el sentimiento a través de la expresión facial y también de las posturas y actitudes de los personajes. Un reflejo de esta capacidad expresiva puede hallarse en algunos vasos de «figuras rojas»

285

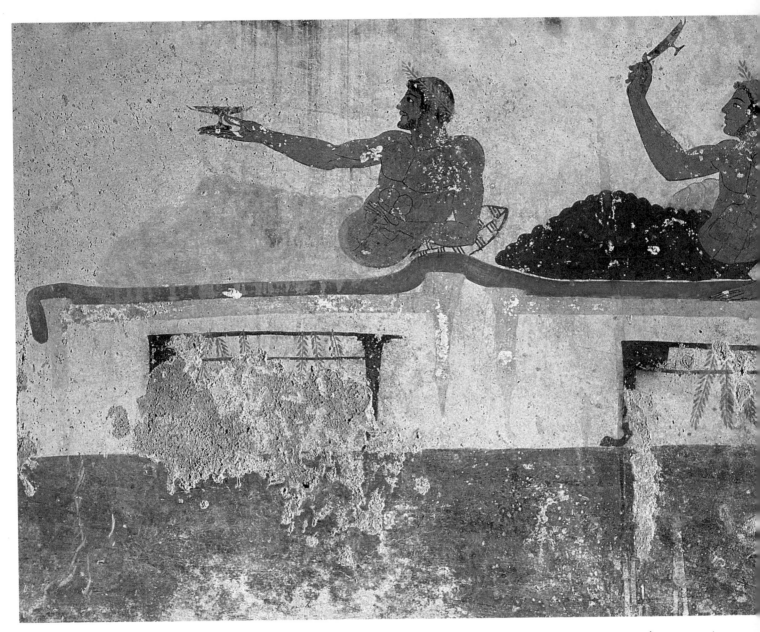

que hasta el momento se alcanzaban únicamente a través del escorzo y de la superposición de figuras. Desafortunadamente, nada se conserva del trabajo original de los pintores de la época y el reflejo de la *skiagraphia* en la pintura de los vasos cerámicos es mínimo, aunque no del todo ausente, al menos en algunos grandes vasos funerarios de fondo blanco de fines del siglo V a.C. En ellos se advierte, sobre todo, la influencia del pintor Parrasio, conocido únicamente por las fuentes, quien sugería la sensación de volumen a través del contorno lineal, en lugar del método más pictórico de Zeuxis.

Por el contrario, es fácil reconocer en algunos vasos de fines del siglo V a.C. y, sobre todo, de la centuria siguiente, otra de las grandes innovaciones del mo-

mento: el dibujo en perspectiva, que los griegos llamaban *skenographia* y que, según la tradición, fue desarrollado por Agatarco a partir del decorado que realizó en la escena de un teatro para la representación de una obra de Esquilo.

En la pintura de los vasos cerámicos este recurso se advierte primeramente en la representación de objetos, como en el vaso funerario de fondo blanco de fines del siglo V a.C., en el que se representan claramente en perspectiva los vasos depositados sobre la tumba (Museo Británico, Londres).

Ya en el siglo IV a.C., los vasos funerarios de «figuras rojas» de la escuela de Apulia se ornamentan en ocasiones con monumentos funerarios en forma de pequeños templos que suelen representarse en perspectiva, aunque a menudo con

errores importantes o, por lo menos, sin que todos los elementos se representen desde el mismo punto de vista, como puede apreciarse en la crátera del pintor de la Iliupersis, fechada hacia 375 a.C. (Museo Británico, Londres).

Evolución de la pintura en el siglo IV a.C.

En la segunda mitad del siglo IV a.C. y en la época helenística, la pintura se beneficia de las experiencias de los artistas anteriores en los campos de la perspectiva, la plasmación del volumen y la tendencia hacia el realismo. Mientras que la ilustración de cerámicas pierde impor-

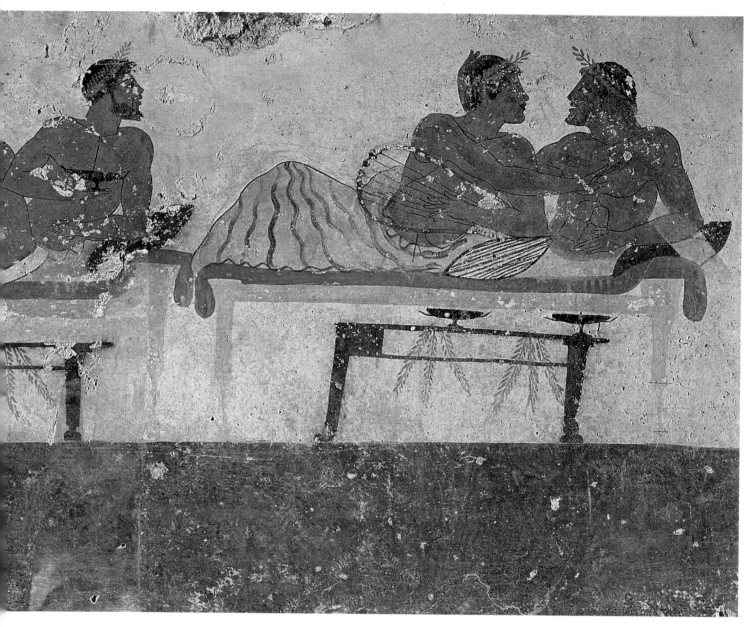

Sobre estas líneas, una de las cinco pinturas halladas cerca de Paestum y que al parecer sirvieron para decorar un sarcófago. En la actualidad se encuentran perfectamente conservadas y se hallan expuestas en el Museo de Paestum (Italia). Estas pinturas, que fueron ejecutadas en colores planos, presentan grandes similitudes con los frescos hallados en las tumbas etruscas, fechados aproximadamente hacia 480 a.C. Todas las escenas se inspiran en temas de la vida cotidiana. En ésta, concretamente, se representa la celebración de un banquete. Los hombres están recostados y sostienen en alto las copas vacías para que les sean llenadas de nuevo.

tancia y son raros los temas figurados, la pintura mural y de caballete se diversifica y la representación de la naturaleza como fondo de la escena queda perfectamente incorporada. De esta época existen unas pinturas murales originales que dan cuenta de la diversificación de estilos durante el helenismo.

Se trata de las pinturas murales de Vergina (h. 340-330 a.C., Macedonia), donde se halla la necrópolis de la dinastía real macedónica, a la que pertenecía Alejandro Magno.

Este conjunto está compuesto por grandes túmulos de tierra que cubren cámaras funerarias en piedra, de planta cuadrangular y cubiertas con una bóveda, decoradas en su interior y exterior con pinturas murales. Dos de los conjuntos mejor conservados son las esce-

nas que representan el rapto de Perséfone en el interior de una cámara y un episodio de cacería en la fachada de otra, que podría ser la tumba de Filipo II, padre de Alejandro.

Se ha discutido mucho hasta qué punto las pinturas de la época romana pueden dar idea de la pintura griega. Los murales de las antiguas ciudades de Pompeya y Herculano, en Italia, son en su mayoría copias de originales griegos perdidos. E incluso, para corroborar esta afirmación, se pueden reconocer, en algunos murales y mosaicos romanos, pinturas griegas específicas de los siglos IV y III a.C. mencionados por los escritores antiguos. Éste es el caso del fresco de las *Tres Gracias* (Museo Arqueológico Nacional, Nápoles), pintado a partir de modelos helenísticos.

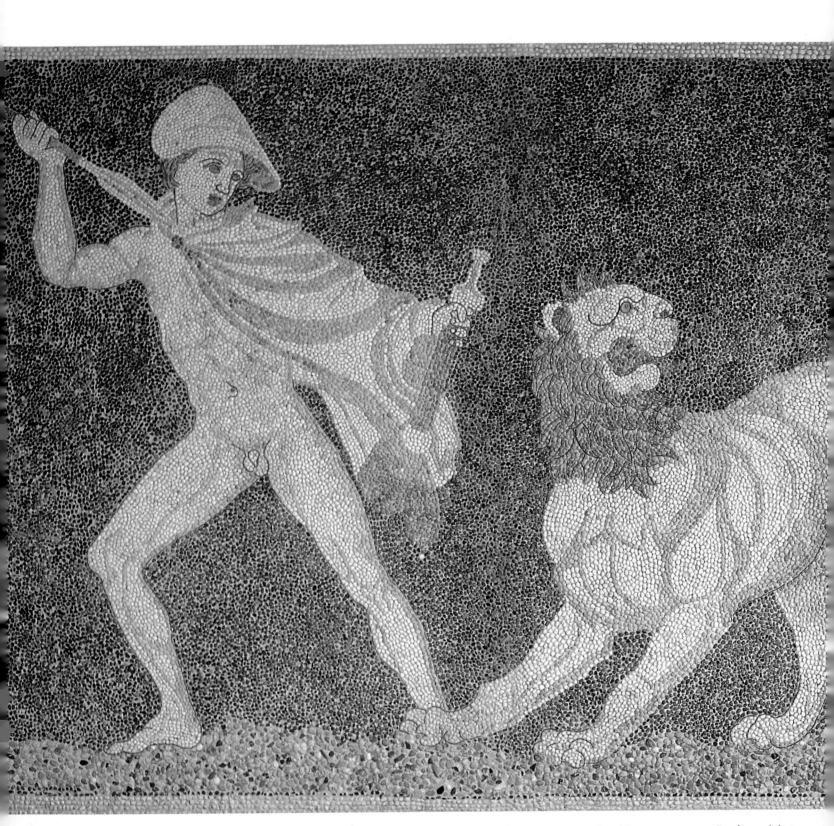

Los mosaicos del siglo IV a.C.

En cuanto a la técnica musivaria, su evolución hasta el siglo IV a.C. es poco conocida. Los únicos restos anteriores, datados en el siglo V a.C., se hallaron en Corinto.

Éstos estaban decorados con figuraciones y motivos puramente ornamentales poco elaborados en blanco y negro. De la primera mitad del siglo IV a.C. hay algunos ejemplos en Olinto. Las figuraciones se sitúan en el centro de la composición, rodeadas por motivos geométricos, y el conjunto se realiza también combinando

piedras blancas y negras. De fines del siglo IV a.C. sobresale la magnífica serie de mosaicos de la capital de Macedonia, Pela, entre los que destaca un mosaico que representa la caza del ciervo (h. 330-300 a.C.). La escena se representa en un recuadro rodeado por motivos florales decorativos.

En la página anterior, detalle de uno de los mosaicos hallados en Pela (Macedonia, Grecia). En él se puede apreciar el alto grado de desarrollo que había alcanzado el arte musivario en el siglo IV a.C., época en la que se ha fechado esta escena de caza (Museo Arqueológico de Pela, Grecia). Bajo estas líneas, un mosaico romano del siglo II a.C. que representa a cuatro palomas bebiendo agua (Museos Capitolinos, Roma) y que, según las fuentes escritas, reproduce una gran composición del pintor griego Sosia de Pérgamo. Al igual que en la pintura romana, también en algunos mosaicos, cómo éste, se aprecia claramente que son copias de originales griegos.

En el recuadro se destacan dos personajes y un perro en el momento de cazar un ciervo. Todas las figuras están tratadas con gran sentido pictórico, a fin de crear la sensación de volumen.

La pintura y el mosaico en la etapa helenística

Las pinturas de las tumbas reales de Vergina muestran la calidad de ejecución de los artistas griegos del siglo IV a.C., pero, lamentablemente, son un ejemplo aislado. La evolución de la pintura helenística, como sucede en gran parte con la escultura, sólo es posible estudiarla a partir de las fuentes literarias y de las copias romanas. En efecto, los romanos copiaron modelos de pintura helenística y en ocasiones los trasladaron a una técnica diferente, pero igualmente bidimensional, como el mosaico. Un ejemplo de ello es el famoso *Mosaico de Alejandro*, copia romana hallada en Pompeya (casa del Fauno) de una pintura realizada a inicios del siglo III a.C. (Museo Arqueológico Nacional, Nápoles).

El uso de teselas de dimensiones muy reducidas da una calidad casi pictórica al mosaico. En él se narra la victoria de Alejandro Magno sobre el rey persa Darío III en la batalla de Isos, el año 333 a.C.: un gran número de personajes en posturas muy diversas, algunos a pie, otros a caballo, se enzarzan en la pelea. Alejandro se abalanza sobre su enemigo, que le mira asustado. La sensación de profundidad es evidente por la superposición de los personajes, si bien el paisaje de fondo está sólo sugerido por la representación de un tronco de árbol.

Los temas plasmados son variados. Se reproducen escenas de la vida cotidiana, naturalezas muertas, paisajes, animales, panorámicas arquitectónicas, etcétera. Ello sólo es posible estudiarlo a partir de las copias, como el famoso mosaico de las palomas bebiendo de un recipiente de agua (Museos Capitolinos, Roma). La copia fue realizada a partir de un original del siglo II a.C., obra de un artista, llamado Sosos de Pérgamo, conocido por las fuentes literarias.

Por las panorámicas arquitectónicas que copiaron los romanos de los griegos, se aprecia que, desde los tiempos de Agatarco, la perspectiva, entonces bastante arbitraria, había progresado mucho, pero sin llegar a ser unitaria, en el sentido en que fue formulada, posteriormente, en el Renacimiento.

Junto a estas líneas, el impresionante Mosaico de Alejandro, *hallado en la casa del Fauno de Pompeya (Italia). Al parecer, esta obra musivaria es una copia de una famosa pintura realizada por Filóxeno de Eretria, pintor de la escuela ática, para el rey Casandro de Macedonia. Reproduce la gran batalla de Isos en la que Alejandro Magno venció a Darío III, rey de los persas. La escena, en concreto, ilustra el momento en que el héroe macedonio ataca al grupo de mil lanceros, llamados los inmortales, que formaban la invencible escolta del rey persa. Se trata de una composición de exacerbado realismo. Dividida en tres planos, en primer término aparecen las armas en el suelo; en segundo, los caballos y soldados en el fragor de la batalla; y, por último, las lanzas entrecruzadas a modo de telón de fondo, hecho que crea una acentuada sensación de profundidad (Museo Arqueológico Nacional de Nápoles, Italia).*

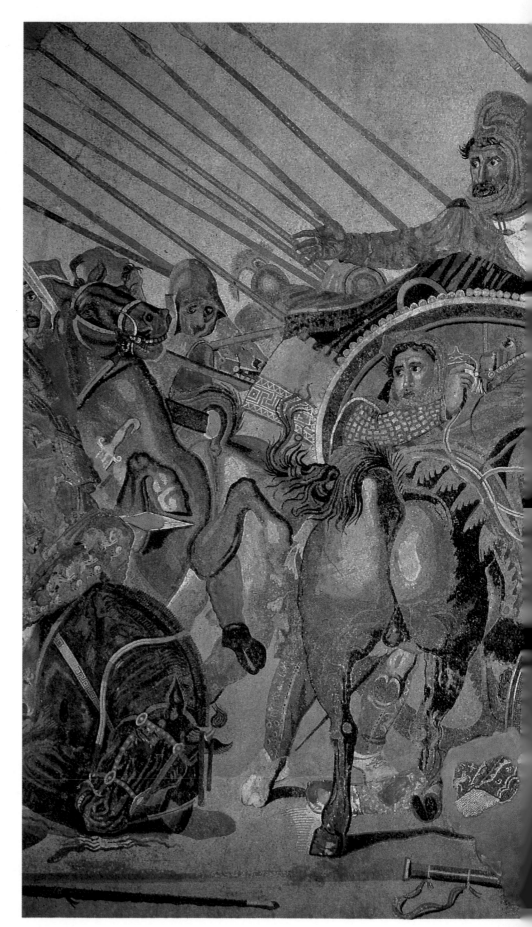

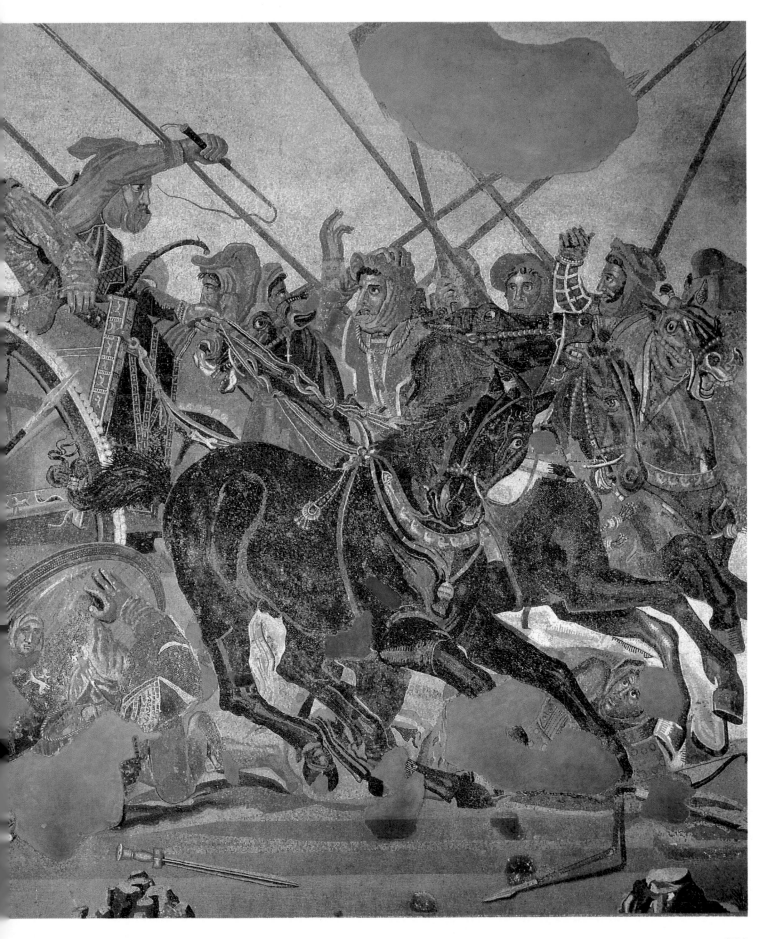

ARTE ROMANO

«La pintura, que transmitía a la posteridad el parecido más perfecto de las personas, ha caído en desuso. Se consagran escudos de bronce, efigies de plata; insensibles a las diferencias de las figuras, se cambian las cabezas de las estatuas y sobre esto, desde hace tiempo, circulan versos satíricos; es esto tan cierto que todos prefieren prestar más atención a la materia empleada que al parecido. Y no obstante, las galerías se adornan con viejos cuadros y se buscan efigies extranjeras. Pero lo apreciado no es otra cosa que el metal de la efigie, sin duda a fin de que el que la herede la destruya o que el lazo de un ladrón se apodere de ella [...]. Parece que la desidia haya perdido las artes; y, como las almas no tienen fisonomía, se descuida también la representación de los cuerpos.»

Plinio el Viejo, *Historia Natural* (h. 77)

A la izquierda, el fresco decorativo que reproduce un jardín (fines siglo I a.C., Museo Nacional, Roma), procedente de la villa de Prima Porta (Roma), que perteneció a Livia, la tercera esposa del emperador Augusto. Obra maestra del género paisajista, su hábil y rápida ejecución, a base de vivas pinceladas, demuestra la capacidad ilusionista de los pintores romanos. Sobre estas líneas, la famosa estatua de terracota del *Apolo de Veyes*, que data de fines del siglo VI a.C. (1,80 m de altura) y se conserva en el Museo Nacional de Villa Giulia (Roma). Siguiendo un dato histórico recogido por Plinio, se atribuye a un coroplasta local llamado Vulca y constituye un ejemplo especialmente bello de la interpretación etrusca del estilo griego arcaico, gracias a la gran impresión de movimiento y a la pureza caligráfica de sus detalles decorativos.

ROMA, SÍNTESIS DEL PASADO

Junto a estas líneas, detalle de una máscara trágica que formaba parte de un largo festón musivario compuesto de flores, hojas y frutos graciosamente entrelazados y que decoraba el umbral de la casa del Fauno, en Pompeya (Italia). En el centro de esta composición musivaria se representó al genio báquico alado Aerato, antigua personificación del vino. Datado probablemente en la segunda mitad del siglo II a.C., este imaginativo mosaico, que se conserva actualmente en el Museo Arqueológico Nacional de Nápoles (Italia), destaca sobre todo por la variedad y vivacidad de los colores y por la expresividad de su elegante dibujo.

El emperador Domiciano, para conmemorar la conquista de Jerusalén hecha por su hermano Tito en el año 70, erigió un arco de triunfo de mármol en la vía Sacra de Roma, que comunicaba el Coliseo con los foros imperiales. Este monumento conmemorativo (derecha) consta de un simple arco entre dos estribos cuadrados y está coronado por un ático, sobre el que debió situarse una cuadriga de bronce conducida por el propio emperador. La decoración consiste en dos pares de columnas que sostienen un entablamento con un friso esculpido. Los capiteles son compuestos, semejantes al orden corintio pero con las volutas jónicas.

La primera fase de contacto directo entre Roma y los centros artísticos del mundo griego está marcada por los numerosos pillajes que los ejércitos romanos cometieron en las tierras que iban conquistando, sobre todo de las obras de arte griegas. En las procesiones de los generales victoriosos se exhibía el botín obtenido, lo que creó un entusiasmo por el arte griego y se aseguró así la supervivencia de la tradición helénica en el Imperio Romano. Esta aportación de obras de arte fue acompañada de una afluencia de artistas helenos u orientales que llegaron a Roma atraídos por una clientela nueva enriquecida por las conquistas y deseosa de rodearse de los refinamientos desconocidos hasta entonces. Pero en el Lacio no se puede olvidar que se había desarrollado desde el siglo VIII una civilización, la de los etruscos, que perduró hasta el siglo IV a.C. y que también contribuyó a sentar las bases del mundo romano. Por lo tanto, el arte que se denomina romano es producto de una fusión, por un lado, del realismo helenístico griego y, por otro, del naturalismo etrusco, que respondía mejor al temperamento local.

Los etruscos fueron un pueblo muy ligado a sus creencias religiosas, sobre todo las relativas a la muerte. Para ellos la vida era un tránsito hacia un mundo definitivo; de ahí que, junto a las ciudades de los vivos, hubiera también ciudades de los muertos. Los cementerios estaban perfectamente organizados y en las tumbas, bellamente decoradas con temas de la vida cotidiana, se colocaban los sarcófagos, sobre cuyas tapas reproducían a los difuntos recostados, generalmente en parejas, con una enigmática sonrisa.

Dos son los conceptos que determinan el arte romano: el pragmatismo y el realismo. En las obras arquitectónicas es donde los romanos reflejaron mejor su espíritu práctico, pues los nuevos edificios que se crearon —anfiteatros, termas, archivos, casas o mercados— respondían a las necesidades de la vida, bien oficial, bien privada. El realismo se refleja especialmente en la escultura, donde se produjo una transformación radical con respecto a las teorías idealizadoras griegas. Los romanos fomentaron el género del retrato, generalmente en forma de busto, con el fin de tener una imagen precisa y real de la persona representada, y esta avidez por lo específico queda patente también en los relieves históricos utilizados para decorar monumentos erigidos en conmemoración de acontecimientos especiales.

El cristianismo produjo un cambio fundamental en la estructura del mundo romano. Hasta tiempos del emperador Constantino el arte paleocristiano se mantuvo en la clandestinidad, y de ahí su escaso desarrollo, sobre todo en el aspecto arquitectónico. Sin embargo, al promulgarse por el mismo Constantino el edicto de Milán, en el año 313, el cristianismo quedó reconocido oficialmente. La importancia de la arquitectura que se lleva a cabo en los siglos IV y V radica en que en ella se desarrollan los tipos de edificio que van a prevalecer durante toda la Edad Media.

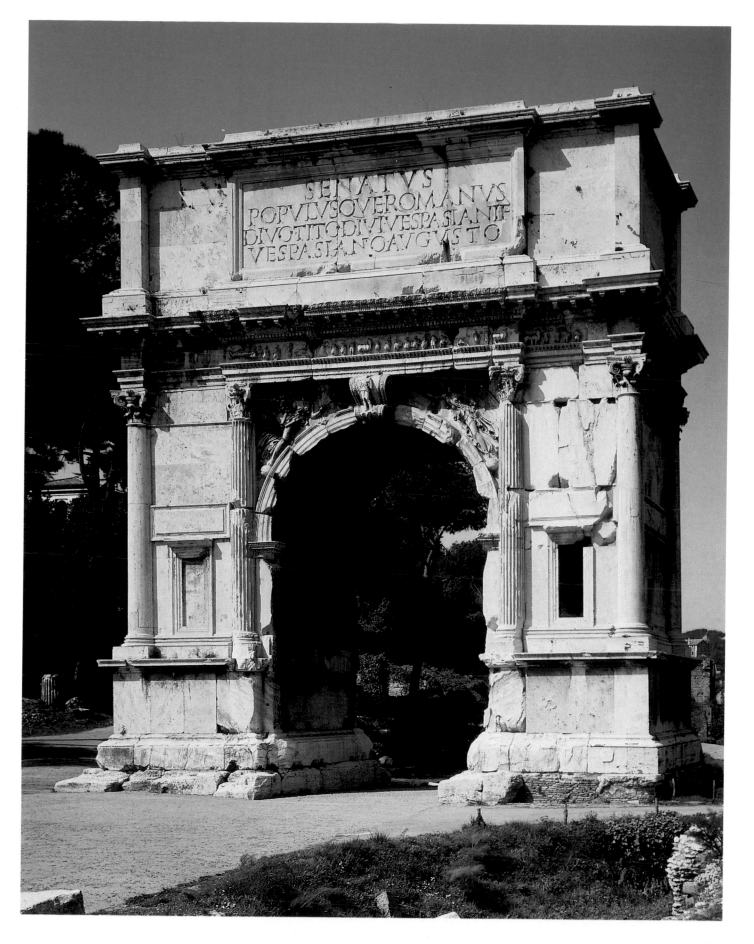

EL ARTE DE LOS ETRUSCOS

Según la tradición, la ciudad de Roma fue fundada en el año 753 a.C. y, entre los años 616 y 510 a.C., estuvo bajo el dominio de reyes etruscos.

Pero al margen de este hecho, las manifestaciones artísticas etruscas constituyen, entre los siglos VII y II a.C., la expresión de una civilización que es la base de la cultura itálica.

Origen y extensión territorial

El área etrusca ocupaba el espacio comprendido entre el mar Tirreno y los ríos Arno, al norte, y Tíber, al sur. Esta área se dividía, por razones tanto de índole geográfica como histórica, en dos zonas, separadas por los ríos Fiora y Paglia, este último, afluente del Tíber. La zona meridional estuvo caracterizada por un desarrollo más temprano, con ciuda-

des, próximas entre sí, situadas a escasa distancia del mar o vinculadas a vías fluviales, como Veyes, Caere (Cerveteri), Tarquinia, Vulci o Volsinii.

En general estas ciudades tuvieron una decadencia rápida en la etapa final de la civilización etrusca. En la zona septentrional, las ciudades costeras, como Rusellae (Roselle), Vetulonia o Populonia, siguieron el mismo proceso de desarrollo y decadencia que las de la Etruria meridional, en tanto que las de la parte interior, Chiusi, Cortona, Perusia (Perugia), Arezzo, Fiésole o Volterra, más distanciadas entre sí, florecieron en momentos avanzados de la civilización etrusca y en época romana.

A partir de este núcleo inicial, la influencia etrusca se extendió en dos direcciones: hacia el sur, a lo largo de la costa del Tirreno, por el Lacio y la Campania e incluso por la ciudad de Roma en época arcaica (siglo VI a.C.); y hacia

el norte, más allá de los Apeninos, en el valle del Po, centrándose principalmente en torno a la actual Bolonia.

La influencia griega en el arte etrusco

En su conjunto, el arte etrusco muestra una notable inspiración griega. Esta primera impresión podría inducir a que se interpretara lo etrusco como mera versión provincial de lo griego. No obstante, la valoración global del arte etrusco debe formularse sobre la distinción de fases netamente diferenciadas. Durante el período orientalizante no puede hablarse de subordinación al arte griego, puesto que en esa época Etruria y Grecia vivieron un proceso de formación análogo. A lo largo del siglo VI a.C., el arte etrusco recibió influencias del arte arcaico griego, aunque no hay que olvidar que fue en dicho período cuando el arte etrusco se manifestó con mayor vigor y personalidad. Transcurrido el siglo VI a.C., mientras en Grecia se produjo la extraordinaria eclosión de la cultura clásica,

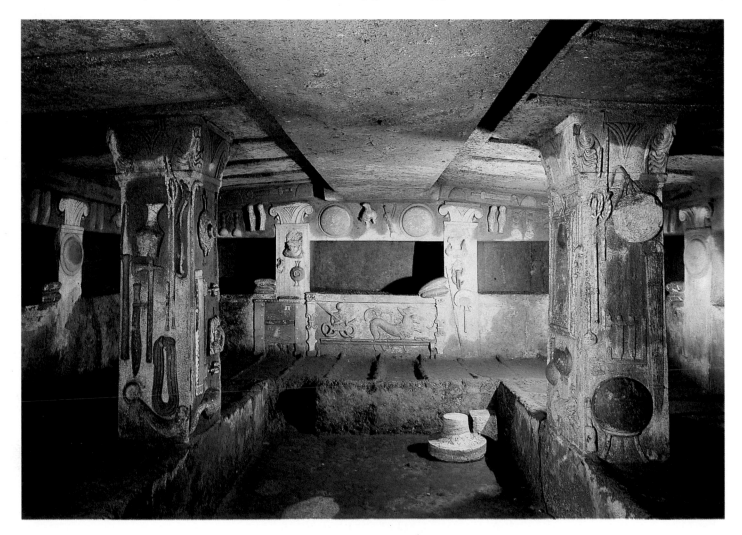

los etruscos no consiguieron elaborar una fase artística propiamente nacional. Fue a partir de ese momento cuando sus producciones estuvieron, en general, condicionadas por el arte griego, aunque incluyendo siempre elementos propios.

Arquitectura etrusca

Las edificios etruscos son, básicamente, templos y tumbas. Tanto en las construcciones religiosas como en las civiles utilizaron sobre todo el adobe y la madera. El empleo de la piedra se restringió a obras de carácter militar o funerario y en los cimientos y zócalos.

Los templos

Aunque las primeras construcciones se remontan a fines del siglo VII a.C., hasta fines del siglo VI a.C. no se produce la sistematización del templo etrusco que, a partir de este momento, admite tres tipos de planta: uno de *cella* (nave) única rectangular, con o sin columnas en la facha-

da, como el templo de Mater Matuta de Satrico; otro de *cella* flanqueada por corredores longitudinales cerrados por muros o por columnas como, posiblemente, el santuario del Portonaccio de Veyes; y el de triple *cella* con doble fila de columnas en la fachada, en el cual las tres *cellae* estaban dedicadas a las divinidades de la tríada etrusca Tinia, Uni y Menerva, equivalentes a las romanas Júpiter, Juno y Minerva. De este último tipo es el templo de Júpiter Capitolino de Roma finalizado en el año 509 a.C. A partir de la consolidación de estos tres modelos, la construcción de templos no experimentó modificaciones, salvo en el estilo de la decoración arquitectónica, como, por ejemplo, la presencia en época helenística del frontón decorado. El carácter perecedero de los materiales de construcción empleados explica que sólo se conozcan las estructuras en piedra de los cimientos. Esta pobreza de elementos estructurales está compensada por la conservación de importantes restos de decoración arquitectónica, realizada en terracota policromada con relieves.

Las primeras tumbas monumentales

La arquitectura funeraria constituye una valiosa fuente de información sobre otros aspectos del arte etrusco, como la arquitectura doméstica o la pintura.

A partir del siglo VII a.C., se construyen tumbas de cámara subterránea recubiertas por un túmulo. El ejemplo más notable se encuentra en la ciudad de Caere, donde en la necrópolis de La Banditaccia existen túmulos dispuestos de modo irregular a lo largo de una vía de trazado sinuoso.

Entre las tumbas ceretanas de esta fase, destaca la conocida como Regolini Galassi, compuesta por un *dromos* o corredor de acceso y una cámara rectangular, subdividida en una antecámara más estrecha y la *cella*. Al final de la antecámara se abren dos *cellae* laterales de planta ovalada. La tumba, hallada intacta, proporcionó un ajuar de extraordinaria riqueza, con objetos de oro de adorno personal, como un pectoral o una fíbula con placa decorada

En la página anterior, cámara mortuoria conocida como la tumba de los Relieves de Cerveteri (Italia), que está decorada con estucos pintados. Contemplando este recinto funerario etrusco es posible conocer el universo cotidiano de una familia noble de Cerveteri de fines del siglo IV a.C., ya que en él se representaron los objetos que podían ser útiles al difunto. Entre los enseres domésticos y motivos guerreros que se reprodujeron, sobresale el demonio de la muerte, con extremidades a modo de serpientes, y Cerbero, el perro de tres cabezas que guardaba el Hades o mundo subterráneo. Normalmente las tumbas eran subterráneas y estaban cubiertas por un túmulo, como los de la necrópolis de La Banditaccia, en Caere (derecha). Los túmulos se apoyan en un basamento circular de bloques de piedra. Un podio permitía acceder a la cima, donde se celebraban ritos funerarios.

con figuras de leones, que se conservan en los Museos Vaticanos; recipientes de bronce y piezas de marfil y de ámbar. Otros ejemplos notables son las tumbas Barberini y Bernardini de Praeneste (Palestrina), en el Lacio, que han proporcionado, así mismo, ricos ajuares con objetos de oro, como, por ejemplo, el pectoral con representaciones, en altorrelieve granulado, de animales reales y fantásticos (Museo Nacional de Villa Giulia, Roma) junto a otras piezas de plata, bronce y marfil.

Desde fines del siglo VII a.C., las cámaras funerarias reproducen el modelo de la casa, e incluso elementos del mobiliario. Un *dromos*, más o menos largo, conduce a una cámara que, funcionalmente, corresponde a un atrio. A esta cámara se abren tres ámbitos alineados al fondo, de los cuales, el central y más importante se destinaba posiblemente a albergar la sepultura del fundador de la tumba. Así, por ejemplo, la tumba de los Capiteles de la necrópolis de Caere, fechada entre los últimos años del siglo VII a.C. y comienzos del siglo VI a.C., presenta, en el atrio, dos columnas con capiteles eólicos que sostienen un par de vigas transversales sobre las que se apoya el entramado de la techumbre.

A partir de comienzos del siglo VI a.C., en Tarquinia se desarrolla una modalidad de tumbas con decoración pintada. Están constituidas por una sola cámara, aunque no faltan ejemplos más complejos. En un principio, la decoración se reducía al espacio frontal de las paredes de ingreso y de fondo del túmulo, pero desde mediados del siglo VI la decoración cubre todas las paredes.

Otros tipos de tumbas etruscas

A fines del siglo VI a.C., se produjeron modificaciones en la organización de algunas necrópolis y en las estructuras arquitectónicas funerarias.

En la ya citada necrópolis de La Banditaccia de Caere se proyectaron, durante este período, espacios regulares limitados por vías que se cortan en ángulo recto y ocupados por tumbas de tipología muy homogénea, con un acceso y una única cámara.

La fachada de estas tumbas se realza mediante cornisas y otros elementos de decoración arquitectónica o incluso con algunos toques de policromía.

Con el transcurso del tiempo, las cámaras subterráneas se construyeron a mayor profundidad, a la vez que sus plan-

tas se iban haciendo más complejas. Ejemplo de ello son, en el siglo IV a.C., las tumbas de los Escudos de Tarquinia y la de François de Vulci. Paralelamente, existen necrópolis de carácter rupestre, cuyas tumbas están excavadas en las paredes rocosas. Se accedía a ellas a través de puertas con cornisas y otros elementos arquitectónicos. No faltan ejemplos, como en Norchia, en los que se

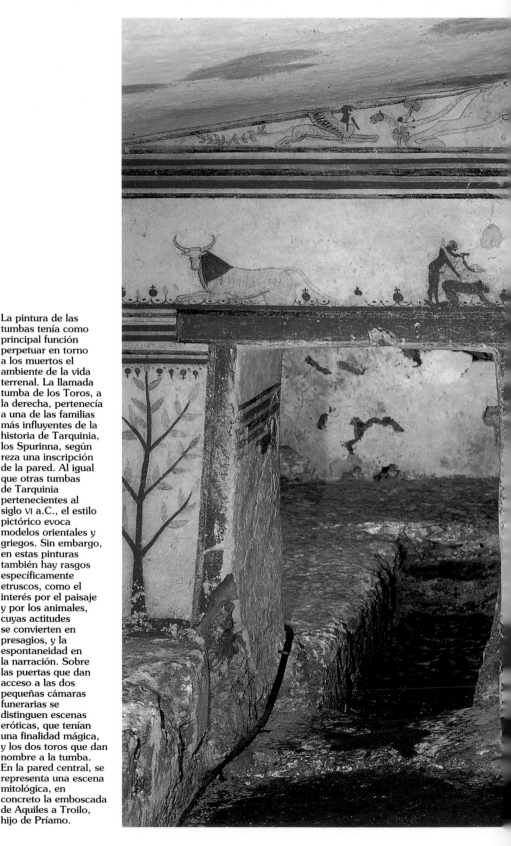

La pintura de las tumbas tenía como principal función perpetuar en torno a los muertos el ambiente de la vida terrenal. La llamada tumba de los Toros, a la derecha, pertenecía a una de las familias más influyentes de la historia de Tarquinia, los Spurinna, según reza una inscripción de la pared. Al igual que otras tumbas de Tarquinia pertenecientes al siglo VI a.C., el estilo pictórico evoca modelos orientales y griegos. Sin embargo, en estas pinturas también hay rasgos específicamente etruscos, como el interés por el paisaje y por los animales, cuyas actitudes se convierten en presagios, y la espontaneidad en la narración. Sobre las puertas que dan acceso a las dos pequeñas cámaras funerarias se distinguen escenas eróticas, que tenían una finalidad mágica, y los dos toros que dan nombre a la tumba. En la pared central, se representa una escena mitológica, en concreto la emboscada de Aquiles a Troilo, hijo de Príamo.

reproduce la fachada de un templo con frontón. Considerada en su conjunto, la arquitectura funeraria etrusca interesa en sí misma, pero también como fuente indirecta de información sobre otras ma-

nifestaciones y porque en ella se alberga el conjunto más completo de pintura parietal del mundo clásico anterior a la época helenística. Por otra parte, es importante subrayar el carácter exclusivo del

arte funerario de la civilización etrusca, que, contrariamente a lo que ocurre con la arquitectura religiosa, no tiene continuidad en las manifestaciones artísticas de la Roma imperial.

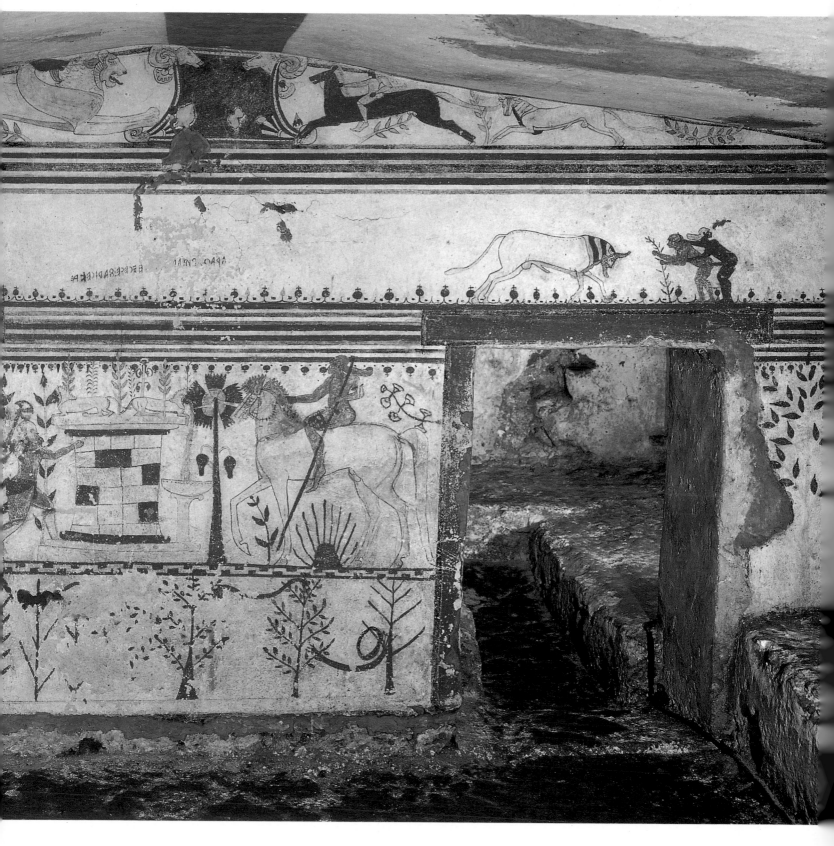

La casa

La arquitectura doméstica se consolida a partir de la segunda mitad del siglo VII a.C., como lo atestiguan los hallazgos de Acquarossa, en la zona de Viterbo. En este lugar se han encontrado los cimientos de una casa compuesta por tres ámbitos alineados a lo largo de un eje, con el hogar en la habitación central. La cubierta, de tégulas (tejas planas) y tejas, presentaba una decoración arquitectónica en terracota. Estas características se mantuvieron a lo largo del siglo VI a.C., como ejemplifican los hallazgos en Acquarossa y Rusellae.

Sin embargo, en ambos casos no parece que las estructuras domésticas se inserten en una planificación urbanística regular preconcebida. Un caso muy distinto es el de Marzabotto, fundación etrusca de fines del siglo VI a.C., en las proximidades de la actual Bolonia, donde sí existió una planificación regular. Las casas de este núcleo se articulaban alrededor de un patio central, en torno al cual se abrían las habitaciones con una función definida y constante (sala de representación, cocina y *cubicula* o dormitorios). Es probable que, de la síntesis entre la casa de patio central y la de tres habitaciones alineadas sobre un elemento transversal, se evolucionara hasta la casa itálica con atrio, consolidada definitivamente en época romana.

Escultura etrusca

La escultura etrusca se caracteriza por el empleo sistemático del barro. Frente a la tradición griega, jamás utilizaron el mármol pero, en algún caso, emplearon piedras locales para la producción de bajorrelieves. También trabajaron el bronce, con técnicas análogas a las empleadas por los griegos, material que era utilizado, de forma casi exclusiva, para piezas con fines religiosos y funerarios. En ella apenas existen, a tenor de lo conservado, motivos de inspiración profana, como los acontecimientos históricos o conmemorativos de carácter civil o deportivo.

La producción escultórica alcanza niveles de gran calidad durante el siglo VI a.C., época en la que, en coroplastia (técnica de modelar en barro), destacan dos centros de producción, Caere y Veyes. En el primero, la producción comprende tanto elementos de decoración arquitectónica (placas, antefijas y acróteras) como sarcófagos, entre los cuales destaca el de *Los Esposos* (530-520 a.C., Museo Nacional de Villa Giulia, Roma). Al taller de Veyes hay que atribuir una de las mejores obras de la coroplastia etrusca, el *Apolo*, en tamaño natural (Museo Nacional de Villa Giulia, Roma, fines del siglo VI a.C.), que formaba parte de un conjunto de esculturas descubiertas en un santuario de dicha localidad. Estas estatuas, excelentes ejemplos de la interpretación etrusca del estilo griego arcaico, fueron concebidas para ser colocadas en la viga cumbrera (*columen*) del templo. De las fuentes es-

Los etruscos desarrollaron un nuevo tipo de escultura funeraria, en terracota pintada, que representa al difunto, solo o por parejas, descansando sobre un lecho, apoyándose sobre el codo, en la postura propia de los comensales en un banquete. El más bello de estos sepulcros es el de *Los Esposos* de dos metros de longitud (Museo Nacional de Villa Giulia, Roma), que procede de Cerveteri (Italia) y data de 530-520 a.C. Los cuerpos, cabellos y sonrisas de estas dos figuras presentan rasgos típicos de la escultura griega arcaica.

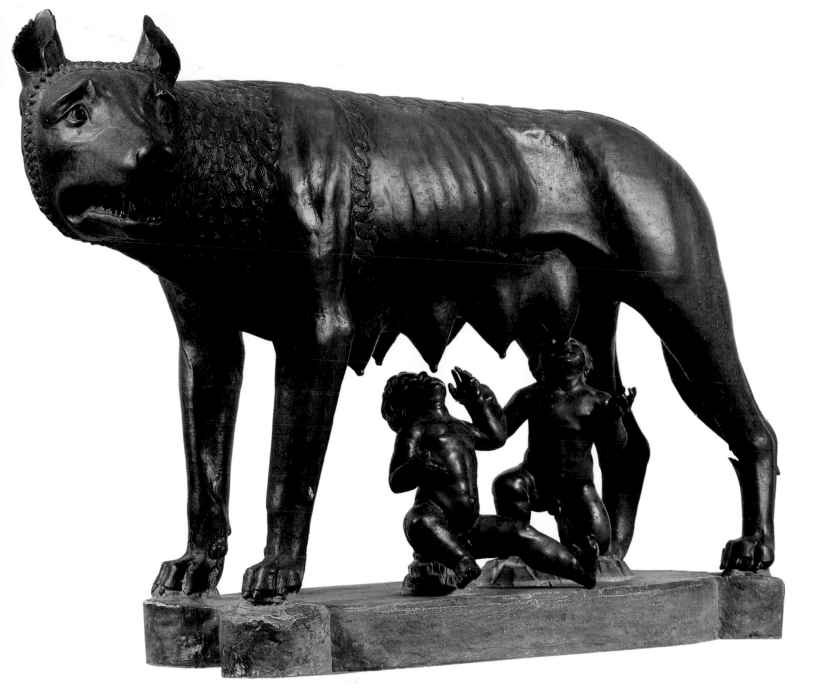

critas parece deducirse, además, que artesanos de este taller trabajaron en Roma. Concretamente a Vulca, escultor de Veyes, se atribuye la estatua de Júpiter venerada en el Capitolio, así como una estatua de Hércules. Del mismo modo, los artesanos de Veyes habrían realizado la escultura que representaba una cuadriga y que coronaba el vértice del frontón de dicho templo capitolino.

Aunque la escultura en bronce es mucho menos abundante, los ejemplos conservados proporcionan sobradas muestras de su calidad, como demuestra la obra titulada *Loba Capitolina* (primera

La escultura de la *Loba Capitolina* (86 cm de altura y 1,15 m de longitud), que data del siglo V a.C., fue la primera obra de gran tamaño realizada en bronce vaciado que se conserva (Museos Capitolinos, Roma). En esta escultura puede observarse un fuerte contraste entre el realismo de la actitud feroz del animal y el estilizado tratamiento del pelaje, obtenido mediante incisiones sobre el bronce después del modelado. Hay noticias de que a partir del siglo III a.C. se la incluye en el ciclo simbólico de los orígenes de Roma. En este momento se añadieron a esta pieza escultórica unos niños que representaban a Rómulo y Remo. Según la *Eneida*, éstos se alimentaron de las ubres de una loba y fueron los legendarios fundadores de la ciudad. Los niños gemelos que figuran en la actualidad, tal como se aprecia arriba en la fotografía, fueron incorporados a fines del siglo XV y fundidos por Antonio Pollaiolo.

mitad del siglo V a.C., Museos Capitolinos, Roma), emblema de la capital italiana. De esta pieza cabe señalar que los gemelos, Rómulo y Remo, amamantados por la loba, fueron realizados y añadidos en el Renacimiento.

Influencias de la escultura griega

A lo largo del siglo V a.C. persistió la tradición arcaica, sin renovaciones significativas, y no se constata el peso de los modelos clásicos griegos hasta fines de esa centuria. Valgan como ejemplos la

301

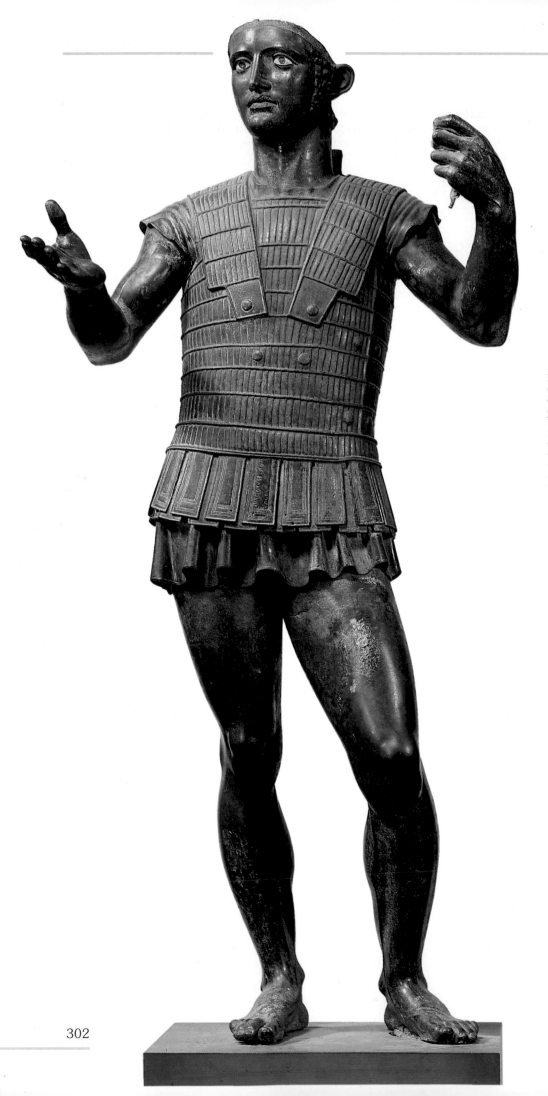

Cabeza de Zeus (h. 400 a.C., Museo Nacional de Villa Giulia, Roma), altorrelieve en terracota que formaba parte de la decoración del templo de Scasato de Faleri, o el *Marte de Todi* (400 a.C., Museos Vaticanos), auténtica obra maestra en bronce. Ambos constituyen buena prueba de la vinculación con modelos griegos muy precisos, en este caso Fidias y Policleto, respectivamente. Otra obra singular de los años de transición del siglo V al siglo IV a.C. es, sin lugar a dudas, *La quimera de Arezzo* (Museo Arqueológico de Florencia), excelente muestra de que esta ciudad fue en esa época un importante centro de producción de escultura de bronce. La penetración de formas griegas continuó manifestándose a lo largo

El *Marte de Todi* (izquierda) fue realizado en bronce en un taller etrusco (400 a.C., Museos Vaticanos, Roma) y pertenece al apogeo de la época clásica, tal como lo demuestra el naturalismo del cuerpo y el rostro, aunque el drapeado y la cabellera plasman todavía un cierto arcaísmo. A pesar de ello, el broncista no consiguió articular el movimiento de las extremidades con la rigidez del torso. Faltan el yelmo, la lanza en que apoyaba la mano izquierda y los globos oculares, que no debían ser de bronce.

Los frescos conservados de la necrópolis de Tarquinia (Italia) revelan una floreciente escuela pictórica local, cuya influencia griega pierde fuerza frente a la originalidad de la expresión etrusca. Muchas de estas tumbas estaban decoradas con escenas de la vida cotidiana, como por ejemplo el banquete funerario. Éste es el caso de la figura reclinada de la tumba de las Leonas (derecha), que data de inicios del siglo V a.C. En ella los enérgicos contornos y los colores planos son influencia de la pintura griega, mientras que el dinamismo es típicamente etrusco.

del siglo IV a.C., según atestiguan obras como los altorrelieves del templo de Scasato de Faleri, relacionados muy estrechamente con la obra de los escultores griegos Praxíteles y Escopas.

Una manifestación escultórica muy particular la constituyen unas urnas crematorias denominadas canopes, halladas en Chiusi. En su versión más antigua, dichas piezas presentan una cubierta en forma de cabeza humana, tratada con gran ingenuidad en su intención de plasmar la semblanza humana del difunto. Durante el siglo VI a.C., este tipo de urna evoluciona hacia la representación de la figura humana completa y el vaso asume, de modo muy esquematizado, los rasgos del cuerpo humano.

También en el ámbito del arte funerario se afirma el papel de la decoración en relieve en estelas, cipos, sarcófagos y urnas crematorias, sin olvidar las composiciones esculpidas en las paredes de las tumbas con temas inspirados, prioritariamente, en la vida del difunto y en su viaje al más allá.

Creaciones pictóricas

Como antes se indicó, las especiales características de las tumbas —cámaras subterráneas— han permitido conservar un importante conjunto de pintura parietal. Aunque la necrópolis de Tarquinia es la que ha proporcionado mayor número de ejemplos, existen también otros conjuntos importantes en Chiusi, Veyes, Caere, Vulci y Orvieto.

Se trata de realizaciones al fresco, en las que el dibujo y el color responden a ciertos convencionalismos, que rigieron también en la pintura griega arcaica. Así, en época arcaica (siglo VI a.C.), el rojo oscuro se utiliza para los cuerpos y rostros de las figuras masculinas y el blanco para las femeninas. En una primera fase, los motivos se siluetearon con un trazo continuo oscuro que se rellenaba con pigmentos. A partir del siglo IV a.C., la línea de contorno tendió a difuminarse y el tratamiento del color, enriquecido con el sombreado y el degradado, contribuyó a dar corporeidad a la representaciones.

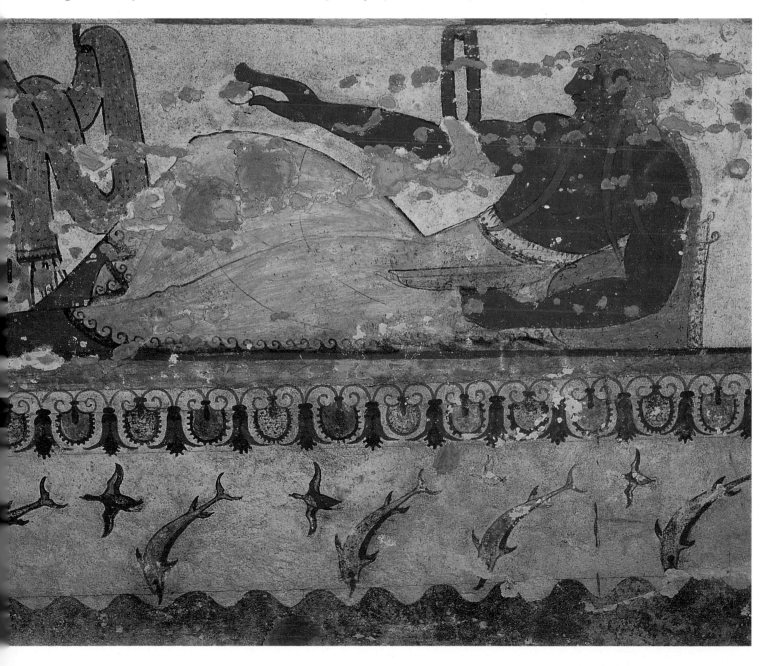

Principales temas reproducidos

En relación con su contenido se observa, durante los siglos VI y V a.C., una predilección por la representación de escenas realistas relativas a la vida cotidiana, siendo un buen ejemplo de ello la tumba de la Caza y de la Pesca, de los años 530-520 a.C., en Tarquinia. Abundan también las pinturas que ilustran algunos ritos de los funerales, como banquetes y danzas, advirtiéndose una progresiva enfatización de este tema a lo largo del siglo V a.C. Excelente ejemplo de pinturas con dicho contenido es la tumba de los Augu-

Las urnas de arcilla destinadas a contener las cenizas del difunto propiciaron el desarrollo de la estatuaria etrusca. Se trata de vasos antropomorfos, realizados inicialmente en arcilla y más tarde en bronce. Las asas equivalían a los brazos y la tapa representaba la cabeza. Estas urnas solían colocarse sobre una especie de sillón de arcilla de respaldo alto, presentando de esta forma al difunto sentado en una especie de trono que lo dignificaba. Abajo, la urna funeraria de Dolciano, conservada en el Museo Arqueológico de Florencia (Italia). Se trata de un vaso cinerario de terracota, con la tapa en bronce a modo de cabeza, que reproduce toscamente los rasgos peculiares del rostro del difunto.

res, fechada en el año 530 a.C. y situada también en Tarquinia. A partir del siglo IV a.C. cobraron importancia las representaciones del mundo de ultratumba y las composiciones mitológicas. Los difuntos, individualizados por los retratos y por las inscripciones, se acompañaron de seres infernales y divinos y de héroes mitológicos. Cabe señalar como muestra la tumba del Orco II, de Tarquinia, construida hacia el año 350 a.C. Sin embargo, aparte de la pintura parietal en cámaras funerarias hay otro tipo de manifestaciones pictóricas. Se conservan también placas de terracota pintadas, destinadas a decorar paredes de edificios sagrados.

La cerámica

La variedad más original de la cerámica es la conocida como *bucchero*, cerámica negra y de aspecto brillante, producida desde mediados del siglo VII a.C. Pero, de forma paralela y hasta la mitad del siglo VI a.C., la alfarería con decoración pintada, de influencia griega, concretamente corintia, tuvo un auge importante en Etruria. Durante la segunda mitad de este siglo, la presencia en Etruria de artesanos griegos, como el autor de las Hidrias de Caere, favoreció la imitación de la cerámica griega de figuras negras, proceso que persistió a lo largo de los siglos V y IV a.C. con la imitación de la cerámica de figuras rojas ática. Más tarde, hacia la primera mitad del siglo III a.C., un taller romano conocido como «de las pequeñas estampillas» inició la producción de vasos de barniz negro.

La orfebrería y las artes suntuarias

Es en las producciones de objetos suntuarios (de oro, marfil y plata principalmente) donde el arte etrusco, en especial en las épocas orientalizante y arcaica, pertenecientes a los siglos VII y VI a.C., muestra mayor originalidad. De la primera mitad del siglo VII a.C. son las refinadas piezas de orfebrería (fíbulas, brazaletes, pectorales y, en general, joyas de adorno personal) depositadas en las tumbas principescas de Etruria, como las ya citadas Regolini Galassi de Caere o Bernardini y Barberini de Praeneste. Las elaboradas técnicas de repujado, filigrana y granulado y la calidad estilística de los motivos decorativos parecen confirmar que su factura se debió a la presencia de artesanos extranjeros, seguramente griegos y fuertemente imbuidos de cul-

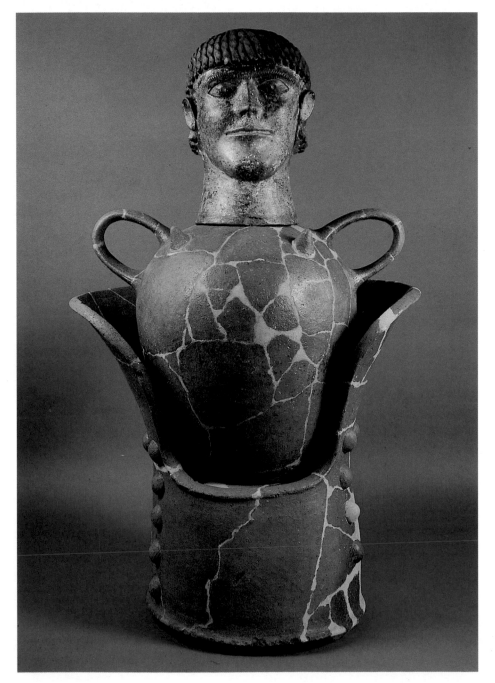

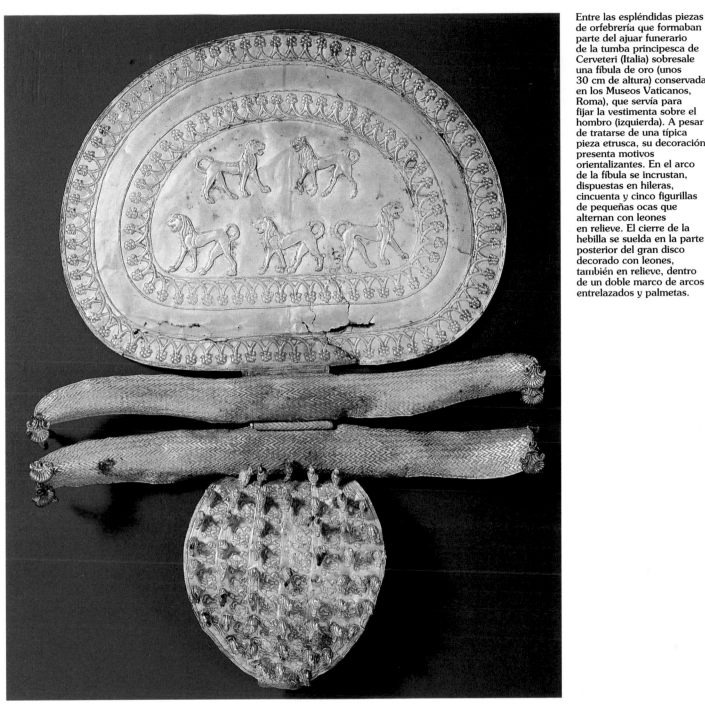

Entre las espléndidas piezas de orfebrería que formaban parte del ajuar funerario de la tumba principesca de Cerveteri (Italia) sobresale una fíbula de oro (unos 30 cm de altura) conservada en los Museos Vaticanos, Roma), que servía para fijar la vestimenta sobre el hombro (izquierda). A pesar de tratarse de una típica pieza etrusca, su decoración presenta motivos orientalizantes. En el arco de la fíbula se incrustan, dispuestas en hileras, cincuenta y cinco figurillas de pequeñas ocas que alternan con leones en relieve. El cierre de la hebilla se suelda en la parte posterior del gran disco decorado con leones, también en relieve, dentro de un doble marco de arcos entrelazados y palmetas.

tura oriental, que trabajaban en la misma Etruria o en las colonias griegas del sur de Italia y Sicilia, en estrecho contacto con el mundo etrusco. A fines del siglo VII a.C., se constata la implantación de artesanos en Vulci, en la Etruria meridional, y en Vetulonia, en la septentrional. Posteriormente, a lo largo del siglo VI a.C., se introdujeron en Caere y, en menor grado, en Veyes, en Chiusi y, quizás, en Populonia.

Así mismo, se documenta el trabajo de la plata desde mediados del siglo VII a.C. en algunos objetos, como la *Sítula*

Castellani de Praeneste (h. 650 a.C), producidos en Etruria por artesanos de formación oriental. A esta primera serie siguieron objetos como el *Skyphos* de la tumba del Duce de Vetulonia (h. 650-630 a.C., Museo Arqueológico, Florencia), fabricados probablemente por un artesano local.

Las grandes tumbas orientalizantes han proporcionado también objetos de marfil (peines, estatuillas y mangos de abanicos), algunos de los cuales son, sin lugar a dudas, de fabricación oriental. Otros, sin embargo, aun presentando temas

orientales, deben ser considerados, por sus características, como objetos realizados por artesanos locales. Testimonio de que existió una producción local es la presencia, en las tumbas de Vetulonia de la primera mitad del siglo VII a.C., de pequeños bloques de marfil sin trabajar.

A partir del siglo VI a.C., ya no se logra la perfección que se alcanzó en la producción de objetos de lujo durante las fases orientalizante y arcaica. Proliferan los pendientes y anillos de calidad modesta, versión empobrecida de la orfebrería griega contemporánea.

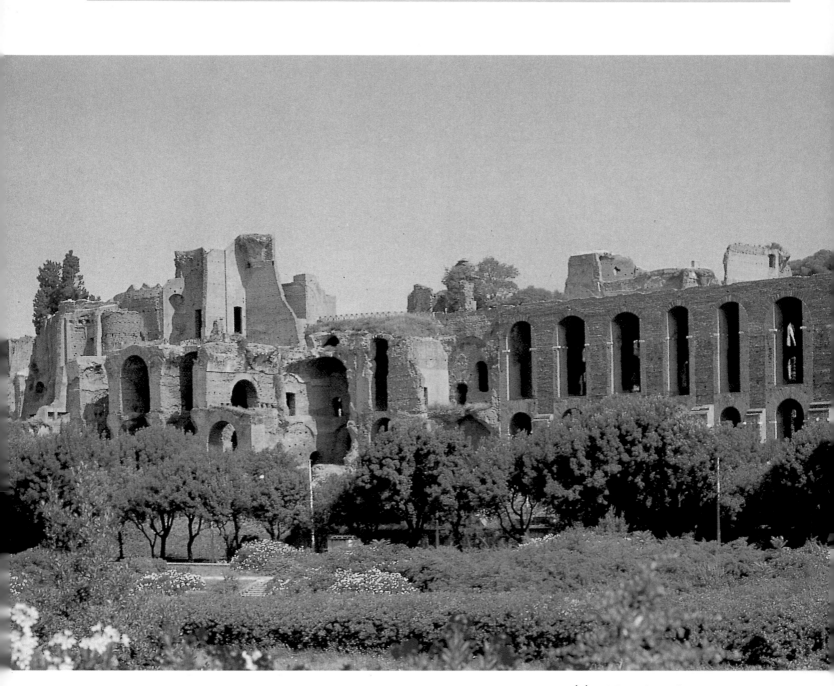

ROMA Y EL ESPÍRITU DE LA REALIDAD

El desarrollo del arte romano en sus primeras fases es difícil de evaluar debido a la escasez de información arqueológica. Los pocos restos de arquitectura religiosa que se han conservado llevan a pensar que se mantuvieron algunos rasgos etruscos, como la presencia constante del podio y, esporádicamente, la supresión del pórtico trasero.

También se incorporaron algunos elementos propios de la arquitectura griega, como la construcción de edificios de plantas rectangulares, la presencia del pór-

tico y el empleo de la piedra, e incluso del mármol, en sustitución del adobe. La expansión romana por el sur de Italia y Sicilia, así como la anexión del Asia Menor helenizada e incluso de Grecia, iniciada en el siglo III a.C. y finalizada a mediados del siglo II a.C., desencadenó un complejo proceso de asimilación que implicó una profunda transformación de la sociedad romana y dejó una impronta notable en sus manifestaciones artísticas. Este proceso se caracterizó por la afluencia cuantiosa de obras

del patrimonio artístico griego que se dieron a conocer en Roma como botín. Con ellas llegaron también los artífices, cautivos de guerra o individuos libres, que propiciaron la introducción de la cultura material griega entre las clases altas de la sociedad romana. Esta sociedad, cautivada por la civilización del vencido, desarrolló un gran interés por el coleccionismo, que llegó a límites exagerados al amparo de una concentración de capital sin precedentes en manos del estado y de particulares. Este ambiente fue el caldo de cultivo adecuado que favoreció el nacimiento y la consolidación de las manifestaciones artísticas que merecen el calificativo de romanas. Es seguramente en el campo de la arquitectura donde los romanos ma-

Según la leyenda los fundadores de Roma fueron Rómulo y Remo, de ahí que los antiguos sostuviesen erróneamente que la palabra Roma derivaba del nombre de Rómulo. Basándose en los descubrimientos arqueológicos, hay que suponer que esta gran ciudad nació de la unión de las diversas poblaciones que se habían establecido sobre las siete colinas que había junto al río Tíber. A la izquierda, vista del circo Máximo en la colina del Palatino (Roma), donde se encontraban los palacios de los emperadores romanos.

A la derecha, el templo de Vesta, en Roma, que originariamente estaba rodeado por un peristilo de esbeltas columnas corintias. Se erigió en el mismo lugar y mantuvo, en lo fundamental, la misma forma de un templo anterior, también circular, que tenía una estructura a base de postes de madera que sostenía un tejado de paja, parecido al de una choza. El templo de Vesta estaba dedicado a la diosa del hogar y patrona del estado. En él se custodiaba también el Palladion, imagen sagrada de Minerva.

nifestaron una mayor originalidad, derivada de las ventajas que, con sabiduría e indudable innovación, supieron extraer de la adaptación y combinación de experiencias previas.

Soluciones arquitectónicas como el arco y la bóveda no son ciertamente un invento romano, pero sí, en cambio, resulta innovador su uso.

El arco se había empleado en la arquitectura griega y en las puertas de los recintos amurallados etruscos de época helenística. La innovación romana consistió en su aplicación, por razones técnicas obvias, en obras de ingeniería tan significativas como puentes y acueductos tan sólidamente construidos que han llegado hasta la actualidad en perfecto estado.

LA ARQUITECTURA EN LA REPÚBLICA ROMANA

Este período de la historia de Roma comprende desde el año 509 a.C. hasta el 31 a.C., año en que la batalla de Actium puso fin a este régimen y comenzó el reinado de Augusto.

Durante este período, las conquistas de Grecia y del Próximo Oriente helenizado, a lo largo del siglo II, incidieron de forma notable en la civilización romana, cuyas manifestaciones artísticas alcanzaron un alto nivel durante el siglo I a.C. Desde épocas muy tempranas Roma conoció y practicó la construcción con sillares paralelepípedos (*opus quadratum*). Si bien esta técnica nunca dejó de emplearse por completo, a su lado cobraron auge otras nuevas basadas en el pequeño aparejo pétreo (*opus incertum, opus reticulatum*), así como en el ladrillo (*opus testaceum*). Su uso es inseparable del mortero, técnica en la que los romanos fueron auténticos maestros. La rápida consolidación del mortero permitía una construcción fácil y adaptable a cualquier tipo de estructura, sin que requiriera, además, una mano de obra es-

pecializada. En su aspecto exterior, los edificios resultaban pobres, lo cual favoreció el desarrollo de diversos tipos de revestimientos, como los estucos, bien pintados o en relieve.

A lo largo de los siglos II y I a.C. se documentan también nuevas formas arquitectónicas, como la basílica, lugar destinado a la administración de justicia situado, generalmente, en uno de los lados del foro. Se trata de un monumento inspirado en los pórticos reales helenísticos, conformado por una sala rectangular que, interiormente, podía dividirse en varias naves. La basílica más antigua es la conocida como Porcia, en Roma, construida por Catón el Viejo a su regreso de Grecia, en el año 185 a.C. Sin embargo, consta que se construyeron otras dos en Roma durante la primera mitad del siglo II a.C., Aemilia y Sempronia, a las cuales habría que añadir la de Pompeya, edificada en las postrimerías de dicho siglo.

Elementos arquitectónicos singulares

En la arquitectura doméstica destaca como gran innovación la adopción del peristilo. En las casas de Pompeya y Herculano, principal fuente de información para el período republicano, se observa que, hasta el siglo II a.C., las estancias se organizaban alrededor del atrio. En el siglo II a.C., por influencia griega, se introduce en Pompeya el jardín porticado o peristilo, yuxtapuesto a la estructura articulada en torno al atrio, como en la casa del Fauno o la casa del Centenario, construidas en Pompeya durante esta centuria.

Creación puramente romana son las termas o baños públicos, cuya finalidad, más allá del baño, era la de constituir un lugar de ocio y de encuentro. Un conjunto termal comporta la existencia de salas adecuadas al baño frío (*frigidarium*) y al baño caliente (*caldarium*), pero también de estancias complementarias, como el vestuario (*apodyterium*), y la sala templada (*tepidarium*). A partir de este esquema se crean formas mucho más complejas que incorporan salas y espacios al aire libre vinculados a otras actividades. Aunque alcanzan su forma más monumental en época imperial, tienen su origen en esta época republicana.

Concretamente en el siglo II a.C. debe situarse la construcción, en Pompeya, de las termas de Estabia, que, a fines de este mismo siglo o comienzos del siguiente, fueron objeto de importantes

Arriba, plano de la ciudad de Pompeya. Entre los principales edificios cabe mencionar el Capitolio o templo dedicado a Júpiter (1), el mercado (2), el larario o altar consagrado a los dioses lares (3), el templo de Vespasiano (4), el edificio de la Eumaquia (5), el Comicio (6), las dependencias públicas (7), la basílica (8) y el templo de Apolo (9).

La casa del Fauno de Pompeya reúne todas las características de las mansiones señoriales del siglo II a.C. El atrio principal (derecha) carecía de columnas y tenía un *impluvium* (estanque rectangular para el agua de lluvia) con incrustaciones geométricas de mármoles coloreados y la estatua de un fauno danzante, el cual ha dado nombre a la mansión.

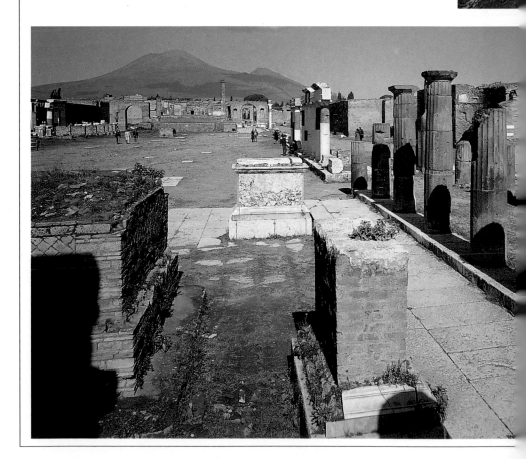

El primer núcleo urbano de Pompeya data del siglo VIII a.C. y se debió a los oscos, uno de los primeros pueblos itálicos. Pronto se convirtió en importante núcleo vial y portuario, aunque la ciudad fue sucesivamente sometida por los griegos, los etruscos y, al finalizar el siglo V, por los samnitas. En el 310 a.C. los romanos se la anexionaron y perdió toda su autonomía en el año 80 a.C. Su gran desarrollo económico, tras pasar de modesto centro agrícola a importante núcleo industrial y comercial, quedó truncado tras un terrible terremoto que, en el año 62, redujo la ciudad a escombros. Reconstruida de nuevo, Pompeya fue definitivamente enterrada por la erupción del Vesubio en el año 79. Gracias a las excavaciones iniciadas en el siglo XVIII se han descubierto casas, muebles, objetos e incluso comida, hecho que ha permitido llevar a cabo una detallada reconstrucción de la vida cotidiana. Pompeya tenía cerca de 20.000 habitantes, la mayoría de los cuales eran mercaderes, libertos y esclavos, aunque también había algunas familias patricias. La ciudad fue diseñada siguiendo un trazado cuadriculado, que imitaba las estructuras urbanas griegas.

El templo de Apolo en Pompeya fue erigido por los samnitas en un área destinada al culto. En la fotografía de la derecha puede apreciarse parte del pórtico columnado que delimitaba el área sagrada del templo y una estatua del dios Apolo en actitud de disparar una saeta con el arco.

A la izquierda, vista parcial de la plaza central del foro pompeyano (siglos IV-II a.C.) que estaba rodeado, en la etapa de los samnitas, por un amplio y largo pórtico de robustas columnas dóricas de toba. Los romanos lo pavimentaron enteramente en travertino y llevaron a cabo importantes modificaciones arquitectónicas.

modificaciones, entre las que destaca, por su repercusión ulterior, el sistema de calefacción. En su fase inicial, se utilizaron braseros para caldear los espacios que así lo requerían. No obstante, las remodelaciones llevadas a cabo a fines del siglo II o comienzos del siglo I a.C. incorporaron el revolucionario sistema de calefacción hipocáustica, basado en la difusión de aire caliente a partir de un punto de calor (*praefurnium*) bajo un suelo y otro (*suspensura*) elevado sobre pilares de ladrillo. Aunque los mismos romanos se atribuían este invento, parece tratarse, casi con toda certeza, de una solución ya adoptada en la arquitectura helenística.

Las novedades del siglo I a.C.

Durante el siglo I a.C. prosigue el innovador proceso arquitectónico enriquecido con la incorporación de las técnicas y soluciones consolidadas en las edificaciones del siglo II a.C. Se crean nuevas tipologías de edificios en virtud de las necesidades sociales y económicas que van surgiendo, apareciendo archivos, anfiteatros, templos y teatros.

El anfiteatro, escenario de espectáculos

En torno al año 70 a.C. se fecha la construcción del anfiteatro de Pompeya. Este espacio constituye una creación genuinamente romana destinada a uno de los espectáculos de masas que gozaba de más aceptación entre los romanos: las luchas entre gladiadores y fieras. Aunque perdieron pronto su originario significado religioso, no se celebraron en un edificio específico hasta la construcción del anfiteatro de Pompeya, el más antiguo conocido. El edificio resulta de la yuxtaposición de dos teatros en la escena. El recinto resultante es de planta elíptica con un espacio central (arena), donde se desarrollaba el espectáculo, y el graderío (cavea), que arrancaba de un nivel sensiblemente elevado con respecto a la arena. En relación con anfiteatros posteriores, en el ejemplo pompeyano, a fin de evitar construcciones subterráneas complejas, la arena y una parte del edificio se construyeron a un nivel más bajo que el del terreno circundante.

El archivo

Entre las obras realizadas en Roma durante la primera mitad del siglo I a.C. destaca, por varias razones, el Tabularium (archivo de documentos), inaugurado en el año 78 a.C., del cual se conservan restos importantes en la fachada del foro, integrados posteriormente en el palacio Senatorial. El edificio, de unos 70 metros de longitud, se articulaba mediante tres plantas. En los recintos interiores conservados se observa, por otra parte, la utilización de varias clases de bóveda. Si las soluciones arquitectónicas (empleo de arcos y bóvedas, con función estructural, en *opus caementicium*) deben ser consideradas romanas, la decoración (columnas y dinteles) adopta formas griegas. En este sentido el Tabularium constituye uno de los primeros ejemplos de neta separación entre función y decoración arquitectónicas, rasgo novedoso que cabe señalar sobre todo por las repercusiones que tuvo en la arquitectura romana posterior.

Templos de nueva planta

Otra obra contemporánea también innovadora es el santuario de la Fortuna Primigenia de Praeneste. Se trata de un conjunto formado por dos grandes grupos de edificios. Al pie de la colina se levanta un templo de triple *cella* y, detrás de éste, una construcción alargada con la fachada articulada en doble columnata, dórica la inferior y jónica la

A la izquierda, un detalle del Tabularium de Roma, construido en el Capitolio, frente a los foros, en el año 78 a.C. para ser utilizado como archivo estatal. La fachada, revestida por un muro de sillares delgados de toba verde grisácea, presenta por primera vez el motivo, tan romano, de los arcos abiertos entre unas semicolumnas que sostienen un arquitrabe. A la derecha, vista parcial del foro de César (Roma), el primer foro imperial, consagrado en el año 51 a.C. y concluido en la época de Augusto. En el sector oeste se encontraba el templo de Venus Genetrix, de quien el propio César se consideraba descendiente. En el centro de la fotografía puede apreciarse las columnas corintias que se han conservado de este edificio religioso.

superior. El resultado obtenido es un conjunto notable, tanto por sus dimensiones como por la grandiosidad de su concepción, basado en una estricta ordenación simétrica con fines estéticos en los que la utilización rítmica de los órdenes dórico y jónico desempeña un importante papel.

A menor escala, ejemplos más o menos contemporáneos, como los templos de Hércules Victor en Tívoli y de Júpiter Anxur en Terracina, muestran, una vez más, el dominio de las técnicas y de las soluciones en la realización de conjuntos caracterizados por el empleo sistemático de arcos y bóvedas para la construcción de imponentes construcciones subterráneas y en la enfatización escenográfica de los mismos.

La configuración del teatro romano

El teatro romano se inspira claramente en el griego, pero con ciertas diferencias resultantes de su adaptación a las características de las representaciones romanas. En esencia, consta de tres secciones netamente diferenciadas: el graderío o *cavea* semicircular, la *orchaestra* (espacio semicircular al pie de la *cavea*) y la *scaena* (escena), elevada respecto a la *orchaestra*, en la que se desarrollaba la representación. Aunque se conservan escasos restos del primer teatro construido en Roma por Pompeyo a mediados del siglo I a.C., las descripciones que de él existen permiten reconstruirlo con bastante exactitud. El edificio constaba de dos partes, el teatro propiamente dicho y un pórtico rectangular yuxtapuesto a la escena. La *cavea* descansaba sobre una infraestructura artificial y exteriormente se articulaba en tres plantas con arcos alineados alternando con medias columnas adosadas, toscanas las del piso inferior, jónicas las del segundo y, constituyendo una novedad, corintias las del tercero y último. Esta superposición de órdenes se repitió en construcciones de características similares pertenecientes también a la época imperial.

Urbanismo: el foro de César

Con los proyectos de César en Roma se cierra el apartado de arquitectura romana republicana. A él se debe el primer planteamiento serio destinado a incrementar la superficie habitada, a fin de desahogar el superpoblado centro de la ciudad, y el proyecto de remodelación total de la zona del foro. Si el primero quedó truncado por su muerte, el segundo tuvo su inicio con la realización del foro de César, terminado por Octavio tras la muerte del dictador. Consiste en un gran recinto rectangular, de influencia helenística, con doble pórtico por tres de sus lados, concebido para realzar, al fondo del mismo, el templo consagrado a Venus Genitrix, progenitora de la estirpe Julia. A partir de entonces, el concepto de foro como espacio cerrado, concebido como un monumento con tres partes básicas, pórtico, templo y basílica, tuvo una gran difusión, en contraste con los foros abiertos, más antiguos, como el primitivo de Roma o los de Terracina y Pompeya.

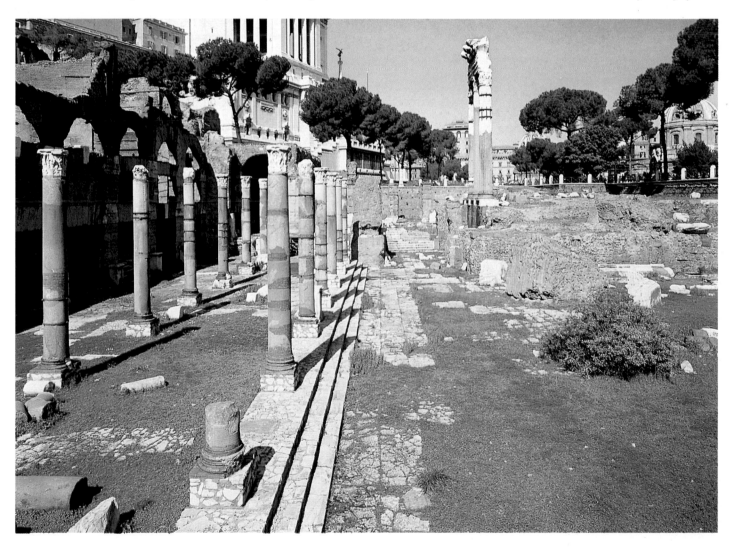

LA ARQUITECTURA DEL IMPERIO TEMPRANO Y MEDIO

Con el fin de la República, ciertas manifestaciones artísticas se utilizaron como importantes instrumentos de comunicación del poder. Pero fue a partir del reinado de Augusto (31 a.C.-14 d.C.), cuando se formuló un arte oficial en el cual subyacía un mensaje político constante que se relacionaba siempre con la exaltación de la figura del emperador y se plasmaba mediante formas inspiradas, reelaboradas o copiadas de modelos griegos clásicos y del primer período helenístico.

La arquitectura augustal

Es en la arquitectura donde se aprecia de forma más elocuente el nuevo sesgo imprimido al arte durante este período. En este sentido, la obra más significativa es, sin lugar a dudas, el foro de Augusto, inaugurado el año 2 a.C. para conmemorar la venganza de Augusto sobre los asesinos de su padre adoptivo, Julio César. El conjunto, concebido como un espacio cerrado y porticado, estaba presidido por un templo dedicado a Mars Ultor (Marte Vengador). En el centro de la plaza debía estar la estatua de Augusto sobre la cuadriga triunfal, celebración simbólica de la supremacía política y militar de Roma. Cerraban la plaza dos pórticos laterales con columnas corintias de mármoles policromos. Estas columnas se correspondían, en el muro del fondo, con lesenas, también corintias, que encuadraban nichos. A la columnata se superponía, en la fachada que se abría a la plaza, un ático con cariátides, fieles copias de las del Erecteion de la Acrópolis de Atenas y escudos con representaciones de Júpiter Ammon y de otras divinidades. Ambos pórticos se ensanchaban junto al templo, formando dos espaciosos hemiciclos con la pared del fondo, distribuida en dos órdenes de lesenas corintias que encuadraban nichos abiertos en el grosor del muro perimetral. Todas las paredes, tanto las de los pórticos como las de los hemiciclos, estaban revestidas con una serie de placas de mármol.

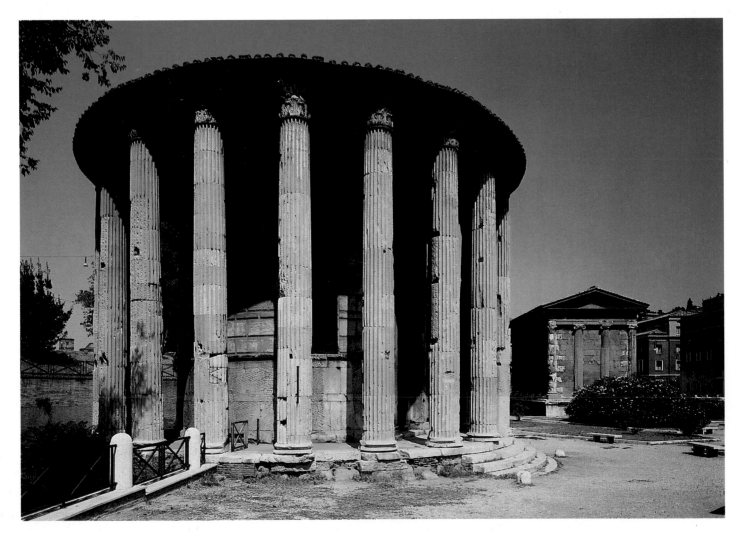

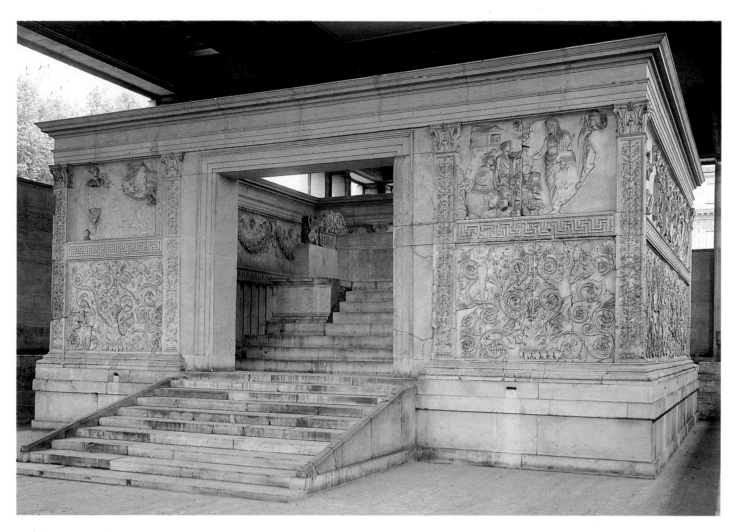

El Ara Pacis (arriba), magno altar de mármol que Augusto levantó en el Campo de Marte de Roma, entre los años 13 y 9 a.C., conmemora la paz alcanzada en Hispania con los cántabros y los astures. El monumento (55 cm de altura x 10,16 m de longitud) está colocado sobre un podio. En esta obra, profusamente esculpida, se labró un completo repertorio de temas cívicos y religiosos. En la pared que recubre el altar, un friso monumental describe escenas alegóricas y legendarias, así como una solemne procesión presidida por el propio emperador. Uno de los méritos del Ara Pacis es la fidelidad retratística de los personajes.

El pórtico septentrional daba acceso a una sala cuadrangular que debía albergar la estatua de Augusto divinizado, dedicada por Claudio. Posiblemente, en sus paredes se hallaban los dos famosos cuadros de Apeles conmemorando la celebración de Alejandro. La relación Alejandro-Augusto es intencionada y ejemplifica el componente clasicista augustal que se advierte en otras obras. La decoración escultórica del conjunto se proyectó en función de su significado global.

El mausoleo de Augusto

Otro monumento digno de ser destacado es el mausoleo de Augusto, cuya construcción fue iniciada por este emperador a su regreso de Alejandría, tras la conquista de Egipto (29 a.C.), cuando una de sus grandes preocupaciones políticas giraba en torno a la continuidad dinástica de la familia julia. En su construcción debió desempeñar un papel significativo la sugestión que sobre él ejerció la tumba de Alejandro, ejemplo de la tipología propia de las tumbas helenísticas. Se trataba de un edificio de planta circular formado por la superposición de cuerpos cilíndricos de diámetro decreciente. En su interior se albergaba la sepultura de Augusto, un compartimento cuadrado al pie del pilar que sostenía su estatua.

Otras obras augustales

A Augusto se debe también la conclusión (13-11 a.C.) del teatro dedicado a Marcello. La fachada externa de la *cavea*, en mármol travertino, se articulaba originalmente mediante tres registros: los dos inferiores, de arcos alineados con semicolumnas adosadas, de orden dórico en el inferior y jónico en el segundo, y el superior, con lesenas corintias. La construcción subterránea era de *opus caementicium*, con paramentos en *opus reticulatum* y ladrillo.

La iniciativa privada contribuyó con eficacia a incrementar la actividad constructiva en la Roma de Augusto. Buena muestra de ello son el teatro de Balbo, las termas y el panteón de Agripa.

Con respecto a las termas, la documentación disponible parece indicar que se trataba de una planificación sencilla, similar a la de los primeros conjuntos pompeyanos. Del primitivo panteón, templo dedicado a todos los dioses, se han identificado algunos restos bajo el pronaos reconstruido en tiempos de Adriano. Era un templo de forma rectangular, cuya fachada principal estaba sostenida por cariátides, similares a las del foro de Augusto, en vez de columnas.

El Ara Pacis

Obra clave para el conocimiento del arte público en época augustal es indudablemente el Ara Pacis, dedicada el año 9 a.C. a conmemorar la pacificación del Imperio. Se trata de una estructura cerrada sobre una plataforma o podio, al

313

cual se accedía por una escalinata y dos grandes puertas abiertas en los lados largos. En su interior se encontraba el altar, situado sobre un basamento escalonado. Los relieves que la decoraban, el conjunto más importante de estas características en época de Augusto, se distribuyen en cuatro grupos: un friso interno con guirnaldas y bucráneos (adornos basados en cráneos de buey); un zócalo corrido externo con roleos de acantos; dos frisos externos con representación de desfile procesional y, flanqueando ambas puertas, cuatro relieves de contenido mitológico y alegórico. Hay, pues, una falta de uniformidad notable, pero sólo en lo referente al contenido temático y nunca en lo que atañe a la calidad técnica y estilística de la obra. En tanto que las escenas mitológicas y alegóricas muestran notables influencias de los relieves paisajísticos del arte helenístico, la procesión de los frisos externos responde al tema histórico romano. En ellos se reproduce la procesión de la consagración del emplazamiento del altar, en un estilo inspirado en un modelo griego del siglo V a.C. muy concreto, la procesión de las panateneas del Partenón.

No hay que olvidar, finalmente, que, en época de Augusto, se asiste a un notable desarrollo artístico de las provincias. La construcción de templos en Francia, como la Maison Carrée de Nîmes o el templo de Augusto y Livia en Vienne, y de edificios de espectáculos, como el teatro de Orange (Francia) o el teatro, anfiteatro y circo de Mérida (Badajoz, España), acompañan, sobre todo en las provincias occidentales, el proceso de creación de nuevas ciudades, así como el de incorporación de las ya existentes al entramado estatal romano.

La arquitectura de los Julio-Claudios

El clasicismo augustal perduró con sus sucesores y, en la arquitectura, hubo que esperar a la actividad de Nerón, último emperador de la dinastía julio-claudia, para que se produjera un desarrollo altamente innovador en este aspecto.

En época de Tiberio (14-37), inmediato sucesor de Augusto, se completó el perímetro de la plaza central del foro y se comenzó la transformación monumental del Palatino con la construcción del primer palacio imperial. La casa de Augusto era un complejo formado por la unión de varias casas republicanas que mantenían una separación entre las estancias privadas y los ámbitos de representación.

A la iniciativa de Tiberio se ha atribuido tradicionalmente la construcción del primer palacio concebido de forma unitaria, conocido como Domus Tiberiana, aunque investigaciones más recientes parecen indicar que la ejecución de este proyecto corresponde realmente al período de Calígula (37-41), sucesor de Tiberio. Los escasos restos conservados, entre los que se identifican un peristilo y un pequeño núcleo termal, se disponían sobre una amplia plataforma (construida en un área ocupada previamente por casas republicanas), que comunicaba con el foro por medio de una escalinata, la cual servía, a su vez, de acceso monumental a la residencia imperial. Es probable que el proyecto estuviera inspirado, en gran medida, en la necesidad de relacionar el área palatina, la propiamente residencial, con la zona de los foros, sede de las actividades públicas y de representación. El gobierno de Nerón (54-68) constituyó una fase realmente activa en lo referente a las transformaciones urbanísticas e innovaciones arquitectónicas. Las necesidades de Roma, como capital de un imperio y como ciudad densamente poblada, requerían la realización de programas urbanísticos y constructivos que aportaran soluciones a los problemas derivados de la falta de espacio y de estructuras funcionales. En este sentido, el incendio del año 64 proporcionó la ocasión adecuada. La planificación de lo que debía ser la nueva ciudad se inspiró, en parte, en los proyectos no materializados de César y también en los modelos del urbanismo helenístico, acordes con la personalidad de Nerón, de espíritu griego, sobre todo alejandrino, y constituyó la base de la nueva urbanización romana, cuyo desarrollo, no obstante, correspondió a los emperadores flavios.

La Domus Áurea

Pero el incendio dio pie también a la realización, sin restricciones en cuanto a disponibilidad de terreno, del proyecto de una nueva residencia imperial. En los primeros años de su reinado, Nerón había hecho construir la Domus Transitoria, así llamada porque constituía el nexo de unión entre las posesiones imperiales del Palatino y las del Esquilino, y que debió ser destruida en su mayor parte por el incendio. Después de esto, se acometió el proyecto de la Domus Áurea, concebido como un gran parque de unas 50 hectáreas, con bosques, jardines y áreas productivas. En él se distribuían los núcleos construidos, de los cuales se ha conservado parcialmente el principal, situa-

do bajo las termas de Trajano. Dicho núcleo presenta dos partes netamente diferenciadas. La occidental se articula en torno a un gran patio rectangular y ofrece una planta ortogonal, basada en ejes perpendiculares. Es probable que este sector haya incorporado parte de la precedente Domus Transitoria. A este cuerpo se le adosa otro, de forma rectangular, flanqueado por dos grandes exedras pentagonales, alrededor de las cuales se disponen las estancias; de éstos la central destaca por sus mayores proporciones. En la exedra occidental, la estancia central corresponde a la célebre sala de la Bóveda Dorada de los artistas renacentistas. En el centro de este segundo cuerpo se integra una célula con una planificación radial alrededor de una sala octogonal con cubierta de cúpula y óculo central. La Domus Áurea constituye el conjunto más representativo de las innovaciones arquitectónicas adoptadas en época neroniana. En cuanto a la articulación del espacio, ofrece por vez primera la yuxtaposición, en un mismo cuerpo, de células o unidades temáticas autónomas, como, por ejemplo, la sala octogonal.

La arquitectura flavia: el Coliseo de Roma

Con los primeros emperadores de la dinastía flavia, Vespasiano (69-79) y Tito (79-81), la actividad constructiva adquiere importancia en el marco de una política de conciliación, destinada a aplacar el resentimiento popular contra los abusos, en materia constructiva y urbanística, del reinado de Nerón. En esta línea se inscribe la construcción del Coliseo iniciado por Vespasiano y terminado el año 80 por su hijo Tito, modelo de anfiteatro por

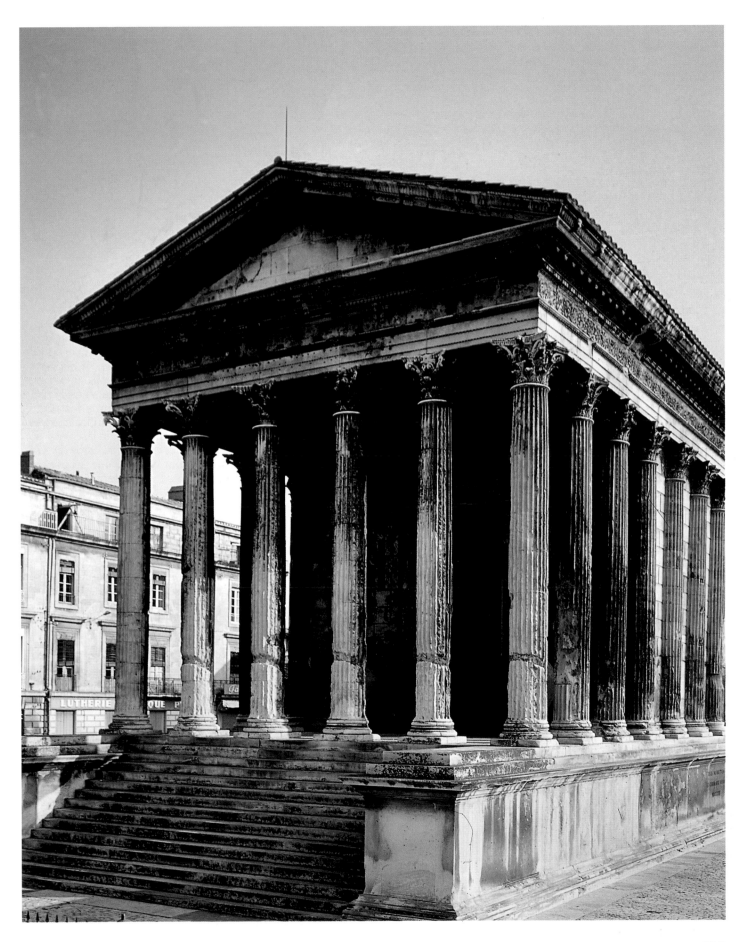

antonomasia. De forma elíptica, sus ejes miden 188 metros el mayor y 156 metros el menor; presenta una altura de casi 50 metros y una capacidad aproximada de 50.000 espectadores. La fachada, en travertino, está articulada en tres pisos con arcos alternando con semicolumnas adosadas, de orden dórico-toscano en el inferior, jónico en el segundo y corintio en el tercero. Por encima de este último hay un ático, en cuyos intercolumnios ciegos las pequeñas aberturas cuadradas albergaban, en su momento,

escudos de bronce. El interior de la *cavea* presenta una complejísima red de corredores y escaleras construidos con hormigón, ladrillo y también tufo. Las gradas y las zonas más nobles estaban recubiertas, en su origen, con placas de mármol.

El templo de la Paz

La conmemoración del restablecimiento de la paz, finalizada la guerra judaica, impulsó a Vespasiano a construir el templo de la Paz (Templum Pacis).

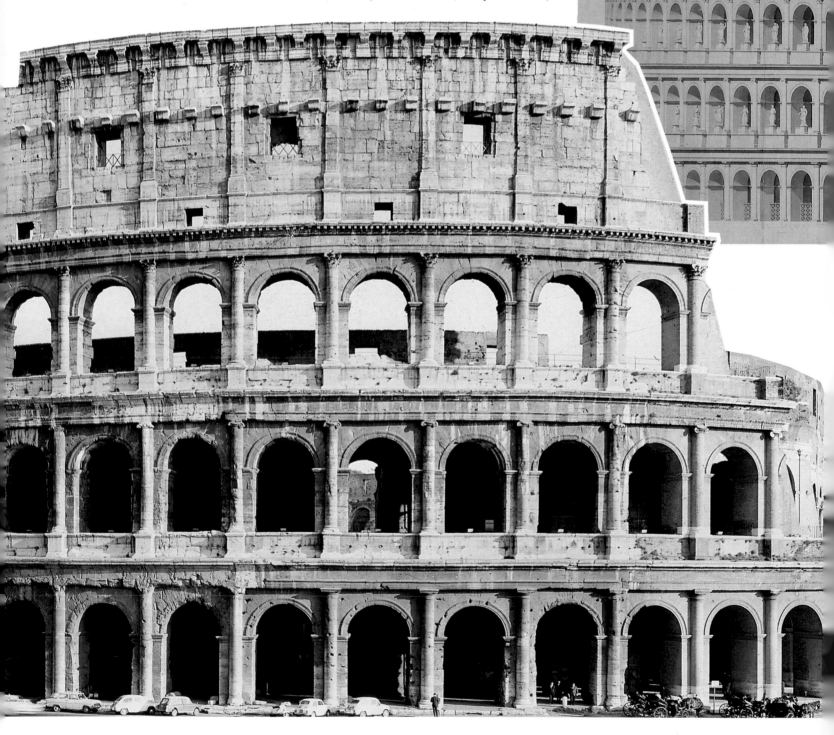

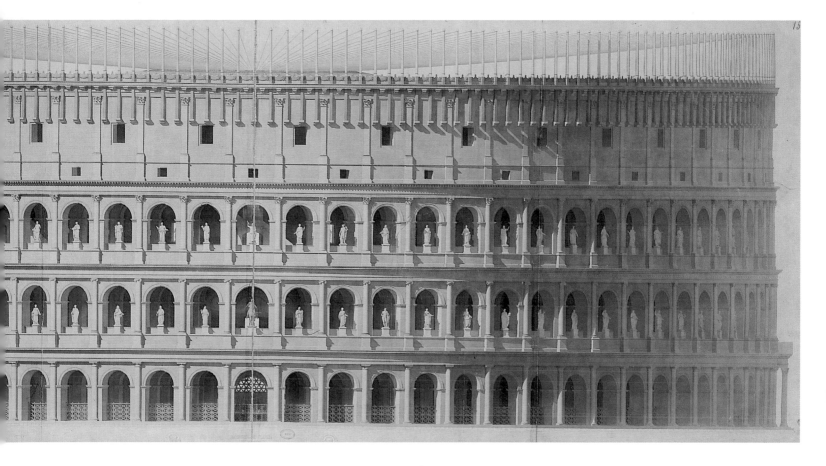

En la página anterior, detalle exterior del Coliseo (Roma), anfiteatro que se inauguró en el año 80. Como se observa arriba, en el dibujo de Louis-Joseph Duc *El Coliseo restaurado* (1830-1831, tinta china y aguada, 94 x 245 cm, Escuela Nacional Superior de Bellas Artes de París), se trata de un edificio elíptico a cielo abierto, rodeado por un conjunto de graderías que podían albergar a unos cincuenta mil espectadores. Para que el público pudiera acceder fácilmente a las gradas, se diseñaron numerosas escaleras y salidas. La fachada, en travertino, se estructura con arcadas superpuestas apoyadas sobre pilastras con columnas adosadas que sostienen arquitrabes, variando su orden en cada uno de los niveles: el dórico en el primero, el jónico en el segundo y el corintio en el tercero. Una cuarta hilera forma un ático, sin arcadas, pero con ventanas. Las galerías internas están abovedadas con una gran riqueza de formas: bóveda de cañón, de arista, con nervios y ojivas.

El conjunto estaba formado por una gran plaza cuadrangular porticada y el templo que se levantaba en el lado sudeste. Este edificio estaba constituido por una nave cuadrangular y absidal, mientras el pórtico servía de pronaos. No sólo se trataba de un espacio público abierto, sino que además albergaba una interesante colección de obras de arte, seguramente pro-

cedentes de la Domus Áurea. La intención última no era tanto la celebración de la victoria personal como la de proporcionar a la población la oportunidad de gozar de bienes culturales, algo que aparece por vez primera como una de las competencias oficiales del soberano.

Pocos restos han quedado de las termas de Tito (80), aunque un plano de Palladio permite tener una idea del conjunto. A pesar de presentar un tamaño modesto, su característica planta duplicaba de forma simétrica los ambientes dispuestos en torno a un eje central, por lo que constituye un claro antecedente de los grandes conjuntos termales que se desarrollaron posteriormente.

La Domus Flavia de Domiciano

La época de Domiciano (81-96) comportó una excepcional actividad constructiva y urbanística. Desde el punto de vista estrictamente arquitectónico, la obra más importante es el nuevo palacio construido en el Palatino, conocido como Domus Flavia. En su construcción, obra del arquitecto Rabirius, se plantean por vez primera soluciones funcionales a las exigencias políticas que se habían manifestado desde comien-

zos de la época imperial. El conjunto estaba dividido en dos partes, la occidental, ocupada por ámbitos oficiales y de representación, y la oriental, destinada a residencia. La primera se articulaba en torno a un peristilo en cuyo centro había una gran fuente octogonal. De las salas del lado norte destacaba, por sus dimensiones y complejidad planimétrica, la central, conocida como Aula Regia (sala de audiencias), cuyo ábside estaba reservado al trono imperial. En el mismo eje que ésta, en el lado opuesto del peristilo, se abría un gran triclinio, la *coenatio Iovis* o comedor del emperador, flanqueado por ninfeos. La parte oriental, menos conocida, parece que mostraba una articulación similar, también en torno a un peristilo. La parte sudeste de la Domus Flavia, conocida como Domus Augustea, constituye una ampliación del sector residencial del palacio. De nuevo la construcción se centra en torno a un peristilo alrededor del cual se distribuyen diferentes salas, dos de ellas, por el lado norte, de planta octogonal flanqueando una sala terminada en dos ábsides. Adosado a la Domus Augustea y formando parte del mismo proyecto se extendía el estadio, espacio abierto rectangular, con el extremo meridional

redondeado, rodeado de un pórtico de dos plantas.

La actividad constructiva en época de Domiciano tuvo también por escenario el Campo de Marte, donde se construyó un odeón, así como un estadio, la pista del cual ocupa en la actualidad la plaza Navona, que conserva la forma rectangular alargada con el lado menor septentrional curvado. A él se debe también la construcción, en el centro histórico de la ciudad, de un foro, conocido como de Nerva, dado que fue inaugurado por este emperador en el año 97. También se le denominaba Transitorium, porque conectaba los foros ya existentes (Republicano, César, Augusto y templo de la Paz). Este espacio, alargado y estrecho, rodeado de columnas en sus lados largos, estaba presidido por un templo dedicado a Minerva, del cual quedan escasos restos tras el expolio al que fue sometido a comienzos del siglo XVII.

Actividad constructiva en Hispania durante los Flavios

En Hispania, favorecida por Vespasiano con la concesión general del *ius latii* (derecho latino), se percibe una actividad notable en época flavia, siendo la mejor muestra la construcción del foro provincial de Tarraco (Tarragona), el complejo de estas características mejor documentado del mundo romano. Situado en la parte alta de la ciudad, estaba formado por dos grandes plazas porticadas a diferente nivel y estructuradas según un eje de simetría. La superior, destinada a recinto de culto imperial, y la inferior, de superficie sensiblemente mayor, conocida como plaza de representación, era el verdadero foro de la provincia. El proyecto incluía, en la parte más baja, un circo cuya fachada meridional, una secuencia de arcos, se abría al tramo urbano de la vía Augusta. Cerca de Tarraco y sobre esta vía se erigió el arco de Bará entre los años 102-107.

La arquitectura en la época de los Antoninos

La época de los Antoninos, dinastía que reinó en Roma de 96 a 192, estuvo marcada por el respeto de la tradición política romana y el equilibrio entre el poder del emperador y el del senado. Inaugurada por Nerva, fue continuada por grandes emperadores como Trajano, Adriano, Antonino Pío, Lucio Vero, Marco Aurelio y, finalmente, Cómodo.

Fue, en definitiva, un período de estabilidad económica y de prosperidad, que, unidas a la paz reinante, contribuyeron a la gran actividad artística de este momento.

Trajano y su arquitecto Apolodoro de Damasco

El reinado de Trajano (98-117) marca un hito en Roma, puesto que los proyectos urbanísticos que impulsó se concibieron de manera unitaria y orgánica, con objeto de solucionar, de forma adecuada, las necesidades cada vez más complejas de la administración imperial y de la ciudad que la acogía. Al nombre de Trajano va indisolublemente unido el de Apolodoro de Damasco, su arquitecto oficial y principal artífice de estos proyectos. De ellos destaca, sin lugar a dudas, el foro, el último y más grandioso de los proyectados en Roma, cuya construcción implicó un magno movimiento de tierras para obtener el espacio adecuado. El conjunto consistía en una gran plaza rectangular a la que se accedía por un arco y cuyos lados estaban cerrados por pórticos columnados. El fondo de la plaza quedaba cerrado por la imponente mole de la basílica Ulpia, el interior de la cual estaba dividido en cinco naves. Su situación, ocupando el lugar destinado al templo en los foros anteriores, debe entenderse como la materialización del interés del *princeps* por el bienestar de los súbditos, a través de una administración justa y abierta a todos. Al norte de la basílica, dos bibliotecas, la griega y la latina, flanqueaban la columna

A la izquierda, plano de los foros imperiales de Roma: foro Julio y templo de Venus Genetrix (1), foro de Augusto y templo de Mars Ultor (2), templo Pacis (3), foro Transitorium y templo de Minerva (4) y foro de Trajano (5). Éste último comprendía una entrada monumental (a), la estatua ecuestre de Trajano (b), la basílica Ulpia (c), la columna de Trajano (d), la biblioteca (e), el templo de Trajano (f) y el mercado de Trajano (g). A la derecha, el arco de Bará (102-107), erigido sobre la calzada de la vía Augusta en Tarragona (España) en memoria de Lucio Licinio Sura, general de Trajano. Es de tipo simple, ya que comprende un solo arco de medio punto, enmarcado por dos pilastras estriadas a cada lado que sostienen el entablamento.

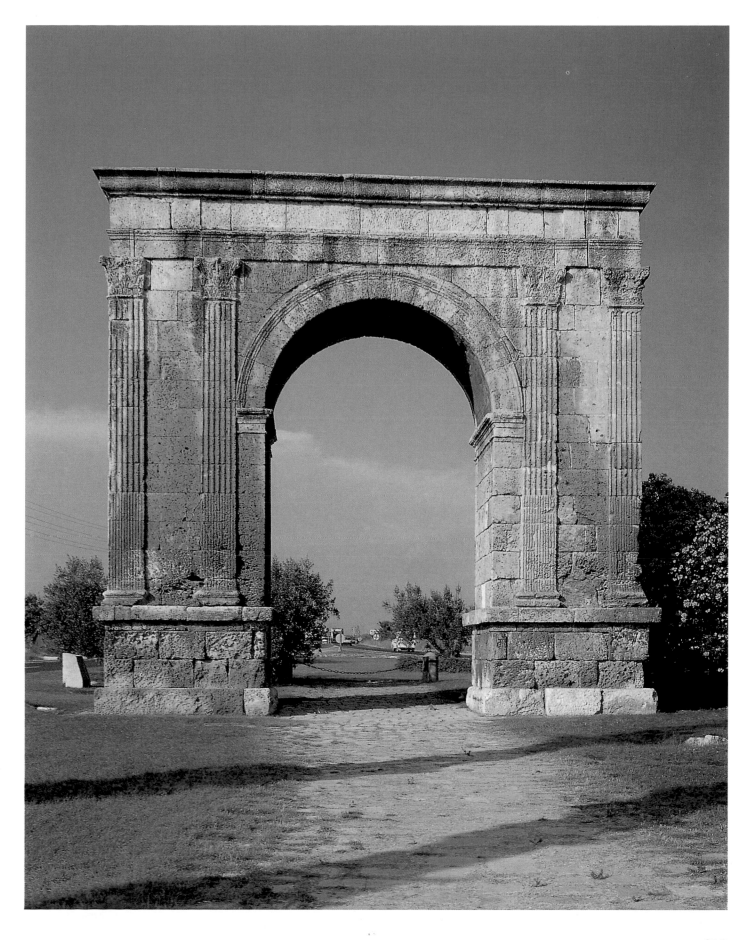

trajana, cuyo fuste desarrolla, en espiral, un relieve narrativo sobre las dos guerras dacias. En su basamento se depositaron las cenizas de Trajano, colocadas en el interior de una urna de oro. Completando el complejo, por su lado norte, se erigió, en tiempos de Adriano, un templo dedicado a Trajano y a su esposa Plotina.

Nuevas obras públicas: los mercados y las termas de Trajano

Al este del nuevo foro se construyó un complejo utilitario, los mercados de Trajano, en el cual se resolvieron con brillantez los problemas derivados de su emplazamiento. La construcción en la empinada pendiente se planificó en tres niveles. De ellos, el inferior estaba formado por dos pisos de tiendas dispuestos en semicírculo. Los dos niveles superiores se dispusieron también en torno a terrazas y espacios curvos, porque estas formas eran el medio más eficaz para contrarrestar el empuje de la ladera de la colina. Desde el punto de vista urbanístico, su articulación asimétrica, adaptada a las condiciones topográficas y a la optimización del espacio, convierten en una de las obras más completas de arquitectura civil romana.

A Apolodoro de Damasco hay que atribuir también el proyecto de las termas de Trajano, construidas en parte sobre los restos de la Domus Áurea neroniana, orientándose del modo más adecuado al sol y a los vientos dominantes. Estaban formadas por un gran recinto rectangular, abierto, con una exedra situada en el mismo eje que el cuerpo central, el termal, adosado a uno de los lados mayores. En éste se adoptó el esquema desarrollado en dimensiones mucho más modestas en las termas de Tito, basado en el desdoblamiento simétrico de ambientes sobre un eje.

Testimonios notables de la arquitectura de este período se documentan igualmente en las provincias, tanto en las orientales, con pervivencias helenísticas más acusadas (Traianeum de Pérgamo o la biblioteca de Éfeso), como en las occidentales, donde asumen formas típicamente romanas. En Hispania, patria de Trajano, el puente de Alcántara (Cáceres) sobre el río Tajo, obra del arquitecto Gaius Lucius Lacer, es la obra más excepcional que se ha conservado de época romana. Fue terminado en 106, y a su entrada se levantó un sencillo templete *in antis* dedicado al emperador Trajano.

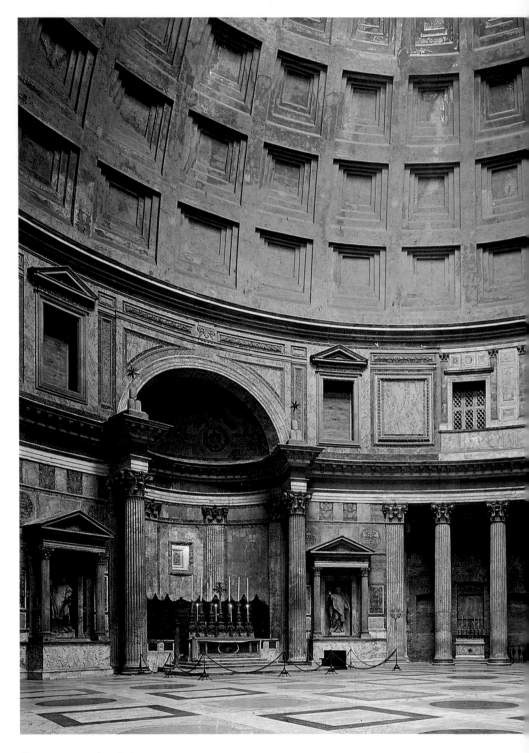

La época de Adriano: el Panteón

Si la época trajana se caracteriza por la realización de grandes programas urbanísticos, con su sucesor, Adriano (117-138), se advierte un notable cambio de orientación. Es posible que la causa se deba a la menor disponibilidad de recursos financieros, que ciertamente fueron excepcionales en época de Trajano como resultado de la conquista de la Dacia. Ahora bien, el cambio debe relacionarse sobre todo con la personalidad de Adriano y con sus intereses perso-

Arriba, interior del Panteón de Roma, un grandioso templo de forma circular con cúpula de principios del siglo II, que estuvo consagrado a las siete divinidades planetarias. La fachada exterior delantera presenta un pórtico con un frontón, que reposaba en ocho columnas de granito egipcio. El interior de la cúpula tiene un profundo artesonado, dispuesto en filas decrecientes de veintiocho casetones. El óculo de la parte superior constituye la única entrada de luz.

Como se aprecia en la perspectiva axonométrica, junto a estas líneas, la perfecta geometría del espacio interno del Panteón de Roma se basa en un cilindro coronado por una cúpula hemisférica, de modo que la altura total del interior (43 m) es igual al diámetro.

nales y políticos, caracterizados por un retorno a la tradición augustal, en el fondo y en la forma, y por un interés notable por las provincias, en especial por Grecia. De todas las obras de Adriano, destaca el Panteón de Roma, por él reconstruido y conservado prácticamente intacto.

El edificio, precedido por un pórtico, con ocho columnas de granito y rematado por un frontón, adopta la forma de un cilindro cubierto por una cúpula hemisférica. En su interior presenta ocho exedras, entre las cuales otros tantos machones reciben las cargas de la cúpula

y las dirigen hacia el robusto anillo de los cimientos. El interior de la cúpula está decorado con cinco filas decrecientes de veintiocho casetones y, en la parte superior, un óculo constituye la única entrada de luz. El aspecto de robusta solidez que se desprende de su contemplación exterior queda contrarrestado, en el interior, por el contraste absolutamente conseguido de luces y sombras al cual contribuyen tanto la articulación y decoración arquitectónica internas, como el modo en que se conjugaron los colores de las piedras nobles que revisten suelo y paredes.

Menos innovador pero igualmente importante porque amplía el antiguo foro es el templo dedicado a Venus y Roma. El templo se componía de dos naves yuxtapuestas en uno de los lados menores y tenía veinte columnas en los lados mayores, que descansaban sobre una base escalonada. El conjunto se situaba sobre una amplia terraza flanqueada por una doble columnata con dos propileos centrales en los lados. Se trata pues de un edificio religioso de tipo griego, el mayor en su género de los construidos en Roma.

El deseo de Adriano de vincularse a la gran tradición augustal se manifiesta de

forma evidente en la construcción de su mausoleo, concebido, al igual que el de Augusto, como monumento funerario dinástico y como tal utilizado hasta Septimio Severo. Tipológicamente, el edificio se compone de un basamento cuadrado del que emerge un tambor cilíndrico en cuyo interior se situó la cámara sepulcral a la que se accedía mediante una rampa helicoidal.

La villa Adriana de Tívoli

Buen compendio de la arquitectura y, en general, del arte en tiempos de Adriano es la villa Adriana de Tívoli, cuyo núcleo inicial reaprovechó estructuras precedentes de una villa tardorrepublicana. La reestructuración y ampliación de este período se materializaron en amplios ninfeos y grandes triclinios, así como en células autónomas que llegan a formar, como en el caso del teatro Marítimo, una pequeña residencia, independiente y aislada, en el amplio conjunto de la villa. Aunque el emperador desarrolló en este complejo actividades de índole oficial, la identificación en el mismo de edificios destinados específicamente a funciones políticas y administrativas es problemática, de modo que el objetivo final del proyecto debió ser básicamente el disfrute del ocio con las consiguientes áreas de equipamiento y servicios. Sin lugar a dudas los rasgos más originales de la villa Adriana son las plantas de líneas mixtas, movidas, con entrantes y salientes y con la integración de cuerpos radiales. Plantas, en suma, complejas, que se cubrían en muchos casos mediante soluciones no menos complejas por su variedad y dificultad. En tales aspectos reside principalmente el extraordinario interés de este conjunto, donde se incorporan, junto a soluciones ya adoptadas en la arquitectura de época neroniana y flavia, otras totalmente nuevas que tuvieron amplio desarrollo en siglos sucesivos y que lo convierten en un complejo excepcional, único en su género.

En líneas generales, la orientación de las manifestaciones artísticas que había caracterizado los reinados de Trajano y de Adriano se desarrolló sin cambios notables con los siguientes emperadores de la dinastía antonina Antonino Pío (138-161) y Marco Aurelio (161-188). Sólo en tiempos de Cómodo (188-192), último emperador antonino, puede hablarse de un nuevo lenguaje artístico, evidente en la escultura y, sobre todo, en el relieve, que se desarrollaría lo largo del siglo III.

Bajo estas líneas, una panorámica del Canope, conjunto arquitectónico que evocaba la antigua ciudad egipcia del mismo nombre, situada a orillas del Canópico, uno de los brazos del río Nilo en su desembocadura. El estanque del Canope de la villa Adriana estaba rodeado por una columnata de 130 metros de largo con arquitrabes arqueados, un elemento arquitectónico de origen oriental. Alrededor del mismo (obsérvese la fotografía de la derecha) se encontraban muchas de las esculturas que adornaban la villa, la mayoría de las cuales eran copias de famosos originales griegos. Al fondo del estanque se encuentra el templo de Serapis, que estaba cubierto por una semicúpula y adornado con mosaicos.

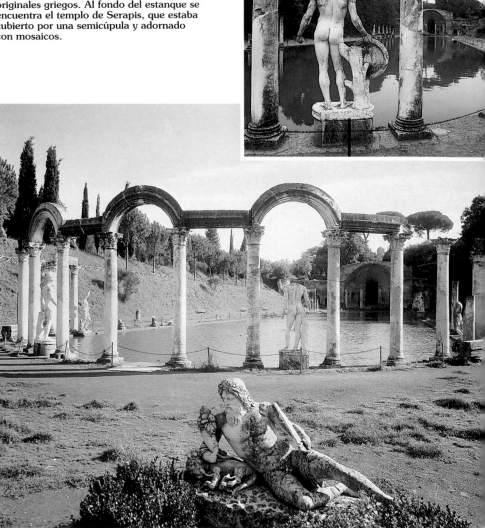

El emperador Adriano (76-138) fue un hombre culto y refinado, gran amante del arte clásico griego. Su gobierno estuvo marcado por una gran actividad arquitectónica, llevada a cabo en Roma, la capital del imperio, y también en las provincias orientales y Egipto. De ahí que la época de Adriano pueda calificarse de período culminante de la arquitectura romana. Sin embargo, su principal y también más original empresa constructiva fue la famosa villa Adriana, situada en las afueras de Roma. Está considerada la más rica y extensa de las quintas imperiales romanas, ya que en ella el emperador quiso evocar algunos de los más célebres lugares y monumentos arquitectónicos que había visto durante sus viajes por las provincias del Imperio. En la villa Adriana se advierte la predilección por el exotismo y se observa cómo en las estructuras constructivas hay un abandono de los trazados simétricos en beneficio de espacios más íntimos y confortables. Las construcciones, el agua y la luz se integran en el paisaje, de modo que los elementos arquitectónicos y las esculturas, reflejándose en los estanques, crean un cierto ilusionismo óptico, próximo al paisajismo propio de los jardines dieciochescos. La decoración de la villa es así mismo riquísima, ya que cuenta con una profusa decoración a base de estucos y mosaicos.

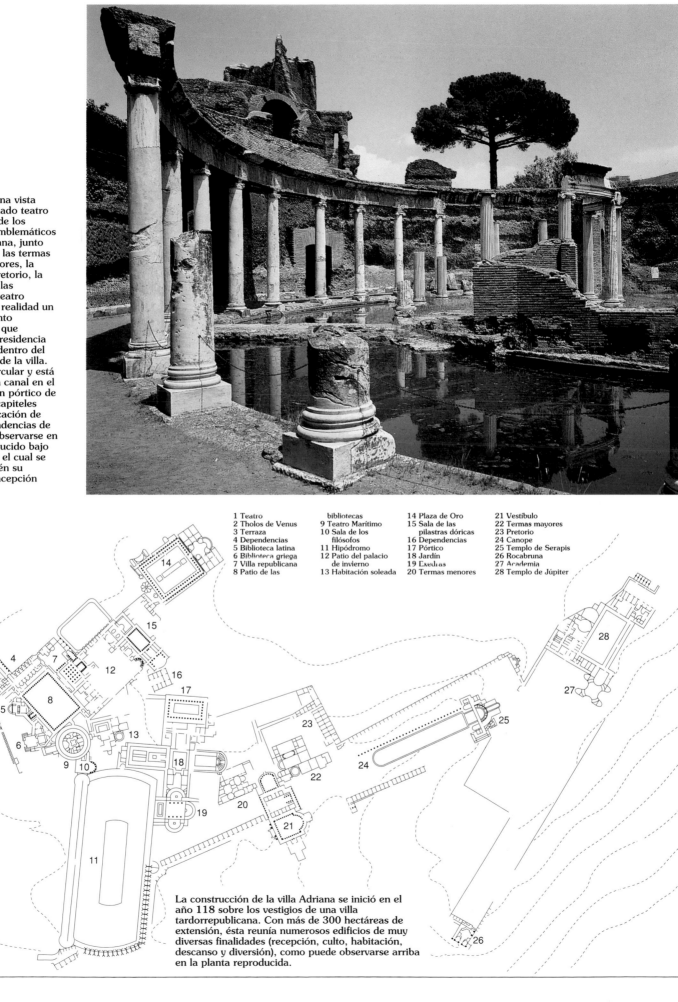

A la derecha, una vista parcial del llamado teatro Marítimo, uno de los edificios más emblemáticos de la villa Adriana, junto con el Canope, las termas mayores y menores, la academia, el pretorio, la plaza de Oro y las bibliotecas. El teatro Marítimo es en realidad un pequeño conjunto arquitectónico, que constituye una residencia independiente dentro del vasto conjunto de la villa. Es de planta circular y está rodeado por un canal en el que se refleja un pórtico de columnas con capiteles jónicos. La ubicación de todas las dependencias de la villa puede observarse en el plano reproducido bajo estas líneas, en el cual se aprecian también su extensión y concepción global.

1 Teatro
2 Tholos de Venus
3 Terraza
4 Dependencias
5 Biblioteca latina
6 Biblioteca griega
7 Villa republicana
8 Patio de las
 bibliotecas
9 Teatro Marítimo
10 Sala de los
 filósofos
11 Hipódromo
12 Patio del palacio
 de invierno
13 Habitación soleada
14 Plaza de Oro
15 Sala de las
 pilastras dóricas
16 Dependencias
17 Pórtico
18 Jardín
19 Exedras
20 Termas menores
21 Vestíbulo
22 Termas mayores
23 Pretorio
24 Canope
25 Templo de Serapis
26 Rocabruna
27 Academia
28 Templo de Júpiter

La construcción de la villa Adriana se inició en el año 118 sobre los vestigios de una villa tardorrepublicana. Con más de 300 hectáreas de extensión, ésta reunía numerosos edificios de muy diversas finalidades (recepción, culto, habitación, descanso y diversión), como puede observarse arriba en la planta reproducida.

LA ARQUITECTURA DEL IMPERIO TARDÍO

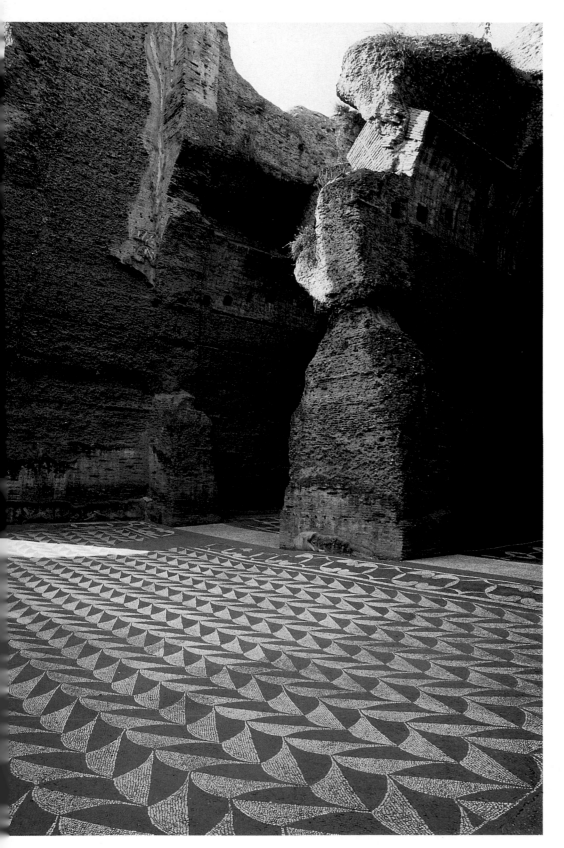

El siglo III se vio convulsionado por múltiples acontecimientos, tanto dentro como fuera de las fronteras del Imperio. Roma tuvo que defenderse en los frentes de oriente y occidente de los persas sasánidas y de los bárbaros del norte. La guerra influyó sobre la economía provincial, repercutiendo seriamente en el presupuesto del estado y de las ciudades. Aparte de los conflictos internos, la situación más grave fue la sucesión, rápida y dramática, de emperadores surgidos del ejército que dieron paso a un período de anarquía militar. No obstante, el Imperio continuó manteniendo su unidad, si bien con una intervención cada vez mayor y más autoritaria del estado, hasta desembocar en la gran reforma de Diocleciano, con su gobierno de cuatro emperadores (tetrarquía).

También el arte es sensible a tal estado de cosas, y a partir del siglo III acusa un crucial cambio en la forma, al irse apartando, progresivamente, de la tradición helenística. La pérdida del naturalismo, con el claroscuro y la perspectiva, en favor de formas disgregadas o simplificadas, que tienden a la abstracción y al simbolismo, fueron vistas por la historiografía más antigua como el comienzo de un período de «decadencia», en su sentido más peyorativo.

Los Severos, un arte que cambia

Con la dinastía de los Severos (193-235) concluyó el poder de las grandes familias itálicas que se habían sucedido al frente del Imperio Romano. La arquitectura, en la época de los Severos (193-235), reemprendió los motivos del siglo anterior pero sin alcanzar sus audaces innovaciones. Tras el incendio de Cómodo (191), en Roma se impulsaron diversos trabajos de reconstrucción en el templo de la Paz, los Horrea Piperataria y el pórtico de Octavia. En el Palatino, Sep-

En las termas de Caracalla (izquierda), construidas entre 212 y 217, se superó el colosalismo de las de Trajano, las más grandes hasta entonces. La estructura central era simétrica y comprendía salas para baños calientes, fríos y tibios, una piscina a cada lado y una palestra para hacer ejercicio. Las conducciones del aire caliente y del agua consistían en tuberías de terracota empotradas en los muros de mampostería. Los interiores estaban suntuosamente decorados con pavimentos de mosaico, columnas y revestimientos de mármol y techos abovedados. El exterior carecía de ornamentación.

timio Severo ordenó ampliar, como residencia propia, la Domus Augustea por el lado sur, de la que sólo se han conservado las construcciones subterráneas. Tampoco persiste el célebre Septizodium, o monumental fachada compuesta de diversos órdenes de columnas superpuestas. Estaba situado en el lado sudeste del Palatino y se conoce por algunos grabados renacentistas.

En esta época se construyó, al pie del Capitolio, el arco más suntuoso de Roma, el de Septimio Severo (h. 203), de tres vanos, y el de los Plateros en el foro Boario (204).

Las termas de Caracalla

Pero el edificio más imponente del período son las termas de Caracalla (h. 212-217), situadas en el Aventino y que siguen el esquema de las de Trajano. En los lados este y oeste del recinto exterior se levantaban dos exedras tripartitas y en el lado posterior una gradería ocultaba las cisternas de agua. El *frigidarium*, baño frío, centro de las termas, es la mayor y la más solemne sala del edificio (58 x 24 m); tiene planta basilical y cubierta de tres bóvedas de arista que descansan sobre ocho pilares. Desde él se accedía a otros ambientes, repetidos simétricamente, que finalizaban en patios triporticados, destinados al ejercicio físico. El *caldarium*, baño caliente, sobresalía del cuerpo del edificio. Por su planta circular (34 m de diámetro), recordaba el Panteón de Roma. En sus paredes se abrían dos hileras de ventanas y en la cubierta se alzaba una cúpula semiesférica.

También se realizó el último y el más importante documento topográfico de Roma antigua, la Forma Urbis. Es un plano a gran escala con fines catastrales, dibujado a línea incisa sobre losas de mármol blanco, que se encontraba en una pared del foro de la Paz.

El impulso de las ciudades norteafricanas

Una gran vitalidad se registra en esta época en las ciudades del Norte de África. El urbanismo, que se había expandido en la segunda mitad del siglo II, continuó hasta el fin de la época severiana. Leptis Magna, en la Tripolitania (Libia), fue la mayor empresa constructiva del momento, en un claro intento de emular algunos edificios de Roma. Lugar de nacimiento de Septimio Severo, la ciudad se dotó de un notable conjunto arquitectónico formado por el Forum Novum Se-

verianum y una basílica. La plaza era un amplio espacio rectangular (100 x 60 m) con un templo en situación contrapuesta a la basílica. Estaba rodeada por cuatro pórticos, cuyos arcos descansaban directamente sobre capiteles. En las enjutas de los arcos había clípeos (medallones) con cabezas de Medusa.

Por exigencias planimétricas, la basílica se presentaba oblicua respecto al foro, desviación hábilmente resuelta por ambientes de creciente profundidad. Es el ejemplo más completo en su género. Tanto las tres naves como las exedras es-

La ciudad de Leptis Magna, en la costa de la Tripolitania (actual Libia), tuvo un importante crecimiento económico (siglos II-III), hecho que propició la construcción de nuevos monumentos públicos, como el mercado, los arcos de triunfo de Trajano y Septimio Severo o el teatro. También se amplió y modificó el foro, que consistía en una plaza de planta ligeramente trapezoidal con templos y una basílica. Sobre estas líneas, una vista parcial del gimnasio romano de Leptis Magna, en la que puede apreciarse tres columnas con capiteles profusamente decorados.

taban recorridas por hileras de columnas superpuestas en dos pisos. La decoración arquitectónica del foro y de la basílica de Leptis denota una influencia egipcia o de la escuela de Pérgamo. En ella dominan los elementos vegetales y figurados.

Completaba el panorama de construcciones de la ciudad el arco de Septimio Severo (h. 203), decorado con relieves que llegaban hasta el ático, con el estilo pictórico del homónimo arco del foro de Roma.

La actividad constructiva del resto de ciudades norteafricanas, desde la Mauritania atlántica hasta la Proconsular (Tunicia), se traduce también en numerosos monumentos. Destacan los arcos de Thebeste (Tebessa, 214) y Cuicul (Djemila), en Argelia; el anfiteatro de Thisdrus (El Djem, Tunicia), parecido por sus medidas al Coliseo de Roma (148 x 122 m); y el teatro de Sabrata (Libia), el mejor conservado, con tres órdenes de columnas en el escenario, de composición muy parecida al Septizodium de Roma. Otras ciudades importantes fueron Thugga (Tunicia), Volubilis (Marruecos) o Timgad, Tipasa y Setif (Argelia).

La arquitectura con los emperadores soldados: Galieno y Aureliano

Gordiano Pío (238) fue el último emperador designado por el senado. A continuación, hombres ávidos de poder, de procedencia itálica, árabe, tracia o ilírica, fueron quienes, con el apoyo de sus ejércitos, se convirtieron en emperadores. Constituyen una larga serie que se sucedió de forma trepidante hasta desembocar en la tetrarquía (285-312).

Durante el gobierno de Aureliano (270-275) se reemprendieron las actividades constructivas en Roma. En el Campo de Marte se levantó un templo circular. Era el templo del Sol (273), conocido por noticias históricas y por los dibujos de Palladio en el Renacimiento. Pero la obra más representativa del período son las murallas aurelianas (270-275). La amenaza incesante de los bárbaros del norte, que en tiempos de Galieno habían llegado hasta el valle del Po, evidenció la urgente necesidad de dotar a la ciudad de estructuras defensivas.

Aureliano construyó un cinturón amurallado, de unos 19 kilómetros de perímetro, que rodeaba las colinas y, sin dejar fuera ningún gran edificio, alcanzaba la orilla derecha del Tíber hasta el Vaticano. Se trata de un muro de hormigón

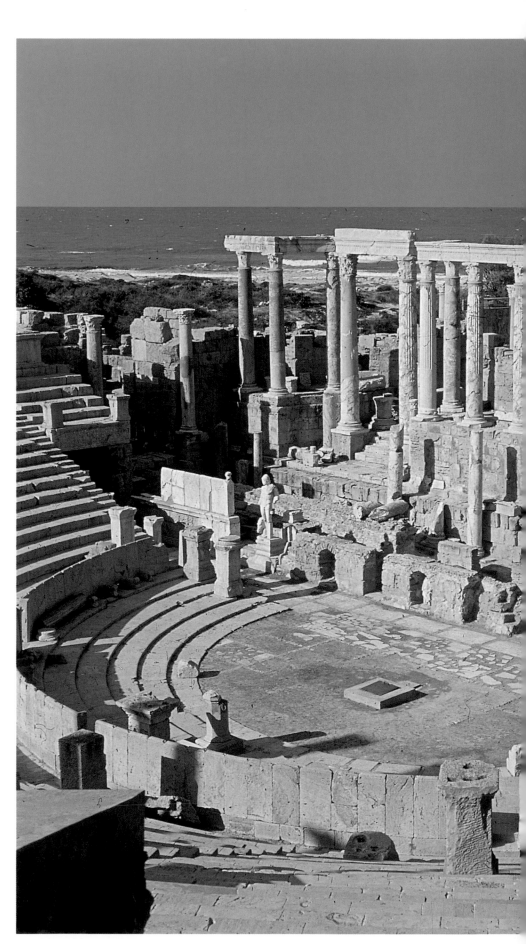

La presencia romana en el Norte de África se pone sobre todo de manifiesto en el gran auge constructivo. Ciudades como Djemila o Timgad, en la actual Argelia, o bien Sabrata y Leptis Magna, en Libia, son un excepcional ejemplo de la organizada y estructurada actividad urbanística que los romanos llevaron a cabo en esta vasta región. La antigua ciudad de Leptis Magna, situada en la costa mediterránea, fue fundada por los fenicios en el I milenio a.C. Posteriormente se convirtió en ciudad federada de Roma. En época de Trajano pasó a ser colonia romana y durante el siglo III alcanzó una gran prosperidad comercial siendo punto de partida de pistas de caravanas. A inicios del siglo IV empezó a declinar al tiempo que fue devastada por diversas invasiones, hasta quedar definitivamente arruinada en el siglo XI. Las excavaciones modernas han sacado a la luz innumerables restos arqueológicos que son un claro reflejo de la opulencia y riqueza que tuvo esta ciudad en época romana, de modo que se ha podido documentar en detalle la información que de ella se tenía gracias a las fuentes escritas. Junto a estas líneas, una vista parcial del teatro de Leptis Magna (siglo I-II), uno de los edificios más destacados de época romana. Se puede observar parte de la gradería o *cavea*, donde se situaba el público, y la *orchaestra* espacio de planta semicircular, situado al pie de la *cavea*. Junto a ésta había la *scaena* (escena), elevada respecto a la *orchaestra*, en la que se desarrollaba la representación.

con sus paramentos de ladrillos reutilizados, que embebió en su recorrido algunos monumentos y construcciones preexistentes, así como jardines y casas privadas. En lo alto corría un camino de ronda, descubierto, protegido por un parapeto y con almenas en el borde. Cada determinados metros, el muro disponía de torres cuadradas de dos pisos. Las puertas, en número de dieciocho, tenían el nombre de la vías principales.

La arquitectura durante la tetrarquía

Diocleciano instauró la tetrarquía (284-312), gobierno colegiado de cuatro césares, dos de ellos augustos, cada uno de los cuales tenía a su cargo la administración y defensa de una parte del Imperio. Roma fue sustituida por otras sedes o capitales más próximas a las zonas en peligro y a los campamentos militares establecidos en las fronteras septentrionales y orientales. Las nuevas capitales fueron Tréveris (Alemania), Milán (Italia), Sirmio (Sremska Mitrovica, Serbia), Tesalónica (Salónica, Grecia) y, en la actual Turquía, Nicomedia (Izmit), Antioquía del Orontes y Constantinopla, la mayor de todas. El patrocinio imperial impulsó una arquitectura y un arte sin fronteras, capaz de aunar técnicas, formas y decoraciones de distinto origen en un lenguaje común a Oriente y Occidente.

Desde Split y Salónica a Roma se levantaron mausoleos de planta centrada con nichos radiales, según el modelo romano del Panteón. El palacio de Split (Croacia) es una obra clave en la arquitectura tardoantigua por su monumentalidad y excepcional estado de conservación. Es la residencia que Diocleciano mandó construir en la costa adriática para su retiro en 305. El palacio es una combinación entre residencia imperial y campamento militar, *castrum*. Una potente muralla con torres rodeaba el palacio, de planta ligeramente trapezoidal, atravesado por dos calles que se cruzaban en ángulo recto y desembocaban en las puertas de cada lado. En la fachada sur o marítima había una galería de columnas, coronada por arcos en el centro y en los extremos.

La grandiosidad de las termas de Diocleciano

Sin apartarse de los viejos hábitos constructivos, Diocleciano impulsó en Roma grandes obras de restauración y reconstrucción después del incendio de

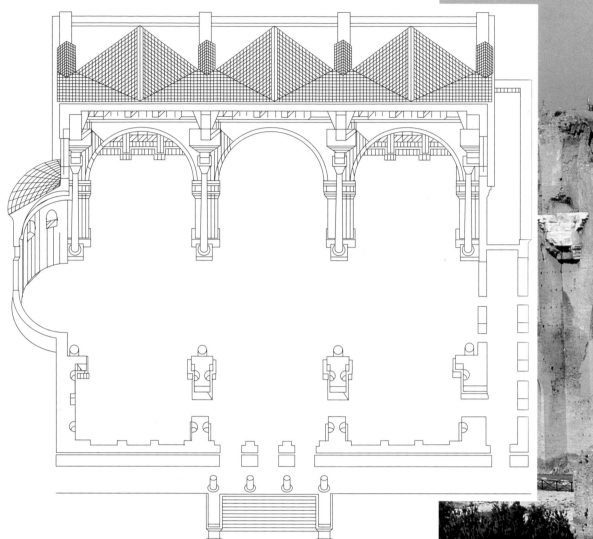

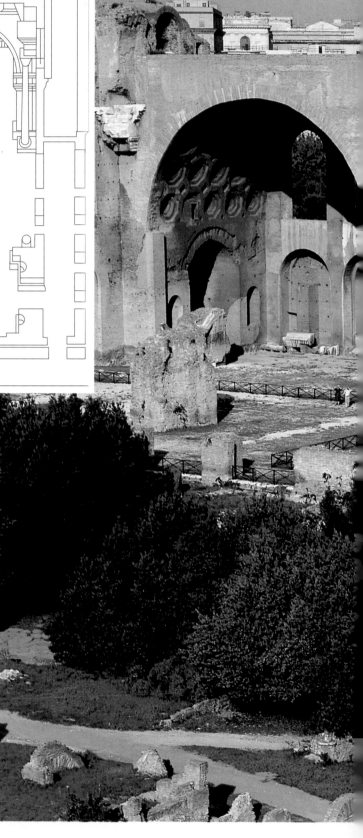

Carino (283), como la curia Julia. Sin embargo, el edificio más emblemático de su gobierno son las termas de Diocleciano, paradigma del modelo imperial por su grandiosidad, por su altura y por las soluciones arquitectónicas desarrolladas en bóvedas y cúpulas. Su construcción comenzó en el 298, en tiempos de Maximiano, y finalizó en el 306, según consta en la inscripción dedicada a Diocleciano. Se trata de un gigantesco recinto de 14 hectáreas, con capacidad para más de tres mil personas, situado en una zona superpoblada comprendida entre el Quirinal y el Viminal. Seguía el prototipo de las termas de Trajano, con una gran exedra en el sudoeste del recinto. Sin embargo, a diferencia de aquéllas, tenía el edificio termal exento y no adosado.

El *frigidarium*, que en 1563-1566 Miguel Ángel convirtió en la iglesia de los Ángeles, es la mayor sala basilical en su género. La fachada, de gran ritmo y monumentalidad, daba a la *natatio* (baños públicos). El modelo de residencias impulsado por la tetrarquía tuvo su eco

La basílica de Majencio (derecha), también llamada basílica Nova, en el foro de Roma, fue empezada por Majencio en 308 y terminada por Constantino. Como se observa arriba en la planta, comprendía tres naves monumentales, de las cuales la central, con 35 metros de altura, estaba cubierta con tres sólidas bóvedas de arista, que descansaban en ocho columnas de mármol. Un gran ábside, situado al oeste, contenía la estatua del emperador y al este había una estrecha cámara con cinco puertas de entrada. La iluminación del edificio se realizaba por las ventanas, localizadas en la parte alta de la nave central, más alta que las otras, y en los muros de las laterales.

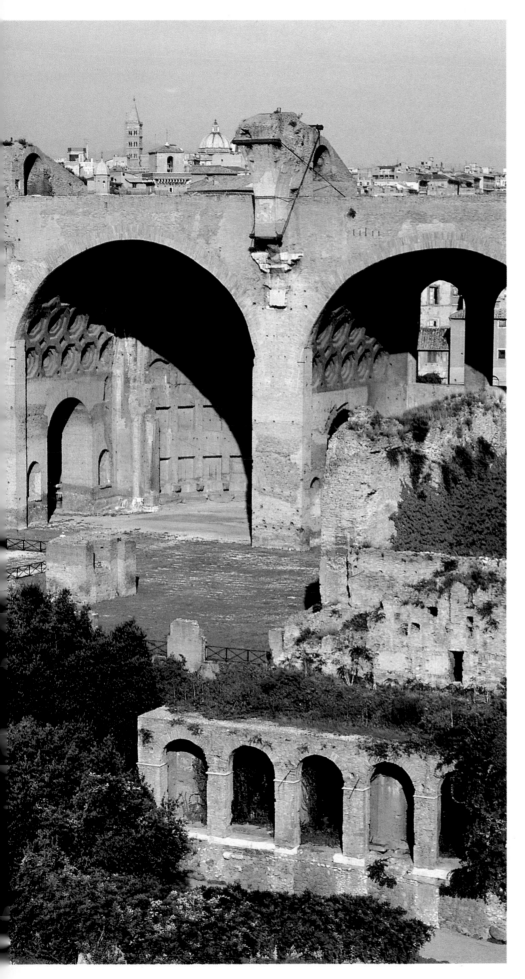

en las provincias. Tal es el caso del conjunto palatino de Cercadilla (Córdoba, España), datado entre fines del siglo III y principios del IV. A partir de un grandioso hemiciclo, se generaron en sentido radial diversos edificios, los más significativos de planta basilical.

La arquitectura del emperador Majencio: la basílica

Majencio (305-312), el gran rival de Constantino, eligió Roma como sede de su gobierno en Italia e impulsó un vasto programa de construcciones que devolvió a la ciudad algo de su viejo esplendor. Lo más peculiar de su época es la nueva residencia imperial en la vía Apia y, sobre todo, la basílica Nova, finalizada y modificada por Constantino. El complejo de la vía Apia se atenía a la asociación de circo, villa y tumba (mausoleo), propia de las capitales tetrárquicas. El circo permitía celebrar los juegos deportivos y aclamar la presencia del emperador. De ahí la existencia de un corredor que comunicaba el palco imperial con la residencia. El circo de Majencio (482 x 79 m) es de los mejor conservados. Todavía quedan en pie las dos torres cilíndricas que flanqueaban las *carceres* (caballerizas) y los muros que definían la alargada «U» del edificio. La técnica constructiva alterna hiladas de ladrillos con otras de pequeños bloques de toba en los paramentos.

La basílica de Majencio, que es uno de los edificios más impresionantes de Roma, representa la audacia de aislar un aula termal, el *frigidarium*. El empuje lateral de las bóvedas de arista (35 m de altura) fue contrarrestado por muros transversales entre los compartimentos de las naves laterales. El extremo oeste acababa en un ábside y el este constituía la entrada a través de un estrecho vestíbulo con cinco puertas. Las paredes externas estaban perforadas por dos niveles de arcos que, junto a los lunetos superiores, contribuían a resaltar el esplendor de la estructura y la riqueza de los mármoles decorativos.

De Constantino a Teodosio: las últimas obras

La tetrarquía no sobrevivió a Diocleciano por la ambición y la rivalidad de los emperadores. Constantino, tras vencer a Majencio (312) y a Licinio (324),

quedó al frente del poder en solitario. En el 313 proclamó con el edicto de Milán la libertad religiosa en el Imperio y en el 330 estableció en Constantinopla, la antigua Bizancio, la sede de su gobierno. En el 380 Teodosio declaró el cristianismo religión oficial del estado. A la muerte de Teodosio (395) el Imperio se dividió en dos partes: Oriente, con capital en Constantinopla, y Occidente, con capital en Roma, aunque gobernado desde las sedes de Milán o Ravena. La actividad constructiva de Constantino en Roma completó o modificó algunos trabajos preexistentes, como la basílica de Majencio, el circo Máximo y, tal vez, el arco que lleva su nombre. También construyó otros nuevos, como las termas del Quirinal o el arco cuadrifronte del foro Boario.

Otra clase de monumentos, como los mausoleos de Santa Helena y de Santa Constanza, adosados a las basílicas de San Pedro y San Marcelino, el primero, y de Santa Inés, el segundo, responden a la voluntad del soberano de asociar, por vez primera, las tumbas de su madre Helena y de su hija Constantina a los templos de los mártires cristianos.

El de Santa Helena era también llamado torre Pignatara, porque incorporaba vasijas vacías en su estructura, apenas conservada. El de Santa Constanza es, por su rotonda y por la decoración de mosaicos de su bóveda, el mejor exponente de la serie.

Sin embargo, el arco de Constantino es el monumento que mejor simboliza la autoridad de un emperador. Está situado al final de la vía Triunfal, cerca del anfiteatro flavio.

Además de Roma y Constantinopla, la ciudad de Tréveris (Alemania) es un excelente referente del arte constantiniano. Sede tetrárquica y residencia de Constantino en los primeros años de su reinado, refleja el ambiente oficial propio de una corte imperial. Los monumentos arquitectónicos conservados, no siempre de datación precisa, son la Porta Nigra, grandiosa puerta de la muralla, al final de una calle columnada; las termas imperiales, nunca concluidas, que seguían en orden de tamaño a las de Roma; un gran almacén público, el Aula Palatina y dos iglesias gemelas debidas a la iniciativa de Constantino.

Por su carácter innovador, sobresale el Aula Palatina, basílica rectangular de una sola nave con ábside, ricamente decorada con mármoles. Las altas paredes de ladrillo están perforadas por dos filas de ventanas arqueadas bajo las cuales corren dos galerías.

Una nueva capital: Constantinopla

Constantinopla, la vieja Bizancio a orillas del Bósforo, fue elegida capital del Imperio por Constantino, en 324, por su privilegiada posición, entre Asia y Europa. Quedan muy pocos restos de la ciudad de Constantino. En el 330 era inaugurada después de haber sido rodeada de unas nuevas murallas, que superaban por el oeste las severianas, y después de haber sido bellamente adornada con el expolio de muchos monumentos procedentes, en su mayoría, de ciudades de Asia Menor.

Constantino se limitó a trazar las grandes líneas que determinaron el desarrollo ulterior de la capital. Levantó su foro en la Mese, fuera de las murallas severianas. Tenía forma circular, al modo de los orientales de Apamea y Gerasa, en cuyo centro se alzaba una columna de pórfido (Çemberlitas), coronada por la estatua colosal del emperador como divinidad solar (h. 328). En el extremo noroeste se alzaba la iglesia de los Santos Apóstoles, edificio del que también se piensa que pudo haber sido, en principio, un mausoleo, donde fue enterrado el emperador.

Con Teodosio I, Constantinopla recibió un nuevo impulso constructivo al ser dotada de un nuevo foro, el Forum Tauri, situado en la Mese, al oeste del constantiniano. En su centro se erguía una elevada columna historiada en sentido helicoidal y un arco monumental franqueaba su entrada. También a Teodosio se debe el embellecimiento de la spina (muro divisor central) del hipódromo (390), puesto que hizo situar sobre ella el obelisco que el emperador Juliano había traído de Egipto.

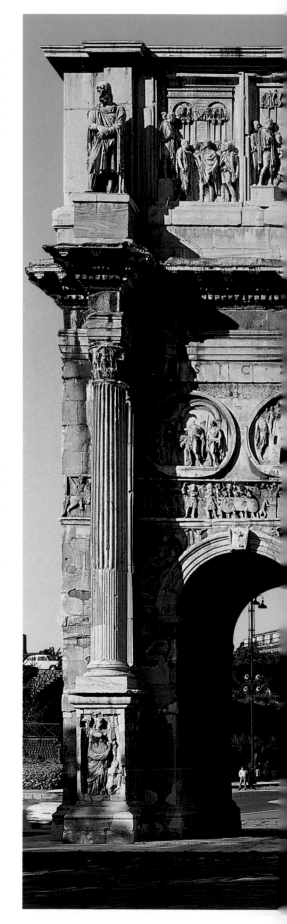

A la derecha, el gran arco de triunfo de Constantino (Roma), construido para conmemorar su victoria sobre Majencio en el año 312. Posiblemente se trate del monumento más significativo del arte tardorromano, pese a que no presenta ninguna novedad arquitectónica, ya que el arco triunfal con tres puertas, compuesto por una mayor en el centro y dos laterales, ya se había utilizado en otras construcciones del mismo tipo. Para decorar el arco de Constantino se desmantelaron monumentos anteriores y se reutilizaron relieves esculpidos en los arcos de triunfo de la época de Trajano, Domiciano y Marco Aurelio. Sólo las bandas sobre las aberturas laterales y los zócalos se realizaron en la época de Constantino. Éstos relieves, en concreto, muestran un tosco estilo documental, que se representa mediante una disposición simétrica y jerárquica de los personajes.

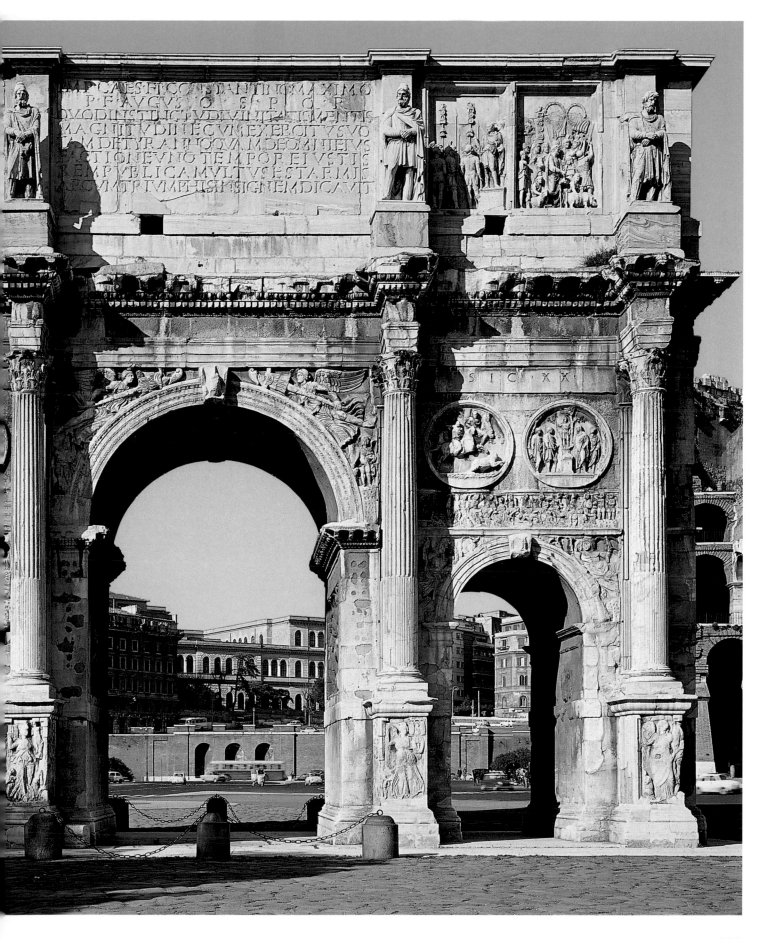

LA ESCULTURA: RETRATOS Y RELIEVES

Menos innovaciones materiales y técnicas se advierten en la escultura. Al igual que en Grecia, los materiales utilizados fueron, por lo general, el mármol y el bronce. Las piedras de menor calidad se utilizaron para esculpir piezas secundarias, mientras que el barro, cuyo empleo fue predominante entre los etruscos, sirvió únicamente para realizar figurillas. Pero son los temas los que confieren personalidad a la escultura romana, sobre todo el llamado relieve histórico y el retrato. Los relieves históricos reproducían gestas protagonizadas por personajes romanos o acontecimientos de interés público y, generalmente, decoraban monumentos arquitectónicos encargados por los protagonistas de los episodios que conmemoraban o bien por entidades públicas que pretendían rendirles homenaje o acatamiento.

El relieve histórico no es una invención romana, ya que mucho antes los egipcios y los asirios lo habían utilizado para glorificar y rememorar las hazañas de sus soberanos.

El retrato: origen y clasificación

El retrato, sobre cuyos orígenes se ha debatido ampliamente, es uno de los géneros más característicos de la escultura romana. Durante largo tiempo se consideró que el carácter eminentemente realista del retrato romano era fruto de una necesidad no tanto estética como social y religiosa, relacionada con el culto a los

Las tradiciones patricias romanas imponían que se conservase las imágenes de los antepasados en el hogar familiar. Al principio se trataba de simples mascarillas de cera, pero posteriormente éstas fueron sustituidas por bustos esculpidos. Esta costumbre favoreció el desarrollo del retrato en el mundo romano e introdujo planteamientos abiertamente realistas, cuya crudeza inicial fue moderándose gracias a una idealización más o menos acusada de los rasgos. Los abundantes bustos de los emperadores, realizados sobre modelos oficiales para ser repartidos por todo el imperio, permiten apreciar este acentuado realismo. A la derecha, busto en mármol de Julio César (Museo Arqueológico Nacional de Nápoles, Italia), en el que se han captado los rasgos esenciales de su personalidad.

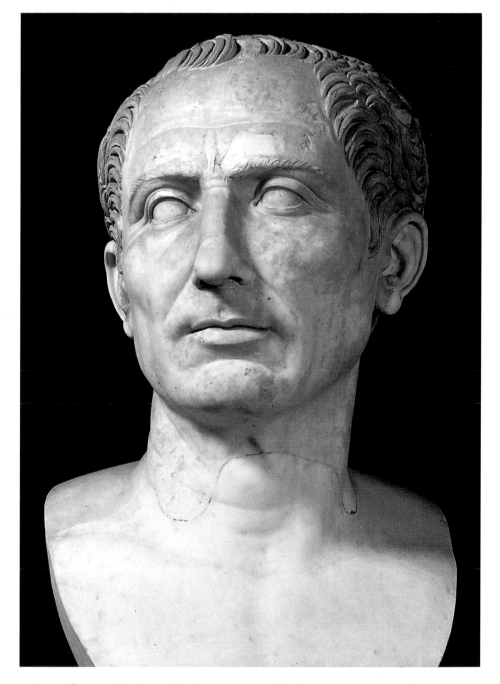

A la izquierda, detalle escultórico de uno de los paneles exteriores del Ara Pacis, famoso altar conmemorativo, erigido en mármol por Augusto entre los años 13 y 9 a.C. En este fragmento (Museo del Louvre, París), que reproduce una procesión de altos dignatarios, destaca el rítmico movimiento de los paños. Existe también una preocupación por la profundidad y un marcado contraste entre la suavidad del fondo y las figuras, casi de bulto redondo, del primer plano.

antepasados practicado por la clase patricia y regulado en el *ius imaginum* (derecho de representar las imágenes de los antepasados), estrictamente reservado a la nobleza, que se concretaba en el privilegio de guardar las imágenes de los antepasados en muebles especiales en el atrio de las casas y de exhibirlas al público en ocasiones determinadas. En su origen se trataba de simples mascarillas de cera, pero a fines de la época republicana se reemplazaron por bustos esculpidos, de los que se debieron realizar numerosas reproducciones, contemporáneas y posteriores, para las diferentes ramas de la familia.

Si este componente puede rastrearse en algunos retratos de este período, gracias a su riguroso realismo, no pueden omitirse las aportaciones de las corrientes centroitálica y helenística. La primera corriente se caracteriza por la intensidad de expresión predominante, combinada con ciertos recursos técnicos heredados de la escultura en terracota, como lo atestiguan las cabezas en bronce de *Brutus*, antes mencionada, y la de un *Joven*, conservada en la Biblioteca Nacional de París. La contribución helenística en el retrato es eminentemente estilística. Esta confluencia de factores cristaliza, en el siglo I a.C., en dos modelos de retrato

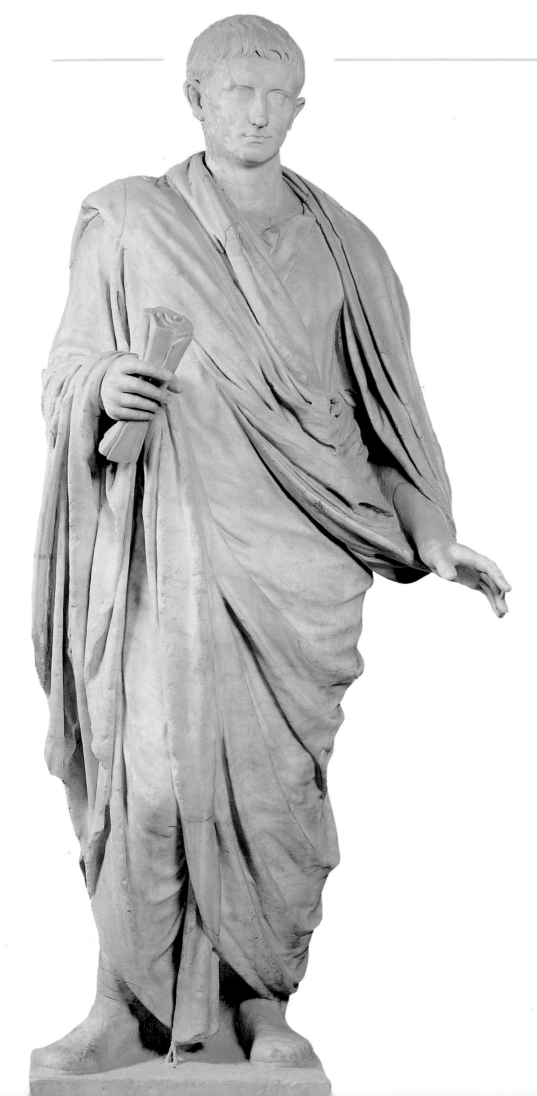

bastante definidos. Por una parte, los pertenecientes a individuos particulares desconocidos, cuya principal característica es su realismo exagerado, que no evita el menor rasgo por desagradable que pueda parecer. Una de las mejores muestras de este tipo es la *Cabeza* (mediados de siglo I a.C.) del Albertinum de Dresde. En ella se representaron con todo realismo las arrugas que transmiten la delgadez de la piel y que, en conjunto, confieren al rostro una expresión cadavérica. Muy diferente a este modelo es el retrato honorífico. Aunque la identificación con personajes históricos no siempre es segura, en algunos casos la comparación con representaciones en monedas, en las que aparece la inscripción correspondiente, permite establecer su atribución con certeza. A este grupo pertenecen los retratos de Sila, Pompeyo y César. En especial, la cabeza de Pompeyo, posible copia imperial, conservada en la Ny Carlsberg Glyptotek de Copenhague, parece atribuible, por sus características, a un artista helenístico. En general este tipo de retrato, nutrido en las experiencias helenísticas, se interesó más por la plasmación de la personalidad del retratado que por la reproducción minuciosa de las particularidades del rostro y persistió con posterioridad al período republicano.

Los primeros relieves históricos

El primer relieve histórico conservado es el que Emilio Paulo encargó para conmemorar su victoria sobre los macedonios. El contenido del relieve, dispuesto en un friso que rodea el pilar destinado a sostener la estatua ecuestre de Emilio Paulo en el santuario de Delfos (Grecia), muestra episodios de la batalla de Pidna (168 a.C.). Estilo y técnica, esencialmente helenísticos, sugieren la mano de un artista griego.

A la izquierda, estatua de mármol del emperador Augusto (2,74 m de altura), que procede de Velletri (Italia) y se conserva en el Museo del Louvre de París. La cabeza está añadida a un cuerpo de época posterior, cubierto con una toga típicamente romana, con un drapeado amplio y suelto inspirado en el estilo helenístico. El conjunto constituye el punto de partida de una representación de estilo clásico del emperador Augusto, caracterizada por un modelado firme y una serena expresión en el rostro.

Algo muy distinto se desprende del que está considerado como el relieve histórico más antiguo de Roma, el altar de Domitius Ahenobarbus, realizado, posiblemente, a comienzos del siglo I a.C. El relieve está dividido en dos partes que se conservan en los museos de Munich y del Louvre. La serie de Munich representa las bodas de Poseidón y Anfítrite, con un séquito de tritones y nereidas tratado a la manera helenística tardía. La serie del Museo del Louvre muestra, a la izquierda, un censo y, a la derecha, una *suovetaurilia* (sacrificio de un cerdo, un cordero y un toro) desarrollada de forma narrativa, pero de factura y composición inferiores a la serie de Munich.

Abajo, un camafeo de ónice (19 x 23 cm), conocido como la *Gemma Augustea* (h. 12 a.C., Kunsthistorisches Museum, Viena), que fue tallado probablemente para Tiberio, hijastro y sucesor de Augusto. Representa una escena de apoteosis del emperador, dispuesta en dos registros. En el superior el emperador comparte su trono con la diosa Roma. Se encuentra rodeado de parientes y figuras alegóricas, al tiempo que Oikoumene le coloca en la cabeza una corona de laurel. En el registro inferior se representó, con un dramatismo propio del estilo helenístico, a varios bárbaros que acababan de ser vencidos por los romanos. La expresión de derrota de los prisioneros contrasta con la actitud victoriosa de los soldados romanos, que están a punto de levantar, como trofeo, un asta con las armaduras que les han sido arrebatadas a los bárbaros.

La diferencia entre las dos series, tanto en el contenido como en la forma, es notable. Mientras la primera desarrolla un tema mitológico griego, según el gusto helenístico, la segunda, de estilo realista, representa una escena romana con cierta torpeza en su composición.

El clasicismo de la escultura augustal

La tendencia clasicista afecta también al retrato durante el período de Augusto. La tradición del retrato republicano, en su versión más realista, no parece tener continuidad y, en general, los retra-

tos de particulares siguen las pautas del retrato oficial, aunque con matizaciones importantes. Estas matizaciones se debían a la existencia en Roma de talleres diversos que trabajaban según distintas tendencias estilísticas, y a la actividad de talleres provinciales, cuyas obras presentaban diferencias sensibles de estilo en relación con obras realizadas en fechas contemporáneas en la metrópoli. De los muchos retratos de Augusto conservados, dos merecen especial atención porque, aun respondiendo a tipos distintos, son el paradigma de la tendencia clasicista. La estatua de Augusto procedente de Prima Porta (Museos Vaticanos, Roma) representa al emperador dirigiéndose al ejército, con la mano derecha levantada, en la tradicional actitud del orador. Se trata en realidad de un trasunto del *Doríforo* de Policleto, pero revistiendo la desnudez del modelo y cubriéndolo con una coraza profusamente decorada con símbolos y personificaciones referidas al establecimiento de la paz en el Imperio y al papel desempeñado en ello por Augusto. La cabeza-retrato, realizada con absoluta corrección, resulta, no obstante, algo fría y carece de la penetración psicológica del retrato helenístico. La segunda estatua, hallada en la vía Labicana (Museo de las Termas, Roma), presenta a Augusto como *pontifex*, con toga y con la cabeza velada. Tipológicamente es romana, pero, al igual que la anterior, revela una mano griega en su ejecución.

Por el contrario, los retratos de Agripa, el yerno de Augusto, fueron elaborados con un discreto efecto de claroscuro y una acentuada penetración psicológica que los relaciona más estrechamente con la tradición helenística que había caracterizado al retrato oficial de los últimos años de la República.

Las mismas tendencias clásicas predominan en los relieves que decoran las vajillas de plata, las cuales dan lugar, a su vez, a versiones más modestas en cerámica de barniz rojo, cuyo primer y principal centro de producción estuvo ubicado en Arezzo. Entre los temas desarrollados (motivos vegetales, escenas paisajísticas y, sobre todo, representaciones relacionadas con Baco, dios del vino, y su séquito), no faltan las piezas portadoras de mensaje político, como una de las copas del tesoro de Boscoreale (principios del siglo I, Colección Rothschild, París), donde se representa a Augusto como pacificador del mundo y presenciando la sumisión de los bárbaros. Sin embargo este tipo de mensaje es menos frecuente en la plata que en las gemas y camafeos, firmados con frecuencia por artistas griegos, de entre los cuales el más importante fue Dioscúrides, autor del sello del emperador. A éste han atribuido algunos investigadores la *Gemma Augustea* (h. 12 a.C., Kunsthistorisches Museum, Viena), indiscutiblemente la muestra más notable en este campo. En ella se representa a Augusto, sentado junto a la diosa Roma, saludando a su heredero Tiberio y, en un registro inferior, bárbaros vencidos y soldados erigiendo un trofeo. Si bien en cuanto al estilo la obra es de tradición helenística, en lo referente al tema es romana.

EL AUGE DE LA ESCULTURA IMPERIAL

El mantenimiento de las tendencias propias del clasicismo de la época de Augusto es igualmente evidente en otras manifestaciones artísticas de este período, sobre todo en los retratos de sus inmediatos sucesores, como se observa, por ejemplo, en el de Tiberio, concebido en la más pura tradición de este clasicismo augustal. Si bien los retratos oficiales, tanto masculinos como femeninos, conservan todavía una impronta clasicista, no puede decirse lo mismo del retrato no oficial, que, alejado de los modelos de la corte, pierde entonación académica y adopta formas mucho más expresivas y vivaces.

Los Julio-Claudios: la búsqueda de la caracterización

En realidad, la presencia de tales tendencias en el retrato oficial sólo parece atenuarse en las últimas representaciones de Calígula, cuando empieza a advertirse la búsqueda de características más realistas. Hay que esperar sin embargo hasta los tiempos de Claudio para que las caracterizaciones sean más acusadas y el modelado más rico y ágil. Los retratos de Nerón, su sucesor, son fieles a la línea iniciada por la retratística en época de Claudio. Insisten en una caracterización cada vez más vigorosa y realista de los rasgos y del peinado, encaminada hacia una nueva expresión, como la obra *Nerón*, que se conserva en los Museos Capitolinos de Roma. Un proceso renovador similar comenzó a afectar también, en época claudia, al relieve oficial, como se desprende de los relieves del Ara Pietatis Augustae, iniciada por Tiberio en el año 22 y terminada por el emperador Claudio en el año 43. Lo que queda de este monumento conmemorativo son fragmentos de los frisos (villa Médicis, Roma), modelados a la manera clásica. En ellos se desarrollan temas de procesión cívica y de sacrificios. Aunque el nexo ideal y formal con el Ara Pacis augustal es indudable, ofrece, sin embargo, interesantes matices diferenciales, como son una mayor soltura en las actitudes de las figuras y el esbozo de profundidad de las escenas mediante la incorporación de elementos del ambiente urbano como fondo. Un estilo genuinamente romano se observa en una obra más o menos contemporánea, el relieve conocido como de *Los Vicomagistri* (mediados de siglo I, Museos Vaticanos, Roma), también de carácter conmemorativo pero elaborado, seguramente, por encargo de particulares. En él la representación de la procesión de magistrados, acompañados de animales para el sacrificio, adquiere un tono más realista, con un modelado menos sensible a los recursos clásicos. Aunque sólo intenta dar sensación de profundidad, anuncia, en cierto modo, el creciente dominio del espacio, propio de los relieves posteriores. Sin embargo, donde con mayor nitidez se reflejan los rasgos romanos es en los relieves de carácter popular, principalmente funerarios, en los que se capta con facilidad un tono mucho más realista, vivaz y desenvuelto.

Entre los relieves de la época flavia cabe mencionar especialmente los que decoraban el arco de Tito (80-85) de Roma. En la página siguiente, un panel esculpido (2,04 x 3,85 m) de este conocido arco, en el que se representa el séquito triunfal de Tito en la celebración de la conquista de Jerusalén. Entre el botín exhibido figura el candelabro de siete brazos y otros objetos sagrados. La procesión está compuesta por una multitud de personajes esculpidos en distintos planos, de modo que el artista consiguió otorgar a la escena una indiscutible sensación de profundidad y movimiento.

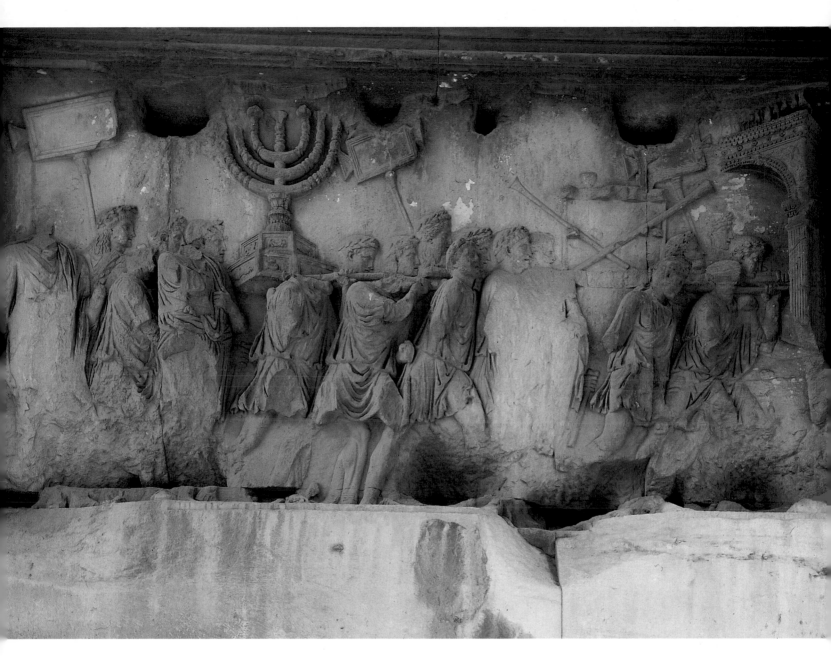

Buenas muestras de este arte narrativo son los ejemplos en que se ve a una vendedora de aves (Museo Torlonia, Roma) o a unos vendedores de telas en su tienda (Galería de los Uffizi, Florencia).

El retrato en la época flavia

El retrato de la etapa flavia abandona la corrección un tanto convencional de la época precedente y se inclina por la tradición romana de las representaciones realistas. Aunque este aspecto parece conducir al realismo propio del retrato tardorrepublicano, hay una diferencia notable. Mientras este último surge como algo espontáneo, el flavio es intencionado

y el cromatismo y el modelado que presenta reflejan una cultura artística distinta de la republicana. Tales características se observan en la natural sencillez que transmiten los retratos de *Vespasiano* (Ny Carlsberg Glyptotek, Copenhague) y de *Tito* (Museos Vaticanos, Roma), de los cuales se alejan los de *Domiciano*, como muestra el ejemplar conservado en los Museos de los Conservadores de Roma, que tienden a adoptar un aspecto más idealizado, inspirado en el tipo de monarca helenístico.

Una novedad la constituye, en muchos retratos, la torsión lateral de la cabeza, que rompe con la frontalidad un tanto rígida de los retratos precedentes, a la par que se alarga la forma del busto, abarcando los hombros y modelando los pec-

torales. En el tratamiento de los peinados empiezan a prodigarse los efectos del trépano, sobre todo en los retratos femeninos que utilizan las diademas de rizos. La *Cabeza de dama flavia* (80-100, Museos Capitolinos, Roma) es un buen ejemplo de ello.

Relieves del arco de Tito

Entre los relieves merecen especial atención los que decoraban el arco de Tito de Roma (80-85). Se trata de dos paneles, situados a ambos lados del pasaje del arco, en los que se representaron dos momentos de la procesión triunfal organizada por Tito tras su victoria sobre Judea y la toma de Jerusalén. En uno de ellos se representa a Tito sobre

337

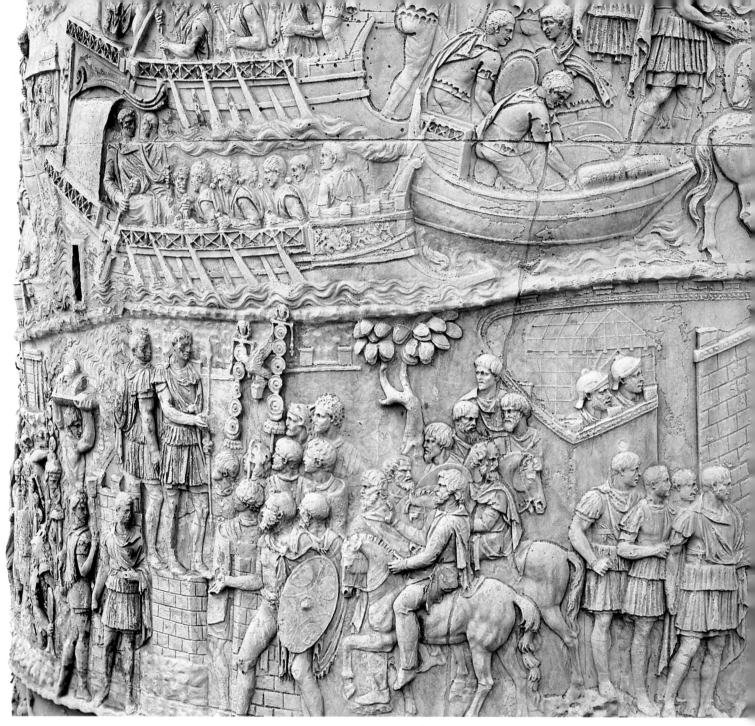

el carro triunfal, precedido por un grupo de *lictores* y, en el otro, el botín conseguido en el templo de Jerusalén. Se advierte en estos relieves un nuevo concepto de la interpretación visual, que incorpora la ilusión de profundidad y espacio, basada en la superposición y gradación de planos, así como en la atmósfera que circula por encima de las cabezas, cortada por las lanzas y los trofeos del botín. La leve concavidad de los paneles, cuyas figuras muestran un relieve progresivamente más alto a medida que se aproximan al centro, contribuye a reforzar la impresión de una participación más directa del espectador.

Una entonación muy distinta se advierte en los dos relieves del palacio de la Cancillería (Museos Vaticanos, Roma), de tema histórico-conmemorativo relacionado con las personalidades de Vespasiano y Domiciano. En ellos las figuras se disponen sobre un fondo neutro, sin que se manifieste interés por conseguir un efecto de profundidad espacial.

Los Antoninos: el desarrollo de los relieves históricos

Al amparo de las grandes realizaciones arquitectónicas, los relieves monumentales alcanzan ahora un desarrollo notable. De entre los relieves escultóricos de la época de Trajano se encuentran muestras procedentes del foro: la columna y el gran friso, este último incorporado después al arco de Constantino.

La columna Trajana

Estaba concebida como parte integrante del foro y representa las campañas de Trajano contra los dacios en un estilo narrativo continuo. Las escenas representadas se relacionan directamente entre sí, sin ruptura o separadas por algún elemento paisajístico, y están dominadas por las figuras humanas, mientras el paisaje, reproducido a escala reducida, parece que se contempla a vista de pájaro. El relieve es, en general, muy bajo, estando los detalles del fondo simplemente grabados.

Muy diferente en cuanto a concepción y composición es el gran friso. Realizado en estilo continuo, se representan en él, sin separación, dos escenas, una con la entrada triunfal del emperador en Roma

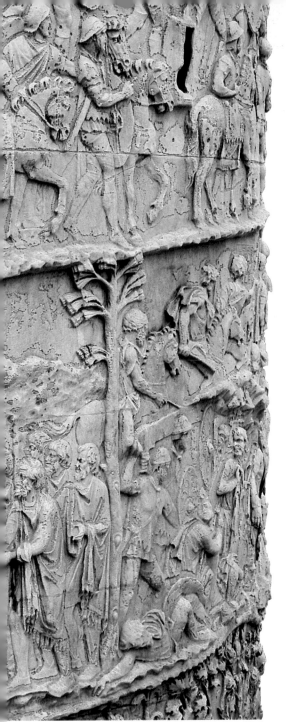

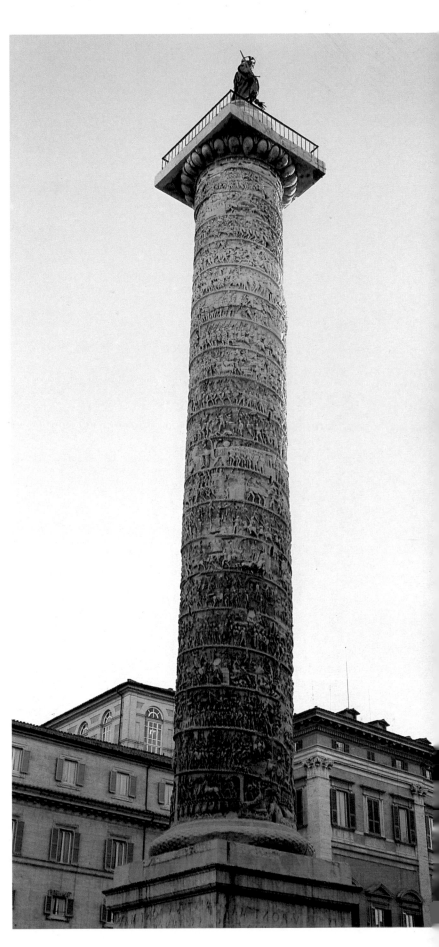

La columna de Trajano (derecha) se erigió en el Foro Romano en el año 113 y está decorada mediante una espiral de relieves, que forman un friso continuo en el que se conmemora e ilustra la victoriosa campaña de este emperador contra los dacios (101-107). La columna (30 m de altura), situada sobre una base y coronada por un capitel dórico, tiene en la parte inferior una *cella* en la que se guardaron las cenizas del emperador. De aquí arranca una escalera de caracol que conduce a la parte más alta de la columna, donde hay una estatua en bronce de Trajano. Este monumento debe considerarse una obra maestra de la narrativa histórica romana y un documento oficial, ya que en ella se resume parte de la política imperial de la época. A la izquierda, detalle de una de las escenas representadas, que permite observar que las arquitecturas esculpidas del fondo han quedado reducidas a simples decorados, mientras el relieve de las numerosas figuras no sobrepasa los dos centímetros para no alterar el contorno del fuste. El suelo se inclina hacia adelante, lo que permite situar los personajes de detrás a una mayor altura y crear, de este modo, una ilusión de perspectiva.

y la otra dominada por Trajano arrollando a los bárbaros. El tono narrativo de la columna se sustituye aquí por otro más conmemorativo relacionado con la celebración de la victoria. Por otra parte, el tratamiento del relieve, mucho más alto que el de la columna, permite jugar con mayor variedad de planos.

Otro gran conjunto es el constituido por los relieves del arco erigido en Benevento para conmemorar la apertura de la vía Trajana. En ellos se ha representado una síntesis de los acontecimientos del reinado de Trajano relacionados con Roma y con los hechos ocurridos en las provincias. A las personalidades del senado, de las provincias o de divinidades, se añaden tipos reales que proporcionan, por otra parte, un conjunto de excelentes retratos. Estos relieves reproducen, en

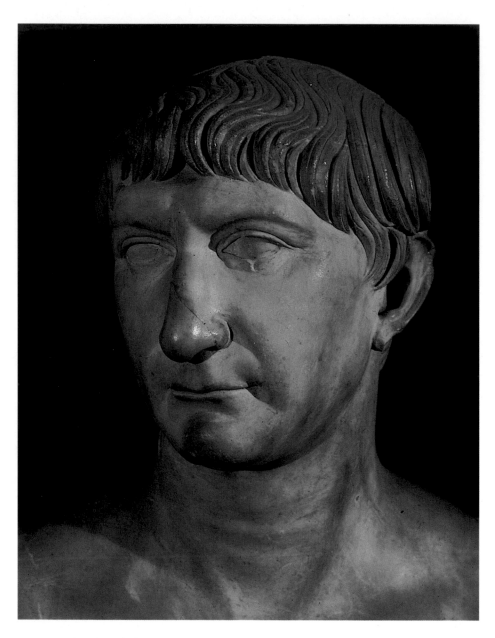

cierto modo, el estilo histórico-alegórico del gran friso, con una técnica que, como en los relieves del arco de Tito, muestra la búsqueda de la ilusión espacial.

El arte del retrato crea igualmente obras maestras caracterizadas por un acertado equilibrio entre clasicismo y naturalismo. Buena muestra de ello son los retratos del emperador, entre los que destaca el hallado en Ostia, denominado *Cabeza de Trajano* (120-130, Museo de Ostia, Roma), realizado después de su muerte, y que, a pesar de presentar unos rasgos idealizados, transmite también una imagen profundamente humana.

En general, son estos rasgos de armonía y expresividad los que se perciben también en los retratos de particulares y en los funerarios realizados contemporáneamente.

Arriba, busto de mármol (55 cm de altura) de Trajano (siglo II, Museo del Louvre, París). En él, el artista representó al emperador en su madurez, reflejando sus características personales más destacadas, tales como la perspicacia o su enérgico carácter. En este retrato la vigorosa cabeza, con la frente corta y cubierta por un breve flequillo, se apoya en un cuello grueso y fuerte. Si exceptuamos una ligera flacidez en las mejillas, no se observan las huellas significativas de la edad y la fatiga que suelen caracterizar a los retratos de los últimos años de la vida de este emperador. Los planos de la frente y de las mejillas tienen un bello pero discreto movimiento de los músculos, con un sutil juego de luz y sombra que se hace más intenso en las arrugas de las comisuras de la boca.

La escultura en tiempos de Adriano: vuelta al clasicismo

El retorno a los ideales clásicos que experimenta el arte romano en este período, tanto en el estilo como en el contenido, se manifiesta notablemente en el arte del retrato. Así lo atestiguan los numerosos retratos de Antinoo, el joven favorito del emperador, o los del propio Adriano, como se advierte, por ejemplo, en el busto conservado en el Museo de Ostia (Roma), realizado entre los años 117 y 118, cuya sola contemplación sugiere de inmediato modelos griegos clásicos a los que no son ajenos el tratamiento del cabello y el corte de la barba.

En el arte del retrato de esta época hay que señalar dos innovaciones: una, iconográfica, consistente en la representación de la barba poblada, rasgo que siguió siendo característico de la imagen de los emperadores durante casi un siglo hasta que, en época de los Severos, se introdujeron el cabello y la barba más cortos; la segunda, de carácter técnico, con la representación plástica del iris y de la pupila, recurso ya utilizado previamente en representaciones en bronce y en terracota, pero que en el mármol se había sustituido por la aplicación de color. En el retrato femenino se advierte que los peinados adoptan formas más simples, con raya central y diadema, apartándose sensiblemente de los modelos complicados que privaban en las épocas flavia y trajana.

El renovado interés por los ideales clásicos explica la acogida que, en esta época, tuvo en Roma la producción del taller de Afrodisias (Caria, Asia Menor), donde se había formado una escuela de escultores, ya activa en época de Tiberio, que alcanzó su apogeo en tiempos de Adriano. Parte importante de las obras de dicha escuela, que cultivó todos los géneros escultóricos, procede de Roma. Ahora bien, el que uno de los conjuntos más homogéneos e importantes de obras firmadas proceda de Tívoli permite pensar que muchos de estos escultores habrían trabajado en la decoración de la villa Adriana. El retrato del último período de los Antoninos se caracteriza, en líneas generales, por un paulatino alejamiento de los ideales clásicos griegos. La aplicación de nuevos recursos técnicos produce contrastes cada vez más acentuados entre las pulidas superficies, que representan la piel, y un marcado claroscuro, con el uso cada vez más intenso del trépano en el tratamiento del cabello. Estas modificaciones en el plano técnico se acompañan de transfor-

maciones en el contenido, como el tratamiento de los ojos (que miran hacia arriba o a los lados) o los gruesos párpados superiores, rasgos que confieren a las caras una *expresión de languidez*.

Los relieves escultóricos de los últimos Antoninos

El resurgimiento del clasicismo afecta igualmente al relieve, como se desprende, por ejemplo, de los medallones de tema cinegético incorporados posteriormente en el arco de Constantino o de los relieves del palacio de los Conservadores, en los que se representa la *Apoteosis de Sabina* y un discurso público. Ambos ejemplos muestran un estilo ecléctico, sin sugerir profundidad y de tono más académico y convencional el segundo.

Importante forma de transmisión de la tradición clásica fueron los sarcófagos, cuya difusión y generalización, al amparo de la expansión creciente del rito de inhumación, originaron una intensa producción en talleres especializados. Independientemente de que dicha producción comenzara primero en Atenas o en Roma, se hallan documentadas, junto a importaciones áticas en mármol pentélico, abundantes obras romanas, caracterizadas por una decoración en relieve que desarrolla, con técnica experta, temas inspirados en composiciones pictóricas helenísticas de tema mitológico. Buen ejemplo de ello son dos sarcófagos del Museo Laterano de Roma en los que se representan los mitos de Orestes y de los Nióbides, respectivamente, con especial predilección por composiciones densas y continuas que confieren una clara unidad a los distintos episodios reproducidos.

En esta misma orientación habría que incluir el relieve con la representación de la apoteosis de Antonino Pío y Faustina, que decoraba una de las caras del basamento de la columna de Antonino. En él se muestra a la pareja imperial elevada al cielo por un genio alado, flanqueado, en la parte inferior, por las personificaciones de Roma y del Campo de Marte. Tanto la composición como la ejecución de este relieve presentan un modelado cuidadoso y preciso. Se trata, sin embargo, de una obra correcta, pero excesivamente académica. Contrasta esto con los relieves laterales del mismo basamento, en los cuales se desarrolla el tema de la *decursio* o desfile de caballería, que solía celebrarse en honor del emperador en las ceremonias oficiales de su apoteosis. Las figuras, en altorrelieve, no siguen la normativa de la

Durante el reinado de Adriano fueron elaboradas numerosas estatuas y bustos de Antinoo, el joven favorito de Adriano. El emperador lo convirtió en un dios e instituyó un culto a su persona. Idealizó la figura real del muchacho muerto en plena juventud y creó un tipo de estatua de atleta dentro de los cánones convencionales de la escultura clásica del siglo V a.C., aunque dulcificado por un aire nostálgico no exento de cierto romanticismo. Éstas son las características que pueden observarse en la escultura de Antinoo del Museo Nacional de Nápoles, reproducido a la derecha. En esta obra el artista plasmó un rostro extremadamente expresivo. El realismo queda acentuado por la doble inclinación de la cabeza, hacia adelante y hacia el lado, y la mirada profunda y ensimismada. Destaca también el elemento colorista de la cabellera, que forma un violento claroscuro que contrasta con el pulido del resto del cuerpo.

341

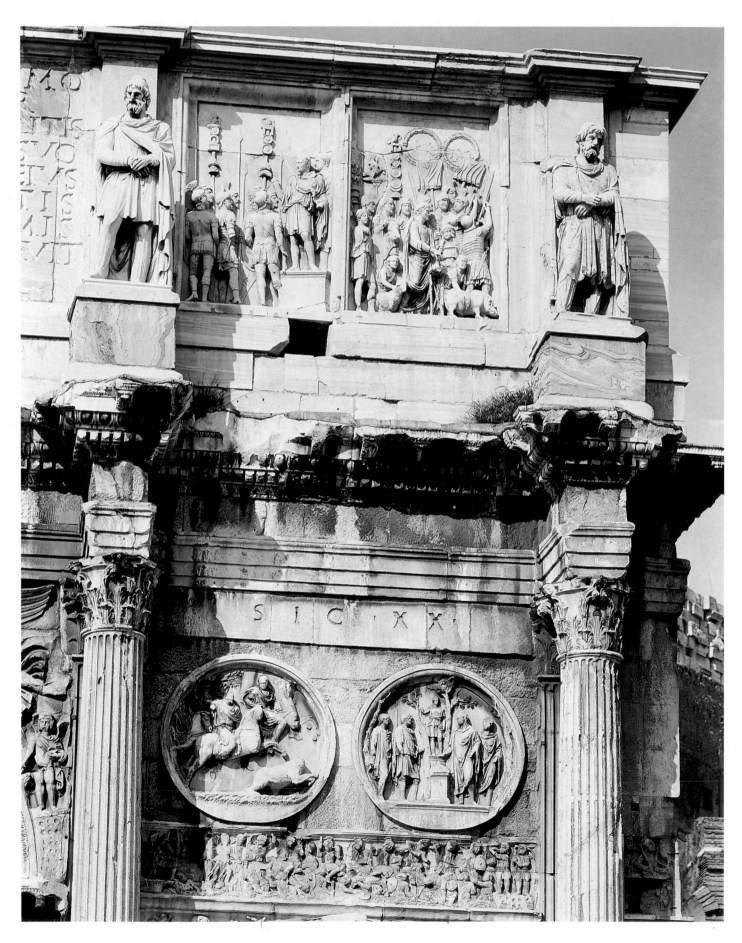

perspectiva clásica, pero conforman unas representaciones originales que muestran gran vivacidad.

Una orientación muy distinta se observa en relieves de la época de Cómodo, que ilustran, según Bianchi Bandinelli, la revolución artística que tiene lugar en Roma entre los años 180 y 190. En este sentido son muy significativos los ocho relieves, integrados a posteriori en el ático del arco de Constantino, cuyas escenas narran acontecimientos del reinado de Marco Aurelio. En ellos los temas usuales del relieve histórico conmemorativo se tratan con una originalidad a la que no resulta ajeno el modelado negativo obtenido mediante el uso del trépano. Se consigue así un nuevo efecto espacial, en la línea iniciada en los relieves del arco de Tito, que se halla, en este momento, plenamente desarrollada, aunque participa todavía de una estructura de fondo helenística.

Otro ejemplo notable lo constituye la columna de Marco Aurelio, obra de los primeros años del reinado de Cómodo, en la que en un relieve continuo en espiral se representan las guerras de Marco Aurelio contra los germanos y los sármatas. Inspirada evidentemente en la columna de Trajano, revela, no obstante, una concepción artística profundamente distinta. La reducción de espirales y la mayor altura de éstas implica la adopción de figuras mayores —a menudo mal proporcionadas, con un relieve más acentuado y nítido—, en las cuales el uso del trépano crea acentuados contrastes. El elemento paisajístico, por otra parte, pierde importancia y las escenas se suceden de manera más concisa y separadas.

LA BÚSQUEDA DE LA EXPRESIÓN EN EL IMPERIO TARDÍO

Es en la escultura donde mejor se aprecian los cambios que definen el arte tardoantiguo. En el retrato, particular u oficial, el estilo clasicista se caracteriza, desde principios del siglo III, por la descomposición de la estructura anatómica del rostro que pone fin a la inmutable belleza clásica y da paso a la expresión deseada. El «expresionismo» que define los rostros afligidos, marcados por la an-

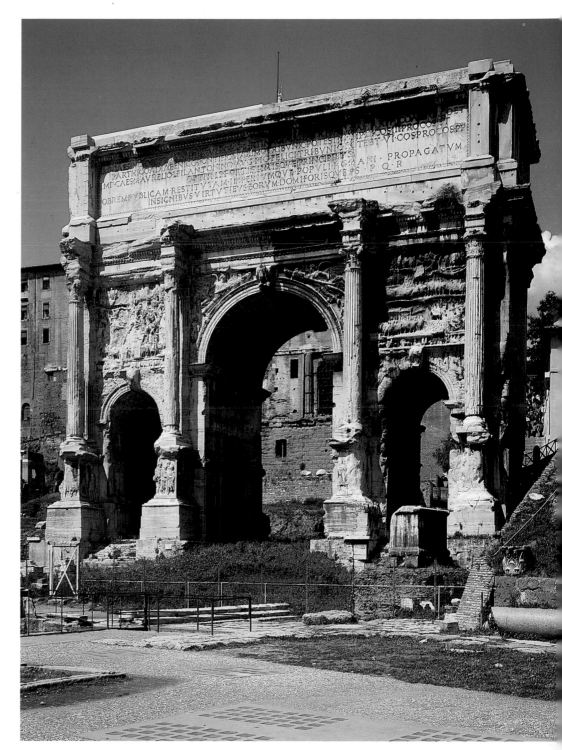

A la derecha, el arco de Septimio Severo, construido en el año 203 para conmemorar las victorias en Oriente del emperador y de sus dos hijos, Geta y Caracalla. Este arco se decoró profusamente con relieves escultóricos. A la izquierda, detalle de la parte superior derecha de la fachada sur del arco de Constantino, erigido en el año 316 para conmemorar la victoria del emperador sobre Majencio. Gran parte de su decoración escultórica se reaprovechó de otros edificios romanos. Se distinguen las estatuas de dos prisioneros dacios procedentes de un monumento de la época de Trajano (98-117). Entre estas estatuas, hay dos bajorrelieves del siglo II, que representan al emperador Marco Aurelio dirigiéndose a su armada y una ceremonia de sacrificio.

gustia, afecta también a los jóvenes precozmente envejecidos. El ojo, agrandado más allá de lo natural, acentuado por la incisión de la pupila y el iris, es el rasgo más peculiar. Completan la expresión la comisura de los labios caídos y la inclinación de la cabeza. La masa del cabello o la descuidada barba corta se labran con toques rápidos de cincel, que producen profundos surcos y orificios y rompen el anterior equilibrio del claroscuro.

Los Severos: el relieve en los arcos triunfales

En el relieve narrativo o funerario vuelven a encontrarse signos del nuevo arte. El arco de Septimio Severo (203), en Roma, reúne formas diversas: es tradicional en la forma arquitectónica y en el repertorio escultórico (victorias, genios de las estaciones y grandes ríos), pero se aparta de ellos al introducir formas nuevas de carácter popular. En el friso y en los paneles situados sobre los arcos menores se narran distintos episodios de la guerra. Las figuras, pequeñas, apiñadas, aplastadas, están tratadas como una masa. Los acontecimientos se suceden en distintos registros, indicados por líneas del terreno. Lo que cuenta es la acción y la exaltación de su protagonista, carácter que, de forma más explícita, se manifiesta en el arco homónimo de Leptis Magna (Libia).

En el arco o puerta de los Plateros (204), Septimio Severo y Julia Domna están representados asistiendo a un sacrificio. La emperatriz, en una posición de rígida frontalidad, rompe el carácter clasicista del monumento.

El arte del sarcófago en Roma se nutre de la producción propia y de las importaciones procedentes de los talleres de Ática (Grecia) y de Asia Menor (Turquía). Es propio del taller romano el predominio de la descripción simbólico-religiosa sobre la forma. Para los talleres orientales es fundamental, en cambio, la ordenación conforme a la estructura arquitectónica.

Después de los Antoninos y hasta Caracalla, hay una disposición de las figuras más pictórica, que hace libre uso del espacio, reduce su tamaño y las superpone en composiciones centralizadas y simétricas.

Como reacción de signo clasicista, en la época de Alejandro Severo (222-235) y en la década de los 230 se registra una tendencia hacia el barroquismo. El repertorio iconográfico se vale de mitos y motivos griegos y de escenas biográficas.

Se impone la idea simbólica de salvación, que evoca las creencias en el más allá, de acuerdo con la ideología filosófica y religiosa. De todos los mitos el que mejor recoge el carácter de resurrección es el de Dionisos, el popular dios del vino. Le siguen, entre otros, Alcestes, Endimión, Diana, Medea, Meleagro, Adonis e Hipólito. Los sarcófagos sobre la vida del difunto plasman escenas realistas, alusivas al matrimonio, la familia, la vida militar, la religión, o bien simbólicas. Por ejemplo, la caza del león es el combate con la muerte, del que sale vencedora la figura del difunto.

El realismo de los retratos

Para la cronología de los diversos tipos y corrientes artísticas son fundamentales los retratos de los emperadores Caracalla (211-217), Heliogábalo (218-222) y Alejandro Severo (222-235). Un perfecto exponente del retrato psicológico es el que representa a Caracalla como la máscara de un tirano, en torsión forzada del cuello. La contracción de músculos, propia de un movimiento violento, expresa una personalidad nada común.

En el retrato de Alejandro Severo (222-235), aún de gusto clasicista, se consuma la tendencia a la disolución de la forma y se da paso a una corriente realista, que concentra la atención en rasgos particulares, como los ojos, las arrugas y la expresión. Son imágenes rotundas, que desprenden energía y el estado de humor del momento. Los mejores exponentes son los retratos de Maximino Tracio (235-238), Pupieno (238), Felipe el Árabe (244-249) y Decio (249-251), con el pelo cortado al rape y una barba de pocos días, acorde con el carácter viril y militar de los personajes.

La época de Galieno: el auge de los sarcófagos

En los años cincuenta del siglo III surgió una reacción que provocó un retorno al clasicismo. De nuevo se intentó construir la forma y evitar su disolución. Pero la expresión es fría, melancólica, de estilo manierista, a pesar de la experta técnica que hizo un moderado uso del trépano en el cabello.

El relieve del sarcófago perdió, desde los años 240, cualquier aspecto de corporeidad y significado funcional, con figuras aplanadas de expresión simbólica. Tampoco con el neoclasicismo de Galieno (253-268) se obtuvo el sentido espacial y de volumen. Entre los suntuosos

ejemplos de la serie romana destaca el sarcófago Ludovisi (Museo Nacional Romano, Roma), datable entre el 251 y el 260, que desarrolla el más amplio y espléndido tema de batalla.

El personaje central, un joven general a caballo con el brazo en alto, símbolo aparente de la realidad, no toma parte en la acción. A su alrededor se estructuran dos grupos de figuras: los bárbaros, jinetes orientales alineados por sus bonetes frigios, sucumben ante la potencia del ejército romano.

Hasta fines de siglo III, las clases más elevadas prefirieron para sus sarcófagos los temas que ensalzan el carácter espiritual y culto del hombre, de acuerdo con el ideal filosófico imbuido por Plotino. El más explícito es el de los filósofos que muestra al difunto como intelectual, con un rollo de pergamino en la mano, a veces sentado entre los sabios y las musas, como en el sarcófago de Publio Peregrino (Museo Torlonia, Roma).

La escultura durante la tetrarquía

Para entender el retrato de esta época es fundamental el estudio de dos grupos de imágenes en pórfido, que se encuentran en la Biblioteca del Vaticano y en San Marcos de Venecia, este último procedente de Constantinopla. Representan a los tetrarcas, abrazados por parejas, en claro signo de igualdad y reconocimiento de su poder. Visten traje militar y, salvo pequeñas diferencias en el tamaño y en los atributos imperiales, ambos participan de un mismo estilo y composición. Son rostros anchos y rechonchos, con pocas diferencias fisonómicas, y sólo la barba permite distinguir a los emperadores augustos de los jó-

A la derecha, el conjunto escultórico de pórfido conocido como el grupo de los tetrarcas (inicios siglo IV). Está situado en el exterior de la iglesia de San Marcos de Venecia y mide 1,30 metros de altura. En él se representó a los tetrarcas abrazados por parejas, hecho que simbolizaba su igualdad. En este grupo escultórico las efigies de Diocleciano, Maximiano, Constancio Cloro y Galerio no presentan rasgos personales en el rostro y desaparece la estructura anatómica del cuerpo, al tiempo que las figuras muestran una acentuada desproporción. Es posible que el arte del Egipto romano haya influido en la formación de este estilo, ya que el pórfido duro de color púrpura, que se reservaba para la escultura imperial, procedía de Egipto.

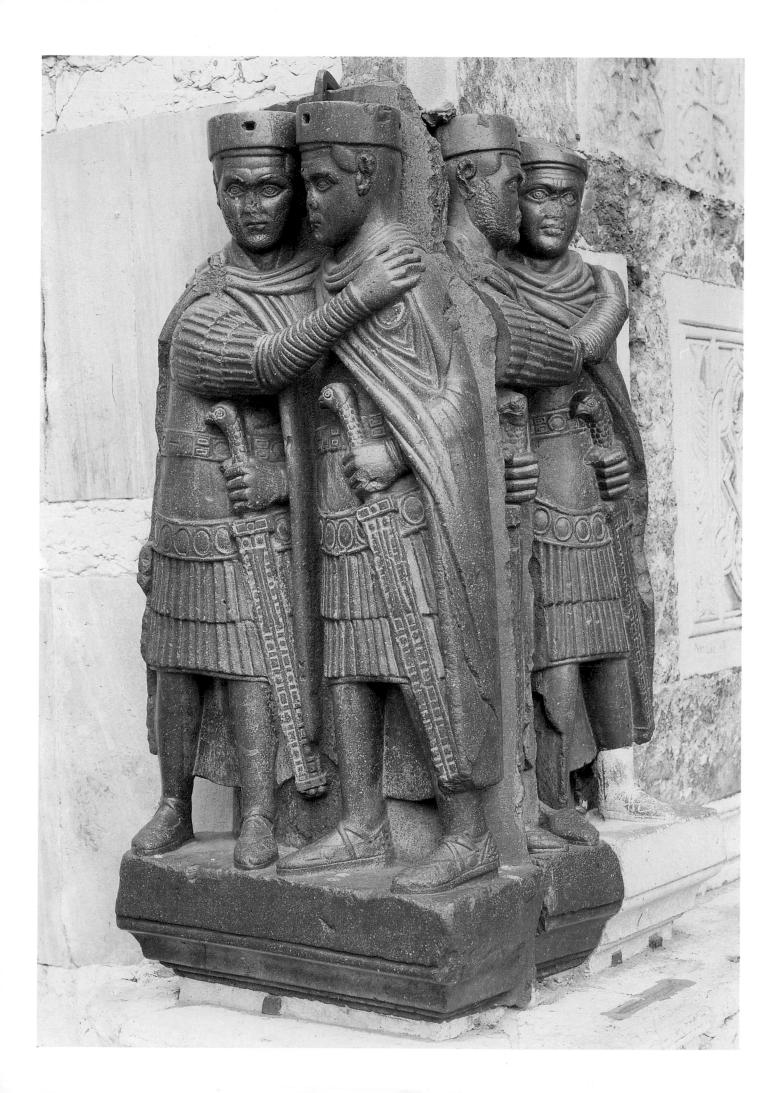

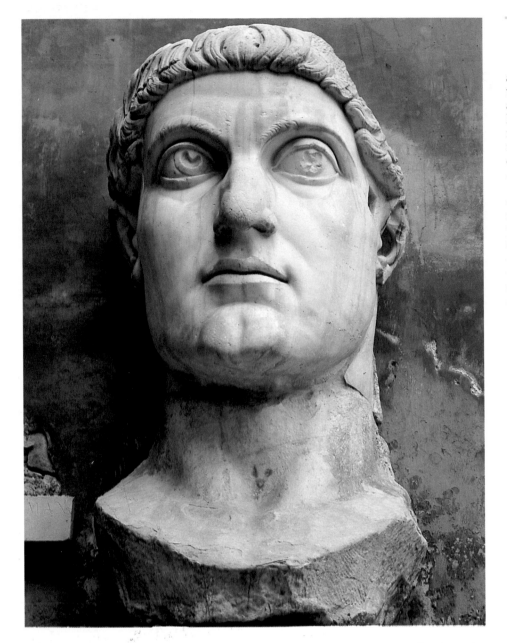

Sobre estas líneas, la cabeza de mármol de Constantino el Grande, primer emperador cristiano. Datada a inicios del siglo IV, mide 2,60 metros de altura y se conserva en los Museos Capitolinos de Roma. Originariamente formó parte de una estatua colosal levantada en la basílica de Constantino que representaba al emperador sentado. Esta cabeza, que puede calificarse de sobrehumana por su enorme tamaño, es un claro reflejo de la majestad imperial.

venes. Los cuerpos son desproporcionados, rompiéndose los principios de la forma clásica y dando un paso atrás.

Los diferentes hallazgos demuestran que los monumentos de los tetrarcas debieron ser bastante numerosos. Por otra parte, existe la hipótesis de que fueron producidos en Egipto, lugar de procedencia del pórfido rojo, y desde allí en-

viados como propaganda oficial. De los mismos talleres serían los sarcófagos constantinianos en pórfido de Santa Helena y de Constantina.

En el arco de Galerio (297-305, Salónica, Grecia) vuelven a encontrarse reproducidas en relieve las imágenes de los tetrarcas. Los césares, en pie, presentan las provincias conquistadas a los augustos, sentados en el trono. A su alrededor, en cornisas vegetales nada clásicas, numerosas figuras, de proporciones diversas, interpretan motivos iconográficos tradicionales y escenas de campaña.

La escultura de los últimos emperadores

El arco de Constantino estaba situado al final de la vía Triunfal y es el monumento más importante de esta época. En su estructura, sigue los cánones de la

arquitectura clásica y fue decorado a costa de los relieves de otros monumentos anteriores, en buena parte antoninos. A lo largo de un estrecho friso, las escenas narran la batalla de Puente Milvio (Verona), un cortejo, un discurso imperial, *oratio*, y una distribución al pueblo, *liberalitas*.

Las figuras se superponen y escalonan en doble fila, atendiendo su mayor o menor tamaño al orden de importancia del personaje representado. El emperador, sentado en el centro, supera en altura a las restantes figuras. Adopta una posición frontal de absoluta inmovilidad, según el tipo de divina majestad, expresado aquí de forma popular.

Se trata de un concepto de origen oriental que tuvo gran trascendencia en el arte de esta época y en las siguientes. Las proporciones naturalistas se sustituyeron por el simbolismo jerárquico, principio que se aplicó luego en las composiciones religiosas medievales.

Si los relieves del arco son una referencia imprescindible para conocer la iconografía de Constantino, en igual medida lo son las estatuas de la plaza del Capitolio y las del pórtico de la basílica de San Juan de Letrán.

El retrato registra, así mismo, diversas tendencias. Al principio, la cabeza se concibe al modo tetrárquico como un bloque, con los rasgos de la cara como elementos decorativos, el cabello corto y la barba punteada. Luego la cabeza tiende a la esfera, retoma el sentido de la plasticidad y excluye la barba. En torno al 320 el estilo es ya claramente clasicista, con una decidida orientación hacia el arte augustal. Tras la fundación de Constantinopla, la corriente clasicista se refuerza. Las cabezas colosales del palacio de los Conservadores en Roma, una en mármol y otra en bronce, son un buen reflejo de este tipo de retrato. Los rasgos de la cara no muestran ninguna diferenciación orgánica. Los ojos abiertos tienen las pupilas dilatadas e incisas. Son de un expresionismo sobrehumano, que posteriormente se agudizó, tal como refleja la colosal estatua de Barletta atribuida a Valentiniano I, hasta llegar a los rostros bizantinos. Se consigue una construcción abstracta de tradición clasicista, capaz de expresar la exaltación del poder terrenal y la divina majestad del emperador.

No obstante, en época de Juliano (360-363) y de Teodosio (379-395) se produjeron rostros más delicados y alargados. Este clasicismo «bello» se refleja muy bien en el relieve de los sarcófagos paleocristianos.

EL MOSAICO Y LA PINTURA MURAL

La escultura y, muy especialmente, la arquitectura son las manifestaciones artísticas en las que, en época tardorrepublicana, se afirmó con mayor fuerza el espíritu genuinamente romano, pero en otras manifestaciones, como el mosaico y la pintura mural, éste tardó más en afianzarse.

El mosaico y la pintura de la época republicana y de Augusto

El mosaico, cuyos orígenes en Occidente deben buscarse en la Magna Grecia, empezó a difundirse en el mundo romano en el siglo II a.C., siendo el conjunto mejor conocido, para la primera época, el proporcionado por la ciudad de Pompeya. A fines del siglo II y comienzos del siglo I a.C., se generalizó el uso de pavimentos en *opus signinum* (mortero mezclado con trozos de cerámica) decorados con teselas (cubos de forma más o menos regular, de 5 a 15 mm de arista, de materiales diversos) o con *crustae* (fragmentos de mármol, regulares o irregulares, de mayores dimensiones). Esta técnica abunda en Pompeya y en Roma y su empleo se prolongó hasta el siglo I. Contemporáneamente se realizaron en Italia pavimentos en *opus tessellatum* (sólo teselas), generalmente bicromos con cenefas muy simples rodeando un campo monocromo. En algunos casos, puede admitir un panel central constituido por un emblema en *opus vermiculatum*, técnica singular con la que se relacionan los pocos nombres de mosaístas de la época, todos griegos, y que consiste en ejecutar, sobre un soporte transportable, paneles realizados con minúsculas teselas de piedras de colores. Se trata de una modalidad característica de las últimas décadas de la República y de la cual hay buenos ejemplos en Pompeya, como el *Mosaico de Alejandro*, procedente de la casa del Fauno (siglo I a.C., Museo Arqueológico Nacional, Nápoles).

Los cuatro estilos pictóricos de Pompeya

Al margen de las «pinturas triunfales», de las cuales hay restos en Roma ya en el siglo III a.C., se asiste a un notable desarrollo de la pintura mural de tradición helenística. Como en otros aspectos,

Pompeya constituye la principal fuente de información para este período, durante el cual se produjeron dos de los cuatro estilos que se han diferenciado en el conjunto pompeyano. El primer estilo se fecha a comienzos del siglo II a.C. y se caracteriza, tal como muestran los de la casa Samnita de Herculano, por presentar una división tripartita del mu-

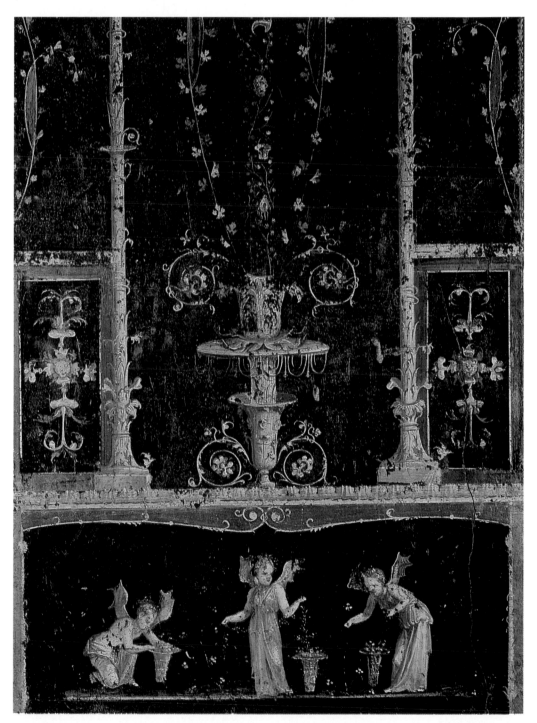

Abajo, un fragmento del fresco del llamado cuarto estilo que decora el *triclinium* (comedor) de la casa de los Vetii, en Pompeya, realizado hacia 65-70. Sobre un fondo negro, destacan fantasiosos motivos florales y arquitectónicos simétricos y tres amorcillos del friso inferior, que recogen flores para adornar jarros. Este carácter barroco, propio del cuarto estilo, crea figuraciones delicadas y etéreas de una compleja elaboración, destinadas a iluminar y ampliar las habitaciones de las casas urbanas.

ro, con un zócalo en la parte inferior, imitación de grandes losas de mármol en la parte media y, en la parte superior, una cornisa, un friso y otra cornisa.

Del segundo estilo, llamado «arquitectónico», que nació en Roma hacia el 90 a.C., se dispone de una excelente muestra en los de la casa de los Grifos. Este nuevo estilo comportó cambios notables, pues se creó sensación de profundidad con la incorporación de columnas y arquitrabes y, en época posterior, la imitación del mármol cedió paso a escenas con figuras o paisajes, como se aprecia en la villa de los Misterios de Pompeya (mediados del siglo I a.C.). Cabe citar, también en relación al mismo, la villa de P. Fabio Sinistor de Boscoreale (segunda mitad del siglo I a.C.), caracterizada por la presencia de grandes paneles con vistas sobre varios planos, representados en perspectiva.

En la pintura, el segundo estilo había seguido evolucionando en época de Augusto. Partiendo de elementos inspirados en la arquitectura real, se había enriquecido con ornamentos, como pequeños cuadros con figuras, al tiempo que las representaciones arquitectónicas empezaban a ser irreales. Éstas son las características de algunos conjuntos romanos, como los de la casa de Livia en el Palatino y los de la Farnesina. De esta última proceden, además, bellos relieves en estuco, de tendencias clásicas, que decoraban las bóvedas.

Los dos ejemplos citados son el antecedente del tercer estilo, surgido en Roma en época de Augusto y caracterizado por una decoración articulada de paneles yuxtapuestos, de colores lisos, separados por representaciones de candelabros en sustitución de las columnas. Generalmente el panel central de cada pared presenta un cuadro más pequeño, en el que se representa un paisaje o una escena mitológica.

Tras el terremoto del año 62, las casas reconstruidas en Pompeya se decoraron según el cuarto estilo. En él las perspectivas arquitectónicas, a la manera del segundo estilo, reaparecen junto a paneles lisos, pervivencia del tercero, en los que grandes pinturas centrales cuelgan, aparentemente, de las paredes.

En Pompeya, que tiene su mejor conjunto conservado en la casa de los Vetii, son frecuentes los cuadros murales, algunos de los cuales incluyen representación del marco. El espacio central suele reservarse para grandes composiciones mitológicas, de tema griego, aunque no faltan pinturas más pequeñas con temas inspirados en el repertorio helenístico.

La villa de los Misterios, en Pompeya, reúne uno de los conjuntos pictóricos más importantes de la Antigüedad, gracias a los magníficos frescos que se han conservado. En el siglo II a.C. dicha mansión tenía una planta simple que, con el tiempo, se fue ampliando y enriqueciendo. Después del terremoto del año 62, nuevos propietarios la transformaron en una hacienda agrícola. Gran parte de las decoraciones de la planta baja consisten en maravillosas arquitecturas pintadas que amplían ilusoriamente el espacio. Son también muy importantes una serie de frescos que decoraban dos habitaciones contiguas. En la primera, siete paneles muestran figuras aisladas. En la segunda, más amplia, un friso de 3 metros de altura y 17 de largo representa un rito dionisíaco protagonizado por un total de 29 personajes, en una escena continua en la que figuras, símbolos y objetos parecen cobrar vida. A pesar de las severas sanciones decretadas por el Senado romano, los misterios dionisíacos se difundieron en Campania y Etruria y, más tarde, en toda Italia. Es probable que estas pinturas hubiesen sido encargadas a un artista campano del siglo I a.C. por la propietaria de la villa, iniciada posiblemente en este culto.

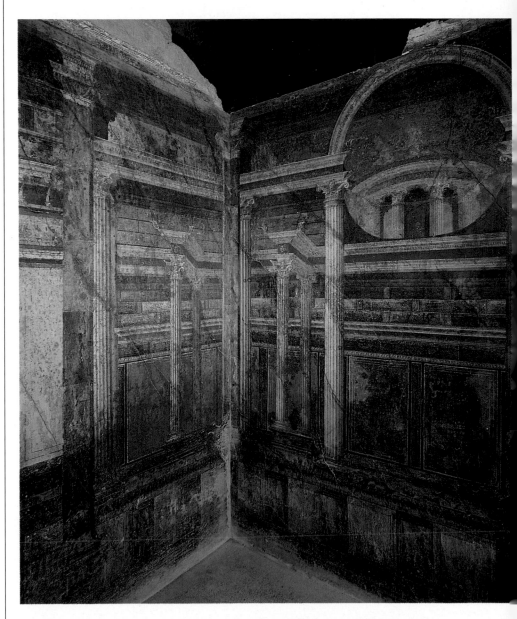

Sobre estas líneas, una pequeña habitación de la villa de los Misterios de Pompeya, con las paredes decoradas con frescos del siglo I a.C. que representan fantasías arquitectónicas. En ellos se pone de manifiesto la habilidad del artista para crear estímulos ópticos que transgreden los límites de los muros de la habitación, gracias a insólitas perspectivas y escenografías que crean una ficticia profundidad.

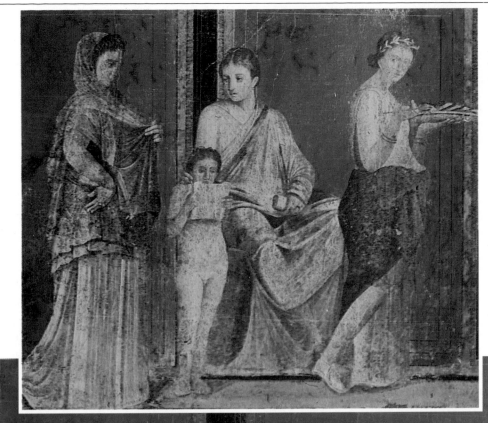

A la izquierda, la escena inicial del friso de los misterios dionisíacos (siglo I a.C.). Representa la lectura del texto ritual por un niño flanqueado por dos mujeres. Una tercera mujer se dirige al banquete ritual. Las figuras, de estilo clásico, se perfilan sobre un fondo púrpura de escasa profundidad.

Abajo, escena que inicia la serie de pinturas de la pared derecha del friso de los misterios dionisíacos. En ella se representó a una bacante desnuda danzando; también se pintó a una joven que se refugia en el regazo de una iniciadora ante la figura amenazante de una mujer que simboliza el mal.

En Roma abundan, en cambio, las pequeñas escenas, así como las representaciones de figuras humanas y de animales, reales o fantásticos, distribuidos sobre dilatados fondos blancos.

El mosaico augustal

El mosaico se caracteriza, en época de Augusto, por la creciente utilización de la decoración geométrica en blanco y negro. En la casa de Livia, en el Palatino, esta decoración bicroma desarrolla complejos diseños geométricos, modalidad que parece generalizarse a lo largo del siglo I. Los diseños, cada vez más complejos, incorporaron numerosos motivos, entre los cuales no faltan discretas representaciones figuradas, siempre en blanco y negro, integradas en la trama geométrica, como ilustra, por ejemplo,

la casa del Poeta Trágico de Pompeya. Excepción hecha de los pavimentos policromos en *opus sectile* (composiciones realizadas con placas de mármol recortadas de distintos colores), parece que, durante el siglo I, el mosaico policromo

Bajo estas líneas, un detalle del mosaico llamado *Barberini* (siglo II), procedente del santuario de la Fortuna Viril de Praeneste y conservado en el Museo Arqueológico de Palestrina, Italia. Este mosaico de origen alejandrino presenta un estilo helenístico muy copiado por los romanos. La escena muestra la inundación del Nilo en un paisaje habitado por pescadores y abundante fauna y flora del lugar. En el centro de la escena un grupo de mujeres y hombres cantan y beben bajo una pérgola.

se reservaba para las paredes, como ilustra, por ejemplo, el cuadro con la representación de *Aquiles en Skyros* (siglo I, casa de Apolo, Pompeya), realizado en *opus vermiculatum*. Estas características se mantuvieron sin cambios notables en la época flavia, como muestra la información proporcionada por Pompeya y Herculano y, también, por Roma.

El mosaico y la pintura imperial temprana y media

En el arte de los mosaicos persiste, durante el siglo II, la tradición del mosaico en blanco y negro que desarrolla, junto a motivos geométricos ya conocidos, el denominado «estilo florido» y el gusto por

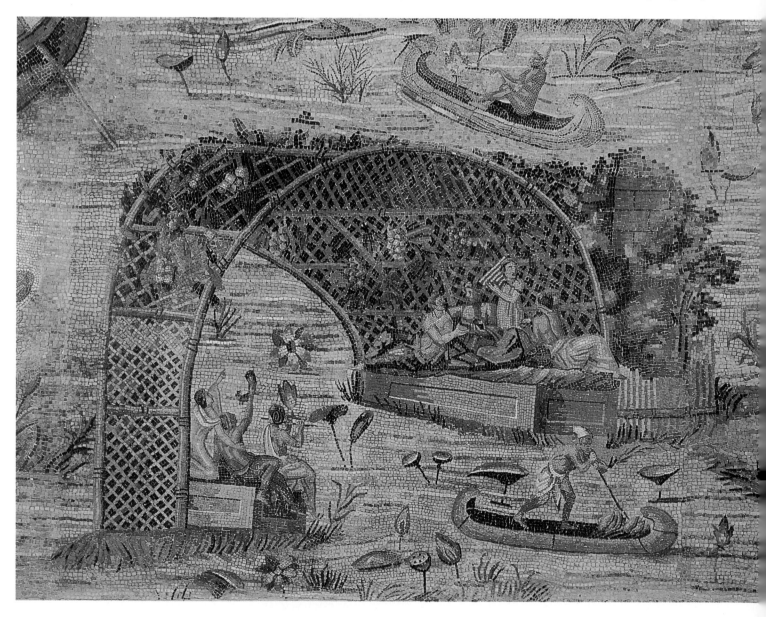

A la derecha, retrato pintado de una mujer procedente de El Fayum (Egipto), conservado en el Museo Arqueológico de Florencia (Italia) y datado entre los siglos I y II. En él se empleó la técnica de la encáustica sobre tabla de madera. Estos retratos se pintaban en vida del difunto y se colocaban al lado de la momia. También se utilizaban como máscara mortuoria. Considerado como la última expresión del arte egipcio, el realismo de este tipo de pintura es típicamente romano, aunque suavizado por unos cánones concretos: ojos muy abiertos con una expresión fija y hombros vistos de tres cuartos con el rostro casi de frente.

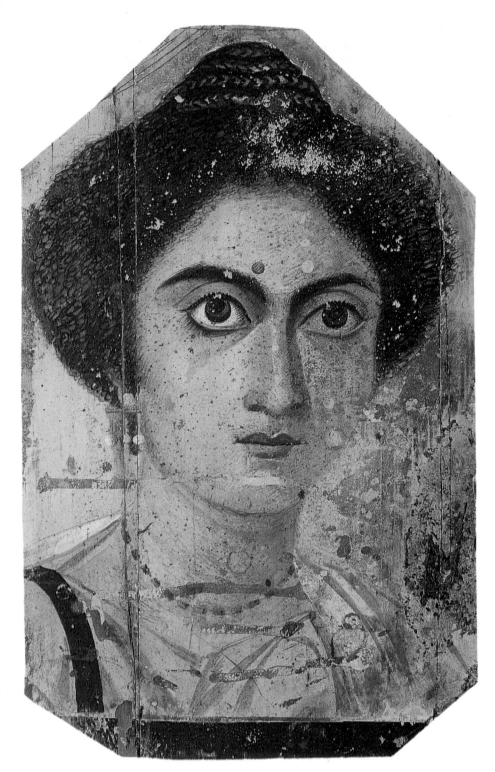

las representaciones figuradas que, en algunos casos, se extienden por toda la superficie de los pavimentos. Así mismo, se observa la creciente incorporación del color hasta desembocar en las composiciones policromas del siglo III.

El uso de mosaicos implicó la pérdida de importancia de la pintura, cuyo repertorio tendió a simplificarse, como parece desprenderse de la información proporcionada por los hallazgos de la ciudad de Ostia, que colman parcialmente el vacío dejado por la desaparición de Pompeya y Herculano. Se trata, en general, de revestimientos pintados al servicio de una clase media que gusta de la técnica del temple, más rápida de ejecución y más económica que la del fresco.

Las composiciones se inspiran en el segundo, tercero y cuarto estilos, con creciente pérdida de interés por la representación de motivos arquitectónicos. Relativamente frecuentes son los paneles enmarcados, conteniendo una o dos figuras o con representaciones de escenas mitológicas.

Mención aparte merecen los retratos de particulares de esta época, que se han conservado en El Fayum (Egipto) y que se inscriben dentro de la tradición pictórica helenística. Realizados sobre madera o, a veces, sobre tela, seguramente en vida del difunto, son obras individuales que tal vez se conservaban en la casa antes de ser colocadas sobre la momia.

La actividad de los centros asiáticos

Hay que recordar finalmente que, a lo largo del siglo II, y sobre todo en época de los Antoninos, los centros artísticos asiáticos se manifiestan especialmente activos, fieles, en cierto modo, a la herencia helenística, como lo atestiguan, por ejemplo, los mosaicos de Antioquía y de Apamea o las grandes realizaciones arquitectónicas de Palmira; los teatros,

como el de Aspendos; las puertas monumentales, como la del mercado de Mileto, o los grandiosos complejos de extraordinaria riqueza planimétrica y decorativa, cuya muestra más notable es, sin lugar a dudas, el santuario de Baalbek (Siria), dedicado a Júpiter Heliopolitano, que es el ejemplo más claro y completo de lo que se ha denominado arquitectura «barroca».

El mosaico y la pintura de la época imperial tardía

A la par de las grandes construcciones arquitectónicas en las provincias occidentales, surgió un original arte del mosaico en los centros de la Byzacena y de la Zeugitania, cuyos ejemplos se con-

servan en el Museo del Bardo (Túnez). A partir del modelo itálico se define un estilo florido, policromo y muy sutil, de composiciones geométricas tratadas en sentido vegetal. En los bordes, paneles y medallones prevalecen los motivos florales y las guirnaldas de laurel.

Los elementos figurados se presentan en el interior de compartimentos ornamentales, geométricos y florales, o bien repartidos por toda la superficie. Se reproducen diversas figuras mitológicas, en especial Venus, Neptuno y Dionisos, acompañadas de sus correspondientes cortejos. Otros temas más populares evocan, de modo realista o alegórico, la naturaleza o las actividades cotidianas. Entre otros, hay cuadros campestres de las estaciones, de la caza, de género, de pesca o acuáticos. Igualmente, se evoca la cultura con los espectáculos o las musas como protagonistas. Se crea así un repertorio que se prodigó a lo largo de los siglos III y IV.

Mientras que en Italia prevaleció el mosaico bicromo hasta pleno siglo III, en Grecia y Próximo Oriente, en cambio, la policromía definió la herencia helenística y la identidad clasicista hasta fines del siglo IV.

En Oriente sobresale de forma notoria la producción de Antioquía (actual Turquía), que llega hasta el fin de la Antigüedad.

En las provincias occidentales, el mosaico evoluciona a partir del legado itálico hacia tendencias propias, asumiendo progresivamente la policromía. En las Galias, por ejemplo, hay un estilo definido por estructuras geométricas. En ellas domina el cuadriculado de bandas, cubierto de motivos geométricos variados o medallones circulares en color.

A veces, elementos foráneos alteraron el carácter local y se produjeron obras tan singulares como el famoso *Mosaico cósmico* de Mérida (Badajoz, España), de filiación oriental, formado por un tapiz de fondo azul vítreo sobre el que desfila un cúmulo de personificaciones celestes, terrestres, fluviales y oceánicas, identificadas mediante inscripciones latinas.

Los frescos de la ciudad de Ostia

Si se exceptúa la de las catacumbas, la pintura romana de los siglos III y IV es poco conocida, seguramente porque los restos son escasos y mal conservados. Por ello cobran singular importancia los frescos de la ciudad de Ostia, que permiten seguir las vicisitudes de la pintura italiana desde Adriano hasta Teodosio. A

A la derecha, un mosaico (1,85 x 1,85 m) que representa el juicio de Paris (siglo II, Museo del Louvre, París). Se descubrió en una villa de Antioquía, Turquía, y probablemente se realizó según un modelo de época helenística. La representación está enmarcada dentro de una orla naturalista sobre un fondo negro, con unas hojas de vid de gran realismo entre las que se mezclan pájaros, saltamontes, lagartos y una mariposa. Los dos roleos que forman la orla entrelazan también dos cabezas o máscaras masculinas, situadas una encima y otra debajo de la escena. En el centro, Paris, sentado ante las tres diosas, escucha las instrucciones de Júpiter, que Mercurio le expone. Como se aprecia en este mosaico, la depurada técnica de los artistas musivarios permitió reflejar con fluidez el claroscuro del modelado de las imágenes.

fines del siglo II la pintura se caracteriza por su estilo abstracto y lineal, en rojo y verde, que recuerda la ficción ilusionista de las arquitecturas de la pintura pompeyana en la estructura de la pared. Hasta el segundo cuarto del siglo III, se trazan esquemas tripartitos lineales, que constan de un edículo central y dos alas o aperturas en los lados. Derivan del último desarrollo del segundo estilo pompeyano.

Sobre fondo blanco, dentro de las líneas de encuadre, se pintan, con pincelada rápida y ancha, pequeños motivos y figuras con policromía contrastada sólo por las manchas de color y sombra para los rasgos de la cara. Es una pintura antiplástica, etérea, que anula el volumen y los particularismos para concentrar su fuerza en la imagen simbólica que transmite. Fue utilizada por igual en la decoración de casas y de catacumbas cristianas. Además de las habitaciones de Ostia, se conserva, en una casa bajo la basílica de San Sebastián en Roma, uno de los ejemplos más elegantes, datado en el primer tercio del siglo III. Los testimonios de las catacumbas, en Domitila, San Calixto o Pretextato, se produjeron a partir de estas fechas.

La pintura en la tetrarquía

A fines del siglo III y principios del IV, los murales figurados a amplia escala incluyen la composición mitológica. Uno de los mejor conocidos, un tema marino con la posible figura de Venus, adornaba el ninfeo o fuente de una casa situada bajo los cimientos de la iglesia de San Juan y San Pablo de Roma.

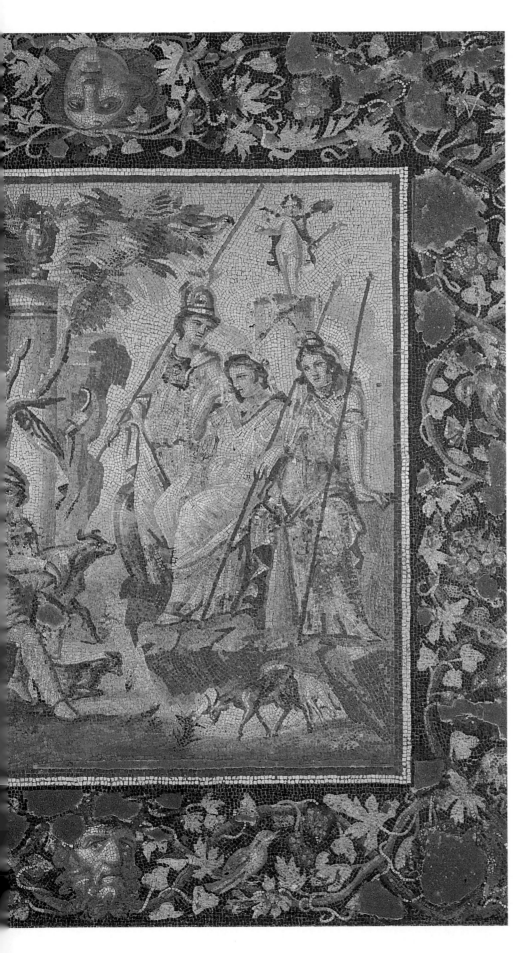

del siglo IV representan escenas ceremoniales y documentales. Destaca la pintura monumental que decoraba la sala del culto imperial de Luxor (Tebas, Egipto) del año 305. En ella, largos cortejos de soldados rinden homenaje a los tetrarcas. La composición, centrada por los emperadores en disposición frontal, es hierática y establece una escala jerárquica mediante el tamaño de las figuras augustas, que son casi dobles que las de los soldados.

Los retratos pintados de El Fayum (Egipto), ya mencionados, que habían seguido hasta el siglo III los cánones de la técnica y el color helenísticos, se decantan por un gusto lineal y abstracto que anuncia el arte de los iconos.

La pintura y los mosaicos constantinianos

El documento más importante conservado del palacio imperial de Tréveris son los frescos de un techo de casetones. Bustos de poetas y de filósofos, junto a figuras femeninas nimbadas, se alternan con otras aladas que portan coronas de flores. En la interpretación se ha apuntado su carácter de exaltación y de felicidad. Así mismo se ha identificado la figura central con Máxima Fausta, esposa de Constantino. En todo caso, los motivos parecen testimoniar un simbolismo imperial. Es una pintura áulica, comparable a la tradición del relieve histórico, que aquí alcanza las máximas cotas de clasicismo por la sabia graduación tonal en contraste sobre el fondo azul.

A través de esta pintura se vislumbra la actividad artística (glíptica, orfebrería, platería, vidrio y marfil) que generó la construcción y decoración de los palacios y que halló eco entre la aristocracia. A partir del siglo IV, en los ambientes de cierta suntuosidad se decoran las paredes con mármoles recortados de ricos colores, *opus sectile*. De los diversos testimonios conservados, cabe señalar el de la basílica civil de Junio Basso, en Roma, y el de Porta Marina, en Ostia. En el primero se han conservado escenas de combates de animales y de circo, así como el mito de Hylas entre las ninfas. En el segundo se imita una pared y se reproduce un bello friso vegetal con pájaros y otros animales.

Los mosaicos tardorromanos

Los mejores testimonios del arte y de la decoración de esta época son los mosaicos de pavimento. De nuevo son los talleres norteafricanos los que más se dis-

tinguen por el grueso y la vitalidad de su producción. Otro tanto cabe decir de la Siria romana. Por otra parte, en el resto de las provincias hay tendencias propias, que ya no están sujetas a la «influencia obligada» africana. Tal es el caso de las Galias (Aquitania) y de Hispania (valle del Duero o Mérida). El repertorio de temas y motivos es universal y sólo su selección, combinación y tratamiento formal permiten diferenciar una obra o taller local.

Determinados temas del tradicional repertorio de carácter esotérico y oscuro se tratan con total libertad y alcanzan gran popularidad. La *Máscara de Océanos*, por ejemplo, se transforma en figura divina. Otro tanto sucede con el triunfo de Venus Marina, que pasa de Nereida a Venus y que es objeto de un tratamiento solemne.

Pero es sobre todo el mito de Dionisos el que ocupa una posición única en el mosaico norteafricano del siglo II al siglo IV. La divinidad puede encontrarse sola o rodeada de sus atributos, como vides o cántaros de vino. Sobre temas mitológicos, como Aquiles en Skyros, Orfeo o el rapto de Hylas, se imponen con fuerza en este período otros motivos más populares, como los espectáculos en el circo y en el anfiteatro o los de la caza. Se difunden de manera notoria por toda el área mediterránea (villa de Pedrosa, Palencia, España; villa constantiniana de Antioquía, Museo del Louvre, París). Decoran pavimentos, pero también las paredes (Museo Nacional de Arte Romano, Mérida) de las suntuosas casas de ciudad y sobre todo de las *villae*. En estas últimas los *domini* (dueños) se representan vestidos al uso de la época protagonizando una acción de innegable simbolismo. Otros ejemplos de mosaicos hispanos son: el de Ampurias (Gerona), que representa el tema del sacrificio de Ifigenia; el de Zaragoza, que reproduce a Orfeo amansando las fieras; o los temas marinos de la villa romana de La Vega de Toledo.

Es de cita obligada la villa de Piazza Armerina (Sicilia), que ha restituido el más amplio, rico y complejo conjunto de mosaicos tardorromanos que se conservan. Realizados por talleres africanos entre los años veinte y treinta del siglo IV, destaca entre ellos el de la *Gran Cacería*, que ilustra la captura en los confines del Imperio de fieras destinadas a los juegos en el anfiteatro. El estilo combina detalles naturalistas y fantásticos, mientras que el espacio se configura en registros y líneas de fondo que, a modo de paisaje, integran los episodios.

ARTE PALEOCRISTIANO

Con el advenimiento del cristianismo se produce en la historia de Roma una profunda transformación que preludia el comienzo de la Edad Media. Desde los primeros tiempos, los seguidores de Jesús de Nazaret, en el siglo I, y las primitivas iglesias cristianas se organizaron en comunidades en las principales ciudades del Imperio. Hasta principios del siglo IV, la religión cristiana estaba en conflicto con la del estado romano, al negarse sus seguidores a rendir culto a los dioses olímpicos y al emperador. Por este motivo, los cristianos de los primeros siglos formaron una iglesia clandestina, sobre todo a partir de los edictos de persecución, que cobraron especial virulencia durante la tetrarquía y, en particular, durante el principado de Diocleciano (284-305). En esta época, la figura de los mártires seguidores de Cristo, sacrificados por negarse a rendir culto a los dioses paganos, determinó de forma extraordinaria el devenir del culto cristiano posterior.

Constantino (306-337) firmó en el año 313 el edicto de Tolerancia —también conocido como edicto de Milán— que le consagró como protector del cristianismo. Con la dinastía constantiniana se inicia un período fundamental en el desarrollo y expansión de esta religión, conocido como «Paz de la Iglesia».

Pero lo que realmente determinó la decisiva expansión del cristianismo en el mundo romano fueron los decretos del emperador Teodosio (379-395), por los que el cristianismo se convirtió en la religión oficial del estado romano (380). A partir de ese momento puede hablarse del Imperio Romano Cristiano, impulsor de las expresiones artísticas cristianas con un peculiar distintivo de romanidad.

La arquitectura

Con la Paz de la Iglesia en el año 313 comienza una época en la que se construyen numerosos edificios dedicados al culto cristiano, muchos de ellos bajo el patrocinio imperial, coincidiendo con la cristianización del Imperio Romano. Con anterioridad a estas fechas, se desconoce cuáles eran los lugares utilizados por los cristianos para el culto. Los evangelios y los *Hechos de los Apósto-*les señalan que se reunían en los «lugares altos» de las casas privadas. Al parecer, en Roma existían este tipo de lugares privados, denominados *tituli*. Los especialistas han convenido en denominar *domus ecclesiae* al hallazgo en Doura Europos (Siria) de lo que podría considerarse como la iglesia más antigua, decorada con pinturas murales, que se han fechado hacia el año 230.

La edificación monumental de iglesias comienza con las fundaciones imperiales de Constantino en Tierra Santa, Roma y Constantinopla. La basílica y el edificio de planta centralizada son las dos tipologías arquitectónicas que se consolidan en este momento y que perdurarán en la arquitectura cristiana.

La arquitectura constantiniana en Tierra Santa

La familia imperial constantiniana quiso dignificar el escenario de la pasión y muerte de Jesús en Jerusalén. La leyenda cuenta que fue santa Elena quien descubrió las reliquias de la Vera Cruz en la gruta del Gólgota. Constantino contrató los mejores arquitectos para llevar a cabo una majestuosa construcción que hiciera honor a la relevancia que dichos escenarios tenían para los cristianos. Con este patrocinio se erigió el complejo del Santo Sepulcro, importantísimo centro de peregrinaje a partir de aquel momento. Consistía en una rotonda le-

A la derecha, la cripta de los Papas en las catacumbas de San Calixto (siglo III), una de las más importantes que se construyeron en las afueras de Roma. Las catacumbas se excavaban en el subsuelo aprovechando los huecos de las canteras abandonadas. Se organizaban en galerías con múltiples bifurcaciones en cuyas paredes se abrían huecos rectangulares, llamados *loculi*, y cámaras más anchas o *cubicula*. El número creciente de fieles cristianos y las posibilidades restringidas de compra de terreno explican que en las catacumbas existiera una superposición de niveles de enterramiento. A pesar de las múltiples leyendas relacionadas con las persecuciones contra los cristianos, se sabe que allí no solían celebrar ceremonias, sino que eran simples necrópolis subterráneas.

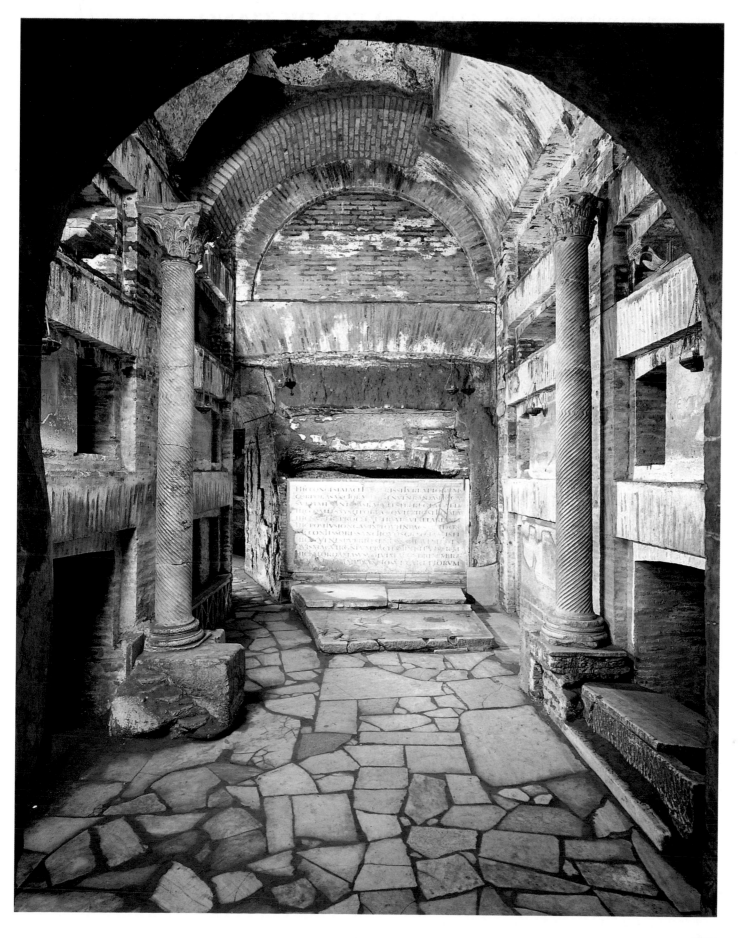

vantada sobre la tumba, la Anástasis, comunicada mediante un patio porticado con una gran aula compuesta por cinco naves.

Otra gran construcción patrocinada por la familia imperial fue la iglesia de la Natividad en Belén (h. 333), destinada a conmemorar el lugar del nacimiento de Jesús. Concebida también como un gran centro de peregrinaje, esta iglesia contemplaba, en su parte oriental, un magnífico octógono, al cual se añadían un aula con cinco naves y, en su lado occidental, un patio porticado.

Edificios constantinianos en Roma

La dinastía constantiniana favoreció también un gran programa constructivo con el fin de magnificar las tumbas de los apóstoles Pedro y Pablo, así como la de otros mártires en Roma. El primer templo construido fue el de San Juan de Letrán (312-319), al que se añadió un baptisterio, que fue posteriormente reedificado. No obstante, la obra más importante fue la construcción de San Pedro del Vaticano, erigida sobre la tumba del apóstol,

en una antigua necrópolis, entre los años 320 y 340. En ella se consiguió fijar, de la manera más brillante, el tipo de planta basilical. Consistía en una enorme aula de cinco naves, unida a la cabecera mediante un transepto; el altar se situaba exactamente sobre la tumba de san Pedro. Sólo el ábside estaba abovedado, mientras que las restantes dependencias estaban cubiertas con una techumbre plana de madera. Este enorme conjunto se regía por el principio de subordinación y orientación de todas sus partes hacia el ábside, que constituye el núcleo principal del culto. Para la construcción de mausoleos y baptisterios se adoptaron como modelos los más variados tipos de edificaciones paganas centralizadas, como

rotondas, construcciones octogonales o plantas en forma de cruz griega. Sin embargo, son nuevos unos edificios centrales que disponen en torno a un anillo interior de columnas una galería circular o poligonal, como en el mausoleo de Santa Constanza de Roma, construido bajo la protección de Constanza, hija de Constantino, entre el año 338 y el 350. Es éste un edificio circular, rodeado por un pórtico y precedido por un patio rectangular. El espacio interior está dividido en dos ámbitos concéntricos con doce parejas de columnas de capiteles compuestos. La bóveda está recubierta por un mosaico con la representación de la vendimia. En la pared opuesta a la entrada se hallaba el sarcófago de pórfido

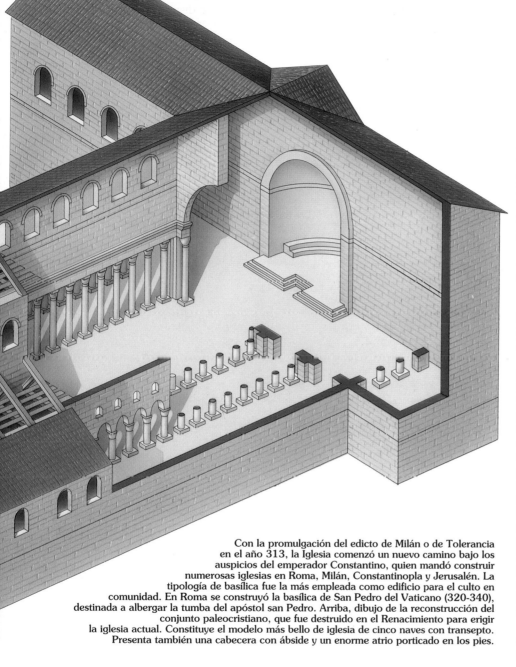

dos de dichos santos y mártires. Son posteriores las basílicas romanas de Santa María la Mayor (352-366), Santa Sabina (422-432) y San Clemente, todas ellas organizadas según el esquema de una planta longitudinal.

Cabe destacar así mismo algunas construcciones constantinianas en Constantinopla, donde el emperador hizo edificar la iglesia de los Santos Apóstoles y su propio mausoleo. Otra iniciativa de arquitectura imperial es la que se desarrolla en Milán a instancias de Teodosio y del obispo san Ambrosio en la segunda mitad del siglo IV. Entre las iglesias que se construyeron se encuentran la de San Lorenzo (355-372) y la basílica Martyrium o de San Ambrosio, primera muestra del tipo de arquitectura octogonal para los baptisterios.

La perduración de las formas arquitectónicas paleocristianas

Tanto las fórmulas arquitectónicas como la disposición de los espacios litúrgicos perduraron largo tiempo a pesar de la desaparición del Imperio Romano.

Ravena se convirtió en capital del Imperio Romano de Occidente en tiempos de Honorio; posteriormente, fue la capital del reinado ostrogodo de Teodorico, para convertirse, finalmente, en el siglo VI, en centro del exarcado bizantino del emperador Justiniano. Todo esto explica el gran número de monumentos importantes que allí se conservan. Entre sus edificios paleocristianos, de planta central, destaca el mausoleo de Gala Placidia (402-425), construido al final del nártex de la iglesia de Santa Cruz con el fin de albergar los sarcófagos del emperador Honorio, de Gala Placidia y de su esposo. La sencillez exterior del monumento contrasta con la riqueza decorativa de su interior a base de bellos mosaicos parietales de fondo azul oscuro.

La planta centralizada se mantiene en el baptisterio de los Ortodoxos, del primer cuarto del siglo V, copiado, a fines de dicho siglo, en otro edificio de esas características conocido como baptisterio de los Arrianos. Ambos conjuntos tienen una impresionante decoración de mosaicos, realizada en torno al año 450, que continúa la tradición iniciada en el mausoleo de Gala Placidia.

Las dos basílicas, San Apolinar el Nuevo y San Apolinar in Classe, construidas entre los siglos V y VI, enlazan con el período bizantino y serán estudiadas, por tanto, en el volumen dedicado a Bizancio.

En Hispania y en el Norte de África hay iglesias que presentan ábsides con-

Con la promulgación del edicto de Milán o de Tolerancia en el año 313, la Iglesia comenzó un nuevo camino bajo los auspicios del emperador Constantino, quien mandó construir numerosas iglesias en Roma, Milán, Constantinopla y Jerusalén. La tipología de basílica fue la más empleada como edificio para el culto en comunidad. En Roma se construyó la basílica de San Pedro del Vaticano (320-340), destinada a albergar la tumba del apóstol san Pedro. Arriba, dibujo de la reconstrucción del conjunto paleocristiano, que fue destruido en el Renacimiento para erigir la iglesia actual. Constituye el modelo más bello de iglesia de cinco naves con transepto. Presenta también una cabecera con ábside y un enorme atrio porticado en los pies.

de Constanza (320-340), que en la actualidad se conserva en los Museos Vaticanos de Roma.

Hispania cuenta con uno de esos magníficos mausoleos en Centcelles (Constantí, Tarragona), relacionado con la arquitectura imperial constantiniana. Schlunk y Hauschild defienden que puede tratarse de la tumba de Constante, hijo de Constantino, asesinado en Elna.

Otros edificios cristianos de esta época o algo más tardíos son, por ejemplo, San Pablo Extramuros, construido con el propósito de magnificar la tumba de san Pablo en el cementerio de la vía Ostiense y terminado hacia el año 440. De igual modo, la iglesia de San Lorenzo y la de San Pedro y San Marcelino son iglesias cementeriales, edificadas con la intención de albergar los restos venera-

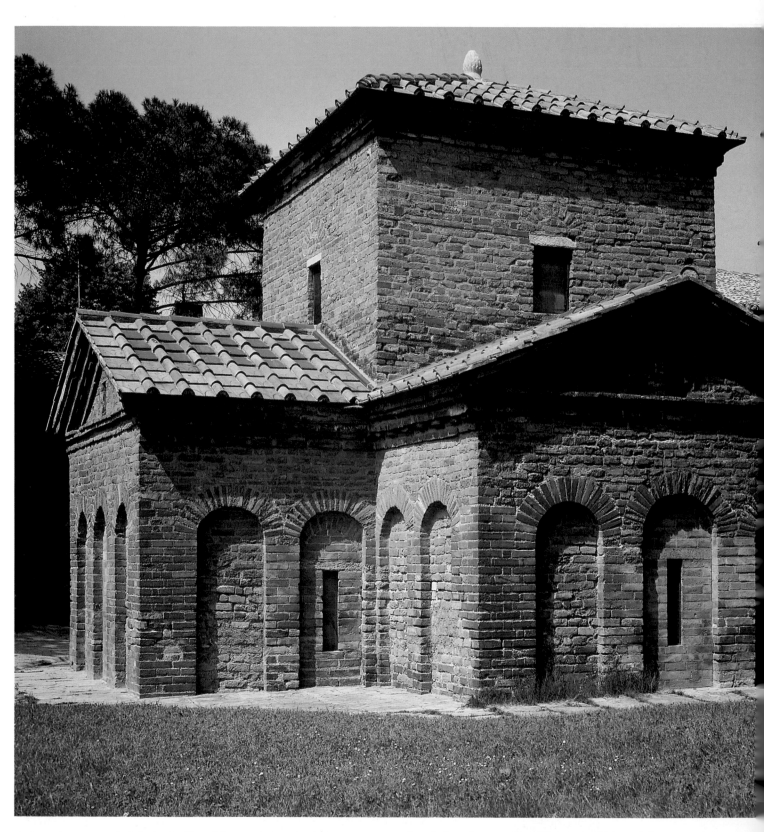

trapuestos, como la iglesia de Casa Herrera (Badajoz, España) o la de Bellator (Sbeïtla, Tunicia). En estas mismas zonas geográficas existen iglesias con cabecera tripartita y un contracoro, como la iglesia de Candidus (Haïdra, Tunicia) o la de El Bovalar (Serós, España).

En Siria y Palestina se construyeron iglesias con cabecera tripartita, aunque, a diferencia de las áreas geográficas anteriores, se reservan una o dos de las cámaras que flanquean el ábside como lugares para depositar las reliquias de los mártires. En Madaba (Jordania) se conocen más de veinticinco iglesias, de las que cabe destacar la de San Jorge o del Mapa, llamada así porque contiene un mapa de Tierra Santa que data del siglo VI, uno de los más antiguos documentos cartográficos de la humanidad.

En el Imperio Oriental fueron construidos también grandes centros de peregrinaje sobre lugares de culto martirial. En Siria destaca el santuario de Qalat Simán, dedicado a san Simeón el Estilita, que se erigió en el siglo V alrededor de la columna desde la que el santo predicaba. El espacio principal de este santuario fue concebido como un gran octógono, en cuyo centro se situó dicha

A la izquierda, vista exterior del mausoleo de Gala Placidia en Ravena (Italia), construido en el siglo V. Estaba situado al final del gran nártex de la iglesia de la Santa Cruz, en la actualidad desaparecida. Responde a la tipología de planta centralizada, contrapuesta a la longitudinal de la basílica. Tiene su origen en los mausoleos romanos y, al igual que éstos, estaba destinado a albergar varias tumbas. En este mausoleo están enterrados el emperador Honorio y Gala Placidia y su esposo. Se trata de un pequeño edificio de planta de cruz griega exenta construido en ladrillo. A pesar de la sensación de austeridad de su exterior, el edificio conserva en su interior uno de los conjuntos de mosaicos más bellos del mundo antiguo. Abajo, el espectacular mosaico que decora la bóveda central del mausoleo de Gala Placidia.

columna, mientras los pies de cuatro edificios basilicales comunicaban con el lugar venerado. Además de esta fastuosa edificación, el complejo contemplaba un majestuoso baptisterio al que se accedía por una enorme avenida porticada. En Egipto hay que señalar otro gran centro de estas características, el santuario de San Menas, lugar muy frecuentado por los peregrinos occidentales, a juzgar por el hallazgo de *ampullae*, botellas que contenían agua de San Menas. La más famosa de ellas es la *ampulla* que se conserva en la catedral de Monza (Italia).

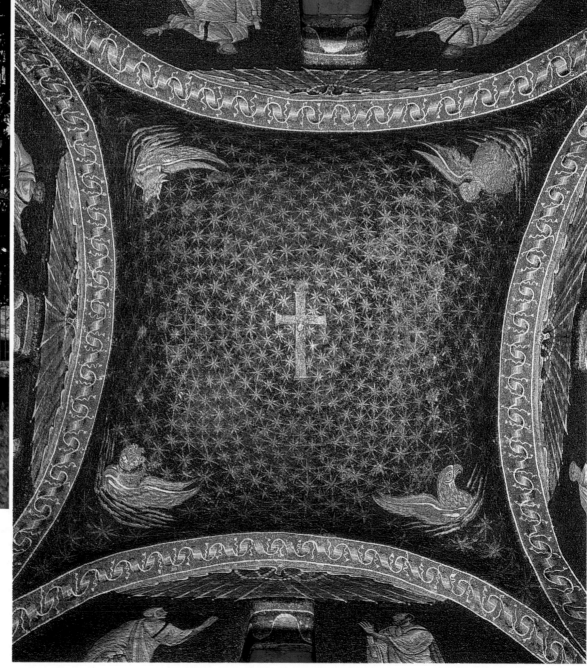

Escultura paleocristiana

La mayor parte de la escultura paleocristiana tiene un carácter funerario y se desarrolla a través de los sarcófagos.

La variedad decorativa y la disposición de los temas fue muy semejante en los sarcófagos cristianos y en los paganos. Un relieve central y otros dos en los extremos, separados por acanaladuras onduladas o estrigilos fue el esquema adoptado por los escultores en la representación de temas cristianos. En ocasiones, mantuvieron ciertos temas paganos que cristianizaron, como la representación de las estaciones o los vientos en los extremos de la caja, como símbolos de la eternidad alcanzada por el difunto. O también otros temas de la antigua iconografía funeraria romana, como las escenas de caza o bucólicas, que simbolizaban la caza de almas por Cristo y el Buen Pastor. La *imago*

clipeata o representación del difunto en un medallón fue también un préstamo de la imaginería pagana funeraria del momento.

La escultura de los sarcófagos plantea también serios problemas de datación, ya que son pocos los que han conservado una inscripción fechada. Pero la verdadera cuestión que impide precisar su datación es que, al tratarse de piezas singulares, hechas por lo general de mármol, fueron muchas veces reutilizadas.

Los talleres de Roma

Durante el siglo IV, Roma fue el centro productor por excelencia de sarcófagos cristianos. La realización de este tipo de obras fue tan ingente que no sólo cubrió las necesidades de la capital y de toda Italia, sino que se exportaba una parte de la producción a otras provincias del Imperio. En las representaciones escultóricas de Cristo en los sarcófagos —estudiadas por F. Gerke y que ayudan a datar las obras—, se localiza en esta época el tipo de «Cristo filósofo», llamado así por su similitud con las representaciones de los filósofos paganos. Se trata de un Cristo pedagogo, con barba, ataviado con el *palium*, el cabello despeinado y una expresión estática y nerviosa.

En los sarcófagos paleocristianos de mármol se esculpían figuras antropomorfas, zoomorfas y también estrigilos o decoraciones a base de acanaladuras en forma de «S». El estrigilo era el cepillo metálico con surcos sinuosos que los luchadores romanos empleaban para quitarse el aceite y el sudor del cuerpo. Con esta idea de purificación pasó a ser utilizado en el mundo cristiano como elemento decorativo. Abajo, un sarcófago paleocristiano (siglo III, Museo del Louvre, París), decorado a base de estrigilos y con la figura del Buen Pastor en el centro flanqueada por dos cabezas de leones. Los pies del sarcófago son garras.

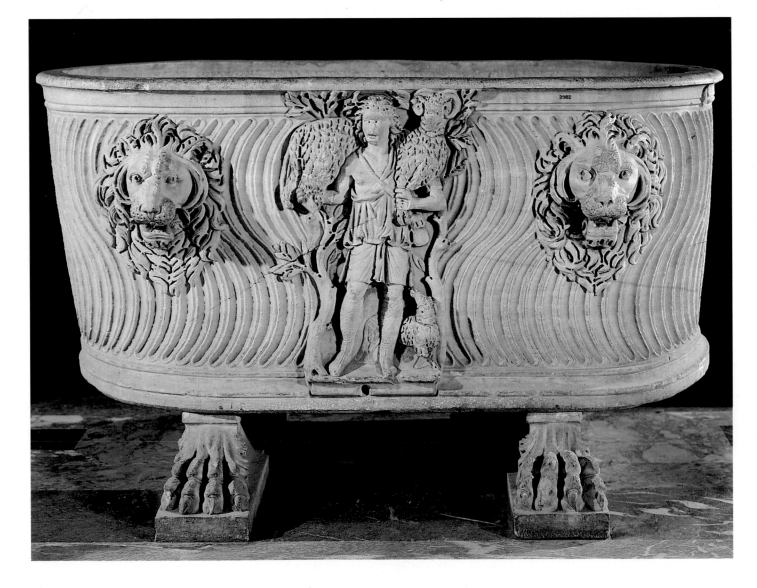

Principales sarcófagos

Los temas más habituales en estos sarcófagos son la orante y el Buen Pastor, así como escenas bucólicas. Los sarcófagos elaborados en Roma en los primeros años que siguieron a la Paz de la Iglesia o época protoconstantiniana (311-320) se caracterizan por presentar una decoración muy prolija. Cristo está representado imberbe, joven, con el cabello rizado hasta la nuca, las orejas descubiertas y la pupila del ojo sin horadar a trépano; lleva sandalias y vara taumaturga. Corresponde al «Cristo heroico» de la clasificación de Gerke. Los temas reproducidos son escenas del Antiguo y del Nuevo Testamento como Noé, los tres hebreos en el horno, el bautismo de Jesús, la multiplicación de los panes y los peces, las bodas de Caná, la curación del ciego, la hemorroísa y las primeras escenas de Pedro. Magnífico ejemplo de esta época es el conjunto de sarcófagos empotrados en los muros de la iglesia de San Félix de Girona. Se dividen en dos grupos: por una parte, los decorados con

Una de las piezas escultóricas paleocristianas más antiguas es el *Sarcófago de los Carneros*, conservado en los Museos Vaticanos de Roma (abajo), que se denomina así por las dos cabezas que aparecen esculpidas en los extremos. Está datado hacia mediados del siglo III, aunque por su similitud con el estilo de los relieves romanos de la época de Septimio Severo, algunos estudiosos lo fechan a fines del siglo II. En su frente se desarrollan varias escenas, entre las que destacan las dos centrales. Una representa el tema del Buen Pastor llevando el cordero, que simboliza el Cristo salvador del hombre (véase un detalle a la derecha); la otra es una orante con las manos extendidas, símbolo del alma del difunto suplicando a Dios la salvación. Las escenas de los extremos pueden estar relacionadas con la vida del difunto.

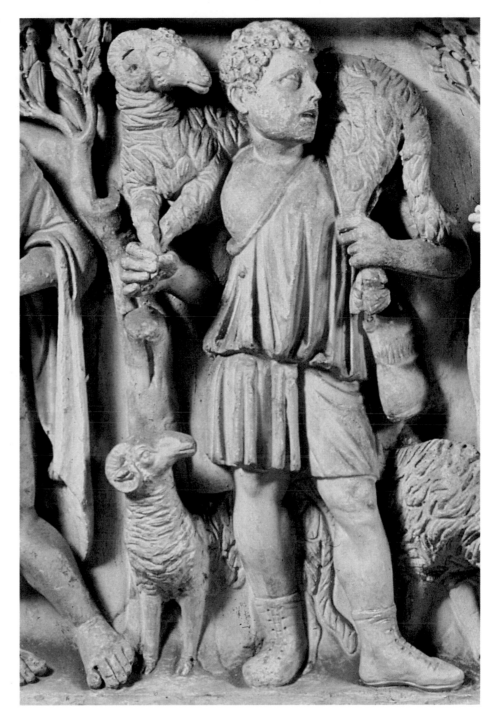

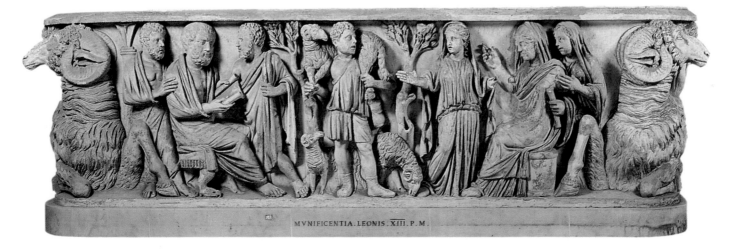

MVNIFICENTIA. LEONIS. XIII. P. M.

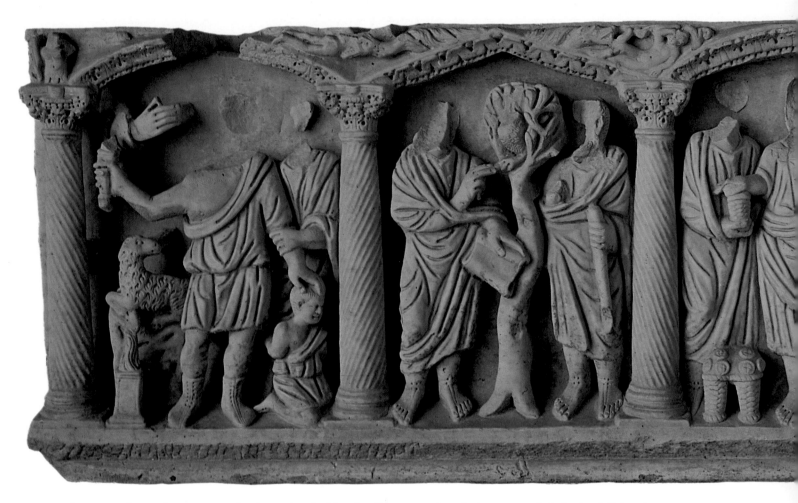

un friso corrido en el que se suceden las escenas del Nuevo Testamento, representando en cada una de ellas a Cristo; por otra, los que plasman una decoración compuesta por dos o tres escenas combinadas con franjas de estrigilos que dan una gran sensación de movimiento.

En época constantiniana (321-335) los talleres de Roma empiezan a elaborar sarcófagos de doble registro, adoptándose los fondos arquitectónicos que separan las escenas mediante columnas. El cabello y los ojos de las figuras no están horadados al trépano. La representación de Cristo corresponde a la de un joven de edad indeterminada que lleva una vara taumaturga en su mano. Es el «Cristo de las estaciones» de Gerke. Los temas más frecuentes son los ciclos relacionados con Cristo y los milagros. Las cinco escenas que componen el sarcófago del Museo Arqueológico Provincial de Córdoba datan de esta época.

Los relieves de los sarcófagos romanos de época tardoconstantiniana (336-360) se caracterizan por el tratamiento mucho más realista de las figuras, en el que las caras se suavizan por el pulimento del mármol, por lo que se le denomina

estilo blando. Como en el período precedente, se esculpen sarcófagos con doble registro. Cristo es representado como un niño peinado con melena por encima de los hombros, cubriéndole la nuca, la frente y las orejas, y con la pupila del ojo horadada. Se trata del «Cristo *puer*» o del también llamado «Cristo victorioso», en la clasificación de Gerke. Los temas más frecuentes en esta época son los de la Pasión, nunca representados de forma cruenta (la entrada en Jerusalén, Cristo ante Pilatos, el prendimiento de Pedro, su negación, etc.). Entre los sarcófagos más importantes de este momento se encuentran el de Adelfia de Siracusa (Italia), el llamado Dogmático (Museo de Letrán, Roma) y el de los Dos Hermanos (Museos Vaticanos, Roma), ambos fechados hacia el año 350. La tendencia hacia el clasicismo culmina con una obra maestra, el sarcófago de Junio Basso (359, Grutas Vaticanas, Roma), que consta de diez escenas con dos o tres personajes cada una.

El último tercio del siglo IV, la época teodosiana (361-400), presenta un cambio importante en la decoración de los sarcófagos esculpidos. El repertorio de

En la Península Ibérica hay una rica serie de sarcófagos en mármol, procedentes de los talleres romanos, que datan del siglo IV y se caracterizan por su alta calidad técnica. Uno de ellos, de época constantiniana, es el sarcófago paleocristiano (arriba) conservado en el Museo Arqueológico Provincial de Córdoba (España). Consta de cinco escenas bíblicas, repartidas en recuadros separados por columnas que sostienen arcos rebajados, unos de forma triangular y otros curvados. Los temas representados son el sacrificio de Isaac, la negación de Pedro, la multiplicación de los panes y los peces, el pecado original y Moisés en la fuente milagrosa, episodios frecuentes en la iconografía paleocristiana.

los temas varía, elaborándose una sinopsis simbólica del triunfo de la Pasión. Son muy frecuentes las representaciones del apostolado en actitud de aclamar el triunfo de Cristo, así como la escena de la tradición de la ley, la *traditio legis*, que evoca la entrega de la ley a Moisés, pero tomando por protagonistas a Cristo y los apóstoles. Son comunes en el relieve los fondos decorados con puertas de ciudad. La plástica en la figura de Cristo corresponde al «Cristo en majestad», según

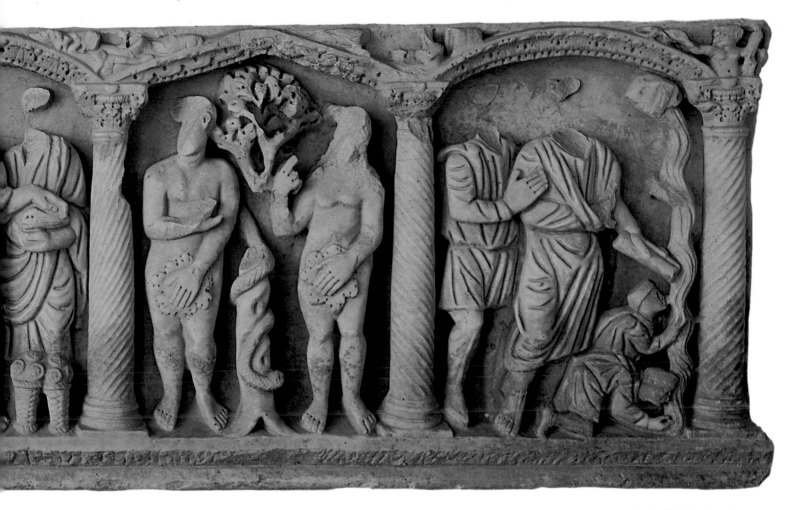

Gerke, que se caracteriza por la estilización, la barba tallada a trépano y la mirada serena. Ésta es la iconografía de Cristo que más se representó en el arte bizantino y durante la Edad Media.

Merecen una mención especial, en esta época, los sarcófagos de Bethesda, llamados así porque tienen como tema central el milagro de la curación del paralítico de la piscina probática, así como la entrada en Jerusalén y la curación de los ciegos y de la hemorroísa. Existe un magnífico ejemplo de este tipo de sarcófagos utilizado como piedra en una de las fachadas de la catedral de Tarragona.

Los talleres del mediodía de las Galias, Cartago y Tarragona

A inicios del siglo V, Roma deja de fabricar sarcófagos y se interrumpe, por tanto, el circuito de sus exportaciones. Paralelamente, en las diferentes provincias del Imperio empiezan a florecer talleres, cuya creación relacionan los especialistas con el hundimiento de la producción en Roma. En Provenza y Aquitania surgen también talleres, aunque se desconoce su número y volumen de obras. Cabe resaltar la colección existente en el Museo Lapidario de Arlés y otras en Marsella y Toulouse. Cartago y Tarragona inician una producción muy semejante, que ha llevado incluso a cuestionar si podría tratarse de un único taller o si, en el taller tarraconense, trabajaban artesanos africanos. Son característicos de ambas producciones los relieves interrumpidos por estrigilos, como el del sarcófago de los Apóstoles y el de Leocadio, ambos conservados en el Museo de la Necrópolis (Tarragona).

Escultura arquitectónica

Por lo que se refiere a la decoración escultórica de las iglesias, se conoce un tipo de escultura vinculada al mobiliario litúrgico de las iglesias.

En primer lugar, hay que considerar las mesas de altar que, en época paleocristiana, presentan formas variadas y pueden estar sustentadas por uno, cuatro o cinco pies.

Por otra parte, existen las llamadas placas de cancel, que sirven para delimitar los espacios reservados al clero y restringir el acceso de los fieles a los lugares más sagrados del templo.

Durante el período paleocristiano, dichas placas de cancel se decoraban de forma sencilla, con temas geométricos o florales que incluían algunos símbolos cristianos, como cruces, crismones o también cráteras con uvas, en alusión directa al sacramento de la Eucaristía. Grecia es una de las provincias en la que se ha hallado más mobiliario de este tipo.

La pintura de las catacumbas

Las catacumbas son cementerios subterráneos situados alrededor de las ciudades. Las más conocidas son las de Roma, aunque también las hay en el Norte de África y en Nápoles. En estos vastos cementerios existían zonas para el enterramiento de los cristianos, porque, contrariamente a las consideraciones tradicionales, no eran de uso exclusivo de los cristianos. Otro tópico romántico ha llevado a considerar las catacumbas como espacios de culto y de refugio de los cris-

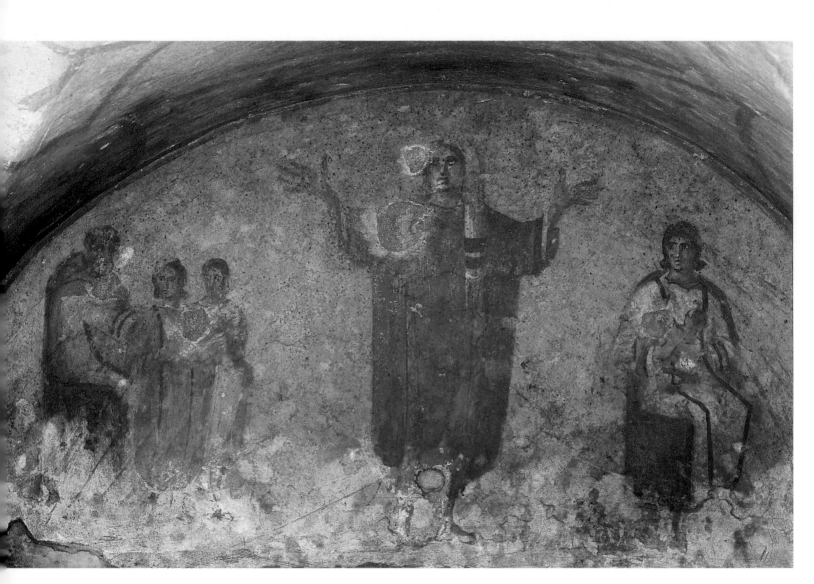

tianos durante las persecuciones. Contrariamente a esta creencia, estos cementerios subterráneos no fueron nunca escenarios del culto cristiano ni lugar de refugio. En todo caso, el único culto que allí se desarrollaba era el dedicado a los difuntos, que tenía sus orígenes en la tradición pagana y que desembocó en el culto a los mártires, las víctimas de las persecuciones.

Sin duda, uno de los aspectos que han consagrado el estudio de las catacumbas en la historia del arte es su decoración pictórica, que marcó el inicio de la iconografía cristiana. En los diversos *cubicula* y galerías de las catacumbas se localizan algunas de las más antiguas pinturas del arte paleocristiano, consideradas anteriores a la Paz de la Iglesia, aunque existen serias dudas sobre su exacta datación. El problema radica en que estos cementerios romanos fueron reutilizados hasta fechas muy tardías y remodelados continuamente en su trazado y decoración. Uno de los recursos más esti-

En las paredes de las catacumbas se desarrolló un arte pictórico tosco en el que era más importante la significación religiosa que la representación formal. En un primer momento, los temas se orientaron a la idea de la salvación del alma del cristiano. Así, aparece el tema de la orante, figura femenina con los brazos elevados, como la que se reproduce arriba (capilla de la Velatio, catacumbas de Priscila, en Roma), que data de mediados del siglo III. Inicialmente este tema iconográfico representaba el alma del difunto. Más tarde, tras el edicto de Milán (313), evolucionó hacia un mayor realismo y se reprodujo al difunto con sus rasgos fisonómicos, rogando por su salvación.

mados en la actualidad para datar las pinturas es la fecha de construcción de la iglesia bajo la que se encuentran las catacumbas. Los ejemplos más antiguos de pintura cristiana se conservan en las catacumbas romanas de Domitila y Priscila, pertenecientes al siglo II.

Primer estilo de criptogramas

Se considera como primer estilo de las pinturas de las catacumbas un tipo de decoración pictórica sobre fondo blanco cremoso, cuya superficie se organiza mediante trazos finos, rojos y verdes. Los techos abovedados, generalmente cuadrangulares, se utilizaron para colocar un motivo central inscrito en el cuadrado. Los pintores de estos espacios no hicieron más que aplicar la fórmula habitual en los monumentos paganos análogos y contemporáneos, tomando incluso prestadas ciertas personificaciones paganas, como la de las estaciones o los vientos, propias del repertorio de los mausoleos antiguos.

En estas primeras obras no predominan los temas cristianos. Una de las figuras más frecuentes, la orante, muy bien conservada en uno de los cubículos de la catacumba de Priscila en Roma, que representa el alma del difunto en oración, puede encontrarse aislada o bien combinada con distintos temas cristianos.

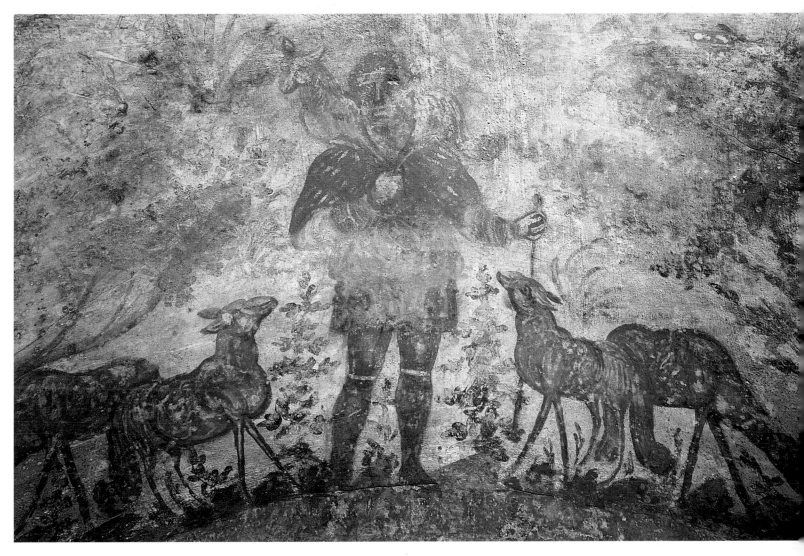

Otra imagen frecuente es la del Buen Pastor. Un claro ejemplo de esta representación se encuentra en la catacumba romana de Domitila. Pero los temas más corrientes en esta primera época son las alusiones a los sacramentos mediante símbolos crípticos extraídos de las Escrituras. Así, Adán y Eva recuerdan el pecado original; el bautismo de Cristo, el sacramento del Bautismo; la adoración de los Magos, la fundación de la Iglesia; la multiplicación de los panes y los peces, la Eucaristía, etcétera. Suele datarse esta primera etapa en la época preconstantiniana.

Segundo estilo o estilo narrativo

Con el triunfo del cristianismo, el mensaje iconográfico se vuelve más explícito. A partir de la época constantiniana, la pintura de las catacumbas incorpora escenas del Antiguo y del Nuevo Testamento en ciclos narrativos.

Detalle de las pinturas de las catacumbas de Domitila (Roma), con el tema iconográfico del Buen Pastor, uno de los más característicos del arte paleocristiano. El Buen Pastor llevando el cordero simboliza la salvación del alma cristiana y era la manera de reproducir a Cristo alegóricamente antes del edicto de Milán o de Tolerancia (313). Este tema está tomado del mundo pagano en el que esta imagen simboliza la filantropía (*humanitas*). Con la Paz de la Iglesia, aunque no se dejó de utilizar, fue menos común, representándose también a Cristo en escenas relativas a los milagros o a la Pasión. El tema del Cordero Místico fue, así mismo, cada vez más habitual como símbolo de la Redención.

Los temas más representados son el ciclo de Jonás, los tres hebreos en el horno de Babilonia, Daniel salvado del foso de los leones, el Arca de Noé o Moisés haciendo brotar agua de la fuente de Marah. Respecto a la temática neotestamentaria, se representan escenas de la vida de Jesús, sobre todo los ciclos de Cristo taumaturgo (las bodas de Caná, la curación del ciego, la hemorroísa, la curación del paralítico en Bethsaïda o la multiplicación de los panes y los peces). Resulta ajena a esta época la imaginería cruenta relacionada con la Pasión de Cristo. En la pintura de las catacumbas apenas hay temas alusivos a la Pasión, que, por el contrario, sí se localiza en los sarcófagos, excepción hecha de imágenes evocadoras, como la negación de Pedro o su prendimiento.

A partir de las tradiciones romanoorientales, en las provincias del este se desarrolla un lenguaje expresivo nuevo. Exponente de ello es el arte copto de Egipto, que se caracteriza por sus rígidas composiciones y sobrio dibujo. El descubrimiento de frescos y de tejidos coptos confirma que los monjes egipcios tenían un mundo particular de imágenes en el que se fundía la tradición local con los nuevos preceptos cristianos.

Los mosaicos de las iglesias

Muchas iglesias de época paleocristiana presentaban mosaicos que servían de pavimento. Generalmente, sus motivos decorativos eran geométricos, florales o trenzados similares a los que decoraban el suelo de los edificios profanos. De lo contrario, los temas del Antiguo y Nuevo Testamento raramente se colocaban como pavimento y solían ser concebidos como mosaicos parietales.

Han podido individualizarse varios talleres de mosaicos paleocristianos. Entre los más representativos destacan los de Sabrata (Libia), que decoran la mayoría de iglesias africanas y que datan del siglo VI.

En Hispania apenas hay iglesias con pavimento de mosaico, excepto las de las islas Baleares, cuyos talleres se emparentan con los africanos y los del Adriático. Quizás la iglesia más excepcional por su mosaico sea la de Santa Maria del Camí (Manacor, España), hoy desaparecida, que disponía de un magnífico mosaico con representaciones de la historia de José y Adán y Eva expulsados del Paraíso.

Prueba de la ambivalencia de los temas de mosaicos profanos es la iglesia de villa Fortunatus (Fraga, España), erigida reaprovechando elementos de la villa romana. Dichas estancias ya se hallaban pavimentadas con mosaicos, que se convirtieron en el suelo de la nueva basílica.

Otros talleres de producción extraordinaria son los del Adriático. Su máximo exponente es la basílica de Aquileya, cuyo santuario está decorado con escenas marinas.

Sin embargo, dos de los talleres de mosaicos más ricos y conocidos en el arte cristiano son el de Ravena (Italia) y el de Madaba (Jordania), de cronología muy tardía, siglo VIII. Grandes complejos cristianos, como el Memorial de Moisés, presentan un pavimento con mosaicos muy rico, con temas de plena tradición paleocristiana, como cacerías, motivos florales, trenzados y geométricos. También cabe destacar la excepcionalidad de la decoración de la iglesia de San Esteban, del complejo conocido como iglesia del obispo Sergio, en Um er-Rasas —la antigua Kastron Mefaa—, datada entre los años 756 y 785. Lo más singular de su decoración es la representación de ciudades —probablemente las que formaban parte del territorio diocesano de

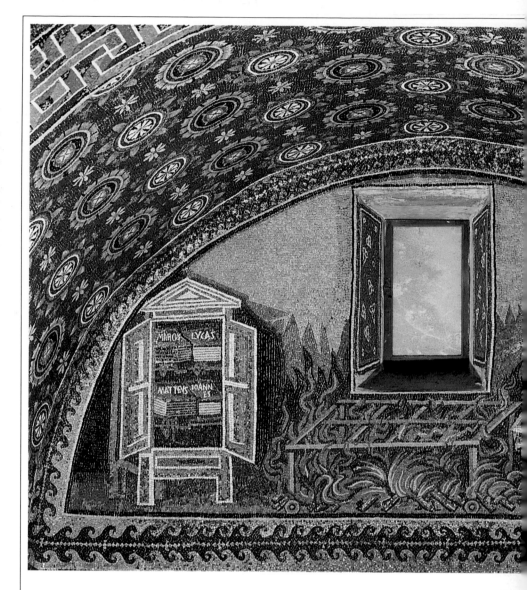

A la derecha, fragmento de un mosaico situado en la parte inferior de una de las paredes de la cúpula del mausoleo de Gala Placidia, que reproduce a dos palomas que beben de una vasija. Esta representación no debe interpretarse como una escena decorativa, sino como uno de los símbolos del sacramento de la Eucaristía. Para los primeros cristianos el agua era la fuente de vida de la que bebían los fieles para alcanzar su salvación. El tema, de origen pagano, pasó a tener una significación religiosa.

El mausoleo de Gala Placidia en Ravena (Italia) era una pequeña construcción de planta de cruz griega situada en uno de los extremos del nártex de la desaparecida iglesia de Santa Cruz. Se construyó en el siglo V con el fin de albergar los sepulcros de tres personajes reales: el emperador Honorio, Gala Placidia y su esposo. Es uno de los edificios más significativos del arte paleocristiano por los bellísimos mosaicos realizados en el más puro estilo áulico. Éstos recubren todo el espacio interior, compuesto por cuatro bóvedas de cañón sobre cada uno de los brazos de la cruz y una cúpula central sobre pechinas. El brillo e intensidad cromática de los mosaicos, realizados sobre fondo azul, dan a los símbolos sagrados y a las figuras una fuerza misteriosa, casi sobrenatural. En su iconografía se refleja el triunfo de la fe cristiana, pues se representan los símbolos de la victoria (la cruz) y su proclamación por medio de los apóstoles. El conjunto se completa con guirnaldas de vides, coronas de flores y bandas geométricas, todo realizado en la más pura armonía; de ahí que este interior sea uno de los más bellos de toda la Antigüedad. Gala Placidia tuvo una importancia capital en el desarrollo en Ravena de una tradición decorativa musivaria que culminó en los mosaicos de San Vital del siglo VI, cuando esta ciudad italiana se convirtió en un exarcado de los bizantinos.

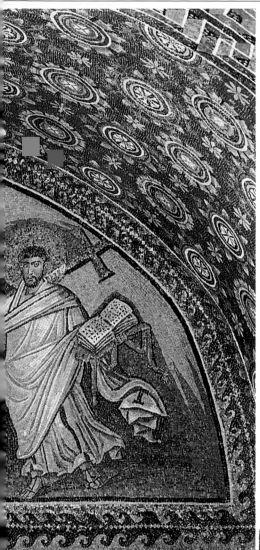

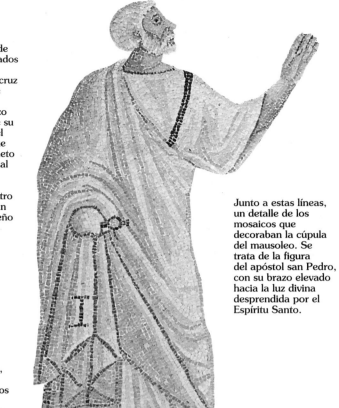

A la izquierda, detalle de uno de los lunetos situados al final de uno de los brazos de la planta de cruz griega del mausoleo de Gala Placidia. En él se reprodujo a san Lorenzo con la cruz, símbolo de su martirio, y la parrilla, el instrumento con que fue sacrificado. En este luneto hay también una original representación de los cuatro evangelistas, realizada mediante cuatro libros que se encuentran guardados en un pequeño armario. Cada libro corresponde a un evangelista.

Junto a estas líneas, un detalle de los mosaicos que decoraban la cúpula del mausoleo. Se trata de la figura del apóstol san Pedro, con su brazo elevado hacia la luz divina desprendida por el Espíritu Santo.

Abajo, interior del mausoleo de Gala Placidia. Se puede apreciar los sarcófagos, situados en primer término, y los magníficos mosaicos que recubren toda la superficie. Entre ellos destaca el que decora el luneto del fondo. En él se representó, en una estética claramente helenística, al Buen Pastor sentado y con la cruz a modo de cayado, rodeado por las ovejas.

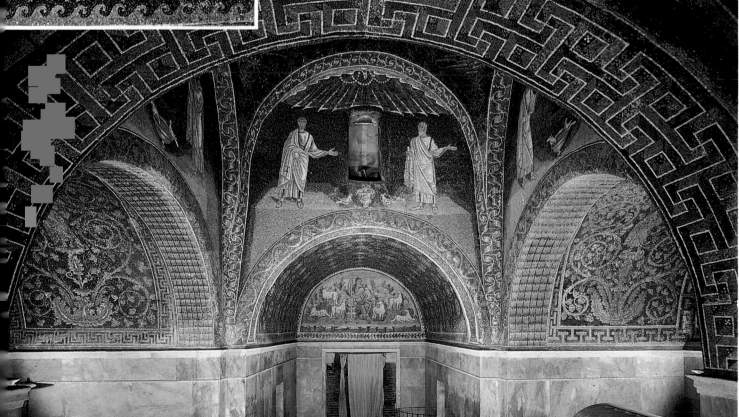

Madaba— en los intercolumnios, destacando, de una forma sintética, las iglesias de cada una de ellas. Los temas plenamente cristianos se reservaban para la decoración parietal de los edificios, mencionándose al respecto la importancia del mausoleo de Centcelles (Constantí, España). Su construcción, datada en el año 350 y emplazada sobre el recinto termal de una villa romana, presenta una planta central con una cripta donde probablemente se hallaría el sarcófago.

La celebridad de este excepcional monumento estriba en la decoración de su cúpula, con mosaicos en varios registros. El inferior presenta temas profanos, de cacería, y los dos superiores temas eminentemente cristianos. La mayoría de las iglesias que presentan decoración parietal de mosaicos se consideran ya de época bizantina, aunque hay que tener en cuenta que su origen se remonta a la Antigüedad tardía. Éste es el caso de los mosaicos del arco triunfal de la iglesia de Santa María la Mayor, en Roma.

Las laudas sepulcrales de mosaico

Una de las manifestaciones artísticas más representativas del primitivo cristianismo son las laudas sepulcrales de mosaicos, epitafios de fieles situados sobre el pavimento del propio edificio de culto o bien en algún mausoleo. La característica principal de estas laudas de mosaico es su estructura. En el centro se halla la inscripción o epitafio. A ambos lados de la inscripción se representan motivos simbólicos relacionados con el culto cristiano, generalmente un crismón y una crátera, o bien motivos geométricos y florales. La lauda suele estar delimitada por una cenefa de trenzas o motivos ovales.

En Hispania hay una importantísima necrópolis en Tarragona, junto a la basílica que albergaba los restos de los mártires Fructuoso, Augurio y Eulogio, conocida como la necrópolis del río Francolí. En ella se han hallado varias laudas sepulcrales de categoría

artística encomiable, como el epitafio de Optimus, que representa al difunto togado, con un volumen en su mano izquierda, y recuerda su situación en un entorno sagrado mediante la fórmula *in sede quiescis* (en un lugar tranquilo).

Otra lauda muy famosa de dicha necrópolis es la que representa al Buen Pastor enmarcado por una cenefa de trenzas. En las Baleares se conoce otro ejemplo, el epitafio de Baleria en la iglesia de Son Peretó, en Mallorca.

En las islas del Mediterráneo central existen edificios de culto que han conservado algunos ejemplos de laudas, como en Salemi (Sicilia), cuyas inscripciones están en griego, y en Porto Torres (Cerdeña). Otro gran taller de laudas sepulcrales se localiza en el Adriático, en torno a Grado, Aquileya y Salona. En Grado hay que destacar el epitafio del judío convertido, Petrus, en la iglesia de Santa Eufemia.

En Aquileya se han documentado algunas laudas y en Salona, en la iglesia de Kapljuc, se ha hallado diversos epitafios realizados sobre mosaico.

Sin embargo, los talleres con mayor producción son, sin duda, los africanos, datables desde mediados del siglo IV al VI. Los grupos importantes conocidos se encuentran vinculados a las iglesias. Los más famosos son los de Tabarka, Tebessa y Uppenna, en Tunicia, y Kelibia, Setif y Tipasa, en Argelia.

La lauda sepulcral, pieza de mosaico de carácter funerario, fue un género cultivado en Hispania, especialmente en Tarraco, donde se pueden establecer dos corrientes distintas de lauda. Hay un estilo denominado culto, cuyo ejemplo más conocido es la lauda de Optimus, y otro, popular, representado en la de Ampelio (abajo). Esta pieza de mosaico, que se conserva en el Museo de la Necrópolis de Tarragona, se caracteriza porque en ella no se reprodujo el retrato del difunto sino una sucesión de símbolos cristianos. El principal es el del Cordero Místico, que aparece representado en el centro sobre un fondo azul y rodeado por un friso. El Cordero Místico está flanqueado por una crátera gallonada de la que brotan flores y por un texto, que es la dedicación de esta lauda al difunto.

ARTE DE LOS PUEBLOS GERMÁNICOS

«Este bendito hombre [Agnello] reconcilió todas las iglesias de los godos, esto es, las que se habían construido en tiempos de los godos y en especial por el rey Teodorico, y que eran de culto arriano. El muy bendito obispo Agnello reconcilió la iglesia de San Martín el Confesor [San Apolinar el Nuevo] en esta ciudad, iglesia que había sido fundada por el rey Teodorico y que es conocida como «el Cielo Dorado». Decoró la tribuna y ambos muros con imágenes en mosaico de los mártires e hizo un maravilloso pavimento de piedras incrustadas [...]. No hay otra iglesia que se pueda comparar a ésta en lo que a paneles de la cubierta y vigas se refiere.»

Agnello, *Liber pontificalis Ecclesiae Ravennatis* (siglo IX)

Las manifestaciones artísticas de los pueblos germánicos son muy variadas y evolucionaron de forma distinta según el territorio en el que cada uno de ellos se estableció. Los visigodos recogieron la tradición romana de construcción con aparejo de sillería y, una vez convertidos al cristianismo, erigieron iglesias como la de Santa María de Quintanilla de las Viñas en Burgos, España (izquierda). Los francos, por su parte, no alcanzaron el nivel artístico de los visigodos, como puede observarse en el tosco relieve que decora la piedra sepulcral de Niederdollendorf (siglo VII, Rheinisches Landesmuseum, Bonn), sobre estas líneas. En esta pieza se reproduce de nuevo la figura humana, tema que no era habitual en la tradición artística de los pueblos germánicos.

LA CRISIS DEL MUNDO ANTIGUO

La principal manifestación artística de los pueblos germánicos es, sin duda, la orfebrería. Ésta se caracteriza por una ornamentación geométrica, cada vez más estilizada, y su técnica más empleada es la del cloisonné, con esmaltes imitando incrustaciones de piedras preciosas. Junto a estas líneas, la cruz votiva de Agilulfo, rey de los longobardos (590-616), una de las piezas que componen el valioso tesoro de la catedral de Monza (Italia). Esta excepcional pieza data del siglo VI y fue realizada en oro con incrustación de rubíes. Su esposa Teodolinda la regaló a la catedral de Monza.

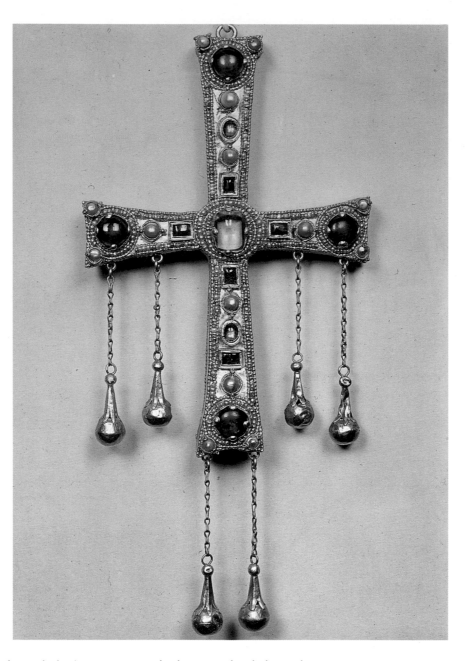

En la página siguiente, relieve de la *Adoración de los Magos*, una de las caras que decoran el altar del duque Ratchis (739-744, Museo de la Catedral, Cividale del Friuli, Italia), la pieza escultórica más sobresaliente del arte longobardo. Sus características formales como el modelado tosco, ejecutado con la técnica «a dos planos», la pérdida de la noción del bulto redondo, la frontalidad de las figuras y los rostros almendriformes preconizan la estética medieval. Los pliegues de la indumentaria se someten a una rígida abstracción lineal, seguramente inspirada en el rasgueado de las ilustraciones de los libros miniados.

La sociedad y la cultura de la Antigüedad tardía fueron modificadas profundamente por los grandes movimientos migratorios de diferentes pueblos, en su mayoría de origen germánico, pero también asiático, que cruzaron Europa de este a oeste.

El final del Imperio Romano estuvo marcado por la presencia en sus territorios de diversos pueblos nómadas que los romanos denominaron «bárbaros», es decir, «extranjeros». La consolidación de su presencia en las estructuras administrativas y militares romanas supuso, en cierto modo, lo que se ha dado en denominar la «barbarización» del Imperio Romano. Las manifestaciones artísticas de estos pueblos (ostrogodos, longobardos, francos, sajones, visigodos, burgundios, etc.), que preconizaron el paso de lo abstracto a lo concreto, puede rastrearse gracias a los objetos y adornos personales que transportaban y heredaban de generación en generación.

Por otra parte, el estudio del escaso arte monumental permite concretar la evolución y los núcleos en los que se establecieron.

Consideraciones sobre el arte de las invasiones

En primer lugar, cabe señalar que el arte de la época de las migraciones se caracteriza por ser particularmente prolífico en la fabricación de objetos de adorno personal. No por ello se debe desdeñar el trabajo de la madera, la decoración de las sepulturas, la iluminación de manuscritos, las esculturas o la escasa actividad constructiva. Si bien estas producciones tienen carácter propio, di-

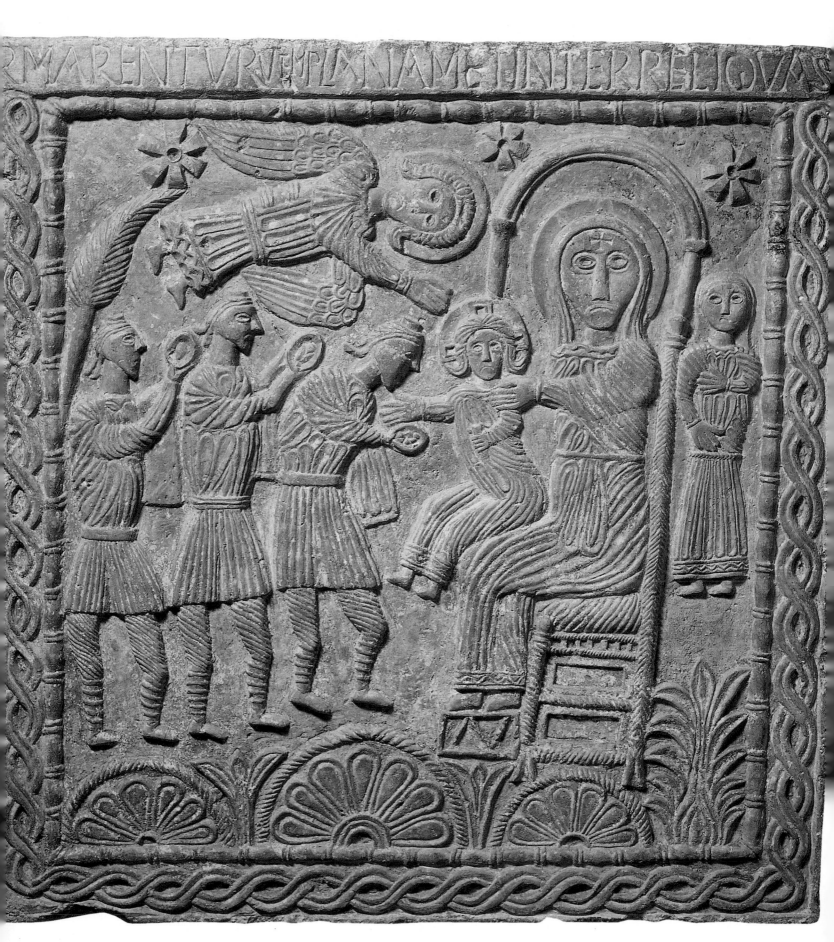

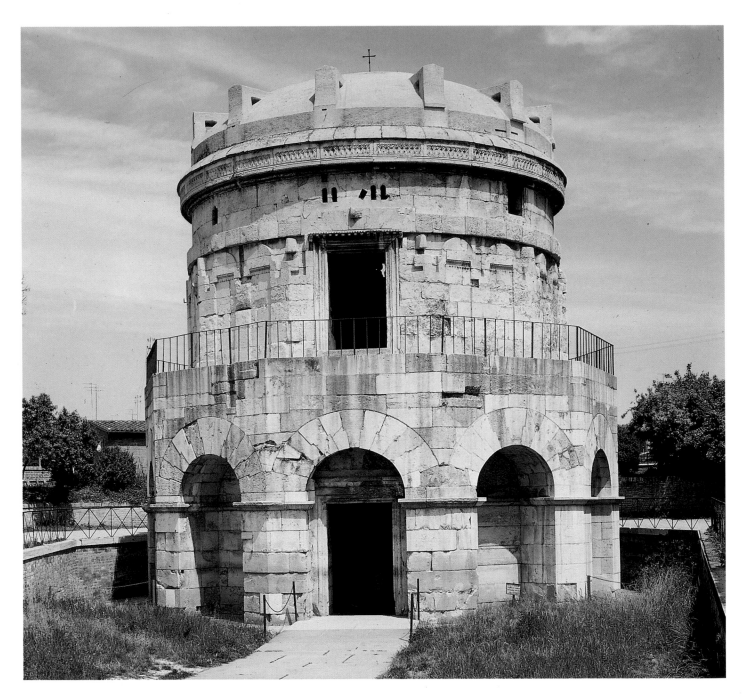

ferente de las obras romanas clásicas, todas ellas reflejan el proceso de aculturación al que estuvieron sometidos estos pueblos. En segundo lugar, se debe destacar que no se trata de un período de ruptura o decadencia, sino de una época de continuidad con innegables innovaciones y una evolución propia determinada por cada pueblo. Es evidente que no son iguales las producciones anglosajonas, que las visigodas, las ostrogodas o las francas y longobardas. Sin embargo, todas ellas responden a una cierta homogeneidad innovadora, que perfila las características de las producciones de los siglos posteriores.

La construcción más significativa del paso de los ostrogodos por Ravena (Italia) es el mausoleo de Teodorico (arriba), construido a principios del siglo VI. Es un edificio de planta octogonal que se divide en dos pisos: en el inferior hay la cripta funeraria y en el superior la capilla. Está erigido con grandes bloques de sillería de piedra y cubierto por un enorme monolito de mármol de ocho metros de diámetro, al que se le dio una forma curva. La única decoración escultórica se centra en el friso que recorre la cúpula monolítica, en el que se repiten los motivos geométricos característicos de la orfebrería de los pueblos germánicos.

El estilo animalístico I

El mar Negro, conocido en la Antigüedad como Pontus Euxinus, fue el punto geográfico aglutinador de diversos pueblos, procedentes del norte de Europa o de Asia, y el lugar donde se forjaron las técnicas e ideas básicas del arte de la época de las migraciones. Pero no debe pensarse que fuera éste el único polo de atracción, aunque se le considere el punto neurálgico, sino que debe tenerse en cuenta también toda la geografía germánica, es decir, toda el área donde durante la Edad del Bronce se desarrolló el arte celta, que marcó profundamente a estos pue-

blos bárbaros. De forma paulatina, éstos se instalaron, como federados o no, en los territorios que entonces pertenecían al Imperio Romano y que luego se convertirían en las tierras de sus propios reinos.

Al parecer fue en el norte de Europa, es decir en la Germania septentrional, donde se forjó el original estilo que los historiadores del arte denominan animalístico I. La fuente de inspiración de este estilo debe buscarse, básicamente, en el arte provincial romano, donde se mezclaban la deformación y la estilización de animales fantásticos con motivos geométricos. Este estilo fue aplicado tanto a los objetos de carácter personal, fabricados en oro o bronce, como a las pocas obras escultóricas que se conservan. Su área de expansión no fue más allá de los países nórdicos, aunque causó un fuerte impacto en las artes del metal europeas e incluso llegó a ejercer cierta influencia en la escultura arquitectónica. La principal característica de la zona nórdica y póntica es la figuración esquemática, claramente diferenciable de las producciones occidentales de estilo policromo.

El estilo policromo

Los ostrogodos y los visigodos produjeron esencialmente objetos de adorno personal policromos y decorados con mosaicos de celdillas, técnica que habitualmente se define como cloisonné. El origen del estilo policromo debe buscarse en las producciones artesanales de los hunos, pueblo de origen asiático turco-

Los visigodos solían realizar objetos de orfebrería para su adorno personal. Tal es el caso de las fíbulas o imperdibles que usaban para mantener prendida la túnica. Uno de los ejemplos más bellos es la pareja de fíbulas visigóticas en forma de águila (siglo VII, Museo Arqueológico Nacional, Madrid), procedente de Alovera (Guadalajara, España). Estas piezas (abajo) responden a un diseño esquemático invariable. Se representa al ave sin garras, con la cabeza erguida, vista de perfil, las alas semiabiertas y una piedra redonda engarzada a modo de ojo. Tienen su origen en el estilo animalístico escita y están trabajadas sobre una base de bronce tabicada y rellena con piezas de vidrio de colores, que imitan piedras preciosas.

mogol. Sus armas y objetos de adorno personal tenían una decoración geométrica realizada con incrustaciones y cabujones de piedras duras. Los ejemplos más conocidos, fechados en la primera mitad del siglo V, son los tesoros de Kertsch, en la península de Crimea, Petrossa (Buzau) y Apahida (Cluj), ambos en Rumania, y, por último, el gran conjunto de Szeged Nagyszéksós, hallado en Hungría. Los vándalos, los ostrogodos y los visigodos desarrollaron este estilo y lo difundieron por los territorios occidentales que ocuparon.

Las obras artísticas ostrogodas

Los ostrogodos, pueblo godo, mandados por Teodorico, se establecieron definitivamente en Italia a fines del siglo V tras un largo recorrido desde las costas bálticas hasta el mar Negro. Teodorico, llamado el Grande (454-526), había sido enviado por el emperador Zenón para someter al usurpador Odoacro.

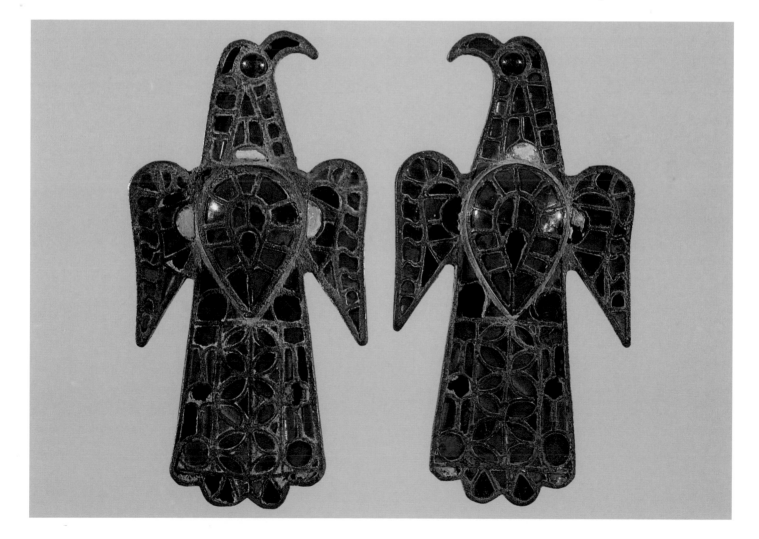

La actividad constructiva de Teodorico

Los edificios que se levantaron en Ravena, capital del reino ostrogodo, siguieron las pautas constructivas del Imperio Romano y, por tanto, la evolución lógica de lo que fueron la gran arquitectura y la iconografía imperiales. Al norte de la ciudad, en el barrio godo de Ravena, se levantó un centro de culto, la Anástasis Gothorum, y un baptisterio, llamado de los Arrianos, de planta octogonal. En ese período también se construyeron de nueva planta la iglesia de San Apolinar el Nuevo (h. 490) y un palacio (493-526), donde debieron residir la familia real y la corte, además del mausoleo de Teodorico, uno de los edificios más sobresalientes de la Ravena ostrogoda.

Fue levantado a principios del siglo VI en el centro del cementerio ostrogodo, es decir, en un lugar privilegiado. Siempre se ha dicho que este tipo de edificio responde, posiblemente, al recuerdo romántico de una tienda de campaña, de un campamento bárbaro o de un túmulo funerario, construido con megalitos verticales. No obstante, es evidente que refleja también, de forma indirecta, el prototipo de la arquitectura funeraria imperial romana, que recurría siempre a los edificios de planta circular.

La orfebrería y los adornos personales

Gracias a las excavaciones arqueológicas, en la actualidad se conoce mejor el arte de los ostrogodos, pues, básicamente en el norte de Italia, se han descubierto diversos objetos fechados en su mayoría en la primera mitad del siglo VI. Entre ellos abundan las fíbulas y los broches de cinturón, producidos básicamente en metales nobles, como el oro y la plata, pero también en bronce, en el estilo policromo que habían adquirido a su paso por el mar Negro y el Danubio. La técnica más característica es la de las piezas profundamente talladas produciendo un efecto de claroscuro y la de los mosaicos de celdillas o cloisonné. Claro ejemplo de esta última son los objetos hallados en una tumba femenina en Domagnano (República de San Marino), que muestran la calidad de los talleres ostrogodos, en este caso áulicos. El conjunto se compone de adornos personales pertenecientes a una dama de alta clase social. Destaca una pareja de fíbulas aquiliformes para sujetar el manto sobre los hombros (h. 500, Germanisches

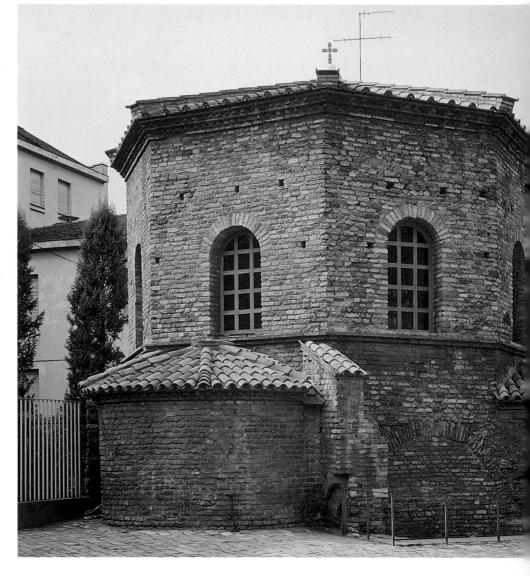

Nationalmuseum, Nuremberg). Es quizás en los tesoros de Desana, conservados en el Museo Municipal de Arte Antiguo de Turín y en el de Reggio Emilia, donde el proceso de aculturación romana de los ostrogodos es más patente. En ellos se vislumbran diversas influencias que anuncian la llegada del arte bizantino.

Arquitectura y escultura longobardas

Los longobardos formaban parte del grupo germánico septentrional. Se establecieron durante un tiempo en el valle del Elba, pasando posteriormente al Danubio y a Panonia, donde fueron admitidos como federados. Se instalaron en el año 568 en Italia bajo el mando del rey Alboino, pero, a causa de la presencia bizantina, el proceso de aculturación y de ocupación fue largo. Sin embargo, a fines del siglo VI conquistaron el valle del Po, donde finalmente se instalaron. A partir de ese momento y hasta el año 774, los artesanos y artistas desarrolla-

ron un arte propio que se extendió por toda la Península, arraigando con fuerza a partir del año 571 en las tierras del ducado de Benevento (Campania).

Conjunción de estilos

Los longobardos, al igual que los anglosajones, conjugaron la utilización del estilo animalístico y el estilo policromo, tanto de origen póntico como bizantino. Uno de los cementerios que ha proporcionado mayor variedad de objetos situados cronológicamente entre los siglos VI y VII es el de Castel Trosino (Ascoli Piceno), sin que deba olvidarse la necrópolis de Nocera Umbra (Foligno), cuyos restos se conservan en el Museo de Arte Antiguo de Roma. Así, por ejemplo, cabe citar que una de las mejores producciones, hallada en el interior de una tumba de una princesa alamana de Donauwörth (Ulm, Baviera), es la fíbula en plata y mosaico de celdillas de Wittislingen (siglo VII, Prahistorische Staatssammlung, Munich), cuyo artista, Wigerig, la firmó por el reverso. En lo que

Con la llegada de los ostrogodos la ciudad italiana de Ravena tuvo un momento de gran esplendor. Se inició entonces la construcción de importantes edificios como el baptisterio de los Arrianos (izquierda), realizado a fines del siglo V. Éste es un edificio de planta centralizada inscrita en un prisma octogonal que emerge sobre el conjunto casi como una torre. La sobriedad de su aspecto exterior contrasta con la riqueza decorativa de sus mosaicos interiores.

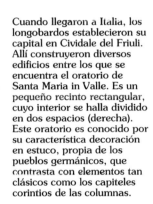

Cuando llegaron a Italia, los longobardos establecieron su capital en Cividale del Friuli. Allí construyeron diversos edificios entre los que se encuentra el oratorio de Santa Maria in Valle. Es un pequeño recinto rectangular, cuyo interior se halla dividido en dos espacios (derecha). Este oratorio es conocido por su característica decoración en estuco, propia de los pueblos germánicos, que contrasta con elementos tan clásicos como los capiteles corintios de las columnas.

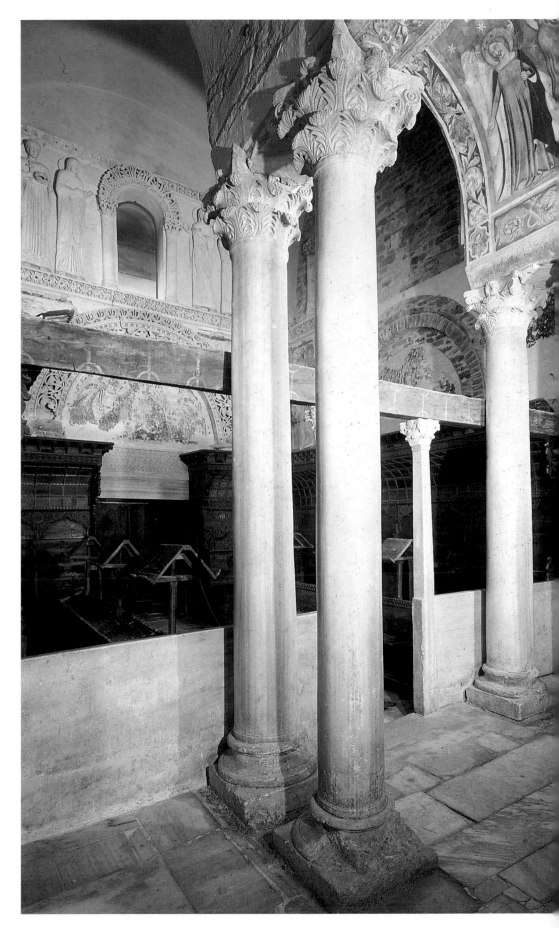

concierne al estilo animalístico, los artesanos longobardos crearon una variante que los investigadores han denominado estilo animalístico II, cuya principal característica es la profusión de entrelazos. Excelente muestra de este estilo son las cruces pectorales en lámina de oro, que en muchos casos debían ir cosidas a la indumentaria.

Sin embargo, y a pesar de la importancia de los objetos hallados en las necrópolis, uno de los tesoros que más información ha proporcionado acerca del horizonte cultural y artístico del mundo longobardo es el conservado en la catedral de Monza (Lombardía), ciudad que pertenecía al ducado de Spoleto y que fue capital del reino longobardo. Estos objetos fueron regalados por el papa Gregorio Magno a la reina Teodolinda en el año 603, acompañados de una carta de apoyo. Los objetos de este tesoro son casi todos de oro, con perlas y gemas engastadas, y fueron donados por Teodolinda a la catedral de San Juan, fundada por ella. Entre ellos cabe destacar la cubierta de dos hojas del evange-

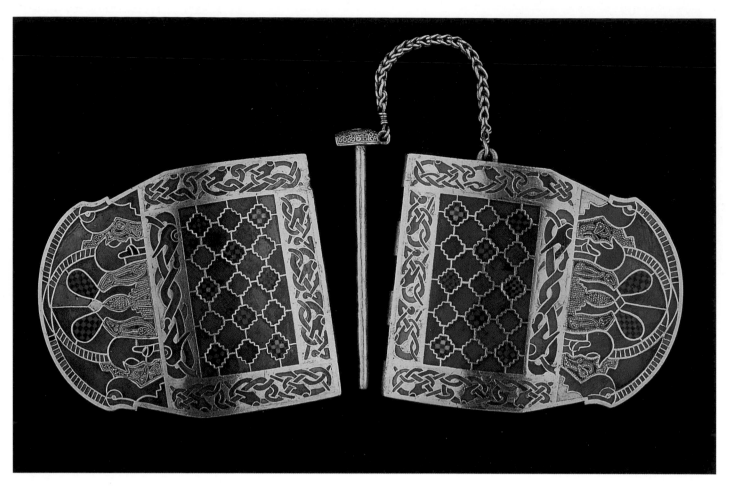

Los pueblos bárbaros anglos y sajones desarrollaron en las islas Británicas un estilo decorativo de tipo germánico. Éste se aplicó sobre todo en los objetos de adorno personal, que se realizaban siguiendo una técnica muy depurada. Sobre estas líneas, broche anglosajón (h. 650), conservado en el Museo Británico de Londres. Se trata de una de las piezas que componen el tesoro funerario encontrado en Sutton Hoo (Reino Unido), que perteneció a un príncipe sajón. Consiste en una pieza de oro, ricamente ornamentada con granates, vidrio y un elaborado trabajo de filigrana, que debe interpretarse como un reflejo del lujo que ostentaban las clases dirigentes anglosajonas. La decoración es completamente geométrica con predominio del entrelazo continuo.

liario con soporte de madera, varias coronas, las cruces votivas de Adaloaldo y Agilulfo, un relicario llamado de San Juan Bautista con incrustación de piedras preciosas y filigrana, además de un disco de plata dorada en el que se hallan representados una gallina y siete polluelos.

Cabe recordar que Teodolinda estuvo casada con el rey Agilulfo (590-616), del que existe una representación entronizada, de tipo imperial, sobre una lastra de bronce (h. 600, Museo del Bargello, Florencia), hallada en la localidad toscana de Val di Nievole.

Obras escultóricas y arquitectónicas

El pueblo longobardo realizó algunas obras escultóricas procedentes en su mayoría del norte de Italia, como el altar del duque Ratchis hallado en Cividale del Friuli. Esta obra, fechada entre los años 739 y 744, fue donada por Ratchis (702-760), duque del Friul y rey de los longobardos, entre los años 744-749. Se trata de un altar cuadrangular con las cuatro caras decoradas. En una de ellas está representado Cristo en majestad; en otra, la visitación de María; dos cruces trabajadas ocupan la superficie de una tercera y en la cuarta se representa la adoración de los Magos. Es en los rostros almendriformes y en la frontalidad de esta escena donde se detecta la gran influencia oriental.

La misma frontalidad se repite en las esculturas de bulto redondo en estuco policromo que forman parte de la iglesia de Santa Maria in Valle, llamada «el templete», de Cividale del Friuli, ciudad que fue capital del primer ducado longobardo de Italia, bajo Alboino en el año 568, y que después pasó a ser un ducado franco. Dicha construcción fue levantada al parecer hacia el año 762, es decir, en las postrimerías del gobierno longobardo de Italia. Las enigmáticas y grandes figuras de la iglesia señalan la vuelta a una cierta tradición clásica que

anuncia el posterior renacimiento carolingio. También se debe señalar la perfección escultórica, tradicional e innovadora, del baptisterio de Calixto, edificado en la misma ciudad y que lleva el nombre del obispo que ordenó su construcción hacia el año 730. Por último, hay que detenerse en uno de los pocos casos que se conocen de decoración pictórica. Los frescos, hallados en Santa Sofía de Benevento, son la muestra, prácticamente única, de una decoración que parecía desconocida en esa época.

Los anglosajones y sus creaciones artísticas

Los anglosajones, originarios también del este de Europa, no formaban parte del grupo germánico oriental, sino del septentrional, como los longobardos. Tras diversas incursiones por mar, los anglos, sajones, jutos y frisones conquistaron las islas Británicas, siendo su instalación en estos territorios definitiva a partir del siglo VI. Una de las características de las producciones artísticas anglosajonas es que combinan el estilo policromo, de la técnica del mosaico de celdillas, y la decoración sobre pequeñas planchas, propia del estilo animalístico. Uno de los mejores ejemplos de este tipo de arte lo proporciona el tesoro de

Sutton Hoo (h. 650, Museo Británico, Londres). En 1939 fue hallada en dicha localidad la tumba de un príncipe sajón, concebida como una barca para viajar a la otra vida, aunque el cadáver no se encontraba en el interior. Entre los diferentes objetos del tesoro mortuorio sobresale una bolsita de oro, con superficie de mosaico de celdillas y planchas animalísticas, con una escena que puede ser interpretada como Daniel en el foso de los leones. También resaltan, entre los materiales de este tesoro, un gran plato de plata con el sello de Anastasio I (491-518) y algunas monedas merovingias acuñadas entre los años 650 y 670.

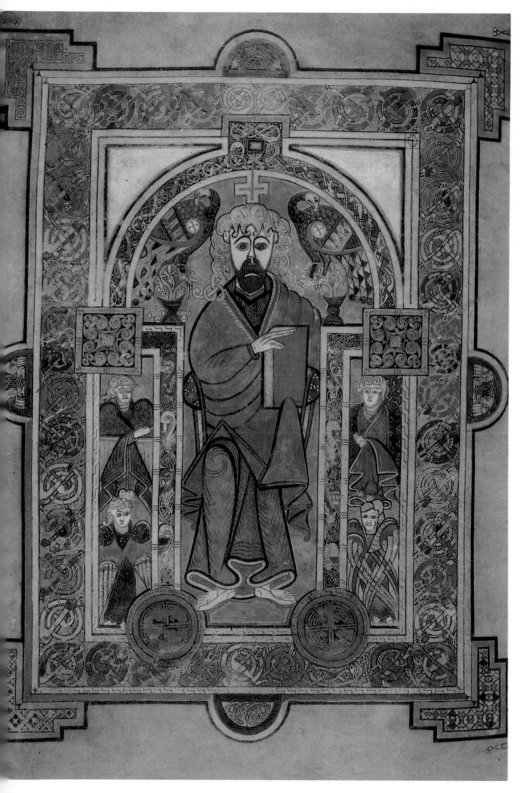

En Irlanda arraigó con fuerza el cristianismo y se construyeron monasterios —el de Clonmacnoise es uno de los más destacados— de los que sólo se conservan las torres cilíndricas de piedra. En escultura, destacan las cruces, también de piedra, como la de Ruthwell y la de Bewcastle, talladas con temas religiosos. Tuvo gran desarrollo la miniatura, que alcanzó un elevado nivel artístico. Ello se refleja en obras como el *Libro de Durrow* (siglo VII, Trinity College, Dublín), el *Evangeliario de Lindisfarne* (siglo VIII, Museo Británico, Londres) o el *Libro de Kells* (h. 800, Trinity College, Dublín).

La producción artística de los francos

Los francos, pueblo germánico compuesto por varias etnias, ocuparon los territorios de la desembocadura del Rin y de la actual Colonia hasta que, entre los años 430 y 450, penetraron en la Galia. De este pueblo nacieron las dinastías de los merovingios y de los carolingios. Las manifestaciones artísticas de los francos o merovingios son abundantes, pero se ciñen a objetos personales hallados en las sepulturas y a la escultura, a menudo también funeraria.

Aspectos iconográficos y estilísticos

Uno de los descubrimientos más importantes del período es el de la tumba del rey franco Childerico I (436-481), hallada en la ciudad belga de Tournai, la capital de su reino. Los objetos contenidos en el interior de la tumba, conservados en el Gabinete de Medallas de la Biblioteca Nacional de París, atestiguan la calidad productiva y las influencias que de los ambientes artísticos circundantes, siendo muy probable que algunas de las piezas de estilo policromo hubieran sido realizadas en talleres hunos.

Los temas iconográficos utilizados, entrelazos, serpientes de dos cabezas, esquematizaciones vegetales, motivos geométricos, rostros humanos frontales, grifos

La miniatura irlandesa alcanzó su máximo esplendor en las páginas del *Libro de Kells* (h. 800, 32 x 25 cm, Trinity College, Dublín), al cual pertenece la representación de Cristo, que se reproduce junto a estas líneas. Se trata de una miniatura profusamente ornamentada con espirales, trenzados y círculos que originan intrincadas composiciones con cabezas de monstruos y figuras humanas.

y animales fantásticos, se utilizaron tanto en los objetos de adorno personal como en la escultura. También podrían citarse las placas con la figura de Cristo en el cancel de la iglesia de Saint-Pierre aux Nonnains de Metz, las lajas de Narbona, la placa de tierra cocida de Grésin (Museo Nacional de Antigüedades de Saint-Germain, París) e incluso, en el área de los francos de Austrasia, la magnífica estela funeraria de Niederdollendorf (Rheinisches Landesmuseum, Bonn), en la que está representado un soldado empuñando una espada y rodeado de una serpiente de dos cabezas.

Con respecto a las artes suntuarias se deben mencionar el cáliz y la patena de oro de Gourdon (siglo VI, Biblioteca Nacional de París), realizados con una técnica refinada que combina la filigrana, la ensambladura de piedras y las incrustaciones. Del siglo VII es el cofre de reliquias de Teuderico (Tesoro de San Mauricio de Agaune, Suiza), también de extraordinaria calidad.

El renacimiento del siglo VII

Los edificios conservados de esta época se caracterizan por la pureza de sus volúmenes y por su pequeño tamaño. Se construyeron numerosos baptisterios, entre los que destaca el de Saint-Jean de Poitiers, del siglo VII, que consta de planta rectangular y tres ábsides, con bellísimos capiteles en mármol. También se conoce la existencia de basílicas, como la de Saint-Pierre de Vienne y criptas como las de Saint-Laurence de Grenoble y las de Jouarre (Meaux). En estas últimas, la amplísima serie de sarcófagos merovingios —tumbas de Agilberto y de la abadesa Teodequilda, admirablemente conservadas, y que se fechan entre fines del siglo VII y principios del VIII— permiten observar que su decoración se limitaba siempre a los repertorios geométricos, incluidas las cruces de diversos tipos y, en algunos casos, las esquematizaciones de árboles que simbolizan el árbol de la vida. Uno de los mejores ejemplos de este repertorio de modelos escultóricos es el hipogeo de las Dunas, en la ciudad francesa de Poitou, que ha sido fechado en el siglo VII. Tiene numerosas inscripciones pintadas o grabadas, y una de ellas cita a Mellebaude como su fundador.

El arte escandinavo

El arte de los vikingos es la manifestación de un pueblo rudo y aventurero. Desarrollaron un tipo de arte acorde con su propio mundo mitológico presidido

A la derecha, San Pedro de la Nave (Zamora, España), construida en la segunda mitad del siglo VII y una de las iglesias visigóticas mejor conservadas. El exterior del edificio construido con sillares de piedra grandes y bien tallados, refleja la compartimentación del espacio interior. La planta, reproducida bajo fotografía, consta de tres naves. La central es más ancha y elevada que las laterales. Éstas, por su parte, están atravesadas por un cuerpo transversal, cuyos brazos se prolongan hacia el exterior mediante dos pórticos laterales. En su extremo oriental, la nave central se extiende hacia el ábside cuadrangular.

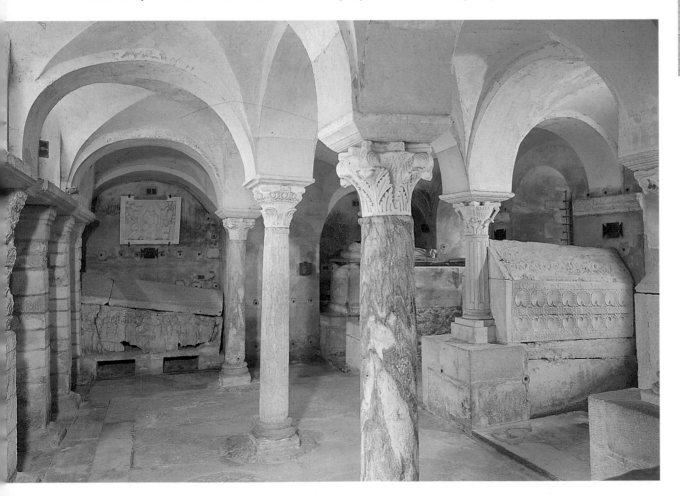

El arte de la Galia merovingia se halla muy asociado al mundo monástico y el alto nivel que alcanzó se pone de manifiesto en la iglesia de Jouarre, en Meaux, (Francia), una construcción de planta cuadrada compuesta por dos salas, una de las cuales está dividida en tres naves. Las cualidades técnicas de los artesanos merovingios son evidentes en la decoración de los capiteles y sepulcros conservados en el interior de la cripta funeraria (izquierda). Realizada a fines del siglo VII, guarda la tumba de santa Teodequilda, original por su recubrimiento de conchas.

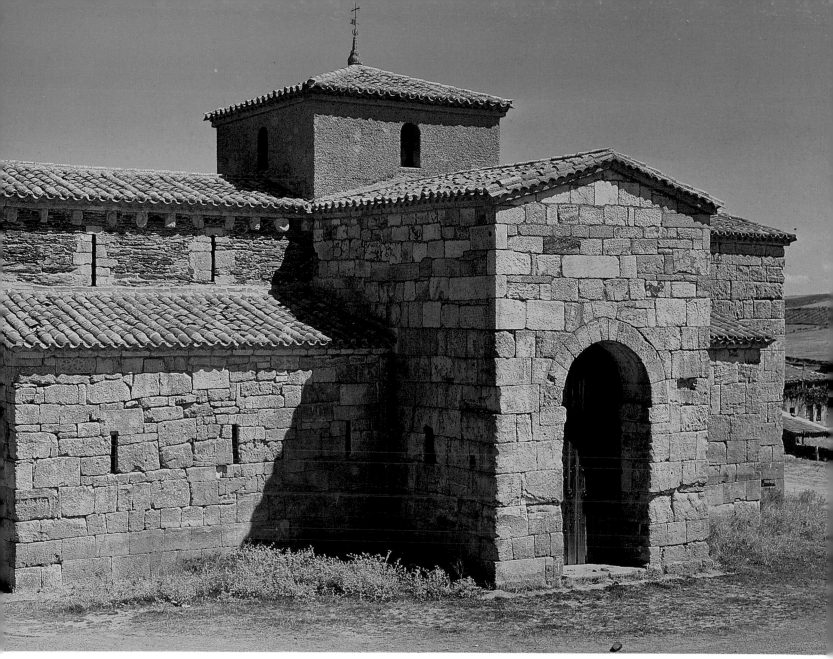

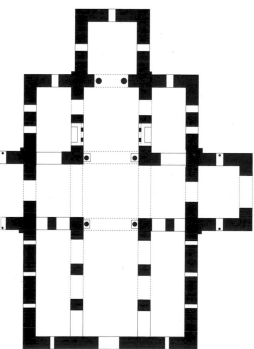

por Odín, el dios cabalgador. De su arquitectura, fabricada en madera, apenas se conserva nada. Sí se sabe que cuando morían, al menos los principales miembros del pueblo, eran sepultados en barcos de madera, como el que se conserva en el Museo de las Antigüedades de la Universidad de Oslo, de la reina Asa, hallado en Oseberg (Noruega) y datado en el año 850.

La decoración es muy estilizada y se distinguen varios estilos en la ornamentación vikinga. El que se denomina estilo de Vendel, del siglo VII, se caracteriza por los entrelazados constituidos por finos tallos, que en realidad son estrechos cuerpos de animales cuyas cabezas asoman en la terminación.

También se han conservado lápidas o laudas sepulcrales talladas con un suave relieve. En ellas se ve a Odín cabalgando y a los vikingos navegando en barcos, aunque hay lápidas cuya representación es tan estilizada que no se puede descifrar el tema.

Una de las estelas más importantes es la de Tägelgarda (siglo VIII, National-museum, Estocolmo), en la que se representa la muerte del héroe en combate.

El arte de los visigodos

El pueblo godo, procedente de los territorios bañados por el mar del Norte, formó un grupo coherente hasta el siglo IV, momento en que se dividió en ostrogodos y visigodos.

Ambos grupos, instalados en la *Gothia*, en la costa norte y oeste del mar Negro, franquearon las fronteras del Imperio Romano en busca de nuevos territorios.

Los primeros se establecieron en la península Itálica. Los visigodos, en cambio, tras un largo peregrinaje por la cuenca mediterránea, se instalaron en el sur de la Galia, en las provincias romanas de la Aquitania y de la Narbonense, y establecieron su capital en Toulouse.

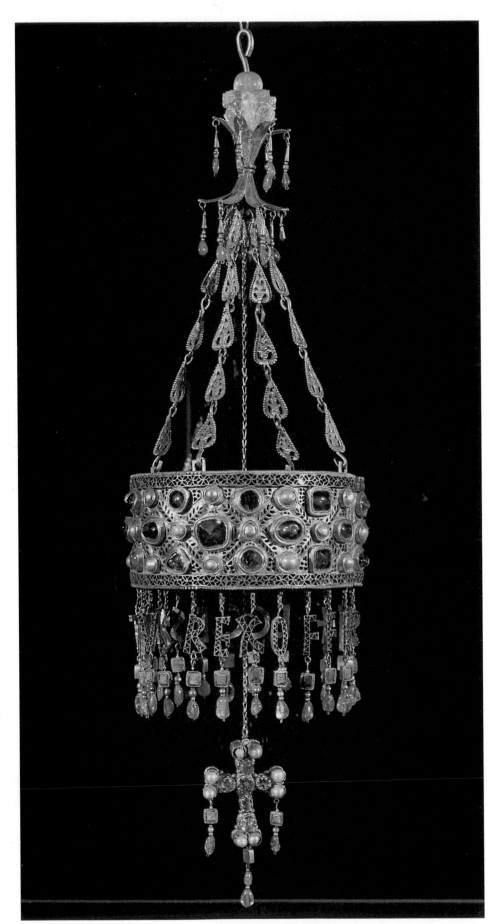

En Guarrazar (Toledo, España) se descubrió entre 1853 y 1861 un conjunto excepcional de objetos suntuarios (doce coronas votivas y ocho cruces) procedente de algún taller áulico visigótico, que se conoce como el tesoro de Guarrazar. Una de las piezas que forman parte de este hallazgo es la corona votiva del rey Recesvinto (siglo VII, Museo Arqueológico Nacional, Madrid), reproducida a la izquierda. Es una corona de oro y pedrería destinada a ser suspendida del techo como ofrenda de Recesvinto a la iglesia de Toledo, según rezan las letras con el nombre del rey que cuelgan de dicha pieza. Esta obra maestra puede relacionarse con las joyas bizantinas que adornan las representaciones de los reyes Justiniano y Teodora en los mosaicos de San Vital de Ravena (siglo VI).

La incierta configuración del arte de los visigodos

Durante el siglo V, período de ocupación, las creaciones artísticas que los visigodos dejaron en estas regiones son escasas y es difícil discernir cuáles son las producciones de origen romano y cuáles las de los talleres que acompañaban a los recién llegados. Un caso paradigmático de este problema es el de los sarcófagos que se fabricaban por aquel entonces en Aquitania. Los talleres que los producían eran de carácter local, pero definen una cierta evolución con respecto a las producciones de épocas anteriores. Se incluyen en los repertorios iconográficos nuevos motivos, basados en la ornamentación vegetal esquematizada y la geométrica. Arquitectónicamente, existió en Toulouse, la capital del reino establecida por Walia en el año 419, una renovación constructiva de la cual existen pocos datos, a excepción de la iglesia de planta central de La Dorada.

Las corrientes artísticas en las artes menores

La presencia de los visigodos en Hispania se ha demostrado gracias a la excavación de grandes cementerios aislados en el centro de la meseta castellana que sólo fueron utilizados durante el siglo VI. En las sepulturas, sobre todo femeninas, se han hallado innumerables broches de cinturón y fíbulas, que han permitido comprobar la maestría de los talleres locales. En ellos se utilizaba básicamente el estilo policromo de mosaico de celdillas y el trabajo del bronce. Los visigodos, durante el siglo VI y al menos hasta el año 589, fecha de la conversión del rey Recaredo al cristianismo, convivieron pacíficamente con el pueblo his-

panorromano. De modo paulatino y, sobre todo, gracias a la conversión, la fusión entre romanos y visigodos fue creciendo de manera notable.

Los mejores ejemplos de la plasmación definitiva de este arte en el siglo VII son los tesoros de Guarrazar (Toledo), cuyas piezas se conservan en el Museo Arqueológico Nacional de Madrid, y el de Torredonjimeno (Martos, Jaén), conservado en el Museo Arqueológico de Barcelona. Se trata de dos tesoros que presentan una alta calidad técnica y que proceden probablemente de los talleres áulicos. El tesoro de Guarrazar se compone de varias coronas votivas, cruces colgantes y una cruz procesional, objetos, todos ellos, que recurren a la utilización del oro y al engaste de gemas y perlas. Diversas inscripciones y letras colgantes permiten situar el conjunto en los reinados de Suintila (621-631) y de Recesvinto (649-672), aunque las fuentes literarias permiten asegurar que la práctica de ofrecer coronas votivas era un hecho común, al menos desde Recaredo.

Creaciones arquitectónicas y escultóricas

En el siglo VII los arquitectos visigodos construyeron diversas iglesias en la meseta castellana, cuyo punto neurálgico fue Toledo, capital del reino. Todas presentan la misma característica constructiva de utilizar un aparejo de grandes bloques de piedra, bien escuadrados y asentados en seco. Un elemento que se mantiene

Cuando el rey Recesvinto volvió de luchar contra los vascones, enfermó y fue a curarse a Baños de Cerrato (Palencia, España), donde existía un manantial de aguas termales. Tras recuperarse, según la leyenda por intercesión de san Juan, decidió levantar la iglesia de San Juan de Baños (abajo) en acción de gracias. Fundada en el año 661, es la más antigua de las iglesias visigóticas. El edificio consta de tres naves separadas por arcos de herradura y columnas que terminan en tres ábsides rectangulares, con un pórtico occidental que tiene una arcada de herradura. Es la más «clásica» de las iglesias visigóticas por su sencillez arquitectónica y su regular aparejo de sillería, tan característico de las construcciones de esta época.

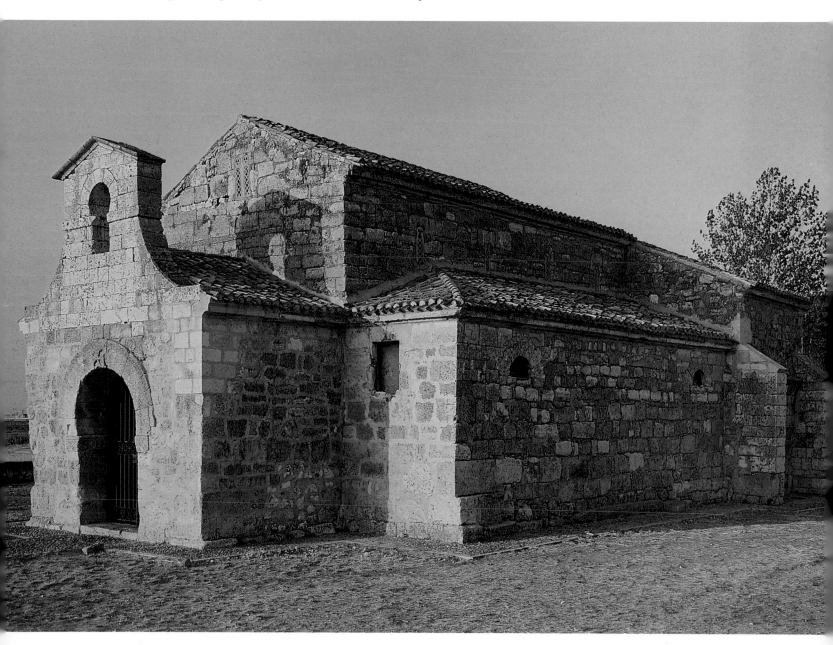

constante en la arquitectura visigoda es el empleo del arco de herradura. Algunas construcciones, como San Juan de Baños de Cerrato en Palencia (661), fueron dedicadas a los monarcas, en este caso a Recesvinto. Otras, de gran belleza plástica, en las que se ensayan fórmulas arquitectónicas, son las de Santa María de Quintanilla de las Viñas en Burgos (fines del siglo VII) y San Pedro de la Nave en Zamora (segunda mitad del siglo VII). En ambos edificios se advierte una importante compartimentación del espacio en tres naves, que responde a necesidades litúrgicas. La ornamentación escultórica es sumamente rica. En Quintanilla de las Viñas, la cabecera de la iglesia presenta, exteriormente, varios registros ornamentales superpuestos y continuos, decorados con motivos vegetales y animales. El origen de este tipo de motivos se localiza en diversos focos artísticos de la geografía peninsular occidental, esencialmente en Mérida y en Lisboa, donde los escultores crearon un estilo propio. En el caso específico de la iglesia de Quintanilla de las Viñas, la rica ornamentación, exterior e interior, ilustra un programa iconográfico cerrado. Lo mismo ocurre con la decoración escultórica de la iglesia zamorana de San Pedro de la Nave, donde, gracias al análisis del trabajo de la piedra y al estudio de la propia producción escultórica, se han podido detectar dos artesanos o bien dos talleres diferentes. Ello permite suponer, a su vez, que existieron restauraciones posteriores.

Hay diversos registros que recorren interiormente los muros de la iglesia, compuestos, exclusivamente, por motivos geométricos, como cruces inscritas en círculos, florones, rosetas y estrellas. Por otra parte, las basas y los capiteles de las columnas del cimborrio presentan una iconografía diferente, que incluye motivos animales y escenas figuradas. Así, por ejemplo, la escena de Daniel en el foso de los leones y la del sacrificio de Isaac muestran la complejidad del programa iconográfico que establecieron los artistas en este conjunto.

Otras construcciones arquitectónicas importantes del mundo visigodo son San Fructuoso de Montelios en Braga (Portugal), edificio concebido como mausoleo del propio santo y en el que se aprecian claros influjos mediterráneos, procedentes sobre todo de Ravena. En esta actividad constructiva destacan también las iglesias portuguesas de San Pedro de Balsemao y de San Giao de Nazaré; y, en Orense, Santa Comba de Bande.

BIBLIOGRAFÍA

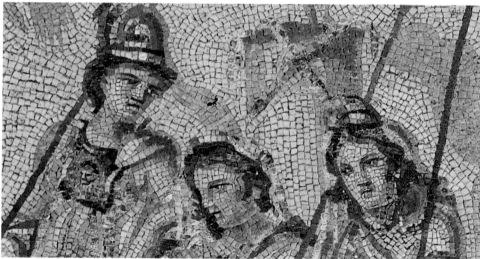

Detalles de un mosaico del siglo II descubierto en una villa de Antioquía (Turquía). Representa el juicio de Paris y fue realizado probablemente según un modelo helenístico. Se conserva en el Museo del Louvre (París).

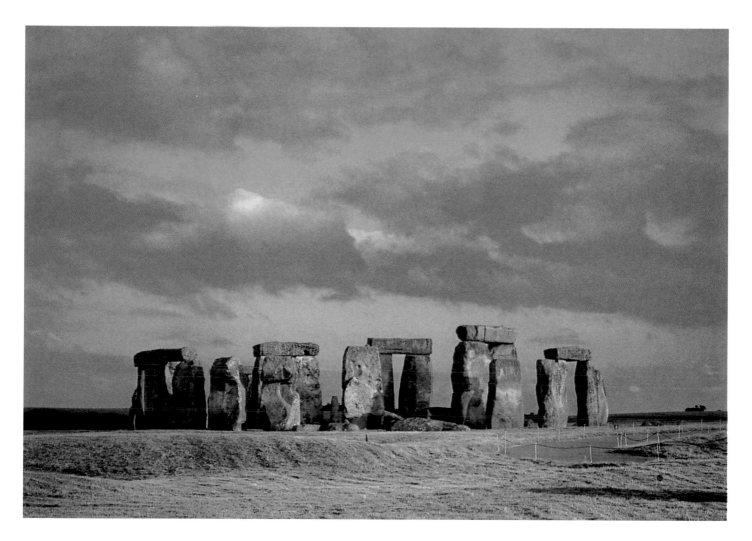

PRIMERAS CIVILIZACIONES: OBRAS GENERALES

Sobre estas líneas, una perspectiva del círculo de piedras hincadas en Stonehenge (Reino Unido), una construcción megalítica levantada durante el II milenio a.C.

AURENCHE, O. y CAUVIN, J., *Néolithisation. Proche et Moyen Orient, Mediterranée Orientale, Nord Afrique, Europe méridionale, Chine, Amérique du Sud.* Oxford, 1987.

BAILLOUD, G. y MIEG DE BOOFZHEIM, P., *Les civilisations néolithiques de la France dans leur contexte européen.* Picard, París, 1976.

BLANCO FREJEIRO, A., *Arte antiguo del Asia Anterior.* Universidad de Sevilla, Sevilla, 1975.

CHILDE, G., *El nacimiento de las civilizaciones orientales.* Península, Barcelona, 1976.

CINOTTI, M., *Arte del mundo antiguo.* Teide, Barcelona, 1964.

FRANKFORT, H., *Reyes y dioses.* Alianza, Madrid, 1981.

— *Arte y arquitectura del Oriente Antiguo.* Cátedra, Madrid, 1982.

GIEDION, S., *El presente eterno: los comienzos del arte.* Alianza, Madrid, 1991.

— *El presente eterno: los comienzos de la arquitectura.* Alianza, Madrid, 1992.

GRAZIOSI, P., *L'arte dell'antica età della pietra.* Sansoni, Florencia, 1956.

HUYGHÉ, R., *El arte y el hombre.* Planeta, Barcelona, 1975.

KRUTA, V., *L'Europe des origines. La protohistoire 6000-500 avant J.-C.* Gallimard, París, 1992.

KÜHN, H., *El arte de la época glacial.* Fondo de Cultura Económico, México, 1971.

LLOYD, S., *L'art ancient du Proche–Orient.* Larousse, París, 1965.

MALUQUER DE MOTES, J., *La humanidad prehistórica.* Montaner y Simón, Barcelona, 1975.

PERICOT, L. y RIPOLL, E., *Prehistoric Art of the western Mediterranean and the Sahara.* Nueva York, 1964.

POPE, A.U., *A survey of persian art from prehistoric times to the present.* Oxford University Press, Oxford, 1968.

RIPOLL, E., *El arte Paleolítico.* Historia 16, Barcelona, 1989.

ARTE PREHISTÓRICO

AA. VV., *Arte rupestre de España.* Revista de Arqueología, Madrid, 1987.

ALMAGRO, M., *Altamira-Symposium. Madrid-Asturias-Santander.* CSIC, Madrid, 1980.

BATAILLE, G., *Lascaux et la naissance de l'art.* Skira, Ginebra, 1980.

BOSCH-GIMPERA, P., *La Chronologie de l'Art Rupestre seminaturaliste et schématique de la Peninsule Ibérique.* Valcamonica Symposium, Brescia, 1970.

CAMPS, G., *Les civilisations préhistoriques de l'Afrique du Nord et du Sahara.* Doin, París, 1976.

DAMS, L., *L'art rupestre préhistorique du Levant espagnol.* Picard, París, 1984.

LAMING-EMPERAIRE, A., *La significación del arte rupestre paleolítico.* Martínez Roca, Barcelona, 1977.

LEROI-GOURHAN, *Prehistoria del arte occidental.* Gustavo Gili, Barcelona, 1968.

— *Los primeros artistas de Europa. Introducción al arte parietal paleolítico.* Encuentro, Madrid, 1983.

— *Símbolos, artes y creencias de la prehistoria.* Istmo, Madrid, 1984.

— *Arte y grafismo en la Europa prehistórica.* Istmo, Madrid, 1984.

LHOTE, H., *Hacia el descubrimiento de los frescos del Tasili. La pintura prehistórica del Sáhara.* Destino, Barcelona, 1961.

VIÑAS I VALLVERDÚ, R., *La Valltorta.* Castell, Barcelona, 1982.

ARTE EGIPCIO

AA. VV., *Los tiempos de las pirámides. De la Prehistoria a los hicsos (1560 a. de C.).* Aguilar, Madrid, 1978.

— *El Imperio de los Conquistadores. Egipto en el Nuevo Imperio (1560-1070 a. de C.).* Aguilar, Madrid, 1979.

— *L'Égypte du crépuscule. De Tanis a Méroé (1070 av. J.-C.-IV siècle apr. J.-C.).* Gallimard, Lausana, 1985.

ALDRED, C., *Egyptian art in the days of the pharaon, 3100-320 B.C.* Thames and Hudson, Nueva York, 1985.

BLANCO FREJEIRO, A., *El arte egipcio.* Historia 16, Barcelona, 1989.

CORTEGGIANI, J.-P., *L'Égypte des Pharaons au Musée du Caire.* A. Somogy, París, 1979.

DRIOTON, E. y BOURGUET, P., *Les Pharaons à la conquête de l'art.* Desclée de Brouwer, París, 1965.

MICHALOWSKI, K., *L'Art de l'ancienne Égypte.* L. Mazenod, París, 1968.

ROBINS, G., *Proportion and style in ancient Egiptian art.* Thames and Hudson, Nueva York, 1994.

WILKINSON, A., *Ancient Egyptian Jewelery.* Londres, 1971.

ARTE DEL PRÓXIMO ORIENTE Y MESOPOTAMIA

AMIET, P., *L'Art Antique au Proche-Orient.* Mazenod, París, 1977.

KLIMA, J., *Sociedad y cultura en la antigua Mesopotamia.* Akal, Madrid, 1989.

LANG-SING, F., *The Sumeerians. Inventors and Builders.* Cassell, Londres, 1974.

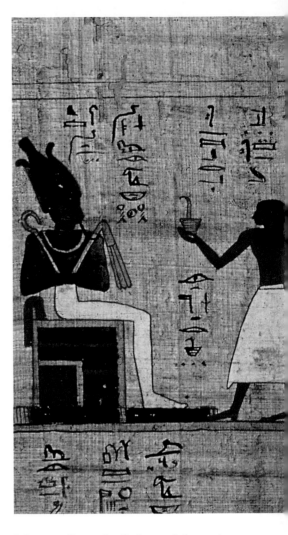

Sobre estas líneas, detalle de uno de los papiros del *Libro de los Muertos* (Museo del Louvre, París).

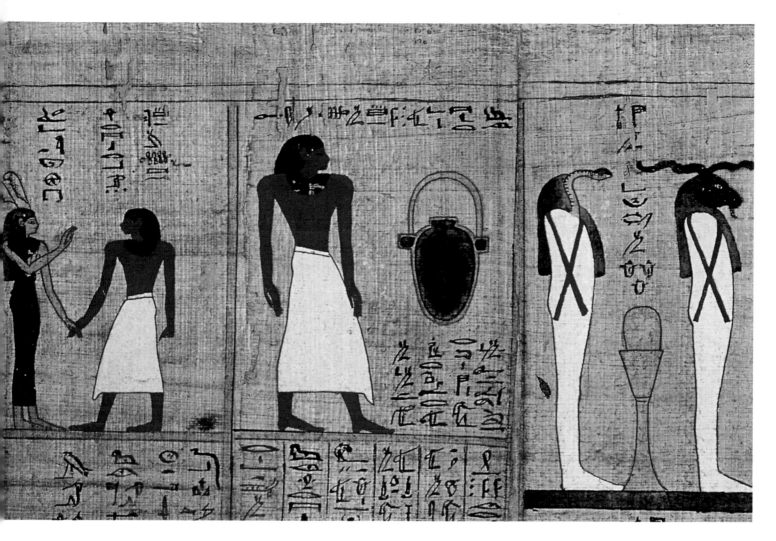

LARA PEINADO, F. *El arte de Mesopotamia.* Historia 16, Barcelona,1989.

MOSCATI, S., *Historial Art in the Ancient Near East.* Centro di Studi Semitici, Roma, 1963.

MELLAART, J., *The Neolithic of the Near East.* Thames and Hudson, Londres, 1975.

MOORTGAT, A., *The Art of Ancient Mesopotamia.* Phaidon, Londres, 1969.

PARROT, A., *Assur.* Aguilar, Madrid, 1961.

— *Sumer.* Aguilar, Madrid, 1981.

STROMMENGER, E., *Cinq Millénaires d'art mésopotamien.* Flammarion, París, 1964.

WOOLLEY, L., *Mesopotamia y Asia Anterior.* Praxis, Barcelona, 1962.

ARTE FENICIO

BARAMKY, D., *Phoenicia and the Phoenicians.* Kayat, Beirut, 1961.

BARRECA, F., *L'espansione fenicia nel Mediterraneo.* CNR, Roma, 1971.

CINTAS, P., *Manuel d'archéologie punique.* Picard, París, 1970.

CONTENAU, G. *La civilisation phénicienne.* Payot, París, 1949.

DUNAND, M., *Byblos, son histoire, ses ruines, ses légendes.* A. Maissonneuve, París, 1968.

DUSSAUD, R., *L'art phénicien du II millénaire.* P. Geuthner, París, 1949.

HARDEN, D., *The Phoenicians.* Penguin Books, Middlessex, 1971.

MAZAR, B., director, *The World History of the Fenish People.* Rutgers University Press, Londres, 1971.

MOSCATI, S., *Il mondo dei Fenici.* Mondadori, Milán, 1966.

— *I Fenici.* Bompiani, Milán, 1988.

PARROT, A., *Los fenicios.* Aguilar, Madrid, 1975.

Cabeza femenina esculpida en marfil (siglo VIII a.C.), hallada en Nimrud, en el palacio de Asurnasirpal II, que se conserva en el Museo de Irak, en Bagdad.

Vaso hitita para libaciones, datado a inicios
del II milenio a.C., que se conserva en el
Museo del Louvre de París.

ARTE HITITA

AKURGAL, E., *Die Kunst der Hethiter*. Hirmer, Munich, 1976.
BITTEL, K., *Los hititas*. Aguilar, Madrid, 1976.
FRANKFORT, H., *Asia Minor and the Hittites*. Penguin Books, Middlessex, 1954.
GARELLI, P., *El Próximo Oriente Asiático*. Labor, Barcelona, 1977.
GURNEY, O. R., *The Hittites*. Penguin Books, Middlessex, 1962.
GÜTERBOCK, H. G., *Narration in Anatolian, Syrian and Assyrian Art*. American Journal
of Archaeology, 61, 1, Archaeological Institute of America, Nueva York, 1957.
LLOYD, S., *Early Highland Peoples of Anatolia*. Thames and Hudson, Londres, 1967.
ÖZGÜC, T., *The Art and Architecture of Ancient Kanish*. Andolu (Anatolia), VIII,
Ankara, 1966.
RIEMSCHNEIDER, M., *Die Welt der Hethiter*. Helmuth Th. Bossert, Stuttgart, 1954.
VIEYRA, M., *Hittite Art*. Alec Tiranti, Londres, 1955.

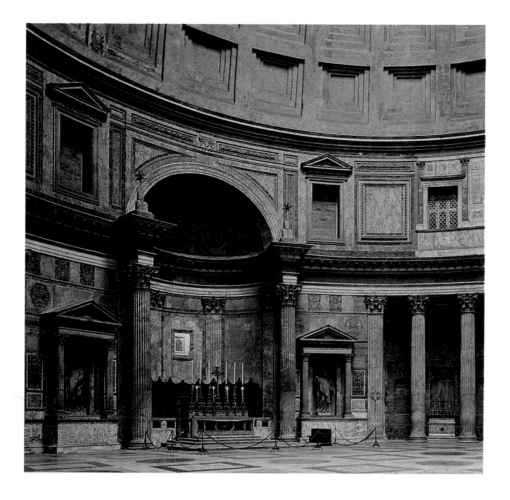

A la izquierda, interior del Panteón de Roma, un grandioso templo de forma circular con cúpula de principios del siglo II, que estuvo consagrado a las siete divinidades planetarias.

ANTIGÜEDAD CLÁSICA: OBRAS GENERALES

ANDREAE, B., *Arte romano*. Gustavo Gili, Barcelona, 1974.

BIANCHI BANDINELLI, R., *Storicità dell'arte classica*. G. C. Sansoni, Florencia, 1943.

— *Il problema della pittura antica*. Editrice Universitaria, Florencia, 1953.

— *Roma. Centro del poder*. Aguilar, Madrid, 1970.

— *Roma. El fin del arte antiguo*. Aguilar, Madrid, 1971.

— *Del Helenismo a la Edad Media*. Akal, Madrid, 1981.

BIANCHI BANDINELLI, R. y GIULIANO, A., *Los etruscos y la Italia anterior a Roma*. Aguilar, Madrid, 1974.

BLANCO FREIJEIRO, A., *Historia del Arte Hispánico*. Alhambra, Madrid, 1981.

BOARDMAN, J., *El arte griego*. Destino, Barcelona, 1991.

CHARBONNEAUX, J., *Grecia arcaica*. Colección El Universo de las Formas, Aguilar, Madrid, 1970-1971.

— *Grecia helenística*. Colección El Universo de las Formas, Aguilar, Madrid, 1970-1971.

CHARBONNEAUX, J., MARTIN, R. y VILLARD, F., *Grecia clásica*. Colección El Universo de las Formas, Aguilar, Madrid, 1970-1971.

GRABAR, A., *El primer arte cristiano*. Aguilar, Madrid, 1967.

HENIG, M., *El arte romano*. Destino, Barcelona, 1985.

HUBERT, J., PORCHER J. y VOLBACH, W.F., *L'Europe des invasions*. Gallimard, París, 1967.

MATZ, F., *La Crète et la Grèce primitive. Prolegomènes à l'histoire de l'art grec*. Albin Michel, París, 1962.

MARTIN, R., *L'Arte greca*. Unione Tipografico-Editrice Torinese, Turín, 1984.

PAPAIOANNOU, K., *Arte griego*. Gustavo Gili, Barcelona, 1973.

RICHTER, G. M. A., *El arte griego*. Barcelona, 1988.

ROBERTSON, M., *El arte griego*. Alianza, Madrid, 1985.

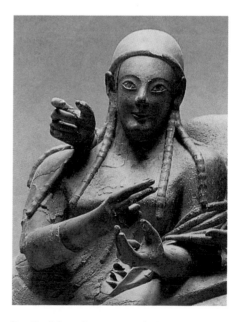

Detalle del sepulcro etrusco de *Los Esposos* (Museo Nacional de Villa Giulia, Roma), que procede de Cerveteri (Italia) y data de 530-520 a.C.

ROBERTSON, D. S., *Arquitectura griega y romana*. Cátedra, Madrid, 1985.

SEVERYNS, A., *Crète et Proche-Orient avant Homère*. Office de Publicité, Bruselas, 1960.

WOODFORD, S. *An Introduction to Greek Art*. Londres, 1985.

J. YARZA, *Arte y arquitectura en España, 500-1250*, Cátedra, Madrid, 1984.

ARTE GRIEGO

ARIAS, P. E., *Storia della ceramica di età arcaica, classica ed ellenistica e delle pitture di età arcaica e classica*. Società Editrice Internazionale, Turín, 1963.

BOARDMAN, J., *Greek Sculpture. The Archaic Period* y *Greek Sculpture. The Classical Period* Thames & Hudson, Londres, 1985.

COOK, R. M., *Greek painted Pottery*. Methuen & C. Ltd., Londres, 1972.

COULTON, J. J., *Greek Architects at Work. Problems of Structure and Design*. Oxbow Books, Oxford, 1988.

DEMARGNE, P., *Naissance de l'art grec*. Gallimard, París, 1964.

DINSMOOR, W. B., *The Architecture of Ancient Greece*. B.T. Batsford Ltd., Londres, 1950.

EVANS, A., *The Palace of Minos*. Londres, 1935.

FAURE, P., *La vie quotidienne en Crète au temps de Minos (1500 ans a.J.C.)*. Hachette, París, 1973.

— *La vie quotidienne en Grèce au temps de la guerre de Troie*. Hachette, París, 1975.

FUCHS, W., *Die Skulptur der Griechen*. Munich, 1983.

GARCÍA BELLIDO, A., *Urbanística de las grandes ciudades del mundo antiguo*. CSIC, Madrid, 1966.

GRECO, E. y TORELLI, M., *Storia dell'urbanistica. Il mondo greco*. Bari, 1983.

HIGGINS, R. A., *Greek Terracottas*. Methuen & C. Ltd., Londres, 1967.

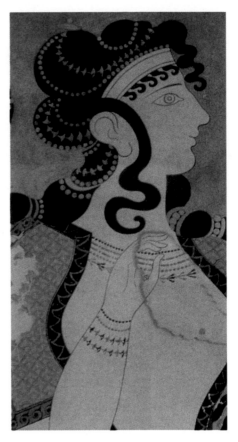

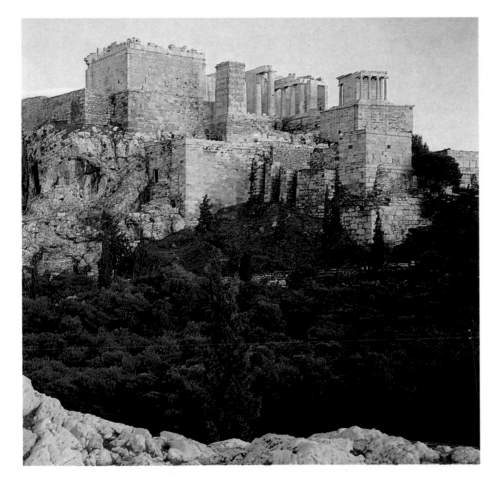

Sobre estas líneas, un detalle del fresco *Damas de azul* (h. 1500 a.C.), del palacio de Cnosos y conservado en el Museo de Heraklion (Creta, Grecia). A la izquierda, vista general de la Acrópolis de Atenas.

MARTIN, R., *L'urbanisme dans la Grèce antique*, Éditions A & J. Picard & Cie., París, 1974.

MATTON, R., *Mycènes et Argolide antique*. Klinscksieck, Atenas-París, 1966.

MATTON, R., *La Crète antique*. Klinscksieck, Atenas-París, 1970.

MYLONAS, G., *Mycenae and the Mycenaean age*. Routledge, Princeton, 1966.

PLATON, N., *Creta*. Juventud, Barcelona, 1974.

RICHTER, G. M. A., *The Sculpture and Sculptors of the Greeks*. Yale University Press, New Haven, 1970.

ROLLEY, C., *Les bronzes grecs*. Office du Livre, Friburgo, 1983.

ARTE ROMANO

AA. VV., *La peinture Romaine*. Les Dossiers. Histoire et Archéologie, 89, Dijon, 1984.

— *Princeps urbium. Cultura e vita sociale dell'Italia romana*. Garzanti Scheiwiller, Milán, 1993.

— *La ciudad en el mundo romano*. Actas XIV Congreso Internacional de Arqueología Clásica, CSIC e IEC, Tarragona, 1994.

BANTI, L., *Il mondo degli etruschi*. Biblioteca di Storia Patria, Roma, 1960.

BOVINI, G., *I sarcofagi paleocristiani. Determinazione della loro cronologia mediante l'analisi dei retratti*. Ciudad del Vaticano, 1949.

— *Edifici cristiani di culto d'età constantiniana a Roma*. Bolonia, 1968.

BOËTHIUS, A. y WARD-PERKINS, J.B., *Etruscan and Roman Architecture*. Penguin Books, Harmondsworth, 1970.

BRENDEL. O.J., *Etruscan Art*. Penguin Books, Harmondsworth, 1978.

CARANDINI, A., RICCI, A. y DE VOS, M., *Filosofiana. La villa di Piazza Armerina*.

Vista parcial del teatro romano de Mérida (España), la Emerita Augusta de la Hispania romana. Data de fines del siglo I y es uno de los mejor conservados de la península Ibérica.

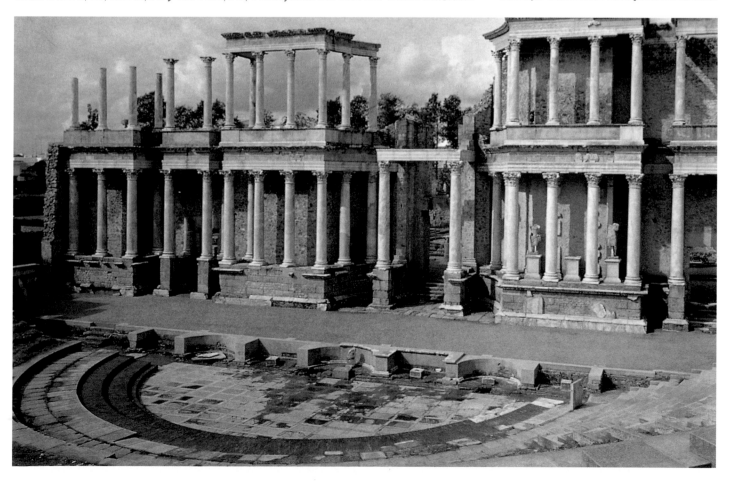

Immagine di un aristocratico romano al tempo di Constantino. S.F. Flacovvio, Palermo, 1982.

COARELLI, F., *Guida Archeologica di Roma*. Arnoldo Mondadori, Verona, 1980.

— *I santuari del Lazio in età repubblicana*. Laterza, Roma, 1987.

DONCEEL-VOÛTE, P., *Les pavements des églises byzantines de la Syrie et du Liban. Decor, archéologie et liturgie*. Universidad Católica de Louvain-la-Neuve, Louvain-la-Neuve, 1988.

DUVAL, N., *La mosaïque funéraire dans l'art paléochrétien*. Longo, Rávena, 1976.

GODOY, C., *Arqueología y liturgia: Iglesias hispánicas (siglos IV al VIII)*. Universidad de Barcelona, Barcelona, 1995.

GRABAR, A., *Las vías de creación en la iconografía cristiana*. Alianza, Madrid, 1985.

GROS, P. y TORELLI, M., *Storia dell'urbanistica. Il mondo romano*. Laterza, Roma-Bari, 1994.

JOYCE, H., *The decoration of walls, ceilins and floors in Italy in the second and third centuries A.D.* Giorgio Bretschneider, Roma, 1981.

KOCH, G. y SICHTERMANN, H., *Römische Sarkophage*, C.H.Beck'she Verlagsbuchandlung, Munich, 1982.

KRAUTHEIMER, R., *Arquitectura paleocristiana y bizantina*. Cátedra, Madrid, 1981.

LEVI, D., *Antioch Mosaic Pavements*. L'Erma di Bretschneider, Roma, 1971.

LING, R., *Roman Painting*. Cambridge University Press, Cambridge, 1991.

MARROU, H.-I., *Décadence romaine ou antiquité tardive?*. Éditions du Seuil, París, 1977.

NESTORI, A., *Repertorio topografico delle pitture delle catacombe romane*. Roma, 1975.

PALLOTTINO, M., *Etruscologia*. Hoepli, Milán, 1985.

PALOL, P. DE, *Arqueología cristiana de la España romana (siglos IV al VI)*. Instituto Enrique Flores del CSIC, Madrid-Valladolid, 1967.

SOTOMAYOR, M., *Sarcófagos romano-cristianos de España*. Universidad de Granada, Granada, 1975.

TORELLI, M, *L'arte degli Etruschi*. Laterza, Roma-Bari, 1985.

WEITZMANN, K., *Age of Spirituality*. The Metropolitan Museum of Art, Nueva York, 1980.

ZANKER, P., *Pompei. Società, immagini urbane e forme dell'abitare*. Einaudi, Turín, 1993.

ARTE DE LOS PUEBLOS GERMÁNICOS

BIERBRAUER, V., *I Goti*. Electa, Milán, 1994.

LAING, L. y J., *Anglo-Saxon England*. Granada Publishing, Suffolk, 1982.

MELUCCO VACCARO, A., *I Longobardi in Italia*. Longanesi, Milán, 1982.

MENGHIN, W., *Germanen, Hunnen und Awaren. Schätze der Völkerwanderungszeit*. Germanisches Nationalmuseum, Nuremberg, 1987.

MENIS, G. C., *I Longobardi*. Electa, Milán, 1990.

PALOL, P. DE y RIPOLL, G., *Los godos en el occidente europeo. Ostrogodos y visigodos, siglos V-VIII*. Encuentro, Madrid, 1988.

PÉRIN, P. y FEFFER, L.-Ch., *Les Francs*. Armand Colin, París, 1987.

WEBSTER, L. y BACKHOUSE, J., *The Making of England. Anglo-Saxon Art and Culture. AD 600-900*. British Museum Press, Londres, 1991.

Arriba, retrato datado entre los siglos I y II, pintado a la encáustica sobre madera procedente de El Fayum (Egipto) y conservado en el Museo Arqueológico de Florencia (Italia).

REFERENCIAS ICONOGRÁFICAS

A.K.G. PHOTO
Págs.: 1, 24, 38-39, 52-53, 73, 81, 138-39, 177, 200, 212-13 inf., 258, 274-75 sup., 274-75 inf., 294, 340, 347, 349 sup.; Hios, J.: págs. 231, 269; Lessing, E.: págs. 58-59, 91, 104, 176, 178-79, 185, 220, 252-53, 259, 275, 307, 335; Werner Forman Archive: págs. 322 sup., 324

BAHNMÜLLER, WILFRIED
Pág.: 82

BRIDGEMAN ART LIBRARY
Págs.: 265, 267, 378

ECOLE NATIONALE DES BEAUX-ARTS (PARIS)
Págs.: 316-17

EXPLORER
Brun, J.: págs. 76-77, 86; Cambazard: págs. 36-37; Charmet, J.L.: págs. 159, 168; Forge, P.: pág. 83; Jalain, F.: pág. 13; Labat, F.: pág. 33; Lenars, C.: págs. 27, 34-35, 146, 238-39; Lenars, J.: págs. 210, 213 izda., 216; Loirat, LY: págs. 242-43; Mattes, R.: págs. 74-75; Raga, J.: págs. 12-13; Tetrel, P.: págs. 8, 17, 28-29; Thomas, A.: pág. 246; Thouvenin: págs. 133, 154-55, 235, 236

GAMMA
Págs.: 85 sup., 122 sup. dcha., 123, Uzan G.: págs. 78-79

GAUDÍ, JOSÉ M.
Págs. 180-81, 181 inf.

GIRAUDON
Págs.: 64-65, 68, 124, 156, 298-99, 300, 302-03, 332-33, 334, 360; Alinari: págs. 261, 290-91, 308-09 sup., 308-09 inf., 309, 348, 349; BO: págs. 204-05, 240, 244-45; Bridgeman: págs. 172-73; Lauros: págs. Portadilla, 6, 20-21, 50, 135, 160 izda., 165, 205, 228-29, 248, 251 dcha., 252, 273, 279 inf., 313, 315, 352-53, 380

GUILLAIN, LAURENCE
Borredon, Th.: pág. 7

I.G.D.A.
Págs.: 208, 278 inf., 288

OCEANO
Págs.: 18-19 sup., 18 inf., 75, 78, 84-85 inf., 122 sup. izda., 122-23, 147, 148, 181, 213 dcha., 221 sup., 221 inf., 228, 230-31, 238, 244, 247, 278-79, 308, 318, 321, 322-23, 328, 356-57, 381

ORONOZ
Págs.: 15, 26, 51, 53, 55, 58, 60-61, 66, 69, 70, 70-71, 80, 84 sup., 89, 95, 98, 99, 100-01, 102-03, 142-43, 164, 169, 203, 218-19, 222, 255 dcha., 278 sup., 279 sup. izda., 279 sup. dcha., 326-27, 339, 350, 362-63, 368-69, 370-71, 372, 375, 376-77, 380-81, 383

SCALA
Págs.: 5, 11, 19 sup., 25, 37, 105, 129 sup., 129 inf. izda., 131, 132-33, 134, 136, 161 izda., 161 dcha., 170-71, 174-75, 193, 194, 195, 196, 197, 199, 201, 202, 206, 207, 212-13 sup., 214-15, 223, 224-25, 226-27, 232, 233, 241, 249, 255 izda., 256-57, 260, 262, 263, 264, 266, 268, 271, 276, 277, 280-81, 282-83, 284-85, 285, 286-87, 289, 292-93, 293, 295, 296, 297, 301, 302, 304, 305, 310, 311, 312, 316, 320-21, 322 inf., 323, 328-29, 330-31, 337, 338-39, 341, 342, 343, 345, 346, 351, 355, 358-59, 359, 361, 364, 365, 366-67, 367 sup., 367 inf., 373, 374, 377

ZARDOYA-MAGNUM
Lessing, E.: págs. 128-29